Couverture d'après un dessin de WILFREDO LAM :
Alice, sirène d'étoile (ou de rêve)
jeu surréaliste de Marseille, 1940.

Entretiens sur

LE SURRÉALISME

DÉCADES
DU CENTRE CULTUREL INTERNATIONAL
DE CERISY-LA-SALLE

nouvelle série 8

Paris . MOUTON . La Haye

Entretiens sur
LE SURRÉALISME

sous la direction de

FERDINAND ALQUIÉ

Paris . MOUTON . La Haye

LES ENTRETIENS SUR LE SURRÉALISME
ONT EU LIEU DU 10 AU 18 JUILLET 1966

sous la direction de

FERDINAND ALQUIÉ

avec la collaboration de

NOEL ARNAUD, PHILIPPE AUDOIN, JEAN BRUN, MICHEL CARROUGES, STANLEY S. COLLIER, GASTON FERDIÈRE, HENRI GINET, MARIE-LOUISE GOUHIER, MICHEL GUIOMAR, CHARLES JAMEUX, ALAIN JOUFFROY, JEAN LAUDE, ANNIE LE BRUN, GÉRARD LEGRAND, RENÉ PASSERON, JOSÉ PIERRE, PIERRE PRIGIONI, ALFRED SAUVY, JEAN SCHUSTER, ROBERT S. SHORT, ANDRÉ SOURIS, JEAN WAHL,

et la participation de

ARLETTE ALBERT-BIROT, PAUL BÉNICHOU, BERNHILD BOIE, CHARLOTTE BUSCH, MARY-ANN CAWS, ANNE CLANCIER, SYLVESTRE CLANCIER (PIERRE SYLVESTRE), MICHEL CORVIN, CLAUDE COURTOT, MONIQUE DIXSAUT, CHARLOTTE EIZLINI, JEAN FOLLAIN, MAURICE DE GANDILLAC, ANNE HEURGON-DESJARDINS, LAURE GARCIN, HENRI GOUHIER, MARIE JAKOBOWICZ, MARYVONNE KENDERGI, DENISE LEDUC, JEAN LEDUC, ELISABETH VAN LELYVELD, ELISABETH LENK, RENÉ LOURAU, CLARA MALRAUX, JOCHEN NOTH, MARIO PERNIOLA, PAULE PLOUVIER, MARINA SCRIABINE, GEORGES SEBBAG, EDDY TRÈVES, MICHEL ZÉRAFFA.

Ouvrage publié avec le concours de l'École Pratique des Hautes Études

© 1968. *Mouton & Co*
Printed in France

Avis au lecteur

On trouvera, dans les pages qui suivent, le texte des entretiens de Cerisy sur le surréalisme. Avec l'aide des conférenciers, j'en ai parfois, dans le détail, modifié la forme. Mais, sauf rares exceptions toujours signalées, j'ai conservé tout ce qui a été dit.

Ces entretiens ont réuni plus de cent personnes de professions diverses, de pays différents (Allemagne fédérale, Belgique, Canada, Etats-Unis, France, Grande-Bretagne, Italie, Pays-Bas, Suisse). Plusieurs tensions s'y sont manifestées, les unes prévues et qui, dans l'organisation de la décade, m'avaient déjà donné quelques soucis, d'autres imprévues et qui n'ont pas été les moins vives. Je ne crois pas utile d'y revenir ici, ni de tenter de classer les tendances qui se sont fait jour : tout lecteur attentif les discernera aisément.

Mon unique but a été, et demeure, de faire apparaître le vrai visage du surréalisme. Toute ma gratitude va à ceux qui ont contribué, par leurs exposés ou leurs interventions, à en préciser les traits, soit en étudiant le mouvement surréaliste, soit en exprimant ses exigences fondamentales. Quand M^me Heurgon-Desjardins a fait appel à moi, en octobre 1965, je comptais seulement sur le concours des premiers, je veux dire des historiens et des critiques. C'est pourquoi j'annonçai ainsi notre projet :

« Le surréalisme n'appartient pas au passé. Mais il a un passé, une histoire, il a inspiré des œuvres nombreuses, son influence a été et demeure considérable. Il est donc permis de jeter sur le mouvement surréaliste un regard sans passion, de poser, à son sujet, des questions pouvant être résolues selon les critères de la vérité, d'entreprendre, en ce qui le concerne, une recherche objective. C'est à une telle étude que sera consacrée la première décade de 1966 au Centre culturel de Cerisy-la-Salle.

Il serait vain de formuler, dès à présent, les problèmes précis qui seront abordés. Mais il est clair qu'on devra s'efforcer à la fois d'établir exactement les faits, et de découvrir leur signification.

Quels ont été les débuts du surréalisme? La guerre de 1914-1918, l'état social et politique de la période qui lui a succédé ont-ils joué, dans la formation du surréalisme, un rôle déterminant? Qu'ont apporté au surréalisme ceux que l'on a appelés ses « ancêtres », ainsi Sade, Rimbaud, Lautréamont? Comment est-on passé du mouvement dada au surréalisme? L'étude de tels problèmes paraît, d'abord, nécessaire.

Mais il faudra se demander aussi ce que les surréalistes ont pensé de l'amour, de la beauté, du hasard objectif, du rapport de l'imaginaire et du réel, comment ils ont concilié leur souci d'émanciper l'esprit et leur volonté de libérer socialement l'homme. Et les réponses à de telles questions devront être cherchées non seulement dans les propos réfléchis des surréalistes, mais dans leurs poèmes, leur peinture, leurs textes d'écriture automatique, leurs « objets ». Ces œuvres, d'apparence irrationnelle, « contiennent » toutes, en effet, le sens éternel, et donc toujours actuel, de l'interrogation surréaliste. Ce sens, nous voulons travailler à le découvrir. »

Cette partie, essentielle, du programme a été, je pense, réalisée : beaucoup des études qui suivent en témoignent. Mais la décade a pris encore un autre sens. En mai 1966, en effet, j'ai eu la grande joie d'obtenir la participation des surréalistes eux-mêmes. Dès lors, il a été possible de montrer vraiment à tous que le surréalisme est le fait d'un « groupe », et que son esprit, malgré tous les abandons individuels, continue à animer un « mouvement », vérités souvent oubliées, et délibérément négligées par la plupart des critiques qui, durant ces derniers mois, ont écrit sur André Breton.

C'est donc avec André Breton et les autres membres du groupe surréaliste qu'en juin 1966 j'ai complété la liste des conférenciers, et revu celle des sujets prévus, éliminant ceux qui portaient sur une personne (Breton me demanda instamment de modifier le titre d'une conférence qui, selon mon premier projet, devait lui être consacrée), m'attachant à ne retenir que ce que les surréalistes pensaient et voulaient ensemble.

D'autre part, la parole a pu être donnée au surréalisme présent. Dans une lettre du 27 juillet 1966, André Breton, après m'avoir dit qu'il se réjouissait sans réserve de ce qu'il avait appris des entretiens de Cerisy, ajoutait : « J'aurais bien aimé pouvoir les suivre incognito

car, à visage découvert, c'est le sempiternel retour aux années 25 qu'on nous eût, une fois de plus, infligé ! »

J'espérais alors qu'il pourrait, au moins, suivre ces entretiens en lisant ce livre. J'aurais voulu lui redire ma reconnaissance infinie pour toute la chaleur, pour toute la lumière qu'il n'a cessé de m'apporter et le remercier, une fois encore, de m'avoir appris, lorsque j'avais vingt ans, le sens merveilleux du mot liberté. Puisqu'il nous a quittés, c'est à ceux qui permettent à sa voix de demeurer présente que j'adresse aujourd'hui ce merci.

F. A.

Introduction générale

Ferdinand ALQUIÉ. — Mesdames, Mesdemoiselles, Messieurs, la première décade de 1966, consacrée au surréalisme, s'ouvre aujourd'hui.

Avant toute chose, je voudrais remercier Mme Anne Heurgon-Desjardins de l'hospitalité qu'elle nous offre en cette magnifique demeure, et de la peine qu'elle a prise pour organiser cette réunion qui, je l'espère, sera intéressante et féconde. Nous allons étudier un mouvement de pensée et d'art qui nous tient tous à cœur, et dont l'importance me paraît considérable.

Je voudrais remercier ensuite Mme Geneviève de Gandillac qui a, pour organiser cette décade, sacrifié son temps sans ménagement ; je sais combien de coups de téléphone elle a donnés, combien de lettres elle a envoyées, combien d'initiatives elle a dû prendre en toutes sortes de domaines, et quels soucis lui a donnés la préparation de ces entretiens. Elle a fait tout cela avec cette gentillesse qui ne la quitte pas, avec cette volonté tenace que dissimule sa douceur apparente, et je l'en remercie.

Je remercie aussi tous les conférenciers qui ont bien voulu accepter de prendre la parole, et tous les présents, dont les interventions, dans les discussions qui suivront les exposés, nous seront précieuses.

J'ai quelques explications à donner sur des points qui pourraient paraître peu clairs. Tout d'abord sur l'absence de Raymond Queneau. Vous savez que, selon les premières décisions de Mme Heurgon, cette décade devait être dirigée conjointement par Raymond Queneau et par moi-même. Raymond Queneau n'a pas cru devoir donner suite à ce projet ; je regrette son absence ; il aurait été souhaitable que nous puissions bénéficier de ses connaissances et de son talent. J'espère, en tout cas, que vous voudrez bien me pardonner

d'apparaître seul, et sans lui, à cette table, et d'assumer seul la
direction de ces débats.

En revanche nous nous réjouissons tous, et je me réjouis tout
particulièrement, de la participation de plusieurs des membres du
groupe surréaliste, sur lesquels, un instant, j'ai craint de ne pouvoir
compter. De cette participation, je me félicite d'abord parce que
les sujets traités par eux le seront avec une compétence toute spé-
ciale, ensuite et surtout parce que la présence des surréalistes évitera
à cette décade de comprendre seulement des exposés faits du
« dehors », et au « passé ». Dans mon texte d'introduction, je
rappelle que le surréalisme n'appartient pas au passé. Je suis donc
particulièrement heureux que Gérard Legrand, Jean Schuster, et
bien d'autres [1], qui parleront par la suite, nous fassent entendre la
voix, toujours présente, du surréalisme vivant.

J'avais même un instant espéré qu'André Breton pourrait venir.
Je ne saurais dire le regret que m'inspire son absence : ce regret
est infini. Avec Breton, nous aurions entendu le fondateur du mou-
vement, l'homme qui, toute sa vie, s'est identifié avec le surréa-
lisme. Et je n'ai pas besoin d'exprimer ici mon admiration pour
André Breton, admiration qui lui est acquise depuis que j'ai vingt
ans et qui, depuis lors, n'a pas un seul jour cessé de m'aider à vivre.

Je dois dire également pour quelles raisons je ne ferai pas moi-
même d'exposé personnel sur le surréalisme, et je tiens à préciser
que les quelques mots d'introduction que je suis en train de pro-
noncer ne constituent pas un tel exposé. Je suis un admirateur et
un ami des surréalistes, je ne suis pas surréaliste à proprement par-
ler ; j'ai écrit, sur le surréalisme, des textes qui n'ont pas toujours
eu l'accord des surréalistes eux-mêmes. J'ai donc le désir de pré-
sider les débats avec une impartialité totale, et ce sont seulement
des questions que, quant à moi, je voudrais poser. C'est à la solution
de ces questions que je voudrais convier tous ceux qui sont ici. Il est
bien évident que je ne saurais, dès le départ, formuler les réponses
qu'à ces questions je donne moi-même.

Cela dit, qu'allons-nous faire ? J'ai écrit, dans le texte d'introduc-
tion, qu'il était permis de jeter un regard sans passion sur le mou-
vement surréaliste, sur son histoire, sur les œuvres nombreuses qu'il
a inspirées, sur son influence sur la pensée, l'art, la poésie contem-
porains. Là-dessus, l'un de vous m'a écrit qu'il était impossible
de jeter sur le surréalisme un regard sans passion, et que l'on ne
pouvait parler du surréalisme qu'avec passion. D'autre part, cer-
tains membres du groupe surréaliste ont exprimé une crainte :

celle de se trouver pris dans une sorte de débat universitaire, étranger au style habituel de leurs pensées. Je tiens donc à préciser très simplement la façon dont je vois les choses.

Bien entendu, je ne suis pas l'ennemi de la passion ; chacun pourra parler ici avec ou sans passion, et dans le style qui lui conviendra. Cela dit, il est bien évident qu'une suite d'exposés, de conférences, suivis de discussions, ne peut se dérouler que dans un cadre universitaire, et l'universitaire que je suis ne peut le déplorer. Il s'agit d'une étude, d'une recherche qui veut aboutir à la connaissance, et les exposés qui seront faits auront tout à gagner à se plier à des règles d'objectivité, de clarté, d'ordre, et aux critères d'une vérité qui nous est commune à tous et que nous cherchons tous, que nous soyons universitaires ou non.

Ce qui, en revanche, m'importe, c'est que nulle confusion ne s'établisse dans l'esprit des auditeurs entre les conférenciers qui parleront au nom du surréalisme et ceux qui, du dehors, parleront du surréalisme. Cela, je l'ai dit à André Breton, je l'ai répété aux membres du groupe, et je tiens à ce que ce soit parfaitement clair. Chacun de nous a le droit de penser ce qu'il veut du surréalisme, et d'en proposer l'interprétation qu'il croit juste. Mais il ne faut pas confondre ceux qui sont les membres actuels du groupe surréaliste, et qui parleront, par conséquent, au nom du surréalisme, et ceux qui, comme moi-même et bien d'autres, en parleront du dehors.

Ceci, je dois le dire, pose un problème : celui de la définition du surréalisme. Il est évident qu'on ne peut pas définir uniquement le surréalisme en extension, et Breton lui-même, dès le premier *Manifeste,* disait qu'il y avait du surréalisme chez Yung, Swift, Sade, Chateaubriand, Victor Hugo, Benjamin Constant, Marceline Desbordes-Valmore, Bertrand, Rabbe, Edgar Poe, Baudelaire, Rimbaud, Mallarmé, Jarry, Saint-Pol Roux, Fargue, Vaché, Saint-John Perse, Roussel, Reverdy... il se peut que j'en oublie [2]. Il est donc permis de trouver du surréalisme en dehors des surréalistes. Cependant, si nous ne partons pas d'une définition précise, nous risquons de nous engager dans des querelles sans fin. On peut toujours être plus royaliste que le roi, on peut toujours se croire plus surréaliste que les surréalistes [3] ; mais il y a un homme, André Breton, qui, depuis le départ et jusqu'à maintenant, est, si je peux dire, l'âme du groupe surréaliste. Les membres du groupe ont, sans doute, changé selon le temps, mais le groupe est toujours présent, toujours vivant, toujours réuni autour de Breton. Nous pouvons donc décider d'appeler surréaliste ce qui est sorti du groupe surréaliste, passé et

présent, et ce qui a eu son assentiment. Il me semble que, de ce fait, le concept de surréalisme peut être défini avec clarté. Et les membres du groupe, s'ils ont dû se faire quelque violence pour venir participer à ce débat, peuvent du moins être assurés que ces entretiens n'engendreront, en ce qui concerne le surréalisme, aucune confusion.

Ces précisions apportées, quelles questions aurons-nous à poser ? Les unes sont historiques. Il importe, en effet, de déterminer d'où le surréalisme est né, ce qu'il a été, quels ont été ses conditionnements historiques et sociaux. Nous entendrons un certain nombre de conférences à ce sujet, ainsi sur Dada et le surréalisme, ou sur la sociologie du surréalisme. Il importe, d'autre part, d'étudier les grands thèmes du surréalisme. C'est pourquoi nous aurons, par exemple, un exposé sur le surréalisme et la liberté. Ici, j'ai une mauvaise nouvelle à vous annoncer : Mlle Marguerite Bonnet, qui devait nous parler du surréalisme et de l'amour (qui est un de ses thèmes essentiels), ne pourra, hélas ! pas venir. Nous essaierons de remplacer sa conférence par une séance de discussion générale, mais rien n'est encore certain [4]. Enfin, il était impossible de ne pas s'interroger sur les grandes formes dans lesquelles le surréalisme s'est exprimé : poésie, peinture, cinéma, roman. Là encore, plusieurs exposés sont prévus.

Ce sur quoi j'ai quelques regrets, c'est sur l'ordre même de ces exposés. J'aurais, en effet, aimé (étant donné, surtout, que nous devons aboutir à un livre où figurera ce que nous dirons ici) que ces exposés se présentent dans un ordre un peu systématique. Cela n'a pas été possible pour une raison bien simple : chaque conférencier a choisi son sujet, chaque conférencier a également choisi sa date. Beaucoup de conférenciers ne sont pas libres tel ou tel jour. J'ai dû accepter leurs dates : de ce fait l'ordre systématique a été détruit. J'ai songé, un instant, à rétablir cet ordre dans le volume, mais je ne pense pas que ce soit possible. En effet, la décade aura son unité, elle avancera, les choses qui seront dites un jour dépendront nécessairement de celles qui auront été dites la veille. De ce fait, je crois que le livre devra reproduire le plus fidèlement possible ce qui aura été dit.

Est-ce tellement grave ? Finalement, je ne le pense pas, et je ne le pense pas parce que l'idéal surréaliste, si vous permettez ce mot, n'a jamais changé. Ce qui me frappe le plus dans le mouvement surréaliste, c'est la fidélité aux mots d'ordre qui ont été, dès le début, les siens. Il y a une histoire du surréalisme. Mais il me semble

que cette histoire est essentiellement due au fait qu'autour du surréalisme le monde a changé. Il y a eu, de ce fait, changement d'attitude des surréalistes devant tel parti, ou devant tel homme. Pourtant, il m'apparaît que l'essentiel de ce que Breton pensait de la liberté, de l'amour, ou de l'art, les surréalistes actuels le pensent encore. Il leur appartiendra du reste de dire si je me trompe sur ce point.

Je pense donc que le mélange, au cours de ces entretiens, de ce qui est historique et de ce qui est intemporel, de l'approche du surréalisme par l'étude de ses thèmes (le surréalisme et l'amour, le surréalisme et la liberté...) et de l'examen historique de ce que le surréalisme a pensé à tel ou tel moment, de ce qui s'est passé dans le groupe surréaliste à telle ou telle époque, ne nous conduira pas à traiter deux sujets différents puisque, il me semble, il s'est toujours agi, pour les surréalistes, de maintenir cette exigence intransigeante de liberté, de réalisation totale de l'homme, telle qu'elle a été formulée depuis le départ.

Cela dit, je voudrais finir par quelques mots relatifs à l'organisation pratique des débats. Nous avons un calendrier très chargé, vous le savez : trois séances par jour, c'est peut-être un peu lourd pour certains. Je demanderai donc aux conférenciers de ne pas être trop longs ; je demanderai aussi à ceux qui prendront la parole de ne pas s'attarder. Je prie également ceux qui prendront la parole de se nommer avant de parler. Vous le voyez, nous enregistrons sur bandes magnétiques tout ce qui se dit, pour en constituer un livre. Il est donc nécessaire que chacun se nomme de façon claire, et sache que ce qu'il dira sera plus tard imprimé sous son nom. Vous en êtes tous prévenus.

1. Les membres du groupe surréaliste qui ont participé à la décade sont : Philippe Audoin, Claude Courtot, Henri Ginet, Charles Jameux, Annie Le Brun, Gérard Legrand, Elisabeth Lenk, José Pierre, Jean Schuster, Georges Sebbag, François-René Simon.

2. Breton, en effet, en cette énumération, cite également Nouveau.

3. En prononçant ces mots, le premier jour de la décade, je ne croyais pas dire si vrai.

4. Ni l'exposé, ni cette séance n'ont pu avoir lieu. Mais on trouvera, à la fin de ce volume, un texte de Mlle Bonnet sur le surréalisme et l'amour.

(GÉRARD LEGRAND)

Surréalisme, langage et communication

Ferdinand ALQUIÉ. — Je vais maintenant donner la parole à M. Gérard Legrand. Je suis particulièrement heureux que ce soit par son exposé que s'ouvre cette décade. M. Gérard Legrand est membre du groupe surréaliste. Il a écrit, avec André Breton, *L'Art magique*. Il a publié la première édition commentée des *Poésies* de Lautréamont. Il a également écrit un recueil de poèmes : *Des pierres de mouvance*. Je me réjouis que le surréalisme vivant prenne d'abord la parole par sa bouche.

Gérard LEGRAND. — Mesdames, Mesdemoiselles, Messieurs, je voudrais d'abord ajouter un mot à ce que vient de dire M. Alquié, et qui est indispensable en raison du titre de mon exposé : *Surréalisme, langage et communication*. En effet, cela peut être considéré, de prime abord, ou comme un titre historique, ou comme un titre théorique. Il n'entre absolument pas dans mon intention de dresser un bilan, même en survol, des rapports que le surréalisme a entretenus ou entretient avec telle ou telle forme de langage. Je voudrais simplement essayer de vous montrer comment, dans une perspective qui s'est développée au cours des années mais qui n'atteint qu'aujourd'hui, me semble-t-il, sa pleine conscience d'elle-même, le surréalisme est amené à réviser les notions qu'on se fait généralement du rapport entre le langage articulé et la communication humaine en général. Je vais donc, malheureusement, être obligé de vous parler d'une manière assez abstraite, et qui vous paraîtra peut-être dénuée de cette passion que M. Alquié a relevée si justement tout à l'heure. Je suis en réalité un individu de tempérament assez passionné, mais il y a des moments où il faut savoir mettre la passion de côté et c'est plutôt — au moins dans la première partie de mon exposé — à la raison que j'en appellerai, prise dans un sens extrê-

mement général. J'ai conscience d'une sorte d'obscurité essentielle dans ma situation devant vous. En effet, vous pourriez penser que, vous parlant de la communication, je tiens le surréalisme pour une chose éminemment communicable ; la vérité, c'est que je me tromperais moi-même en ne vous disant pas que je tiens le surréalisme pour une chose très difficilement communicable, non pas parce qu'il y va d'une révélation de caractère mystique, mais parce que je ne suis pas certain d'en avoir, moi-même, assimilé toutes les possibilités. Il n'y a à cela rien d'étonnant : le surréalisme, on l'a répété, est un mouvement, un mouvement qui se développe, ne fût-ce même que sur le plan spirituel, à travers plusieurs générations d'hommes ; il peut être comparé, sommairement, à un organisme vivant, et nous savons tous que pour avoir fait le tour complet d'un organisme vivant il faut qu'il ait cessé de vivre. C'est dire que j'ai une certaine difficulté à vous parler, surtout justement de la parole.

Parler du langage est, en effet, une sorte de tautologie. Nous croyons tous, d'une manière naïve, que le langage se suffit à lui-même ; il y a pourtant relativement peu de temps que par-delà la linguistique historique, qui n'était que l'étude des langues, on s'est posé des problèmes concernant réellement l'essence du langage. J'entends par là qu'auparavant les philosophes ne l'avaient jamais fait que dans une perspective qui reliait directement l'histoire du langage et notamment ses origines — sur lesquelles on s'est penché, naturellement, en vain — à la vue générale qu'ils se faisaient de l'homme. Tandis qu'il s'agit ici du rapport que le langage entretient avec ce qui est censé être son principal objet, c'est-à-dire la communication. Nous l'admettons tous en effet : qui dit communication, au départ, dit langage et réciproquement ; du reste ceci est évidemment mon interprétation personnelle du phénomène, mais j'aime mieux vous dire tout de suite que je ne prête aucune espèce de créance à une soi-disant opacité de l'expérience qui ne pourrait pas être atteinte par le langage. Tout ce qui peut être énoncé s'énonce, et peut être intelligible ; quand ce n'est pas intelligible pour la raison, c'est intelligible pour l'intuition poétique, et il n'est pas du tout prouvé que ces deux choses ne soient pas les deux faces d'une même faculté.

Il y a, surtout aujourd'hui, une certaine obscurité répandue sur cette réciprocité que je continue à tenir pour une évidence. On voit par exemple, au cinéma, les héros sentimentaux de certains films modernes se perdre dans les méandres d'une soi-disant incommunicabilité de sentiments ; on voit toute une littérature romanesque

de plus en plus envahissante qui, dans son effort pour tout dire,
finit à mon sens par s'épuiser *d'un trait* car, évidemment, le réel
s'épuise dès qu'on entreprend de l'énumérer, alors que l'essentiel
n'est pas de tout dire, mais de dire *tout,* et si possible *le tout,* et en
peu de mots. Pour en finir avec cette espèce d'opacité qui a été
alléguée dans des banlieues où Kierkegaard passe pour le seul
philosophe qui ait jamais existé, on pourrait aussi aisément, me
semble-t-il, peut-être aussi arbitrairement mais peu importe, parler
d'une indépassable limpidité de l'expérience. Par ailleurs, je ne
prêterai pas davantage attention à un certain nombre d'expériences,
qui pourtant ont sollicité l'intérêt des surréalistes, expériences de
caractère semi-mystique, comme le bouddhisme zen ; cela com-
mence à vieillir, maintenant il s'agit des Dogons d'Afrique, qu'on
interroge beaucoup sur le fait que l'Européen moderne penserait
trop, et qui vivraient en références à ce qu'on présente comme le
non-mental. L'ennui, c'est que pour décrire le non-mental on fait
appel au mental, puisqu'on écrit des livres dessus. Tout ceci, bien
entendu, n'est pas du tout pour en revenir à une image tradition-
nelle et bénigne de la littérature. D'autres exposés pourront vous
indiquer ce qu'on peut attendre de ces sortes de langages, par un
abus de termes, d'ailleurs admissible, que sont les arts plastiques.
Personnellement, je m'en tiendrai au langage écrit, parce que c'est
le seul sur lequel je dispose d'un minimum d'expérience.

Le langage, on le sait maintenant, se meut constamment sur
deux plans assez distincts, quoiqu'ils répondent à une même écono-
mie fondamentale. Je les caractériserai comme plan A et comme
plan B. Le plan A est celui de l'échange, de l'usage immédiat des
mots et des groupes de mots, et où les mots, encore qu'*en eux-mêmes*
ils soient médiation, meurent sitôt qu'ils ont atteint leur but, qui
est d'être compris. Ce langage, on le sait par les études qui ont été
faites depuis, en gros, une trentaine d'années, est déjà essentielle-
ment symbolique, c'est-à-dire qu'il se sépare de ce qu'on appelle —
par un autre abus de termes — le langage des animaux, en ce sens
que nous le comprenons et que nous l'utilisons pour parler de
lui-même, alors que nous ne saurons jamais si les signaux qu'échan-
gent les animaux sont autre chose que des signaux et s'ils parlent de
signaux à l'aide de signaux. Nous, nous utilisons des signes, et à
l'aide de ces signes nous parvenons même à parler de signes (c'est
d'ailleurs ce que je suis en train de faire en ce moment).

Au plan B, quelque chose de différent s'anime dans le langage,
résonne plus longuement et survit, sinon toujours à sa signification,

du moins à l'emploi qui en est fait, car la signification est employée en même temps que le signe. La signification, si elle n'était conçue à ce niveau qu'en signe utilitaire, se nierait immédiatement elle-même, car elle se prolonge au moment même où la circonstance qui lui a donné naissance est tenue pour oubliée. Sur ce plan commence le langage des poèmes. Un poème d'amour n'est pas, nous ne le savons que trop, car il y en a de beaux et de moins beaux exemples, toujours lié aux circonstances qui ont entouré sa naissance. Mais aussi, je pense — et là je dois dire que je m'avance un peu car c'est un domaine qui m'est moins familier — que c'est également à ce niveau que commence le langage des grands philosophes, car il n'y a pas de grands philosophes sans une forte imagination. Cette imagination, je ne peux développer ici les raisons que j'ai de penser qu'elle est inséparable d'une imagination poétique, j'y reviendrai tout à l'heure au passage, j'ai amorcé des recherches en ce sens dans la revue surréaliste *La Brèche* : je ne peux malheureusement qu'y renvoyer.

Dans une récapitulation banalement évolutionniste, il est clair que le plan A du langage doit avoir précédé le plan B. On n'a pas toujours pensé cela ; il y a eu au 18ᵉ siècle un historien de la civilisation assez considérable, Jean-Baptiste Vico, qui a prétendu que le langage était né comme poésie et s'était ensuite plié à servir de signes. C'était une perspective évidemment trop romantique, qui comporte peut-être quand même une part de vérité, mais de toute façon ce n'est pas à un point de vue chronologique que j'en appelle ici. C'est à un point de vue différent, mais qui dépasse aussi la psychologie courante, dans la mesure où, comme je le disais tout à l'heure, elle a mis en relief le caractère symbolique de toute espèce de langage ; c'est évidemment, vous vous en doutez, une notion qui tire son origine de Freud. En effet, la découverte, une découverte fondamentale de Freud, a été que la pensée inconsciente elle-même obéissait à un symbolisme extrêmement étendu ; extension qui, à mon sens, ne saurait inclure pour autant un appel à des archétypes supposés qui sont, de toute manière, un défi à tout ce que nous savons par ailleurs de la mémoire. La tentation était grande de rapprocher directement le symbolisme de l'inconscient des mécanismes du langage articulé, c'est-à-dire de la pensée consciente, puisque celle-ci ne se manifeste à nous qu'en celui-là au point d'en être inséparable, et c'est ce que Freud a fait pour sa part. Il a cru déceler, dans certains couplages de sens opposés dans des mots archaïques, les produits originels d'une fonction

analogue à celle qui dans le rêve assure l'absence du principe de
contradiction qu'il y avait décelé. Aujourd'hui, il n'est plus pos-
sible d'admettre cette comparaison ; récemment, un grand linguiste,
M. Benveniste, dans une étude recueillie dans son livre *Problèmes
de linguistique générale* [1], a montré que les exemples sur lesquels
Freud avait cru pouvoir s'appuyer provenaient d'interprétations éty-
mologiques tout à fait erronées ; même la fameuse ambivalence du
latin *sacer,* qui signifie à la fois *maudit* et *sacré,* était le simple fait
d'une civilisation déterminée, et n'entraînait pas du tout dans l'es-
prit de celui qui parlait un doute fondamental sur le sens du mot
qu'il employait. Néanmoins la lumière tout à fait incomparable
que Freud a projetée sur le symbolisme inconscient ne saurait en
être amoindrie, et lui-même, dans la suite du texte qu'il a consacré
à ces problèmes (texte recueilli aujourd'hui dans l'*Introduction à la
psychanalyse*), dit très nettement que le jeu des associations libres,
où apparaît une sorte de stade très embryonnaire de la dialectique,
puisque chaque idée y est liée à son contraire, se retrouve — dit-il
nommément — plus encore que dans le rêve, dans les mythes, le
folklore, les énigmes, les chansons enfantines, bref dans tout ce
que, d'autre part, nous pouvons apercevoir dans une déclaration
célèbre et émouvante de Rimbaud, luttant contre la poésie de son
temps, en faisant appel à ce qu'il appelait, dans un esprit volontaire
de dérision, *les refrains niais, les petits livres naïfs de l'enfance,* et
le reste du langage de cet ordre.

D'où vient que ce développement se soit produit ? D'où vient éga-
lement que M. Benveniste, auquel je faisais allusion, dise que le
surréalisme littéraire, poétique, s'il l'avait appréhendé, aurait offert
à Freud des exemples encore plus nombreux de cette véritable
coïncidence entre le symbolisme inconscient et la vie propre du
langage ? Eh bien, c'est que le surréalisme a mis en valeur ce fait
que l'esprit, même en rêve, même dans l'automatisme qui est une
ascèse, ne n'oublions pas, et non pas un abandon désordonné à
l'inconscient, l'esprit n'est jamais *vide.* Non, ce n'est pas à des mots
isolés, c'est à des ensembles plus complexes du langage que son
contenu doit faire penser, de sorte qu'à certains égards les mots
que prononce, qu'écrit le poète, sont moins révélateurs que l'allure
qu'il leur donne, et ici on voit poindre un *troisième* stade du langage
sur lequel je reviendrai. Par exemple, dès avant le surréalisme,
Paul Valéry prêtait à son héros, M. Teste, un emploi du langage
qui commençait par en nier les propriétés les plus communément
admises. Il dit de Teste : « Parfois ses mots perdaient tout leur

sens, ils paraissaient remplir une place vide dont le terme destinataire était douteux, ou encore imprévu par la langue. Je l'ai entendu désigner un objet matériel par un groupe de mots abstraits et de noms propres. » A l'autre extrémité apparente de cette espèce d'arc-en-ciel d'intérêts auxquels le surréalisme doit sa formation, Lautréamont a poussé le langage à un point de métamorphose que personne, pas même Rimbaud, n'a exercé sur d'aussi grands *rapports de masse*. Vous savez en effet que dans les *Chants de Maldoror,* des textes entiers (puisqu'il a même été jusqu'au plagiat direct de Buffon), des paragraphes entiers d'allure extrêmement classique se brisent brusquement sur une phrase venue d'ailleurs, laquelle donne naissance à un nouveau développement d'apparence strictement, j'allais dire rationnelle, mais disons simplement rhétorique, et que la poésie jaillit en quelque sorte de la rencontre de ces deux éléments qui se heurtent dans une succession imprévisible, mais succession qui s'impose en s'étendant sur un laps de temps considérable. Il y a là, on peut le noter en passant, une attitude vis-à-vis de l'image poétique en elle-même fort curieuse, dans la mesure où elle paraît contredire totalement le rapprochement de termes fulgurant, tel qu'il existe chez Rimbaud et comme d'ailleurs Lautréamont, le cas échéant, le pratique à l'intérieur de ces « ensembles » plus vastes. Je ne peux sur ce point que vous renvoyer aux analyses de Maurice Blanchot qui a dit à peu près tout ce qu'il fallait dire sur cette question, très exactement, de la prose de Lautréamont, enfin si on peut employer le mot *prose*, disons l'écriture.

Par contre, je reviendrai sur le mot de *symbole* ; ceux qui fonctionnent dans le langage articulé ordinaire sont purement abstraits puisqu'ils ne renvoient qu'à des concepts de l'entendement. Confondant la chose et le concept, le fondateur de la linguistique moderne, Saussure, les qualifiait d'arbitraires, alors qu'en réalité ils ne sont même pas arbitraires car ils ne représentent naturellement pas l'objet, mais l'image mentale qui lui correspond, une sorte de réalité cérébrale actuelle ou virtuelle. Il est d'autres symboles qui échappent pour une large part à l'investigation psychologique d'avant Freud, et que la psychanalyse même n'épuise pas : ce sont ceux qui naissent justement de cette *rencontre* de symboles déjà existants dans un texte poétique, qui finissent par former corps avec le poème lui-même et par faire que, à l'isssue de la lecture, le poème n'apparaît plus que comme un tissu d'images.

On a ici une sorte de système de significations en relation permanente les unes avec les autres et les unes par rapport aux autres,

qui se trouvent par conséquent placées dans une unité qui est incontestablement une tautologie, car elle ne renvoie qu'à elle-même, mais qui en même temps est inépuisable puisque, s'il ne dépend que de nous de l'accepter, nous ne pouvons plus ensuite la refuser si nous l'acceptons ; en même temps cette unité se présente comme un système qui, par rapport aux signes et même aux symboles isolés, joue le rôle, disons, que les mathématiciens attribuent aux fonctions composées par rapport aux équations.

A ce troisième palier, le langage se suffit à lui-même, quelle que soit la direction dans laquelle on peut entreprendre d'infléchir cette sorte de liberté qu'il a acquise. C'est très exactement ici qu'intervient le surréalisme, bien qu'il s'agisse finalement d'une chose que les poètes ont toujours sue ou pressentie. Je vous citerai seulement Novalis, qui dit dans ses *Petits écrits :*

« Mais le propre du langage, à savoir qu'il n'est tout uniment occupé que de soi-même, tous l'ignorent ; c'est pourquoi le langage est un si merveilleux et fécond mystère ; quand quelqu'un parle tout simplement pour parler, c'est justement alors qu'il exprime les plus originales et les plus magnifiques vérités. »

Ce dernier membre de phrase se réfère, bien évidemment, à un état assez proche de l'automatisme surréaliste, bien que l'automatisme soit amené à se manifester d'une manière qui, n'étant pas parole mais écriture, exigeait une sorte de préparation (j'ai parlé d'ascèse tout à l'heure) plus approfondie. Mais déjà, chez Novalis, le langage apparaît comme dominant de toute manière celui qui l'utilise, ce qui me semble tout à fait capital : il n'est pas tellement étonnant (pour refaire une excursion du côté de la philosophie) qu'il en soit ainsi ; et il n'est pas étonnant que les poètes en aient eu conscience, car, dans la poésie, le langage est envahi par l'être en même temps que l'existence l'est par le langage. Le langage ne désigne plus ; il tend simplement à *être*, de cette vie autonome dont je parlais tout à l'heure. La signification gonfle le signe comme les coraux gonflent les atolls et les font s'agrandir, comme une sève enfle un fruit jusqu'à une maturité qui, évidemment, est déterminée pour l'arbre par sa périodicité biologique propre mais que, en principe, rien n'ordonne d'arrêter à tel ou tel moment pour un poème. On peut rêver d'un poème qui ne serait jamais fait que de fragments successifs de tous les poèmes réunis ; c'est d'ailleurs ce qui se trouve également dans l'œuvre de Lautréamont, où il y a même des phénomènes de retours sur soi-même et des reprises d'éléments déjà esquissés dans un chant qui aboutissent dans un autre. A ce

moment-là, la signification se nie elle-même, parce que des choses qui étaient tout à l'heure très transparentes, dans le langage parlé, deviennent brusquement opaques ; inversement, des choses qui paraissaient extrêmement obscures deviennent claires, le temps tout au moins que le regard y passe. La poésie solidifie des choses fluides ; elle fluidifie des choses solides, et ici l'intérêt que le surréalisme a porté à l'alchimie n'est pas seulement l'intérêt d'une espèce de jeux de mots que je viens de faire, car il est bien évident qu'il y a des accointances mentales entre l'attitude de l'alchimiste et l'attitude du poète à ce moment-là, même si le poète est un poète intégralement abandonné à une dictée « torrentielle » et pas du tout, comme Baudelaire ou Mallarmé, un poète aux prises avec la tentative de saisissement très exact du mot juste. La poésie crée sa propre matière et la consume du même coup. Bref, elle est ce que Georges Bataille appelait, dans une très heureuse inspiration, un holocauste de mots, mais un holocauste dont le phénix rejaillit à tout moment ; ce par quoi d'ailleurs elle se spécifie des autres arts, car les autres arts ne peuvent malheureusement que modifier ou transfigurer une matière qui leur est, pour une très large part, préexistante et qui en quelque sorte subsiste à côté d'eux.

Le surréalisme, même poétique, n'est donc pas entièrement communication. Il est réellement création d'un monde évidemment écrit, mais d'un monde qui dépasse les emplois ordinaires du langage. J'ai fait allusion tout à l'heure à la théorie de Vico qui disait que le langage était né d'abord comme poésie ; j'aurais pu faire appel (en un sens diamétralement inverse, mais il est clair que là encore il s'agit d'une contradiction apparente) à un très grand linguiste, Hugo Schuchardt, qui prétendait au contraire que le langage était appelé à s'abolir lui-même dans ce qu'il appelait l'art : en fait, la poésie. Je pourrais vous donner des exemples, alors là pratiques, de cette espèce de création historique du langage poétique arrivant à vivre de sa propre vie ; j'en prendrai un seul parce qu'il n'a rien à voir en apparence avec le surréalisme et qu'il est éminemment remarquable. Il s'agit d'une image qui apparaît brusquement dans une page de Chateaubriand, où elle n'arrive, semble-t-il, que parce qu'elle est venue, comme on dit, sous la plume de l'auteur ; il parle des *murailles de Rome,* et des *vents qui y transportent çà et là leurs échafauds mobiles* [2]. Or, faire apparaître ainsi le vent comme un objet solide, car même s'il s'agit d'un *échafaud mobile,* c'est quand même un échafaud, c'est-à-dire un échafaudage, est évidemment un de ces coups de génie qui font que

brusquement on est parfaitement très loin, et des murailles de
Rome et presque même de toute espèce de murailles, et qu'on se
retrouve en quelque sorte à l'intérieur du vent au moment où on s'y
attendait le moins.

Quand Saint-Pol-Roux parlait de la *mamelle de cristal,* qu'on
traduisait par *bouchon de carafe,* et que Breton s'indignait de cette
transcription, il est bien vrai, en effet, que les deux mots *mamelle
de cristal,* on aura beau dire que cela décrit un bouchon de carafe,
cela dit beaucoup plus de choses, cela soulève l'existence de rap-
ports entre la mamelle et le cristal qui ne sont pas du tout limités
au fait de ce liquide que je pourrai verser tout à l'heure. Quand
le même Saint-Pol-Roux dit : « Nous entrons en couteau dans le
pain du village », ce n'est qu'un vers ; le rapport entre le pain et
le couteau, et le rapport entre l'entrée et le village se démultiplient
mutuellement, et nous apprenons quelque chose non seulement sur
les couteaux qui entrent, mais sur le fait que les villages sont faits
de pain. Il y a donc là un langage qui peut, comme j'ai essayé de
le suggérer, apprendre, faire signe de *quelque chose d'autre* ; donc,
ce monde, que nous venons de voir comme se créer indépendamment
de ses significations antérieures, retrouve une signification, et cette
souveraineté totale, qui a été acquise par le langage, n'aliène pas
du tout la possibilité que ce langage soit encore communication.
Mais que va devenir cette communication ? Le langage libéré d'abord
de toute signification n'est-il pas celui qui prolifère fondamenta-
lement dans le surréalisme, c'est-à-dire la poésie ? Je citerai, ici,
un texte relativement récent écrit en collaboration par André Bre-
ton et Jean Schuster, pour pasticher l'art poétique que M. Roger
Caillois avait cru commettre : « La poésie échappe à l'insipidité, à
la servilité et à la futilité de la prose, ce qui est inappréciable. Néan-
moins, cette absence de valeur marchande n'est pas pour autant
sans effet. » Les mêmes auteurs continuent : « L'âme s'émerveille
que le mot équivoque, que la syllabe longue et trouble, la ramènent
frémissante dans les bois [3]. »

Comment la poésie rattrape-t-elle le réel (j'emploie volontairement
ce mot de *rattraper*) ? Comment se peut-il néanmoins qu'à partir de
ce discours que je vous ai montré vivant d'une vie totalement auto-
nome, comment se fait-il qu'une communication redevienne pos-
sible ? Il faut que l'on *redescende* en quelque sorte vers le réel. C'est
possible parce que le réel a des degrés d'être ; Villiers de l'Isle-Adam
disait : « Une chose est d'autant plus ou moins réelle pour nous

qu'elle nous intéresse plus ou moins, puisqu'une chose qui ne nous intéresserait en rien serait comme si elle n'était pas, c'est-à-dire beaucoup moins, quoique physique, qu'une chose irréelle qui nous intéresserait. » Donc, le réel, pour nous, est seulement ce qui nous touche, soit les sens, soit l'esprit : tel il nous impressionne, tel nous classons dans notre esprit le degré d'être plus ou moins riche en contenu qu'il nous semble atteindre. Et par conséquent, il est légitime de dire qu'il est réel. Le seul contrôle que nous ayons de la réalité se trouve donc être un contrôle mental. Mais Villiers de l'Isle-Adam insiste sur le fait que c'est en fonction du désir, de l'intérêt, comme il dit, c'est-à-dire du plus ou moins grand degré d'appréhension finalement passionnelle, bien que nous soyons apparemment dans l'abstraction, que ces éléments du réel présentent que nous réussissons à nous intéresser à eux. Il se passe la même chose en fonction du langage poétique ; arrivé à sa pleine autonomie, il ne continue à nous intéresser qu'en fonction des échos qu'il éveille dans notre propre désir — au sens large, — dans notre propre attitude passionnelle. Et ce résultat fait brusquement reparaître une réalité transfigurée, à l'issue d'un processus qui participe à la fois évidemment d'une certaine dialectique et à la fois, me semble-t-il, d'un phénomène d'analogie généralisée que j'ai d'ailleurs très imparfaitement esquissé, je m'en rends compte ; ce résultat était prévisible et c'est là que gît, peut-être, le dernier mystère du langage ; comme disait Raymond Lulle : « Quand un homme parle seul, sa parole le substitue à tous. » C'est-à-dire que le langage, même arrivé à l'indépendance où je l'ai décrit, continue à être le langage de tous : c'est si vrai que le langage des fous est presque toujours un langage qui se défait, que le langage des enfants est un langage qui ne s'est pas encore formé ; quel que soit l'intérêt que ces langages présentent d'un point de vue expérimental, on ne peut dire qu'ils atteignent directement à une entière autonomie poétique.

Le résultat, c'est qu'il y a à nouveau une communication possible ; elle se rétablit à ce niveau où le langage n'est plus que lui-même, elle est donc aléatoire ; je vous disais que le surréalisme était difficile : c'est lui, en effet, qui a porté au maximum l'indépendance du langage. Je parlais de Lautréamont, mais Lautréamont, comme on dit, est un précurseur ; cette indépendance s'est réalisée bien plus abruptement depuis ; je citerai au hasard l'œuvre entière de Péret et les proses tout à fait torrentielles et très curieuses de Picasso, qui un jour s'était avisé d'écrire, rédigées dans les années 35, je crois, et qui sont des modèles de langage en liberté, si l'on peut

dire. Cette liberté se réalise aussi bien dans des trouvailles expéri-
mentales : l'un de mes amis, Jean-Claude Silbermann, a eu l'idée
de prendre des prospectus, des modes d'emploi de produits détersifs
et autres, et de remplacer simplement le nom du produit par un
mot de grande résonance, du type *mystère, mort ou printemps,* et
de voir ce que cela donnerait en suivant le déroulement complet.
On arrive immédiatement à un poème remarquable au prix d'un
très petit nombre de coups de pouce, et là réellement c'est le lan-
gage qui continue sur sa propre lancée puisque la syntaxe des phrases
est respectée, et même l'articulation générale du texte, qui conserve
son apparence publicitaire tout en la dynamitant.

Cette correspondance, cette communication rétablie, est périlleuse,
mais nous avons vu la tension du désir servir d'exposant dans le
développement des degrés de l'être « retrouvé » par le langage ;
attendons-nous à voir le poète s'y confier, à le voir forger lui-même
l'instrument de son envahissement suprême, en tant qu'individu, par
le langage : envahissement qui, dans la poésie, est évidemment un
envahissement ontologique et glorieux et non pas un envahissement
misérable et dépréciatif. Dans l'acte d'amour, les deux partenaires
se trouvent réciproquement dans une situation semblable. Breton
a terminé un de ses plus beaux poèmes en disant : « L'étreinte poé-
tique comme l'étreinte de chair, tant qu'elle dure, défend toute échap-
pée sur la misère du monde. » Ce qui en effet du monde n'est pas
la misère s'installe alors dans une transparence qu'on peut qualifier
de solennelle. Cette transparence, nous avons des raisons de penser
qu'elle a été connue des hommes, autrefois, dans certaines fêtes,
primitives ou anciennes ; dans la société actuelle, où beaucoup de
possibilités de communications immédiates, ou disons même de com-
munion (bien que je n'aime guère ce mot), ont disparu, elle paraît
réservée, hors l'amour, aux rapports que le poète entretient avec
son lecteur, ce lecteur fût-il d'abord lui-même ; elle n'en est pas
moins une transparence de fête dans la certitude, celle que peut don-
ner la lecture à voix basse d'un poème, j'allais dire évidemment
d'un poème surréaliste. Mais le surréalisme n'a fait que systéma-
tiser — car c'est un système — une possibilité que les poètes
avaient entrevue de tout temps, que les plus grands d'entre eux ont
réalisée ; c'est pour vous en donner un exemple que je terminerai
presque au hasard sur cette strophe de Rimbaud :

« Elle est retrouvée. Quoi ? L'éternité. C'est la mer allée avec le
soleil. »

DISCUSSION

Ferdinand ALQUIÉ. — Je remercie, au nom de tous, Gérard Legrand de son remarquable exposé, et je voudrais savoir si certains veulent poser des questions, demander des explications complémentaires, faire des objections et, en un mot, engager la discussion.

René LOURAU. — Je voudrais poser une question à Gérard Legrand. Vous avez dit que le surréalisme a porté au maximum l'indépendance du langage. Par rapport à quoi le surréalisme a-t-il rendu le langage indépendant, par rapport à quoi, plus généralement, peut-on libérer le langage ?

Gérard LEGRAND. — Vous savez, il m'est difficile de vous répondre sans reprendre les grandes parties de mon exposé. Je pense que le surréalisme a, disons, systématisé une tendance qui avait été connue ou pressentie par toute l'histoire de la poésie, en remontant beaucoup plus haut qu'on ne l'imagine souvent, et qui cherchait à donner au langage une existence qui dépasse la simple symbolisation d'idées ou de sentiments circulant dans l'esprit ou même dans le cœur de celui qui écrit.

René LOURAU. — Je vais essayer de préciser : l'indépendance du langage, en restant dans le domaine linguistique, on peut la mesurer presque avec un mètre à ruban, comparer ce qu'elle est dans le surréalisme à la distance qui a pu être prise par Dada, ou par Marinetti et les futuristes, ou depuis par Isou et les lettristes. La distance change beaucoup. La mise en question de la syntaxe et d'une partie du vocabulaire chez les futuristes, de certains signes ou signaux graphiques chez Dada, ne se trouve pas dans le surréalisme : ici, tout le plan structural de la langue, c'est-à-dire la syntaxe et le lexique, est respecté. Voilà ce que j'entends par la première façon de libérer le langage : se libérer par rapport à la langue, à l'institution sociale du langage. Le surréalisme n'a opéré aucun dégagement, aucune libération sur ce plan-là.

Par contre, il y a une deuxième façon de comprendre l'indépendance du langage, c'est par rapport, j'allais dire à ses contenus, ce n'est pas le mot que je voulais employer, disons donc par rapport aux lecteurs. Dès le moment où l'on écrit, qu'on y pense ou pas, on écrit pour quelqu'un. Vous avez dit qu'il y avait une sorte de connivence entre le poète et le lecteur, qui était une sorte d'acte d'amour. Bien sûr, mais je crois qu'on peut mesurer la liberté que l'on prend à l'égard du langage en fonction du lecteur éventuel que l'on se choisit. Ecrire le *Manifeste du surréalisme* ou un poème, c'est déjà un acte social. C'est même un acte politique. C'est sur ce deuxième plan que l'on peut parler d'un dégagement plus ou moins grand du poète, ou du savant, ou du philosophe, ou du farfelu, ou du fou, ou de l'enfant, par rapport au langage.

Ferdinand ALQUIÉ. — Je ne voudrais pour rien au monde me substituer à Gérard Legrand. Mais je me demande si l'objection ne joue pas sur

le mot « libérer ». On peut vouloir « libérer le langage » en un sens négatif. Gérard Legrand, au contraire, a d'abord mis en lumière le fait que le langage crée : il y a là quelque chose d'absolument positif. Cette façon de poser le problème montre combien le surréalisme est différent des mouvements auxquels vous l'avez comparé.

René LOURAU. — C'est un des plans où on peut parler de libération, libération vis-à-vis de la structure, de la syntaxe, du lexique.

Ferdinand ALQUIÉ. — « Nier » le langage n'est pas le « libérer ». Autre chose est libérer le langage pour faire qu'il soit pleinement « langage », et qu'il crée un monde, autre chose est se libérer du langage et de ses contraintes, ce qui est la négation du langage. On peut se libérer du langage de mille façons.

Gérard LEGRAND. — D'abord par le silence.

Ferdinand ALQUIÉ. — Quant à l'esprit dada, je me souviens d'un article de Tzara où les seuls poèmes cités sont : « Hop, hop, hop » et « Ah ! Eh ! Hé ! Hi ! hi ! hi ! Oh ! Hu ! hu ! hu ! hu ! hu ! [4] » Ce n'est plus un langage du tout.

René LOURAU. — Je crois que c'est tout de même un paradoxe, comme il s'en trouve dans la poésie. On trouve chez Rimbaud cette tentation, qui tend vers l'aphasie, d'un langage plein, qui se suffit à lui-même. Mais alors, à ce moment-là — il y a en réalité une sorte de dialectique — si on va jusqu'au bout, le pôle A de la communication disparaît.

Gérard LEGRAND. — De toute manière, il me semble que le plan A, si je me suis bien fait comprendre, n'existe déjà plus dans le langage poétique quel qu'il soit. Il y a des phrases qu'on pourrait rattacher au plan A qui se trouvent déjà sur un plan B. J'aurais peut-être dû insister sur le fait qu'à mon avis le langage poétique n'atteignait sa pleine autonomie qu'à un plan C, où il est évident que Rimbaud, après y avoir magnifiquement atteint, n'a pas cru devoir, ou n'a pas pu rester — je ne suis pas de ceux qui s'interrogent sur son silence — et en effet il a conclu par une manière d'aphasie, qui n'est évidemment pas l'aphasie de certains fous, ni celle de l'homme de la rue, qui n'a rien à dire. Il se peut que son aventure personnelle se soit terminée sur un drame de ce genre. Mais ce n'est pas là la seule possibilité d'un langage entièrement plein et fermé. Il y en a, je crois, autant qu'il y a de grands poètes, et un langage plein et fermé peut se continuer tout au long d'une vie. Je prendrai volontairement un exemple assez inattendu, car il s'agit d'un personnage, scandaleusement méconnu comme grand poète, malgré les efforts que l'on a faits depuis pas mal de temps. Victor Hugo, tout au long d'une carrière qu'on peut qualifier de parfaitement rhétorique, ne cessant pas d'écrire des poèmes politiques qui, malgré l'intérêt qu'ils présentent très souvent, ne sont après tout que des discours de propagande, des poèmes d'amour dont certains sont splendides et certains d'une extrême faiblesse, ceci de vingt ans jusqu'à

quatre-vingts ans, n'a pas cessé, presque à son insu, de s'affirmer toujours plus maître d'un certain nombre d'éléments spécifiques qui reparaissent parfois en semblant s'impatienter derrière ses constructions, parfois au contraire en se les incorporant entièrement. Je pense naturellement à *Dieu*, à *La Fin de Satan* et à un grand nombre de poèmes de *La Légende des siècles* et des derniers recueils ; et là, compte tenu du fait qu'il reste soumis au vers, il fait passer quelques métaphores dont il n'y a pas d'autre équivalent que les métaphores qui sont écrites à la même date par Lautréamont, et qu'il ne peut pas connaître. Je vais en donner un exemple : Hugo parle à maintes reprises de choses comme les *maillons de l'infini,* les *fentes de l'espace* et les *casemates du chaos* [5]. Qui ne songerait ici aux *halliers de l'espace* et aux *buissons du néant* des *Chants de Maldoror ?* Il y a une coïncidence extraordinaire entre ces métaphores qui, un peu comme la métaphore de Chateaubriand que je vous signalais tout à l'heure, tendent à attribuer l'être tangible, l'extrêmement « concret » à des choses qui en sont manifestement dépourvues : je ne parle même pas du néant au sens philosophique du terme, mais du vide, du néant en tant qu'espace ; attribuer à cet espace une prolifération végétale ou autre du type que supposent ces fentes de l'espace, parce qu'il s'agit alors d'un ciel *en planches,* ceci témoigne d'un langage qui s'est totalement accompli luimême : Hugo a cru peut-être simplement qu'il avait poussé un peu loin son imagination. Ce dernier problème, d'ailleurs, cesse d'avoir de l'intérêt à partir du moment où l'on atteint une certaine grandeur, une certaine nouveauté, qui commande avant tout le respect, et ensuite éventuellement l'examen, mais un examen respectueux.

René LOURAU. — J'aurai une autre question à poser, à propos de l'écriture automatique dont vous n'avez pas beaucoup parlé. Pourquoi le surréalisme semble-t-il avoir trouvé décevante l'expérience de l'écriture automatique ?

Gérard LEGRAND. — Vous savez, je suis très mal placé pour vous répondre : si je me rappelle bien, Breton a écrit que l'histoire de l'écriture automatique avait été une infortune continue, et il l'a écrit à une époque où je devais bégayer sur les bancs du collège, bien que je sois un peu moins jeune que je ne le parais. Mais je pense qu'en fait il s'est agi d'une sorte d'expérience extrême qui, de toute manière — et c'est un point de vue personnel que je développe — ne pouvait aboutir qu'à une impasse, non parce que ça ne continuait pas à jeter des lueurs sur l'inconscient, mais parce que, la méthode étant trouvée, sa répétition à perte de vue produisait toujours le même résultat. Ceci a beaucoup grevé dès le départ l'écriture automatique ; il semble qu'il y ait eu très vite une sorte d'apprentissage, qui ait fait apparaître toujours des choses assez brillantes, assez scintillantes, d'autant plus qu'il y a un dilemme à peu près insoluble : l'écriture automatique ne peut être pratiquée — je me permets de le dire bien que je l'aie pratiquée moi-même — que par des gens disposant d'un peu de culture. Et la culture c'est comme les saprophytes : ça se développe

sur soi-même. Ça exerce la mémoire. Au bout d'un certain temps, les
mêmes membres de phrases reviennent. Un jour où je lui en parlais,
Breton a fait allusion à cette difficulté : des membres de phrases se repro-
duisent. En cela d'ailleurs, l'expérience redevient positive ; elle participe
toujours d'une création authentique du langage, puisque c'est le langage
lui-même qui se poursuit. Seulement il se poursuit sans se clore, il ne peut
plus que se répéter parce qu'il tombe dans le vide. Au lieu d'un langage
plein, résultat de toute une trajectoire où, en ce qui concerne les poètes sur-
réalistes, l'automatisme a joué un rôle capital et fondamental, l'écriture
automatique, se développant toute seule, finit très réellement non par une
impasse au sens de mur, mais par une impasse qui donne sur un immense
terrain vague où la même chose se reproduit indéfiniment, comme dans
certains rêves on enfonce constamment la même porte sans jamais dé-
boucher nulle part. Etait-il nécessaire de déboucher quelque part ? C'est
une autre question. Mais l'écriture automatique en tant que telle devait, à
un moment quelconque, se révéler une expérience terminée et terminée
par auto-épuisement.

René LOURAU. — Ce que vous dites de la déception apportée par l'écri-
ture automatique, ou les récits de rêves — impression de rabâchage, de
répétitions — on peut le dire aussi en psychologie, surtout en psycho-
sociologie dans l'analyse des groupes. Je pense à la dynamique de groupe.
J'ai été amené, pour ma part, à faire des rapprochements très nets entre
l'écriture automatique et la technique des groupes : le groupe est centré
sur lui-même comme le langage est centré sur le langage dans la parole
poétique et surtout dans l'automatisme. Tous ceux qui ont fait de la
dynamique de groupe diront que c'est banal, qu'on ressort toujours la
même chose — et c'est vrai. Mais est-ce que ce n'est pas là, au fond,
que l'on atteint vraiment la communication interindividuelle, la commu-
nication la plus pure ?

Gérard LEGRAND. — Je suis mal placé pour vous répondre : j'ai terminé
mon exposé en disant que la parole poétique, entièrement libérée et se
créant elle-même un monde, ramenait une communication. J'ai employé
volontairement ces mots de « rattraper le réel » et de « ramener la com-
munication » dans la mesure où cette communication est douteuse, incer-
taine. Par conséquent, je ne m'interroge pas tellement sur sa valeur ou sur
sa banalité. Je suis partie prenante dans l'affaire, puisque à la fois poète
et théoricien. Mais cette question ne m'intéresse pas tellement. C'est aux
autres à savoir si ça leur plaît, j'emploie ce mot cassant et désagréable,
et qui a l'air de faire appel au goût esthétique pur et simple, c'est aux
autres à savoir s'ils réussissent à communiquer ou non. Néanmoins, il
se peut que, parmi les nombreux sens qu'on peut prêter à sa phrase, la
remarque de Lautréamont sur les vérités banales qui courent les rues et
qu'on doit creuser, corresponde un peu à ce que vous dites, à cette réserve
près que, ces vérités banales, il s'agit de ne pas se laisser décevoir par leur
apparence de banalité, et qu'il invite à la creuser. De même il y a des

clichés poétiques qui continuent, mis en situation, à avoir une efficacité. Le premier individu qui les retrouve se dit : « c'est un rabâchage » — le deuxième s'en éprend — et l'un ou l'autre les retrouvant dans un troisième contexte peuvent y apercevoir quelque chose de parfaitement admirable. C'est un exercice périlleux, et d'ailleurs toujours, sinon dérisoire, du moins illusoire (il faudrait bien se garder de cultiver le cliché pour le cliché). Mais nous savons tous qu'il y a des clichés poétiques qui resurgissent dans une lumière déterminée, ou bien par un accident de l'individu qui lit, ou par un accident du texte écrit, qui font qu'ils reprennent de la force. Je suis très peu familiarisé avec les questions de sociologie du langage, tout mon effort tendant dans une certaine mesure à le désocialiser, mais je crois qu'en effet, dans ce que vous dites, il y a l'amorce d'une sorte de problème, mais qui ne peut pas exactement parvenir à l'oreille des poètes parce qu'après tout ce n'est pas à eux de l'étudier.

Maurice de GANDILLAC. — Je me suis demandé si vous parliez tout à fait de la même chose quand vous avez considéré, d'une part, la dynamique de groupe, d'autre part, le caractère automatique du langage écrit ou parlé. L'automatisme fait appel à des zones inconscientes, d'un autre ordre que l'inconscient collectif des techniques de groupe, qui n'est peut-être que le « on » heiddegerien, une sorte de banalité fondamentale. On nous a dit que l'écriture automatique n'est possible et féconde que chez les hommes possédant une certaine culture, c'est-à-dire un certain vocabulaire et une certaine richesse d'imagination et de mémoire. C'est rarement le cas des groupes étudiés par les psycho-sociologues. Je crains qu'on ne puisse tirer aucune poésie de la banalité qui s'y fait jour.

Gérard LEGRAND. — Je n'ai pas pu développer cela, et vous l'avez fait beaucoup mieux que je ne l'aurais fait moi-même.

Au passage, il m'est venu une idée, qui explique peut-être la différence qui persiste entre nos points de vue et celui de mon interlocuteur : je voudrais ne pas laisser oublier que les gens qui ont créé l'automatisme étaient des gens très jeunes. Les groupes étudiés par les psycho-sociologues sont faits de gens que, quel que soit leur âge, nous pouvons, en raison de l'usure sociale qui les entoure, même s'ils sont jeunes ou dynamiques, considérer comme âgés ; ils ont derrière eux un acquis d'un tout autre ordre, qui est certainement beaucoup plus difficile à éliminer que l'acquis, du moins l'acquis superficiel, qu'ont eu à éliminer les surréalistes de la première génération : pendant quelque temps certains d'entre eux se livraient à la pratique de l'automatisme avec l'ivresse de la découverte puisqu'ils en étaient les inventeurs. J'ignore complètement ce que l'on peut, en dynamique de groupe, proposer à inventer, mais il est à craindre que les facultés d'invention, si elles ne sont pas soutenues par un terrain favorable, et là on revient à la question de la culture préalable, ne soient finalement tellement brimées au départ qu'il y a une sorte de jeu de dupes à espérer qu'on aura autre chose qu'une très rapide tendance à l'usure. Qu'en pensez-vous ?

Maurice de GANDILLAC. — Je crois que c'est à René Lourau de répondre.

René LOURAU. — Effectivement il y avait peut-être quelque ambiguïté lorsque nous parlions de banalité. Le mot ne convenait pas. Ce qui aurait convenu peut-être davantage, c'est, pour la dynamique des groupes, le mot littéralité. Mais je crois qu'il y a un autre niveau, pour lequel le mot « banalité » ne conviendrait pas non plus, mais qui est vécu comme banal par ceux qui ont fait beaucoup de groupes, qui sont des professionnels. On atteint des niveaux inconscients ; les analyses, selon leur type et les modèles utilisés, font surgir, soit des réseaux d'alliance, soit la recherche du pouvoir, soit des réactions affectives en fonction des oppositions d'âge, de sexe, d'origine sociale, etc. Là, bien sûr, c'est le social — qu'est-ce qui n'est pas social ? — mais ce n'est plus je crois la banalité, puisqu'il s'agit d'éléments que l'on cache d'habitude, qu'on appelle « informels » en psycho-sociologie. Et je crois qu'il y a là quelque chose d'assez profondément commun entre certains résultats d'écriture automatique et certains résultats de la psycho-sociologie. Cet informel ne ressort pas, malheureusement, dans les groupes comme celui-ci, qui n'est pas un groupe, mais une assemblée. Mais c'est lui que la dynamique de groupe essaie de faire surgir. Ce qui m'a beaucoup frappé dans l'écriture automatique, c'est la communauté de ses règles et des règles de la dynamique de groupe.

Ferdinand ALQUIÉ. — La règle est plutôt, alors, une absence de règle. Mais cette absence de règle, étant méthode, n'est pas le désordre.

Il y aurait une enquête à faire chez ceux qui ont pratiqué l'écriture automatique. J'ai encore chez moi cinq ou six cahiers d'écriture automatique, écrits lorsque j'avais vingt ans. Pourquoi tous ceux qui ont fait de l'écriture automatique l'ont-ils abandonnée ? Ce ne doit pas être pour la même raison. Ceux qui se sont livrés à cette activité devraient chercher les raisons pour lesquelles ils ont été rapidement lassés. Il y a aussi un second problème : pourquoi a-t-on publié si peu de textes d'écriture automatique ? Dans *La Révolution surréaliste* même, au moment où l'écriture automatique était la plus vantée, les textes d'écriture automatique étaient rares, et à mon avis retouchés.

Gérard LEGRAND. — Oui, certainement. C'est peut-être une des raisons qui ont amené une sorte de freinage.

Ferdinand ALQUIÉ. — En fait, les gens qui ont écrit des cahiers entiers d'écriture automatique n'ont pas eu grande envie de les publier, et, d'autre part, ils se sont vite lassés. Pourquoi ?

Gérard LEGRAND. — Je crois que la réponse est ici plus simple que la réponse à la première question. Finalement il n'y a qu'eux qui puissent reconstituer la genèse ou plutôt la cessation de l'affaire. Je n'apprendrai rien à personne en disant qu'actuellement s'il est très rare qu'un jeune surréaliste ne se livre pas à l'automatisme, il est encore plus rare qu'il publie quelque chose d'entièrement automatique : s'il écrit, c'est généralement dans le cadre d'un recueil de poèmes ou d'un numéro de revue

où rien ne distingue apparemment ce texte d'un poème non automatique, et il est également général que cette activité, en tant que telle, s'arrête au bout d'un certain nombre d'années. Quelques-uns de mes amis continuent à fonder de grands espoirs sur l'automatisme, mais je ne les dessers pas en disant que, pour leur part, ils ont renoncé à le pratiquer systématiquement. Mais ils espèrent que, chez quelqu'un d'autre, une illumination *différente* se produira. Ces réserves posées, je crois que, réellement, il y va d'une sorte de rapport qui s'établit à partir de l'inconscient, collectif ou non, qui en principe se trouverait plus bas que la subjectivité individuelle, et qui, à partir du moment où il émerge sous la forme écrite, entre en contact et immédiatement en conflit ou en composition, mais en tout cas en composition douteuse, non pas avec la volonté esthétique ou le raisonnement, mais avec les réactions sentimentales et autres de chacun. Je vais en donner une sorte d'exemple fabriqué : si, dans un texte automatique, on fait apparaître des événements et des êtres, et qu'ensuite une situation conflictuelle de la vie sentimentale, affective, de l'individu, le laisse en présence de cette poésie automatique et qu'il aperçoive une contradiction entre la situation qu'il est en train de vivre et cette création spontanée qui est *antérieure* — ce n'est pas tellement la chronologie qui compte, mais la différence de sphère ou de niveau — il va se trouver extrêmement gêné. Alors, ou bien il aura tendance à la retoucher, ou bien il la glissera dans un tiroir, ou bien il n'y verra aucune espèce de répondant, et se trouvera dans un moment de conflit en face d'une chose qui lui apparaîtra comme une énigme, et comme une énigme qu'il n'est plus capable de regarder avec l'œil intéressé mais impavide d'observateur scrupuleux, que l'automatisme suppose. Or les surréalistes, autant que les autres hommes, passent constamment par des situations affectives qui font qu'ils s'interrogent sur ce qu'ils ont écrit en fonction de ce qu'ils viennent de vivre ou de ce qu'ils vont vivre. Et parfois cela déclenche un conflit. Au bout d'un certain temps, la tendance involontaire consiste à confondre en quelque sorte l'inconscient et le subconscient, l'inconscient et l'élément affectif, et à repousser les deux à la fois en pratiquant une sorte de conjuration magique, qui renonce à l'écriture automatique comme faisant apparaître des choses dangereuses.

J'y pense par analogie avec la raison pour laquelle Breton, comme il l'a souvent raconté, a, de sa propre autorité, décidé d'arrêter l'activité des sommeils. Dans ces sommeils se révélaient des situations telles qu'on aurait dit une espèce de champ de massacres. Il y a des histoires « amusantes » qui courent là-dessus : Crevel voulait tuer Eluard... Malheureusement, il n'y a rien de *simulé* là-dedans. Si on entend maintenir une activité collective et même individuelle sans arriver à des extrémités telles que le meurtre ou le suicide — car il y a eu également une tentative de suicide de Desnos qui a beaucoup inquiété Breton — on constate qu'on allait disposer d'un pouvoir théoriquement énorme, mais on s'aperçoit que c'est un pouvoir dont l'homme ne peut disposer à sa guise. C'est un pou-

voir qui, dans l'état actuel de nos mœurs comme on dit quelquefois, n'est pas utilisable au mieux. Il ne peut donc plus être enregistré que comme un élément, j'allais dire « scientifique », en tout cas objectif, de connaissance.

Clara MALRAUX. — Simplement une petite réflexion. Nous avons eu, André Malraux et moi, des rapports avec les surréalistes en 1924-1925, après quoi nous avons quitté la France et nous sommes partis. Nous étions en bateau. Et sur le bateau nous avons fait, lui et moi, une tentative d'écriture automatique, et nous avons été très frappés par le fait que presque tous les mots de notre vocabulaire — et aussi presque toutes les images — se référaient à la situation dans laquelle nous nous trouvions. Il était question du vent, du soleil. Et je me suis demandé si le fait de cette espèce de banalité de l'écriture automatique ne venait pas de ce qu'elle était faite toujours par les mêmes, et toujours dans le même endroit.

Gérard LEGRAND. — Pour un individu donné, l'écriture automatique comporte forcément une banalité, la sienne.

Clara MALRAUX. — C'est ce que je veux dire. Notre tentative a eu lieu dans un tout autre endroit que celui où nous vivions, et l'espèce de vocabulaire qui nous était donné par l'entourage nous renouvelait totalement.

Gérard LEGRAND. — Peut-être l'automatisme poursuivi volontairement dans des milieux divers par un même individu aurait-il abouti à des résultats divers. Toutefois il faut prendre garde que ça suppose au départ une sorte de détachement du milieu qui ne joue qu'à la deuxième puissance et qui doit comporter bien des pièges : vous vous trouviez dans une situation, disons agréable, j'allais dire en état de réceptivité, certainement, pour avoir vu apparaître très vite le vocabulaire du milieu où vous étiez ; vous n'étiez pas en état d'hostilité à l'égard de ce milieu.

Clara MALRAUX. — Absolument. L'état d'hostilité aurait fait apparaître autre chose.

Maurice de GANDILLAC. — J'ai été un peu inquiet de ce que vous avez dit avant l'intervention de Clara Malraux et qui m'a paru peu compatible avec l'expérience surréaliste telle que je l'imagine. Il m'a semblé que vous admettiez une sorte d'auto-limitation pour éviter des conséquences trop graves. Si on doit devenir fou, si on doit se tuer, ou tuer les autres, arrêtons les frais ! Attention ! Je ne dis pas qu'il ne faut pas faire attention, je ne dis pas non plus qu'il faut faire attention, je m'étonne...

Gérard LEGRAND. — C'est une situation objective qui s'est produite à un moment donné. Il m'est difficile de la reprendre telle quelle à mon compte, parce que d'abord je ne me suis jamais trouvé dans la même situation. En plus, naturellement, chacun de nous profite des expériences antérieures, et j'avoue que je ne sais pas du tout le genre de « situations limites » dans lesquelles j'aimerais me retrouver. Mais je n'attribue pas à ce rappel

un coefficient de valeur. Je trouve simplement correcte l'explication que Breton lui-même a donnée de son attitude : si l'on voulait poursuivre une activité collective, puisque c'était essentiellement de cela qu'il s'agissait à cette époque, on ne pouvait pas commencer par laisser tous les participants s'entre-déchirer.

Maurice de GANDILLAC. — Il me semble que cette référence à la rationalité pure et à la non-contradiction est peu conforme à une certaine volonté de libération totale, « advienne que pourra ».

Gérard LEGRAND. — Je pense que cette volonté de libération complète doit, au cours d'un processus qui, à mon avis, s'est déjà accompli et constitue justement la partie « historique » du surréalisme, doit, au bout d'un certain temps, se retourner sur elle-même, non pas pour se nier mais pour se retrouver dans une étape supérieure. Certaines expériences limites *ont été*, et *ont été* sans retour, quel que soit le coefficient d'admiration qu'on ait pour elles et la richesse qu'elles aient pu apporter. Le seul fait de continuer à être suppose qu'on a quand même choisi de vivre : je m'excuse de raconter une histoire très vieille, mais vous savez que Thalès de Milet, quand on lui demandait pourquoi il refusait de se suicider, alors qu'il professait que vivre ou mourir était indifférent, répondait : « Justement, puisque c'est indifférent. » J'ai toujours pensé que c'était un argument contre le suicide beaucoup plus simple que l'argument kantien, bien que finalement ce soit le même. Car il s'agit évidemment de ne pas détruire la sphère, je ne dis même pas de la moralité, mais de la pure *capacité* de parler de ça. Si on accepte de parler du suicide, il ne faut pas se suicider. Ou alors il faut se suicider tout de suite, après la dernière phrase qu'on prononcera sur le sujet.

Et je ne pense pas que ce soit de nature à enlever de la valeur aux expériences limites qui ont été poussées par d'autres jusqu'au suicide ou jusqu'à la folie, bien que je continue à penser que l'on ne devient pas fou volontairement ; le deviendrait-on qu'après tout on aurait toujours, comme on dit, le droit de le faire. Simplement, pour ma part, je m'y refuse. Mais ça n'entraîne pas de jugement de valeur, de jugement de morale.

Ferdinand ALQUIÉ. — Je voudrais ici dire un mot. Maurice de Gandillac raisonne comme si le surréalisme, au moins à son départ, avait consisté à dire « advienne que pourra », tout est permis, etc. Je ne suis pas de cet avis. Il me semble que le surréalisme a été, non certes kantien, mais fondé sur un espoir positif de bonheur, de merveilleux, d'amour. Il y a un côté positif dans la révolte surréaliste. Quand je compare le surréalisme au climat existentialiste, par exemple, je suis frappé de la volonté de bonheur, de ravissement qu'avaient les surréalistes. Il est tout à fait normal, dans un pareil état d'esprit, que l'on ne poursuive pas des expériences se révélant catastrophiques. C'est à mon avis faire leur caricature que de prétendre que les surréalistes étaient des gens qui voulaient se tuer, ou assassiner les autres. Sans doute y a-t-il en l'homme des forces, des désirs

que la raison, que les cadres sociaux oppriment, empêchent de s'exprimer. On les laisse s'exprimer dans la mesure même où cela augmente la conscience humaine ; mais dans la mesure où ces forces se révèlent comme forces de néant, il n'y a pas de raison de les suivre.

Gérard LEGRAND. — Je suis entièrement d'accord.

Ferdinand ALQUIÉ. — De ce fait, Breton, dans l'affaire des sommeils, ne m'a jamais paru, même quand j'étais plus jeune et plus ardent, se contredire. Il m'a au contraire paru rester dans la ligne même qu'il avait tracée ; les expériences qu'il a interrompues allaient contre son projet fondamental, ce projet étant une réalisation de l'homme dans le bonheur, la liberté et l'amour, et non dans la folie ou le suicide.

Maurice de GANDILLAC. — Je crois que vous touchez là à quelque chose de très important, et je suis heureux d'avoir fait un peu la bête pour obtenir cette précision. Il était bon de préciser que ce n'était pas à cause de l'état des mœurs, mais en vertu d'un projet fondamental, qu'on devait renoncer à certaines expériences. Cela prouve que le surréalisme n'est pas une simple recherche du bout du possible, au sens où l'entendait par exemple Georges Bataille.

Gérard LEGRAND. — En fait, quand je parlais de l'état des mœurs, il ne s'agissait pas de se définir en fonction des mœurs de la société environnante, mais vis-à-vis d'une étape ultérieure où certaines des forces libérées qui se présentaient à l'époque comme gravement nocives pourraient avoir perdu tout ou partie de leur nocivité.

Laure GARCIN. — Une simple question, d'ailleurs un peu extérieure au débat, mais je crois qu'il serait intéressant de connaître la pensée de Legrand sur l'expérience de Joyce.

Gérard LEGRAND. — Je n'ai jamais réussi à lire Joyce. J'ai essayé, je ne peux pas. Personnellement je n'ai pas d'opinion dessus parce que je ne peux pas. Ce n'est pas un jugement de valeur, c'est un fait.

Ferdinand ALQUIÉ. — C'est aussi un jugement de valeur.

Gérard LEGRAND. — Non. Nous avons parlé langue et langage : prenons un exemple linguistique. Je possède très peu de langues. J'ai une teinture d'un certain nombre d'autres, y compris de langues assez peu connues en Europe, que j'ai étudiées parce que je voulais voir leur structure linguistique de près ; il y en a d'autres que je n'ai pas eu l'occasion d'affronter. Peut-être renâclerais-je devant, mais je n'en déduirais pas que ce sont des langues méprisables ou vulgaires. De même, simplement, le phénomène Joyce m'échappe complètement ; en tant qu'expérience, c'est une expérience qui m'échappe. Il y en a d'autres, vous savez ; l'expérience des grands mystiques croyants, malgré l'admiration que j'ai pour certains d'entre eux, m'échappe entièrement.

Jean WAHL. — Je voudrais vous interroger sur l'expression « langage

plein » et « langage vide ». Je crois que le langage n'est jamais « plein »
ni « vide ». Ce sont des adjectifs qui ne peuvent pas, à mon avis, s'appli-
quer au langage.

En deuxième lieu, si on veut libérer le langage, ne risque-t-on pas de
tomber — enfin je dis tomber, mais j'aimais beaucoup Tzara — de tomber
dans le dadaïsme ou dans le lettrisme ? Nous sommes en 66, et nous
avons vécu ces expériences. J'ai grande admiration pour André Breton.
Il emploie sans doute de deux façons le langage, puisqu'il écrit des exposés
et, d'autre part, des poèmes. Que veut dire « libérer le langage » ? Tout
grand poète libère, à certains moments au moins, le langage. Vous avez
parlé de Victor Hugo, de Vigny, de Musset. Il y a chez eux des emplois
libérateurs du langage.

Gérard Legrand. — Oui, je vais me permettre de répondre d'abord à
cette deuxième question et ensuite à la première.

En ce qui concerne la libération du langage, je crois avoir montré que
c'était une chose qui avait toujours été connue des poètes, et je suis per-
suadé que quand Breton écrit un texte de théorie, quand j'écris moi-même
un tel texte, nous n'avons aucune espèce d'ambition particulière de libérer
le langage. Le seul langage qui puisse se libérer, c'est le langage poétique,
et je dois bien dire que — je vais faire une sorte de jeu de mots sur
une maxime très connue — la libération du langage sera à mon avis
l'œuvre du langage lui-même.

Ceci dit, j'ai parlé de langage plein ou rempli ; je ne crois pas avoir
parlé de langage vide, puisque j'ai pris la peine de dire que l'esprit n'était
jamais vide et qu'il était toujours empli par quelque chose qui ressem-
blait à des mots. Il y a des langages plus ou moins pleins, en ce sens
qu'il y a des langages qui ont bouclé sur eux-mêmes leur signification. A
l'intérieur d'une œuvre poétique, il y a des moments où le langage atteint
vraiment, il faut bien le dire, sa perfection ; nous savons que ce sont des
moments : vous avez parlé de Vigny et de Musset, les poètes notamment
qui écrivent en vers réguliers sont sujets à des défaillances, ce ne sont pas
d'ailleurs toujours les moins grands qui en sont exempts (Baudelaire abonde
en prosaïsmes). Mais à un moment donné se produit une sorte d'événe-
ment miraculeux qui est dû à l'automatisme ou au travail, peu importe :
une strophe, un vers, un fragment de ces poèmes se présente comme réel-
lement — je suis bien obligé de revenir à la vieille comparaison de Valéry
— un objet « en soi ». C'est-à-dire un objet plein.

Le langage vide auquel j'ai fait, je crois quand même, allusion, mais
justement à travers une citation de Valéry, est un langage qui attend d'être
rempli. Et je crois qu'il peut jouer un rôle de composant, dans l'attente
de quelque chose d'autre ; il y a des mots qui n'ont pas eu le sort qu'ils
méritent, et Eluard a parlé une fois de mots qui lui avaient été mysté-
rieusement interdits. Evidemment, comme toutes les métaphores appliquées
à des sujets théoriques, c'est toujours très périlleux à employer, mais je
ne pensais pas tellement opposer ces deux langages que les montrer comme

deux étapes différentes d'un mouvement qui, à mon avis, doit tendre évidemment à un langage entièrement plein, à un langage ayant en tout cas atteint sa complète autonomie, et qui se trouve donc à ce moment-là dans l'état de libération dont je parlais.

Jean WAHL. — Autonomie, cela suppose une plénitude de l'œuvre. C'est une idée classique. Moi, je ne suis pas contre ces hauts et ces bas de Victor Hugo.

Gérard LEGRAND. — Non, bien entendu, parce que ce serait être contre Victor Hugo. Si l'on admire Victor Hugo, il faut passer par les « bas ». On n'obtiendra jamais un langage entièrement plein. Même l'œuvre de Rimbaud, qui est très, très courte, dans le temps comme dans le volume, commence avec des vides et des bas qui vont s'atténuant et disparaissent dans les plus grands poèmes de la fin de sa carrière.

Maurice de GANDILLAC. — Jean Wahl ne voudrait-il pas défendre les banlieues kierkegaardiennes ?

Gérard LEGRAND. — Ah ! là je reconnais que j'ai été méchant, mais ce n'est pas du tout à Jean Wahl que je pensais.

Jean WAHL. — Les rapports de l'existentialisme et du surréalisme, c'est un beau sujet. Ce n'était pas au programme d'aujourd'hui. Dans le livre de Ferdinand Alquié, que je suis en train de relire, on aperçoit un existentialisme de Breton, un individualisme. La recherche du bonheur, ce n'est pas du tout kierkegaardien. Mais Breton, comme Rimbaud et comme Kierkegaard, donne la parole à l'individu, si j'ai bien compris Alquié, mais peut-être l'ai-je mal compris ou ai-je isolé certaines pages ? Alquié oppose Hegel à Breton...

Ferdinand ALQUIÉ. — Ne nous mettez pas, Legrand et moi, aux prises : la question de Hegel est la seule qui nous sépare.

Gérard LEGRAND. — Et, en plus, vous réussissez à mettre Breton en coin entre nous, qui serait certainement ennuyé de se trouver ainsi...

Ferdinand ALQUIÉ. — Je crois que ce que l'on peut répondre, c'est que chez tous ceux qui ont le souci de l'homme et ne veulent rien laisser perdre de la réalité humaine, il y a nécessairement des attitudes qui se retrouvent. Il est donc normal que, chez Kierkegaard et Breton, il y ait des points communs. Mais je ne crois pas avoir spécialement rapproché Kierkegaard et Breton.

Marina SCRIABINE. — Je voudrais savoir quel est le point de vue du groupe surréaliste actuel sur les essais de création par les machines. Est-ce là le relais de l'automatisme ou le contraire ?

Gérard LEGRAND. — C'est très simple : l'opposition est tellement flagrante que tout ce qui s'est produit jusqu'à présent comme « création artistique » à l'aide de machines cybernétiques plus ou moins développées — et en France les premiers essais de Ducrocq doivent remonter à 1952, ce n'est

pas tout à fait d'hier — a immédiatement rencontré de notre part une hostilité fort ironique, ce qui fait qu'on n'a même pas éprouvé le besoin de prendre position là-dessus. Je rappelle néanmoins un excellent article de mon ami Benayoun sur les malheurs de la nommée Calliope qui écrivait, paraît-il, des poèmes — article qui remonte au *surréalisme même,* c'est-à-dire à une revue de 1957 ou 1958 ; je dois ajouter que, dans l'ensemble, le perfectionnement scientifique de l'univers — pour reprendre une formule de Breton que j'affectionne tout particulièrement — a toujours été regardé par nous avec un œil de gens qui aiment les épaves.

Marina SCRIABINE. — Epaves intéressantes, quand même.

Gérard LEGRAND. — Peut-être, mais en tout cas, il est à remarquer que ce sont des tentatives qui n'ont pas eu de lendemain.

Maurice de GANDILLAC. — Il y a eu, en ce sens, des essais au *Collège de pataphysique* et à *Oulipo* (Ouvroir de littérature potentielle). J'ai pensé à certains de ces essais, de Queneau et de ses amis, quand vous avez parlé de ceux que l'on a opérés à partir d'une publicité Omo, ou Paic, ou autre détersif. On aboutit à des résultats analogues et parfois extraordinaires en trichant un peu avec le hasard. Le système consiste à prendre, dans un dictionnaire, le mot qui est à sept rangs avant ou dix-huit rangs après, pour remplacer les adjectifs ou les substantifs, en laissant demeurer la structure générale de la phrase. Le texte publié dans le volume du *Collège de pataphysique* à partir des premiers versets de la *Genèse* est tout à fait remarquable. Il arrive que pour des résultats du même genre on emploie très inutilement la machine.

Ferdinand ALQUIÉ. — Il me semble que, lorsque l'œuvre est produite par une machine, c'est l'esprit qui, après coup, lui donne un sens.

Maurice de GANDILLAC. — C'est l'esprit qui a machiné la machine.

Ferdinand ALQUIÉ. — On peut cependant s'en remettre au hasard pur, certains jeux surréalistes sont vraiment faits de hasard pur. On est alors devant le problème suivant : comment se fait-il que l'esprit soit capable de donner un sens à n'importe quoi ? Dans l'écriture automatique, c'est autre chose. Là, ce qui crée, c'est encore l'esprit lui-même, au sens le plus général du mot.

Pierre PRIGIONI. — Je reviens aux expériences de Queneau : elles n'ont rien de subversif. Elles sont uniquement étranges, surprenantes, mais la surprise n'est pas la surprise surréaliste. Gérard Legrand a parlé d'ascèse. Or justement, chez Queneau, il n'y a plus « ascèse ». Et je crois qu'il faudrait peut-être préciser encore ce point. Le texte automatique présuppose quand même un certain état d'esprit, « une entrée en transes », a dit Breton. Pour l'amour comme pour le poème. Et la machine n'entre pas en transes. Elle n'a pas le sens du jeu que nous avons.

Gérard LEGRAND. — Il est vrai néanmoins que la machine ressemble un peu à l'expérience de Silbermann et à d'autres. On a affaire à tout un

éventail de possibilités dont certaines — j'en suis persuadé — n'ont pas été complètement explorées. Il y a notamment le collage verbal, qui est une chose peu répandue. Il y en a un très bel exemple dans un poème de Breton, c'est l'apparition d'une formule pharmaceutique qui arrive après sa désignation scientifique, la formule qui combat le « bruit de galop », c'est-à-dire le syndrome de l'angine de poitrine, et qui consiste en un certain nombre de grammes de racines de plantes, lesquelles sont énumérées purement et simplement dans le poème, sans du tout l'interrompre, malgré leur caractère scientifique (car enfin il y a 2 g, 2 g, 2 g... qui se succèdent), puis le poème suit son cours d'une manière normale, si tant est qu'un poème ait un cours normal. Je crois aussi que le problème de l'ascèse auquel Prigioni faisait allusion ne doit pas être pris au pied de la lettre. Néanmoins il est bien évident que Breton a insisté sur le vide qu'il faut réussir à créer en soi avant de faire de l'automatisme. Il l'a pris dans un sens de dérision à l'égard de la littérature, mais qui n'est probablement pas le seul, puisque dès cette époque il a parlé de pratiques magiques, auxquelles il faisait surtout allusion pour situer le climat : or, je ne pense pas qu'on puisse obtenir avec les machines des résultats qui aillent incontestablement dans le même sens, c'est-à-dire dans le sens d'une remise en cause des pouvoirs étroits attribués d'ordinaire au langage. Je crains qu'il ne s'agisse, avec les machines, de choses qui vont — je ne peux pas dire cela en ce qui concerne les premiers versets de la *Genèse* malgré leur intérêt cosmogonique — qui vont en *chute* par rapport au texte utilisé. Même s'il s'agissait au départ d'un texte nul et pauvre, l'appel au hasard mathématique, au bout d'un certain temps, ferait toujours apparaître des discordances, des failles qui ressembleront à certains éléments d'écriture automatique ; c'est ce qui a amené Breton à s'interroger sur sa validité : ce sont les moments où l'écriture automatique s'est usée, non seulement par la répétition, mais par ce qu'il appelait lui-même un « nombre considérable de bouillons » : je crois que les machines auront également des bouillons, et acquerront une tendance dominante à en avoir. Il se peut que, de ma part, il s'agisse d'un préjugé défavorable dû au fait que je connais mal l'expérience et que je suis poète, donc assez peu tenté de m'abandonner, de me soumettre à des entreprises différentes... Enfin, il y a certainement une ressemblance, mais aussi une différence capitale.

Jochen Noth. — Vous avez parlé des trois plans et, dans la discussion, il a été question de banalité. Pourriez-vous préciser la qualité de ce troisième plan, le plan C ? On pourrait peut-être penser que la nouvelle qualité qu'a un texte automatique, ou poétique, vient simplement d'un changement de système de situation sociale, par exemple.

Gérard Legrand. — Je crois justement que les textes obtenus par les machines présentent un danger de dispersion. On assiste à l'éparpillement des grands éléments du langage que sont les métaphores, les rencontres de mots et éventuellement les phrases qui en elles-mêmes ont une valeur

poétique et qui vont en s'effilochant, comme il arrive également dans les textes produits par les aliénés, qui malheureusement, au bout d'un certain temps, se perdent, non pas seulement dans la banalité, mais réellement dans les sables de l'absence. Tandis que ce que j'aperçois dans les réussites de l'écriture poétique portées au plus haut degré, c'est au contraire — et c'est pour cela que la communication en est malaisée — un « refermement » sur soi-même qui donne au langage cette qualité de monde existant au-dessus de nous, en tout cas sinon au-dessus de l'homme, tout au moins au-dessus des hommes qui y pénètrent ou qui se laissent pénétrer par lui. Si l'expérience faite avec les machines aboutissait à des résultats parfaits, à ce moment-là il n'y aurait plus de raison de continuer. Je veux dire que, de même, on pourrait prétendre que tous les poèmes auraient été écrits. Or tous les poèmes ne sont pas écrits. On en écrit encore. De même, certes, on peut continuer les combinaisons des machines, mais est-ce que ces combinaisons, au bout d'un certain temps — car leur vocabulaire n'est pas inépuisable — n'aboutiront pas à la stéréotypie, à la fuite, à l'explosion — j'allais dire à la désintégration — des éléments du langage qu'elles utilisent ? Au contraire, chaque fois qu'un poème est « réussi », il procède à une sorte de réintégration des éléments du langage dans une unité dont nous ne savons absolument pas si elle a existé ailleurs, mais qui, en tout cas, à ce moment-là existe et se suffit à elle-même. Jean Wahl parlait tout à l'heure de point de vue classique : je dois dire que je ne suis nullement gêné par cette idée. J'ai toujours pensé que la grande opposition n'était pas entre le classique et le romantique, mais entre le classique et le décadent. Et s'il y a une chose au monde avec laquelle le surréalisme n'a rien à voir, malgré son admiration pour ceux qu'on a appelés les « grands décadents » de la fin de siècle du 19ᵉ, c'est bien la décadence.

Jochen Noth. — Excusez-moi, mais vous avez évité un peu de répondre à ma question. Ce qui m'intéressait, c'était la manière dont l'unité du poème communique avec cette autre unité qu'est la compréhension ou la capacité de compréhension du lecteur. Je pense que la réponse à ce problème manquait à votre exposé.

Gérard Legrand. — J'ai fait allusion au désir, c'est-à-dire finalement à la rencontre que le poème peut avoir avec le lecteur éventuel ; d'une manière générale il est bien évident qu'il y a là un phénomène d'amour de la poésie, et ceci avant toute espèce de comparaison, si belle soit-elle, avec l'amour humain, qui fait que l'on est ou que l'on n'est pas, comme on dit, *sensible,* bien que je sois persuadé que cela concerne beaucoup d'autres ressorts que la sensibilité, à l'événement que constitue, non pas le poème qui apparaît, mais le poème tel qu'il est là, l'objet. Il y va de la compréhension que nous pouvons avoir même d'objets naturels, à la limite. Cette rose épanouie est un objet que certains peuvent pénétrer et d'autres pas. D'ailleurs, cela n'a rien d'arbitraire ni d'abstrait ; le même être à des heures différentes peut, c'est une vérité assez courte, l'appréhender ou non, et certains êtres pour toujours. C'est en effet une sorte de risque

que le poète prend à l'issue même du processus poétique, qu'il accepte :
ça joue aussi bien pour les poèmes manqués que pour les poèmes réussis,
mais c'est inséparable de la poésie, ce en quoi elle n'est pas du tout une
activité — je m'excuse de dire une banalité pareille — une activité de
dilettante ; il y a pour l'homme qui écrit un poème un risque qui n'existe
absolument pas pour l'homme qui écrit quoi que ce soit d'autre, sauf les
grands philosophes : c'est de ne pas être compris au niveau le plus impor-
tant, de ne pas être intelligible alors qu'il ne touche qu'à l'essentiel.

Ferdinand ALQUIÉ. — Il me reste à dire encore merci à Legrand, et de
son très intéressant exposé, et des précieuses réponses qu'il a faites aux
questions qui lui ont été posées. Plusieurs questions seront reprises, car les
thèmes abordés sont essentiels dans le surréalisme. Mais il me semble que,
dès maintenant, une grande lumière a été jetée sur eux.

1. Gallimard, 1966.
2. *Vie de Rancé.*
3. *Bief,* 1959.
4. Tristan TZARA, « Essai sur la situation de la poésie ». *Le Surréalisme
au service de la révolution,* n° 4, déc. 1931.
5. *Cf.* respectivement *Dieu* (« Les Voix ») ; « L'Epopée du ver » dans *La
Légende des siècles ;* « Le Titan », dans le même recueil (deuxième série,
publiée en 1877).

(JEAN BRUN)

Dionysos,
le surréalisme et la machine

Ferdinand ALQUIÉ. — Nous allons entendre ce soir notre ami Jean Brun. Je n'ai pas besoin de vous le présenter. Vous connaissez tous ses livres si intéressants et si riches. Je rappelle ses études sur la philosophie grecque : bien que chacune soit courte, elles constituent un ensemble complet et remarquable. Je rappelle aussi son livre sur *La Main et l'esprit* et son ouvrage sur *Les Conquêtes de l'homme et la séparation ontologique.* Jean Brun a toujours porté son attention sur l'étude de ce que la technique apporte à l'homme de négatif et de positif à la fois, en modifiant son milieu mental. Je pense que son exposé aura quelque rapport avec cette question.

Jean BRUN. — Mesdames, Mesdemoiselles, Messieurs,

Etudié par Erwin Rohde dans *Psyché,* puis transfiguré par son ami Nietzsche en une vision du monde et en une esthétique existentielle où l'homme n'est plus artiste mais devient lui-même œuvre d'art, le culte de Dionysos peut être tenu pour l'expression la plus exaltée, sinon la plus exaltante, de la recherche de l'ivresse, du dépassement et de l'éclatement. Dans les diverses manifestations de ce culte, nous trouvons un effort pour transformer en une sorte d'extase libératrice le détachement originel d'où est né l'individu. Dans un tel effort vient s'inscrire le « fronton virage » de l'individualité.

En effet, si nous considérons le mot « existence », nous remarquons aussitôt qu'il commence par le préfixe *ex* ; or ce préfixe peut être pris dans deux acceptions : il peut indiquer une sortie, un abandon, une perte, ou bien traduire un bondissement et un jaillissement. Le culte de Dionysos se propose précisément de transformer le *ex* existentiel, pris dans le premier sens, en un *ex* libérateur ; car, dans le culte dionysiaque, le myste s'efforce de se projeter

hors de soi et de vivre hors de lui-même ; si bien que, lorsque nous disons d'une façon inconsciemment significative qu'un individu ne « se possède plus », qu'il est « hors de lui », il y a peut-être dans de telles expressions la marque d'une des dimensions essentielles du dionysisme : celle qui s'applique à l'individu qui ne se possède plus, précisément parce qu'il est possédé par ce qui n'est pas lui et par tout ce qui l'environne. L'ivresse dionysiaque, en effet, tente de conférer au corps de chacun le pouvoir de vagabonder en dehors des cadres de l'*ici* et du *maintenant* qui lui sont assignés, de donner à l'individu la puissance de briser cette étroite prison corporelle attribuant à chacun un emplacement dans l'espace et une date dans le temps. Telle est la raison pour laquelle le vertige joue un rôle si important dans le culte de Dionysos : il vise à mettre hors de lui-même celui qui s'abandonne à ses tourbillons afin de se perdre dans l'océan illimité de la sensation.

On pourrait donc affirmer, à la lumière de ce que Rohde et Nietzsche nous ont dit, que la possession dionysiaque vise à faire éclater la « ponctualité » (au sens étymologique du terme) de l'*ici* et du *maintenant* organiquement et charnellement vécus par chacun d'entre nous ; une telle ivresse s'efforce de réaliser une mort à soi en suscitant des ouvertures sans cesse renouvelées, elle vise à provoquer une migration existentielle dans et par laquelle l'individu deviendrait tout ce qu'il voit, tout ce qu'il touche ou ne peut pas toucher. L'ivresse dionysiaque cherche à parvenir à trouer l'espace et le temps et à percer en eux des « failles » par où l'adepte de Dionysos puisse s'évader. Telle est la raison pour laquelle il y a toute une mantique qui puise ses pratiques dans la fureur. Bref, disons pour nous résumer que l'on rencontre dans le culte de Dionysos un désir de dépasser les cadres spatio-temporels qui définissent chacun de nous et un effort pour faire que ces cadres de notre dépossession ne soient plus ce qui nous limite, mais ce que nous devenons capables de briser, grâce à la possession de tous les ailleurs qui sont offerts à notre vue ou qui dépassent même les limites de notre regard.

L'ivresse de ce dépassement se réalise grâce aux gestes de la danse et grâce aux cris de ceux qui, dans les bacchanales, sont possédés par le dieu. Or le geste et la voix sont précisément les deux expériences élémentaires et fondamentales par lesquelles l'homme s'ouvre à ce qui l'environne afin de mettre sa signature hors de lui. Faire un geste, parler, c'est jeter un pont vers autrui par-delà l'espace et le temps qui nous séparent de lui. A ce geste et à cette

voix, l'homme a voulu conférer une puissance qui les amplifie et les fixe, grâce à l'outil et au verbe poétique. C'est sur la vocation de cette puissance et sur son épopée historique que nous devons réfléchir. Et c'est ici que l'expérience surréaliste sera pour nous d'un irremplaçable secours.

Je voudrais essayer de montrer que l'homme a cherché à projeter dans la machine l'essence extatique et libératrice du geste que l'on rencontre dans la danse dionysiaque, et qu'il a voulu projeter dans le chant et le poème l'essence extatique et libératrice de la voix et du cri. Or la mythologie grecque elle-même nous servira de fil conducteur pour entreprendre une telle démarche si nous nous attardons sur ces deux héros, si différents l'un de l'autre mais si essentiels l'un à l'autre, que sont Dédale et Orphée. Dédale est celui qui pourrait prendre comme devise : « Au commencement était l'action », et Orphée est celui qui pourrait faire sienne la formule : « Au commencement était le verbe. » Pour opposés que soient ces deux héros, ils ont en commun de chercher à permettre à l'homme de s'évader hors des labyrinthes et plus précisément d'un labyrinthe qui n'est autre que celui de l'existence humaine.

On sait que Dédale, dont le nom signifie étymologiquement l'*artisan,* passait, aux yeux des Grecs, pour l'inventeur de tous les outils ; son ingéniosité était telle qu'aucune situation ne pouvait le laisser sans ressource. Or Dédale a vaincu trois fois l'épreuve du labyrinthe. Tout d'abord, c'est lui qui a donné à Ariane le fil qui permet à Thésée d'aller tuer le Minotaure et de sortir ensuite du labyrinthe de Crète dont il n'aurait jamais pu trouver l'issue. Ensuite, lui-même et son fils s'évadèrent du labyrinthe où Minos les avait enfermés, grâce à la toute-puissance d'ailes artificielles leur permettant de s'envoler. Enfin, c'est également lui qui parvint à résoudre ce problème qui paraissait insoluble, et que Minos avait proposé à Cocalos, à savoir d'enfiler un fil dans une coquille d'escargot percée à son sommet : Dédale y parvient en attachant le fil à une fourmi. Dédale est donc celui qui est parvenu à se tirer de toutes les expériences labyrinthiques et il est aussi l'artisan par excellence. On pourrait dire, à la lumière de ce mythe, que la main de l'homme ainsi que l'outil qui la prolonge et la machine qui l'amplifie, constituent précisément la suite de cette expérience dont Dédale nous a donné l'exemple : le monde de l'outillage n'est-il pas ce par quoi l'homme a voulu conquérir l'espace pour s'arracher au labyrinthe de l'existence ?

Orphée, de son côté, a également triomphé d'un labyrinthe : celui

des lieux infernaux ; grâce à ses chants il est parvenu à subjuguer les démons et il a même réalisé ce que souhaitera le poète : suspendre le vol du temps. Car, lorsque Orphée chante, les Danaïdes ne remplissent plus leur tonneau sans fond, le rocher de Sisyphe demeure au haut de sa pente, Tantale oublie sa faim. Le verbe poétique d'Orphée s'est vu confier la mission de conquérir le temps.

Ainsi, par ses machines, Dédale est parvenu à une sorte d'extase qui a arraché l'homme aux griffes de l'espace et qui lui a permis, grâce à ses ailes, de vaincre la pesanteur, au sens physique du terme, et au sens figuré de celui-ci lorsque nous parlons du poids de l'existence. Bref, Dédale a libéré l'homme de ce qui le rivait au sol. Orphée, lui, grâce au verbe poétique, est parvenu à une extase d'un type différent : arrêtant le cours du temps il a permis à l'homme de trouer cette durée qui lui est donnée à vivre. C'est ainsi que la danse et les cris des possédés de Dionysos vont nous permettre de retrouver leurs différentes métamorphoses tout au cours des siècles dont nous sommes les héritiers. Selon que nous suivrons les leçons de Dédale ou que nous écouterons celles d'Orphée, nous serons conduits à deux visions du monde différentes : la première, grâce à la technique, vise à conférer à l'homme la possibilité de se créer une sorte d'exo-organisme ; la seconde, grâce à la parole, vise à lui faire vivre l'appel à un dépassement, et le surréalisme est l'une des expressions les plus pures de cette vocation. Ces deux visions du monde se complètent-elles ou l'une risque-t-elle de frustrer l'homme de son essence ? Y a-t-il dans tout dionysisme une expérience porteuse de sens, ou bien faut-il y voir ce où s'enracinent, pour ensuite diverger, un dionysisme de l'acte condamnant l'homme à sa dissolution et un autre dionysisme où la lyre d'Orphée tente, une fois de plus, d'arracher l'homme aux Enfers ? Il ne s'agit naturellement pas pour nous de tomber dans les classiques et pauvres critiques du machinisme se référant à quelque bon vieux temps passé, il ne s'agit pas non plus d'opposer les « douceurs de la poésie » aux automatismes de la machine. D'ailleurs le surréalisme a insisté, à juste titre, sur cette idée que la poésie était tout autre chose qu'une sorte d'art d'agrément ou de passe-temps agréable destiné à boucher les temps vides d'une existence autrement bien remplie ; il y a une expérience poétique, au sens plein du terme, qui vaut tout autant, sinon beaucoup plus, que l'expérience scientifique. Certes, on a beau jeu de dire, lorsqu'on tente de formuler des réserves à l'égard de la vision machiniste du monde qui nous est proposée par les civilisations technico-scientifiques, que les

machines libèrent l'homme et le désaliènent alors que le poète n'est qu'une sorte de parasite social absolument improductif. Mais on demeure ainsi à la surface des choses.

En effet, la machine, qui prolonge l'expérience de Dédale, se propose, en dernière analyse, de satisfaire tout autre chose que les simples besoins vitaux, comme on l'affirme trop souvent ; elle fait partie de cette épopée de l'homme dans son effort pour conquérir la verticalité. La preuve que la machine se propose beaucoup plus que de permettre à l'homme de vaincre la faim, la fatigue, la maladie, c'est qu'aujourd'hui elle n'est plus seulement un moyen, mais qu'elle est devenue une fin en soi. La voiture, par exemple, n'est pas seulement un moyen de communication puisqu'on *fait* de la voiture ; la T.S.F. n'est pas seulement un moyen permettant de diffuser de la culture ou de l'information, elle est devenue une fin en soi car le poste fonctionne sans que ses possesseurs l'écoutent. Si bien qu'apparaissent des plaisirs nouveaux auxquels Epicure n'avait pas songé : les plaisirs qui sont devenus nécessaires et qui ne sont pas naturels. La machine est même devenue anti-utilitaire ; c'est ainsi que, sans parler naturellement des machines de guerre, des nations de plus en plus nombreuses font des sacrifices financiers considérables pour pouvoir construire des satellites ou des vaisseaux cosmiques permettant d'envoyer un homme dans la lune. Nous parlons souvent des « rançons du progrès », reconnaissant par là que le progrès nous rançonne souvent, tel un bandit de grand chemin. L'espérance que suscite cette vocation pour la machine débouche d'ailleurs dans tous les dionysismes culturels et financiers qui côtoient l'exaspération.

Au contraire, nous trouvons dans le verbe poétique une expérience du dépassement tout autre que celle qui, par la technique, s'efforce de conquérir l'espace. Ici se situe le travail du poète, et plus précisément celui du poète surréaliste, et nous avons affaire à un travail de dépassement jamais achevé, sans cesse à reprendre ; là nous nous trouvons en face de ce que dit le poète, en face de ce qui se dit à travers lui, en face de ce qu'il nous apporte et qui est toujours plus que ce qu'il nous donne. Car un poème n'est jamais achevé et demeure toujours inépuisable.

Que la machine constitue une sorte de projection de la danse dionysiaque est une affirmation certes paradoxale au premier abord ; elle l'est moins si l'on n'oublie pas que toutes les techniques sont nées d'une projection de la main humaine dans l'outil, et, en outre, d'une tentative d'essence sociologico-politique, mais aussi métaphy-

sique, pour élaborer un hyper-organisme social avec toutes les aventures de la projection et du projet que cela comporte. On sait, en effet, que la main est devenue le modèle de tous les outils ; elle contient en elle les formes primitives de la coupe, du marteau, du crochet, du râteau, etc. Dans tout l'univers technique, et dans la paranature que celui-ci élabore, se projette la main humaine qui est parvenue à établir autour du monde une sorte de réseau de prises permettant à l'homme d'enserrer et de comprendre le cosmos dans lequel il vit ; prises qui ont trouvé leur couronnement dans l'entreprise qui assure le dépassement de la prise individuelle dans la prise collective. On pourrait donc définir la machine comme une sorte d'excroissance et d'exosmose de l'organisme individuel auquel elle donne des pseudopodes d'une puissance considérable ; la machine confère à l'homme la possibilité de se créer un exo-squelette et une exo-musculature, à tel point que Samuel Butler a pu définir l'homme moderne comme un « mammifère vertébro-machiné ». Cet effort pour créer un organisme situé en dehors de l'organisme individuel et amplifiant considérablement les possibilités de prises que l'homme a sur les choses, a donné naissance à un prométhéisme de l'outil qui projette l'individuel dans cet hyperindividuel qu'est devenue la cité. Et les deux démarches vont de pair : d'une part, un effort pour construire un exo-organisme de type technique ; d'autre part, un effort pour construire un hyperorganisme de type social. De cette expérience de Dédale, poussée dans ses derniers retranchements, nous allons voir naître des vertiges technico-politiques traduisant une autre forme de l'expérience dionysiaque.

Aujourd'hui, en effet, l'individu s'évanouit, volontairement ou non, dans ces réincarnations de l'ivresse dionysiaque qui animent les ivresses politiques de tous ceux qui se saoulent d'histoire ; on demande à l'individu de se dissoudre dans une totalité qui doit lui procurer un type de possession nouveau, à tel point que, parlant des « foules en délire », Spenlé a pu proposer l'expression d'« orgasmes collectifs et disciplinés ». D'ailleurs le développement de cet exo-organisme, de cette exo-musculature, de cet exo-squelette s'accompagne de l'apparition de ce qu'on pourrait appeler un exo-sexe. Car c'est une chose bien significative de constater que, après l'apparition de toute une terminologie de mécanique anthropoïde parlant d'œil ou de cerveau électronique, l'homme érotise la machine ; cela est très net dans les publicités qui assimilent différentes parties de l'automobile à des parties du corps féminin. Et, inversement, cette érotisation de la machine s'accompagne d'une sorte de méca-

nisation de la femme, accomplissant les comparaisons opposées et assimilant telle ou telle partie de l'organisme féminin à telle ou telle pièce d'une automobile. Non seulement l'homme se projette dans les machines et s'assimile à elles, mais il tente de les rejoindre dans quelque accouplement monstrueux. On va même beaucoup plus loin, puisque l'on tente d'érotiser les forces de mort ; je rappelle, en effet, que lorsque les Américains envoyèrent une bombe expérimentale sur l'atoll de Bikini (dont le nom sert d'ailleurs désormais à désigner un cache-montre-sexe) les G.I. peignirent sur cette bombe le portrait en pied de la vedette de cinéma Rita Hayworth, ils baptisèrent même la bombe *Gilda,* du nom du film où triomphait cette célèbre représentante du sex-appeal. Dès lors, la terrifiante explosion atomique apparaissait comme célébrant les noces d'Eros et de Thanatos.

Mais les bacchanales ont revêtu également un aspect tout nouveau depuis que l'homme multiplie par ses machines ses antennes et ses tentacules artificielles. Depuis l'apparition des spoutniks et des luniks, la danse de Dionysos est devenue extra-terrestre et participe d'une sorte d'ivresse cosmique réjouissant à la fois les lecteurs de Teilhard de Chardin et ceux de la revue *Planète.* Il est tout à fait significatif de lire les légendes accompagnant les photographies nous représentant un cosmonaute « libéré » de la pesanteur et flottant dans l'espace : elles nous parlent toutes d'un *ballet* cosmique.

Une telle orgie, une telle ivresse, une telle débauche techniques conduisent en définitive beaucoup plus loin : elles amènent à une sorte de nihilisme en quête d'une extase générique délivrant l'homme de son *humanitas* elle-même.

En effet, les conceptions du monde où se combinent une théorie atomique de la matière et une vision machiniste faisant appel à ce que l'on appelle la *pièce détachée,* nous ont amenés, petit à petit, à une désintégration du langage, de la figure humaine, puis de l'homme lui-même. La désintégration atomique n'est qu'un cas particulier d'une désintégration beaucoup plus générale. On parlait tout à l'heure du lettrisme et l'on faisait remarquer qu'il représentait, à la limite, l'annihilation totale du langage ; en effet le mot s'y trouve décomposé, atomisé, désintégré en lettres. C'est un même processus que l'on retrouverait dans certaines formes d'expressions picturales comme l'art abstrait, le tachisme, où la figure, l'objet et l'univers se trouvent désintégrés en traits et en plages de couleurs. Nous avons affaire ici à une véritable mise en pièces, une atomisation, une désintégration de l'homme et du monde. Nous en retrou-

verions également une expression dans une œuvre comme celle de
Lévi-Strauss, pour qui il s'agit de décomposer, de décoder les élé-
ments d'un système, et non de lire un sens. Lévi-Strauss choisit la
syntaxe contre la sémantique, et pour lui tout est combinatoire ;
finalement l'homme n'est ni solution ni problème et Lévi-Strauss
nous demande de l'étudier comme une fourmi. Dès lors deux choses
se complètent dans son travail : d'une part une érudition d'ethno-
graphe, de sociologue et de linguiste pour étudier des éléments,
d'autre part une vision du monde d'esthète qui regarde précisément
les hommes comme des fourmis en train de jouer.

Eclaté, désintégré, vaporisé, l'homme dionysiaque se volatilise.
C'est ainsi qu'un lecteur attentif de Lévi-Strauss, Michel Foucault,
nous parle de la « mort de l'homme », survenant après la mort
de Dieu dont Nietzsche et bien d'autres nous avaient déjà entre-
tenus. Nous nous trouvons ici en face d'une sorte de lettrisme de
l'humanisme puisque, pour Foucault, l'homme n'est qu'un simple
pli dans le savoir et que tout devient combinatoire. Il n'y a plus,
ainsi, à être le lecteur ou le mécanographe du sens puisque le sens
apparaît comme le simple, et peut-être vain, miroitement d'un sys-
tème sans sujet et dans lequel le « je » a explosé. « Il y a », dit
Foucault, un point c'est tout.

Dionysos est donc bien finalement celui pour qui tout est jeu :
jeu avec des machines, jeu avec des systèmes. L'homme met donc
finalement sa vie en jeu ; et il est remarquable que, en français, le
verbe *jouer* puisse se construire avec différents compléments. C'est
ainsi que nous dirons que l'homme joue *avec* l'existence (aussi bien
avec celle d'autrui qu'avec la sienne), qu'il joue *de* l'existence
comme l'on joue d'un instrument de musique, qu'il joue *à* l'exis-
tence comme on joue aux échecs, qu'il joue l'existence comme on
joue un rôle au théâtre. Si bien que tout sérieux s'évanouit ; on ne
joue même plus ces fameuses sincérités successives que des dialec-
tiques sont chargées d'« assumer » ou d'intégrer après coup, mais
on se livre volontiers à une apologie de la trahison, comme Sartre
le fait dans *Les Mots*.

Ainsi la machine engendre le règne de la pièce détachée, du rési-
duel, la désintégration et la combinatoire ; tout comme Dionysos-
Zagreus mis en pièce par les Titans, l'homme se désintègre dans et
par la machine dans laquelle il projette ses organes au mépris de
toute expérience personnelle, au mépris de tout ce que cette machine
pourrait lui apporter. Il se disloque dans une orgie technique, dont

l'explosion atomique n'est au fond que la dernière et tragique illustration. Il pense trouer sa condition spécifique, s'arracher à sa sphère ontologique ; il cherche à être plus qu'un cosmonaute, c'est-à-dire quelqu'un qui voyage dans le cosmos, il tente de devenir, si je puis dire, un ontonaute, c'est-à-dire celui qui cherche une exaltante dislocation en vue de remembrements futurs.

Face à tout cela nous trouvons le surréalisme et son message. Car, face à l'homme qui se disloque ou que l'on disloque, face au dionysisme de la désintégration, demeure l'homme qui crie. L'homme qui crie sa joie, sa douleur ou son amour. Et l'homme qui parle de son cri. Quoi que l'homme fasse, ce qu'il dit se situe dans l'*ici* et dans le *maintenant* qu'il traduit en mots ; vers cet *ici* et ce *maintenant* d'où il parle et dont il parle viennent converger tous les *hiers* qu'il a vécus, et d'eux naîtront tous les lendemains qu'il connaîtra. Le langage est un pont jeté vers l'autre et vers ce qui englobe celui qui parle et celui à qui l'on parle. Il est tout particulièrement significatif de constater, à ce sujet, que le surréalisme se situe finalement tout entier à l'intérieur de deux mots : le préfixe *sur-* et la conjonction *comme* dont Breton disait qu'elle était le mot le plus exaltant qui fût. *Sur-*, *comme* traduisent des tentatives pour découvrir une forme magique du principe d'identité. Ce faisant il s'est toujours refusé de se laisser prendre aux prestiges de la machine ; car le surréalisme a toujours dénoncé les prophétismes machinistes, il a sans cesse introduit dans le fonctionnement ou dans la structure de la machine — qu'il me suffise de rappeler l'œuvre de Marcel Duchamp — une notion que la machine ignore totalement : l'humour. Le surréalisme n'a cessé de jouer des blagues à la machine, blagues qui ne sont pas des plaisanteries faciles mais qui remettent en question les prétentions mêmes de la machine : les machines inutiles, les fausses machines, les machines fonctionnant à contresens sont autant d'anti-machines nous invitant à ne pas nous laisser prendre par la machine. Car le surréalisme n'a jamais cessé de dénoncer le pseudo-merveilleux. C'est un hommage qu'il convient de lui rendre : au moment où les premières fusées partirent dans l'espace, tout le monde se mit à applaudir, même et surtout les incompétents, car bien peu nombreux étaient et sont ceux qui peuvent prétendre être capables de voir tous les problèmes techniques, mathématiques ou biologiques qui ont dû être résolus pour qu'un cosmonaute pût habiter un satellite artificiel. On applaudissait une expérience « merveilleuse » ; mais les surréalistes refusèrent de s'associer à ces applaudis-

sements grégaires et à ces clameurs infantiles prenant la conquête
de la verticalité spatiale pour l'accès à une surréalité du type de
celle relevant de l'aventure à laquelle ils nous convient.

Se détournant de Dédale, le surréalisme s'est inspiré d'Orphée
en demandant à celui-ci les voies d'approche et d'approfondissement
du *comme*. Car le mot *comme* situe sur le chemin de la synthèse
des contradictoires. Or le surréalisme a voulu dépasser toutes les
antinomies à l'intérieur desquelles l'homme n'était qu'un prisonnier :
il a voulu faire cesser le divorce entre la veille et le sommeil, le
divorce entre le normal et la folie, le divorce entre le merveilleux et
le quotidien ; c'est pourquoi il a pu revendiquer comme ancêtre
quelqu'un comme Novalis qui regrettait que nous n'eussions pas à
notre disposition une *fantastique* qui serait à l'imagination et au rêve
ce que la logique est à la déduction. Novalis qui voulait que le monde
devînt rêve et que le rêve devînt monde ; Novalis qui affirmait qu'un
jour viendrait où l'homme ne cesserait de veiller et de dormir à la
fois ; Novalis qui pensait que tous les hommes sont les variations
d'un individu complet, c'est-à-dire d'un mariage ; Novalis qui, dans
une lettre à Frédéric Schlegel, fabriquait de nombreux néologismes
commençant par *syn-* tels que symphilosophie ou sympoésie ; Nova-
lis qui voulait découvrir la grande analogie avec le tout et qui vit
dans la nuit le gouffre originel qui devance le jour avant l'aube
elle-même. Cette entreprise de Novalis, le surréalisme l'a reprise
à son compte en s'attaquant au divorce entre les mots eux-mêmes
et ce dont ils sont lourds, afin de pouvoir réduire la distance entre
les choses et les êtres. « Correspondances » avaient dit Swedenborg
et Baudelaire, « alchimie du verbe » proclamait Rimbaud, « démon
de l'analogie » désirait Mallarmé, autant de programmes pour confé-
rer à la parole le pouvoir de donner tout son sens à la formule si
émouvante d'André Breton :

« Je chante la lumière unique de la coïncidence. »

Comme si les êtres étaient à cette lumière unique ce que les cou-
leurs sont à la lumière solaire décomposée par le prisme, comme si
l'effort du poète était une tentative pour ouvrir à ses couleurs le
chemin inverse de celui dont elles sont issues, opérant par là le
grand œuvre en faisant naître *Les Vases communicants*.

Le surréalisme n'a cessé de rechercher le « point suprême » et
le « signe ascendant » — autant de formules d'André Breton —
permettant de parvenir à une réconciliation des contraires et à un
dépassement de toutes les séparations. C'est une telle démarche qui

anime la fameuse proclamation du premier *Manifeste* : « Je crois à
la résolution future de ces deux états en apparence contradictoires
que sont le rêve et la réalité en une sorte de réalité absolue, de sur-
réalité » ; c'est encore elle qui se retrouve dans le *Second Manifeste* :
« Tout porte à croire qu'il existe un certain point de l'esprit d'où
la vie et la mort, le réel et l'imaginaire, le passé et le futur, le com-
municable et l'incommunicable, le haut et le bas cessent d'être perçus
contradictoirement. » Breton insiste encore sur la portée de cette
aventure dans *Les Vases communicants,* où il nous demande de
« jeter un *fil* conducteur entre les mondes par trop dissociés de la
veille et du sommeil, de la réalité extérieure et intérieure, de la rai-
son et de la folie, du calme de la connaissance et de l'amour, de la
vie pour la vie et de la révolution ».

La même tâche est impartie aux peintres qui cherchent à parvenir
aux antipodes du paysage et à faire jaillir la lumière des ombres
qui demeurent telles parce qu'elles ignorent de quelle moitié elles
sont issues. Reprenant une formule de Reverdy, Breton avait com-
paré l'image à l'étincelle qui jaillit entre deux électrodes séparées par
une différence de potentiel ; Max Ernst, parlant de la peinture, la
définit comme l'« accouplement de deux réalités en apparence inac-
couplables sur un plan qui, en apparence, ne leur convient pas ».
L'image picturale, comme la poétique, est chargée de faire passer le
courant entre des réalités dissociées qui attendent celui qui trouvera
l'itinéraire permettant de passer de l'une à l'autre en les englobant
toutes deux. Dans le collage, par exemple, se trouve tout un effort
pour dépayser et pour construire un paysage capable d'accueillir
des objets, des êtres et des images qui viennent d'horizons qui sem-
blent totalement étrangers les uns aux autres. Le peintre surréaliste
cherche à fixer les vertiges afin que les êtres et les choses ne soient
plus les uns à côté des autres mais les uns dans les autres ; c'est
pourquoi Breton nous invite à songer à quelque éclatement ascen-
dant des cadres spatio-temporels en disant de la « beauté convul-
sive » qu'elle sera « érotique-voilée, explosante-fixe, magique-circons-
tancielle » ou qu'elle ne sera pas. Dans l'image, verbale ou picturale,
viennent converger en un point l'éternité et l'ubiquité du monde.
Et c'est ici que ce que Bellmer appelle l'« objet provocateur » vient
jouer un rôle capital : il est l'aimant qui attire à lui toutes les
limailles de l'existence pour constituer des champs magnétiques.
C'est ici que Bellmer insiste, notamment dans sa *Petite anatomie de
l'inconscient physique,* sur cette idée qu'il existe des moments pri-
vilégiés durant lesquels un objet provocateur fait ressentir l'univers

comme un double du moi ; ainsi « la durée d'une étincelle, l'in-
dividuel et le non-individuel sont devenus interchangeables et la ter-
reur de la limitation mortelle du moi dans le temps et dans l'espace
paraît être annulée. Le néant a cessé d'être ; quand tout ce que
l'homme n'est pas s'ajoute à l'homme, c'est alors qu'il semble être
lui-même. Il semble exister, avec ses données les plus singulièrement
individuelles, et indépendamment de soi-même, dans l'univers. C'est
à ces instants de *solution* que la peur sans terreur peut se transfor-
mer en ce sentiment d'exister élevé en puissance : paraître participer
— même au delà de la naissance et de la mort — à l'arbre, au *toi*
et à la destinée des hasards nécessaires, rester presque *soi* sur l'autre
côté. »

Ainsi le verbe poétique installe l'homme, non pas dans une dés-
intégration du type de celle que la machine lui impose et où il
risque de se dissoudre, mais au cœur même de son être. Il ne lui
offre pas les mirifiques totalités de la métahistoire ou des méta-
organismes : il fait pleinement de lui l'être qui, dans son cri et dans
sa parole, s'adresse à ce qu'il n'est pas et qu'il ne sera jamais.

Le surréalisme plonge au cœur même de la déchirure humaine.
Certes, comme on le rappelait justement tout à l'heure, il est effort
vers le bonheur, mais on pourrait trouver également en lui un thème
plus ou moins emprunté au romantisme allemand : celui du malheur
de la conscience ; car, si l'on parle d'un bonheur à acquérir, c'est
toujours en fonction d'un malheur que l'on éprouve ou d'un bonheur
dont on se sent frustré. Le surréalisme ne dissout pas l'homme, il
le circonscrit et invoque les allures de ce qui serait l'effacement de
ses cicatrices. Par là il fait appel à ce que l'homme n'est pas et
qu'aucune histoire ne pourra lui conférer. Vouloir achever l'histoire,
c'est vouloir achever l'homme, c'est-à-dire, en définitive, le tuer.

Mais si l'histoire apparaît comme inachevée et inachevable,
n'est-ce pas parce que, par-delà l'histoire, quelque chose nous fait
signe ? Alquié a donné André Breton pour un « messager de la
transcendance », c'est que le surréalisme, qui ne confond pas *dépas-
ser* et *passer outre,* situe le dépassement dans son vrai domaine qui
n'est pas celui de l'histoire ni de la cité, mais bien celui du dualisme
en fonction duquel l'homme éprouve ce qu'il est par référence à ce
qu'il ne sera jamais.

Dionysos peut bien multiplier les bonds de sa danse et nous vouer
à toutes les dislocations, le cri de l'homme demeure face à ce à quoi
il est lancé et, dans le verbe poétique, sa voix s'ouvre à la dimension

où s'opèrent les renaissances de ce qui subsiste et revient sans pour cela se répéter.

DISCUSSION

Ferdinand ALQUIÉ. — Je remercie très vivement, en mon nom et au nom de tous, Jean Brun pour sa très belle conférence. Il a dégagé une espèce de constante dans le souci humain, et il a montré combien le surréalisme répond à cette constante. Il a, également, admirablement mis en lumière la lutte que le surréalisme mène contre certains mythes modernes. Il en a pris des exemples chez Breton ; on pourrait en prendre d'autres : ainsi dans *La Brèche*, revue dans laquelle s'expriment aujourd'hui les surréalistes. Cette lutte, ce combat contre la sottise technicienne, ou même physicienne, n'a donc pas pris fin. Cet exposé soulève des problèmes très importants, et je serais heureux que la discussion commence en ce qui le concerne.

Gérard LEGRAND. — J'ai plusieurs questions à poser à Jean Brun. La première concerne ce que j'appellerai l'espèce de mythologie personnelle (expression qui dans ma bouche n'a rien de péjoratif, car c'est un genre que je cultive volontiers) qu'il bâtit à partir de l'image de Dionysos, telle qu'on la trouve chez Nietzsche. Dionysos apparaît, dans l'œuvre de Nietzsche, essentiellement en fonction de la tragédie d'une part, d'autre part de son opposition à Apollon. Je n'arrive pas à comprendre comment Jean Brun lie le mythe de Dionysos au développement du machinisme. Nietzsche va, dans la période de sa folie, jusqu'à s'identifier à Dionysos. Par ailleurs, il a protesté avec une violence dont, pour ma part, je lui sais gré, contre ce qu'il a nommé l'« appétit sans contrôle » (si ma mémoire est exacte) de la connaissance scientifique. Sans contrôle, sans discernement, la connaissance scientifique est bien évidemment ce à quoi nous devons le machinisme. D'autre part, je ne vois pas en quoi la danse dionysiaque, et le phénomène de libération qu'on peut sommairement qualifier de mystique, donnent naissance à des mouvements de la main qui se transforme en outil. Je dois dire que j'en suis resté à des explications beaucoup plus primaires, qui placent l'outillage rudimentaire (qui, bien entendu, dérive de la main) sur un tout autre plan que la religion de Dionysos. Celle-ci connaît un développement historique particulier, à l'époque où la technique évolue, de son côté, suivant ses lois propres.

Je suis très touché (et j'ai des raisons très personnelles de l'être) par le fait que Jean Brun s'en prend aux cosmonautes et félicite les surréalistes de les avoir mis en cause. Car je suis, je peux le dire ici sans aucune vanité, le responsable non pas de leur intervention dans ce domaine, mais des textes par lesquels ils se sont manifestés ; j'en ai écrit moi-même un bon nombre. Je pense également que la danse de Dionysos parmi les

astres, qui est un motif mythologique plus hindou, semble-t-il, que grec, ne peut absolument pas (même au prix d'une dégradation non seulement démoniaque, mais diabolique, de l'évolution humaine) se terminer par les cabrioles que ces gens exécutent autour de la Terre en attendant d'aller dans la Lune.

Pour parler d'un autre domaine, qui concerne plus directement le surréalisme, je me permets de dire que vous avez, en citant l'un après l'autre le *point suprême* et le *signe ascendant,* commis une légère erreur. Le point suprême est un lieu idéal de résolution, sinon des contradictions, tout au moins de leur perception comme contradictoires, alors que le signe ascendant concerne la qualité. Il s'agit de montrer que, dans une comparaison donnée, il y a toujours un terme qui, esthétiquement et même moralement, doit l'emporter sur l'autre, ceci dans le but d'une plus grande libération soit de l'homme, soit même simplement de l'image poétique. L'exemple que cite Breton est celui d'un apologue Zen, où, un poète ayant écrit : « à une libellule j'arrache les ailes : un piment rouge », un autre poète dit : « à un piment rouge j'ajoute des ailes : une libellule ». L'envol de la libellule est évidemment plus beau que l'acte de cruauté, même si les deux images sont équivalentes.

Quant à la perspective selon laquelle l'histoire est inachevable, il me semble que Jean Brun se contredit puisque, à juste titre à mon avis, il nous présente la dissolution atomique comme possible. J'avoue, de ce côté-là, être d'un pessimisme total. L'achèvement de l'histoire existe déjà virtuellement. Il est suspendu au-dessus de nos têtes, et il est incontestable que la fin de notre planète sera de toute façon l'achèvement de l'histoire. C'est peut-être un avortement, je n'en sais rien, c'est aux gens qui se situent sur le plan spécifique de l'historicité de nous le dire. Et il se pourrait que la dernière manifestation du génie humain doive être cela, pour des raisons qui nous échappent.

Enfin, vous avez nommé Breton un « messager de la transcendance » (Ferdinand Alquié l'a fait avant vous). Breton s'est toujours, pour sa part personnelle, réclamé d'une philosophie particulière de l'immanence. Au reste, c'est un débat dans lequel je n'interviendrai pas parce que, personnellement, je me suis forgé une sorte d'embryon de philosophie où la transcendance et l'immanence réussissent à peu près à se réconcilier vaille que vaille. Néanmoins, il me semble que supposer qu'il y a, d'une manière aussi vague qu'on veuille, quelque chose que l'homme, sans l'être, tendrait à être, n'a jamais été le fait du surréalisme. Aux yeux des surréalistes il ne s'est jamais agi que d'une chose réalisable dans un avenir historique ou dans un présent vécu, plus ou moins intemporellement, dans des minutes d'extase qui, elles, alors, me paraissent pouvoir être qualifiées de dionysiaques (Bataille parlait de souveraineté dans un sens un peu différent mais quand même voisin). Cela s'installe au cœur de l'homme concret, complet, matériel et spirituel, mais vivant sur cette terre. En tout cas, puisque vous avez pris la peine d'attaquer les perspectives de Teilhard de

Chardin, l'idée de quelque chose d'autre à quoi l'homme pourrait se référer tout en sachant qu'il ne le sera jamais, est une idée absolument étrangère à la pensée surréaliste. Celle-ci, quel que soit l'intérêt qu'elle ait porté à des tentatives occultistes ou philosophiques qui côtoyaient le spiritualisme, est intégralement athée.

Jean BRUN. — Certes, vous avez bien fait de parler d'une mythologie personnelle ; ce que j'ai tiré du mythe de Dionysos ne se trouve pas dans Nietzsche, c'est bien évident ; c'est une interprétation qui m'a été suggérée par la lecture de ce que dit Nietzsche. Ce que j'ai essayé de montrer, c'est ceci : dans l'expérience de l'éclatement de soi que tentent le mystique et celui qui participe au culte de Dionysos, nous pouvons distinguer le geste et la voix ; je me demande précisément si l'outil ne constitue pas — par sa forme, par ce qu'il permet de réaliser en inscrivant des traces en la matière ou en la modifiant — un effort pour donner une consistance et une solidité à cette danse dionysiaque par le geste. Que ce soit une interprétation mythologique personnelle, je suis bien d'accord, et je ne fais pas dire cela à Nietzsche.

Vous dites aussi qu'il y a une contradiction entre ma première affirmation selon laquelle l'histoire est inachevable et la seconde, selon laquelle une désintégration atomique peut fort bien, un jour ou l'autre, mettre un point final à l'histoire. Je ne crois pas qu'il y ait contradiction. Lorsque je parlais d'histoire inachevable, je ne parlais pas d'un arrêt par une désintégration atomique, par une fin du monde d'essence technique, mais d'une histoire achevable sur le plan social et économique. Beaucoup de sociologues, d'économistes parlent d'une fin de l'histoire sans parler d'une fin du monde. Je crois qu'il faut distinguer une fin du monde et une fin de l'histoire. La désintégration atomique n'achève pas l'histoire : elle l'interrompt, si tant est que celle-ci pût se poursuivre ensuite.

Gérard LEGRAND. — Oui, bien entendu, je comprends l'expression. Mais je crois que le problème est plus complexe. Les marxistes n'ont pas renoncé à leur manière de penser à une fin de l'histoire ; Nietzsche lui-même, bien que peu soucieux d'épouser leurs formules, a parlé d'une fin de l'histoire qui se traduisait par ce qu'il appelait, assez drôlement, l'*idéal chinois*, c'est-à-dire celui du citoyen abruti par le bien-être. Du côté de la technocratie actuelle, il y a une tentation du même ordre. Hegel lui-même pensait à une fin de l'histoire, d'un type tout à fait différent, où l'on n'avait plus affaire qu'à des groupes de sages qui se contentaient de relire indéfiniment Hegel, et peut-être d'écrire des tragédies ou de jouer à des jeux divers : sur ce point, je n'ai jamais trouvé le moindre accord chez les commentateurs de Hegel. Et il serait quand même étrange et extrêmement désagréable que l'histoire se terminât par une explosion dévastatrice. Breton, dans *La Lampe dans l'horloge,* a même éprouvé le besoin de préciser que jamais, dans ses plus grands mouvements de violence contre la condition humaine, et contre le fait que l'espèce humaine accepte assez bien cette condition, il n'était allé jusqu'à souhaiter une destruction de cet ordre :

elle consisterait en quelque sorte à couper l'arbre pour ne plus avoir de mauvais fruits.

Mais je me permettrai de revenir sur le premier point. Le démembrement même de Dionysos dans le mythe est suivi de son remembrement. Or, le chant tel que vous l'envisagez à partir d'Orphée ne concerne plus ce remembrement ni le moment où, dans l'extase dionysiaque, le personnage reprend conscience de lui-même.

Jean BRUN. — Je me demande si l'on ne peut pas poursuivre l'image du déchirement de Dionysos et de son remembrement dans le sens où je l'ai située. Un certain nombre de savants vous diront : oui, les radiations atomiques ont une influence sur la cellule vivante, c'est certain ; mais ils ajouteront aussitôt : la cellule vivante en a vu bien d'autres. Pourquoi voulez-vous (je ne partage d'ailleurs pas ce point de vue) que ces modifications soient forcément catastrophiques ? Peut-être cette désintégration de la matière inerte donnera-t-elle naissance à un être vivant totalement différent de l'homme, dont nous n'avons absolument aucune idée, et qu'il y aura une sorte de posthistoire, une autre histoire après la désintégration de l'univers. Cette vision pourrait faire songer, dans la mesure où elle implique un cycle, à la vision des présocratiques parlant d'une conflagration universelle et d'une reconstitution de l'univers. Je crois que l'on pourrait retrouver là l'image du remembrement de Dionysos ; ce n'est pas le même être qui se reconstitue, mais ces savants diront que cela fait partie de l'épopée de la vie, sinon de l'homme, que celui-ci soit condamné à la mort et que, de cette mort, de cette décomposition, jaillisse une autre composition dont nous n'avons aucune idée.

Gérard LEGRAND. — Oui, mais l'appel au mythe, à ce moment-là, me semble se perdre définitivement. Or, c'est de ce point de vue qu'apparaît le remembrement. Le surréalisme s'efforce, avec les moyens limités dont il dispose, de lutter contre le démembrement ; il représente ainsi, pour chacun de ceux qui s'y livrent, une tentative de ré-homogénéisation par rapport à eux-mêmes. On a une certaine tendance, parmi ceux qui ne sont pas familiarisés avec l'expérience poétique et ses à-côtés théoriques, à penser que la participation poétique est d'abord un phénomène de dissolution dans le monde environnant. C'est parfaitement exact dans sa préparation, dans le contact que l'artiste doit continuer à entretenir avec la nature. Mais il est bien évident qu'à la fin, au moment où l'individu se retrouve en face de lui-même et de son acte créateur, ce n'est pas seulement lui-même qu'il retrouve, mais un lui-même renforcé, et réinvesti. Et je vais maintenant vous demander de répondre à mon troisième point.

Jean BRUN. — Au sujet de la transcendance. Nous ne sommes pas d'accord, bien entendu. Mais je voudrais vous poser la question suivante : vous avez dit que le surréalisme éliminait toutes les notions de transcendance, et que s'il parlait de quelque chose au-dessus de l'homme il l'envisageait comme une chose réalisable temporellement ; alors voici la question, qui

est très grave : est-ce que dans ce cas un point final serait mis à la poésie, lorsque serait accomplie la réalisation temporelle de ce dont vous parlez ?

Gérard LEGRAND. — Quand j'ai parlé de réalisation temporelle, j'ai dit qu'elle devait se concevoir de deux façons : d'une part dans la perspective d'un dépassement de l'humanité qui continuerait à être l'humanité (il ne s'agit pas du tout de modification de l'homme au sens où l'entendent les biologistes) ; d'autre part dans la vie de certains individus à un moment déterminé. Je pense que dans le deuxième cas il n'y a aucun problème ; la poésie continue, non pour prolonger tel quel ce moment (car ce moment peut donner ou ne pas donner naissance à des poèmes), mais la poésie resurgit par ses voies propres dans la vie des individus, que ce soit à la suite d'une perte de cet état ou, au contraire, à la suite de sa conquête. Dans l'autre cas, celui d'une sorte d'assomption terrestre de l'humanité, cas que pour ma part, je dois le dire, je n'envisage pas, mais que certains de mes amis, qui sont plus proches du marxisme que moi, continuent d'envisager au moins à titre d'hypothèse de travail, la poésie continue par les voies que nous ne pouvons peut-être pas entièrement prévoir mais qui seraient, finalement, beaucoup plus proches du remembrement de Dionysos que les supputations des biologistes quant à l'apparition de cet animal monstrueux dont nous ne pouvons avoir aucune idée.

Jean BRUN. — Oui, mais alors, dans la mesure où il n'y aura pas de mort de la poésie, il y aura toujours un dépassement poétique ; il y aura toujours un dépassement de l'homme tel qu'il se trouve dans l'histoire qui lui est donnée.

Gérard LEGRAND. — Peut-être pas, et j'ajoute qu'à mon sens la poésie, avant d'être un dépassement de l'homme, est un dépassement du langage. Je pense qu'actuellement lorsque, dans les meilleures conditions de vie possibles, la poésie procure au poète cette sensation de dépassement, ce n'est pas du tout l'homme qui est dépassé, c'est le langage. La condition humaine n'est pas dépassée, elle est purement et simplement niée. On peut dire, si l'on y tient, que c'est une transcendance, mais une transcendance qui se détruit immédiatement.

Jean BRUN. — Oui, mais le dépassement du langage implique l'utilisation du langage. Pour dépasser le langage, il faut parler. Le silence n'est pas poétique ; il faut donc dire que le langage est à la fois l'organe et l'obstacle, c'est un organe-obstacle.

Gérard LEGRAND. — Non, ce n'est pas un obstacle. C'est un organe qui, aussi longtemps qu'il ne reste qu'organe fonctionnant, n'a pas de valeur poétique ; il prend une valeur poétique au moment où il acquiert ce que j'appellerai très grossièrement une dimension supplémentaire. A aucun moment il n'est obstacle à lui-même. La lutte du poète contre le langage est une sorte de métaphore d'origine romantique, que je crois douteuse. Pour qu'il y ait lutte véritable du poète contre le langage, il faut que le

poète se place sur le terrain de l'élaboration totalement consciente de son poème, chose que, pour sa part, le surréalisme considère comme dépassée. Je crains donc qu'il y ait une sorte d'erreur sur le sens du mot obstacle. Il est bien évident que le langage est un poids au moment où le poète entreprend de s'affranchir de la pesanteur, mais enfin c'est un poids qui est capable de se nier entièrement, de devenir une pesanteur qui n'ait plus rien de commun avec celle des corps qui tombent.

Jean BRUN. — Vous parlez de dépassement, ce mot revient constamment et je crois que c'est le mot-clé. Mais c'est un dépassement vers quoi, de quoi, avec accès à quoi ? Ce n'est pas un dépassement chronologique, cela n'a pas de sens de dire que le poète de 1966 chante à l'avance ce que sera l'homme en 1980... Alors si ce n'est pas un dépassement chronologique, historique, est-ce qu'il ne s'agit pas d'un dépassement dans lequel précisément il y a un point de tangence, de rencontre, entre ce que l'homme a été et sera dans l'histoire et puis ce que j'appellerai, faute de mieux, une éternité avec laquelle il entre en contact dans la mesure où une œuvre belle est toujours belle et ne meurt pas ?

Gérard LEGRAND. — Vous me tendez, sans le savoir, un piège terrible. Pour ma part personnelle, j'accepterais très bien l'idée que ce dépassement mette l'homme en contact avec une éternité, mais évidemment il s'agit pour moi d'une éternité vide, et donc non identifiable avec l'idée traditionnelle de la transcendance.

Ferdinand ALQUIÉ. — Pourrais-je dire un mot sur cette question de transcendance ? Je le voudrais puisque j'ai été mis en cause deux fois, par Brun d'abord, par Legrand ensuite. Tout d'abord, je tiens à préciser que je n'ai jamais attribué aux surréalistes une autre philosophie que la leur. Excusez-moi de me citer, mais mon livre sur la *Philosophie du surréalisme* se termine par les deux phrases suivantes : « Le surréalisme peut conduire à une telle philosophie. Mais telle n'est pas la philosophie du surréalisme. » Donc, je sais fort bien que les surréalistes refusent la transcendance. Cela étant dit, je crois qu'il y a deux problèmes qu'il faudrait distinguer : d'une part, qu'est-ce que l'expérience surréaliste ? et d'autre part, comment interpréter cette expérience ? Les surréalistes nous proposent une expérience, et j'admire le domaine immense qu'ils nous ont révélé. Mais il n'est pas absolument certain que les surréalistes soient ceux qui interprètent le mieux cette expérience. On a donc le droit, sans trahir le surréalisme, et à condition, bien entendu, de ne pas faire dire aux surréalistes ce qu'ils n'ont pas dit, de prendre l'expérience surréaliste comme point de départ, et de soutenir qu'elle ne peut se comprendre que dans une philosophie de la transcendance. On ne peut pas nier, d'autre part, que dans le surréalisme il y ait de nombreuses tensions, et l'un des buts que nous nous proposons ici est de comprendre ces tensions et, d'une certaine façon, de les résoudre. Or, beaucoup de ces tensions ne se résolvent, à mon avis, que par l'appel à une certaine transcendance, si

toutefois on veut éviter d'effectuer sur un plan horizontal une synthèse dont on peut craindre qu'elle ne soit qu'un mélange de contradictoires. Je pense aux textes où Breton, bien que refusant — ce n'est point douteux — une philosophie de la transcendance, formule son expérience sous forme de questions : « Qui suis-je ? Suis-je seul à la barre du navire ? » Je pense à la notion de signes — signes dont on ne sait pas de quoi ils sont les signes. Voilà pourquoi, étant entendu que les surréalistes eux-mêmes refusent la transcendance, je crois qu'il n'est pas impossible de prétendre que leur expérience y conduise. Qu'en pensez-vous ?

Gérard LEGRAND. — Il m'est très difficile de vous répondre. Par définition, étant surréaliste, je me trouve dans la première des positions que vous indiquez. D'autre part, sur le mot *conduire,* je pense qu'il y a une certaine ambiguïté ; on peut, je le pense en effet, interpréter au moins une partie des expériences surréalistes, en tant qu'expériences qui sont toujours vécues par des individus ayant chacun un certain nombre de déterminations propres, à la lumière d'une philosophie de la transcendance. Qu'elles puissent y conduire, et je ne pense pas là outrepasser votre pensée en disant que c'est une chose qui vous a concerné, puisque vous êtes là ce soir, il est incontestable que cela est possible. Mais je ne pense pas que toute philosophie, ou tout regard participant d'une philosophie de la trans-cendance, posé sur l'expérience surréaliste, soit légitime. Il y va de la variété des philosophes. Et de même qu'il y a, me semble-t-il, plusieurs « philosophies » de l'immanence à l'intérieur du surréalisme, qui quelque-fois s'affrontent, quelquefois coexistent, je pense qu'il y a également plu-sieurs philosophies de la transcendance qui peuvent regarder le surréalisme et même s'y mirer, un peu comme Breton, à un tout autre propos, disait que Bachelard avait tendu au surréalisme un surrationalisme où il pouvait se mirer philosophiquement, au moins le temps de passer devant la glace. Je sais que vous êtes très soucieux de maintenir l'originalité de la démarche surréaliste sur ce problème, et si je suis intervenu, c'est parce que la perspective de caractère réellement historique dans laquelle se plaçait Jean Brun, débouchait sur une vue de caractère quand même assez parti-culier. Sur ce point précis, je crois pouvoir dire que pas un surréaliste ne peut être d'accord avec Jean Brun, ni même admettre son point de vue comme, par exemple, il nous a été facile d'admettre le point de vue de Ferdinand Alquié sur un autre moment de l'expérience surréaliste. Il y a là une sorte de différence de niveau qui tient peut-être d'abord aux conditions historiques que vous évoquez, ensuite au regard que vous portez sur l'expérience poétique conçue comme libération de l'homme, ce qui n'est pas une vue aussi facilement acquise parmi nous ; il y a, sur cette notion même de l'homme, un certain nombre de doutes qui conti-nuent à planer. En tout état de cause, le fait qu'il y ait dépassement ne me semble pas signifier qu'il doive y avoir dépassement vers quelque chose. Quand le danseur, pour revenir à Dionysos, s'évade au-dessus du sol, il est bien évident qu'il s'évade puisqu'il est plus haut, mais on ne

dira pas pour autant qu'il s'évade en cherchant à atteindre le plafond. Il s'évade vers l'état suspendu. Je ne sais pas si ce n'est pas cela finalement qui est la libération du poète dans la poésie : un état suspendu.

Jean BRUN. — Preuve que le poids qui le rive au sol ne le satisfait pas.

Ferdinand ALQUIÉ. — C'est bien l'interprétation différente d'une même expérience. Je crois qu'il faut distinguer l'expérience de son interprétation. En ce qui concerne Pascal, Breton déclare que l'état émotionnel de Pascal lui paraît parfaitement valide. Il distingue donc entre l'expérience de Pascal à l'état pur, et l'interprétation, cette fois non seulement de transcendance, mais encore nettement chrétienne, que Pascal en donne. Il y a donc le niveau de l'expérience pure, et celui de l'interprétation. Ces niveaux doivent être séparés, distingués.

Gérard LEGRAND. — Mais oui, c'est d'autant plus vrai que quand Breton parle de la validité du stade émotionnel de Pascal, quand il dit que ce stade est valide, il n'entend pas pour autant que lui-même le trouverait valide si c'était lui qui l'éprouvait. Il pourrait, à ce moment-là, se considérer comme en état de faiblesse. Breton regarde Pascal, personnage intéressant, et à un certain moment conclut que son émotion est légitime tout en refusant de l'interpréter de la même manière que lui. Mais il est vrai que cela dépasse de beaucoup le problème de la transcendance. Car nous avons fait appel cet après-midi à des phénomènes de limites d'un tout autre ordre que celui de l'expérience mystique, et nous sommes tombés à peu près d'accord sur le fait qu'eux aussi étaient légitimes, partiellement, en raison de leur force émotionnelle, sans pour autant pouvoir être entièrement assumés. Le regard que le surréalisme a porté sur Sade (la question est un peu différente puisqu'il y a tout l'apport philosophique de Sade qui entre en jeu) et sur certains grands criminels, comme Gilles de Rais, relève exactement du même type de regard qui est alors porté dans une tout autre direction, qui s'en va vers le noir, le diabolisme réellement vécu comme tel par Gilles de Rais, qui croit au diable, qui donc pratique le mal d'une manière très particulière. Et l'admiration que nous portons à l'état émotionnel extrême qui fait suivre certains chemins ne va pas jusqu'à admettre en bloc les motivations qui y président. Nous sommes obligés, nous, de prendre un certain recul, vis-à-vis des motivations, et aussi des conséquences.

Ferdinand ALQUIÉ. — Je voudrais maintenant qu'on envisage d'autres points, en dehors de la question de la transcendance. Ce n'est pas du tout que je veuille éviter ce problème, mais il me semble qu'il devrait se poser à la fin de la décade, quand nous aurons examiné les problèmes de l'amour, de la liberté, de la beauté. Nous pourrons mieux voir alors si l'expérience surréaliste, et les tensions qu'elle suppose, appellent ou non la transcendance.

Maurice de GANDILLAC. — J'avoue que j'ai été souvent gêné par les positions de Jean Brun et, sans entrer dans une discussion complète de

son brillant exposé, je voudrais lui poser deux questions. Il se trouve que ces deux questions recoupent en partie celles qui viennent d'être posées, mais d'un point de vue différent. L'une porte sur le mythe de Dionysos, et l'autre sur le surréalisme.

Je ne suis pas sûr d'avoir très bien compris quelle place vous faisiez, dans l'histoire de l'humanité, au mythe de Dionysos. Il est commode de l'utiliser à des fins diverses. On vous a fait remarquer tout à l'heure (nous ne reviendrons pas sur cette question qui intéresse plutôt les historiens purs) qu'il était peut-être un peu artificiel de faire dériver de l'expérience dionysiaque ce qui en est la négation apparente, c'est-à-dire la vie mécanisée dans un univers machiniste. Je laisse de côté cela, pour vous demander si c'est à dessein que vous avez supprimé l'opposition fondamentale entre Dionysos et Apollon, opposition qui introduit un clivage, une coupure, une polarité dans l'histoire de l'humanité, ou dans les mythes que l'homme a toujours présents devant lui, consciemment ou inconsciemment. Quelle place faites-vous à Apollon ?

Cela dit, admettons que votre vision partît légitimement, uniquement, de Dionysos. Nous rencontrons alors un mot qui va me conduire à ma deuxième partie, c'est le mot *extase*. Vous êtes parti de réflexions sur le préfixe *ex-* et avez défini le dionysisme comme une philosophie de l'*extase*. Et, si je vous ai compris, cette sortie de soi pouvait se faire de deux façons : par le geste du technicien et du cosmonaute et, d'autre part, par l'expérience d'Orphée.

En sorte que si nous avons été des dionysiaques cosmonautes, il faut que nous redevenions, grâce au surréalisme, des dionysiaques anticosmonautes. Je me demande s'il y a un contenu précis dans une notion qui peut servir à des usages si variés et si contradictoires. C'est ma première question.

La deuxième question, qui est beaucoup plus simple, concerne le surréalisme lui-même. Pensez-vous qu'on puisse définir le surréalisme comme *ex-tase,* ou comme art de sortir du labyrinthe, ou comme art de renverser le temps ? Ces trois définitions vous paraissent-elles à la fois suffisantes pour définir le surréalisme, et vous paraissent-elles propres à le définir ? J'ai eu l'impression que vous auriez fait presque la même conférence dans n'importe quelle autre circonstance où il aurait été question de poésie, d'art, en essayant de retrouver, comme second terme de votre opposition, non pas le surréalisme dans sa spécificité historique, mais toutes formes de poésie, tous moyens pour l'homme de se dépasser, que ce soit ou non vers une transcendance, et de retrouver son individualité, sa personnalité. Il me semble qu'au milieu de tout cela l'apport spécifique du surréalisme n'est pas apparu avec une parfaite clarté.

Jean BRUN. — Prenons la première question : quelle place dans l'histoire de l'humanité peut-on faire au mythe de Dionysos ? On peut utiliser ce mythe à des fins diverses, mais il y a dans la civilisation grecque une chose sur laquelle il faut réfléchir, et qui doit nous amener à comprendre

ce que signifie cette extase, cette sortie de soi. C'est un fait que les Grecs n'ont pas eu de civilisation technique, ou qu'ils ont eu une civilisation technique très rudimentaire ; certains l'expliqueront en disant : c'est parce que la main-d'œuvre ne leur manquait pas, ils avaient des esclaves, et ils ne se posaient pas le problème de fabriquer des machines qui eussent épargné la peine des hommes. Peut-être peut-on donner une autre interprétation. Les Grecs, qui étaient des mathématiciens, n'ont jamais eu l'idée d'appliquer les mathématiques à la physique, parce que, pour eux, mesurer, modifier la nature, était essentiellement un acte de violence qui, tôt ou tard, devait se retourner contre l'homme. C'est pourquoi les mythologies prenaient plaisir à nous montrer que, lorsqu'un conquérant avait voulu percer un isthme gigantesque, ou bâtir un pont colossal pour faire passer ses armées de l'Asie Mineure en Grèce, les éléments s'étaient unis pour briser cette œuvre et la détruire. Il y avait là, pensait-on, un acte de violence : l'homme n'a pas à détruire l'ordre naturel, car tôt ou tard cette destruction se retournera contre lui. Il y a chez les Grecs cette idée que l'homme dans la nature a essentiellement à réfléchir sur sa condition d'homme (connais-toi toi-même...), et Apollon, c'est peut-être précisément l'homme qui, par-delà les vicissitudes, les différents efforts par lesquels il s'efforce de sortir de lui, demeure là. La sortie hors de soi, que le mystique dionysiaque s'efforce de réaliser, constitue une sorte de dissolution de l'humanité, de désagrégation d'Apollon. Le technicien ne se trouve jamais confronté avec une sorte d'éternité ; il y a un passé de la science... Le poète, au contraire, nous donne communication à ce que dépasse le temps dans la mesure où précisément il nous permet d'entrer en contact avec ce qui demeure, par-delà ce qui fuit. L'extase que le mystique dionysiaque s'efforce de réaliser, c'est une extase par laquelle il cherche, en un sens, à corriger l'extase au sens de l'abandon, de la perte de l'unité primitive ; il y a une tentative pour corriger les limitations mortelles que la naissance, le temps et l'espace mettent chez l'individu.

Votre seconde question arrive toute seule. Peut-on définir le surréalisme comme je l'ai fait, ou bien aurais-je fait la même conférence à propos de n'importe quelle forme d'art ?

Maurice de GANDILLAC. — Avant d'en venir à la seconde partie, et pour simplifier les choses, je me permettrai de vous demander une explication supplémentaire sur la première. Je ne veux pas engager une discussion qui tomberait dans l'érudition sur l'évolution du mythe de Dionysos. Mais je ne suis pas sûr d'avoir compris votre réponse sur le point qui était le plus intéressant pour moi. Dionysos peut-il vraiment avoir deux descendances aussi ennemies ? Est-ce que ce sont deux formes d'extase ? Extase de la machine, de la domination de l'homme sur le monde, et extase du verbe magique ?

Jean BRUN. — Je m'excuse de sembler manichéen en disant ceci : il y a une fausse extase, qui est celle par laquelle la sortie hors de soi tente d'être réalisée par l'outil et par la machine ; l'autre extase est précisément

celle qui nous fait communiquer, à l'occasion d'instants privilégiés, du poème, de l'amour, etc., avec ce qui demeure. Peut-être que la grande erreur, si je puis m'exprimer ainsi, de la recherche de l'extase par l'action, est de croire que cette extase puisse être réalisée d'une façon efficace et sur le plan de l'histoire.

Maurice de GANDILLAC. — Là nous sommes tout à fait d'accord, mais je ne crois pas que vous répondiez tout à fait à ma question. Elle porte sur la possibilité pour un père d'engendrer deux fils aussi différents. Vous avez dit que vous étiez manichéen ; vous êtes peut-être un peu cathare, mais ni les cathares, ni les manichéens, ni aucun dualiste n'ont jamais fait sortir les ténèbres et la lumière du même père, à moins — peut-être — d'interpréter ainsi le *Ungrund* de Böhme, mais cela me paraît très contestable ; je crois plutôt que c'est un seul principe qui se diversifie, et qui est positif en laissant des résidus négatifs. Pour ce que vous avez dit du dédain des Grecs pour tout ce qui est technique, je crois qu'on pourrait faire quelques objections, non seulement par référence aux sophistes, mais par référence à Platon, à Aristote, à Cicéron, à Posidonius. La technique joue quand même un rôle assez important, car elle défend l'homme. Si Prométhée n'avait pas dérobé le feu du ciel, l'homme serait vaincu par les animaux. Mais passons à ma question sur le surréalisme.

Jean BRUN. — Je ne sais pas dans quelle mesure je peux répondre à la place des surréalistes, je réponds en mon nom provisoirement. Il est bien certain que la peinture, que la poésie surréalistes ne constituent pas une expérience qui, brusquement, aurait jailli du néant, et les surréalistes eux-mêmes, aussi bien dans le domaine poétique que dans le domaine pictural, n'ont cessé de rechercher leurs précurseurs, leurs ancêtres, les « surréalistes sans le savoir », etc., dans la mesure précisément où ils ont pu affirmer que l'expérience poétique, ou l'expérience picturale qu'ils donnaient, était au fond une expérience qui plongeait des racines dans des expériences antérieures aux leurs.

Maurice de GANDILLAC. — Tout à fait d'accord. Mais si une révolution a des ancêtres, elle est d'abord une révolution.

Jean BRUN. — Je crois qu'il y a eu une très grande révolution dans la mesure où Breton a pu dire d'une façon tout à fait révolutionnaire et explicite : « Enfin les mots font l'amour. » Je crois que l'expérience poétique surréaliste a précisément permis de donner naissance à des images qui antérieurement à cette expérience étaient absolument impensables ; elle nous a situés dans une perspective où l'on ne se trouve plus en face de la phrase construite, élaborée, dans laquelle il y a un effort pour traduire un sens ; le surréalisme a eu le grand mérite de nous faire passer, non pas d'une intention de signification à un langage qui la traduise, mais d'un langage qui parle à une intention qui naît de ce langage.

Maurice de GANDILLAC. — Je reviens à ma question : en quoi est-ce dionysiaque ?

Jean BRUN. — C'est dionysiaque dans la mesure où il y a précisément un effort, de la part de l'individu qui parle, pour sortir de son individualité.

Maurice de GANDILLAC. — Mais le surréalisme ne serait plus alors révolution, changement de perspective, ce serait un retour aux sources mêmes de l'art.

Jean BRUN. — Je ne veux pas faire du surréalisme une poésie traditionnelle, mais je crois que la révolution tient en ceci (je le redis d'une façon différente) que le poète surréaliste ne va pas de l'intention à l'expression, mais qu'il va d'une expression qu'il propose à l'intention qu'il faut rechercher en elle.

Ferdinand ALQUIÉ. — Dans ce que Maurice de Gandillac a demandé, il y a un point auquel je voudrais répondre. Maurice de Gandillac disait à Brun : n'importe quelle conférence sur la poésie aurait pu vous amener à dire ce que vous avez dit. Je ne crois pas que ce soit exact. Dans les revues de poésie, on ne trouve absolument rien sur la machine, alors que le mouvement surréaliste, comme tel, a pris sur ces questions des positions fort claires, Gérard Legrand l'a rappelé tout à l'heure. En ce sens, Jean Brun a pu légitimement faire au surréalisme une place à part.

Maurice de GANDILLAC. — Sur ce point précis, je suis tout à fait d'accord, et c'était le moment de la conférence où évidemment le surréalisme a été le plus nettement cerné. Mais je pensais à tout autre chose : à l'opposition qui a d'abord été esquissée entre deux attitudes vis-à-vis du monde. Elles étaient alors définies sans référence à la technique contre laquelle nous luttons en ce moment. On nous parlait d'une attitude, qui est celle de la main qui se transforme en outil, opposée à celle du danseur ou du chanteur. Cela me paraît quand même un peu vaste pour concerner spécifiquement le surréalisme.

Annie LE BRUN. — Je voudrais faire remarquer que Jean Brun a beaucoup parlé des Grecs et peu des surréalistes. Mon objection est la suivante : Jean Brun a constaté que le surréalisme s'opposait à ce processus de désintégration qu'il a mis en valeur au début de son exposé ; pourquoi n'a-t-il pas dit *comment* le surréalisme s'oppose justement à ce processus de désintégration, pourquoi n'a-t-il pas montré le principe subversif, qui est, je crois, un des facteurs essentiels du surréalisme : l'affirmation du plaisir ?

Jean BRUN. — Le surréalisme s'oppose au processus de désintégration, c'est absolument certain. Je n'ai pas dit *pourquoi*, mais j'ai peut-être dit *comment*, en affirmant que l'homme ne voulait pas être réduit à ses actes, au sens où l'entendent les techniciens, et que, par-delà l'homme qui agit, il y a l'homme qui parle.

Annie LE BRUN. — Oui, mais vous n'insistez pas sur l'apport du surréalisme, et mon objection recouperait en quelque sorte celle de Maurice de

Gandillac. Qu'est-ce qui fait la révolution surréaliste, puisqu'il faut parler d'une révolution surréaliste ?

Jean BRUN. — Vous avez dit que je n'avais pas insisté sur l'idée de plaisir...

Annie LE BRUN. — Sur l'affirmation, essentiellement subversive, de la notion de plaisir, de la notion de jouissance.

Jean BRUN. — Je crois, en effet, que c'est extrêmement subversif dans un monde qui confond de plus en plus le prix et la valeur, le beau et l'utile ; je crois qu'il est subversif de le dire, de parler et d'écrire.

Annie LE BRUN. — Comme le fait le surréalisme.

Jean BRUN. — Oui, je crois qu'écrire comme le font les surréalistes est un acte subversif.

Annie LE BRUN. — Mais alors, je pense que c'est par cela que le surréalisme se différencie de toute autre attitude poétique.

Jean BRUN. — Vous avez parlé du plaisir ; je crois que vous avez fort bien fait parce que les civilisations, si on peut dire, du geste et de la machine s'attaquent, premièrement, à la parole, et deuxièmement à l'amour. Ce que Breton a pu dire sur *L'Amour fou, Les Vases communicants,* la revendication permanente, vient d'un homme qui a écrit les plus belles pages sur l'amour et la poésie. Je crois que l'amour et la poésie sont les deux choses scandaleuses par excellence pour une civilisation technicienne.

Annie LE BRUN. — Oui, et qu'il faut rendre de plus en plus scandaleuses... Et justement je trouve que vous n'avez pas assez insisté sur la nécessité du scandale.

Jean BRUN. — Soit, mais dans une civilisation technicienne l'amour est scandaleux par lui-même et malgré lui, et je me demande s'il a à chercher à l'être. Le peintre est scandaleux par lui-même...

Annie LE BRUN. — Pas toujours.

Jean BRUN. — Baudelaire disait : « Le beau est toujours bizarre. » Et il ajoutait : « Cela ne veut pas dire que le bizarre soit toujours beau. »

Annie LE BRUN. — Dans la notion de scandale, il y a déjà le désir de briser toutes les amarres... J'entends amarres dans le sens d'habitude, et, dans l'habitude, il y a la notion de temps, donc toutes les notions répressives.

Jean BRUN. — Il est bien significatif de voir qu'il existe des pays dans lesquels le développement d'un machinisme débutant et outrancier fait que l'on s'attaque d'abord au couple.

Ferdinand ALQUIÉ. — Jean Brun insiste surtout sur le terme amour, et Annie Le Brun sur le terme *plaisir*.

Maurice de Gandillac. — Et subversion.

Ferdinand Alquié. — Je crois qu'ils sont d'accord pour subversion.

Maurice de Gandillac. — Et scandale.

Ferdinand Alquié. — Jean Brun pense, je crois, que dans une civilisation technicienne la revendication de l'amour devient scandaleuse. Sur ce point ils sont d'accord. Mais je suis assez frappé par l'importance qu'Annie Le Brun accorde à la notion de *plaisir* comme tel. J'aimerais que par la suite cette question soit reprise. Autant il me paraît évident que la notion d'amour, la notion d'émotion, sont essentielles au surréalisme, ainsi du reste que la notion de désir, autant il me paraît discutable que la notion de plaisir ait la même importance.

Annie Le Brun. — J'ai dit plaisir au sens le plus vaste de réalisation du désir.

Ferdinand Alquié. — Ah ! c'est autre chose. Désir, assurément ; émotion, assurément ; émerveillement, assurément ; plaisir, cela ne me paraît pas évident.

Annie Le Brun. — Non, c'est réalisation du désir, et jouissance en tant que jouir de la vie, plénitude...

Michel Zéraffa. — Je crois que j'aurais été plus convaincu par votre exposé si, au lieu d'opposer comme vous l'avez fait d'une façon générale, globale, l'*extase* et la machine, vous aviez opposé (mais ceci est peut-être très subjectif, je ne m'en cache pas !) ce que je peux appeler, d'une part, la conscience et la spontanéité, et d'autre part, le système de signes, c'est-à-dire l'ordre. Ce qui me frappe, pour ma part, dans l'activité surréaliste, c'est moins l'opposition à une civilisation technicienne, à ce prolongement technique de la main par les machines, que le refus de voir le monde se fixer, et devenir chaque fois, à chaque période, à chaque instant, un signe figé. Sur le plan du langage du moins, ce qui me frappe dans les poèmes surréalistes, et dans l'activité surréaliste en général, c'est la rupture du discours. Mais quand on a dit rupture du discours, on n'a pas dit grand-chose. Ce qui est important, c'est que les surréalistes, dans un désir non pas de nier le langage, mais de se libérer des formes acceptées du langage, recourent à l'écriture automatique, ce qui veut dire que ce qu'ils conçoivent comme automatique dans l'homme, une espèce de raison inconsciente qu'ils ne contrôlent pas, prend chez eux la forme de la spontanéité, est une expression de la spontanéité. Cela, c'est mon premier point. J'espère que les surréalistes présents ne me contrediront pas, si je dis qu'il y a une remise en question constante, par le surréalisme, de ce qui est mis en forme d'une façon trop figée, trop précise, trop systématique. Et au risque d'extrapoler un peu, une des impressions que m'a faites le livre de M. Foucault, c'est précisément son aspect surréaliste. Là je suis en désaccord avec vous. M. Foucault (dans son livre *Les Mots et les choses*) retrouve l'humain en niant l'humanisme, en niant la conti-

nuité du fleuve humaniste, en remettant en question ce qui avait été trop bien mis en forme. Et quand les surréalistes s'opposent aux spoutniks, je crois que c'est plutôt pour l'aliénation, l'automatisme que cela représente. Car il y a également dans le surréalisme une volonté d'émiettement non pas automatique, non pas systématique, mais en tout cas souvent forcenée.

Jean BRUN. — Je ne suis pas du tout d'accord quand vous dites qu'il y a dans le surréalisme une volonté d'émiettement de l'homme.

Michel ZÉRAFFA. — Des formes par lesquelles on définit l'homme, plus exactement. Il y a un désir de tout remettre en question, qui apparaît bien dans les précurseurs que les surréalistes revendiquent. Car ils ne disent pas qu'ils ont des précurseurs, ils disent : un tel est surréaliste dans..., parce qu'il a fait exploser l'imaginaire en cassant le langage.

Jean BRUN. — C'est cela. Mais nous arrivons à une question capitale. Vous dites qu'il y a dans le surréalisme un refus de voir le monde se fixer dans un signe, et que le surréalisme a entrepris une rupture du discours ; c'est une des raisons pour lesquelles il a eu recours à l'écriture automatique, comme remise en question de tout ce qui est en forme. Oui, mais il y a un passage de Breton que je cite de mémoire, je ne sais même plus où il se trouve, dans lequel, parlant de l'écriture automatique, il dit qu'« un mauvais texte écrit en écriture automatique reste un mauvais texte ».

Gérard LEGRAND. — C'est Aragon qui dit cela dans le *Traité du style*.

Jean BRUN. — Donc, si un mauvais texte écrit en écriture automatique reste un mauvais texte, c'est que l'automatisme ne suffit pas, et cela pose un problème important. On fait intervenir ce que, faute de mieux, on pourrait appeler des valeurs esthétiques.

Michel ZÉRAFFA. — On les fait intervenir au nom de problèmes de langage.

Gérard LEGRAND. — Le langage tel qu'il se constitue dans le surréalisme ne fait pas obligatoirement appel à une notion de valeur. Le problème de la valeur du langage serait assez mineur si le langage surréaliste pouvait atteindre constamment l'autonomie dont j'ai essayé de parler cet après-midi. Naturellement c'est une sorte de cas limite. Il arrive assez fréquemment dans la pratique qu'un jugement de valeur soit porté après coup sur un texte d'écriture automatique, et que ce jugement de valeur comporte des motivations qu'on peut qualifier de critiques, motivations qui sont d'ailleurs toujours liées à des motivations plus complexes. Je voudrais attirer votre attention sur l'erreur qui consiste à croire que parce que les surréalistes parlent encore (cela leur arrive) de la beauté, il puisse s'agir d'un jugement esthétique semblable à ceux qu'on peut porter, ou qu'eux-mêmes portent quand ils considèrent des œuvres non surréalistes. En créant la poésie surréaliste, le surréalisme crée en même temps une manière de reposer le problème esthétique à l'usage du surréalisme.

(MICHEL GUIOMAR)

Le roman moderne
et le surréalisme

Ferdinand ALQUIÉ. — Nous allons entendre Michel Guiomar. Il est l'auteur d'un livre sur Alain-Fournier : *Inconscient et imaginaire dans « Le Grand Meaulnes »*, de plusieurs articles de la *Revue d'esthétique* ; certains portent sur Julien Gracq, dont il va nous parler ce matin. Je signale aussi qu'il a publié des études sur la notion d'insolite et des articles d'esthétique musicale. Vous voyez l'étendue de ses préoccupations. Je lui donne tout de suite la parole, et nous l'écoutons.

Michel GUIOMAR. — En prenant comme sujet *le roman moderne et le surréalisme,* je pensais accepter une tâche limitée. La méfiance d'André Breton envers le roman traditionnel m'assurait que peu de romans pourraient intéresser cette décade. Après inventaire des œuvres qui, à tort ou à raison, peuvent, à des titres divers, me solliciter, je m'aperçois au contraire que ce sujet exigerait l'examen de toutes les tentatives romanesques de ces quarante dernières années, posant tant de problèmes complexes et vastes que je ne saurais évoquer que certains aspects généraux et très limités.

On sait la méfiance originelle du surréalisme et les critiques d'André Breton envers le roman ; ses paroles précisent utilement ici les aspects romanesques interdits : par exemple, l'aventure pittoresque et le roman psychologique, l'analyse psychologique traditionnelle d'un personnage, dont il signale dès le premier *Manifeste* la décadence :

« Holà ! j'en suis à la psychologie, sujet sur lequel je n'aurai garde de plaisanter. L'auteur s'en prend à un caractère et, celui-ci étant donné, fait pérégriner son héros à travers le monde. Quoi qu'il arrive, ce héros, dont les actions et les réactions sont admirablement prévues, se doit de déjouer, tout en ayant l'air de ne pas

déjouer, les calculs dont il est l'objet. Les vagues de la vie peuvent paraître l'enlever, le rouler, le faire descendre, il relèvera toujours de ce type humain *formé*. Simple partie d'échecs dont je me désintéresse fort, l'homme quel qu'il soit m'étant un médiocre adversaire. »

André Breton rejette aussi l'intérêt de toute description, de l'anecdote, du circonstanciel, que ces éléments romanesques importants concernent le personnage, le paysage, le décor :

« Et les descriptions ! Rien n'est comparable au néant de celles-ci ; ce n'est que superpositions d'images de catalogues, l'auteur en prend de plus en plus à son aise. Il saisit l'occasion de me glisser ses cartes postales, il cherche à me faire tomber d'accord avec lui sur des lieux communs. »

Et il donnait, vous le savez, comme description particulièrement médiocre, une extrait de *Crime et châtiment* de Dostoïevsky. Dans *Nadja,* dès les premières phrases, il reprend l'interdiction quand il précise que l'abondante illustration photographique de l'œuvre a pour objet d'éliminer toute description frappée d'inanité dans son *Manifeste.* Tout ce qui relève du circontansciel et de la méthode est proscrit :

« ... le caractère circonstanciel inutilement particulier de chacune de leurs notations [dit-il des romanciers qu'inspire ce qu'il nomme l'*attitude réaliste*] me donne à penser qu'ils s'amusent à mes dépens. On ne m'épargne aucune des hésitations du personnage ; sera-t-il blond ? comment s'appellera-t-il ? irons-nous le prendre en été ? Autant de questions résolues une fois pour toutes au petit bonheur. Il ne m'est laissé d'autre pouvoir discrétionnaire que de fermer le livre, ce dont je ne me fais pas faute, aux environs de la première page. »

Peut-on même désormais commencer un roman ? Breton reprend le projet de Paul Valéry, de réunir en anthologie le plus grand nombre possible de débuts de romans de l'insanité desquels il attendait beaucoup.

Enfin l'aspect fabriqué, travaillé, structuré du roman, nécessaire au récit, s'il l'est moins au poème, est également à première vue incompatible avec les principes de l'écriture automatique et spontanée... Peu d'éléments romanesques semblent donc à la disposition de l'écrivain surréaliste.

Dans les faits, les modes d'expression surréaliste ont répondu à ces interdits. Il est reconnu que les deux domaines surréalistes privilégiés sont la peinture et la poésie. Il est vrai que principes et

intentions de surréalisme trouvent dans ces deux arts à se manifester
d'emblée. L'acuité des images nouvelles, cette foudroyante libération
d'images ou d'impulsions, à la fois brèves et profondes, que cherche
le surréalisme, s'accommodent surtout du langage et de la forme
poétiques, dont la concision n'entend prouver que la propre néces-
sité du poème dans l'instant même de sa création ou de sa lecture ;
elle s'accommode aussi de l'imagination du peintre, encore plus liée
peut-être à l'inconscient et aux domaines psychologiques chers aux
surréalistes, en ce que le verbe absent s'y transpose en fantasmes
par l'imagination gestuelle.

Cependant le surréalisme n'est pas uniquement, ni même essen-
tiellement une attitude littéraire et artistique, mais une attitude
humaine totale et sociale dont on a pu, nous le savons, étudier la
philosophie. Ces attitudes et cette philosophie implicite ont dû
recourir au langage clair, abstrait, travaillé, de l'exposé et du mani-
feste, genres didactiques exigeant un discours logique, ordonné,
explicatif, totalement opposé à l'automatisme de l'écriture surréa-
liste idéale. Ainsi s'est offerte aux surréalistes la tentation d'une
voie littéraire, née de la convergence de faits tributaires du roman
et de faits tributaires du surréalisme même. Une alliance du mani-
feste et du poème n'était-elle pas possible dans un récit où alter-
neraient l'irruption des images poétiques et celle des symboles ou
des transpositions des grandes tendances, affirmées par ailleurs, du
surréalisme ? Je veux dire que, dans un récit, l'aventure surréaliste
peut se dire et se décrire, pour laquelle le narrateur éprouverait
la nécessité d'une action, de personnages, de décors... Les tendances
et attitudes surréalistes peuvent se symboliser et des événements du
récit en souligner les principes, aspirations et théories, ou en rap-
peler les interdits et anathèmes, comme en d'autres temps des
romans ont exprimé les idées révolutionnaires, sociales, philoso-
phiques de certains mouvements qui n'avaient à l'origine aucune
préoccupation romanesque ou même artistique.

Enfin, il n'est pas exclu que les images poétiques et la technique
de l'écriture et de l'expression surréalistes en peinture ou en poésie
ne trouvent à s'insérer dans la trame d'un roman, en une succes-
sion d'images spontanées ou d'impulsions de l'écriture, comparables
aux gestes du peintre, qui, surgissant même d'abord en marge, ou
en dehors, de cette trame vaguement rêvée, naîtraient donc de place
en place, automatiquement les unes après les autres ; je dirais
mieux, les unes des autres, comme des *signes de pistes,* dont chacun
répond à celui qui précède et annonce le suivant, s'accrochant aux

détails pourtant pittoresques d'un chemin : arbre, rocher, maison, etc., détails auxquels ils sont à la fois étrangers et liés et, pour celui qui suit la piste, plus importants que le paysage parcouru.

Mieux encore : que plusieurs romanciers de l'aventure surréaliste furent poètes, et donc guidés par la primauté du fantasme et par la puissance directrice de l'image, ou que d'autres furent théoriciens, porte-paroles, pamphlétaires, et donc animés d'*idées fixes* (dans le meilleur sens des mots) maintes fois exprimées par ailleurs, ces faits n'ont-ils pas donné à l'image et à ce que j'appellerais la polarité du symbole un rôle prépondérant dans le roman ? Je pourrais citer au moins un cas, où l'étude théorique a peut-être inconsciemment guidé ensuite une structure romanesque. Ces images et ces symboles peuvent conduire un récit que, au niveau de l'inspiration, nous dirions *passif,* en ce sens que, dépendant de la multiplicité et de la hiérarchie de ces images, il est docile, non pas à des schémas psychologiques ou aventureux arbitrairement posés à l'avance, « au petit bonheur » disait Breton, mais à des structures dictées par les images elles-mêmes. Le roman surréaliste idéal serait donc un récit dont le déroulement fût une obéissance à la puissance et à la direction implicite des images se groupant en événements. Bien loin que ces images naissent du discours et de l'événement romanesque, le romancier surréaliste ne peut-il progresser dans le déroulement d'une action encore imprévue, en acceptant d'avance la violente suggestion des images poétiques, selon une technique analogue à celle du rêve éveillé, comme l'a fait d'une manière thérapeutique R. Desoille, ce qui est tout à fait en accord avec les principes du surréalisme ? Le récit est alors dicté à l'auteur par quelqu'un qui n'est autre que son double. Ainsi le roman surréaliste peut prendre l'aspect de cette thérapeutique. En effet, si l'un des projets du surréalisme est la révélation de soi-même par le monde, et du monde par soi-même, ce rêve éveillé dirigé par l'auteur comme une auto-analyse est plus apte que des poèmes à promouvoir cette révélation. Car le lent travail opiniâtre et continu du romancier inscrivant trois cents pages d'efforts menés par lui-même et contre lui-même n'est-il pas plus efficace que le renouvellement, incessant mais dispersé, de tentatives que réclame un recueil de poèmes ?

Quoi qu'il en soit, nous pouvons suivre idéalement, en attendant quelque exemple précis, ce travail romanesque à partir de l'image. Si l'image, et surtout l'image surréaliste, implique une rencontre inattendue, insolite, involontaire, de deux matières poétiques primitives, d'un antagonisme en apparence irréductible de deux points

de vue, le romancier peut, en agrandissant indéfiniment le champ
onirique, passer d'une image primitive ou naissante, spontanée, qui
est un choc de deux climats, à un événement qui soit aussi le choc
de deux situations également incompatibles ou inattendues, impré-
visibles ou antagonistes, provoquant, ce que nous pourrons consta-
ter, « cette puissance transfigurante, cette efficacité de foudre » de
certaines apparitions aimées par le surréalisme, dont parle Julien
Gracq au début de *Au château d'Argol*. Pour assumer toutes les
conséquences de cet éclair, né d'une différence de potentiel poé-
tique, un bref poème n'aurait peut-être pas pu suffire. Je pourrais
donner ici l'exemple d'une image devenant explicitement *événement*
et guidant ensuite toute la structure du récit. Un roman devient
donc nécessaire pour laisser le temps d'épuiser toute la puissance de
la décharge de ce que j'appellerai désormais des événements-images.

Ainsi pouvait naître un roman qui ne fût plus une analyse psy-
chologique au sein d'aventures prédisposées, au sens où Breton l'in-
terdisait. Le héros surréaliste n'est plus ce héros, apparemment
actif, mais en fait arbitrairement manié par le romancier soucieux
d'étudier un cas ; il devient un témoin à qui le romancier obéit, dans
une lucidité aiguë de ce que le personnage mis en scène n'a surgi
que de son propre inconscient, n'est autre que son double. Par con-
séquent le témoin n'est pas mis en scène ; il entre en scène, au sens
théâtral du mot. L'auteur écoute ce que son personnage, témoin des
événements du récit surréaliste qui se construit, et qu'il prévoit en
quelque sorte avant lui, lui suggère comme une dictée hypnagogique,
technique préconisée également par André Breton. L'analyse psy-
chologique surréaliste acquiert ainsi une authenticité absolue, au
lieu d'être, comme dans les romans mis en cause, une spéculation.
Cette aventure atteint aussi une perfection, puisqu'elle est la néces-
sité réclamée par les images et que le témoin est plus près que
l'auteur lui-même de la source profonde de ces images et de leurs
issues événementielles. Un tel roman échappe encore aux reproches
de Breton sur la *description,* car le romancier ne décrit plus. C'est
au contraire le lieu, le paysage, le décor qui se forment et s'implan-
tent invinciblement suivant un onirisme *topo-analytique* sur lequel
G. Bachelard a déjà écrit. Venu de l'enfance (encore une fascina-
tion essentielle du surréalisme), cet univers topo-analytique se forme
automatiquement et désormais *doit* être décrit, puisque c'est de lui
que vont surgir le témoin et, devant le témoin, les autres person-
nages. La description n'est plus un but anecdotique et rhéotique en
elle-même, elle devient une technique d'*évocation* (ce mot étant

pris dans son sens spirite). C'est dans l'effort d'introspection, exigé par la reconquête de son paysage psychique, que le romancier voit surgir ses personnages. Je pourrais citer de nombreux exemples de cette fantomalisation d'être romanesques. En effet, le personnage n'est plus inventé, il *apparaît* à l'auteur, et les protagonistes sont aussi des fantômes, souvent doubles du témoin, ou tentateurs antagonistes de pôle opposé. Le récit n'est plus fabriqué mais transmis. Il ne s'agit plus d'aventure mais, différence à mes yeux essentielle, d'une quête. Cette quête est souvent explicite dans les œuvres des surréalistes ; Julien Gracq, aussi bien qu'André Breton dans sa préface de *La Nuit du Rose-Hôtel* de Maurice Fourré, se sont recommandés de la quête du Graal, sauf à préciser le sens donné à ce Graal. L'aventure romanesque devient donc aisément un symbole de la quête surréaliste ; événements et démarches sont intérieurs et ne s'extériorisent dans le récit que parce que le paysage est cette cristallisation évoquée tout à l'heure de l'*espace hanté* intérieur du romancier. Le roman surréaliste devient alors une conséquence des fondements mêmes du surréalisme. Les structures romanesques surréalistes ne s'achèvent qu'avec l'œuvre ; elles en découlent, elles ne la commandent ni ne la précèdent. Pour nous résumer, un roman peut être surréaliste en images, en événements, en symboles... On peut donc reconnaître le roman surréaliste comme l'agrandissement démesuré d'un poème, suivant un processus quelque peu analogue au développement en séries des mathématiques, développement automatique. Quand dans la poésie la succession des mots forme l'image, et la sucession d'images, le poème et sa signification, dans le roman le développement se poursuit. La juxtaposition des images et leur floraison dont Jean Wahl dit à peu près que dans un poème ce qui importe c'est leur nombre et leur floraison plus que la signification propre à chacune, cette floraison, dis-je, forme événement et la juxtaposition d'événements forme structure. Dans un tel roman nous rencontrons un ensemble de grandes structures jouant les unes dans les autres, et par les autres, et s'opposant les unes aux autres. Aussi voit-on une tendance du roman surréaliste à se constituer, au niveau même du langage, en poème en prose. On a dit avec raison que *Le Rivage des Syrtes* [1] de Julien Gracq était un poème en prose, le plus long et le plus beau qui soit. Plusieurs grandes nouvelles d'André Pieyre de Mandiargues sont des poèmes dans ce sens...

En examinant ces quelques fondements d'un roman surréaliste

idéal, n'avons-nous pas l'impression que, suivant des proportions
qu'il faudrait évaluer, et mis à part tout un lot de romans sans
aucune prétention, ces grandes lignes pourraient s'appliquer à la
plupart des romanciers depuis une trentaine d'années, fussent-ils
d'une idéologie tout à fait opposée au surréalisme. Ceci, en ce qui
concerne non pas sans doute les thèmes et les symboles, mais seu-
lement les techniques et les structures. Je pense, sauf à m'en expli-
quer si vous le désirez, et en me limitant à quelques romanciers
dont l'œuvre, que je ne veux nullement privilégier ici, m'a sollicité
pour d'autres travaux, aussi bien à des romans purement psycholo-
giques et aventureux d'un Mauriac (bien que j'avoue avancer ce
nom avec interrogation), à ceux de Julien Green ; sur ceux-ci pèse
lourdement le poids d'une psychanalyse implicite et inavouée, sou-
vent sollicitée du côté de la sexualité, mais en analysant l'œuvre de
Green suivant une méthode topo-analytique, on peut mettre en
lumière un autre aspect de cet auteur. L'aventure des romans de
Malraux est également une réponse à une hantise dirigée par un
désir de révélation que j'appellerais auto-onirique. Même certaines
structures et techniques du nouveau roman, que j'avoue très mal
connaître, ne revêtent-elles pas certains aspects énoncés plus haut ?
Je ne poursuis pas un inventaire dont l'investigation serait plutôt
l'objet de discussions ; il me suffit de dire que je crois à une influence
profonde, à une imprégnation surréaliste occulte, secrète et souvent
inavouée par les auteurs eux-mêmes, au moins dans les structures
et la technique romanesque. Une fois admise cette invasion de
l'exploration de l'inconscient et de la puissance de l'image onirique
d'origine surréaliste dans le roman contemporain, ce qui différen-
ciera le roman surréaliste des autres, ce seront les thèmes et les
symboles d'attitude surréaliste. Il ne faut pas confondre en effet
cette imprégnation ou même ce rapt des moyens d'expression et le
surréalisme absolu dont l'adhésion ne se fait qu'au « péril de la
vie ». Les problèmes sont donc très vastes, dont les solutions, met-
tant en lumière l'esthétique résultant de l'union des techniques et
de la thématique propres au surréalisme, en feraient reconnaître
l'influence ailleurs, dans une étude systématique de tous les romans
actuels. Nous devrions donc évaluer dans ces œuvres les images,
thèmes, situations, symboles, structures, techniques, etc. Problèmes
qui dépassent le cadre d'un exposé. Mon propos est plus limité : je
voudrais seulement m'appuyer sur quelques œuvres que je crois
connaître et suggérer, pour l'application de ce que je viens de dire,
quelques principes d'analyse romanesque valables pour des œuvres

que vous connaîtriez de votre côté. De cette confrontation devrait s'esquisser une sorte de poétique romanesque surréaliste utile à un panorama des influences surréalistes sur les diverses tentatives contemporaines. J'ai cru bon de me référer à un seul romancier, témoin à partir de qui pourraient s'évoquer d'autres auteurs. A en confronter tout de suite plusieurs, le danger nous guette d'enrôler comme témoins surréalistes, avant toute étude systématique, des romanciers dont les surréalistes ne voudraient pas et qui eux-mêmes s'y refuseraient.

Mon choix de Julien Gracq se justifie aisément : non pas seulement parce que je le connais et que je l'estime au-dessus des autres romanciers contemporains, mais parce que son œuvre est récente. Les œuvres des romanciers surréalistes d'entre les deux guerres, souvent introuvables (il est assez difficile de trouver les romans de Crevel), sont peut-être inconnues de beaucoup d'entre vous. Au contraire, mes remarques sur Julien Gracq seront faites dans l'hypothèse que vous connaissez ses œuvres, ce qui aurait été moins sûr pour René Crevel ou Maurice Fourré, par exemple. De plus, bien que se situant, sauf erreur, un peu en marge du groupe, Julien Gracq peut être considéré — c'est l'avis d'André Breton et des surréalistes — comme l'épanouissement romanesque actuel le plus complet et le plus libre du surréalisme. Ainsi je fais mienne la prudence de Ferdinand Alquié qui, étudiant la philosophie du surréalisme, accorde une attention toute particulière à André Breton et s'en explique ainsi :

« ... la définition même du surréalisme deviendrait malaisée si on le distinguait de l'ensemble des idées exprimées par Breton. A se demander qui a vraiment été, qui n'a pas été surréaliste, on aboutirait à d'insolubles querelles qui risqueraient fort de n'être que des querelles de mots, toute référence à un en-soi du surréalisme étant bien entendu impossible. »

Et Ferdinand Alquié reconnaît naturellement que la beauté surréaliste se retrouve dans des œuvres d'auteurs qui n'ont eu avec le surréalisme aucun rapport, ou des rapports limités ; en ce qui concerne les romanciers, il cite Raymond Queneau qui, même encore aujourd'hui, garde des affinités surréalistes, Kafka, Yassu Gauclère. En essayant de paralléliser les principes fondamentaux du surréalisme chez André Breton et l'accomplissement romanesque actuel chez Julien Gracq, nous pourrions donc mieux définir, entre les débuts du mouvement, en 1924, et l'esthétique romanesque auquel il a donné naissance, les grands traits d'une évolution.

Remarquons tout de suite que l'étude des images surréalistes
dans un roman, considérées en elles-mêmes et non dans leur rôle
au sein de l'action romanesque, concerne plutôt une étude de la
poésie surréaliste. En rechercher systématiquement, les analyser
comme telles, comme le ferait Bachelard par exemple, dépasserait
singulièrement les limites de cet exposé. Je ne les évoquerai que
dans la mesure où elles montrent comment elles peuvent préconiser
ou devenir des événements romanesques.

Quels sont donc les grands thèmes, aspirations et fascinations
surréalistes susceptibles d'être introduits dans un récit ? Plus le
thème est général et vaste, riche et de grande potentialité de mise
en œuvre, au sens exact des mots, plus nous risquons de le ren-
contrer en traductions romanesques. Parmi les grands thèmes qui
s'offrent à nous, il est préférable de choisir ceux qui engendrent des
thèmes corollaires, successifs, s'enchaînant les uns aux autres. Je
ne peux évoquer, loin de là, tous les grands thèmes surréalistes chez
Julien Gracq ; en signalant seulement que nous les rencontrerions
tous chez ce romancier, ces thèmes et fascinations sont ceux qui
gouvernent chaque chapitre de la *Philosophie du surréalisme,* de
Ferdinand Alquié.

La *révolte* et le *défi,* ou plutôt l'esprit de révolte et de défi, mais
une révolte à l'état pur, absolue ; je veux dire qu'elle ne devrait
avoir, à priori, aucun objet déterminé, politique, social... Mais dans
un roman, cette pure révolte, étant difficile à concrétiser, s'orientera
nécessairement contre un ordre établi, un état de fait, une société...
On ne doit donc pas y reconnaître une préférence du romancier, mais
un symbole nécessaire, choisi en raison de l'acuité d'un problème
contemporain à l'œuvre ou de sa richesse vis-à-vis des problèmes
immanents de l'homme. L'objet de cette révolte découle alors du
récit et donc des fantasmes profonds de l'auteur, en dehors même
de ses préoccupations sociales ou autres. Les aspects romanesques
de cette révolte seront donc nombreux. Elle peut même s'exercer
contre le langage, on l'a évoqué hier, et cette révolte littéraire est
peut-être la plus pure, car elle concerne le domaine par lequel elle
s'exprime. Je constate que chez l'Aragon de ses débuts surréalistes,
chez Mandiargues, la langue reste pourtant des plus pures, des
plus classiquement parfaites. Mais cette pureté n'est-elle pas aussi
le signe d'une révolte, ou plutôt d'un défi ? N'y a-t-il pas dans la per-

fection parfois glacée de la phrase gracquienne une intention surréaliste de faire rendre gorge au langage en extrémisant, si je puis dire, le verbe ; je veux dire, en jouant sur les deux sens d'*extrémiser*, d'épurer jusqu'à l'extrême limite l'expression, rendue insurpassable, et de conférer ainsi au langage une sorte de viatique pour une signification transcendante ? Puisque j'emploie ce mot *transcendance* qui, hier, a été l'objet de discussions, je m'empresse de préciser que je ne l'entends ici que dans un sens purement esthétique, d'un au-delà des apparences immédiates de l'œuvre. De là, chez Julien Gracq, cette mise en italique fréquente de mots d'apparence banale dont l'irruption, au sein de cet effort porté sur le langage, provoque une transcendance esthétique.

Ce problème du langage révolté ou défié échappe d'ailleurs à mon propos. Le grand thème de la révolte totale anime très tôt bien des romans de surréalistes, puis des auteurs au moins visités par le souffle littéraire ou idéologique suscité par le surréalisme. Dans *Le Rivage des Syrtes* de Julien Gracq, la révolte paraît absolue, totale. Sa puissance persuasive vient peut-être de ce que l'auteur a réussi à la situer au-delà même de tout contexte contemporain, dans une sorte d'espace *achronique,* tout en la confrontant à des problèmes fondamentaux où chacun de nous est sollicité, à tel point que certains ont cru greffer ce roman sur des événements contemporains à l'époque où il fut écrit, ce qui ne me semble pas justifiable. Je rappelle trop brièvement, imparfaitement, non pas même le résumé du récit, mais quelques grandes lignes de cette révolte. La seigneurie d'Orsenna agonise, sans s'en rendre compte, d'un excès de paix, de confort moral, de satisfaction collective ; situation fausse : une guerre subsiste depuis trois cents ans avec un pays devenu presque mythique au-delà de la mer des Syrtes, le Farghestan ; guerre morte, oubliée, sauf des poètes pour qui elle est un thème. Le roman décrit l'imminence de la reprise de la guerre par la faute (mais est-ce une faute?) de quelques personnages qui semblent cristalliser une tendance profonde, inconsciente, refusée, de tout un peuple. Un antagonisme sépare donc ce que le peuple croit éprouver et la façon dont il vit, entre un divertissement médiocre et ses tendances profondes.

Aldo, le narrateur, au cours d'une patrouille en mer des Syrtes, transgresse l'interdit tacite entre les deux pays, s'aventure au-delà d'une frontière imaginaire sur la mer, et dans une impulsion soudaine vient provoquer le rivage du Farghestan dont il bombarde la capitale. Après cet acte, le roman, qui était celui de la révolte et de la transgression, s'enrichit des thèmes également surréalistes de

l'attente des signes, de l'imminence de la destruction et, par elle, de la révélation.

J'ai essayé de montrer, dans d'autres études sur lesquelles je ne peux revenir, que *Le Rivage des Syrtes* était d'abord un paysage de la mort, Orsenna étant cette vie quotidienne, le Farghestan, l'au-delà, différents lieux du pays d'Orsenna étant des symboles de catégories esthétiques de la mort qui les hante différemment : le crépusculaire, le funèbre, le lugubre, l'insolite, le macabre... L'héroïne, Vanessa Aldobrandi, serait la mort personnifiée, et les personnages qui, à divers titres, s'isolent de la collectivité passive d'Orsenna en contribuant à la trangression et au défi seraient des doubles d'Aldo. Nous retrouvons donc ce que j'ai dit de l'apparition du personnage surréaliste. Pour Vanessa, en particulier, la révolte est une attitude essentielle, héréditaire, congénitale ; elle coule dans son sang, elle est sa manière de vivre et de respirer. Vanessa le dit explicitement, et le roman signale que les Aldobrandi ont été des transfuges, passant même pour des traîtres dont la révolte contre Orsenna a été perpétuelle. Danielo, qui n'apparaît qu'à la fin est celui qui, pourtant maître d'Orsenna, a tout provoqué de manière occulte, préférant finalement la destruction de son pays à sa stagnation indéfinie. A la fin du roman, il avoue à Aldo qu'il a voulu réveiller la guerre pour qu'Orsenna se révolte contre sa propre médiocrité, l'acculant peut-être à un immense suicide collectif pour son salut (p. 342). En cela, il reconnaît qu'il obéissait à une attente, occulte elle aussi, de tout le pays, à une dictée intérieure (thème également surréaliste) ; il faudrait lire, le temps me manque pour cela, toutes ces pages d'aveu et de prise de conscience par Danielo de l'impulsion profonde de cette révolte (p. 344-352) :

« ... Quand on gouverne, il faut toujours aller au plus pressé, et le *plus pressé* — à n'y pas croire — c'était toujours cette chose inexistante qui poussait son cri muet — plus énergique que tous les bruits, parce que c'était comme une *voix* pure — qui se taillait d'avance sa place, qui gauchissait tout, cette chose endormie dont la ville était enceinte, et qui faisait dans le ventre un terrible creux de futur. Nous la portions tous... » (p. 344.)

Cette révolte encore cachée, en gestation, quelques personnages l'ont portée plus que les autres, et Vanessa surtout, être double, dont la mort n'est qu'un aspect, qui, en qualité de femme dont le romancier souligne d'ailleurs l'aspect maternel, a enfanté cette révolte et l'acte même de transgression d'Aldo (*cf.* p. 278).

Voici, entre tant, un cri de révolte et de défi de Vanessa :

« ... Quand je suis venue ici [à Maremma], j'étais à bout d'ennui, excédée, j'étais dure et serrée, je voulais me pétrir, me faire roide et dure entre mes mains comme une pierre, une pierre qu'on jette à la figure des gens. Je voulais me heurter enfin à quelque chose, fracasser quelque chose comme on casse une vitre, dans cet étouffement. Il y a eu ici, je t'en réponds, en fait de scandales et de provocations, des choses qui passaient la mesure, et non pas drôlement, Aldo, gravement, oui, gravement. » (P. 181-182.)

Ecoutons aussi l'officiant de la nuit de Noël dans l'église manichéenne de Saint-Damase, à Maremma :

« Car il est doux à l'homme de tirer le drap sur sa tête ; et qui d'entre nous n'a pourchassé plus avant ses songes et pensé qu'il pourrait mieux dormir s'il se faisait de son corps même une couche commode, et de sa tête un oreiller ? Il y a aussi des lits clos pour l'esprit. Ici, en cette nuit, je maudis en vous cet enlisement. Je maudis sa complaisance et je maudis son consentement. Je maudis une terre trop lourde, une main qui s'est empêtrée dans ses œuvres, un bras tout engourdi dans la pâte qu'il a pétrie. En cette nuit d'attente et de tremblement, en cette nuit la plus béante et la plus incertaine, je vous dénonce le sommeil et je vous dénonce la sécurité. »(P. 193.)

Le prédicateur, de même que Vanessa, ne nomme pas ce contre quoi la révolte se dirige, sinon par des abstractions ; Vanessa disait : « contre quelque chose » ; la révolte semble donc plus nécessaire à celui qui la fait qu'à l'objet même de la révolte, révolte pure. Le prêche de Saint-Damase se poursuit encore durant trois pages sur le même ton (p. 193-196).

Aldo, le narrateur, ne parle pas, mais il agit, et son acte de transgression est de révolte et de défi. Dans le chapitre « Une croisière », récit de son voyage nocturne au-delà de la mer des Syrtes, trop de pages devraient être citées. Parallèlement à l'esprit de révolte, la volonté de *transgression* qui en est le sceau est encore un thème surréaliste. Je ne peux insister ici, mais elle est continuellement associée à la révolte. Elle est même la devise des Aldobrandi : *Fines transcendam.*

Révolte et transgression ont une conséquence première, souvent exprimée dans les romans : le témoin surréaliste est seul. C'est du moins l'hypothèse que j'envisage. Pourquoi ? Bachelard, étudiant à de nombreuses reprises, à propos de l'imagination de la matière, les dialogues du rêveur et du cosmos, semble nous dicter un principe implicite : la vraie révolte n'est pas une démarche collective ; la

psychologie du contre, le défi cosmique exigent la solitude, et mieux qu'une solitude acceptée, une solitude construite, volontaire ; si le héros romantique se constate passivement et tragiquement seul (cf. *Moïse* de Vigny), dans la solitude créante du défi, le témoin surréaliste se construit une solitude préalable. Aldo, dans *Le Rivage des Syrtes,* est seul, comme le sont les autres perturbateurs qui circulent dans le roman en fantasmes ou doubles d'Aldo. Dès le début, Aldo montre sa solitude d'abord passive, acceptée ; l'apparition de Vanessa dans sa vie lui ouvre des déserts ; s'il le constate, au lieu d'y remédier, il choisit plus tard d'aggraver cette solitude, demande un poste de province éloignée ; à l'amirauté des Syrtes, forteresse maritime stagnante bien symbolique, il ne rencontre que méfiance, hostilité même, surtout de la part du capitaine Marino, son double antagoniste, cristallisation d'un esprit de marécage entretenu. C'est dans cette solitude volontaire que les doubles apparaissent peu à peu, le sollicitant par antagonisme comme Marino ou l'envoyé du Farghestan, par suggestion comme Vanessa et Danielo, vers le défi absolu, le franchissement de la ligne rouge qui court sur les cartes marines.

Albert (Au *château d'Argol*) a choisi sa solitude volontairement dans un des paysages les plus désolés de Bretagne dont est décrite l'hostilité isolatrice. Cette solitude sera le cadre d'une révolte obscure entre Albert et Herminien. Le drame naît de l'opposition de deux doubles ; en marge de quelque autre explication, ce roman est aussi le récit d'une rupture de dualité.

Dans *Un Balcon en forêt,* le lieutenant est seul ; qu'il soit mêlé à un très petit groupe, vite oublié par la guerre, n'affaiblit guère sa solitude, si au contraire la communauté de destin et de risques qu'il partage avec lui renforce la solitude du groupe. L'issue du récit le rendra à sa solitude totale qu'il accueillera avec une sorte d'euphorie tragique.

Entre ce témoin de solitude et les autres personnages, le roman surréaliste établit d'étranges liens. Ces personnages, je l'ai dit, sont des émanations d'un décor hanté de l'auteur et participent donc à l'essence même du témoin principal. Quelle est l'essence de ce témoin ? Le témoin surréaliste semble avoir pour qualité première la *surhumanité,* mais pas n'importe laquelle ; elle est moins une surhumanité de puissance qu'une surhumanité de vocation et d'essence, et cette vocation tient précisément à cette essence. L'acte sollicité par cette vocation n'est pas une manifestation de puissance

contre les autres, mais une *révélation* de l'être pour lui-même dans l'expérience d'un dépassement des apparences jusque-là admises, vers son essence profonde ; c'est pour cette vocation que le témoin est d'abord psychologiquement seul. Je pourrais donner de nombreux exemples de cette surhumanité, de cette puissance destinée à soi-même ; obligé d'abréger, je ne fais que signaler les aspects de cette surhumanité des personnages du *Rivage des Syrtes* : Vanessa fait en apparence échec à ma conception surhumaine du personnage, si elle est bien la mort et qu'à ce titre sa puissance destructrice est bien dirigée contre l'humanité, contre Orsenna ; en fait, l'acte commun d'Aldo et d'elle-même la révèle à elle-même sous son double aspect : possession de la mort et inspiratrice. Danielo n'agit pas contre son peuple, je vous l'ai signalé, mais pour révéler ce peuple à lui-même à travers son personnage et pour se révéler à lui-même à travers son peuple. L'acte d'Aldo est vraiment l'acte de la révélation de sa sur-humanité. Bien qu'il le craigne, cet acte n'est pas dirigé contre les siens, non plus que contre le Farghestan ; ce n'est pas un acte de violence. A aucun moment, je crois, on ne trouve dans *Le Rivage des Syrtes* une phrase de mépris ou de haine d'Aldo envers ceux d'Orsenna ou envers le Farghestan. L'acte d'Aldo est dirigé vers lui-même, et quand il approche du Farghestan il ne ressent que l'approche grandissante, de plus en plus enivrante, d'une hantise par laquelle il s'approche de sa propre révélation.

Ne peut-on poser comme principe que chaque fois que dans un roman nous lisons des signes de solitude volontaire, construite, évo-luant vers un défi *révélateur,* nous sommes devant une attitude et donc une influence surréaliste ? Hypothèse un peu hasardeuse peut-être qui mettrait à nouveau dans le débat des œuvres de Malraux, de Camus, de Sartre... mais qui permettrait, mieux que toute autre référence, de faire la distance entre ces auteurs et le surréalisme.

En fait cette révélation n'est qu'un des deux aspects d'une dialec-tique nécessaire à la transgression surréaliste, dont les conséquences sont destruction et révélation ; dialectique *apocalyptique,* dirions-nous en jouant sur les deux sens du mot, le sens usuel de destruction et celui, étymologique, de révélation. Destruction pour une révéla-tion, révélation par la destruction même de toutes les entraves, de ce que Sartre, de son côté, nomme la contingence. Pour symboliser cette dialectique de la révélation et de la destruction, nous rencon-trons des images, des événements romanesques particulièrement pré-gnants. Dans *Le Rivage des Syrtes,* c'est par la destruction de sa patrie qu'Aldo se révèle à lui-même ; le texte est particulièrement

explicite, je ne puis le citer malheureusement (p. 218-219). Vanessa
Aldobrandi d'ailleurs le précède, lui fait écho en évoquant une
destruction imaginaire plus grave, plus provocante : s'adressant à
Aldo, elle décrit les nuits d'été de Maremma où elle se lève comme
pour un rêve éveillé et sa vision d'un monde totalement détruit ;
en voici quelques phrases, mais ces longues pages sont toutes signi-
fiantes (p. 270-274) :

 « A cette heure-là, Maremma est comme morte ; ce n'est pas une
ville qui dort, c'est une ville dont le cœur a cessé de battre, une
ville saccagée. [...] On dirait que la planète s'est refroidie pendant
qu'on dormait, qu'on s'est levé au cœur d'une nuit d'au-delà des
âges. On croit voir ce qui sera un jour, continua-t-elle dans une
exaltation illuminée, quand il n'y aura plus de Maremma, plus d'Or-
senna, plus même leurs ruines, plus rien que la lagune et le sable,
et le vent du désert sous les étoiles. »

 Au sein même de la vision d'hécatombe, on commenec à lire la
révélation grandissante ; celle-ci s'illumine de plus en plus :

 « On dirait qu'on a traversé les siècles tout seul, et qu'on respire
plus largement, plus solennellement, de ce que se sont éteintes des
millions d'haleines pourries. Il n'y a jamais eu de nuits, Aldo, où tu
as rêvé que la terre tournait soudain pour toi seul ? » (Etc., p. 271.)

 Enfin elle achèvera en évoquant encore la solitude nécessaire à
la transgression révélatrice :

 « ... Il y a place, pour qui n'a pas peur de se sentir très seul,
pour une jouissance presque divine : passer *aussi* de l'autre côté. »
(P. 274.)

Se rencontrent encore dans les romans de Julien Gracq des faits
littéraires qu'il aurait fallu approfondir : le phénomène d'*écho,* la
dictée intérieure.

 Dès 1919, nous dit Michel Carrouges, André Breton avait été
frappé par les paroles entendues parfois, sans que la volonté y soit
pour rien, de l'intérieur de soi-même, surtout aux lisières du som-
meil. Cette dictée intérieure est une des constantes les plus efficaces
des récits surréalistes. J'ai employé tout à l'heure un mot pour qua-
lifier les images, à la fois sensorielles et mentales, du demi-sommeil :
ce sont des images hypnagogiques. Les paroles, elles aussi, peuvent
être hypnagogiques, à demi entendues dans cette frange du rêve
éveillé et du songe. Chez Julien Gracq, de nombreux passages pré-
sentent le personnage dans un demi-sommeil. Mieux, les images du
demi-rêve sont symptomatiquement suivies d'apparitions de person-

nages et de phénomènes qui, suivant cet état hypnagogique, en deviennent comme des cristallisations, s'implantant dans le roman non plus comme demi-hallucinations, mais comme hallucinations promues à la vie. Plus que jamais, alors, le personnage est une émanation du décor, d'un décor sollicité par le demi-songe. Dans *Le Rivage des Syrtes*, au moment où Vanessa va faire irruption dans la forteresse de l'Amirauté, Aldo est seul dans sa chambre et il insiste sur son glissement dans un sommeil bref, sur sa demi-conscience (p. 83). Dans la chambre des cartes marines, où il s'enferme souvent, Aldo éprouve aussi comme une dictée intérieure, hypnotique, l'appel des villes de l'au-delà des mers ; il lui suffit d'épeler les noms de ces villes pour que les mots tombent comme des constructions verbales imaginaires, en marge du langage toponymique usuel. Aussi prégnantes sont les dictées muettes de Vanessa quand elle est absente du récit ; on constate en effet que son action se fait surtout sentir quand elle est loin d'Aldo, dans une sorte de télépathie, à laquelle les démarches d'Aldo formeraient écho. Cette télépathie est aussi le fait de Danielo ; dans *Au château d'Argol*, j'aurais pu citer aussi d'autres exemples de cette hypnagogie surréaliste.

Il semble bien que les surréalistes aient privilégié dictée intérieure et image du demi-sommeil comme des états importants de la création artistique. Il serait donc intéressant d'étudier enfin le processus de cette création, selon les symboles qu'en peut contenir un roman ; *Le Rivage des Syrtes* rassemble symboliquement les faits de la création surréaliste. J'ai étudié dans un essai précédent comment l'inspiration et la création se symbolisaient dans ce roman, mais je n'avais pas alors insisté sur le retentissement surréaliste de ces symboles. En résumant à l'extrême cet essai, j'insisterai ici sur ces aspects surréalistes. Au début de mon exposé, j'ai signalé qu'un roman pouvait être l'illustration d'une théorie surréaliste qui l'aurait ainsi prédisposé. N'est-ce pas le cas du *Rivage des Syrtes* ? Avant d'écrire ce roman, Julien Gracq avait publié un essai sur André Breton [2], dont la première page, concernant l'attitude d'André Breton et, à travers lui, l'attitude artistique en général, est finalement le schéma même de la symbolique du *Rivage des Syrtes*. Julien Gracq écrit, en effet :

« La dernière scène de *Don Juan* pourrait servir à illustrer d'une manière tragique une tentation congénitale à l'artiste. »

Cet affrontement et ce défi à la mort et le geste d'Aldo défiant

le Farghestan, pays de l'au-delà, sont en évidente analogie. Par conséquent les démarches qui en préparent l'issue, tentation essentielle, sont elles aussi des composantes de l'attitude créatrice. Parallèlement, les démarches d'Aldo vers son geste de défi et l'issue finale du roman peuvent se lire comme une démarche créatrice surréaliste.

Dans ce roman, on reconnaît à l'attitude créatrice deux qualités : elle se retranche du divertissement collectif, dans une solitude évoquée précédemment ici, et dans l'ascèse évoquée hier ; elle est hantée par la permanence de la mort ; du moins d'un univers invisible profondément inséré dans le quotidien. Aldo est le poète, le roman le nomme expressément ainsi. *Le Rivage des Syrtes* se déroule dans un climat crépusculaire par progression insolite, sous impulsion démoniaque. A un moment crucial et frénétique, Aldo se croit inspiré ; son inspiratrice est Vanessa ; Vanessa est la mort ; cette mort est démoniaque. Démoniaque également le climat de la trangression qui est l'acte créateur. Parallèlement à cette inspiratrice, d'autres présences perturbantes hantent l'œuvre, hantent le navire qui est le moyen même de cette trangression. Ces présences, doubles d'Aldo, je l'ai dit, sont, dans notre lecture, des interlocuteurs de l'auteur en un dialogue avec lui-même qui éclaire peut-être le mécanisme profond de la création. Or, si nous poursuivons la lecture de la dernière scène de *Don Juan* interprétée par Julien Gracq au sujet de Breton, nous lisons :

« Il vient toujours dans la carrière de l'artiste un moment assez dramatique où s'invite d'elle-même à souper au coin de son feu une statue qui n'est autre que la sienne, dont la poignée de main pétrifie et dont quelque chose du regard médusant passe avec un éclat glacial dans un des vers les plus célèbres de Mallarmé. »

Dans *Le Rivage des Syrtes,* plusieurs doubles d'Aldo s'invitent aussi en des démarches d'apparition fantomatique, et volontiers comme des statues, dont le climat rappelle celle du Commandeur ; le roman devient alors un face à face renouvelé avec chacun d'entre eux. Ces doubles n'apparaissent pas et ne disparaissent pas au hasard : ils entrent à chaque départ de l'œuvre, quand Aldo prend une décision, change d'attitude, se justifie, donc à chaque phase de la création, à chaque choix artistique. Ils disparaissent chaque fois qu'Aldo s'est justifié, s'est mis en accord avec lui-même, s'est ré-identifié à lui-même, à chaque pas fait dans l'acte de la création. On constate même que chacun quitte Aldo sur une discussion de son acte, et ces discussions s'apaisent peu à peu davantage, jusqu'à l'aveu de complicité de Danielo. Ainsi lu, le roman est l'accession

de l'inconscient à la conscience claire sous le regard d'êtres émanant des lieux et cristallisant les moments où circule l'insolite, sous la dictée intérieure de ces êtres, en des dialogues où se justifie devant chacun d'eux l'acte accompli dans une ré-identification de l'auteur par lui-même. Or Gracq achève son analyse de la dernière scène de *Don Juan* :

« Cette lutte épuisante fait souvent la trame pathétique de toute une vie d'artiste en fuite devant sa propre effigie, acharné à ne pas se laisser rejoindre au moins avant le seuil final. »

Ce seuil est ici le face à face de Danielo et d'Aldo, au cours duquel Danielo, refaisant l'histoire de l'état d'esprit qui l'a mené à la terrible décision de conduire son peuple à ce face à face collectif avec la mort, donne un précis de psychologie créatrice étonnant, dans lequel les images imprégnées de surréalisme sont nombreuses, en même temps que s'y symbolise la mission que le surréalisme se donne vis-à-vis de l'humanité (p. 338-340).

Enfin, Danielo ouvre une dernière porte entre deux mondes, l'actuel et l'autre, et quand il dit à Aldo : « Il y a plus urgent que la conservation d'une vie, n'est-ce pas Aldo, si tant est qu'Orsenna vive encore. Il y a son salut. Toutes choses ne finissent pas à ce seuil que tu envisages uniquement », il se place dans la même attitude que le Commandeur vis-à-vis de Don Juan. Plus tard, il insiste encore, après l'aveu final que les deux êtres n'ont eu qu'une même pensée, qu'ils étaient un :

« Il s'agissait de répondre à une question — à une question intimidante — à une question que personne au monde n'a jamais pu laisser sans réponse, jusqu'à son dernier souffle.

— Laquelle ?

— Qui vive ? dit le vieillard en plongeant soudain dans les miens ses yeux fixes. »

Entre ces yeux fixes et le regard médusant du Commandeur, double final de l'artiste selon Julien Gracq, passe, on le devine, le même éclair... On sait donc bien, après ces paroles d'avant-poste, à quel vers de Mallarmé Gracq faisait allusion, car la révélation finale qui change en lui-même l'artiste est l'irruption dans une éternité.

« Qui vive ? » demande Danielo. Vous aurez reconnu sans doute la question pathétique que pose André Breton dans *Nadja*, et dont le contexte montre que Julien Gracq a parfaitement vu, en la répétant sur le seuil final, que son roman symbolisait l'attitude de l'artiste devant lui-même. En nous rappelant en effet que cet acte

d'Aldo, acte créateur, a été fait sous l'envoûtement exercé par l'amour d'Aldo pour Vanessa, relisons cette phrase de *Nadja*, précédée du commentaire de Ferdinand Alquié, dans la *Philosophie du surréalisme* :

« L'amour annonce, mais qu'annonce-t-il ? Est-ce mon propre destin, est-ce l'avenir de l'histoire, comme on peut parfois le penser en voyant Breton demander qu'on remette aux mains des femmes le pouvoir [et nous avons vu que Vanessa le détenait en effet], est-ce l'éternité dont la femme-enfant paraît être le signe, est-ce le secret même du monde ? On ne peut que reprendre ici l'anxieuse interrogation de *Nadja* [et de Danielo, et de J. Gracq] : « Qui vive ? Qui vive ? Est-ce vous, Nadja ? Est-il vrai que l'au-delà, tout l'au-delà soit dans cette vie ? Je ne vous entends pas. Qui vive ? Est-ce moi seul ? Est-ce moi-même ? »

DISCUSSION

Ferdinand ALQUIÉ. — Je remercie très vivement Michel Guiomar pour sa conférence, si riche et si précise. Je suis navré que le temps limité dont il disposait l'ait contraint de l'abréger. Au reste, bien que l'ayant abrégée, il a un peu dépassé son heure, ce qui pour nous tous a été une joie, mais ce qui écourtera la discussion. Vous avez remarqué qu'une partie de l'exposé porte sur Julien Gracq ; une autre, qui, je dois dire, me paraissait à priori plus contestable, a été seulement ébauchée : elle concerne le surréalisme qu'on peut trouver chez d'autres auteurs. La discussion pourrait permettre de la reprendre.

Mario PERNIOLA. — Je me souviens d'une phrase de Breton qui, en parlant du roman, dit qu'il n'intéresse pas le surréalisme parce qu'il ne regarde pas l'homme et sa destinée. Vous dites au contraire que le roman surréaliste, c'est le symbole de la quête surréaliste. Mais pourquoi le symbole et la quête ? Pourquoi le roman est-il le symbole de l'aventure ? Pourquoi pas l'aventure même ? Votre discours se situe uniquement au niveau de l'histoire du roman et pas au niveau de l'écriture même. Ce qui importe, selon moi, dans le surréalisme, ce n'est pas l'histoire que l'on conte, c'est l'attitude de l'écrivain. Je pense surtout à Leiris. Il attend quelque chose des romans qu'il va écrire. Il s'agit pour lui d'une aventure existentielle. Il semble que votre conception du roman soit une conception assez traditionnelle.

Michel GUIOMAR. — Oui, la preuve, c'est que l'on m'a reproché d'avoir lancé le nom de Mauriac, auteur de romans traditionnels psychologiques ; Julien Gracq écrit de façon différente. Vous me reprochez, si je comprends bien, de m'attacher à une histoire parallèle à celle qui est racontée ?

Mario PERNIOLA. — L'histoire qu'on raconte dans le roman ne regarde pas l'écrivain et son destin ; ce qui est important, c'est la quête de l'écrivain pendant qu'il écrit.

René LOURAU. — Je crois avoir ressenti la même chose que Mario Perniola, et je vais essayer de le dire d'une autre façon. Je reprocherai à Michel Guiomar son analyse thématique. Une analyse thématique, cela consiste à trouver dans n'importe quel roman les thèmes qu'on a trouvés, déjà, dans l'*Iliade,* dans Malraux, dans Camus. Votre analyse est une analyse de contenu, votre esthétique implicite est une esthétique du contenu, qui paraît inadéquate en ce qui concerne l'œuvre de Gracq.

Pierre PRIGIONI. — Vous avez dit au début, et j'ai trouvé que cela était très beau, que deux mots qui se rencontrent forment une image, et que l'image mène au récit.

Michel GUIOMAR. — J'ai dit que l'image mène à l'événement.

Pierre PRIGIONI. — Oui, vous avez dit que, pour cela, le poème était insuffisant. Cela, je crois qu'on n'a pas le droit de le dire ; c'est un jugement de valeur, et c'est très grave. Je pourrais dire, au contraire, que dans n'importe quel vers il y a un très beau roman. Vous êtes un lecteur de romans, et vous arrivez automatiquement à des thèmes. Je crois que, si on est un lecteur de poèmes, on est plus près des surréalistes, on se rend compte aussi que des romans existent chez Péret. On les appelle « contes », et la structure de ces poèmes, de ces contes, est une structure ouverte qui s'oppose à la classique structure fermée ; l'homme est fermé sur lui-même. Gracq a énoncé son problème : comment vivre en prison ? Tandis que Breton refuse... La structure surréaliste va vers la vie, l'aventure, la tentation. Chez Julien Gracq, on est tenté d'aller vers le rivage opposé.

Bernhil BOIE. — Vous dites : Vanessa est le symbole de la mort. Vous parlez d'Aldo qui, dites-vous, se révèle par la destruction. Moi je crois que les romans de Gracq, eux-mêmes, vous contredisent, parce qu'il ne faut pas oublier que cette destruction dont vous parlez, on n'en apprend presque rien. Gracq lui-même d'ailleurs a dit que dans *Le Rivage des Syrtes,* il a projeté d'écrire une bataille navale ; il ne l'a pas fait parce que justement ce n'est pas la bataille, la destruction en soi qui l'intéresse ; ce qui l'intéresse, et je trouve que vous n'avez pas assez insisté sur cela, c'est le désir, la tentation, et un désir de liberté qui ne peut naître finalement qu'en face de la mort, mais *en face* de la mort et pas *à travers* la mort. Ce qui est important, c'est l'ombre portée par la mort, par la destruction, mais ce n'est pas la destruction en soi. Il est quand même très clair que, dans *Le Balcon en forêt,* on ne sait pas seulement ce qui arrive après, et c'est sans intérêt, et aussi que, dans *Un Beau ténébreux,* Allan se suicide. Bon, d'accord, mais pour le roman, cela n'a absolument aucune importance.

Michel GUIOMAR. — Je me demande si vous avez lu le second de mes

articles sur Julien Gracq. Je suis bien forcé d'adopter un langage, de classer mes opinions, sur Vanessa par exemple ; j'ai d'abord dit qu'elle était la mort, puis j'ai montré qu'elle n'était pas la mort ; qu'elle était en fait possédée par la mort ; et le mot possession est pris dans son sens le plus fort, je pourrais même dire d'une façon onirique, possession sexuelle. Vous avez pu lire le passage où j'analyse l'attitude de Vanessa vis-à-vis même de son ancêtre, du tableau de Piero Aldobrandi, dont elle dit : « On dirait qu'il est vivant. » Elle dit qu'elle vit sous son regard. Elle laisse entendre, elle dit même carrément : « Je t'ai trompé, Aldo ; ces rendez-vous nocturnes avec le tableau, c'étaient des rendez-vous d'amour. » Et c'est à la suite de cela, justement, de cette union, qui serait scandaleuse si elle n'était onirique, avec son ancêtre, qu'elle éprouve cette vision de destruction que je vous ai lue tout à l'heure. On peut donc dire que, dans le sens même où Danielo a parlé d'enfantement, nous « portons » tous cette révolte. Vanessa a joué un rôle d'enfantement ; elle le dit, et Aldo le constate dans les nuits de Maremma. Il dit : « Vanessa était près de moi comme une accouchée. » Il le dit, et il emploie même les mots les plus violents pour montrer ce rôle d'enfantement que Vanessa a joué. Il y a un passage que n'ai pas lu où elle évoque la pollinisation des fleurs, elle parle de cette procréation continuelle. Par conséquent, l'essence même de Vanessa, l'œuvre surtout qu'elle a conçue dans cette sorte d'union onirique avec le portrait de l'ancêtre, tient de la mort et de la vie qui est elle-même. L'acte tient des deux à la fois. Il y a donc un aspect de Vanessa où elle est la personnification de la mort, et cela je crois l'avoir suffisamment prouvé. Si j'avais plus de temps, je pourrais essayer de prouver que Vanessa est bien la mort personnifiée. Je pourrais citer ici les sept aspects de Vanessa selon lesquels elle est en effet une sorte de mort macabre. Dans le macabre représentatif d'un tableau, c'est le squelette qui prédomine. Mais, dans un roman, le romancier (et c'est là ce que j'ai voulu dire : le roman est peut-être plus efficace qu'un poème, parce qu'on y a le temps de prouver, de développer des aspects qui autrement pourraient passer inaperçus), le romancier, dis-je, peut rassembler sur un personnage des qualités qui font de ce personnage un symbole unique, dans le cas présent un symbole de mort. Je le dis à propos de Vanessa, on constate en elle l'accord constant, l'harmonie avec la mort et son domaine, etc. Aldo décrit les jardins Selvaggi comme un cimetière. Il entre dans le cimetière ; que voit-il à la place même où d'habitude il se met ? Vanessa.

Bernhild BOIE. — Mais non, justement je crois que c'est là que votre interprétation est inexacte : Vanessa tourne le dos à la mort. Pour elle, la mort, si elle existe, c'est justement cette ville, Orsenna ou Maremma, qui est là, qui est morte parce que c'est l'habitude, c'est la vie. Et ce que Vanessa recherche, c'est ce qui fait l'ouvrir aux autres, ce qui l'ouvre à Aldo, et c'est pour cela que l'enfantement, dont vous avez parlé, n'est pas la mort, mais la vie dans tout son possible.

Michel GUIOMAR. — Je ne dis pas qu'elle enfante la mort. Je dis qu'elle a enfanté l'acte d'Aldo. Elle est même maternelle vis-à-vis d'Aldo, elle dit : « Aldo, tu es un enfant », elle le caresse absolument comme un enfant et, chose curieuse, elle porte dans son nom même Aldo (Aldobrandi).

Bernhild BOIE. — Mais sans très bien y croire, car elle dit : « C'est à tes mains que je m'abandonne, ce sont tes mains qui tiennent le possible. »

Michel GUIOMAR. — Oui, elle dit : « Tes mains, je voudrais pouvoir les saisir... même si c'est pour tuer. » Qu'est-ce qu'une chose qui tue, si ce n'est la mort ?

Bernhild BOIE. — Mais elle ne dit pas *pour tuer*, elle dit : *même* si c'est pour tuer. Ce n'est pas important ; l'important c'est d'arriver à cette liberté.

Michel GUIOMAR. — Attention ! C'est une invitation à Aldo de le faire. C'est l'attitude de la femme amoureuse qui suggère un meurtre à son amant.

Bernhild BOIE. — Et vous avez dit, si j'ai bien compris, qu'Aldo combat. Ce n'est pas du tout cela. Il est bombardé, et il est bombardé d'une façon très symbolique.

Pierre PRIGIONI. — On savait, on devait savoir qu'il était arrivé, on l'attendait, et on fait exprès de tirer devant et à côté de lui. Lui ne tire pas.

Bernhild BOIE. — Et puis, justement, pendant la croisière, par exemple, il y a un passage très important. Il regarde Fabricio, qui est jeune, qui ne sent pas les choses, qui n'est pas Aldo. Pendant cinq minutes, en arrivant presque à la frontière, Aldo aperçoit une liberté d'extase chez Fabricio.

Michel GUIOMAR. — Aldo dit : « Toucher sa fin, toucher son rêve... »

Bernhild BOIE. — Il est même arrivé à transformer les gens qui normalement ne sont pas tout à fait sensibles. Là aussi, je crois que vous vous trompez quand vous dites que les gens sont seuls. Moi, je crois que vous sous-estimez l'importance du magnétisme de groupe dans les romans de Gracq.

Ferdinand ALQUIÉ. — Il est bien dommage que Julien Gracq lui-même ne soit pas ici. Il m'avait fait espérer, sans le promettre, sa venue. Mais Michel Guiomar pense que, même s'il était là, il refuserait de prendre parti.

René LOURAU. — Je veux d'abord dire que cette discussion m'ennuie beaucoup. Elle se situe sur un plan littéraire, psychologique, qui n'est pas le plan sur lequel vous vous situez dans votre exposé, et qui je crois était un peu plus élevé. J'aurais aimé qu'on ne dévie pas tout de suite de la question en tombant dans les discussions pour savoir comment interpréter les événements ou les personnages, alors que, comme l'a dit Mario Per-

niola, le problème n'est pas là ; il est de savoir pourquoi ces personnages sont si peu des personnages, pourquoi ces événements sont si peu des événements, pourquoi, comme vous l'avez dit, il s'agit d'une sorte de poésie crépusculaire. Je voudrais faire part de quelques réactions à votre exposé, d'abord à propos de la deuxième partie. Cette lecture thématique m'a intéressé ; j'aurais aimé que cela dure plus longtemps, j'ai même trouvé que votre voix convenait extrêmement bien à l'écriture de Gracq ; vous avez une voix assez crépusculaire aussi. Mais je voudrais parler des objets transitionnels.

Beaucoup de gens ont besoin d'un objet transitionnel, pas forcément matériel, mais mental. Il est bien connu, du point de vue psychanalytique, que ces objets transitionnels jouent le rôle de médiateurs entre nous et l'inconscient, et finalement entre nous et la mère. Cela me fait penser à votre conclusion, qui m'a beaucoup plu, lorsque vous avez parlé de la femme au pouvoir. C'est bien entendu cela qui, me semble-t-il, surgit sans arrêt chez Julien Gracq : une mère ; une mère énorme, une femme-mère, une femme-amante aussi peut-être, la maternité extraordinairement amplifiée. Et tous ces événements, tous ces noms bizarres, étranges, toutes ces visions inachevées jouent le rôle d'objets transitionnels pour faire entrer les personnages, mais surtout les lecteurs, dans ce monde du ventre maternel.

Michel Guiomar. — Oui, il y a aussi l'apparition de Marino, c'est l'homme de la brume. Il a une lanterne qui éclaire la route, c'est curieux, voilà encore un objet qu'on pourrait...

Annie Le Brun. — Je voudrais vous poser une question. Je pense que votre définition du roman surréaliste idéal, qui est une sorte d'image poétique ou d'onirisme qui se développerait dans la durée, n'est pas suffisante. Et je voudrais vous demander où vous placeriez un roman comme, par exemple, le *Surmâle,* de Jarry, avec une définition de cet ordre ? Vous orientez le roman surréaliste vers le roman crépusculaire. C'est qu'une fois encore vous vous orientez vers la thématique et non vers le dynamisme qui sépare les créations surréalistes des autres créations artistiques.

Mario Perniola. — Il faudrait voir, pour synthétiser les demandes précédentes, si même le concept de personnage est surréaliste.

Annie Le Brun. — Ce n'est pas surréaliste. C'est pourquoi le *Surmâle* est, à mon avis, un roman extrêmement important. Dans ce roman, il y a éclatement de la personne, et éclatement de la personne sous quelle force ? Sous la force du désir.

Bernhild Boie. — C'est justement cela chez Gracq. Lui-même dit : « Le roman, s'il n'est pas vécu de désir, qu'est-ce qu'il est ? »

Annie Le Brun. — Oui, c'est cela.

Michel Guiomar. — Le roman a beau être le plus surréaliste possible, on

en reviendra toujours aux thèmes. J'ai écrit un ouvrage sur *Le Grand Meaulnes,* dont je m'étonne d'ailleurs que les surréalistes n'aient jamais parlé.

Annie LE BRUN. — *Le Grand Meaulnes* est absolument antisurréaliste.

Michel GUIOMAR. — Oui, mais j'ai prouvé que le roman d'Alain-Fournier n'était pas du tout le roman de la transposition d'une aventure. Je montre que ce qui sollicite toujours l'auteur, ce sont des thèmes profonds, venus de l'enfance. Evidemment, si on lit *Le Grand Meaulnes* suivant la tradition, c'est antisurréaliste. Mais si on le lit suivant le thème que j'ai trouvé, cela se rapproche beaucoup du surréalisme.

Bernhild BOIE. — Non !

Annie LE BRUN. — C'est l'inverse, parce que c'est la démission totale des forces de la vie.

Michel GUIOMAR. — Mais non ! Vous l'avez lu comme un roman traditionnel. Je ne veux pas vous forcer à lire mon ouvrage, mais vous verrez que c'est totalement différent.

Ferdinand ALQUIÉ. — Ce point me paraît important, et nous pourrons continuer pendant quelques minutes à parler de cela. Mais j'aimerais, si c'était possible, que vous disiez en deux mots en quoi cela vous semble surréaliste, et que l'un de vos contradicteurs dise également, de façon claire, en quoi il estime que cela ne l'est pas.

Miche GUIOMAR. — En deux phrases, le roman d'Alain-Fournier est d'un pur onirisme. Alain-Fournier extrait de son enfance des thèmes oubliés, dont il n'a jamais eu conscience, et qui ont servi de structure à une aventure apparente qu'il a cru écrire. C'est l'aventure d'Alain-Fournier à Saint-Germain-des-Prés, etc. Or, d'Yvonne de Galais, on peut dire que le rôle, si important dans l'aventure apparente, est tout à fait secondaire. Et l'aventure d'Alain-Fournier adulte n'a joué absolument aucun rôle dans l'élaboration du roman. Le roman a été fait avant (vous comprenez dans quel sens j'emploie le mot *faire*). Il était tout construit. Il y avait une structure vide et un simple accident a rempli ces structures, exactement comme dans *Nadja.*

Annie LE BRUN. — Il ne faut pas confondre onirisme et surréalisme.

Michel GUIOMAR. — Je ne le confonds pas et je ne dis pas qu'Alain-Fournier soit surréaliste, je dis simplement qu'il aurait dû, peut-être, figurer dans la liste de précurseurs que Breton a pu se trouver. Breton a reconnu Chateaubriand, Novalis, etc. Pourquoi pas Alain-Fournier ?

Michel ZÉRAFFA. — Il y a deux points sur lesquels je voudrais intervenir. Le premier, c'est la notion même de personnage à l'époque où les surréalistes se sont déclarés contre le roman. Guiomar a très bien défini en quoi, et pourquoi, André Breton, et aussi l'Aragon du *Traité du style,* refusent le romanesque au sens traditionnel du mot. Mais, quand on lit

les textes théoriques des romanciers importants de cette époque, les textes théoriques de Proust, de Virginia Woolf, de Dos Passos, on ne constate, entre les surréalistes et eux, qu'une différence de degré, et non pas de nature, dans la conception du personnage. Les grands romanciers qu'on a appelés psychologiques, et peut-être à tort, des années vingt-trente, à commencer par Dorothy Richardson, sont des romanciers de signes de piste, comme les a appelés Michel Guiomar, c'est-à-dire de touches successives, et non de personnages formés à priori ou analysés d'une façon logique ; les personnages se déploient selon ce qu'on peut appeler la thématique profonde de l'écrivain, ou sa projection profonde. Sans affirmer qu'il y ait entre les romans de Virginia Woolf et les textes critiques et acerbes d'André Breton contre le roman, des affinités, je crois qu'il y a, de part et d'autre, une reconsidération du personnage romanesque qui me paraît historiquement fort importante. Les surréalistes n'ont pas été les seuls à attaquer le roman et le romanesque.

Une autre question se pose, que Michel Guiomar a d'ailleurs très bien débrouillée : en quoi le roman surréaliste se différencie-t-il des romans importants de la même époque ? En quoi nous frappe-t-il d'une autre façon ? Personnellement, c'est ce que j'éprouve en lisant *Le Rivage des Syrtes ;* c'est ce que j'ai encore éprouvé en écoutant la discussion qui a suivi l'exposé. Tout le monde s'est laissé aller à parler de personnages ; on a dit *il ;* on a dit *elle.* Nous nous sommes laissés entraîner sur la pente du personnage, du type. La seule remarque que je puisse faire, c'est d'opposer — puisque le temps nous presse — ce roman surréaliste à tout un ordre romanesque que l'on peut appeler, d'une façon globale, le romanesque de l'absurde. Avec le romanesque de l'absurde, nous avons un système extérieur au personnage ; ce système est labyrinthique, il est la projection d'un système social beaucoup trop hiérarchisé, dans lequel le personnage est perdu. La logique qui fait que le héros du *Procès* veut la justice est absolument différente de la bureaucratie dans laquelle cette volonté de justice est enfermée. Nous avons là une prison, un étau qui rend le personnage tout autre. Mais je n'indique cette structure de l'absurde que pour fixer les idées. Tout autre me paraît le roman surréaliste, du moins celui dont Guiomar a parlé, car la notion d'éclatement et de dépassement intervient alors. Il est certain que lorsqu'on parle du roman, on est bien obligé de dire : le rivage est ainsi, la lagune est ainsi ; Vanessa est crépusculaire, elle est dure. Mais le roman surréaliste ne se laisse pas enfermer dans les systèmes dont les personnages de Malraux, par exemple, sont tellement conscients. C'est là, je crois, que le *Surmâle* de Jarry rejoint *Le Rivage des Syrtes* sous un autre angle. Mais ceci ne contredit nullement la très belle formule que Guiomar a employée sur l'épuisement : le roman est nécessaire pour épuiser les fantasmes. Il ne s'agit pas d'épuiser en valeur, il s'agit d'épuiser en volume. Et c'est là que nous retrouvons la nécessité du surréalisme romanesque, non par opposition, mais par complémentarité à la nécessité du surréalisme poétique.

Annie LE BRUN. — A propos de votre question du roman et du personnage, je fais remarquer que Breton, malgré le discrédit qu'il a jeté sur tout le genre romanesque, a retenu et porté très haut le roman noir. Pourquoi cette forme de roman, qui paraît, à des yeux modernes, comme la plus désuète, a-t-elle paru à Breton du plus grand intérêt ? C'est parce que, à bien regarder, ces livres sont de désir et d'insurrection. Et pour apporter une précision complémentaire à cette question du personnage, je rappellerai justement, à propos du roman noir, ce que Breton a dit au sujet de Mathilde, la merveilleuse femme-démon du *Moine* de Lewis. Pour Breton, les personnages du roman noir ne sont intéressants que dans la mesure où ils sont des tentations. Si un personnage n'est pas une tentation, qu'est-il ? Je pense que la notion de personnage explose absolument dans la perspective du roman surréaliste. Et c'est pourquoi des formes aussi opposées qu'un roman de Julien Gracq et le *Surmâle* de Jarry, arrivent à se rejoindre selon cette notion du désir, tentation extrême.

Bernhild BOIE. — Je crois que tout cela existe dans *Le Rivage des Syrtes*. Mais il aurait peut-être été plus facile de le déceler dans *Au château d'Argol*. Dans *Le Rivage des Syrtes,* les personnages prennent davantage forme, je ne dis pas d'une façon traditionnelle, mais quand même d'une façon plus concrète que dans *Au château d'Argol*. Ici, vraiment, cet éclatement existe.

Michel GUIOMAR. — Je peux vous répondre tout de suite. J'avais prévu de vous parler du *Château d'Argol*, mais voyant que je n'aurais pas le temps, j'ai supprimé ce développement. Mais en effet, à propos du *Château d'Argol*, je partais d'une image qui devient événement : c'est la scène où Heide est assise entre les deux autres personnages. Brusquement l'image de l'eau-forte de Rembrandt, *Les Disciples d'Emmaüs,* survient et opère une sorte de catalyse. Il y a là une image qui devient un événement, et Gracq le dit explicitement. Herminien et Albert, qui sont les deux doubles, et ont convergé vers cet événement, voient l'éclatement de cette dualité, qui se terminera, vous le savez, par la fuite d'Herminien et le coup de poignard...

Jochen NOTH. — Je pense que cette critique, à propos de la priorité que vous avez donnée au thème, en négligeant la forme, aurait été inutile si vous aviez mieux traité de l'image surréaliste, si vous étiez resté fidèle à l'idée qui consiste à voir dans le roman surréaliste le développement de l'image, telle qu'elle a été définie par Reverdy et Breton. Ce caractère d'explosion fixe finit par donner à toute poésie surréaliste un caractère anhistorique, qui fait que le souvenir est aboli dans le moment de l'éclatement de l'image. Dans *L'Amour fou*, Breton revoit les femmes qu'il a connues dans le moment où il reconnaît la femme aimée, alors qu'on trouve le processus inverse dans le roman classique, ou même moderne, type Proust, où, au contraire, le passé est développé épiquement.

Ferdinand ALQUIÉ. — Nous allons être obligés de lever bientôt la séance,

mais, pour ceux de vous qui ont des regrets (j'appelle regret le regret de
ne pas avoir dit ce qu'ils avaient à dire), je signale que nous consacrerons,
à la fin de cette décade, tout un après-midi à une discussion générale. Que
chacun de vous se demande, après chaque séance, quels sont les pro-
blèmes sur lesquels il lui semble que la lumière complète n'a pas été faite.
Ces problèmes, épurés, réduits à l'essentiel, pourront être des thèmes de
cette discussion générale.

Marina SCRIABINE. — J'ai été un peu étonnée de ne pas entendre, ici,
un nom. Je sais bien qu'il ne fait pas partie du groupe surréaliste, ni
d'aucun groupe, ce qui est un crime évidemment inexpiable, c'est Noël
Devaulx. Car si vous avez décrit si exactement le processus de création,
vous auriez pu penser à une œuvre comme *La Dame de Murcy.* Ce roman
est sorti d'une image des profondeurs. Une grande part de ses récits passent
d'un onirisme nocturne, comme c'est le cas pour *La Dame de Murcy,* à
un onirisme diurne, qui n'en est pas moins un onirisme, et où tout est
déterminé. L'image détermine complètement la forme, le style, la phrase.
Alors quand vous avez parlé de Peyre de Mandiargues, je me disais :
il va évidemment citer Noël Devaulx. Il sera parmi nous le 14, et je
voulais que son nom soit prononcé dès maintenant...

Michel GUIOMAR. — Il aurait été prononcé, de toute façon, à propos de
certains romans dont je n'ai pas eu le temps de parler. J'ai cité quelques
noms, je dirai presque au hasard, mais il est évident que je considère Noël
Devaulx comme étant très influencé par le surréalisme, ou plutôt imprégné
de surréel, mais je pourrais citer des quantités de romans auxquels on
ne pense pas ; je pense (j'espère ne pas faire frémir les surréalistes qui
sont ici) par exemple à certains romans d'Henri Bosco, comme *L'Anti-
quaire.*

Marina SCRIABINE. — Permettez-moi de relever votre mot *influencé,* je
crois que c'est beaucoup plus une *rencontre* qu'une influence.

Michel GUIOMAR. — Oui, bien sûr. Et il y a quantité de romans dont il
aurait fallu que je parle ; j'aurais pu parler de *Babylone,* de Crevel ; de
La Nuit du Rose-Hôtel, de Maurice Fourré. Ce sont des aspects du roman
surréaliste qui sont légèrement différents et il aurait fallu y rechercher,
d'une façon peut-être difficile, ces thèmes que j'ai dégagés.

Marie JAKOBOWICZ. — Je n'ai pas du tout compris pourquoi vous avez
parlé d'influence surréaliste à propos de Camus, de Malraux et Sartre.

Ferdinand ALQUIÉ. — Vous n'êtes pas la seule.

Michel GUIOMAR. — Je ne veux pas dire qu'il y a des influences sur-
réalistes, mais un climat que le surréalisme a provoqué. Prenons, par
exemple, le climat qui a provoqué chez Gracq la description de Maremma,
qui est une ville pourrissante (il y a des passages sur les rats, en parti-
culier, qui sont très curieux). J'ouvre *La Peste,* de Camus : c'est Maremma,

avec d'autres solutions et d'autres événements ; mais au départ, il y a le même climat. J'ouvre *La Voie royale*, de Malraux, les temples enlacés de lianes et pris par la forêt, où Claude et Perken s'avancent vers leur hantise apparente, celle des statues d'or, eh bien, cela ressemble fort à la description du port de Sagra, qui est une ville également morte où plus une seule âme ne vit, mais où les arbres ont une sorte de vie cachée. Et que voit surgir Aldo ? Sa hantise. Un domestique de Vanessa, qui est le pilote d'un bateau et qui est l'envoyé du Farghestan...

Marie JAKOBOWICZ. — C'est une question de détail.

Michel GUIOMAR. — Mais non, ce n'est pas une question de détail. Il est évident que des villes mortes et enlacées de forêts, décrites selon des détails que je juge, moi, macabres, fourmillent dans les romans. Mais que Claude et Perken trouvent là leur hantise, qu'Aldo arrive à Sagra et, dans cette ville complètement morte et déserte, aperçoive le symbole du Farghestan, sa hantise, cela me semble plus qu'une rencontre. Je ne dis pas qu'il y ait influence directe, je dis simplement qu'il y a certainement eu dans ces années-là des climats invisibles que chacun a pu sentir, et qui ont été déterminés par le vent de révolte et de renouvellement du surréalisme.

Annie LE BRUN. — Vous avez essayé de donner une définition du roman surréaliste idéal. Je voudrais signaler une carence que je considère comme impardonnable, c'est le fait de ne pas avoir évoqué Sade qui, pour ce qui est de l'idée d'éclatement de la personne sous les forces du désir, me paraît absolument exemplaire.

Michel GUIOMAR. — Oui, mais toujours par faute de temps. Il est évident que si j'avais parlé d'Argol, j'aurais parlé de Sade...

Annie LE BRUN. — Les écrits de Sade me paraissent être les romans les plus surréalistes.

Ferdinand ALQUIÉ. — Il faut admettre que Michel Guiomar a voulu limiter son sujet, et on ne peut le lui reprocher.

Annie LE BRUN. — Je voulais seulement évoquer le nom de Sade, qui revêt une importance extrême.

Michel GUIOMAR. — On a déjà parlé de Sade je ne sais combien de fois. Vous savez, j'ai toujours un malin plaisir à ne pas parler de ce qui est trop évident. Pour Mauriac, je voudrais arriver à prouver qu'il a été influencé par le surréalisme.

Ferdinand ALQUIÉ. — Quel étrange plaisir !

Annie LE BRUN. — Rien que pour le niveau d'évocation, j'aurais préféré qu'on cite le nom de Sade plutôt que celui de Mauriac.

Michel GUIOMAR. — Oui, mais mon sujet était le roman moderne, et je devais l'examiner objectivement, en clinicien de la création artistique.

Pierre PRIGIONI. — Je me demande si on ne pourrait pas conclure en disant qu'il est tout de même symptomatique que vous ayez choisi le roman de Gracq, qui n'est pas pour nous le roman surréaliste : cela vous a permis une démonstration sur laquelle nous ne sommes pas d'accord.

1. Paris, José Corti, 1951.
2. André BRETON : *Quelques aspects de l'écrivain*. Paris, José Corti, 1947.

(ANNIE LE BRUN)

L'humour noir

Ferdinand ALQUIÉ. — Nous allons entendre Annie Le Brun, qui appartient, comme vous le savez, au groupe surréaliste. Elle a écrit plusieurs articles dans *La Brèche,* elle est également l'auteur d'un livre, *Les Châteaux de la subversion,* qui n'a malheureusement pas encore paru, mais que nous serons bientôt en état de lire. Je suis particulièrement heureux de lui donner la parole.

Annie LE BRUN. — Vous n'avez pas précisé que mon sujet était : *l'humour noir.*

Ferdinand ALQUIÉ. — Je dois, en effet, préciser qu'Annie Le Brun avait d'abord pensé nous faire une conférence sur le roman noir. Mais son titre a été changé. Le sujet qu'elle va traiter, c'est l'humour noir.

Annie LE BRUN. — Le coup d'éclat d'Arthur Cravan, appelé à conférencer à New York sur l'humour, qui monta complètement ivre sur la scène, et entreprit de se déshabiller en attendant que la salle se vide et que la police vienne le cueillir, a causé un lourd handicap à tous ceux qui, par la suite, sont amenés à parler de l'humour. Cette manifestation extrême de l'humour sur l'humour en dit assez long sur la vanité de toute explication en général, et porte la marque de ce sens de l'inutilité théâtrale de tout, que Jacques Vaché reconnaissait pour être le sens profond de l'humour. Chez ceux qui ont saisi toute la signification dissolvante de ce défi à longue portée, on ne saurait rencontrer qu'une grande réticence à vouloir forcer, *malgré tout,* un domaine au cœur duquel quelques morts sourient encore de leur vie, de leur mort, comme de notre vie, comme de notre mort. Toutefois, au moment où la notion d'humour noir, prise dans ses limites les plus restreintes, connaît une immense faveur, où l'humour noir est une mode, où l'on assiste à une inflation de la plai-

santerie macabre, et par suite à une inévitable neutralisation de
l'idée d'humour noir, il semble que la toute récente réédition de l'an-
thologie d'André Breton, par la force des esprits qu'elle révèle,
comme par l'immense espoir en l'esprit humain que son auteur a
su discerner au cœur même des détours les plus désespérés d'une
aventure qu'il faut bien tenter, avec les plus grands risques, pour
et contre soi, par tout ce dont elle est porteuse, il semble donc que
cette anthologie se place aujourd'hui, paradoxalement, à l'opposé
d'une idée de l'humour noir entrée dans le circuit commercial, et
que ce livre joue le rôle d'un violent démenti à tout ce qui voudrait
faire de l'humour noir un nouveau genre de plaisanterie qui se vend
bien. Aussi est-ce à partir de cette discordance même, et de cette
discordance seulement (qui participe d'ailleurs du mouvement de
fausse libération, caractéristique de l'époque que nous vivons), qu'il
ne nous paraît pas entièrement gratuit de nous attarder autour de
ces terres à peine explorées d'où s'élève la fleur phosphorescente
de l'humour noir.

Sans doute, il n'est pas plus possible de définir l'humour que la
poésie, comme il n'est pas plus possible que l'analyse toujours dis-
tancée s'essouffle en vain à tenter de fixer les paysages que fait et
défait le vent de la passion, mais peut-être nous sera-t-il permis de
retrouver la ligne ininterrompue des points de fascination que l'hu-
mour noir n'a cessé d'exercer sur le surréalisme, peut-être nous
sera-t-il permis d'entrevoir quelle profonde nécessité a conduit Bre-
ton à concevoir et à dégager cette notion d'humour noir comme
la marque de la plus grande insoumission, capable de s'affirmer
chez les esprits les plus divers, et à partir de là pourrons-nous insis-
ter à notre tour sur les valeurs subversives et libératrices de l'humour
noir qui le placent donc tout naturellement à la pointe de l'aventure
humaine.

Grâce à cette potence que Lichtenberg ne pouvait concevoir sans
paratonnerre, grâce à cette idée de la vie qui, aux dires de Jacques
Rigaud, « ne vaut pas qu'on se donne la peine de la quitter », comme
à ce transformateur de Marcel Duchamp « destiné à utiliser les
petites énergies gaspillées, comme le rire, la chute des larmes, l'éja-
culation, les soupirs », il semble que l'air soit tout à coup purifié du
son de monnaie courante de la plaisanterie usuelle, des scories de
la superficialité comme des brouillards de la sentimentalité. La rare
qualité de cet air, soudain devenu respirable, explique sans doute
la nécessité qui a conduit André Breton, en 1939, à préciser les
caractéristiques d'une attitude de l'esprit, d'une attitude devant la

vie, qui avait déjà auparavant retenu son attention, et qu'il n'a cessé par la suite de reconnaître pour l'une des plus fascinantes que l'homme ait la liberté de prendre. Aujourd'hui, il ne saurait être question pour nous de cerner ce que représentent les termes d'humour noir, ni d'analyser les divers comportements qu'ils recouvrent après la considérable exploration entreprise dans l'anthologie qui vient d'être rééditée. Avant toute chose, il faut dire et répéter qu'André Breton est l'inventeur de cette notion d'humour noir qui, avant 1939, précise-t-il encore dans sa dernière préface, « ne faisait pas sens ». Ceci était à relever, car le fait d'avoir su très tôt déceler et porter au grand jour une notion qui sous-tendait nombre de manifestations de l'esprit moderne est un des signes de la pénétration de Breton dans la prise de conscience de son époque, qui nous permettra d'un autre côté de mieux comprendre l'extrême résonance que l'humour noir a toujours trouvée au plus profond de la pensée surréaliste, et d'approcher d'un peu plus près la source des étincelles à longue portée de ce rare plaisir.

Quand, en 1939, l'expression d'*humour noir* fait irruption dans le champ des idées, cette question de l'humour n'est pas nouvelle, pas plus que sa liaison étroite avec l'évolution de l'art et de la pensée occidentale, et sans doute, comme aujourd'hui, était-il un lieu commun de rappeler ses nombreux antécédents qui vont de l'athéisme au dandysme, en passant par l'ironie romantique. Toutefois, André Breton avait déjà fait faire un pas décisif à une connaissance de l'humour qui devenait de ce fait beaucoup moins empirique et beaucoup moins approximative que les définitions élégantes mais toujours insuffisantes alors en cours.

En effet, jusqu'en 1939, André Breton avait abordé cette question sous l'éclairage hégélien de l'humour objectif, au sens de « synthèse de l'imitation de la nature sous ses formes accidentelles, d'une part, et de l'humour, d'autre part ; de l'humour en tant que triomphe paradoxal du principe du plaisir sur les conditions réelles ». La question pour nous est de savoir si l'expression d'humour noir apporte quelque chose de plus que la simple coloration affective de la même notion. Ce changement de terminologie est, en fait, hautement révélateur de la nature profonde de ce qu'André Breton entend préciser et révéler comme un filon rare et précieux qui conduit, *tout naturellement,* de Sade à Duchamp, de Lichtenberg à Vaché. Il est d'ailleurs à remarquer que, dès 1935, au cours d'une conférence prononcée à Prague sur la « position surréaliste de l'objet », André Breton avait constaté l'insuffisance de ce que recouvrait

l'idée d'humour objectif, appelé à effleurer seulement occasionnelle-
ment les frontières du merveilleux, mais surtout à se briser contre
elles. En effet, l'humour objectif, au sens hégelien du terme, est sans
doute une expression de la subjectivité victorieuse, dans ses rapports
avec le monde extérieur, mais il est surtout une victoire qui se veut
trop parfaite pour ne pas fausser, une fois de plus, l'image réelle
et profonde de ces rapports, car il semble que ceux-ci ne se vivent
pas sur le mode de la *résolution,* mais bien plutôt sur celui de *con-
tradiction.* Chaque mouvement de la subjectivité vers le monde
extérieur est suivi d'une ombre qui naît des brisées inévitables de
l'humour objectif contre le domaine du merveilleux. Cette ombre-là,
qui double les tentatives les plus hardies de la subjectivité pour
pénétrer ce qui l'entoure, découvre au cœur de chaque objet une
obscurité nouvelle, qui exige, justement, pour que l'esprit ne sombre
pas dans le tragique ou le ridicule de l'impuissance acceptée, une
lucidité nouvelle. Cette lucidité, jamais simplement objective, jamais
impressionniste pour autant, serait l'humour noir.

C'est elle, en effet, qui caractérise entre toutes l'attitude de ceux
qui sont parvenus à pénétrer au plus profond de la réalité exté-
rieure avec le sentiment conscient ou non que le dynamisme qui
leur permettrait de s'en rendre maîtres, le temps d'un éclair, était
celui de la contradiction, contradiction permanente que la peur de
l'avenir, et par suite les habitudes de sentir comme les habitudes
de penser, toutes les structures sociales, toutes les forces organisa-
trices s'entendent à masquer dans chaque aspect d'une vie qu'elles
prennent bien garde de laisser échapper à leur détermination. Ici,
il faudrait enfin souligner que cette prise de conscience par André
Breton, en 1939, du renversement toujours possible des rapports
conventionnels de la réalité et du moi, tels que les suppose la notion
d'humour noir, ne marque aucun progrès dialectique sur l'idée d'hu-
mour objectif. L'humour noir n'est pas cette nouvelle catégorie
avec laquelle l'humour objectif, pensait Breton en 1935, est appelé
à fusionner et « qui serait l'un des pôles attractifs de toutes les
recherches de l'art moderne » ; l'humour noir, au contraire, peut
se placer par rapport à l'humour objectif comme la conscience
même de cette insuffisance à appréhender le monde, comme la *prise
exacte du principe contradictoire* auquel se heurte toujours toute
conscience de la vie.

Ces distances et ces rapports étant esquissés entre l'humour objec-
tif et l'humour noir, la portée au grand jour de cette dernière façon
de se placer, en étant juge et partie, paraît capitale dans l'histoire

de la pensée, c'est pourquoi il s'agit pour nous de considérer l'inten-
sité du défi de l'humour noir en insistant sur la puissance conta-
minante de tout ce à quoi il s'oppose, à savoir le mal de vivre en
face duquel toutes les forces rationnelles de consolation ne peuvent
que démissionner.

« Nous sommes en retard, mais tant pis ! Mordons les morts,
faisons aux vivants des signes impossibles auxquels j'attribuerais
toutefois un sens négatif. La bataille fait rage... Mais laissons ici
nos insignes de chiens », s'écrie Dupré dans *La Forêt sacrilège*
(acte II, sc. 4).

En tant qu'évaluation dangereuse des signes contraires, en tant
que déchirement tragiquement vécu mais non subi, surtout en tant
que rencontre exemplaire des forces de la mort et des forces du
plaisir, l'humour noir ne pouvait manquer de toucher le surréalisme
au cœur même de ses préoccupations, dans sa recherche des ponts
de toute sorte que l'homme tente de jeter entre les champs d'aiman-
tation de la réalité et du plaisir. Parce qu'il est un *refus de fuite
devant la contradiction,* parce qu'il réalise dans le sens de la vie la
synthèse contradictoire de tout ce qui s'oppose, l'humour noir s'ins-
crit alors fort loin sur l'horizon du devenir humain, dans la mesure
où le degré d'intensité qu'il prend est en relation exacte avec le point
de fusion qu'il touche. Une telle attitude assume la contradiction
dans ses termes les plus vifs, sans l'escamoter et en lui opposant
toujours l'affirmation contradictoire du plaisir comme un étincelant
pont de secours jailli au-dessus du vide. Pour seul exemple, je rap-
pellerai la fête dangereuse que se donne scrupuleusement Jacques
Rigaud après avoir annoncé : « Je serai sérieux comme le plaisir...
Et... ce qui importait, c'était d'avoir pris la décision de mourir, et
non que je mourusse. » Il commentera ainsi la mort qu'il s'est pré-
parée depuis toujours : « Voilà tout de même l'acte le plus absurde
et la fantaisie à son éclatement, et la désinvolture plus loin que le
sommeil, et la compromission la plus pure. » Les plus grandes dis-
tances sont ainsi prises vis-à-vis de ce qui atteint le plus.

L'idée du mal, de toutes les forces qui s'opposent au désir, le
sentiment de limites, comme celui toujours en germination de la
mort, sont des balles que l'humour noir reçoit en plein cœur, et
s'empresse de contempler comme s'il s'agissait du noyau d'un fruit
rouge qu'il vient de découvrir.

C'est de cette entrée fracassante du plaisir, au moment où l'on
s'y attend le moins, que l'humour noir puise l'extrême efficacité de
sa révolte.

Expression d'une insoumission permanente, qui vient du plus profond de l'être, l'humour noir trouve sa plus vive affirmation quand il rencontre la poésie.

« Après cela les années pourront passer comme une fleur de pissenlit, les orteils pourront s'écarter les uns des autres comme une femme qui divorce parce que son mari ronge les pieds de la table de nuit, et les muselières pourront chasser les hannetons dans les déserts des malles à double fond », écrit Benjamin Péret dans le poème qui a pour titre *Pain rassis*.

Il s'agit là d'une insoumission qui dépasse de beaucoup les seules limites du genre noir par le relais fulgurant que prend le plaisir dans cette façon d'appréhender la vie. Là où le genre noir exprimait la révolte devant l'ordre des choses, l'humour noir introduit une révolte au second degré, comme l'on parle des degrés d'une brûlure, *révolte totale du moi* qui refuse de se laisser affecter par sa propre sensibilité. En ce sens l'humour noir peut passer pour une *indomptable entreprise de dédramatisation du drame,* qui naît de l'affrontement du moi et des forces restrictives de l'existence. Son champ d'action est de ce fait très vaste : toutes les murailles, contre lesquelles la plénitude de vie risque de s'écraser, deviennent des objectifs devant lesquels il ne désarmera pas. A l'ensemble des notions répressives (de l'entrave la plus évidente, celle de la mort, comme à toutes celles qui corrodent la liberté de jouir, des iniquités sociales aux principes mutilants de la pensée discursive), l'humour noir oppose un climat de subversion affective et intellectuelle qui risque fort de miner la santé de ce qui se croit sur pied.

On prendra, pour seul signe de la puissance de ce dynamisme, l'évolution même de l'humour noir qui, dans ses formes les plus profondes, avec le temps, se retire peu à peu des rivages communs du macabre, et tend, par là, à mettre en évidence dans toute manifestation de la pensée et de la vie, le désir, la nécessité d'une synthèse contradictoire qui semble être le secret que l'homme cherche également dans les aventures de l'amour et de l'art.

L'humour noir peut passer, de la même façon qu'il existe un sens du toucher, pour l'ultime sens de la révolte, assez puissant pour se dédramatiser lui-même et s'approfondir par l'abandon de ses formes les plus superficielles au point d'inciter à repenser la condition humaine au nom du plaisir (je pense ici à Jarry, Vaché, Duchamp)... Prise de mesure de la contradiction existentielle, défi contradictoire au déchirement continuel de la vie, révolte qui refuse, enfin, de se vivre sous les couleurs du drame, l'humour noir devient

l'expression même du grand refus parce qu'elle brille des seuls feux du plaisir en révolte.

« Je suis brute à me donner un coup de poing dans les dents et subtil jusqu'à la neurasthénie », dira Arthur Cravan. Et Picabia constate que « les lits sont toujours plus pâles que les morts ». A tout moment l'humour noir dénonce le retard, l'insuffisance, la morsure dans le vide de tous les comportements déterminés. En effet, s'il provoque la mise en évidence du dérisoire de tous les gestes, de tous les sentiments et de toutes les pensées de l'homme civilisé, c'est qu'il est en *prise directe* avec le courant vital qui cherche à nier l'impossibilité de vivre, c'est-à-dire avec le sens du plaisir. De là, sans doute, l'impression d'irréductible qui l'accompagne, et qui est propre à exalter tout individu. A ce titre, en tant qu'affirmation inévitablement subversive du plaisir, il participe au plus haut degré et tout naturellement de l'aventure surréaliste, qui tend à reprendre pour siennes toutes les victoires du plaisir sur la réalité.

Ainsi, il ne suffit pas de repérer les points d'impact de l'humour noir sur les murs de la réalité, mais bien plutôt d'y découvrir les moyens de défense et de survie insolente de la conscience assaillie de toutes parts.

Issu d'une perception révoltée des conditions de la vie, l'humour noir est avant tout la *représentation d'une réalité en état de crise,* qui signifie l'impossible adaptation de l'homme à l'existence (j'entends dans ses formes actuelles), et en même temps un flottement du monde réel sous la poussée prodigieuse des forces les plus profondes de la vie qui cherchent envers et contre tout à s'affirmer. « Les équilibres sont rares, la terre qui tourne sur elle-même en vingt-quatre heures n'est pas le seul pôle d'attraction », écrit Breton à propos de Jacques Vaché. L'humour noir fait éclater de toutes parts le monde objectif et dévoile la vie à travers la grille de ses fissures, à la mesure hallucinatoire éprouvée par Swift, selon laquelle « les éléphants sont généralement dessinés plus petits que nature, mais une puce toujours plus grande ». L'objectivité du monde est alors boursouflée au point que l'équilibre des semblables et des contraires est rompu, au point que l'objet, l'événement extérieur, prennent une importance des plus suspectes. Démarche perturbatrice qui éclaire à la lumière de la plus intense lucidité cette prison, aux murs qui se resserrent, que tout objet, tout événement tend à devenir pour ceux qui ont l'extrême imprudence d'accepter le monde tel qu'il est. C'en est fait tout à coup des rapports à sens unique de la perception et de la représentation, et le curieux animal de Kafka

en illustre la totale perturbation : « Je possède un curieux animal, moitié agneau, moitié chat. Au début il était beaucoup plus agneau que chat, maintenant il est les deux en parts à peu près égales. Il a emprunté au chat sa tête et ses griffes ; à l'agneau, sa taille et sa forme ; aux deux, ses yeux qui sont sauvages et changeants, ces mouvements qui tiennent à la fois de l'esquive et du bond. »

L'humour noir distend le monde extérieur jusqu'à trouver le point de tangence de son inexistence ; le monde réel est alors taillé par les éclairs multiples, jaillis des points que touche le plaisir en révolte. L'attitude de Jacques Vaché, au cours de la guerre, illustre exactement la façon dont cette forme de révolte trouve ses forces dans le déchirement qui l'a fait naître, et progresse de l'approfondissement délirant de ce déchirement. « Celui-ci », aux dires d'André Breton, « arborait un uniforme admirablement bien coupé et, par surcroît, coupé en deux, l'uniforme en quelque sorte synthétique qui est, d'un côté celui des alliés, et de l'autre celui des armées ennemies, et dont l'unification toute superficielle est obtenue à grand renfort de poches extérieures, de baudriers clairs, de cartes d'états-majors, et de tours de foulards de toutes les couleurs de l'horizon. » La réalité ainsi portée à son état de crise, voilà qui suppose une totale mise en question du mécanisme mental, affectif, sur lequel repose la vie sociale, la vie dite de tous les jours. Ce mécanisme, en fin de compte toujours répressif, se trouve dangereusement menacé et n'avoir plus qu'une prise fictive sur celui qui les dénonce. L'étincelle de l'humour au cœur de la plus sombre réalité correspond, en effet, à *une intense innervation du monde par le plaisir,* innervation éphémère, mais qui a l'extrême qualité d'être totale.

Pourtant ceci n'est qu'un premier aspect de la puissance subversive de l'humour noir. L'état de crise qu'il provoque attaque également bien le monde dans son devenir et dans tout ce qui implique une démission du plaisir. « C'est vrai que le monde réussit à bloquer toutes les machines infernales. Il n'y a pas de temps perdu ? De temps ? On veut dire les bottes de sept lieues. Les boîtes d'aquarelle se détériorent », écrit encore André Breton dans un texte pour Jacques Vaché.

Une fois de plus le moment présent est écartelé entre le plaisir et la mort, et, en ce sens, la grande faveur que connaît à présent l'humour noir dans ses manifestations les plus restreintes (je pense aux histoires macabres du genre *Marie-la-Sanglante*) laisse penser que chacun y trouve un plaisir des plus complets. Ce plaisir ne consiste en rien de moins que de transformer la mort, sous la forme

d'un jouet familier, et maintenant devenu commun, dont Picabia avait proposé un modèle de haut luxe : « Après notre mort on devrait nous mettre dans une boule, cette boule serait en bois de plusieurs couleurs. On la roulerait pour la conduire au cimetière et les croque-morts chargés de ce soin porteraient des gants transparents afin de rappeler aux amants le souvenir des caresses. » Ce jeu avec la mort, auquel sont réductibles en fin de compte toutes les formes de l'humour noir, neutralise le déplaisir que celle-ci est toujours à même de provoquer, mais il représente surtout un formidable essai du moi, « seul intermédiaire par lequel le plaisir peut devenir réel » (Marcuse), pour se libérer du temps, anticipation vivante de la mort, qui justifie, je le répète encore, toutes les répressions, et qui rend le plaisir lui-même douloureux. Ici le plaisir réapparaît au cœur même de ce qui entend le nier pour la plus grande jouissance du moment présent. Il trouera le temps comme le bouquet de roses rouges trahit, pulvérise la vitesse de la course des dix mille miles du *Surmâle* de Jarry. Le caractère explosif de l'humour noir signifie la force infinie que le plaisir est susceptible d'opposer au principe de répression et dit l'*intensité* avec laquelle la *vie pourrait* se vivre, avec *autant de scandale qu'un suicide différé sur le mode de la jouissance.*

C'est dans ces perspectives qu'il faut replacer la bouleversante tentative de l'Indien Marcueil et d'Ellen, les héros du *Surmâle,* de même que les gigantesques chaînes de jouissance que Sade a créées pour étouffer l'idée de temps et la non-liberté qu'elle suppose.

L'humour noir porte la réalité au bord de son inexistence, coupe les amarres de la pensée avec un temps fictif *pour un véritable retournement du monde au gré du plaisir. Celui-ci devient le seul instrument de mesure de la réalité,* et parvient ici à crever les écrans de la soumission, de l'habitude, de la sentimentalité qui empêchent l'homme de voir le cours de sa vie, phosphorescent de jouissance. C'est en cela également que s'affirme le pouvoir subversif de l'humour noir, car le *plaisir* y devient le *mode d'évaluation d'un monde qui est trop souvent* celui du *non-plaisir.* Alors l'humour noir peut passer pour l'équivalent d'une de ces découvertes en fonction desquelles il faudrait inventer de nouveaux modes de sentir, de nouveaux modes de penser. Toutes les conventions morales, intellectuelles s'effritent ; la vie est évaluée à une aune des plus changeantes et des plus sûres, des plus troublées et des plus précises. « Je suis vide d'idée et peu sonore, plus que jamais sans doute enregistreur inconscient de beaucoup de choses en bloc... Je serai aussi trappeur,

ou voleur, ou chercheur, ou mineur, ou soudeur. Bar de l'Arizona (whisky-gin and mixed) et belles forêts exploitables, et vous savez ces belles culottes de cheval à pistolet mitrailleur, avec étant bien rasé, et de si belles mains à solitaire... tout cela finira par un incendie je vous dis, ou dans un salon, richesse faite... On m'a affirmé que la guerre était terminée. Pourvu qu'ils ne me décervellent pas pendant qu'ils m'ont en leur pouvoir. » Ainsi s'exprimait Jacques Vaché dans ses dernières lettres à André Breton.

Sous un tel éclairage, c'est par le plus haut point de jouissance que doivent passer toutes les lignes de l'horizon humain, et ce mouvement du plaisir qui prend ses distances avec le non-plaisir se fait l'expression du grand refus, explosivement doublé de l'intense volonté de ne pas s'en tenir là. Attitude devant la vie qui se fait et se défait, avec l'instant qui passe, l'humour noir dessine au gré de ses manifestations les plus diverses l'éthique du plaisir la moins frelatée, s'il y en eût jamais ; en ce sens, il est l'estimation toujours négative du monde par rapport à la démesure du désir et en même temps accommodation des plus subsersives qui ne peut se faire que dans la prise de mesure consciente de l'infinie distance qui sépare la nécessité intérieure de ses points de tangence avec la réalité. Et une remarque comme celle de Xavier Forneret : « Le sapin dont on fait les cercueils est un arbre toujours vert », montre assez que le dynamisme profond de l'humour noir est de chercher, au nom du désir, les failles d'indétermination dans l'opacité du réel par un mouvement contradictoire qui refuse à la fois l'acceptation passive de la réalité et son refus-suicide.

Synthèse contradictoire, subversion à l'état pur, l'humour noir est un comportement qui ébranle à chaque fois les limites admises de la condition humaine. Il ne cesse de mimer la réalité pour la plus forte explosion du plaisir possible ; et, au-delà de l'affirmation en termes négatifs, au-delà de la négation en termes affirmatifs, il survit au gré d'un dynamisme qui illumine tous les points de la contradiction de vivre et n'en brille pas moins de tous les feux de la vie. De là, sans doute, son extrême qualité libératrice, sur laquelle il faut faire porter tout l'accent de notre exposé ; fût-il essentiellement discursif, l'analyse qu'il propose ne tend à rien moins qu'à mettre en évidence, une fois de plus, les limites mêmes de la pensée discursive.

En effet, de la joie immense que l'esprit trouve dans l'humour noir, jamais réductible à une expression discursive sans une neutralisation immédiate, on peut avancer qu'il y a là comme l'ébauche

d'un mode d'appréhension, enfin capable de le satisfaire entièrement. En ce sens, André Breton écrit dans sa préface de l'*Anthologie de l'humour noir* : « Nous avons, en effet, plus ou moins obscurément le sens d'une hiérarchie dont la possession intégrale de l'humour assurerait à l'homme le plus haut degré. C'est dans cette mesure même que nous échappe, et que nous échappera sans doute long-temps, toute définition globale de l'humour... »

D'un autre côté, Freud souligne également « le caractère de haute valeur » de l'humour que « nous ressentons comme particu-lièrement apte à nous libérer et à nous exalter ». Ce plaisir, dont nous apprécions la rare qualité, aurait peut-être son origine dans cette *coordination dynamique des incompatibilités* et *dans cette logique insurrectionnelle* que l'esprit en vient à inventer spontané-ment pour se trouver enfin à la mesure des contradictions de la vie. Et l'on ne peut s'empêcher de penser à cette dialectique à laquelle serait obligée de recourir la logique moderne, que Stéphane Lupasco a esquissée en 1947 dans *Logique et contradiction* et qu'il a définie par opposition à celle de Hegel : « Une dialectique exactement inverse de la sienne (c'est-à-dire de Hegel) est possible et effective, celle où c'est la valeur de négation et de diversification, c'est-à-dire ce qu'il appelle l'antithèse, qui virtualise en s'actualisant la valeur contradictoire d'affirmation et d'identité qui constitue sa thèse, comme aussi une troisième dialectique, celle où ni l'une ni l'autre ne peut respectivement triompher et qui creuse donc une contra-diction relative, progressive. » Comme l'image poétique, l'humour noir jaillit de la distance qui sépare le sujet de l'objet, *intérieur en quelque sorte aux deux, établissant entre eux une relation dyna-mique, contradictoire et nécessaire*. Relation où le sujet et l'objet sont donnés simultanément en fonction complémentaire de ce qui les oppose, l'humour noir a alors pour l'esprit la même force libé-ratrice que les plus fortes images poétiques car il ne résout rien, viole les lois habituelles de la pensée et annonce une appréhension possible du monde dans ses termes contradictoires pour la *conquête d'une incessante signification* qui pourrait peut-être répondre à la grande question de l'existence que le désir pose à tous les moments de la vie.

Dans ce sens, pour atteindre le point le plus élevé de cette hié-rarchie, dont a parlé Breton, il est à peu près sûr qu'il faille passer par ce *dérèglement de significations* que Marcel Duchamp, haute-ment conscient de l'écart dans lequel l'homme est maintenu par rapport à ce qui l'entoure, *parvient non à réduire, mais à réorien-*

ter en fonction du plaisir, qu'il s'agisse de sa « quincaillerie paresseuse », de sa « physique amusante » ou de sa « causalité ironique ».

Tout naturellement, cette logique insurectionnelle, ou cette « rationalité de la satisfaction » pour reprendre l'expression de Marcuse, c'est-à-dire cette modification radicale de la perception et de la représentation, ne va pas sans mettre en question — et de beaucoup — l'idée de personne telle que nous la concevons habituellement. Il semble, en effet, que le monde subjectif soit traversé par un courant de la plus haute tension, jailli de la mise en présence des pôles contraires de la douleur et du plaisir, de la lucidité et de l'apparemment fortuit, de la gravité et du jeu. « Apportez-moi plutôt une corde pour me pendre la langue, et une tenaille pour m'arracher quelques larmes. L'araignée qui tisse sa vie avec le fil enroulé autour de mon cou n'a jamais dit quel désespoir la faisait rire au point qu'éclate le crocodile », écrit encore Jean-Pierre Dupré dans *La Fin et la manière.*

La subjectivité est alors distendue au point de pénétrer au cœur du monde objectif grâce à un raccourci fulgurant de la distance habituelle, et au point de ne plus pouvoir continuer à exister qu'en totale insurrection ; en ce sens, Freud fait à propos de l'humour la remarque suivante, d'autant plus valable pour ce qui est de l'humour noir : « En tant que moyen de défense contre la douleur, il prend place dans la grande série des méthodes que la vie psychique a édifiée en vue de se soustraire à la contrainte de la douleur, série qui s'ouvre par la névrose et la folie, embrasse également l'ivresse, le repliement sur soi-même, l'extase. »

En liaison directe avec les forces de l'inconscient, l'humour noir crée donc une *subjectivité insurrectionnelle,* toujours susceptible de s'anéantir pour se renouveler et qui choisit d'emblée, comme point de contact et de pénétration, précisément les points ardents qu'allume cette inaccommodation existentielle du plaisir et de la réalité. On sait que Freud explique le dynamisme de l'attitude humoristique par le fait que « l'humoriste a retiré à son moi l'accent psychique et l'a rajouté à son sur-moi » et montre « qu'il devient dès lors facile au sur-moi, grâce à une telle répartition de l'énergie, d'étouffer les réactions éventuelles du moi ». Mais ceci révèle pour l'homme la capacité de se créer du plus profond de lui-même, spontanément, pour un instant, un double, d'une liberté prodigieuse, d'autant plus libre que le moi est plus entravé dans les mailles de la réalité. Ce double, toujours à même de devenir autre, se place à distance du monde et du moi, échappe à ce qui l'entoure, à son moi de contact.

Cet autre, essentiellement multiple dans son unité intérieure, pro-
voquant et insolent dans sa souveraineté immédiate, est la part
irréductible de chaque être humain. Cet autre est l'unique (au sens
stirnerien du terme), toujours capable de se transformer pour affir-
mer d'autant mieux son irréductibilité, et c'est ici, je crois, que
l'humour noir coïncide avec la morale d'un certain dandysme ; cet
autre est l'unique dont la plus grande affirmation passe par la plus
grande négation, et c'est ici que l'humour noir nous semble être,
dans sa valeur violemment libératrice, une des clés qui ouvrirait
toutes les portes des châteaux de Sade et pulvériserait les accusa-
tions qui tendent à trouver une couleur fasciste dans l'excès com-
mun du genre noir et de l'humour noir.

Dans le même sens, Breton esquisse, à propos de Nietzsche, une
interprétation de l'humour qui va fort loin : « Il ne s'agit que de
rendre à l'homme, dit-il, toute la puissance qu'il a été capable de
mettre sur le nom de Dieu. Il se peut que le moi se dissolve à cette
température ; *je est un autre*, dira Rimbaud, et on ne voit pas pour-
quoi il ne serait pas pour Nietzsche une suite d'autres, choisie au
caprice de l'heure et désignée nommément. » L'humour noir prépa-
rerait ainsi de fulgurants événements d'une totalité de l'être, en deçà
de tout principe de la réalité, en deçà du temps, au rythme des méta-
morphoses de la révolte, dans les limites toujours modifiables d'une
subjectivité insurrectionnelle.

Arrivés à ce point, après avoir approché les champs de liberté
et de plaisir que l'humour noir ouvre à l'homme, sans oublier pour
autant les gouffres qui le cernent, on ne peut s'empêcher de repla-
cer une fois encore cette attitude à la lumière de l'angoisse humaine,
au bord du reflet de tout ce qui demeure indéterminé. Cette ful-
gurance du déchirement de vivre qui fait l'humour noir ne signifie-t-
elle pas précisément que « le drame humain ne se dégage et ne
s'exaspère de rien tant que de la contradiction qui existe entre la
nécessité naturelle et la nécessité logique » ? (André Breton, à pro-
pos de Dali). Ne pousse-t-elle pas à tous les moments dans ses termes
les plus vifs « l'angoissante question de la réalité et de ses rapports
avec la possibilité » ? (André Breton, à propos de Duchamp). « Ajus-
tage de coïncidences d'objets, ou partie d'objets ; la hiérarchie de
cette sorte d'ajustage est en raison directe du disparate », dira
Duchamp. Dès 1935, André Breton a déjà souligné cet arrêt de
l'humour objectif devant les portes du merveilleux ; nous avons
insisté sur le fait que l'humour noir se distinguait de l'humour
objectif par la conscience même de la rareté de ces voyages au cœur

de la vie qui doublait tous ses mouvements. L'humour noir est une route qui longe les régions du hasard objectif, et mesure tout ce qui l'en sépare au moyen des fissures par lesquelles il parvient à forcer la réalité pour la considérer sous une lumière hallucinatoire. Les quelques défrichements que nous avons faits sur le chemin de l'humour noir nous ont d'ailleurs moins révélé des régions de stagnation que des régions d'intense germination. Ainsi, plus que l'humour objectif, plus que toute autre attitude, l'humour noir rend compte de cette contradiction, du grand refus du monde et de sa seule acceptation possible dans l'insignifiant, l'accidentel, l'arbitraire le moins facilement réductible. Et, dans la mesure où, selon Hegel, l'esprit ne travaille sur les objets qu'aussi longtemps qu'ils gardent encore un côté mystérieux et non révélé, c'est-à-dire aussi longtemps que le contenu fait partie intégrante du moi, il semble que l'humour noir par l'intensité de tout ce dont il est chargé puisse devenir une route tangentielle qui mène parfois à cette sorte de hasard « à travers quoi se manifeste encore très mystérieusement pour l'homme une nécessité qui lui échappe, bien qu'il l'éprouve vitalement comme une nécessité » (André Breton : *La Situation surréaliste de l'objet*).

Que l'on considère enfin le gouffre de néant d'où s'élève l'humour noir, cette flambée de plaisir au creux de la non-existence, on comprend qu'André Breton en soit venu à parler dans la préface à l'*Anthologie de l'humour noir* de « haute magie », la plus fascinante pour l'homme, celle qui est capable de transformer le non-plaisir en plaisir.

Pour conclure, je voudrais insister sur le fait que ce n'est pas par hasard qu'André Breton termine la préface de son anthologie en rappelant tout ce contre quoi l'humour noir s'élève violemment, tout ce que dans son extrême liberté il entend anéantir. Si l'on considère l'évolution historique de l'humour noir dont Swift, au début du 18e siècle, est considéré par Breton comme le véritable initiateur, cette attitude semble étroitement liée au chancellement des systèmes qui s'aliènent l'individu pour en faire un accessoire, aussi facilement dirigeable qu'utilisable. L'humour noir naît au moment où les explications proposées du monde deviennent douteuses, au moment où la vie, soudain consciente d'elle-même, dément les systèmes et contredit l'affirmation tautologique sur laquelle tout repose ; c'est en cela qu'il faut associer intimement l'humour noir au progrès de l'athéisme. Swift ne fut-il pas le premier à se demander si les églises n'étaient pas les « dortoirs des vivants aussi bien que des morts », et n'est-ce pas le propre de cette prise de conscience que

l'athéisme suppose, de rendre l'homme aux contradictions de son existence, comme de lui permettre d'utiliser pour son propre compte « la puissance qu'il a été capable de mettre sur le nom de Dieu » ? Dans l'humour noir, l'homme affronte la vie sous les feux croisés de la mort et du plaisir, seuls capables de fouiller l'espace humain dans ce qu'il a encore d'inexploré.

L'humour noir serait une ébauche spontanée de l'athéisme le plus révolutionnaire, puisqu'il annonce, dans toutes ses manifestations, une morale, une rationalité de la jouissance. « Des bas en soie... la chose aussi », a proposé Marcel Duchamp.

DISCUSSION

Ferdinand ALQUIÉ. — Je remercie Annie Le Brun de son très bel exposé. Ceci n'est pas une formule, chacun ayant pu remarquer la réelle beauté de son texte.

Annie Le Brun a prononcé les termes de liberté, de révolte, de subversion et de plaisir. Hier déjà, dans une intervention très intéressante qu'elle avait faite à propos de la conférence de Jean Brun, elle avait insisté sur cette notion de plaisir. Je voudrais lui demander si elle pourrait la préciser. Et, par la même occasion, certains des auditeurs n'ayant peut-être pas lu l'*Anthologie de l'humour noir,* et certains des noms que vous avez cités, ainsi celui de Forneret, pouvant leur être mal connus, pourriez-vous fournir certaines précisions quant à vos exemples ?

Annie LE BRUN. — Hier, on a déjà posé une question sur cette notion de plaisir, est-ce qu'on peut en faire une interprétation inexacte ?

Ferdinand ALQUIÉ. — Oui, sans aller chercher loin, une interprétation simplement hédoniste. Il y a le plaisir de manger, le plaisir de boire frais, le plaisir de se reposer...

Annie LE BRUN. — J'ai dit que le plaisir était pour moi la réalisation du désir, au sens où Breton a employé ce mot, c'est-à-dire de l'attraction passionnelle. Et, dans cet exposé, j'ai employé le terme de plaisir comme il est employé par Breton dans l'*Anthologie de l'humour noir,* qui le prend dans le sens que lui a donné Freud : victoire du principe de plaisir sur le principe de réalité. Alors là, je pense qu'il n'y a aucune interprétation du genre douteux à faire.

Ferdinand ALQUIÉ. — Je pense cependant qu'il était nécessaire que ce fût dit. Je voudrais maintenant que ceux qui ont des questions à poser veuillent bien le faire.

René LOURAU. — J'ai l'impression que l'exposé d'Annie Le Brun n'était pas tellement soumis au principe de plaisir. Il était au-delà du principe

de plaisir, dans le meilleur des cas, ou alors il était terriblement soumis au principe de réalité. Ce que Ferdinand Alquié, et mon voisin en même temps, ont loué, je le trouve, moi, assez choquant quand on parle de l'humour noir. J'ai pensé tout de suite à ce que dit Bataille dans sa préface de *Justine,* à propos de la violence et du langage de la violence : le langage parlé de la violence tue la violence. Surtout quand on en parle bien.

Annie LE BRUN. — C'est ce que j'ai dit. J'ai dit qu'après Cravan on ne peut pas faire grand-chose. Le fait de parler de l'humour noir, effectivement, est gênant.

René LOURAU. — Cela dépend de la façon dont on en parle. Si on en parle dans un style universitaire, comme tu as fait...

Annie LE BRUN. — Non, mais je peux très bien raconter les histoires de *Marie-la-Sanglante,* si cela vous fait plaisir ; j'en connais beaucoup. Mais ce contre quoi je voulais réagir, c'est cette neutralisation de l'humour noir, et je pense que c'est une question assez grave. Quand on lit l'*Anthologie,* on ne rit pas du tout.

René LOURAU. — On ne te demande pas de raconter des histoires marseillaises...

Ferdinand ALQUIÉ. — Ecoutez, Monsieur, il ne me semble pas que cette discussion s'engage sur le fond. Vous êtes en train de faire des critiques de forme. J'ai loué cette forme, vous la condamnez, n'en parlons plus.

René LOURAU. — Non, justement. Je considère que la forme, c'est le fond. Ce que vous avez considéré comme la forme, pour moi c'est le fond, c'est pourquoi votre compliment sur la forme, que je partage avec vous, bien sûr, engage le fond lui-même.

Ferdinand ALQUIÉ. — Vous avez prononcé le mot universitaire. Un exposé ne peut guère être qu'universitaire. Je ne considère du reste pas le mot universitaire comme un mot péjoratif. Annie Le Brun aurait pu faire un exposé humoristique ; elle aurait pu même ne pas faire d'exposé du tout, ce qui aurait été le summum de l'humour, nous faire tous venir ici, et aller, pendant ce temps-là, à la mer. Ce n'est pas ce qu'elle a voulu faire, et j'en suis heureux. Mais du fait qu'elle est venue s'asseoir ici, qu'elle a voulu exposer, d'une façon claire, un certain nombre de thèmes et un certain nombre d'idées, son exposé devait nécessairement être universitaire. Comment voulez-vous qu'il en soit autrement ? Et vous-même, lorsque vous parlez, Monsieur, lorsque hier vous nous avez exposé vos idées sur la comparaison entre ce que l'on peut attendre de l'écriture automatique et de la dynamique de groupe, vous avez obéi aux lois d'un langage compréhensible, communicable : c'était universitaire.

René LOURAU. — Je ne prétendais pas exalter l'humour noir.

Ferdinand ALQUIÉ. — Vous condamnez donc le style universitaire sur le seul sujet de l'humour noir ?

René LOURAU. — Bien entendu, je ne parle que de cela. Je ne mets pas en cause le style universitaire. J'ai fait référence à Bataille...

Annie LE BRUN. — Oui, mais quand Bataille écrit quelque chose, c'est aussi assez emmerdant, il faut bien le dire.

René LOURAU. — Traitant du sujet : l'humour noir, il y avait une certaine distance à prendre par rapport à sa propre parole. Ce matin, Mario Perniola a fait allusion à cela. Ce n'est pas faire du formalisme, puisque la forme fait partie du fond, que d'essayer non pas de vivre, d'exister ici dans l'humour noir, à Cerisy, mais d'en tenir compte et de l'appliquer d'abord, si vraiment l'humour noir est ce que tu en as dit (et ça a l'air d'être le bon Dieu, l'humour noir, c'est que tu as dit en gros, ça remplace Dieu). Si c'est vraiment aussi grand que Dieu, je crois que ça mériterait au moins d'être respecté au moment où on en parle. Or, je maintiens que l'écriture de ton exposé était aux antipodes (et cela peut passer pour de l'humour noir au $n^{ième}$ degré...) de ton sujet.

Annie LE BRUN. — Je n'ai pas essayé de faire quelque chose de beau, mais il me paraît que la notion d'humour noir est quelque chose de grave. Il s'agit d'une révolte qui va très loin. On ne peut pas en parler en faisant des galipettes, en faisant rire les gens.

Ferdinand ALQUIÉ. — Monsieur, puis-je me permettre de vous poser une question ? Excusez-moi, ce n'est pas à moi de répondre à la place d'Annie Le Brun qui répond fort bien. Mais la critique que vous faites à Annie Le Brun ne pourrait-elle pas porter sur le texte même de Breton, qui est la préface à l'*Anthologie de l'humour noir* ?

René LOURAU. — Egalement, si vous voulez.

Ferdinand ALQUIÉ. — Ah ! bon. Car la préface de Breton à l'*Anthologie de l'humour noir* est écrite dans une forme, dans un style dont ceux d'Annie Le Brun sont voisins. Dès lors, ce que vous exprimez, c'est une opinion tout à fait personnelle, à savoir qu'on ne peut parler de l'humour noir que dans un style très particulier, qui n'est ni celui d'Annie Le Brun, ni celui d'André Breton.

René LOURAU. — Cela met en cause l'écriture, cela met en cause le langage. De même que la violence met en cause le langage. Ou alors on parle de la violence en chaussant ses chaussons, comme tant de bourgeois anarchistes. On parle du plaisir, tout ça, également sans savoir...

Annie LE BRUN. — Oui, mais enfin, pour l'instant, on est là pour en parler.

Ferdinand ALQUIÉ. — Pourriez-vous nous indiquer la façon dont vous auriez voulu qu'on en parlât ?

René LOURAU. — Non, je me garderai bien de parler de l'humour noir. Je n'ai pas de modèle à proposer.

Annie LE BRUN. — Alors je me demande pourquoi vous venez entendre un exposé sur l'humour noir.

Ferdinand ALQUIÉ. — Il est évident, Monsieur, que *parler du plaisir* n'est pas *avoir du plaisir* ; parler de la violence n'est pas accomplir un acte de violence ; parler de l'humour noir n'est pas faire de l'humour noir.

René LOURAU. — J'aurais aimé que ce soit dit et développé d'une façon centrale, c'est tout.

Annie LE BRUN. — Cela a été dit.

René LOURAU. — Et contredit sans arrêt.

Annie LE BRUN. — J'ai dit que j'allais me contredire et que le principe de la vie était une contradiction.

Pierre PRIGIONI. — Je crois que le style d'Annie Le Brun était hautement poétique, et moi, je la félicite parce que l'humour noir est l'un des aboutissements de la poésie. J'ai relevé au cours de la conférence cinq fragments de phrases : « L'humour noir est ce qu'il y a de plus subversif, il distend l'extérieur, il est à la pointe de l'aventure humaine, il est la magie la plus fascinante et mène à l'athéisme le plus révolutionnaire. » Et je suis tout à fait d'accord, et je crois qu'il faudrait même dire que c'est l'un des deux pôles du surréalisme. L'autre pôle, c'est l'amour sublime. Ce qu'on a dit aujourd'hui était parfait, mais il faut signaler que c'est un des deux pôles, et que le surréalisme vire entre ces deux pôles, perpétuellement.

Annie LE BRUN. — Oui, mais je rappellerai alors que ce ne sont pas exactement les deux pôles entre lesquels le surréalisme se fraie un chemin. Cela a été mentionné par Breton à différentes époques de sa vie. Il s'agit pour lui de l'humour noir et du hasard objectif. Il a dit : « Le sens noir de l'humour rencontrera sur la route de l'avenir qui poudroie le sphinx blanc du hasard objectif ; c'est de leur étreinte que naîtra tout ce qui se fera à l'avenir. » Quant à l'amour sublime, c'est une des choses qui se rencontrent entre ces deux chemins.

Jochen NOTH. — Je voudrais dire que, bien sûr, il est malheureux qu'on ne puisse parler de l'humour noir que d'une façon qu'on a appelée universitaire. Mais je pense qu'Annie Le Brun en a parlé d'une façon si merveilleuse qu'elle a fait éclater le cadre universitaire. La manière d'Annie Le Brun a été absolument charmante et merveilleuse.

René LOURAU. — Si Annie n'avait pas été si jolie, on se serait endormi.

Annie LE BRUN. — La question n'est pas là. Vous, dans votre intervention, vous n'étiez pas drôle non plus ! A partir du moment où on commence à parler, et à parler de façon discursive, il y a neutralisation. La pensée discursive est une pensée neutre, c'est pour cela que ce n'est pas drôle.

René LOURAU. — Oui, mais quand on fait une hypostasie comme cela, je dis : non, c'est de la littérature.

Annie Le Brun. — Mais alors pourquoi, si c'est de la littérature, deman-dez-vous que la chose soit faite selon les critères de l'humour noir ? Il est également absurde d'être ici, d'écouter, de parler, de faire des objections.

René Lourau. — Je me mets sur le plan discursif que tu as choisi, je suis poli ; je me mets sur le même plan que toi.

Ferdinand Alquié. — Ecoutez, Monsieur, je dois dire que je ne com-prends ni l'insistance, ni le ton, ni le sens de votre intervention. Si vous voulez dire que le langage, l'exposé, ne constituent pas la totalité de l'homme, et qu'il y a dans l'homme bien d'autres activités que les activités de langage, je suis tout à fait de cet avis. Je ne passe pas ma vie à parler, et je ne passe pas ma vie à écrire.

Annie Le Brun. — Moi, non plus !

Ferdinand Alquié. — Vous non plus, j'en suis bien certain ! Mais, quand on assiste à une décade, on parle, et quand on parle on se soumet aux lois du langage discursif. Personne ne prétend, pour autant, livrer dans cette décade la synthèse et l'essence même de son être. Votre objection ne me paraît ainsi porter ni contre l'exposé d'Annie Le Brun, ni contre la préface de Breton, ni contre la décade, ni contre Cerisy. Elle porte simplement sur le fait que, quand nous voulons exprimer une idée, nous l'exprimons selon des lois qui nous sont communes. Comment voulez-vous faire autrement ?

Maintenant, il me semble qu'il entre dans mes fonctions de président de remettre un peu la discussion sur ses rails. L'exposé d'Annie Le Brun con-tenait un certain nombre d'affirmations. J'aimerais que l'on fasse, sur ces affirmations, des remarques ou des critiques et que l'on se demande si ce qu'Annie Le Brun a dit de l'humour noir est vrai ou faux. Il me semble que nous ne pouvons pas discuter d'une autre façon. Jusqu'à présent, la discussion a surtout porté sur une sorte d'appréciation globale du style même dans lequel Annie Le Brun s'est exprimée, je voudrais que le fond même de son exposé fût abordé.

Sylvestre Clancier [1]. — Puisqu'on a parlé de neutralisation et qu'à ce propos on a employé des phrases très sérieuses, je crois qu'il aurait été intéressant de définir l'humour noir, et la véritable valeur de l'adjectif *noir*.

Annie Le Brun. — C'est ce que j'ai essayé de faire.

Sylvestre Clancier. — Oui, je sais, c'était le côté très intéressant de votre exposé ; montrer en quoi cet adjectif *noir* permettait un dépassement de l'humour simple, un rattachement à la surréalité. Il fallait montrer que ce noir c'était l'absolu, précisément, l'indifférenciation absolue qui mettait les choses de grande valeur, comme les choses de petite valeur, sur le même plan, sur une sorte de tapis à fond commun sur lequel toutes choses venaient prendre place. Cette noirceur, en somme, était le meilleur che-min permettant de nier toutes les valeurs. C'était ce noir subversif, jus-

tement, qu'il fallait définir. Et je pense à une phrase de Hegel, s'appliquant
avec humour à la philosophie de Schelling : « La philosophie de Schelling,
c'est la nuit de l'absolu où toutes les vaches sont noires. » Mais en fait
cette phrase nous permet de dégager la véritable valeur de l'humour noir,
il met les valeurs de notre monde sur le même plan, en abolissant toute
différence.

Ferdinand ALQUIÉ. — Je me permets de faire remarquer que la phrase :
« la nuit, toutes les vaches sont noires », est la phrase allemande qui
répond exactement à la phrase française : « la nuit, tous les chats sont
gris » ; cela veut simplement dire que l'on ne peut rien distinguer pendant
la nuit.

Sylvestre CLANCIER. — Bien sûr, mais je voulais m'en servir pour montrer
que l'humour noir jetait sur la réalité cette nuit, qui permet justement
d'attaquer la réalité et de franchir une étape.

Ferdinand ALQUIÉ — Dans l'esprit de Hegel, c'est une critique, ce n'est
pas un éloge.

Michel GUIOMAR. — Une petite question, pour mon intérêt personnel. J'ai
lu quelque part (je ne trouve pas la référence) sous la plume d'un critique
que Gracq, dans *Au château d'Argol*, avait fait preuve d'humour. Or,
Au château d'Argol étant un roman noir, on ne peut y trouver que
l'humour noir ; j'avoue n'y trouver aucune trace d'humour noir. Ce qui
m'inquiète un peu dans cet avis du critique, c'est que *Au château d'Argol*
a paru au moment de la publication de l'*Anthologie de l'humour noir,* et
que Breton dit à ce moment que *Au château d'Argol* était l'accomplis-
sement le plus parfait du surréalisme romanesque. La préoccupation
majeure de Breton étant portée vers l'humour noir, comment a-t-il pu
d'emblée, alors que c'était le premier roman de Gracq, adhérer tellement
à ce roman, qui est le contraire, à mon avis, de l'humour noir ?

Annie LE BRUN. — Il y a eu là, sûrement, une défaillance du critique.
Il a dû faire à peu près comme l'étudiant qui, dans *Les Aventures de
M. Pickwick*, rédige un article sur la métaphysique chinoise. On lui
demande comment il a procédé. Il est allé regarder dans l'Encyclopédie
l'article « métaphysique », et après l'article « chinois », et il a mis les
deux ensemble.

Michel GUIOMAR. — Il y a l'autre question. Comment Breton a-t-il pu
adhérer si vite au *Château d'Argol*, au moment même où sa préoccupation
l'en éloignait ?

Annie LE BRUN. — Je pense qu'il n'y a personne pour croire que l'esprit
de Breton aille en un sens unique.

Ferdinand ALQUIÉ. — Pierre Prigioni a fort bien dit, tout à l'heure, que
l'humour noir ne constitue pas la totalité du surréalisme.

Michel GUIOMAR. — Je remarquais simplement la coïncidence de publi-
cation des deux œuvres.

Ferdinand ALQUIÉ. — Nous aurons d'autres exposés sur les grands thèmes du surréalisme. L'humour noir en est un. Aucun exposé ne peut couvrir la totalité du surréalisme.

Michel GUIOMAR. — Il y a une autre question que je voudrais vous poser, toujours à propos de Gracq. Vous parlez du plaisir ; je n'en trouve pas dans l'œuvre de Gracq.

Annie LE BRUN. — Dans l'œuvre de Gracq c'est le désir, c'est la montée du désir qui cherche à se réaliser, et c'est parce que cela ne se réalise pas souvent que l'humour noir en est absent.

Michel GUIOMAR. — Y a-t-il dans Gracq des passages sur l'accomplissement même du désir, des descriptions du plaisir, ou des phrases ayant cette résonance ?

Bernhild BOIE. — Ah oui ! par exemple dans *Au château d'Argol*, quand Albert arrive dans la chambre et dit : « enfin j'ai trouvé ce que j'ai cherché depuis tant de semaines ». Mais il faut bien dire que le principe de l'œuvre de Gracq étant l'attente, au moment où l'attente pure est accomplie, elle s'abolit obligatoirement au même moment.

Mario PERNIOLA. — Je voudrais demander à Annie Le Brun de m'expliquer pourquoi le principe de plaisir est un principe subversif et révolutionnaire ? Je le comprends pour le désir, mais pas pour le plaisir.

Annie LE BRUN. — C'est assez compliqué. Je crois que le principe de plaisir est lié au sens dans lequel Freud l'emploie, c'est-à-dire : la dynamique du désir. Le principe de plaisir, c'est la force du désir.

Robert S. SHORT. — Je crois qu'il serait intéressant de remarquer que le concept de l'humour noir a été analysé par André Breton dans les années sombres, juste avant la guerre. Et je voudrais vous demander si vous pensez que l'humour noir est peut-être un mécanisme de défense contre une réalité terriblement sombre, incontrôlable, plutôt qu'un instrument d'agression contre cette réalité.

Annie LE BRUN. — Oui, il est certainement défense, mais dans la mesure où il est défense il prend le pas sur la réalité, donc il gagne. Là aussi je crois qu'il s'agit d'une défense agressive. Je crois que les deux notions sont étroitement liées. Dans la mesure où il y a humour noir, il y a quand même victoire du plaisir. C'est un stade supérieur à celui de la simple défense.

Robert S. SHORT. — Il me paraît qu'une telle victoire est une victoire de l'individu solitaire : il y a quelque chose de très amer là-dedans ; c'est une évasion, ce n'est pas du tout la révolution.

Annie LE BRUN. — Cette question a été abordée dans *La Révolution surréaliste*, je crois, au sujet d'une enquête qui demandait si l'humour était quelque chose de moral. Dans une des réponses publiées, un ancien surréaliste yougoslave, Marco Ristitch, a, à ce propos, dégagé deux notions

de la morale : une morale réelle et une morale moderne. Pour lui, la morale réelle, c'était la morale du plaisir, c'est-à-dire la morale de l'affirmation du plaisir, une sorte de rationalité de la satisfaction ; et, d'un autre côté, la morale moderne, c'était pour lui la morale révolutionnaire, c'est-à-dire la morale selon laquelle l'homme, engagé dans un certain nombre de circonstances, doit réagir vis-à-vis du monde extérieur, et participer à ce qui s'y passe. Il pensait que l'humour noir, en tant qu'expression de la « morale réelle », rencontrait quelquefois la « morale moderne », mais pour lui l'humour noir n'était pas une attitude essentiellement morale, c'est-à-dire n'était pas une atitude directement révolutionnaire. A ce sujet, il faut remarquer que beaucoup de dandys ont fait acte d'humour noir, sans être pourtant révolutionnaires. Et pourtant on peut se demander si, dans une société comme la nôtre, l'attitude même du dandy n'a pas une portée révolutionnaire. Elle est, en tout cas, subversive. Mais il faudrait ici, je crois, reprendre tout le problème de l'action révolutionnaire. Je pense en effet que l'humour noir exprime une sorte d'individualisme révolutionnaire. D'un autre côté, si vous lisez le livre de Deustcher sur Trotsky, et les conversations qui y sont rapportées, vous verrez que Trotsky a parfois un sens réel de l'humour noir. Je ne pense pas que le rapport entre les notions d'humour et de révolution soit simple, mais cela relève en fait de la même chose, du même désir.

Jean BRUN. — Je voudrais demander à Annie Le Brun si lorsqu'elle dit *le plaisir,* lorsqu'elle dit *le désir,* elle entend par ce singulier une sorte de pôle vers lequel les individus se dirigeraient, au terme d'une libération, sociale ou autre ; ou bien si elle admet qu'il ne faudrait pas parler *du plaisir* ou *du désir,* mais *des plaisirs* et *des désirs* subjectifs ?

Annie LE BRUN. — Non, parce que c'est, dans le sens général, une sorte d'activité ludique, à laquelle rêve l'homme.

Jean BRUN. — Mais que se passe-t-il sur le plan des relations humaines, lorsqu'il y a conflit entre les plaisirs, les désirs des différents individus ?

Annie LE BRUN. — Je n'ai pas bien compris la question.

Ferdinand ALQUIÉ. — La question consiste à demander — je crois que c'est une question extrêmement classique, — lorsqu'il y a conflit entre les désirs, que devient la morale ? Comment faire une morale du désir puisqu'il y a conflit possible entre les désirs humains ? C'est bien cela, Brun, que vous avez voulu dire ?

Jean BRUN. — Oui.

Annie LE BRUN. — La question n'est pas encore résolue. Si on pouvait pousser le débat très loin, on arriverait peut-être à une activité passionnelle qui ressemblerait un peu à celle de Fourier. Lui seul est sur la voie de la solution.

Jean BRUN. — Oui, certainement, la question n'est pas résolue, mais dans la mesure où l'on se place dans l'actualité des plaisirs et des désirs, il y a un problème qui se pose, celui des relations de ces désirs et de ces plaisirs entre eux, chez les différents individus.

Annie LE BRUN. — Je ne veux pas répondre à cela. On ne peut, du reste, répondre rapidement à cette objection. Et je crois que c'est en majorant ce type d'objections que l'on favorise le retour en force du caractère oppressif du principe de réalité.

Marie-Louise GOUHIER. — Je crois en effet que ceci revient à confronter principe de plaisir et principe de réalité. Mais le principe de réalité c'est ce à quoi, justement, l'homme du désir doit se soumettre, ne fût-ce que pour réaliser son désir. Or, le principe de réalité est une entrave pour le principe de plaisir. Dès lors, la seule façon de permettre à la diversité des désirs de se satisfaire, c'est l'activité ludique.

Jochen NOTH. — Il me semble que, d'après les études de Marcuse sur le principe de plaisir et le principe de réalité, et du fait qu'on vient de décrire une sorte de rationalité du principe de plaisir, il est bien pensable, selon la théorie freudienne, qu'il existe une rationalité, un mode vivable du principe de plaisir, opposé, bien sûr, d'une manière très révolutionnaire, à ce que nous appelons le principe de réalité, le principe de répression d'une société qui fait les individus aliénés. C'est pourquoi la question que vient de poser Jean Brun n'est pas correctement posée. Elle omet le côté révolutionnaire du surréalisme, qui passe au-delà du principe de réalité dans lequel, évidemment, les divers désirs ne sont pas conciliables. L'unité du désir, qui est dans le soi de l'homme actuel, sera réalisable dans une nouvelle société. C'est une question politique, d'accord, mais c'est réalisable sous un autre régime de l'homme. On devrait donc penser d'abord au côté révolutionnaire du surréalisme, qui tend justement à dépasser la réalité actuelle.

Jean BRUN. — Je vous réponds en vous faisant remarquer que j'ai commencé par demander à Annie Le Brun si, par *le* désir ou *le* plaisir, elle entendait un pôle de convergence dans un état qui socialement, politiquement, serait tout à fait différent de celui dans lequel nous vivons. C'est exactement ce que je lui ai demandé.

Clara MALRAUX. — Il se trouve que j'ai assisté à une conférence de Breton sur ce sujet. Peut-être serait-il bon qu'on donne lecture de quelques textes de l'*Anthologie de l'humour noir*. A certaines questions posées tout à l'heure, nous aurions une réponse.

Ferdinand ALQUIÉ. — J'ai fait moi-même remarquer à Annie Le Brun que peut-être il y avait dans la salle des gens qui n'avaient pas lu Brisset, Forneret, et peut-être même Swift, Alphonse Allais, ou d'autres auteurs qui sont cités dans l'*Anthologie de l'humour noir*. Mais c'est un peu la règle du jeu, une décade a ses lois, elle suppose que ceux qui viennent

entendre parler de surréalisme en ont déjà quelque connaissance, et qu'ils ont lu, pour le moins, les grands textes d'André Breton.

Clara MALRAUX. — Celui-là est un peu particulier.

Ferdinand ALQUIÉ. — Tout de même, l'*Anthologie de l'humour noir* est très connue. Mais j'accorde que s'il y a des gens qui n'ont aucune idée des textes sur lesquels s'appuie André Breton, tout devient très obscur dans ce débat.

Pierre PRIGIONI. — Je ne sais pas si la phrase de Marcuse dont on a parlé est celle qui, à propos d'activité ludique, semble presque une paraphrase de Breton. Il parle de l'imagination ; je traduirais, en gros, comme cela : « L'imagination entrevoit la réconciliation de l'individuel et du tout ; du désir et de la réalisation. »

Jochen NOTH. — D'ailleurs, c'est exactement ce que vient d'établir Alexander, qui est un psychanalyste très connu en Allemagne, un des rares qui ont compris quelque chose à Freud. Il vient d'écrire un essai sur la fantaisie (l'imagination) et établit la fantaisie comme troisième catégorie, à peu près comme Kant établissait l'imagination entre la sensibilité et l'entendement. De façon analogique, je pense que c'est valable pour le surréalisme.

Ferdinand ALQUIÉ. — L'imagination dans le surréalisme est une notion essentiellement ambiguë. On ne peut pas dire que ce soit une notion qui fasse la synthèse de tout. Satisfaire son désir sur le mode imaginaire, sur le mode non réel, c'est renoncer à la totalité. L'activité de jeu n'apporte pas une satisfaction totale ; et tel n'est pas le rêve du surréalisme. Le surréalisme ne consiste pas à dire aux gens qu'ils doivent satisfaire leurs désirs sur un mode ludique. On rejoindrait alors la poésie-évasion, dont le surréalisme n'a jamais voulu. L'évasion dans l'imaginaire supprime le problème révolutionnaire, le problème de la révolte contre l'ordre social. Il suffirait de rentrer chez soi, et de rêver les choses les plus désirables. Le surréalisme n'a jamais été cela, nous sommes bien d'accord.

Jochen NOTH. — Oui, d'accord. Mais, en mettant en jeu un aspect sociologique, on pourrait dire quand même que cette attitude, disons poétique, qui consiste à penser poétiquement — ce qui n'est pas réalisable actuellement — est la seule issue pour un individu isolé dans la civilisation bourgeoise (dans la société capitaliste). C'est d'ailleurs ce que Lukacs a établi dans les années 20, dans *Histoire et conscience des classes,* où il donne sa place à la catégorie kantienne d'imagination. Pour l'individu bourgeois, c'est la seule façon de concevoir une synthèse des contradictions multiples du monde dans lequel il vit. Alors, peut-être, comme après tout le surréalisme reste un mouvement poétique dans un monde capitaliste et bourgeois, où la révolution n'a pas eu lieu, peut-être que cette manière de voir les choses reste pour lui valable ; l'humour noir en fait partie.

Ferdinand ALQUIÉ. — Estimez-vous que la révolution a eu lieu quelque

part ? Plutôt que de capitalisme, parlons du monde actuel. Je n'ai pas l'impression que les désirs des hommes soient plus satisfaits d'un côté que de l'autre du mur qui sépare le capitalisme du socialisme.

Jean WAHL. — L'imagination n'est pas le jeu, et c'est un des points fondamentaux, il se semble, du surréalisme (à moins que les surréalistes disent que je me trompe). L'imagination n'est pas le jeu, c'est peut-être même l'essence du réel (c'est une autre question). En tout cas l'imagination et les forces de l'imagination sont quelque chose de réel. Ce que je dis me paraît être une affirmation surréaliste.

Ferdinand ALQUIÉ. — Oui, aussi n'a-t-on parlé de l'activité ludique qu'à la suite d'une discussion qu'a entreprise Jean Brun, qu'a continuée Marie-Louise Gouhier, et dans laquelle il était question d'une réalisation de désirs opposés les uns aux autres ; c'est pour cela que le mot *imagination* a pu prendre ce sens, mais nul n'a dit que, dans le surréalisme, la théorie de l'imagination la réduisait à ce sens.

Jean WAHL. — Toutes les observations faites me paraissaient un jugement extérieur sur le surréalisme. Les critiques qui viennent d'être faites du point de vue de Lukacs, ou du point de vue de Marcuse, ne touchent pas le fond du surréalisme. En ceci il n'est vu que de l'extérieur.

Ferdinand ALQUIÉ. — Pour Annie Le Brun et Pierre Prigioni, il est assez difficile de dire qu'il est vu de l'extérieur.

Jean WAHL. — Je n'ai pas dit cela. J'ai dit que quand on fait appel à Lukacs, à Marcuse, on juge les surréalistes du dehors, et de façon superficielle.

Annie LE BRUN. — Je crois pourtant que les surréalistes ont porté intérêt à l'ouvrage de Marcuse, *Eros et civilisation,* et une interview de Marcuse est prévue pour une prochaine revue surréaliste.

Michel ZÉRAFFA. — Je voudrais faire une différence entre la notion de besoin et la notion de désir, à propos de Marcuse, de Lukacs et de l'humour noir. Le plan du désir et le plan du besoin, pour nous différents, sont peut-être pour André Breton, à travers cette tension de l'humour noir, deux choses qui se confondent presque. C'est dire qu'il n'y a pas de besoin sans désir, mais c'est simplement une question que je pose, et qui pose d'ailleurs un autre problème qu'a abordé Marcuse, le problème, presque post-révolutionnaire, du moment où nous serons libres de notre plaisir et de notre mort. Une autre question à propos de votre conclusion. La rationalité de l'humour noir, à moins que j'aie mal compris, instaure une morale et peut-être une rationalité de la jouissance. Cela m'a semblé jurer avec le surréalisme, mais il se peut que je me trompe beaucoup.

Annie LE BRUN. — Non, mais je ne sais pas si vous avez remarqué que dans un coin de mon travail j'ai essayé de montrer comment l'humour noir était une expression exemplaire d'une sorte de logique insurrectionnelle.

C'est en ce sens que j'ai parlé de rationalité de la jouissance, mais il s'agit d'une logique insurrectionnelle, comme l'image poétique peut paraître une logique insurrectionnelle.

Mario PERNIOLA. — Je voudrais souligner le danger qu'il y a dans le concept de « ludique ». Ce concept de « ludique », on peut l'entendre dans le sens d'évasion.

Annie LE BRUN. — Ludique n'est pas gratuit.

Marina SCRIABINE. — Je voulais justement tout à l'heure dire que j'ai été étonnée qu'on oppose ludique à réel, surtout si on donne à l'imagination l'importance très juste, à mon avis, qu'on lui donne. Le jeu est une création, une réalité créée par l'imagination. C'est l'intervention de Jean Wahl — peut-être ai-je mal compris — qui m'a fait penser qu'il y avait une sorte d'opposition entre jeu et réalité, et pour moi il n'y en a pas.

Annie LE BRUN. — Il faudrait qu'il n'y en ait aucune. C'est la direction vers laquelle regarde le surréalisme. On sait qu'il tend à la résolution de tous les contraires. Mais il s'agit plus d'un mouvement que d'un but atteint. Breton n'a-t-il pas déclaré, en parlant du point sublime : « Il ne fut jamais question de m'établir à demeure en ce point. » Et il ajoute qu'à partir de là le point eût cessé « d'être sublime », et qu'il eût cessé, lui, « d'être un homme [2] ».

1. En littérature : Pierre Sylvestre.
2. *L'Amour fou*, VII.

(JEAN LAUDE
ALAIN JOUFFROY)

Surréalisme et poésie

Ferdinand ALQUIÉ. — Nous allons entendre ce soir Alain Jouffroy. Mais, auparavant, nous allons écouter la lecture d'un texte de Jean Laude. Je tiens à vous dire en deux mots pourquoi j'ai décidé de faire lire ce texte ce soir.

Nous avions prévu, sur la *poésie surréaliste*, deux conférences : l'une de Jean Laude, l'autre d'Alain Jouffroy. Puis Jean Laude m'a averti qu'il ne pouvait venir. Inutile de dire combien je le regrette. Il m'a alors promis son texte, et j'espérais que ce texte serait assez long pour occuper une séance.

Le texte que j'ai reçu, et que vous allez entendre, est un texte très intéressant, mais très court. Il était, dans ces conditions, doublement impossible de lui consacrer une séance entière ; d'abord parce qu'il est trop court, ensuite parce que, Jean Laude n'étant pas là pour répondre aux objections qui pourraient être faites, une discussion à proprement parler ne peut pas s'engager. Alain Jouffroy devant traiter un sujet analogue, il m'a donc paru préférable de procéder de la façon suivante : Michel Zéraffa veut bien nous prêter le concours de son talent et de sa voix pour lire le texte de Jean Laude. Immédiatement après, Alain Jouffroy fera sa conférence. Et, dans la discussion qui s'engagera, il est bien entendu qu'il sera permis de faire des remarques relatives au texte de Jean Laude, aussi bien qu'à la conférence d'Alain Jouffroy.

Michel Zéraffa lit alors le texte de Jean Laude :

Pour un homme de ma génération, parler de la poésie et du surréalisme ce serait parler d'une seule et même chose : on n'a pas lu impunément *Maldoror, Poisson soluble, Capitale de la douleur, Le Marteau sans maître.* Mais ce serait aussi parler de la perte d'un

espoir. Lier la poésie, l'amour, la liberté. Faire de la poésie un acte
qui ne reflète pas l'événement mais qui le devance, le suscite, le crée.
Lier la poésie à l'oubli de soi, au mépris des visées individuelles.
Faire de la poésie un mode de connaissance et non plus un moyen
d'expression. Lier la poésie à la découverte d'autres terres, d'autres
terres inconnues, en friche, qui se tiennent pourtant sous nos yeux,
à portée de notre main. Il y allait de la création d'un nouvel homme.
Ce romantisme révolutionnaire auquel la guerre d'Espagne apporta
une éclatante brassée de fleurs rouges, ce romantisme qui, concrè-
tement vécu dans les camps et les maquis, s'empara de toute con-
science point trop débile, ce romantisme qui avait posé au centre
de son exigence la double injonction de Marx et de Rimbaud :
transformer le monde, changer la vie, c'était tout de même alors
(je parle des années 1945-1947) un peu plus qu'un beau rêve. Et il
portait en lui déjà un peu plus que des promesses. Il ne m'appartient
pas de retracer l'historique d'une déception, d'en découvrir les
causes. Pour peu que nous ne nous laissions pas endormir par notre
nostalgie, il nous faut bien admettre qu'un élan a été brisé net.
Que le feu s'est éteint. Nous voici confrontés à une autre réalité, et,
avouons-le sans fard, d'autant plus démunis que nous suspectons
profondément tout ce qui nous rappellerait le visage de cette belle
morte — l'Espérance debout sur les barricades, à Madrid ou à
Paris. Car cela est notre deuil, notre intime blessure. Et là-dessus
nous devons nous taire. Les faussaires, nous les reconnaîtrons aux
armes que nous avons laissées sur le terrain, et dont il se sont
emparés.

La poésie ne serait pas ce qu'elle est actuellement sans le sur-
réalisme. Une exigence fondamentale nous requiert désormais. C'est
bien au surréalisme que nous devons maintenant de savoir que
le langage n'est pas innocent, que l'écriture dévoile plus complète-
ment l'auteur d'un livre que le contenu explicite de ce livre. Je
renvoie sur ce point à la polémique qui opposa Breton et Barbusse.
Mais si cette exigence, nous l'avons reçue comme un legs précieux,
ce serait lui être infidèle que de nous soumettre, aveuglément, à
chacun de ses aspects. Disons-le immédiatement : trop de méfiance
désormais nous habite pour que nous n'éprouvions pas la nécessité
de la confronter à elle-même. Quant à déterminer où le poème nous
conduit, quant à savoir s'il mène quelque part et ailleurs qu'en
lui-même, si son ambition de totalité est non seulement fondée
mais légitime, le doute, je pense, doit être la règle expresse et de
rigueur. Réclamant tous les pouvoirs, la poésie, me semble-t-il, a de

ce fait perdu tous ses pouvoirs. A tout le moins a occulté ses pouvoirs propres. Mais enfin une telle exigence, un tel excès étaient nécessaires. Peut-être maintenant, alors que nous traversons la terre *gaste,* la terre désolée des mythes celtes, une véritable critique de la poésie peut-elle s'opérer : peut-on voir plus clairement sur quelles bases cette critique doit être conduite ? C'est au niveau du langage — des conceptions qu'il s'est formées du langage — que, me semble-t-il, le surréalisme peut se découvrir, que l'on peut accéder à sa spécificité.

Du romantisme allemand — et plus précisément encore du novalisme — et du symbolisme, le surréalisme a hérité d'une conception du langage qui sera renforcée par la découverte de la théorie psychanalytique. Pour Novalis l'univers entier était une écriture chiffrée. Et pour Freud l'inconscient ne se peut explorer que par le langage, non seulement d'ailleurs par sa thématique, mais par certains de ses aspects « pathologiques ». En d'autres termes, le langage renvoie à un au-delà de lui-même, à un au-delà de son contenu immédiat. Ou bien il révèle des structures qui l'ont formé en sa singularité. Je ne peux, ici, que marquer une relation sur laquelle l'historien des commencements du surréalisme devra porter son attention : le dialogue de Valéry et de Breton est un événement qu'on ne saurait passer sous silence. Non seulement parce que, dans *Monsieur Teste,* se trouvent de nombreux éléments constitutifs de l'éthique surréaliste, mais parce que, chez Valéry et chez Breton, il y a l'ambition — que reprendra plus tard à son compte le structuralisme de Claude Lévi-Strauss — de découvrir le fonctionnement réel de la pensée.

Si l'on en juge tout au moins par la foi dans les pouvoirs de l'écriture automatique, foi à laquelle Breton n'a cessé de rester fidèle, il y a cependant dans certains aspects du surréalisme une conception fonctionnelle, ustensiliaire du langage, qui l'oppose au dadaïsme mais aussi à tout le mouvement de la littérature d'aujourd'hui. Et ceci est si vrai que des journalistes — comme P.-H. Simon, par exemple — se réfèrent parfois au surréalisme (qu'ils rangent non sans confusion avec les autres esthétiques du contenu) pour combattre le formalisme actuel. Peut-être est-ce sur ce point qu'une critique positive (et non partisane) serait des plus féconde. Elle éclairerait notamment des œuvres aussi importantes que sont aujourd'hui celle de Georges Bataille, de Michel Leiris, de Maurice Blanchot et de René Char, lesquelles, pour s'être constituées à côté du surréalisme, ou plutôt à partir de lui, n'en ont pas moins

reçu une impulsion initiale ; lesquelles me paraissent être aujourd'hui des plus prégnantes et tirer leur efficacité de leur refus d'un certain baroquisme et du lyrisme intempérant, de leur souci de maintenir un langage sobre et sévère comme seul mode d'accès aux expériences les plus nues et fortes qui soient.

Ferdinand ALQUIÉ. — Je donne maintenant la parole à Alain Jouffroy. Vous le connaissez tous, et je suis particulièrement heureux de l'accueillir dans cette décade. Je ne vous rappellerai pas tous les titres de ses ouvrages ; ils comprennent d'une part des poèmes (*Déclaration d'indépendance, Tire à l'arc*) ; d'autre part des romans (*Le Mur de la vie privée, Un Rêve plus long que la nuit*) ; enfin des essais critiques comme *Une Révolution du regard*. Mais ce qui amène plus spécialement, ce soir, parmi nous, Alain Jouffroy, c'est qu'il prépare une édition des œuvres poétiques d'André Breton. Je suis donc particulièrement heureux de sa présence.

Alain JOUFFROY. — Si les mots permettent d'explorer la pensée, ce dont on doute encore, si les mots nous conduisent vers un plus lointain rivage que celui de la pensée ordinaire, si aujourd'hui encore quelque chose n'a sa forme et sa transparence nulle part ailleurs, c'est sans doute que la poésie existe. Ce fait à lui seul change les données de l'existence humaine, mais étrangement tout se passe comme si elle ne l'altérait pas. La pensée discursive, les habitudes sociales et mentales de la démonstration exercent sur l'homme un pouvoir si tyrannique que sa vie entière lui apparaît comme la manifestation d'une nécessité étrangère à la poésie. Et l'homme qui refuse de se plier à cette fausse évidence, celui qui décide de prendre le langage comme le corps d'une femme et de le posséder non seulement pour le faire sien mais pour lui insuffler une énergie inconnue ; l'homme qui se découvre et se déclare poète face à la misère des rapports de la détermination sociale, celui-là, la société des fonctionnaires de toutes les pensées admises le condamnent à choisir entre deux apories : la mort, je veux dire le refus d'outrepasser les limites du possible, ou la trahison, je veux dire cette forme insidieuse d'adaptation aux mœurs et aux coutumes du temps, qui donne à certains écrivains l'illusion de jouer le rôle policier d'un miroir que l'on promène le long d'une route.

La poésie, depuis 1945, je n'ai qu'elle, son mélange infini d'idées et de mots, je n'ai que son exigence extrême en tête, et c'est pour tenter de voir plus clair en cette exigence même que je tenterai d'éclairer son aventure dans la perspective qui est celle où je l'ai

connue (c'est-à-dire la perspective surréaliste), mais aussi devant les pages imprimées des poètes qui, comme moi, sont nés à la conscience au lendemain de la dernière guerre et des poètes qui les ont suivis.

Une grande impatience a sans doute présidé à quelques-unes des œuvres les moins soumises à la dictature du présent. Entre 1945 et 1947, il fallait en sortir, oui, sortir du « long couloir pestilentiel » dont Breton a parlé dans *La Lampe dans l'horloge,* sortir du temps tel qu'on le fait, car le temps, en ce sens, est l'ennemi apparemment invincible qui bloque toutes les issues. Le poète est un homme qui entend sa respiration, qui écoute son corps, et qui s'appuie sur son souffle, sur ses organes, sur son cerveau pour détruire un certain ordre, pour contester les lois de l'organisation du malheur (lois qui peuvent être celles du langage) et, s'il n'y parvient pas, pour découvrir au sein du malheur une clairvoyance neuve. L'impatience qui est la sienne, ou son extrême patience, il faudrait bien qu'un jour on mesure leur pouvoir. Elles sont l'ébullition même de la pensée, le feu qui donne à l'écriture son éclairage de chiffres révélés. Entre 1945 et 1947, je me souviens que si passaient très bas au-dessus de l'horizon des milliers d'oiseaux de mauvais augure (et ceci répond indirectement à ce que communiquait tout à l'heure Jean Laude), nous étions nombreux malgré tout à nous demander la raison pour laquelle la « résistance » d'hier ne se transformait pas en « révolution ». Le journal que dirigeait alors Camus, *Combat,* portait ce sous-titre : *De la Résistance à la Révolution,* qui chaque année perdait un peu de sa portée ; il se recroqueville depuis dans des caractères typographiques toujours plus minuscules. Tout était sombre et l'on louvoyait dans les rues ; on se rencontrait dans les cafés ; on feuilletait avec soupçon les livres qui venaient de paraître, et s'il n'y avait eu Malcom de Chazal dont nous parvint en 1947, de l'île Maurice où il travaille, l'admirable, le stupéfiant *Sens plastique,* il faut bien dire que la seule figure vraiment dominante à l'époque, en dehors même de celle de Breton, était celle d'Antonin Artaud. Oui, pour moi et pour quelques autres, tout, vraiment tout, a commencé le jour de sa libération de l'asile de Rodez, où il nous semblait, à tort ou à raison, que le Dr Ferdière, qui le soignait, avait mystérieusement abusé de son autorité et même de sa protection. Artaud, enfermé pendant neuf ans dans cinq asiles psychiatriques depuis son mémorable voyage à Dublin : Le Havre, Sotteville-lès-Rouen, Sainte-Anne, Ville-Évrard, Rodez, et soudain le 13 janvier 1947, sur la scène du théâtre du Vieux-Colombier, Artaud apparu face à Breton, face à Gide, face à tous les intellectuels, tous

9

les poètes qui n'étaient pas passés par où éperdument il venait de
passer. En l'écoutant, en le voyant, tremblant, perdant la mémoire,
c'était notre vie, notre gorge, notre viande, notre conscience, notre
cri, éclatant d'un seul coup, démolissant vraiment la totalité des
apparences de la pensée, la totalité des apparences de la culture, la
totalité des apparences de la société. Avec son corps radieux et sup-
plicié, sa voix émasculée mais toute-puissante, sa pensée démiurge,
rien ne pourra jamais faire qu'en 1947, au centre de cette patrie des
ombres et des tourbillons qu'est Paris, Artaud n'ait jeté un pont
par-dessus un fleuve que nul n'a franchi depuis, un pont qui se
bombardait lui-même, un pont que nous étions tous plus impuissants
que lui à vouloir construire.

« Tout vrai langage est incompréhensible. » Telle était sa vérité.
Telle est la vérité que nous n'avons pu encore digérer. Tout le reste
vraiment serait littérature, et dans la mesure où elle n'est pas vraie,
toute littérature demeure infiniment et désespérément compréhen-
sible. C'est la fatalité des écrivains, fatalité elle aussi interne mais
pardonnable, qui les condamne, tôt ou tard, à se placer au centre
de la compréhension. Ils écrivent, on les lit, et de ce seul fait ils
tirent une conclusion hallucinatoire : ils comprennent qu'ils sont
compris, ou ils comprennent qu'ils ne sont pas compris, ce qui évi-
demment revient au même. Artaud, qui voyait sa pensée comme
un absolu et les mots comme l'impossibilité de vivre cet absolu,
selon ce qu'il appelait « la minute des états », se projetait bien au-
delà des théories du langage, car la pensée, ce qu'il appelle la nature
interne et dynamique de la pensée, ne peut être saisie qu'à l'agonie,
à l'instant même où, vacillante, elle doit mourir. Et si Artaud appe-
lait poésie « la connaissance de ce destin interne et dynamique de
la pensée », il faut bien avouer que nous en sommes encore aux
prolégomènes de cette connaissance. Le continent futur que Breton
se proposait d'aborder en 1928, comme pour nous obliger à étendre
démesurément la longueur de nos plus fines antennes, recule sans
cesse devant le tâtonnant somnambule qu'est l'activité poétique,
conçue comme elle l'est encore sous sa forme ésotérique et littéraire.
De tous côtés, le sérieux de la fausse culture, la bienséance même
guettent l'animal, le tigre effrayé-effrayant que la pensée découvre
en s'enfonçant dans sa propre obscurité. De tous côtés l'élégance
de la culture se substitue aux illuminations de la raison. La poésie
qui, paradoxalement, se prête aux comédies de la gloire, périra
dans cette mesure sous le poids de tous les lauriers qui la déparent.
On ne bouleversera jamais les structures de la vieille pensée en jetant

le tapis rouge devant les derniers pas de ceux qui ont entrepris de tout réinventer — mais j'extrapole... En vérité, je ne crois pas qu'il soit possible d'écrire une histoire des états dynamiques de la pensée, une histoire des états dynamiques du surréalisme, parce que précisément il n'est pas pensable de remonter le cours de ces états à contre-courant. Le point de vue historique et le point de vue poétique sont à mes yeux absolument inconciliables. L'un crée et soutient ce que l'autre défait et dépasse. Aussi bien, parlant de ces vingt années, que j'ai connues, où quelque chose comme la poésie a vécu, je ne prends appui que sur la conscience présente et limitée que j'en ai. Tout savoir dans ce domaine serait tout perdre, puisque le savoir même voile et obscurcit le processionnal des apparitions spontanées que l'on reconnaît derrière la *grille* de certaines phrases. Je n'ai à l'égard de ce qui fut qu'un regard circulaire, où les sommets sont tissés de la même brume que les plaines. Je veux bien consentir aux rappels de la mémoire, mais qui me dira s'ils concordent ou non avec la direction des principales flèches de mon sang, du sang de ceux que j'ai connus ? Artaud est mort en tenant un soulier dans la main. De quel pas allait-il se lever, se coucher, vers quel éveil, quel sommeil supplémentaire à ceux que nous connaissons ?

Depuis le jour très lointain où Valéry étudia les changements de la conscience pendant le sommeil, ce qui le conduisit d'*Agathe* à *La Jeune Parque*, depuis le jour plus proche où Artaud déclara : « il faut en finir avec l'esprit comme avec la littérature », ce qui le conduisit, chez les Tarahumacas du Mexique, à découvrir une communication constante et quasi magique avec la vie supérieure des idées (ce sont ses termes), il est bien vrai que l'humanité n'a pas changé son sommeil même si ses songes, eux, diffèrent un peu de ce qu'ils ont été. Le travail de quelques poètes ne peut pas, ne devra pas, avoir été vain. La pensée de chaque homme a la possibilité de reconnaître soudain en elle une possibilité vertigineuse qu'il n'exploite jamais, et je m'étonne souvent de lire, comme s'il y avait là quelques coïncidences miraculeuses, quelques pages où cette possibilité a été perçue : tout récemment, par exemple, dans *Drame,* et dans *La Pensée émet des signes,* de Philippe Sollers. Je m'étonne chaque fois de découvrir que les paroles intérieures du cerveau ne sont pas ce théâtre de l'intellect où la « pureté » des phénomènes mentaux exclut toute complicité avec l'extérieur. L'articulation des textes de différents auteurs fait exister des concordances aimantées, des champs magnétiques à partir desquels un autre dialogue, une

autre pensée peuvent s'organiser. Artaud est mort trop tôt, c'est
sûr, et pour ma part je ne me consolerai pas de n'avoir pu échanger
avec lui quelques mots. Il était là à deux mètres et je me suis tu. La
consumation propre à quelques poètes les isole à l'intérieur d'un
destin séparateur comme s'il était obligatoire pour certains d'entre
eux que leur action se précise d'abord entre certaines cloisons
étanches. Au niveau de la poésie, les mots sont seuls à maintenir
le contact interdit aux cerveaux morts. Les mots vivent dans notre
souffle et dans notre sang comme l'appel à un espace sans temps,
comme la lumière arrachée à l'engrenage historique des événements
et des hommes. Ce sont donc les mots qu'il faut faire parler pour
que change l'histoire.

Voici quelques-uns de ces mots. Il y a le mot *révolution* ; il y a
le mot *surréalisme* ; le mot *poésie,* le mot *amour,* le mot *humour.*
A l'intérieur de tous ces mots, autour de tous ces mots — qui sem-
blent clairs — il y a la pensée ; cette pensée n'est pas claire et je
ne chercherai pas à la rendre plus claire qu'elle n'est. Nous sommes
entrés, depuis la fin de la dernière guerre, dans un processus quasi
général de clarification qui est, à mes yeux, un processus de dégra-
dation, de falsification et de sclérose. La pensée, la poésie ne sont
jamais assez obscures. La pensée, la poésie n'ont aucun besoin d'être
claires pour exister et exercer leur action. L'inexplicable n'est com-
préhensible que dans la mesure où il reste inexplicable ; la pureté,
fût-elle d'un criminel, a son berceau dans la nuit. Ainsi, à cette table,
entre ces murs, entre ces livres, tenterai-je d'être le moins explicatif
possible. Ce n'est pas aussi facile qu'on le croit. Aussi bien, contrai-
rement à ce que l'on attend, n'essaierai-je pas d'« exposer » quelque
chose sur la poésie et le surréalisme ; j'essaierai plutôt d'exposer la
pensée, de m'exposer, moi, à la pensée et à la poésie, et je ne m'y
exposerai jamais assez.

La pensée est *une* et *multiple,* comme l'individu révolutionnaire
lui-même. L'individu révolutionnaire, le surréaliste, le « dandy »
exemplaire dont Annie Le Brun a admirablement dit cet après-midi
qu'il *dédramatisait le drame,* sont des êtres *uns* et *multiples* dont la
pensée est à la fois *monde* (dans le monde) et *anti-monde, réelle* (dans
le réel) et *anti-réelle,* tangible et intangible. Si l'on dit de la poésie
surréaliste quelque chose qui n'est pas *un* et *multiple,* on ne se situe
pas seulement en dehors d'elle, mais en dehors de la pensée même,
c'est-à-dire nulle part. Pour le poète, la poésie n'est pas un problème
et ne pose aucun problème. Les problèmes n'existent qu'à partir
du moment où l'on coupe l'homme en deux, et où l'on séquestre

sa pensée dans les universités, sa jeunesse dans les casernes, les usines, son énergie (ce courant qui le traverse avec lequel il ne s'agit plus d'être branché) dans le compartimentage social, en familles distinctes, en couples séparés du monde, en deux mondes, le réel et l'imaginaire, séparés de l'amour. Ainsi la poésie, telle que je la conçois, telle que je la vis, c'est la pensée surréaliste, mais c'est aussi la réalité, l'expérience quotidienne, l'exaspération, la douceur de chaque seconde. Le surréalisme et le monde ne font qu'un. Il n'y a que très peu de chose opposable à la poésie, mais parmi ce très peu de chose opposable à la poésie, il y a ce dont Breton dit dans ses *Manifestes dada* (reproduits dans *Les Pas perdus*) : « Il ne peut plus être question de ces dogmes, la morale et le goût. » Nous vivons dans une société qui est devenue sa propre fiction, où les superstructures de la morale et du goût, si elles changent de sens, n'en sont pas moins présentes, comme des fantômes, mais des fantômes terriblement efficaces, terriblement agitants et qui viennent continuellement troubler notre pensée, fausser les mécanismes réels de notre pensée. En établissant, comme le font les auteurs de thèses sur le surréalisme, une hiérarchie de valeurs surréalistes, où il y aurait un maréchal, des généraux, des capitaines, et en classant la poésie surréaliste comme un insecte ou une orchidée rare parmi les autres espèces de poésies, en insistant toujours aussi lourdement sur le passé des activités surréalistes, sur les manifestes, sur Éluard, sur Aragon, sur les exclusions célèbres, et non sur son actualité, sur son devenir, sur ses métamorphoses, on tente de fixer, d'arrêter dans un cristal imaginaire, fictif, une aventure qui ne saurait être distinguée du sang qui circule dans le cerveau et dans le corps d'un homme qui veut et qui peut se débarrasser de l'humanisme ; d'un homme qui veut et qui peut se débarrasser de sa culpabilité sociale, sexuelle et culturelle.

Ce qu'est la poésie ? Il suffit de lire un poème de Breton, de Péret, un texte d'Artaud, mais aussi de Duprey, de Luca, de Joyce Mansour, pour qu'éclate, comme une évidence, ce qu'elle n'est pas. Je lirai tout à l'heure quelques poèmes pour éviter de les citer dans un contexte d'idées et de mots qui n'est pas le leur ; pour éviter de les encastrer dans un système dont ils n'ont aucun besoin pour se faire entendre.

Chaque poète, en effet, a son système, sa théorie, que l'on ne peut séparer de ses poèmes sans les trahir, sans les traduire dans un langage qui ne leur est pas organiquement lié. Le génie de Breton, comme celui de Novalis, comme celui de Rimbaud, comme celui de

Lautréamont, comme celui de Saint-Pol-Roux, comme celui d'Apollinaire, comme celui de Maïakowski, comme celui d'Artaud, c'est d'avoir montré qu'un poète n'était pleinement poète, c'est-à-dire effectivement homme, que dans la mesure où il était aussi, et d'abord, un théoricien. La théorie de l'automatisme et les expériences d'automatisme intégral auxquelles Breton et quelques autres se sont livrés pendant longtemps, cette théorie et ces expériences dont les poèmes sont des traces, les signes... cette théorie et ces poèmes sont indissociables. Il n'y aurait pas de poésie surréaliste, il n'y aurait pas de surréalisme s'il n'y avait pas de théorie surréaliste. Mais la théorie n'est pas ce que l'on croit. Elle n'est pas seulement un ensemble systématisé d'idées, elle surgit comme le poète lui-même de cette obscure nécessité à laquelle obéit toute pensée. La part inconsciente de la création est au moins aussi grande dans la théorie que dans la poésie. La clarté, la majestueuse clarté que l'on prête aux phrases de Breton théoricien, cette clarté naît de la nuit et participe d'elle. D'ailleurs une théorie qui serait parfaitement diurne, si elle était concevable, n'aurait aucune chance d'exercer de fascination. S'il y a fascination, et c'est le cas depuis bientôt cinquante ans pour Breton, non pas pour la théorie mais pour sa personne, c'est que la théorie est nocturne et que dans cette nuit où il se trouve et où il préfère avancer plutôt que de croire marcher en plein jour (il le dit dans *Nadja*), Breton a modifié plusieurs fois son point de vue sur l'automatisme même. Pour un théoricien qui n'est pas Hegel et qui pense au-delà de Hegel, parce qu'il est Hegel + Marx + Stirner + Freud + quelques autres..., pour un théoricien contemporain, toutes les idées, comme tous les mécanismes de la pensée, sont noirs, et principalement ceux qui nous apparaissent à première vue comme les plus logiques. Je dirai même que les plus logiques sont les plus noirs. Ainsi faut-il prendre garde de ne jamais céder à l'illusion qui consiste à croire que la pensée et la réalité de l'homme peuvent être cernées, analysées, appréhendées, interprétées, classées, réduites, selon qu'on choisit telle ou telle méthode : la plus récente semble toujours la meilleure, pour les aborder et les comprendre. On ne pense rien à partir d'une pensée prise comme objet. On pense. C'est tout.

« Il ne faut pas jeter le pain maudit aux oiseaux », disait Breton au moment où il a compris que le surréalisme allait se répercuter sur un plan qui n'était pas le sien, celui de la diffusion facile, celui de la communication discursive, celui de la reconnaissance et du sérieux, celui de la culture. Mais le pain maudit, ce pain que les

professeurs et les auteurs de thèses émiettent si savamment, c'est notre pensée même, car il ne s'agit de rien d'autre que de cela, du fonctionnement réel de la pensée. On cite souvent ces mots, répétons-les, sans oublier le mot *réel*. L'on ne saurait jeter le pain maudit du fonctionnement réel de la pensée aux oiseaux dans les cages du non-fonctionnement de la pensée, car la pensée ne fonctionne pas toujours, et quand elle ne fonctionne pas, il n'y a que « peu de réalité ». La pensée a ses failles, ses cassures dont Artaud a si bien parlé ; mais elle a aussi ses pannes, ses pannes sèches, ses discours composés de clichés alignés les uns à la suite des autres, selon un ordre syntaxique scolaire, compréhensible par tout le monde à partir de l'âge de quatorze ans, et puis aussi ses pannes mécaniques, c'est-à-dire ses irrégularités, ses accidents. Ainsi quand on parle d'automatisme psychique pur, on oublie trop souvent qu'il ne se manifeste que dans les meilleures conditions possibles d'émission et de réception où peut se trouver l'appareil émetteur de signes, de concepts, d'images acoustiques et visuelles, l'appareil fabuleusement créateur de langage qu'est la pensée humaine. Tout ce qui est écrit « automatiquement » ne relève pas du même coup de l'automatisme, mais tout ce qui n'en relève apparemment pas peut en provenir. Son intervention n'est pas prévisible. Je pense, par exemple, non seulement aux textes en prose de Breton dans *Les Champs magnétiques* et dans *Poisson soluble,* mais à la préface du *Revolver à cheveux blancs* qui, à elle seule, montre bien le double caractère théorique et automatique de sa pensée puisque ce texte-là est une introduction aux poèmes et un poème en prose, une définition claire de l'imaginaire et aussi une définition obscure de certains comportements en face des êtres... Mais permettez-moi de me séparer pour un moment de mon texte.

On m'a raconté (des témoins directs) que pendant la guerre Éluard, qui se trouvait à Vézelay, qui aimait jouer aux cartes et qui n'aimait pas perdre, s'était disputé très violemment avec Nusch, sa femme, parce qu'il avait perdu. Elle avait fait des efforts désespérés en trichant négativement pour essayer de le faire gagner, mais il n'était pas du tout content, il avait même été assez violent avec elle. Ayant claqué la porte, il était parti se coucher. Pris de remords dans la nuit, il s'est levé et a écrit : « Nusch, sous le fronton des nuages, sur les cahiers d'écoliers, j'écris ton nom, Nusch..., etc. » Ce poème, il l'a lu le lendemain matin à Nusch pour se faire pardonner ses excès de la veille. Des amis étaient là, et parmi ses amis il y eut quelqu'un pour dire : « Cela deviendrait un merveil-

leux poème de résistance si tu remplaçais Nusch par le mot *liberté*. »
Éluard y a consenti et cela a eu le succès que vous savez : un admi-
rable poème d'anthologie avec lequel on va crétiniser des générations
entières d'« écoliers ». Ce poème eût été un assez beau poème
d'amour (plutôt mineur si Éluard avait conservé le nom de Nusch)
mais se présente comme un exécrable poème politique par la seule
substitution du mot *liberté* à un prénom. Ceci est d'autant plus
grave que le mot *liberté* est chargé magnétiquement de toutes sortes
d'idées révolutionnaires et qu'en quelque sorte ce collage, fait comme
ça après coup, froidement, le matin au petit déjeuner, en discutant
de choses et d'autres, ce collage est, à mon avis, un signe de la
déperdition poétique dont Éluard a été progressivement victime,
déperdition d'ailleurs qui peut se constater si on analyse bien le
développement de l'œuvre d'Éluard à partir du moment où elle se
concentre extraordinairement dans les très beaux poèmes de *La
Pyramide humaine*, où elle continue d'exister dans *Capitale de la
Douleur*, et *L'Amour, la poésie*, jusqu'à celui où elle se dilue dans
cette espèce de voix identique à elle-même qui passe toujours sous
les mêmes ponts avec des titres différents... Ça miroite toujours
beaucoup, Éluard, mais ce sont toujours les mêmes reflets. Alors,
évidemment, comme l'eau augmente, que le fleuve s'élargit, que la
vie se ralentit et qu'il faut quand même vivre, eh bien ! la poésie
d'Éluard perd de sa force et de son pouvoir révolutionnaire sur
l'esprit du lecteur. Chez Breton, c'est absolument le contraire, vous
assistez à une concentration progressive de la pensée poétique. Pen-
dant les premiers exercices d'écriture automatique, Breton a laissé
couler l'énergie mentale dont je parlais tout à l'heure, cette énergie
qui nous traverse et que le poète se proposait de capter. Sa fluidité
est grande jusqu'à *L'Air de l'eau*. Puis, il a exercé sur cette énergie
même un contrôle de plus en plus dur jusqu'à composer les poèmes
extrêmement élaborés et mystérieux de *Constellations*, les derniers
qu'il ait fait paraître. Avec lui, l'énigme n'a fait que grandir et c'est
elle qui se confond avec notre vie. Nous sommes aujourd'hui vis-à-
vis de Breton et d'Éluard ce que l'on était hier vis-à-vis de Rimbaud
et de Verlaine : ma préférence n'est l'objet d'aucune hésitation.
(Je reprends mon texte ; j'ai eu une panne...)

Le flux sacré de la pensée avec lequel les Indiens Sioux, les mer-
veilleux inventeurs du calumet, ont décidé de demeurer en contact,
ce flux que le poète aimerait ne voir jamais interrompre, c'est l'au-
tomatisme. Pour celui qui s'adonne donc à l'écriture automatique,
la pensée ne peut pas être coupée en morceaux. Elle est tout entière

ce qu'elle est ; elle dit complètement ce qu'elle dit ; elle ne dit rien d'autre, ou elle n'est rien et elle ne dit rien. C'est parce qu'on la considère comme une armoire qui a « sa » profondeur, avec ses tiroirs distincts, ses tiroirs à étiquettes, ses tiroirs qui peuvent se fermer ou s'ouvrir, que l'on interrompt très gravement, sinon irré-médiablement, le flux. La révolution surréaliste consiste d'abord en cette replongée de la pensée dans son propre flux. Participer conti-nuellement de ce flux serait la seule manière de vivre si partout, précisément, on n'était interrompu par des pensées à tiroirs qui, du fait qu'elles sont séparées, du fait surtout qu'en elles ce qui rap-pelle le passage de l'inconscient au conscient ne s'effectue qu'avec de grandes difficultés, projettent en toutes occasions leur hiérarchie séparatrice au-dessus de cette coulée de lave où elles ignorent qu'en tombant elles se volatiliseraient en une fraction de seconde. Pour la pensée à tiroirs, la vieille pensée dualiste par exemple, pour toutes celles qui ne se sont pas plongées dans leur propre flux, toutes celles qui « font des exposés » au lieu de s'exposer à elles-mêmes, à l'in-connu dont elles procèdent, la poésie surréaliste est sans doute un « genre littéraire » qui appartient à l'« histoire littéraire », et l'on retrouve déjà les définitions plus ou moins démarquées de celles de Breton, dans les manuels de littérature. Il est vrai que Breton, Péret, Artaud ont écrit des livres qu'ils ont fait paraître, et qu'ils ont con-senti à ce qu'on les commente. Ils se sont souvent montrés aimables avec leurs commentateurs. Mais cette amabilité n'est pas une approbation. On peut se demander, à ce propos, ce qu'à partir du surréalisme devient la signification du livre. S'il y a une révolution surréaliste, cette révolution se manifeste sur le plan de la pensée, sur le plan de l'écriture, mais aussi sur le plan du livre. Apparemment, un livre surréaliste ressemble à tous les autres, il est broché de la même manière, imprimé à peu près de la même manière, à quelques différences typographiques près. Donc, ce n'est pas l'objet typographique du livre qui a changé, mais bien sa fonc-tion, c'est-à-dire le rapport qui s'établit entre le livre et le lecteur. A mon avis, ce qu'on voit dans un livre c'est ce qui fait qu'en le lisant la vie change : je dois revenir ici à moi, c'est à partir de mon expérience que tout cela peut être formulé. Quand j'ai eu entre les mains, à l'âge de dix-sept ans, pour la première fois, par hasard, dans une salle de concert, où je ne savais pas ce que je faisais, un livre qu'un ami venait de sortir de sa serviette, quand j'ai ouvert ce livre et lu quelques pages de *Nadja*, il s'est passé quelque chose d'étrange en moi. Je ne connaissais pas encore Breton, je n'en

savais presque rien. Mais il s'est produit une cassure bizarre, ou plu-
tôt une réconciliation bizarre de ma pensée avec quelque chose
qu'elle ignorait et qui était en elle. Je me suis révélé à moi-même,
tout en riant d'ailleurs, car je trouvais cela fantastiquement drôle,
surtout la distance qui séparait les photos de leurs légendes (distance
qui n'est pas tout à fait comblée, d'ailleurs, après la lecture du
livre, puisque ces légendes se réfèrent à chaque fois à une page par-
ticulière mais demeurent « détachées » ou « détachables »). Dans
ce rire, j'ai senti que quelque chose allait changer, que toute ma vie
allait changer. Et ma vie a changé peu après. Pourquoi sommes-
nous aujourd'hui une cinquantaine, une centaine, à parler du sur-
réalisme alors que beaucoup de gens le croient mort ? Il ne faut pas
en trouver la raison dans le fait qu'on le croit mort, mais dans le
fait qu'il est vivant par sa présence en nous, et que cette vie cor-
respond à notre expérience toujours renouvelée de lecteurs. C'est
parce que les textes surréalistes nous atteignent par leur lecture très
profondément et très différemment de la manière dont peuvent nous
toucher d'autres textes, que nous parlons encore aujourd'hui, sans
rire, de révolution surréaliste. Cette révolution est une révolution
mentale, et cette révolution mentale s'effectue au niveau du livre,
et de la lecture. En quoi la *lecture surréaliste* diffère-t-elle des autres
lectures ?

Le lecteur pour qui la poésie surréaliste est un genre littéraire n'est
absolument pas identifiable à celui pour qui elle est le flux de la
pensée, le flux magnétique d'un arrière-monde dont la pensée ordi-
naire nous sépare, puisque c'est *avant* l'interprétation, *avant* le
besoin d'expression, qu'elle nous fait des signes, qu'elle nous appelle,
et comme le dit Breton, « qu'elle cogne à la vitre ». La poésie sur-
réaliste, et cela c'est exemplairement son action révolutionnaire, a
coupé les ponts avec l'interprétation d'une expression. La poésie
surréaliste n'exprime rien parce qu'il n'y a rien à exprimer pour
celui qui écoute et qui ne cherche qu'à se mettre en état d'écoute.
La voix qui parle dans les poèmes de Breton n'est pas celle du Bre-
ton qui nous parle quand nous lui parlons ; ce qui s'exprime par lui,
c'est quelqu'un qui lui dit quelque chose, quelqu'un qui pourrait
être, par exemple, Étienne Marcel, qui s'adresse à Breton lui-même
à la fin de *Tournesol :* « André Breton », a-t-il dit, « passe... »
Etrange injonction. Breton est un poète qui écoute, qui s'écoute
interpeller dans son propre poème par quelqu'un qu'il ne connaît
pas lui-même. Comme tous les commentaires dont on entoure
aujourd'hui *Les Chimères* de Nerval, commentaires dont je ne nie

pas l'intérêt, tous ceux que l'on fait déjà autour des poèmes de Breton, tous ceux que l'on fera demain et qui seront évidemment encore plus nombreux, ne nous révéleront pas l'identité de la voix qui a parlé à Nerval ou à Breton. Cette voix en effet a ceci de particulier qu'elle établit une distance. Comment qualifier cette distance ? D'où nous parle-t-on ? De quelle hauteur nous parle-t-on ? Tout se passe comme si cette voix (Breton l'appelle l'automatisme verbo-auditif) qui parle dans l'écriture automatique établissait par rapport à celui qui l'écoute le maximum de distance. C'est cela qui est troublant et inquiétant ; et c'est aussi cela qui explique ce ton comminatoire que l'on retrouve dans de très nombreux poèmes de Breton. On dirait que, de loin, des ordres lui sont donnés : quelquefois les choses les plus futiles pour lui s'articulent de manière péremptoire. Cette voix fait peur. Elle fait peur à Breton et suscite toujours une grande résistance. Breton dit qu'on ne peut pas s'y adonner impunément, qu'elle est *dangereuse,* comme on dit que sont « dangereux » les hallucinogènes (il y aurait entre la pratique de ceux-ci et de celle-là de très nombreux rapports à découvrir, mais c'est une autre question...)

Chez Péret, la voix est apparemment plus familière, mais ce n'est pas non plus celle du poète, son débit est beaucoup plus accéléré et la drôlerie dont elle fait preuve, cette espèce de bouffonnerie, de démence contagieuse dans laquelle elle nous plonge, s'affirme d'une manière beaucoup plus expéditive, beaucoup plus dislocante et ravageuse que la voix de l'homme que nous connaissons. Voici donc deux poètes qui ont entendu et enregistré quelque chose qui est « leur » pensée, mais où il serait vain de ne reconnaître que ce que nous pouvons savoir d'eux. L'homme tient en réserve, dans sa propre pensée, une réalité inconnue dont dépend sans doute l'organisation future du monde. Mais qui a jamais rencontré une pensée sans corps ? Il n'y a pas d'au-delà. L'inconnu de la pensée fait partie du monde. Dans l'espace vécu, l'espace sombre, l'espace télépathique, créé par la lecture de ces poèmes, lecture qui peut d'ailleurs s'effectuer en dehors du livre puisque toute parole automatique préfigure une écriture, et qu'en improvisant quelques phrases devant un auditoire, on découvre avec surprise que la pensée qui nous fait parler n'est pas celle qu'on croyait se connaître, la pensée se réinvente elle-même, précisément au moment où elle semble perdre le moyen de le dominer. A chaque instant, elle peut inventer et réinventer tout ce qui est lié au langage : l'amour, la réalité, la vie de tous les jours, la fin ou le commencement d'un monde. Il n'y a

pas d'autre automatisme que celui qui, modifiant l'ordre ou le dés-
ordre du discours, change l'entendement humain tout entier, pas
d'autre automatisme que celui qui conduit un homme à réinventer
la révolution, et cela dès qu'il commence à laisser parler en lui,
librement, la voix inconnue. La poésie est une catégorie à détruire :
sa réalité est liée à la création d'un monde dont elle émet des signes
qui se dessinent, par leur obscurité même, sur la fausse clarté où
nous nous attardons encore. Interroger sa nuit, c'est donner la
chance de tout voir. Voilà.

DISCUSSION

Ferdinand ALQUIÉ. — Je remercie très vivement Alain Jouffroy de
l'exposé, si authentiquement fidèle à l'inspiration profonde du surréalisme,
que nous venons d'entendre. Je pense que les idées qu'il a exprimées et,
plus encore, l'expérience qu'il a essayé de vivre devant vous, appelleront
des questions, des commentaires, et je donne la parole à ceux qui veulent
entrer en dialogue avec Alain Jouffroy.

. .

Je pense que l'exposé d'Alain Jouffroy n'a pas intimidé l'auditoire au point
de le réduire au silence, bien que certaines de ses formules aient invité au
silence. Pierre Prigioni, je crois que vous devriez dire quelque chose.

Pierre PRIGIONI. — Je voudrais reprendre un seul point de détail con-
cernant Nusch et la liberté. Éluard ne l'a pas caché, l'histoire est authen-
tique, il la raconte lui-même dans la conférence qu'il a faite peu avant
de mourir sur la poésie de circonstance. Vous avez dit que c'était un
poème d'amour mineur et un poème exécrable sur la liberté. Je crois qu'il
faut condamner les deux ensemble, car un poème d'amour qui serait un
vrai poème d'amour serait déjà une sorte d'ode à la liberté, et Éluard
n'aurait même pas eu besoin de changer le mot *Nusch* en *liberté*. L'amour
et la liberté sont une seule et même chose. C'était donc un poème d'amour
qui ne méritait pas, au sens surréaliste du mot, le nom de poème d'amour,
c'était déjà un poème d'amour qui ne valait pas grand-chose. Je crois qu'il
faut dire carrément que c'est un mauvais poème dans les deux cas, créti-
nisant dans les deux, au sens de *L'Amour fou*. C'est peut-être dur envers
Éluard, mais c'est ainsi.

Alain JOUFFROY. — On n'est jamais assez dur avec les poètes qui n'ont
pas été assez exigeants avec eux-mêmes. Je crois qu'il ne faut rien par-
donner aux poètes lorsqu'ils ont fait preuve de poésie véritable, comme
cela a été le cas d'Éluard. Il n'y a pas plus de raison de pardonner à Éluard
qu'il n'y a de raison de pardonner à Chirico sa perte d'inspiration. Ceci
dit, sur le plan des corrections elles-mêmes, je me permets d'ajouter qu'il

y a correction et correction, que Breton par exemple dans *L'Amour fou*, vous le savez, fait allusion dans l'analyse du poème *Tournesol* à quelques corrections dont il a été l'auteur, corrections, dit-il, de forme ; ce sont toujours celles-là qui peuvent se justifier, a priori, et qu'il regrette. Il les regrette parce qu'elles ont troublé le message au nom de l'euphonie, de la beauté, de la cadence de la phrase ; elles ont dénaturé cette espèce de télégramme qui lui a été envoyé et qui était à recevoir comme tel. Est-ce qu'au moment où un poète corrige son poème il ne se situe pas à un niveau mental supérieur à celui qui a présidé à l'élaboration du poème ? C'est une autre question. Il faudrait procéder à une analyse systématique des corrections de poètes, notamment dans les manuscrits de Rimbaud, afin de découvrir la part de création et l'*improvisation* fulgurante, quelquefois, que révèlent certaines corrections.

Ferdinand ALQUIÉ. — Tout le monde est-il d'accord avec ce qu'a dit Alain Jouffroy ?

Jean WAHL. — Sur le poème d'Éluard, je ne suis pas d'accord. J'ai toujours pensé, et je me suis dit souvent à moi-même, qu'Éluard est un poète mineur. Mais j'ai été choqué par les mots que vous avez employés. Je crois, que, dans ce poème, il y a un souffle, que le nom répété soit *Nusch* ou *liberté*, peu importe. Pour moi, lecteur, il y a là quelque chose qui passe entre Éluard et moi.

Alain JOUFFROY. — Il y a quoi ?

Jean WAHL. — Ah ! quoi ! C'est vous qui le demandez, il m'est permis de ne pas répondre.

Alain JOUFFROY. — Bien sûr ! Mais il m'est permis de vous le demander.

Ferdinand ALQUIÉ. — Est-ce que vous me permettez de vous demander à mon tour, Monsieur, si vous pourriez répondre à une telle question sur un poème, quel qu'il soit ?

Alain JOUFFROY. — Oui, et je n'y arriverais probablement pas, mais j'essaierais quand même. Je me placerais dans son courant.

Jean WAHL. — Il faudrait relire le poème, il faudrait savoir si le moi d'aujourd'hui est tout à fait identique à celui que je me représente comme ayant frissonné à ce poème.

Alain JOUFFROY. — Il avait été écrit dans les conditions de résistance qui expliquent peut-être votre frisson par l'identification.

Jean WAHL. — Je ne crois pas !

Alain JOUFFROY. — Vous avez écrit, vous-même, des poèmes en prison.

Jean WAHL. — Oui... J'ai perdu les plus beaux, naturellement... Mais ce n'est pas cela ! C'est dans le poème même, c'est dans l'élan de la pensée.

Alain JOUFFROY. — Il n'y a aucun « élan » dans ce poème, mais le besoin de se faire pardonner une faute par une sorte de « cadeau verbal ».

Charlotte EIZLINI. — En tant qu'interprète, que comédienne, j'ai dit ce poème. J'ignorais le côté anecdotique de sa composition, je l'ai dit en tant que liberté, liberté de l'amour, ferveur, respect, liberté de l'humanisme. Il y a un mouvement descendant et remontant qui est vraiment extraordinaire pour l'interprète.

Alain JOUFFROY. — Il y a sans doute votre talent... Vous savez que certains interprètes ont le malheur et le bonheur de faire, de poèmes exécrables, des « chefs-d'œuvre ».

Charlotte EIZLINI. — Oh ! non !...

Jean WAHL. — Vous nous impressionnez en disant exécrables, mais voilà deux personnes qui disent : il y a là quelque chose. Alors, supposons qu'il n'y ait ni Nusch, ni liberté. Je pense qu'il y a quelque chose dans le poème.

Alain JOUFFROY. — Si ce poème d'Éluard ne jouait précisément sur les mots de Nusch et de liberté, il ferait passer l'élan dont vous parlez.

Jean WAHL. — Ah ! mais alors, vous admettrez que votre critique n'était pas très profonde.

Alain JOUFFROY. — Je ne prétends pas qu'elle l'était, mais admettez que c'est une critique.

Sylvestre CLANCIER. — Après cet exposé vraiment prodigieux qui nous a donné le sentiment d'ébullition, de l'ébullition poétique que l'on essaie de retrouver, chose très difficile, en dehors d'un poème même, je pense qu'un des points les plus importants (je suis obligé de l'isoler, contrairement à ce que disait Alain Jouffroy) a été celui-ci : Alain Jouffroy a précisé que la part inconsciente de la théorie était au moins aussi forte que celle de la poésie. Ainsi il y a bien une fascination de la poésie surréaliste, mais cette fascination est à la fois celle de la théorie surréaliste et celle de la poésie. Car la théorie surréaliste est nocturne. Je pense que si, après cette conférence, l'auditoire est un peu pantois, et n'a pas beaucoup de questions à poser, c'est justement parce que, dans cette théorie qu'on a essayé de nous présenter ce soir, et qui n'en est pas exactement une, il y a tout un côté inconscient et prodigieux qui resterait à découvrir.

Ferdinand ALQUIÉ. — Bien qu'il y ait une grande vérité dans ce qu'a dit Sylvestre Clancier, je pense que, Alain Jouffroy ayant consenti à exprimer sa pensée sous une forme conceptuelle, il y aurait quand même quelques questions à poser.

Alain JOUFFROY. — Je peux lire des poèmes.

Ferdinand ALQUIÉ. — Oui, je pense qu'Alain Jouffroy a raison. Il va nous lire quelques poèmes, et peut-être, à propos de ces poèmes, des questions pourront vous venir à l'esprit.

Alain JOUFFROY. — Je vais lire un extrait des Champs magnétiques, écrit

par Breton avec Soupault en 1919. C'est la première œuvre d'écriture consciemment automatique...

(Alain Jouffroy lit alors le texte : « Ce soir, nous sommes deux devant ce fleuve qui déborde de notre désespoir... »).

Ferdinand ALQUIÉ. — Peut-être pourriez-vous lire un poème de Breton, et aussi un poème d'Artaud, et, si je ne suis pas trop exigeant, un poème de Péret...

Alain JOUFFROY. — Je vais lire « Le Verbe être », dans *Le Revolver à cheveux blancs.*

(Alain Jouffroy lit alors le poème : « Je connais le désespoir dans ses grandes lignes... »).

Ferdinand ALQUIÉ. — Je suis navré que la discussion n'ait pas pris corps, mais je suis ravi de ces lectures.

Alain JOUFFROY. — Il n'y avait pas de discussion possible. Je voudrais lire encore ce texte d'Artaud qui se trouve dans *Le Pèse-nerfs* et dont on ne connaît seulement que la première phrase, qui est toujours citée ; cela aussi, c'est un défaut de la critique littéraire de toujours citer, des écrivains dont on parle, les mêmes phrases. Par exemple, Breton, on ne se lasse pas de citer sa définition du « point sublime », et sa célèbre définition de « l'acte surréaliste le plus simple ». Toujours les mêmes phrases, les mêmes formules, les mêmes pancartes qui masquent, bien entendu, au lieu de la dévoiler, la vraie pensée, beaucoup plus riche, beaucoup plus complexe, beaucoup plus révolutionnaire que ne le fait croire la citation répétée. Pour Artaud, on cite toujours, invariablement, la célèbre phrase : « Toute l'écriture est de la cochonnerie. » Il faut lire ce texte jusqu'au bout.

(Alain Jouffroy lit alors le texte : « Toute l'écriture est de la cochonnerie. Les gens qui sortent du vague pour essayer de préciser quoi que ce soit, ce qui se passe dans leur pensée, sont des cochons... »).

Ce poème date de 1925-1926, dans *Le Pèse-nerfs.*

Voici maintenant un poème de Péret, « Vingt-six points à préciser », extrait du *Grand jeu :*

(Alain Jouffroy lit :

« Ma vie finira par A

Je suis B — A

Je demande CB — A

$$\text{Je pèse les jours de fête } \frac{D}{CB - A} \text{ », etc.)}$$

Pour finir, voici un poème de Jean-Pierre Duprey : « A la grimace », extrait de *La Fin et la manière,* ce manuscrit que Duprey a envoyé à Breton avant de se pendre dans son atelier, en 1959.

(Alain Jouffroy lit alors : « Allez-vous-en, vous n'êtes pas joué... »)

Ferdinand ALQUIÉ. — Aucun commentaire, aucune discussion n'est donc possible sur la poésie. Il faut la laisser apparaître. C'est ce que je remercie Alain Jouffroy d'avoir fait.

(ROBERT STUART SHORT)

Contre-attaque

Ferdinand ALQUIÉ. — Nous allons entendre ce matin Robert Stuart Short. Il fait une thèse de doctorat sur *L'Histoire politique du mouvement surréaliste entre les deux guerres*. Il a écrit un article sur un sujet analogue et prépare un livre sur la révolution surréaliste.

Sur le sujet qui sera traité ce matin, nous aurons en fait deux conférences ; la conférence de Jean Schuster sur *Le Surréalisme et la liberté* est en effet, quant au sujet, très voisine de celle que vous allez entendre. Je vous ai dit, au commencement de cette décade, que les exposés prévus peuvent, en gros, se diviser en trois genres. Les uns sont historiques ; d'autres portent sur les grands thèmes du surréalisme ; d'autres enfin sur les genres dans lesquels le surréalisme s'est exprimé. L'exposé que vous allez entendre est essentiellement historique. Comme Robert Stuart Short va vous le dire lui-même, c'est un point de l'histoire du surréalisme qu'il a essayé d'étudier en détail. Mais il demeure que la séparation n'est pas stricte ; Robert Stuart Short peut ne pas parler uniquement en historien, et Jean Schuster ne sera pas forcé de parler en pur philosophe. Je donne la parole à Robert Stuart Short.

Robert STUART SHORT. — Dans leurs efforts pour « concilier leur souci d'émanciper l'esprit et leur volonté de libérer socialement l'homme », les surréalistes acceptèrent fréquemment de s'associer à certains intellectuels et artistes de tendance proche, ou à des formations politiques en sympathie avec eux. De tous leurs essais, dans la période de l'entre-deux-guerres, en vue d'élargir par ce moyen la portée et l'efficacité de leur propre action — on peut citer entre autres le congrès de Paris en 1922, l'alliance avec *Clarté* et les « philosophes » en 1925, l'adhésion des « cinq » au P.C.F. en 1927, la

collaboration avec l'A.E.A.R. dans les années trente et la fondation de la F.I.A.R.I. à la veille de la seconde guerre mondiale — l'épisode de Contre-attaque est sans doute le plus surprenant et le moins connu.

La situation critique dans laquelle le groupe surréaliste se trouva à l'automne de 1935 explique en grande partie pourquoi André Breton a pu accepter de faire cause commune avec Georges Bataille. Cette année-là, l'équilibre instable entre l'entreprise poétique des surréalistes et leur soutien actif de la cause du communisme international, que Breton s'était efforcé de maintenir tout au long des dix années précédentes, finit par se rompre. Fidèles aux mots d'ordre du défaitisme révolutionnaire, de l'internationalisme et de la stratégie « classe contre classe », les surréalistes se sentirent trahis par la volte-face du parti communiste qui se ralliait pour défendre la Troisième République et ses institutions, recommandait aux ouvriers de chanter la *Marseillaise* et faisait campagne pour une armée française forte. Consterné, André Breton écrivait que le moins que l'on puisse dire à propos de la déclaration de mai de Staline à Laval était qu'elle avait « déchaîné sur le monde révolutionnaire un vent de débâcle [1] ». De plus, le pacte lui-même n'était que le symptôme d'« un mal général caractérisable » ; tout ce que l'on possédait de preuves indiquait que le communisme stalinien n'était plus qu'un dogme dépourvu de vie. *La Position politique du surréalisme*, soumise à l'éditeur en octobre 1935, annonçait l'adhésion de Breton à Contre-attaque, tout en réunissant franchement et courageusement la gamme complète des craintes et des réserves que les surréalistes n'avaient cessé de formuler, depuis *Légitime défense* en 1926, sur le développement du communisme international.

Tandis que le culte de Staline et une stratégie opportuniste aliénaient les surréalistes au niveau politique, la réduction de l'art révolutionnaire à l'art au service de la propagande et le réalisme socialiste contredisaient les valeurs créatrices qui leur tenaient le plus à cœur. La manière dont les surréalistes furent traités dans les rangs de l'A.E.A.R. et au congrès des Écrivains, ce qui fut parmi les causes du suicide de René Crevel, montre on ne peut plus clairement qu'ils furent repoussés par les gens dont ils prétendaient partager la cause. Ils en conclurent que, si la politique de la gauche était liée à une idée de la culture qui était non seulement retardataire, mais encore activement réactionnaire, l'erreur ne résidait pas dans l'expérience artistique, mais dans la politique de la gauche, comme celle-ci était élaborée à l'époque.

Si les surréalistes, par leur répudiation du stalinisme, recouvrèrent leur jalouse autonomie initiale, ils se retrouvèrent du même coup dans l'isolement politique. Ils devinrent une secte isolée, s'efforçant de rester dans la ligne de la rectitude morale révolutionnaire, telle qu'ils la concevaient, sans souci des compromis auxquels souscrivaient ceux qui en étaient les dépositaires officiels, sans souci non plus du caractère de plus en plus menaçant de la réalité politique européenne. Les simplicités apparentes de la lutte des classes avaient fait place à une complexité que les surréalistes, dans leur attitude manichéenne envers la politique, ne trouvaient pas facile à résoudre ; leurs sympathies de révolutionnaires intransigeants se trouvèrent en conflit avec leur antifascisme. La répugnance qu'ils montraient à teinter leur antifascisme d'un peu de patriotisme nécessaire, et leur méfiance envers la campagne gouvernementale contre Hitler dans laquelle ils voyaient (pour la France et la Russie) un moyen de cacher de sinistres desseins impérialistes, tout cela les empêcha de prendre rang de façon permanente dans toute organisation antifasciste indépendante des partis, comme par exemple le Comité de vigilance des intellectuels.

Si les surréalistes avaient pu considérer les communistes comme « le moindre mal » pendant assez longtemps avant la rupture finale, ainsi que l'affirme Gui Rosey [2], il n'en reste pas moins que seul leur contact avec le parti donna à leurs idées écrites un semblant de « praxis ». Comme ils étaient coupés des seules forces réelles de la révolution sociale latente tout en étant incapables de retourner aux idées de 1924-1925 sur la « révolution surréaliste », les surréalistes n'avaient plus grand-chose pour les distinguer d'autres mouvements purement artistiques. Après le décès de la S.A.S.D.L.R. en 1933, les surréalistes n'eurent plus de revue leur appartenant en propre — ce qui leur avait permis d'unir étroitement, selon une formule inimitable, leur poésie et leurs idées politiques. A partir de cette époque, ils se virent obligés, d'une part, de contribuer à des revues d'art, comme *Minotaure* et les *Cahiers G.L.M.*, et d'autre part de lancer des tracts sporadiques en réaction à des événements politiques isolés. La rigueur de la discipline idéologique que Breton avait maintenue dans le groupe au cours des années vingt se relâcha. Pour la première fois, on trouva parmi les membres du groupe plus d'artistes que d'écrivains. Dans *De Baudelaire au surréalisme* (1934), Marcel Raymond soumit le mouvement à une longue série d'études académiques. Comme le remarqua Léon-Pierre Quint, « l'histoire consacre le mouvement et commence à comprendre [3] ».

C'est ainsi que Breton put voir en Contre-attaque un moyen bienvenu d'échapper à la tour d'ivoire dont les murs menaçaient une nouvelle fois de se refermer sur le mouvement. En même temps, on attendait de cette nouvelle alliance la possibilité, pour les surréalistes, d'exprimer efficacement leurs soupçons envers le Front populaire naissant.

Depuis leur « Enquête sur l'unité d'action », en avril 1934, ils avaient nettement déclaré qu'ils n'attendaient pas grand-chose d'un rassemblement populaire tant que celui-ci accepterait d'agir dans le cadre de la structure parlementaire existante, et aussi longtemps qu'il resterait sous le contrôle de ses dirigeants politiques ou syndicalistes actuels. Breton avait été profondément déçu par son entrevue avortée avec Léon Blum. Dans *Je ne mange pas de ce pain-là* (1935), Péret écrivit :

« Et Blum se leva pour le baiser pourri sur la bouche pourrie
Bousculé par Thorez pressé de l'imiter
Cependant que dehors ceux qui les entretiennent se lamentaient
Encore une fois nous sommes trahis [4]. »

Quant à Dali, il interprétait la nouvelle entente comme une garantie donnée par la Russie aux termes de laquelle il n'y aurait pas de révolution. Il remarquait le soulagement qu'en ressentaient les aristocrates et les snobs [5]. Contre-attaque fournirait peut-être le catalyseur nécessaire au Front populaire, pour que celui-ci se transforme en une force véritablement révolutionnaire sous l'élan sans cesse croissant de son action populaire.

Dans la recherche de nouvelles affiliations possibles en vue de former, dans la gauche, un mouvement de masse, Breton avait été attiré, dans l'hiver de 1934-1935, par le mouvement du Front commun de Gaston Bergery, qui à ses débuts semblait représenter une réaction sincère contre les divisions qui séparaient les partis des travailleurs. Quand Bergery invita Breton à occuper le poste de directeur littéraire de *La Flèche*, celui-ci accepta sans hésitation et prépara un programme détaillé de suggestions pour la page littéraire. Mais à ce moment précis, la vague montante du Rassemblement populaire commençait à dépasser le Front commun. *La Flèche* réduisit son volume, et la page littéraire de Breton fut abandonnée [6]. Aussi ténues et éphémères qu'aient pu être les relations des surréalistes avec le Front commun, Bergery parla le premier d'une « lutte de vitesse » entre la gauche et le fascisme. Bergery suggéra le premier que la gauche devrait profiter des leçons à tirer du succès du fascisme : « En un sens, le fascisme a déjà sur nous une

forte avance. Il a déjà inventé un cri brutal, simpliste et injuste :
A bas les voleurs ! Qu'il nous serve de modèle [7] ! »

Après le bref résumé de la situation du surréalisme en 1935 que
nous venons de faire, nous devons maintenant examiner les idées
du théoricien et principal animateur de Contre-attaque.

Georges Bataille était membre du Cercle communiste-démocra-
tique de Boris Souvarine à l'époque des négociations pour la mise en
place de Contre-attaque. Le Cercle comptait un certain nombre
d'ex-surréalistes tels que Michel Leiris, Jacques Baron et Raymond
Queneau, et tous trois collaboraient à sa revue, *La Critique sociale*.
Parmi les autres membres se trouvaient Simone Weil et Jean Bernier
(co-éditeur de *Clarté* à l'époque de *La Guerre civile*), ainsi que le
groupe qui devait se joindre à Contre-attaque avec Bataille : Pierre
Aimery, Georges Ambrosino, Jacques Chavy, René Chenon, Jean
Dautry, Henri Dubief, Pierre Dugan, Pierre Klossowski, Frédérick
Legendre, Adolphe Acker, Dora Maar et Lise Deharme. Le Cercle
était un groupe d'opposition, mais n'était pas trotskyste. A la lumière
de ce qui pour eux représentait l'échec du communisme, bon nombre
des contributeurs à *La Critique sociale* s'efforçaient de faire table
rase de toute théorie révolutionnaire, de découvrir de nouvelles forces
sociales derrière les mécanismes économiques révélés par Marx, et
avant tout, d'intégrer les découvertes de la psychanalyse dans la
sociologie politique.

Bataille, qui était bibliothécaire à la Bibliothèque nationale, avait
une connaissance approfondie de la philosophie allemande et de la
sociologie théorique — sujet sur lequel ses idées étaient plus proches
de Durkheim que de Marx. Du double point de vue intellectuel et
émotionnel, c'était un pessimiste intégral, à l'origine de la « philo-
sophie de l'échec [8] ». En ce sens, il était à l'opposé de Breton qui
rêvait de reculer les limites des connaissances humaines et d'établir
finalement une forme de société humaine idéale. Bataille, dit Patrick
Waldberg, était un surréaliste « noir », qui transformait le déses-
poir en vertu et pour qui la contemplation de l'absurdité de tout
ce qui est humain était cause d'hilarité [9]. Une telle perspective signi-
fie que l'intérêt de Bataille pour la politique était toujours teinté
d'une certaine ironie défaitiste, et explique sa remarque à Madeleine
Chapsal, à laquelle il déclarait qu'il était dadaïste à une époque où
les surréalistes avaient cessé de l'être [10].

Bataille avait la passion de pousser toute idée qui pouvait l'inté-
resser jusqu'à son point extrême où elle devenait absurde [11]. Ins-
tinctivement, il était attiré par des idées qui étaient extrêmes en

elles-mêmes : le marxisme, l'hitlérisme, et le surréalisme. Il insistait sur le fait que ce dernier n'était fidèle à lui-même que dans la mesure où il représentait un pessimisme sans réserve :

« Le surréalisme ne peut avoir d'autre sens que de porter à leur extrême l'épuisement, le vide et le désespoir qui donnent son sens le plus profond à l'existence mentale des sociétés modernes. Il ne pourrait en aucun cas tenir la promesse qu'il a faite de procéder à une sortie hors de cette existence, étant incapable de réaliser une liaison de la poésie avec la vie [12]. »

Quand Bataille se tourna vers la politique, c'était avec l'idée d'y infuser le maximum d'irrationnel, comme d'ailleurs il le faisait dans toutes les choses qu'il entreprenait. D'après Jean Dautry, le Cercle était divisé entre ceux qui considéraient la révolution comme un idéal moral, un absolu, comme Pierre Kahn, et ceux qui y voyaient une explosion de l'irrationnel [13]. Les idées personnelles de Bataille sur la motivation des bouleversements sociaux trouvèrent leur expression dans une série d'articles qu'il écrivit dans les derniers numéros de la *Critique sociale* entre septembre 1933 et mars 1934. Dans son compte rendu de la *Condition humaine* de Malraux, qu'il louait pour la manière dont la vie émotionnelle des hommes y était associée aux conditions sociales, il remplaçait l'hypothèse de Marx, selon laquelle la misère économique du prolétariat est la cause de la révolution, par une autre hypothèse en attribuant la cause à l'« angoisse » émotionnelle du prolétariat. Il soutenait que les valeurs telles que la religion et le patriotisme, qui avaient si longtemps maintenu la civilisation occidentale, n'avaient maintenant plus de sens. Ce phénomène n'affectait pas sévèrement les classes possédantes, mais était cause de l'abandon moral et émotionnel du prolétariat devenu incapable de donner une valeur à la misère de sa vie. Ceci, disait Bataille, signifiait que le prolétariat était hostile aux valeurs en tant que telles, sauf à celles de la révolution au moment de son déclenchement : « Car la Révolution est un fait... non simple utilité ou moyen, mais *valeur,* liée à des états désintéressés d'excitation qui permettent de vivre, d'espérer et, au besoin, de mourir atrocement. » Le livre de Malraux montrait comment la révolution pouvait être vécue comme une valeur morale : « ... La seule valeur concrète et puissamment humaine qui s'impose à l'avidité de ceux qui refusent de limiter leur vie à un exercice vide. » La grandeur de la révolution était inséparable de son caractère catastrophique, et le vrai révolutionnaire était indifférent au fait que la société succédant à la crise n'aurait pas de place pour les hommes comme lui [14].

Bien qu'il fût convaincu de la perversité intrinsèque de l'hitlé-
risme, Bataille était fasciné par le succès avec lequel il était parvenu
à susciter des haines et des engouements fanatiques, en exploitant
les émotions du peuple allemand. Dans deux articles intitulés « La
Structure psychologique du fascisme », il essaya de montrer les
liens entre la superstructure fasciste et le caractère économique et
politique de l'infrastructure de la société capitaliste allemande. A la
fin de ces articles, il concluait que les explications économiques de
lutte des classes ne suffisaient pas à expliquer le succès du nazisme,
et qu'une nouvelle étude des courants sociaux d'attraction et de
répulsion s'imposait [15]. Bataille s'intéressait beaucoup aux aspects
païens et ritualistes de l'hitlérisme. Il suivait les recherches de
Simone Weil sur les mouvements de jeunesse en Allemagne et était
sensible à l'influence des rites et de l'esprit animateur de l'« Ordens-
burgen » nazi, dont la revue française *Atlantis* publiait des des-
criptions à cette époque. Bataille reconnaissait la force supérieure
du nazisme, par comparaison avec les mouvements ouvriers qui fai-
saient fausse route et avec la démocratie libérale corrompue. Il ne
se contentait pas de battre en retraite devant le fascisme, mais fai-
sait campagne pour le renverser en mobilisant les masses libérées
du carcan des organisations de travailleurs maintenant paralysées.
Il déclara sans équivoque qu'on ne pouvait espérer en un avenir
humain digne de ce nom que par la grâce de l'angoisse libératrice
du prolétariat [16].

Telle était la force de caractère de Bataille, et il déploya une telle
énergie à la direction de Contre-attaque qu'il put imposer ses idées
à ses camarades, et en faire les idées du mouvement lui-même.
Ainsi, c'est au nom de Contre-attaque qu'il parlait lorsqu'il pro-
nonça son discours « Le Front populaire dans la rue », à une réu-
nion du mouvement, le 24 novembre 1935. Il s'empressait d'affir-
mer que ses membres ne se considéraient pas comme des hommes
politiques, pas plus qu'ils ne prétendaient suggérer de nouvelles
manœuvres de parti ou soulever des problèmes de finesse tactique :
« Nous nous adressons, nous, aux impulsions directes, violentes [17]... »
Il critiquait le manque de confiance des dirigeants de la gauche en
la spontanéité révolutionnaire des masses, ainsi que leur exclusion
délibérée de toute émotion dans l'organisation de la campagne. Il
tenait la Russie stalinienne, à cause de ses intérêts et de sa peur
de l'Allemagne, comme responsable de la transformation du Front
populaire en un instrument de conservation sociale : maintien d'un
ordre dont l'esprit impérialiste avait le tout premier engendré le

fascisme. C'était là, disait Bataille, un abandon lamentable, et il soutenait que, si l'on voulait la survie du Front populaire, il fallait lui donner une *raison d'être* plus importante qu'un simple anti-fascisme défensif. C'était une force dotée d'énormes énergies poten-tielles, si seulement on pouvait les mettre en œuvre :

« Le Front populaire, c'est avant tout maintenant un mouvement, une agitation, un creuset dans lequel les forces politiques autrefois séparées se refondent avec une effervescence souvent tumultueuse. »

Ce qu'il fallait, c'était un débouché pour le dynamisme des forces disponibles sous la forme d'une offensive anticapitaliste. Il récla-mait « la transformation du Front populaire défensif en Front popu-laire de combat ».

Dans son article « Vers la révolution réelle », qui ne fut publié qu'après la dissolution de Contre-attaque, mais qui reprenait bon nombre des idées animatrices du mouvement, Bataille disait qu'un mouvement révolutionnaire de gauche ne devrait pas, dans sa pro-pre lutte, reculer devant l'usage d'armes forgées par les fascistes : « Il faut savoir s'approprier les armes créées par les adversaires [18]. » Avant tout, la gauche devait apprendre à faire appel à tous les aspects de la personnalité de ceux qu'elle cherchait à attirer, y com-pris le fanatisme. Bataille attribuait la spectaculaire puissance de recrutement des « Croix de feu » du colonel de La Roque au fait que ce mouvement offrait un moyen d'échapper à l'ennui, et qu'un certain appel à la contagion des passions pouvait réunir les hommes.

Les idées de Bataille, et l'esprit qui les inspirait dans la mesure où elles trouvaient un écho quelconque dans le surréalisme, rap-pelaient l'atmosphère de 1925 lorsque Desnos imaginait avec allé-gresse « Le Grand soir » et la réinstallation des guillotines sur les places publiques. Elles n'étaient sûrement pas celles de Breton en 1935. Le paradoxe du surréalisme, dans son développement sous la direction de Breton, était dans le fait que ses hypothèses irration-nelles initiales concernant la libération de l'inconscient et du désir n'avaient jamais été étendues au domaine politique. Breton, ayant décidé que la révolution spirituelle devait être précédée d'une révo-lution sociale, n'avait jamais soutenu que cette dernière devait être atteinte par des moyens qui ne fussent pas rationnels et considérés de façon objective. L'objection de Breton à la manière dont la cam-pagne révolutionnaire était menée par les communistes ne portait pas sur le fait que la campagne elle-même n'était pas assez irrationnelle et passionnée (bien qu'il fût hostile au fait que les communistes ne s'adressaient qu'aux seuls intérêts matériels des opprimés), mais plu-

tôt sur leur conception limitée du sens et de la portée de la révolution et sur leur incapacité totale à imaginer la société révolutionnaire qui devait en découler. Breton était de nature fondamentalement pacifique et ne chérissait pas la violence pour elle-même. Lorsqu'il avait écrit, dans le *Second Manifeste,* que l'acte surréaliste le plus simple était de sortir dans la rue et de tirer au hasard à coups de revolver dans la foule, il s'était empressé de qualifier cette remarque par une note expliquant qu'il déconseillait cet acte parce que, précisément, il était « simple » (anarchique) ; il y voyait une image du désespoir humain devant le monde tel qu'il était, ce qui avait amené des hommes tels que les surréalistes à réclamer la révolution [19]. De plus, Breton haïssait la démagogie. Il n'avait jamais essayé de convertir les gens au surréalisme ou à la révolution par des paroles passionnées ou par la rhétorique. Contrairement à Bataille, il n'était pas personnellement attiré par la direction d'un mouvement de masse, préférant laisser cette tâche aux militants professionnels.

Devant les différences évidentes, dans leur idéologie et dans leur tempérament, entre Bataille et Breton, il est difficile de voir comment ils purent un instant rêver d'une collaboration au sein de Contre-attaque. Breton se réclamait encore du marxisme, mais les idées de Bataille contenaient tout juste une lueur de l'esprit marxiste, sauf si toutefois on y voit le rappel de l'évocation, dans le *Manifeste communiste,* de la Révolution venant comme « un voleur dans la nuit ». Le manque de rationalisme évident de Contre-attaque devait lui attirer le blâme de tous les marxistes, staliniens et trotskystes [20]. Par tempérament, Breton et Bataille étaient diamétralement opposés. Tandis que celui-ci était nietzschéen et romantique, celui-là était prudent, mesuré, porté par nature à la systématisation, hostile par instinct aux excès émotionnels. De plus, Bataille était sociologue tandis que Breton, repoussant tout essai de traiter l'humanité *en masse,* ne voulait voir que des individus. Rien dans le passé des deux hommes ne suggérait une concordance. Breton avait consacré plusieurs pages du *Second Manifeste* à une polémique avec Bataille. Ce dernier avait écrit un article contre le chef du groupe surréaliste dans *Un Cadavre* et avait constitué un groupe éphémère réunissant des surréalistes bannis qui contribuèrent à *Documents.* De 1931 à 1933, la revue de Souvarine, *La Critique sociale,* ne dit aucun bien du surréalisme, l'attaquant sur tous les fronts, du dilettantisme révolutionnaire à l'incompréhension de Hegel [21]. Enfin, le groupe lié à Bataille avait peu de choses en commun avec les surréalistes. La

majorité des « souvariniens », comme on les appelait parfois, n'était pas faite d'artistes, mais de membres des professions libérales, de fonctionnaires, de professeurs d'université et d'agrégés. Ils avaient presque tous une bonne connaissance de la philosophie allemande et avaient été marqués par la discipline politique acquise dans les organismes de jeunesses socialistes et communistes [22]. Tant de choses les séparant à l'origine, quels furent les éléments qui amenèrent les groupes de Breton et de Bataille à se réunir dans Contre-attaque ?

Selon Adolphe Acker, Breton ne se fit aucune illusion sur Bataille dès le début des négociations entre les deux groupes [23]. Henri Pastoureau raconte qu'il surveillait Bataille avec une méfiance vigilante, jouant le rôle de critique agressif plutôt que celui d'animateur du mouvement [24]. Bien que les deux hommes aient joui d'une autorité égale à la tête du mouvement, Breton laissa l'initiative à Bataille. C'est ce dernier qui écrivit la majorité des « tracts » de Contre-attaque et s'occupa, au jour le jour, de son organisation. Pour Breton, comme nous l'avons déjà suggéré, l'attrait majeur du « noyautage » des deux groupes était d'offrir, une fois de plus, une possibilité d'action politique sur une échelle que les surréalistes seuls ne pouvaient se permettre. Comme il s'en expliqua dans la préface à *La Position politique du surréalisme* et le répéta dans l'entrevue accordée à Maurice Noël (*Le Figaro,* 21 décembre 1935) :

« Le problème de l'action, de l'action immédiate à mener, reste entier. (Devant l'atterrante remise en cause — par ceux-là mêmes qui avaient charge de les défendre — des principes révolutionnaires tenus jusqu'ici pour intangibles, et dont l'abandon ne saurait être justifié par aucune analyse matérialiste sérieuse de la situation mondiale, devant l'impossibilité de croire plus longtemps à un prochain raffermissement, en ce sens, de l'idéologie des partis de gauche, devant la carence de ces partis rendue tout à coup évidente dans l'actualité par l'impuissance de leurs mots d'ordre à l'occasion du conflit italo-éthiopien et de sa possible généralisation, j'estime que cette question de l'action à mener doit recevoir une réponse non équivoque.) Cette réponse, on la trouvera, en octobre 1935, dans ma participation à la fondation de Contre-attaque [25]. »

Il y avait encore d'autres raisons à l'attrait que le mouvement projeté pouvait avoir pour Breton. Il possédait un grand nombre des caractéristiques d'une société secrète. Breton avait été attiré par l'idée de la clandestinité et de l'hermétisme depuis la période dada. Ne pourraient être membres qu'un nombre restreint d'intimes et

d'initiés. Jacques Hérold trouvait à ces aspects de Contre-attaque une importance telle qu'il proclamait que, de tous les mouvements politiques dans lesquels s'engagea le groupe de Breton, celui-ci était le plus proche de l'esprit du surréalisme [26]. Enfin, il est possible que Breton ait cru pouvoir exploiter l'infériorité relative de Bataille, qui à cette époque ne jouissait pas d'une grande réputation, et penser que les surréalistes, plus anciens en tant que groupe et mieux organisés, pourraient dominer les « souvariniens [27] ». Bataille, de son côté, comme nous l'avons vu, malgré ses précédentes attaques contre le surréalisme, avait pour lui une grande admiration en tant que « mode d'activité dépassant les limites [28] ». Il est difficile de décider si l'initiative de l'alliance vint de lui ou de Breton. Selon Marcel Jean, Contre-attaque fut fondé pendant une réunion dans son studio de Montmartre, et organisé à l'instigation de Bataille [29]. Jean Dautry, d'autre part, affirme que le premier pas est dû à Breton, qui écrivit à Bataille une lettre pour commencer les négociations [30]. Il semble probable qu'une série de réunions eurent lieu en septembre 1935, dont l'une chez Claude Cahun [31] et une autre au café de la Régence, près du Palais Royal [32], chacune de celles-ci pouvant être considérée comme « constitutive » de Contre-attaque.

Le manifeste de Contre-attaque, Union de lutte des intellectuels révolutionnaires, parut au début d'octobre 1935 [33], sous forme de quatorze résolutions, écrites par Georges Bataille et formulées en termes succincts. Se passant de préambule, il appelait à l'action et demandait qu'il fût mis fin aux discussions et à la phraséologie politique sans but. Il affirmait la nécessité de nouvelles tactiques révolutionnaires, puisque les anciennes, si efficaces qu'elles aient été contre les autocraties, étaient inutiles contre les démocraties. Il fallait tenir compte des récentes expériences en Allemagne, en Italie et en France même. Les conditions présentes imposaient la violence et la discipline : « La constitution d'un gouvernement du peuple, d'une direction de salut public exige une intraitable dictature du peuple armé. » S'il était incapable de se transformer ainsi, le Front populaire courait à l'échec. Contre-attaque exigeait une grande réunion des forces, qui seraient disciplinées, fanatiques et capables, quand viendrait le jour, d'exercer une autorité impitoyable. Le nouveau mouvement, continuait le manifeste, était ouvert aux marxistes comme aux non marxistes. Il affirmait que dans sa doctrine, il n'y avait aucun point de contradiction avec les principes fondamentaux du marxisme et acceptait les principaux postulats suivants :

« L'évolution du capitalisme vers une contradiction destructive ;

La socialisation des moyens de production comme terme du processus historique actuel ;

La lutte de classes comme facteur historique et comme source de valeurs morales essentielles. »

Fait surprenant peut-être, le manifeste rassura alors les classes possédantes, le mouvement n'entretenant pas une hostilité ascétique envers leur prospérité, dans sa croyance en une répartition de la richesse parmi ceux qui la produisaient. Il reconnaissait qu'une nationalisation immédiate de toutes les entreprises privées était impraticable et suggérait de la limiter à l'industrie lourde, en une première étape. Contre-attaque soutenait la cause des travailleurs et des paysans, mais répudiait l'attitude démagogique de ceux qui prétendaient que la vie du prolétariat était la seule qui fût bonne et vraiment humaine. Dans la lutte à venir, les masses devraient se servir des armes créées par le fascisme, tout comme ce dernier avait forcé les armes politiques des travailleurs à servir ses propres intérêts. La différence tenait au fait que le fanatisme et l'« exaltation affective » serviraient alors les intérêts universels de l'humanité, car la révolution, qui serait entièrement agressive, était conçue en termes internationaux : « Tout ce qui justifie notre volonté de nous dresser contre les esclaves qui gouvernent, intéresse, sans distinction de couleur, les hommes, sur toute la terre [34]. »

Dans l'esprit de la plupart de ses membres, Contre-attaque était conçu comme le rival des Maisons de la culture, devait kidnapper des adhérents à l'organisation du front stalinien et empêcher de nouvelles recrues de s'y joindre. J'ai demandé à quelques-uns de ceux qui en avaient été membres quelle confiance ils avaient, à l'époque, dans les objectifs qui pouvaient être atteints. Jean Dautry dit qu'il avait vu dans Contre-attaque la possibilité de sortir d'un cul-de-sac et le moyen d'unir l'esprit anarchiste à un certain degré d'efficacité [35]. Georges Hugnet, avouant tristement sa naïveté, dit qu'il avait espéré sincèrement en une sorte d'organisation de gauche extra-parlementaire, à une époque où, pour reprendre les paroles de Bataille, la succession du régime était ouverte [36]. Acker, d'autre part, nia s'être inscrit à Contre-attaque parce qu'il croyait à son efficacité politique, et déclara que, quelles que soient les chances de succès, il croyait que chacun devait continuer de « jouer le jeu ». Acker insista sur le fait que l'atmosphère d'« intensité morale » et l'*accent* du mouvement paraissaient beaucoup plus importants à ses membres que les chances de résultats réels [37].

L'organisation de Contre-attaque était la suivante. Ses membres,

qui étaient au nombre de cinquante à soixante-dix à Paris pendant l'hiver de 1935-1936, étaient répartis en deux groupes géographiques : le groupe Sade sur la rive droite, et le groupe Marat sur la rive gauche. (« Le fantôme de Sade plana sur tous les actes de Contre-attaque », dit Michel Collinet.) Bataille proposa la formation d'une nouvelle section des Piques, d'après celle à laquelle Sade avait appartenu pendant la Révolution française [38]. Chacun des deux groupes se réunissait régulièrement pour discuter des futures activités du mouvement dans son ensemble. Le groupe Marat se réunissait le mardi au café de la Mairie, place Saint-Sulpice. Il y avait des échanges de vues sur des sujets comme les slogans, ou la différence entre la dictature du peuple et la dictature du prolétariat [39]. Le groupe Sade, qui était légèrement plus nombreux et auquel appartenaient les deux dirigeants, semble s'être réuni moins fréquemment. Le secrétaire en était Henri Dubief, assisté de Jacques Brunius [40]. Il avait été projeté de constituer des groupes similaires en province, en commençant par Moulins, mais rien ne fut mis à exécution. La direction de Contre-attaque était confiée à un bureau exécutif, qui comprenait Bataille, Breton, Péret, Georges Gillet, Dautry, Pastoureau et Acker. Breton n'assistait aux réunions du comité que de façon irrégulière, si bien que la direction était invariablement assumée par Bataille.

La principale activité de Contre-attaque prit la forme d'une série de réunions ouvertes au public, et qui se tenaient le plus souvent dans le Grenier des Augustins prêté par Jean-Louis Barrault et situé assez près de la place Saint-Michel [41]. C'est à l'une des premières de ces réunions, le 24 novembre, que Georges Bataille prononça sa conférence : « Le Front populaire dans la rue », qui plus tard devait faire partie du seul et unique numéro des *Cahiers de Contre-attaque*. Le 8 décembre, Breton et Bataille parlèrent tous deux sur le thème : « L'Exaltation affective et les mouvements politiques [42]. » Après Noël, le 5 janvier, il y eut une réunion de protestation, où Bataille, Breton, Heine et Péret prirent la parole contre l'« abandon de la position révolutionnaire » par les partis de la gauche. La protestation était tout d'abord dirigée contre le respect de la trinité : « Père, Patrie, Patron », qui avait été jusqu'alors le fondement de la société patriarcale et était maintenant la source de la « chiennerie fasciste [43] ». L'invitation à la réunion était ainsi libellée :

« Un homme qui admet la patrie, un homme qui lutte pour la famille, c'est un homme qui trahit. Ce qu'il trahit, c'est ce qui est pour nous la raison de vivre et de lutter [44]. »

Le sujet d'une autre réunion, le 21 janvier, fut « les deux cents familles ». C'était la date anniversaire de l'exécution de Louis XVI, et la carte d'invitation, dessinée par Marcel Jean, portait l'image d'une tête de veau sur un plat [45]. Il y eut même, dans le mouvement, des projets visant à transformer cet anniversaire en une grande fête populaire. A d'autres occasions, Maurice Heine donna une conférence sur « Anarchie ou fédéralisme », discussion de la possibilité de réaliser la soviétisation sans avoir besoin de l'accompagner de l'équivalent du parti bolchevique. Michel Collinet fit un rapport sur les grèves et l'insurrection dans les Asturies à son retour d'une visite en Espagne.

L'atmosphère des réunions était une excitation organisée de façon délibérée. Bataille saisit l'occasion que lui offraient ces réunions, qui groupaient souvent plus de deux cents personnes, pour exciter son auditoire par le rituel ou la provocation. Il se livrait à ce que Acker nommait une mise en condition personnelle [46]. Il y avait souvent des éclats bruyants. A une réunion au café Augé, dans la rue des Archives, par exemple, Breton, au milieu d'une conférence de Jean Bernier sur « les moyens de la lutte », sortit en claquant la porte, disant qu'il n'acceptait pas sur ce sujet les conseils d'un ancien collaborateur à la revue *Les Humbles*. Au Grenier des Augustins, on faisait planer une impression de danger et de sédition en donnant au public des avertissements quant à leur sécurité personnelle : ne pas quitter seuls les réunions, mais se déplacer par couples jusqu'à ce qu'ils aient quitté les environs immédiats qui étaient infestés de bandes fascistes [47]. Pastoureau insiste sur le contraste entre les clameurs et l'excitation de ces réunions publiques, et l'atmosphère habituelle de calme et de concorde qui d'ordinaire prévalait dans les diverses réunions du comité et autres rassemblements partiels des membres du mouvement au café de la Mairie [48].

Contre-attaque proposait diverses autres formes d'action. On devait, par exemple, publier des *Cahiers* sur une variété de sujets, et être prêt à répondre à toutes les circonstances nouvelles et imprévisibles naissant de la situation politique. Quatorze de ces *Cahiers* au moins furent annoncés, mais finalement il n'en parut qu'un seul. Parmi les titres promis, citons : « Mort aux esclaves », par Breton et Bataille, sur la nécessité d'un renouveau de violence révolutionnaire contre les fascistes ; « Enquête sur les milices », sur la nécessité de milices populaires armées indépendantes du contrôle stérilisant des partis ; et des numéros consacrés aux paysans, à des plans économiques, à la famille, au patriotisme, à la dialectique hégélienne,

aux questions sexuelles, à la psychologie des masses et aux précur-
seurs de la révolution morale : Sade, Fourier et Nietzsche [49]. Le
premier de ces *Cahiers*, « La Révolution ou la guerre », par Bataille
et Jean Bernier, devait paraître en février, mais ne vit pas le jour.
Selon Acker, Contre-attaque était perpétuellement à court d'argent,
et la principale raison pour laquelle aucun de ces *Cahiers* ne fut
publié, bien que la majorité des manuscrits aient été soumis, fut
qu'il n'y avait pas d'argent pour payer l'imprimeur [50].

Contre-attaque répliqua à l'activité des ligues de droite, qui
furent très actives dans l'hiver de 1935-1936, par un tract de
Bataille contre le colonel de La Roque, intitulé « Appel à l'action ».
Il comprenait entre autres un dialogue au cours duquel Bataille fai-
sait allusion à l'habitude des capitalistes de jeter des dindes dans
la mer en cas de surabondance, afin de maintenir les prix. Voici
ce dialogue :

« Que faut-il pour jeter les capitalistes à la mer et non les dindes ?
Renverser l'ordre établi.

Mais que font les partis organisés ?

Le 31 janvier, à la Chambre, Sarraut s'écrie : « Je maintiendrai
l'ordre établi dans la rue. » Les partis révolutionnaires (!) *applau-
dissent.*

Les partis ont-ils perdu la tête ?

Ils disent que non, mais M. de La Roque leur fait peur.

Qu'est-ce donc ce M. de La Roque ? Un capitaliste, un colonel
et un comte.

Et encore ?

Un con.

Mais comment le con peut-il faire peur ?

Parce que, dans l'abrutissement général, il est le seul qui
agisse [51] ! »

Maintenant ou jamais, il était vital que les masses « contre-
attaquent » : « Pour l'action, organisez-vous ! Formez les sections
disciplinées qui seront le fondement d'une autorité révolutionnaire
implacable. A la discipline servile du fascisme, opposez la farouche
discipline d'un aveugle qui peut faire trembler ceux qui l'oppri-
ment. » Mais s'adressant aux masses en général, restant incapable
de suggérer une bannière ou un chef autour desquels une organisa-
tion antifasciste de masse aurait pu se rallier, l'« Appel à l'action »
de Bataille était un message dans le vide.

Le 13 février, une foule de royalistes réunie sur le boulevard
Saint-Germain, dans l'attente des funérailles de Jacques Bainville,

remarqua une voiture venant de la Chambre des députés, et dans laquelle se trouvait Léon Blum. Ils l'arrêtèrent, en tirèrent Blum et essayèrent de le lyncher. Ils le frappèrent sauvagement sur la nuque et la tête, avec une plaque d'immatriculation qui avait été arrachée à la voiture [52]. Cet acte fut le point extrême d'une longue série d'incitations au meurtre de Léon Blum, publiées dans des journaux comme *L'Action française*. Aux yeux de la gauche, Blum apparaissait comme la victime symbolique du fascisme. Pour la grande manifestation de protestation qui se déroula trois jours plus tard du Panthéon à la place de la Nation, Contre-attaque, sous la plume cette fois de Benjamin Péret, prépara des tracts, dont quelques milliers furent lancés sur la foule. Le tract, qui n'est pas inclus dans les *Documents* de Nadeau, était ainsi libellé :

« Camarades,

Les fascistes lynchent Léon Blum. Travailleurs, c'est vous tous qui êtes atteints dans la personne du chef d'un grand parti ouvrier.

Blum avait proposé de faire nettoyer le Quartier latin infesté de fascistes par 15 000 prolétaires descendus des faubourgs. La menace avait donc porté.

Camarades, c'est seulement la crainte de l'offensive qui touche nos ennemis.

La défensive, c'est la mort ! L'offensive révolutionnaire ou la mort ! *Contre-attaque* [53]. »

Le 16 février fut la seule occasion où l'on vit Contre-attaque descendre dans la rue. L'excitation de l'attentat contre Blum était à peine tombée lorsque Hitler envoya des troupes en Rhénanie pour la réoccuper et la militariser, contrevenant ainsi ouvertement au traité de Versailles et au pacte de Locarno de 1925. Le gouvernement français, mené par Sarraut, ne se livra cependant à aucune représaille, car le gouvernement anglais y était opposé. La droite française réclamait un accord avec Hitler, la gauche avait encore des sentiments de culpabilité à cause de Versailles, et le gouvernement lui-même était trop faible devant la marée montante du Front populaire pour faire autre chose qu'un simple geste. Mais si pathétique qu'il fût, ce geste suffit à convaincre Contre-attaque que la France se préparait à la guerre, et amena le mouvement à lancer un cri de protestation. Le 8 mars, jour suivant l'agression de Hitler, Sarraut fit un appel à la nation (à la radio). Dans son discours, de façon à la fois dépourvue de sens et trompeuse, il disait : « Nous ne sommes pas disposés à laisser placer Strasbourg sous le feu des canons allemands. »

Jean Dautry répliqua pour Contre-attaque, dans un tract : « Sous le feu des canons français. » Il s'en prenait autant aux communistes, qui semblaient maintenant défendre le traité de Versailles qu'ils avaient dénoncé jusqu'alors, qu'au gouvernement. Le tract concluait sur une déclaration surprenante qui dédouanait plus ou moins Hitler, dans ses efforts redoublés pour prouver l'hypocrisie de ceux qui prenaient la parole pour lui résister :

« Nous sommes, nous, pour un monde totalement uni sans rien de commun avec la présente coalition policière contre un ennemi public numéro 1. Nous sommes contre les chiffons de papier, contre la prose d'esclaves des chancelleries. Nous pensons que les textes rédigés autour du tapis vert ne lient les hommes qu'à leur corps défendant. Nous leur préférons, en tout état de cause, et sans être dupes, la brutalité antidiplomatique de Hitler, moins sûrement mortelle pour la paix que l'excitation baveuse des diplomates et des politiciens [54]. »

Ce passage, bien qu'il n'ait pas été écrit par un surréaliste, est peut-être le plus troublant de toute l'histoire du surréalisme en politique. Selon Henri Dubief, il fut préparé sans que Breton le sache, et celui-ci fut très mécontent en voyant le texte et exigea certains changements [55]. Il en existe donc deux versions, dont la seconde était intitulée : « Sous le feu des canons français... et alliés. » Mais la précision apportée par Breton semble tout à fait prudente par rapport aux déclarations du paragraphe cité, que les surréalistes avaient approuvées par leurs signatures. Le moins que l'on puisse dire, c'est que le tract semblait donner son approbation à la tricherie en politique et à la doctrine : la force prime le droit. Rétrospectivement, les remarques des auteurs affirmant qu'ils n'étaient pas dupes de Hitler sonnent lamentablement creux. La leçon à en tirer est double : un danger très réel existait dans le fait que l'appel à l'irrationalisme en politique jouait le jeu du nazisme, que l'intention y fût ou non ; et, comme les communistes eux-mêmes ne se lassent pas de le répéter, l'oppositionnel de gauche pouvait fort bien devenir impossible à distinguer du fasciste dans les bras duquel il était précipité par la simple force de sa haine pour ses anciens camarades [56].

Sans aller jusqu'à pardonner à Hitler ses méthodes et rejeter toutes les négociations diplomatiques comme pure hypocrisie, un autre tract sur le même sujet, publié un mois plus tard, en avril, lançait une nouvelle attaque contre la politique communiste, y compris son nouveau slogan « abject » : « Union de la nation française », et condamnait l'« union sacrée » qui était en formation. Le

texte était écrit par Bataille, en collaboration avec Jean Bernier et Lucie Colliard. Breton ne fut pas consulté, bien qu'il fût finalement au nombre des surréalistes qui (avec Éluard et Maurice Heine) acceptèrent de le signer. Il était intitulé : « Travailleurs, vous êtes trahis ! » et était adressé « A ceux qui n'ont pas oublié la guerre du droit et de la liberté [57] ». Il rappelait la dénonciation du nationalisme par le P.C.F. deux ans seulement auparavant, et comparait l'attitude qu'avaient eue alors les communistes avec la fermentation actuelle de haine contre l'Allemagne au nom du patriotisme français :

« Dans ce monde obscur, où se heurtent des stupidités qui se composent et se complètent l'une l'autre, nous ne pouvons que nous reconnaître formellement étrangers... Nous méconnaissons les liens formels qui prétendent nous attacher à une nation quelconque : nous appartenons à la communauté humaine, trahie aujourd'hui par Sarraut comme par Hitler et par Thorez, comme par La Roque [58]. »

A la différence des tracts précédents dus aux membres du mouvement, « Travailleurs, vous êtes trahis ! » ne contenait pas la mention Contre-attaque. Il disait à propos de lui-même « ce premier texte ». Il annonçait, en fait, la constitution d'un nouveau groupe appelé « Comité contre l'Union sacrée », ainsi que le début du recrutement de membres. Il prévoyait, par la même occasion, la dissolution de Contre-attaque.

Des tensions et des contraintes diverses s'étaient fait sentir dans le mouvement, de plus en plus sérieuses et menaçantes, depuis sa fondation en octobre de l'année précédente. Une véritable fusion entre le « groupe Bataille » et les surréalistes n'avait jamais été atteinte. La socio-psychologie d'« égrégores », qui avait eu un tel effet destructeur sur l'alliance *Clarté,* fit de nouvelles victimes. Des incidents extrêmement mineurs, de simples griefs suffirent à exacerber les relations déjà tendues entre les deux parties de Contre-attaque. L'une des occasions de colère pour les « souvariniens » fut l'entrevue que Breton avait accordée à Maurice Noël dans *Le Figaro* (journal qu'ils appelaient « une feuille à la botte du colonel de La Roque ») sans avoir auparavant demandé l'approbation du groupe dans son ensemble. Rien ne fut dit à l'époque, mais l'insulte ne fut pas oubliée et on la rappela au bon moment. Un autre grief contre Breton venait de ses prétentions à être le seul fondateur de Contre-attaque. La faute en est à un malentendu de la part du grand public qui connaissait très bien le nom de Breton, et mal celui de

Bataille. La plupart des gens apprirent la formation du mouvement par la préface de Breton à *La Position politique du surréalisme*. Breton n'était pas responsable de l'erreur initiale, mais aurait pu faire quelque chose pour en empêcher la répétition. Il ne fit aucun effort pour corriger Georges Blond, par exemple, dans *Candide,* lorsque celui-ci attribua entièrement la formation du mouvement à Breton [59].

Un autre des facteurs qui précipitèrent la fin de Contre-attaque fut la détérioration des relations personnelles entre Breton et Bataille. Les hostilités du passé n'avaient besoin que de faibles prétextes pour ressurgir. La liaison entre les deux chefs du mouvement était défectueuse par la faute de Breton qui, comme on l'a déjà dit, n'assistait pas régulièrement aux réunions. En privé, les deux hommes ne disaient guère de bien l'un de l'autre. Nadeau entendit Breton appeler Bataille « la rose dans le fumier [60] », et Breton accusa aussi Bataille, qu'il croyait être un perverti sexuel, de lui avoir envoyé un paquet d'excréments par la poste [61].

A ces difficultés, il faut ajouter le fait que Breton n'entraînait pas avec lui tout le groupe surréaliste dans les espoirs qu'il plaçait en Contre-attaque. Paul Éluard assista à la première des réunions et signa la majorité des tracts, mais son accueil fut tiède dans l'ensemble. Des querelles à l'intérieur du groupe, centrées principalement sur la conduite de Benjamin Péret, empêchèrent que la considération soit unanime pour le nouveau mouvement, et il est évident que la proportion des signatures des surréalistes, au bas des tracts de Contre-attaque diminua avec le temps [62].

La cause ostensible de la rupture, qui eut lieu au milieu de mai, fut l'objection de Breton aux tendances croissantes vers le fascisme au sein de Contre-attaque. Des troubles s'élevèrent, en particulier, à propos d'une expression forgée par Jean Dautry, et que l'on se renvoyait sans cesse à l'intérieur du groupe : « surfascisme ». L'expression se voulait d'abord un hommage au « surréalisme », et se référait à l'intention expresse de Contre-attaque de dépasser et de transcender le fascisme en se servant de l'expérience fasciste, et en appliquant certaines de ses méthodes à des buts révolutionnaires [63]. Selon Henri Dubief lui-même :

« Il est exact... que l'expression « surfascisme » dans le sens de fascisme surmonté était maladroitement forgée, et pour André Breton et ses amis, une intolérable provocation, qu'elle fût soit une référence insolente, soit un hommage indésirable [64]. »

Les affaires s'aggravèrent après la publication de « Travailleurs,

vous êtes trahis ! » Breton accusa Bataille d'avoir assumé la responsabilité d'une entreprise tout à fait nouvelle, c'est-à-dire la mise sur pied du « Comité contre l'Union sacrée », sans l'avoir consulté ; Dubief rappela alors la propre initiative indépendante de Breton : l'entrevue accordée au *Figaro*. Breton se retourna contre lui, l'appelant « agent provocateur ». La réunion se termina dans une atmosphère glaciale, mais sans violence. Un peu plus tard, Breton annonça que le moment était venu pour la séparation des deux groupes. Le 24 mai, dans *L'Œuvre*, parut l'annonce suivante :

« Les adhérents surréalistes du groupe Contre-attaque enregistrent avec satisfaction la dissolution dudit groupe, au sein duquel s'étaient manifestées des tendances dites *surfascistes* dont le caractère purement fasciste s'est montré de plus en plus flagrant [65]. »

L'annonce était suivie d'un reniement du premier numéro des *Cahiers de Contre-attaque* et concluait avec l'assurance de la fidélité inébranlable des surréalistes aux traditions révolutionnaires du mouvement international des travailleurs [66].

Georges Bataille ne cessa de maintenir que Contre-attaque n'était pas un mouvement fasciste, et qu'il était possible d'adopter les techniques fascistes sans se laisser pour autant contaminer par l'idéologie elle-même. Il pensait qu'un mouvement « organique » des masses françaises, ayant des membres dans toutes les classes sociales, ne devait pas nécessairement devenir une forme de fascisme. Il justifiait cette confiance en expliquant que la France, à la différence de l'Allemagne, ne nourrissait aucune ambition nationaliste d'expansion au-delà de ses frontières et n'avait pas d'humiliation à venger [67]. Mais malgré les dénégations de Bataille, on pouvait, au printemps de 1936, voir les signes montrant que Contre-attaque passait du stade de l'« angoisse » à celui du « vertige du fascisme [68] ».

J. Plumyène et R. Lasierra ne font pas figurer Contre-attaque dans leur chapitre sur les fascismes de la gauche, et ils ont probablement raison de le laisser de côté. Ceci ne signifie pas que, sans le vouloir, Contre-attaque n'ait pas servi les besoins du fascisme. En préconisant des solutions violentes, aveugles, irrationnelles, à une époque de contrainte extrême pour la démocratie française, Contre-attaque contribua à la formation d'un climat de panique qui était infiniment plus favorable au fascisme qu'à n'importe quelle autre force sociale. Ce fait apparaît très clairement dans le commentaire de *L'Action française* sur le tract de Péret :

« Ils avouent avoir voulu faire massacrer les étudiants. Sur les parcours de la mascarade du Front populaire, dimanche dernier, les

groupes paramilitaires socialistes et communistes ont distribué le
tract suivant, qui est bien un aveu [69]... » (*Suivait le texte du tract.*)

L'idée même de répondre à la violence inconstitutionnelle par sa
propre méthode était, en un sens, faire une concession au fascisme,
dans les circonstances historiques des années trente-cinq, si solide
qu'ait pu être le pedigree révolutionnaire des slogans qui la justi-
fiaient [70]. On peut seulement en conclure que les membres de Contre-
attaque étaient en fait les dupes de Hitler, et qu'ils sous-estimaient
grossièrement les différences trop réelles entre l'oppression sous la
Troisième République et l'hitlérisme. S'ils avaient saisi pleinement
la signification du nazisme, et compris jusqu'où Hitler était prêt à
aller, ils auraient été forcés de faire des concessions aux réalités
politiques de la France contemporaine et d'abandonner leur isole-
ment olympien et leur prétention à rester « formellement étrangers »
au monde noir où ils vivaient.

Contre-attaque était potentiellement pernicieux, parce qu'irres-
ponsable ; le mouvement appelait à la violence, mais ne savait don-
ner aucune suggestion sur la manière dont cette violence, une fois
soulevée, pouvait être dirigée vers une fin positive. Les tracts du
mouvement ne contenaient rien qui puisse suggérer que Bataille
ou Breton étaient prêts à assumer ce rôle de dirigeant, si tant est
qu'ils puissent l'assumer. Il n'est que trop probable que, si les appels
avaient été entendus, les passions insurrectionnelles ainsi soulevées
auraient été bientôt prises en main par des chefs beaucoup moins
scrupuleux quant aux principes moraux que les intellectuels de
Contre-attaque. En ce qui concerne leur efficacité politique réelle, les
pouvoirs de Contre-attaque, que cela ait été ou non bénéfique, furent
sévèrement limités par le fait que les membres se recrutaient dans
un cercle restreint d'intellectuels. Comme l'écrit si justement Nadeau,
le mouvement manquait de racines sociales et d'un contact avec
les forces historiques dynamiques qui auraient pu fournir la direc-
tion et le contrôle dont la passion révolutionnaire et l'exaltation
avaient besoin. Il était révolutionnaire à une époque où les forces
de la révolution, pratiquant une prudence « objective », quels
qu'aient pu être leurs mobiles subjectifs, s'étaient ralliées au *statu
quo*.

L'histoire de Contre-attaque présente un contraste intéressant avec
le « drame » de l'alliance avec *Clarté*, décrit si nettement par Vic-
tor Crastre. On remarque le pessimisme dominant et le déclin du
moral. A la différence de la « tentative » dix ans auparavant, Contre-
attaque représentait la réaction désespérée d'intellectuels sensibles à

des événements historiques se présentant comme une menace insurmontable, et non l'initiative de révolutionnaires sociaux sûrs d'eux-mêmes. Le surréalisme ne montrait plus aucun signe de pouvoir dominer les événements de façon intellectuelle. Ses réactions, révélant la rectitude morale et l'aveuglement politique en proportions à peu près égales, devaient être rendues futiles, noyées dans les ténèbres qui se refermaient sur l'Europe, et ignoraient tout de l'existence de l'artiste, de l'intellectuel ou du moraliste.

En guise de conclusion, on peut noter l'ironie subtile dont l'histoire sut faire preuve. Au moment même où Contre-attaque se désintégrait, on vit des événements qui, de ceux de toute la période de l'avant-guerre, s'approchèrent le plus d'une réalisation de l'action sociale telle que le mouvement l'avait réclamée. Le 11 mai, les grèves sur le tas commencèrent, dans l'Aisne d'abord, s'étendant ensuite rapidement au Havre, à Toulouse, Lyon et Paris. Elles étaient apparemment tout à fait spontanées, et prirent les partis et les dirigeants syndicalistes par surprise. Elles avaient un potentiel doublement révolutionnaire, car elles constituaient un défi à l'autorité et au caractère inviolable de la propriété privée. C'est à ce moment-là, dans l'interrègne entre les élections et la prise de pouvoir du gouvernement de Léon Blum, que Marceau Pivert déclara : « Tout est possible maintenant, à toute vitesse. » Mais les dirigeants des partis ne furent pas longs à reprendre les rênes en main. Thorez se vantait que le P.C.F. était le parti de l'ordre et avait l'intention de le prouver. Les gains éphémères des accords Matignon devaient marquer les limites de la victoire des travailleurs. En juin, les dernières usines occupées furent évacuées, et ce que l'on pourrait appeler la dernière lueur de gloire posthume de Contre-attaque s'éteignait.

DISCUSSION

Ferdinand ALQUIÉ. — Je remercie Robert Stuart Short de sa très intéressante conférence. Elle a certainement apporté beaucoup de choses sur un point important de l'histoire du surréalisme. Et notre décade doit non seulement tracer, ce qui est son but essentiel, l'image exacte de ce qu'est le surréalisme, mais aussi nous renseigner sur certaines des difficultés qu'il a rencontrées dans son histoire.

Je voudrais d'abord faire une remarque. Je ne suis pas d'accord avec Robert Stuart Short sur les adjectifs qu'il a employés quand, dans l'opposition, en général juste, qu'il a faite entre Bataille et Breton, il a, pour

qualifier Breton, dit que c'était une nature pacifique, mesurée, hostile aux
excès émotionnels. Je ne puis accepter ces vocables. Je crois que le
désaccord entre Bataille et Breton (je les ai connus tous deux) avait, dans
une certaine mesure, des racines dans le caractère de l'un et l'autre. Mais,
personnellement, je crois que ce qu'il faut dire, ce n'est pas que Breton
a été plus mesuré, mais qu'il a été plus lucide. Car enfin, où menait
Bataille ? Nous en avons vu l'exemple dans le tract que vous avez cité, et
dont vous avez dit qu'il était le moment le plus gênant dans l'histoire du
surréalisme ; il est dit, dans ce tract, que l'on préfère Hitler à la diplomatie
franco-anglaise. Breton, bien entendu, n'est pas responsable de ce texte.
Vous l'avez dit vous-même. Mais sa signature figure au bas du texte. Je
signale, du reste, que, dans ce texte, les mots *en tout état de cause*, que
vous avez lus un peu vite, sont mis en lettres capitales et détachés de
l'ensemble. Avez-vous là ce tract ?

Robert Stuart SHORT. — C'était le tract « Travailleurs vous êtes trahis ! »

Ferdinand ALQUIÉ. — Non, c'est le tract sur Hitler. C'est le tract où il
est dit : « Nous leur préférons, EN TOUT ÉTAT DE CAUSE, et sans
être dupes, la brutalité antidiplomatique de Hitler. » Ce EN TOUT ÉTAT
DE CAUSE (je ne sais du reste pas très bien ce que cela veut dire) est
mis en lettres capitales, en caractères gras. A ce moment-là, ce EN TOUT
ÉTAT DE CAUSE paraissait avoir une valeur restrictive par rapport à
l'ensemble. Enfin, quoi qu'il en soit, ce texte ne peut être approuvé, et
vous avez très bien montré que Breton, bien que sa signature y figure,
était déjà, en ce qui le concerne, par rapport à Bataille et à Contre-attaque,
dans un état de tension extrême. Cette tension était due à sa lucidité poli-
tique, beaucoup plus grande que celle de Bataille, qui menait le combat
au nom d'un certain nietzschéisme, et dans la plus grande confusion.

Laure GARCIN. — J'ai fait partie du groupe des écrivains révolutionnaires
et j'ai vécu douloureusement la rupture des surréalistes avec les commu-
nistes. Je dois dire que, de la part des communistes, tout avait été fait
pour qu'il y ait entente. La douleur de la rupture a été ressentie, je crois,
des deux côtés, car on peut penser que le suicide de Crevel vient de cette
douleur, de cette rupture avec le parti. Il faudrait peut-être dire qu'Aragon
a envenimé les choses, parce que, de la part de Vaillant-Couturier et de
tous les communistes que je fréquentais à ce moment-là, il y avait vraiment
un désir d'entente. Cela a été une profonde douleur pour certains commu-
nistes qui, en dépit des slogans où l'on prétendait qu'il « fallait atteindre
la révolution à plat ventre et dans la boue », considéraient que la prise de
position de Breton était essentielle.

Ferdinand ALQUIÉ. — Ce n'est pas, en tout cas, le sujet de Robert Stuart
Short.

Robert Stuart SHORT. — Non, en effet, c'est plutôt l'histoire de l'Asso-
ciation des écrivains et artistes révolutionnaires ; c'est l'histoire de l'hiver

de 1932-1933 où les surréalistes étaient dans les rangs de l'Association aux côtés de Vaillant-Couturier...

Laure GARCIN. — Pour Crevel, cela a été un véritable drame, car il était aussi lié avec Aragon qu'avec Breton, et je me souviens que dans la dernière conférence qu'il a faite, la veille de son suicide, on sentait le désarroi qui le remplissait et l'a conduit à la mort.

Ferdinand ALQUIÉ. — Quand vous dites, Madame, les communistes en général, qu'appelez-vous les communistes ?

Laure GARCIN. — Je pense à Vaillant-Couturier et à ses amis.

Ferdinand ALQUIÉ. — Il faut alors nommer les gens, car d'autres ont vraiment fait tout ce qu'il fallait pour rompre, et tout le monde sait qu'à ce moment-là l'activité surréaliste était très mal vue dans les milieux communistes, qui se souciaient peu de la libération de l'esprit.

Laure GARCIN. — Il y avait les provocateurs.

Ferdinand ALQUIÉ. — Oh ! il y avait plus que les provocateurs ! Quant à Crevel, je ne sais s'il faut parler ici de son suicide. C'est une question délicate et dans laquelle des facteurs si nombreux se sont trouvés mêlés, qu'il me paraît difficile de dire que Crevel se soit suicidé uniquement pour des raisons politiques. Ces raisons ont pu agir parmi les forces qui le conduisaient à la mort. Elles n'étaient assurément pas les seules. Je crois que ceux qui connaissent l'histoire du surréalisme seraient d'accord.

Clara MALRAUX. — Crevel parlait de suicide depuis dix ans.

Robert Stuart SHORT. — Dans le cas d'Aragon, il ne fait pas de doute que les communistes aient essayé, par un grand effort, d'éloigner Aragon du surréalisme. On peut en trouver la preuve dans les textes qui ont paru dans *L'Humanité,* après le congrès de Kharkov, annonçant la création d'une Association des écrivains révolutionnaires ; c'est un peu compliqué parce que c'est l'A.E.R., et l'année plus tard il y eut l'A.E.A.R. Il est certain que l'intention de l'A.E.R. de Fréville fut certainement de casser, de faire se rompre le groupe surréaliste, et Breton a été le premier à reconnaître qu'il y avait des réunions assez tumultueuses à ce sujet. Il y a donc bien eu volonté de rompre chez les communistes.

Ferdinand ALQUIÉ. — Assurément ! Mais la question des rapports du surréalisme et du communisme sera reposée dans cette décade, et Jean Schuster nous en parlera, j'espère, plus longuement. La question qu'a posée Robert Stuart Short est en un sens plus limitée, mais, puisque son exposé a voulu traiter d'un point extrêmement précis, je voudrais d'abord qu'on examine ce point.

Jean WAHL. — Robert Stuart Short a parlé de l'antipathie de Breton pour Bataille. Mais il y avait en même temps une certaine sympathie. Chaque fois que j'ai entendu Bataille parler, j'ai vu Breton venir pour l'entendre

dans des lieux où il ne venait jamais. Il venait, m'a-t-il dit, pour entendre Bataille parce qu'il aimait bien Bataille ou l'admirait.

Robert Stuart SHORT. — L'antipathie est arrivée seulement après cinq mois de collaboration.

Jean WAHL. — Je parle d'événements bien postérieurs à ceux dont vous parlez. La sympathie serait venue après l'antipathie.

Ferdinand ALQUIÉ. — Je pense, monsieur Short (et là je parle en homme plus âgé que vous et qui a connu Breton et Bataille) que le mot antipathie n'est pas juste. Antipathie, cela veut dire que l'on ne s'aime pas. Je pense qu'il n'y avait aucune antipathie entre Bataille et Breton. Il y avait une divergence d'idées. C'est surtout sur le plan des idées que Breton et Bataille se heurtaient. Le témoignage de Jean Wahl va dans ce sens.

Robert Stuart SHORT. — Oui. J'ai mal choisi mes mots.

René LOURAU. — Je crois qu'en dehors de sa valeur propre, l'exposé peut avoir des résonances, pour les Français qui sont ici, trente ans après le Front populaire, à une époque où il est aussi beaucoup question de trouver une nouvelle théorie politique pour la gauche. C'est à ce propos que je voudrais faire part de quelques idées.

Ce qui m'a frappé, c'est, dans ce désarroi des gens de Contre-attaque, l'absence de théorie politique. Ce n'est pas leur faute, car les organismes chargés de leur fournir une théorie ne la leur fournissaient plus. Mais réciproquement, peut-être qu'on peut trouver dans les difficultés du groupe et peut-être dans l'opposition Bataille-Breton une autre insuffisance, et celle-là n'est pas à mettre au compte des partis politiques, mais au compte du surréalisme lui-même, et de Bataille aussi, mais enfin Bataille ne représente pas un groupe. Il me semble que l'on voit surgir très nettement, au point de vue sociologique, l'isolement d'un groupe d'artistes, qui est valorisé d'une façon extrême à un moment où c'est tout le contraire qui serait souhaitable ; au moment où les valeurs de l'action devraient être au premier plan. On voit ressurgir alors ces valeurs esthétiques finalement très traditionnelles, issues du romantisme, valeurs esthétiques éminemment bourgeoises. Je crois que l'exaltation de la révolte pure, de la transgression de tous les tabous, exaltation du langage refermé sur lui-même, moitié poétique, moitié critique, tout cela montre bien que depuis dix ans le surréalisme n'a pas opéré les révisions nécessaires de sa théorie de la littérature et de sa théorie de l'art. En l'absence, d'un autre côté, d'une théorie politique, tout le monde nage un peu. C'est peut-être dans la mesure où Bataille avait, ou semblait avoir, une théorie beaucoup plus précise, parce qu'il était beaucoup plus extrémiste, qu'il a pu apparaître comme le leader à ce moment. Je verrai peut-être alors une explication, différente des explications purement théoriques ou de caractère, à son opposition avec Breton. Pour moi, ce serait une opposition de *leadership,* Bataille apparaissant comme possédant à ce moment-là une théorie solide, devant Breton qui nageait peut-être davantage et avec de justes raisons.

Ferdinand ALQUIÉ. — Je ne suis pas de votre avis. Je pense que si l'un des deux n'avait pas de théorie, c'était Bataille et non Breton.

René LOURAU. — Il semblait en avoir une à cause de son extrémisme.

Ferdinand ALQUIÉ. — L'extrémisme n'est pas une théorie.

Robert Stuart SHORT. — Je crois que Breton restait à ce moment sur la position qu'il souligne dans la *Position politique du surréalisme* ; c'était bien l'époque de Contre-attaque. Breton dit, je crois, dans les *Entretiens,* que ce n'est qu'en 1938 que ses premiers soucis sur la validité de la doctrine marxiste dans ses fondements ont commencé. Alors on peut dire que Breton, qui n'a pas parlé beaucoup dans les rangs de Contre-attaque était toujours un marxiste dans le sens orthodoxe. Ce qui frappe le plus dans Contre-attaque, c'est le manque de théorie solide. Ils étaient prêts à discuter n'importe quoi ; par exemple j'ai cité le procès-verbal où on trouve : « Il y aura une conférence sur *Dictature du prolétariat ou dictature du peuple.* » Or, dictature du peuple, cela ouvre les voies à n'importe quel fascisme, c'est absolument en contradiction avec le marxisme.

René LOURAU. — Cela ressemble à ce que l'on a connu depuis, un climat gauchiste, un syncrétisme qui se veut une synthèse de valeurs esthétiques qui — j'insiste là-dessus — auraient dû être revisées et ne l'ont pas été du côté de Breton, et de valeurs politiques anarchistes, tout cela dans une salade qui ne peut pas, évidemment, donner une théorie de l'action et une efficacité.

Ferdinand ALQUIÉ. — Sur ce point, un surréaliste ne voudrait-il pas dire un mot ? Pour moi, je ne suis pas du tout d'accord avec ce que René Lourau dit de Breton. Je pense que Breton a eu (qui donc ne les a pas eues ?) les plus grandes difficultés à maintenir, contre vents et marées, dans un monde changeant et difficile, l'idéal qui était le sien. C'est ce que vous lui reprochez quand vous dites qu'il n'a pas eu d'efficacité. Cette efficacité, il n'aurait pu l'avoir que s'il avait renié la fin même au nom de laquelle il voulait faire la révolution, ce qu'il ne pouvait pas faire sans que le surréalisme lui-même soit nié. Et il me semble que Breton a toujours adopté l'attitude la meilleure dans tous les cas, alors que pour Bataille, c'est tout à fait autre chose. Chez Bataille, on trouve une espèce d'exaltation confuse. Cela n'empêche pas la sympathie que tous ceux qui ont connu Bataille ont eue pour lui ; je ne parle pas non plus de la très grande intelligence de Bataille, et je ne voudrais pas avoir l'air de dire du mal de Bataille. Mais au point de vue politique Bataille était fort dangereux. Il pouvait mener n'importe où, n'importe comment, ce qui n'est absolument pas le cas de Breton. Chez Breton, il y a toujours eu le souci d'une claire réalisation politique. Mais, pour cette réalisation politique, il ne pouvait sacrifier l'idéal même au nom duquel il voulait l'entreprendre.

Pierre PRIGIONI. — Une question qui peut-être en amènera une autre. J'aimerais avoir les dates de la guerre d'Espagne ?

René Lourau. — 21 juillet 1936 à juin 1939.

Pierre Prigioni. — Alors, ne pourrait-on voir dans certaines circonstances, ce qui se prépare en Espagne, une sorte de..., pas d'écho puisque c'est avant... enfin certains problèmes vont se poser d'une façon très grave pour les Français. N'y aurait-il pas un rapprochement historique à faire ? Ne pressentait-on pas déjà la trahison communiste officielle en Russie ?

Clara Malraux. — Absolument pas.

Jochen Noth. — Non, parce que le parti communiste espagnol était très faible encore avant la guerre.

Clara Malraux. — On a pu avoir cette impression deux ans après le début de la guerre, quand la Russie est intervenue.

Jochen Noth. — Il faudrait suivre le développement politique de Breton, tel qu'il se manifeste, par exemple, dans le manifeste qu'il a signé avec Trotsky. Breton écrit justement que pour l'action politique, l'action des partis ouvriers, la centralisation du pouvoir est nécessaire, tandis que, pour l'artiste, l'anarchie est la forme convenable. Au fond c'est la répétition du même problème qui est celui du surréalisme dès le début. Contre-attaque voulait surmonter, irrationnellement, chez les intellectuels qui étaient frustrés de leurs bases de masse, de leurs bases politiques, ce dilemme par une action qui se projetterait en puissance, en capacité d'action. Pour moi, ce côté nietzschéen de Bataille m'apparaît un peu comme le rêve d'un intellectuel frustré. Je pense qu'on y trouve tout ce sadisme méchant (j'essaie de faire une critique non pas morale, mais plutôt analytique), ce sadisme méchant qui se manifeste dans tous les mouvements de masse, dans les lynchages, dans l'antisémitisme tel qu'il s'est montré en 1938 en Allemagne. C'est la violence à l'état pur avec, bien sûr, un élément de révolte, mais de révolte qui ne sait pas pourquoi se battre. Alors, évidemment, il y a là certainement un côté sociologiquement petit-bourgeois de l'intellectuel isolé, que Breton a su surmonter en connaissant son état, en connaissant les seuls moyens qu'il avait d'agir et qui étaient esthétiques. L'action de Bataille était esthétique aussi, mais elle oubliait qu'elle était esthétique ; en fait elle n'était plus esthétique, elle était politique. Et il me paraît que toute pensée révolutionnaire poétique se trahit elle-même au moment où elle cesse d'être poétique et devient politique.

Ferdinand Alquié. — Il y a un mot que j'emploie sans cesse quand je parle de Breton, c'est le mot de lucidité. Je suis toujours frappé par la lucidité de Breton. Il a une lucidité dans l'analyse, une lucidité dans la séparation des plans. Il n'est tombé dans aucune des impostures de ce siècle fécond en impostures. Cela dit, je ne saurais souscrire à ce qui vient d'être dit de Bataille, et de ce que Jochen Noth appelle le sadisme méchant.

Sylvestre Clancier. — C'est une idée tout à fait personnelle que je voudrais exprimer sur les positions respectives de Breton et de Bataille.

J'ai noté les mots employés par Robert Stuart Short : Bataille parlait de l'angoisse émotionnelle du prolétariat ; il parlait aussi d'angoisse libératrice. Je me demande si l'on ne pourrait pas rattacher ces idées de Bataille à une théorie d'un inconscient collectif jungien. Je pense que Bataille pourrait être considéré comme un théoricien d'une certaine psychologie sociale et non pas d'une situation économique. Sa théorie ne serait pas fonction de la situation matérielle. Par là même, il pourrait être rapproché de Breton, puisque ce dernier reprochait au communisme de ne s'intéresser qu'à la libération matérielle du prolétariat. Ainsi, sans que cela ait pu paraître évident, ils étaient assez proches l'un de l'autre, puisqu'ils s'intéressaient tous deux à l'inconscient social et à une révolution intellectuelle.

Ferdinand ALQUIÉ. — Il est certain qu'il y avait des points communs entre eux.

Jean WAHL. — Je ne crois pas que Bataille se soit intéressé à l'inconscient collectif.

Sylvestre CLANCIER. — Oui, mais les notions qu'il a exprimées sont proches de cette idée d'inconscient. Il parle d'angoisse libératrice du prolétariat. Est-ce que cela ne met pas en jeu un inconscient de masse ?

Robert Stuart SHORT. — Je pourrais vous citer un paragraphe de son article sur la condition humaine qui donne une idée plus claire de ce qu'il a pensé de la politique morale des masses. Il parle plutôt des masses que du prolétariat, et je trouve là une différence entre lui et Breton. J'ai dit qu'il remplaçait l'hypothèse de Marx, selon laquelle la misère économique du prolétariat est la cause de la révolution, par une autre hypothèse attribuant la cause à l'angoisse émotionnelle du prolétariat. Il soutenait que les valeurs telles que la religion et le patriotisme, qui avaient si longtemps maintenu la civilisation occidentale, n'avaient maintenant plus de sens. Ce phénomène n'affectait pas sévèrement les classes possédantes, mais était cause de l'abandon moral et émotionnel du prolétariat devenu incapable de donner une valeur à la misère de sa vie. Ceci, disait Bataille, signifiait que le prolétariat était hostile aux valeurs en tant que telles, sauf à celles de la révolution au moment de son déclenchement. La révolution est alors, pour lui, liée « à des états désintéressés d'excitation qui permettent de vivre, d'espérer et au besoin de mourir atrocement ».

Jochen NOTH. — Cela est en contradiction flagrante avec la phrase de Breton : « On sait dès maintenant que la poésie doit mener quelque part. » Quand la révolution devient acte pur en elle-même, la poésie elle aussi ne mène plus nulle part, c'est l'autodestruction...

Anne CLANCIER. — Je ne comprends pas ce que vous voulez dire. Voulez-vous préciser un peu ?

Jochen NOTH. — J'ai fait un parallèle, peut-être audacieux, mais qui me paraît cependant soutenable, entre action poétique et action révolution-

naire. Cet anarchisme, qui est un anarchisme idiot d'après moi, où l'acte révolutionnaire, l'acte de destruction pur devient le but en lui-même, est en contradiction flagrante avec la phrase de Breton disant notamment : « Nous savons dès maintenant que la poésie doit mener quelque part. » Le but de l'action poétique de Breton, aussi bien que celle du prolétariat, mène justement à un point qui est derrière la révolution, qui dépasse la révolution, qui dépasse l'acte libérateur du moment.

Ferdinand ALQUIÉ. — Clara Malraux a dit tout à l'heure quelque chose qui s'est mêlé à d'autres propos. J'aimerais qu'elle le répète, si elle le veut bien.

Clara MALRAUX. — J'ai dit, à propos de la guerre d'Espagne et de l'accent mis sur le communisme, que l'optique a changé à partir de l'intervention russe en Espagne.

René LOURAU. — Je voudrais apporter une précision à propos de ce que vous avez appelé un reproche. J'ai dit insuffisance du surréalisme, pourquoi ? Cette période où le surréalisme essaie de renouer avec l'action révolutionnaire, c'est quand même la période qui a commencé en 1930 avec la décision de Breton d'occulter le surréalisme. Je crois qu'il y a dû y avoir une gêne très forte pour les surréalistes et pour Breton en particulier, une contradiction très forte qu'il devait vivre vraiment tous les jours entre la volonté d'occulter, c'est-à-dire d'explorer pour lui-même le surréalisme, et cette volonté d'action, cette volonté de sortir des voies du surréalisme seul, puisque le surréalisme seul ne pouvait pas prétendre avoir une action politique.

Par ailleurs, je voudrais ajouter quelque chose de plus positif. J'ai été frappé par les allusions qui ont été faites à la curiosité psychologique et sociologique de Bataille. Je pense qu'on peut relier Bataille à tout un courant, à tout ce courant noir du surréalisme, Artaud, Leiris, etc., qui s'est trouvé être le courant le plus apolitique, ce qui n'a pas empêché certains, comme Bataille, de faire de la mauvaise politique (ce n'est pas le cas d'Artaud). En même temps, c'est un courant très actuel pour les questions de langage et pour les autres secteurs des sciences humaines : la sociologie, la psycho-sociologie et la psychanalyse, bien entendu. Ce courant, par rapport au courant principal, représenté par Breton et les politiques du mouvement, a l'avantage d'offrir des curiosités que les politiques n'ont pas tellement eues, la curiosité pour les sciences humaines.

Ferdinand ALQUIÉ. — Il est difficile de ranger Breton dans la catégorie des purs politiques. J'ai moi-même loué tout à l'heure ce que j'ai appelé sa lucidité en matière politique, mais on ne peut pas dire qu'il ait limité le surréalisme à cela.

Robert Stuart SHORT. — Il est intéressant de noter qu'après la rupture de Contre-attaque, Breton et Bataille ont tous deux séparé leur activité poétique et leur activité politique. Dans le cas de Bataille, il a fait publier

une revue qui s'appelait *Acéphale,* où l'on retrouvait son esprit diony-
siaque, mais sans aucun sens politique. Bataille a écrit un article très
intéressant sur Nietzsche où il prend la peine de le séparer de toutes les
tentatives d'assimilation de la part des hitlériens.

Ferdinand ALQUIÉ. — Oui, il faut bien dire que Bataille n'a jamais été
hitlérien.

Robert Stuart SHORT. — Quant à Breton, et ceci se rapproche de ce que
nous avons dit sur l'humour noir, hier, il est intéressant de voir que l'idée
de l'humour noir, qui suggère un salut individuel, un salut qui était le
contraire de la révolution sociale, survient peu longtemps après la faillite
de Contre-attaque.

Ferdinand ALQUIÉ. — Il y a là, certainement, quelque chose d'intéressant
à étudier au point de vue de l'histoire du surréalisme.

1. André BRETON, *La Position politique du surréalisme,* p. 292 dans l'édi-
tion de 1962, chez J.-J. Pauvert, Paris.

2. D'après une conversation avec Gui Rosey.

3. Léon-Pierre QUINT, « Mises au point », *La Bête noire,* n° 1, avril 1935.

4. Benjamin PÉRET, *Je ne mange pas de ce pain-là* (Editions surréalistes,
Paris, 1936), p. 93.

5. Salvador DALI, « Les Pantoufles de Picasso », *Cahiers d'art,* n° 7-10,
1935, p. 208-212.

6. D'après une conversation avec André Breton.

7. Gaston BERGERY, entrevue avec Pierre Lafue, 28 mars 1934.

8. SARTRE dit de lui : « Il appartient sans aucun doute à cette famille
d'esprits qui sont par-dessus tout sensibles au charme acide et épuisant
des tentatives impossibles. » *Situations,* I, p. 186.

9. Patrick WALDBERG, *Surrealism* (London, 1962, p. 88).

10. Madeleine CHAPSAL, *Quinze écrivains* (Paris, 1963), p. 16.

11. *Idem.*

12. Georges BATAILLE, « La Notion de dépense », *La Critique sociale,*
n° 7, janvier 1933, p. 7-15.

13. Conversation avec Jean Dautry.

14. Georges BATAILLE, « La Condition humaine », *La Critique sociale,*
n° 10, novembre 1933, p. 190-1.

15. Georges BATAILLE, « La structure psychologique du fascisme », *La
Critique sociale,* n° 10, novembre 1933, p. 159-65, et n° 11, mai 1934,
p. 206-212.

16. Pierre YOYOTTE, surréaliste antillais, exprima des idées similaires dans
« Réflexions conduisant à préconiser la signification antifasciste du sur-
réalisme », *Documents 34,* juin 1934 (Intervention surréaliste), p. 86-91.

17. Georges BATAILLE, « Le Front populaire dans la rue », *Les Cahiers de Contre-attaque*, n° 1 (le seul numéro), mai 1936, p. 1-6.

18. Georges BATAILLE, « Vers la révolution réelle », *Cahiers de Contre-attaque*, n° 1, mai 1936, p. 7-14.

19. André BRETON, *Second Manifeste*, p. 155-6, édition de 1962 (J.-J. Pauvert, Paris).

20. Une attaque d'opposition caractéristique fut publiée dans *Documents 35*, dans l'article « Que signifie Contre-attaque ? » (n° 6, novembre-décembre 1935, p. 33). Georges SADOUL parla au nom des staliniens dans *L'Humanité* du 1ᵉʳ décembre 1935.

21. V. « Revue des revues », *La Critique sociale*, n° 4, 1932, p. 188.

22. Henri DUBIEF « Note sur Contre-attaque », manuscrit sur le mouvement qui me fut communiqué par l'auteur.

23. D'après une conversation avec Adolphe Acker.

24. D'après une conversation avec Henri Pastoureau.

25. André BRETON, *Position politique*, p. 243.

26. D'après une conversation avec Jacques Hérold. Il faut peut-être dire que le manque de rationalisme des idées politiques de Bataille n'offensait peut-être pas tous les surréalistes au même point que Breton lui-même.

27. Henri DUBIEF, *op. cit.*

28. Georges BATAILLE, « La Notion de dépense », *op. cit.*

29. D'après une conversation avec Marcel Jean.

30. D'après une conversation avec Jean Dautry.

31. *Idem.*

32. Henri DUBIEF, *op. cit.*

33. Le premier manifeste fut imprimé sur papier blanc et ne portait que quinze signatures. Le second, qui parut le 7 octobre, portait trente-neuf signatures. M. NADEAU, *Documents surréalistes* (Paris, 1947), p. 321.

34. M. NADEAU, *Documents surréalistes* (Paris, 1947), p. 320.

35. D'après une conversation avec Jean Dautry.

36. D'après une conversation avec Georges Hugnet.

37. D'après une conversation avec Adolphe Acker.

38. D'après une conversation avec Michel Collinet.

39. « Procès-verbal » d'une réunion de janvier 1936, communiqué par Henri Dubief.

40. « Procès-verbal » de la réunion du 18 janvier, communiqué par Adolphe Acker.

41. Henri DUBIEF, *op. cit.* Le « Grenier » était au deuxième étage d'un hôtel du 17ᵉ siècle, qui avait été la résidence des ducs de Savoie jusqu'à la Révolution (Roland PENROSE, *Picasso*, London, 1958), p. 268.

42. Henri DUBIEF, *op. cit.*

43. NADEAU, *Documents*, p. 333.

44. *Idem.*

45. *Idem*, p. 334.

46. D'après une conversation avec Adolphe Acker.

47. « Procès-verbal » de la réunion du bureau exécutif, le 18 janvier 1936, communiqué par Adolphe Acker.

48. D'après une conversation avec Henri Pastoureau.

49. Prière d'insérer pour *Les Cahiers de Contre-attaque*, NADEAU, *Documents*, p. 321-330.

50. D'après une conversation avec Adolphe Acker.

51. Georges BATAILLE, « Appel à l'action », dans *Documents*, NADEAU, p. 336-338.

52. Alexander WERTH, *The Twilight of France* (London, 1942), p. 94.

53. Extrait du tract de PÉRET, communiqué par Adolphe Acker.

54. NADEAU, *Documents*, p. 335-36.

55. Henri DUBIEF, *op. cit.*

56. Lorsque je présentai ces arguments à l'auteur du tract, Jean Dautry, il répondit que, à l'époque, il n'avait pas pensé que ce fût pro-Hitler ou ambigu. Il dit que Breton n'était pas du même avis et avait exigé des modifications. Le point de vue de Dautry est que la perversité de Hitler était évidente pour tout le monde et n'avait pas besoin d'être soulignée, tandis que les machinations des alliés démocratiques n'étaient pas moins hypocrites, mais beaucoup moins évidentes. Dautry admit que Breton l'avait qualifié de texte fasciste, mais remarqua que cela ne l'avait pas empêché de le signer après des modifications mineures.

57. NADEAU, *Documents*, p. 338-341.

58. *Idem*, p. 340.

59. Georges BLOND, « Moscou la gâteuse », *Candide*, 18 novembre 1935. Dans cette revue de droite, Blond félicitait Breton de sa désillusion complète, quoique tardive, à l'égard de l'U.R.S.S.

60. D'après une conversation avec Maurice Nadeau.

61. D'après une conversation avec Adolphe Acker (entre autres).

62. Henri PASTOUREAU, note additive à Henri DUBIEF, *op. cit.*

63. D'après une conversation avec Jean Dautry.

64. Henri DUBIEF, *op. cit.*

65. « Chez les surréalistes », *L'Œuvre*, 24 mai 1935, et dans NADEAU, *Documents*, p. 341.

66. Cette note était signée par Acker, Breton, Cahun, Jean, Suzanne Malherbe, Georges Mouton, Pastoureau et Péret.

67. Georges BATAILLE, « Vers la révolution réelle », *op. cit.*

68. Henri DUBIEF, *op. cit.* Georges Bataille ne devint jamais fasciste. Dans la revue *Acéphale*, qu'il fonda en juin 1936, Bataille consacra un numéro

complet à prouver que Nietzsche n'était pas l'ancêtre intellectuel du fascisme (n° 2, 21 janvier 1937).

69. *L'Action française*, 17 février 1936.

70. Pour citer Jean Guéhenno : « La révolution n'est pas la violence. Nous avons tout à perdre à le laisser penser. C'est tout ce que souhaite l'adversaire qui, à propos de la révolution, n'évoque jamais que la Terreur et prétend nous faire honte de nos rêves. La violence est tout ce qui reste à la contre-révolution qui en a fait tous les jours les preuves. » (« La Jeunesse de la France », *Europe*, n° 158, 15 février 1936.)

(MARIE-LOUISE GOUHIER)

Bachelard et le surréalisme

Ferdinand ALQUIÉ. — Les deux séances de cet après-midi seront consacrées aux rapports des philosophes et du surréalisme. Jean Wahl nous dira ce qu'il pense lui-même du surréalisme. Marie-Louise Gouhier, qui prépare un important travail sur Gaston Bachelard, va nous parler des rapports de Gaston Bachelard et du surréalisme. C'est avec grand plaisir que je lui donne la parole.

Marie-Louise GOUHIER. — Bachelard est un philosophe dont les œuvres se succèdent entre 1928 et 1961, année qui précède celle de sa mort. Si nous les considérons dans leur succession, un fait nous frappe : jusqu'en 1938, il s'agit uniquement d'une réflexion sur les sciences dites exactes ; d'abord sa thèse en 1928 : *Essai sur la connaissance approchée,* puis, parmi les principaux ouvrages : *Étude d'un problème de physique,* une étude sur la relativité, sur la chimie moderne, deux livres sur le temps (*Intuition de l'instant,* 1935 ; *Dialectique de la durée,* 1936), sur l'expérience de l'espace dans la physique contemporaine (1937) ; en 1938, deux ouvrages difficiles à classer, où apparaît le terme de *psychanalyse* : 1° *La Formation de l'esprit scientifique, contribution à une psychanalyse de la connaissance objective* ; 2° *La Psychanalyse du feu.*

L'année suivante : un ouvrage consacré à un poète, Lautréamont. A partir de cette date, un autre versant de l'œuvre se découvre, qui a pour objet l'imagination, essentiellement l'imagination littéraire, au sens d'imagination poétique.

D'abord les quatre ouvrages sur l'imagination élémentaire : *L'Eau et les rêves* (1943), *L'Air et les songes* (1943), *La Terre et les rêveries de la volonté* (1948), *La Terre et les rêveries du repos* (1948).

Puis les deux « poétiques » : *La Poétique de l'espace* (1957), *La Poétique de la rêverie* (1961).

12

Enfin, un petit ouvrage, comme une confidence ou un testament :
La Flamme d'une chandelle.

Schématiquement, on peut dire qu'il est allé des physiciens aux
poètes, sans cesser d'être un philosophe, pour rester philosophe.
« Ah ! comme les philosophes s'instruiraient s'ils consentaient à lire
les poètes ! » (*La Poétique de l'espace*, p. 188.) Il disait d'ailleurs,
vers la fin de sa vie, presque en s'excusant : « Je ne lis plus que les
poètes, il n'y a plus qu'eux qui m'inspirent. Quels poètes ? Tous :
classiques, romantiques, symbolistes... » Cependant le seul auquel
il ait consacré, en 1939, tout un ouvrage, est Lautréamont, et les
poètes surréalistes sont sans cesse et de plus en plus cités, explorés ;
ils lui donnent des « documents », des « exemples » essentiels à la
constitution de sa philosophie de l'imagination qui est, au fond, sa
philosophie de la liberté.

Le lien entre ces poètes et le philosophe est d'autant plus inté-
ressant que ces poètes, eux aussi (André Breton en tête), ont écrit
sur l'imagination, sur les rapports entre l'imaginaire et le réel : il
y a donc, chez eux aussi, comme une intention, une tâche philo-
sophique.

Mais en rapprochant le penseur privé, le philosophe solitaire,
qui lit les poètes à la flamme d'une chandelle, du groupe des jeunes
gens en colère qui manifestent de façon plus ou moins violente sous
l'autorité d'un « chef », nous n'avons pas fait œuvre d'historien,
cherchant les sources, datant les rencontres, donnant leur place et
leur éclairage aux textes dans le contexte d'une biographie.

Nous avons voulu mieux voir ce qu'il en est de l'imaginaire, d'une
conscience imaginante ou parole imaginante, pour Bachelard comme
pour les surréalistes. Il y a des rencontres évidentes et une très
grande distance qui peut-être nous permettront de projeter, comme
sur un écran, la figure du surréalisme.

1. — L'ITINÉRAIRE DE BACHELARD : LA RENCONTRE DES POÈTES

Sa philosophie de la science n'est pas une histoire des sciences, ni
une recherche de ses fondements *a priori*, mais plutôt une descrip-
tion de la vie de la science, ou de la science comme vie, c'est-à-
dire en voie d'organisation avec ses approximations, ses rectifications,
ses bonds, ses crises, j'allais dire ses drames. Comment se fait-elle ?
Ou, comment devient-on homme de science ? Voilà ce que Bachelard

examine ; d'où l'aspect phénoménologique, au sens d'une description du phénomène de la science, de son entreprise, qui va comporter, dès 1938, une psychologie, liée à une pédagogie de la connaissance scientifique. En effet, s'il faut « devenir rationaliste », ce ne peut être que dans une lutte *contre* ce qui résiste à la raison. Alors apparaît comme nécessaire la reconnaissance et l'analyse de ces *résistances*, que Bachelard appelle « obstacles épistémologiques » ; il faut les réduire par une « psychanalyse de la connaissance objective » qui peut se faire en prenant pour domaine soit le développement historique de la connaissance scientifique, soit la pratique de l'éducation scientifique (Bachelard se souvient de son enseignement de physique au collège de Bar-sur-Aube et des résistances de ses élèves à comprendre le principe d'Archimède). Ainsi s'ébauchent « les rudiments d'une psychanalyse de la raison » (*Formation de l'esprit scientifique,* p. 19).

Procédons à un rapide et partiel inventaire de ces « obstacles épistémologiques ». D'abord, l'expérience *première*, l'impulsion naturelle, la conviction *première*, en tant qu'elle est liée à nos désirs ; puis les généralisations hâtives, l'extension abusive d'images familières (comme celle de l'éponge) ; et surtout cet affreux « substantialisme » préscientifique, tenace, sans cesse renaissant parce qu'il est sur la pente d'une rêverie — familière aux alchimistes — qui « tend à attribuer une intimité aux objets », sorte de « mythe de l'intérieur » profondément ancré dans l'inconscient et, de ce fait, très difficile à extirper (vue « intime » de la matière, image du « cœur des choses »). Cet intérieur peut être un ventre : d'où ces mythes de la digestion ; et l'électricité est vivante parce que fortement sexualisée... Voilà ce que découvre une psychanalyse de l'inconscient scientifique : le poids de nos rêves et de nos rêveries qui domine nos rapports aux objets, nous faisant prendre, dit Bachelard, « une satisfaction intime pour une évidence rationnelle ». Jamais nous n'en sommes tout à fait débarrassés ; c'est dire que nous ne cessons pas d'être enfant en devenant homme. « En effet », dit Bachelard, « les conditions anciennes de nos rêveries ne sont pas éliminées par la formation scientifique contemporaine... Le savant lui-même, quand il quitte son métier, retourne aux valorisations primitives. » Toujours renaît « le jeune enfant sous le vieil homme, l'alchimiste sous l'ingénieur » (*Psychanalyse du feu,* p. 15). Bachelard tente dans cet ouvrage de « guérir l'esprit de ses bonheurs », de l'arracher au narcissisme que donne l'expérience première, d'« expliciter ses séductions qui faussent les inductions ».

Il faudrait aussi le faire pour l'eau, l'air, la terre, le sel, le vin, le sang. Mais il ne le fera pas. Pourquoi ? Deux raisons, de niveau différent, m'apparaissent. D'abord il découvre qu'il n'y a pas seulement une pensée objective, quand elle est purifiée de toute la subjectivité inconsciente qui la trouble ; mais qu'il y a aussi une pensée subjective, qui vit, revit dès qu'on la débarrasse de la tâche d'objectivité. Elle est imagination, source de rêves, rêveries, métaphores, poèmes, contes... Elle « échappe aux déterminations de la psychologie, psychanalyse comprise », et elle « constitue un règne autochtone, autogène ». Et encore, « plus que la volonté, plus que l'élan vital, l'imagination est la force même de la production psychique » (*Psychanalyse du feu*, p. 215).

Ainsi un tournant est pris : l'imagination ne résiste plus, elle crée ; et Bachelard va se faire l'« avocat du diable ». Il ne sera plus question de réduire à des désirs inconscients, sources de valorisations, ces images qui nous séduisent, et par là nous trompent. Il faut au contraire s'attacher à elles, vouloir être séduits, entrer dans leur monde cohérent, dont l'unité est « complexuelle », et, grâce aux poètes, *s'émerveiller* de leur nouveauté, de leur fécondité ; que leur liberté enfin nous libère.

La méfiance critique fait place à l'accueil ; non pas réduire, mais exagérer ; apprenons à rêver, à imaginer (mais non pas à dormir). Une deuxième raison à ce changement de direction nous est livrée par une confidence de Bachelard que je lis dans *L'Eau et les rêves*, page 10 : « Rationaliste ? Nous essayons de le devenir. Et c'est ainsi que par une psychanalyse de la connaissance objective et de la connaissance imaginée, nous sommes devenus rationalistes à l'égard du feu. La sincérité nous oblige à confesser que nous n'avons pas réussi le même redressement à l'égard de l'eau. Les images de l'eau, nous les vivons encore, nous les vivons synthétiquement dans leur complexité première en leur donnant souvent notre adhésion irraisonnée. »

Nous ne suivrons pas l'itinéraire de Bachelard constituant sa philosophie de l'imagination, qui est une célébration de l'imaginaire. Mais nous choisissons deux points sur lesquels la confrontation avec le surréalisme nous paraît féconde : 1° Le rapport de l'image au désir, et par-delà, du poème à la vie. Que nous enseigne ici le *rêve* ? 2° Le rapport de l'image à la parole. L'image, au sens le plus fort, n'est-elle pas image littéraire et, dans son achèvement, *poème* ?

2. — IL FAUT LIBÉRER L'IMAGINATION

Pour Bachelard, comme pour Breton, il faut libérer l'imagination :
« Ne pas laisser en berne le drapeau de l'imagination », ou « Ne
pas permettre qu'elle soit réduite en esclavage, écrit Breton dans le
Manifeste, même si on court le risque de la folie, même s'il y va
de ce qu'on appelle le bonheur. » Et comment la libérer ? En remon-
tant à sa source, disent-ils l'un et l'autre : « Il s'agissait de remonter
aux sources de l'imagination poétique et, qui plus est, de s'y tenir. »
(*Manifeste,* p. 35.) Et Bachelard dans *L'Eau et les rêves :* « S'éver-
tuer à chercher derrière les images qui se montrent, les images qui
se cachent, aller à la racine même de la force imaginante. » Cette
source, c'est pour l'un comme pour l'autre d'abord le *désir incon-
scient.* Le rôle des découvertes de Freud est ici décisif. André Bre-
ton, dès 1924, le salue comme un libérateur : « Il faut rendre grâce
aux découvertes de Freud... Un courant d'opinion se dessine enfin...
L'explorateur pourra pousser plus loin. L'imagination est peut-être
sur le point de reprendre ses droits. » (*Manifeste,* p. 21-22.) Bache-
lard, dès 1938, a tenté une psychanalyse de la connaissance objec-
tive, où sont utilisés les concepts de l'analyse et où sont décelés des
« complexes » nouveaux (animistes, réalistes, substantialistes) ; ils
vont se multiplier, foisonner d'une façon ironique quand ils seront
appliqués à la psychologie du feu (complexe de Prométhée, le voleur
de feu, l'Œdipe de la vie intellectuelle ; complexe de Novalis, d'Em-
pédocle). Toujours est recherchée l'action des valeurs inconscientes.
La psychologie classique en est incapable, seule la psychanalyse le
peut.

Pour accéder à ces valeurs inconscientes, il faut franchir des bar-
rières : cet *ordre* qu'introduisent en nous la censure, l'autorité, la
raison, faisant de nous un sujet adapté à un monde d'objets, c'est-à-
dire au « réel », comme on dit, sur lequel puisse être tenu un *dis-
cours.* Détruire cet ordre, c'est « déréaliser », désorganiser ce monde
d'objets et le discours qui lui correspond ; c'est, en même temps,
détacher le sujet de ce monde, le rendre à lui-même, c'est-à-dire à
son rêve, à sa rêverie, à la poésie — peut-être au délire.

C'est le rêve qui est la « voie royale » d'accès aux sources de
l'imagination, à l'imagination première. « A quand les philosophes
dormants ? » lance Breton dans le *Manifeste.* Est-ce à l'arrivée du
philosophe Bachelard ? Oui et non. Bachelard rêve, mais ne dort
pas.

Le sommeil a effectivement fasciné les surréalistes (on connaît les

expériences faites avec Desnos) ; il apparaît à Breton comme un monde cohérent, continu, et non pas une simple parenthèse (la veille, peut-être, en est une ; cf. *Manifeste,* p. 25). Quelle certitude, quelle satisfaction apporte le rêve ! Tout y est facile : tuer, voler, aimer. Freud a raison : c'est une conscience complète (mais elle est régie par le principe de plaisir — à peu près — tandis que la conscience diurne est régie par le principe de réalité). L'homme peut-il renouer avec ce monde nocturne ? « Je voudrais lui donner la clé de ce couloir », dit Breton (*Manifeste,* p. 26). Et il me semble que tous les jeux, tous les essais d'expression non contrôlée ou automatique sont destinés à nous faire retrouver la clé de ce couloir, comme le sont aussi peintures et objets surréalistes. Mais, par-dessus tout, ils se sont attachés aux rêves ; ils les ont racontés, analysés (Breton a même étudié *La Science des rêves,* de Freud). Par ces recherches méthodiques, ils tentent de découvrir le mystère : « Je crois à la résolution future de ces deux états en apparence contradictoires que sont le rêve et la réalité, en une sorte de réalité absolue, de *surréalité,* si l'on peut ainsi dire. » (*Manifeste,* p. 28.) Retrouver le nocturne, alors le merveilleux sera réel, et le réel merveilleux ; et Breton évoque ce château là-bas, où il vit avec ses amis — et qui n'existe pas. Mensonge ? Réponse : « C'est vraiment à notre fantaisie que nous vivons, *quand nous y sommes.* » (*Manifeste,* p. 33.) Mais il faut parvenir à y être, justement. Comment ? « Qu'on se donne seulement la peine de pratiquer la poésie... Il ne tient qu'à l'homme de s'appartenir tout entier, c'est-à-dire de maintenir à l'état *anarchique* la bande chaque jour plus redoutable de ses désirs. » On ne peut s'empêcher d'évoquer ici Rimbaud.

Voilà comment on peut détruire l'ordre du pseudo-réel pour accéder au surréel. Mais on tourne ici le dos à la sagesse de Bachelard.

Et cependant Bachelard s'est, lui aussi, tourné vers le rêve : « Nous nous proposons pour fonder une psychologie de l'imagination, de partir systématiquement du rêve », écrit-il en 1942, les titres de ses premiers ouvrages le disent assez : *L'Eau et les rêves, L'air et les songes* ; il faut traduire : l'eau rêvée, l'air rêvé, bref, les éléments matériels tels qu'ils sont « en rêve ».

Citons la célèbre analyse du « rêve de vol », expérience du « vol pur, vol sans aile », où Bachelard voit s'exercer l'imagination proprement dynamique, non celle qui forme les images, mais celle qui les déforme : l'imagination pure (purification symétrique de celle de la raison). Il faut lire dans *L'Air et les songes* cette description de

la « chute imaginaire » (p. 112-113), celle qui crée l'abîme comme chez Poe, ce créateur d'abîmes imaginaires qui sait induire dans l'âme du lecteur l'effroi « avant de dérouler le film des images objectives » (p. 113) et la « chute vers le haut », ascension inconditionnée, « conscience de légèreté » que Bachelard découvre chez Nietzsche, pour lequel « la profondeur est en haut ».

Si Bachelard s'est penché aussi sur la « rêverie éveillée », méthode d'exploration et de psychothérapie du Dr Desoille, la préférant à une psychanalyse qui interpréterait seulement les images, c'est qu'elle favorise « la formation d'un sur-moi imaginant » (*L'Air et les songes*). Dans le même ouvrage, il poursuit encore les nuages que nous rêvons, le vent violent ou caressant, le ciel bleu, l'arbre aérien, et bien d'autres objets oniriques.

Mais une remarque s'impose ici : ces vols, ces chutes nocturnes, ces tempêtes sont des rêves *racontés, écrits,* ce sont des rêves littéraires. Tels sont les contes de Poe, qui, bien entendu, sont des rêves, mais des rêves contés. « L'imagination de Poe s'onirise » (*L'Air et les songes,* p. 118) et induit chez le lecteur, directement, le cauchemar de la chute, de la lourdeur généralisée, de l'eau lourde, celle de la mort. Jamais Bachelard n'a raconté ses rêves ni tenté de les analyser, comme l'a fait Breton (cf. *Les Vases communicants*). Il lit des rêves littéraires, ou reconnaît des rêves dans les contes, les poèmes, les romans, qui ne sont nullement pages d'écriture automatique ; il onirise sa lecture, si l'on veut, pour entrer mieux dans l'œuvre écrite ; les images poétiques sont rêveries, mais rêveries *écrites,* et c'est parce qu'elles sont *écrites* qu'elles sont rêveries qui font rêver. Il est conduit par là à affirmer « le caractère spécifique de l'image littéraire » (*L'Air et les songes,* p. 26), à placer « l'imagination littéraire au rang d'une activité naturelle qui correspond à une action directe de l'imagination sur le langage » (*L'Air et les songes,* p. 283).

« Il n'y a pas de réalité antécédente à l'image littéraire. » Cette promotion, ce caractère d'émergence de l'image littéraire implique une mise à l'écart du rêve proprement dit, du rêve nocturne. Il l'abandonne aux psychanalystes et leur interdit d'en sortir, et, quant à lui, il tâchera, dit-il, de se « dépsychanalystiquer ».

Pour affirmer, du point de vue théorique, cette nouvelle orientation de pensée qui semble l'éloigner, en ce qui concerne le rêve, du surréalisme, il est amené à poser une distinction radicale entre le rêve de la nuit et la rêverie du jour ; sa *Poétique de la rêverie* n'a rien à voir avec une science des rêves : l'inconscient créateur n'est

pas l'inconscient nocturne. C'est sous le titre, pédant, dit-il, de
« Cogito du rêveur » qu'il introduit la distinction philosophique
entre rêve et rêverie. En effet, qui rêve ? Est-ce le sujet qui conte le
rêve ? Un autre ? Y a-t-il même un sujet qui rêve ? — Non, per-
sonne ne rêve, « ça » rêve, mais « je » ne rêve pas. « Le rêve de
la nuit ne nous appartient pas » (*Poétique de la rêverie*, p. 124 et
sq.), il est un ravisseur, il nous ravit notre être, nous sommes rendus
à l'état anté-subjectif ; que peut-on récupérer dans un tel désastre
de l'être ? « Y a-t-il encore des sources de vie au fond de cette non-
vie ?... Le sujet y perd son être, ce sont des rêves sans sujet. » Voici
le rêve nocturne abandonné aux psychanalystes, à l'anthrophologue
(qui le comparera aux mythes), bref aux sciences humaines qui
« mettront au jour l'homme immobile, l'homme anonyme... l'homme
sans sujet » (*Poétique de la rêverie*, p. 129).

Peut-il y avoir, en effet, une science du sujet ? Celui qui dit :
« je pense » peut-il être repris, enraciné plutôt, par la psychanalyse,
par exemple ? Suffit-il de parler d'une « archéologie du sujet »,
comme le fait Ricœur ? Un sujet peut-il « advenir », comme le croit
Freud qui affirme : « Là où était ça, doit advenir je » » ? Bachelard
répond non ; il s'attache à la rêverie parce qu'elle garde conscience
d'elle-même, à l'homme songeur, pensif, et non au dormeur. Entre
les deux passe la frontière du cogito. Le cogito du rêveur est « fa-
cile », il donne « des certitudes d'être à l'occasion d'une image qui
plaît... parce que nous venons de la créer dans l'absolue liberté de
la rêverie ». Cogito... liberté... création. Voilà pourquoi l'image du
poète et la rêverie du lecteur échappent aux déterminations psy-
chologiques et psychanalytiques, et pourquoi Bachelard n'a jamais
accepté, comme l'exigeaient les surréalistes, de mettre sur le même
plan rêve, automatisme, poème, ni cherché ce « point où leurs dif-
férences s'annuleraient ». Ainsi Bachelard ne peut répondre à l'ap-
pel d'André Breton aux « philosophes dormants » ; un philosophe
ne peut dormir ; ajoutons : un poète non plus.

Celui qui rêve éveillé, qui cherche à remonter aux sources de
l'imagination, c'est-à-dire à revenir à la pleine possession de lui-
même, ne peut quitter ce monde-ci, couper les amarres, puisque,
justement, il ne dort pas. Il écarte alors ce monde ordonné d'objets,
de lieux *communs,* et introduit cette distance, condition de toute
œuvre — réflexive ou poétique ; Bachelard, comme les surréalistes,
a tenté de le faire, mais les voies de cette « déréalisation » sont dif-
férentes de part et d'autre, et ce sont ces différences qui vont nous
retenir.

Les surréalistes s'attaquent à ce monde-ci, ils veulent détruire l'ordre, aussi bien entre les objets qu'à l'intérieur même des objets, cette solidification due à l'usage. Ainsi des peintres, comme Dali, nous en représentent-ils la désorganisation, la fluidification qui leur fait perdre sens. Ils inventent et fabriquent aussi des objets absurdes, dont on ne peut rien faire : des « surobjets », dont la beauté réside justement dans cette « finalité sans fin », selon la définition kantienne, que rappelle Ferdinand Alquié (*Philosophie du surréalisme*). Ils aiment de même les gestes déplacés, gratuits, ou franchement destructeurs : « Nous sommes des créateurs d'épaves », dit Breton dans *Poisson soluble*. Enfin et surtout, ils s'attaquent à l'ordre des mots, au discours raisonnable, celui du bon sens qui cherche à être univoque, en en faisant un usage parodique, en le désarticulant typographiquement, orthographiquement, en y introduisant des contresens et des îlots de non-sens, des « tas de mots », cherchant à rapprocher n'importe quoi de n'importe quoi, ce qui est d'ailleurs très difficile, aussi difficile que de suivre la « règle fondamentale » pour le malade devant le psychanalyste. Comme pour les objets, la beauté du langage paraît en raison directe de sa gratuité. Ils vont même, pour être sûrs d'échapper à la contrainte du réel, jusqu'à simuler la maladie mentale, afin de profiter d'une attitude de conscience qui, peut-être, révélerait un monde neuf, une parole neuve, des puissances en eux inconnues, je veux dire : cette part du désir qui justement n'a jamais la parole.

On comprend alors que les surréalistes aient salué en Lautréamont leur précurseur ; ils voient en lui le maître de l'agression : « Certains de ses propos, dit Breton, constituaient pour nous de véritables mots d'ordre, et, ces mots d'ordre, nous entendions ne pas surseoir à leur exécution. » Et Éluard en appelle aussi à lui, l'associant tantôt à Rimbaud, tantôt à Sade : « A la formule : vous êtes ce que vous êtes, ils ont ajouté : vous pouvez être autre chose. »

On trouve chez Bachelard aussi des voies de *déréalisation*, qui sont en même temps des voies de *réalisation* de l'imaginaire. Mais ici, pas d'agression violente, pas de négations destructrices. Seule la pensée rationnelle est « polémique », c'est par ses critiques qu'elle devient « surrationnelle », créant en quelque sorte le « surobjet ». Dans ses rapports avec les images, le surobjet est très exactement la non-image. « Les intuitions sont très utiles, car elles servent à être détruites. » (*La Philosophie du non*, p. 139.)

L'accès au surréel, au contraire, se fait en douceur, en s'adoucissant, en quittant la « raideur rationaliste », l'agressivité critique

et analytique. Pourtant, lorsque Bachelard explore pour la première fois le monde d'un poète, c'est celui de Lautréamont, le poète de l'agression ; « Agression et poésie nerveuse », « Complexe de Lautréamont » sont des titres de chapitres du livre. Bachelard déchiffre la violence humaine — celle de l'adolescent Isidore Ducasse brimé par ses maîtres, écrasé par l'école, la culture — à travers l'agression animale, celle des griffes, des pinces, des ventouses, ce « lyrisme musculaire », cette « ivresse motrice »... « L'œuvre de Lautréamont nous apparaît comme une véritable phénoménologie de l'agression. Elle est *agression pure,* dans le style même où l'on a parlé de *poésie pure* ». (*Lautréamont,* p. 3) ; pure, parce que gratuite : comme pourrait l'illustrer la devise du crabe selon Bachelard : « Il faut non pas pincer pour vivre, mais vivre pour pincer » (*Lautréamont,* p. 45). Il semble que dans cet ouvrage-clé, dans lequel Bachelard cite volontiers Breton et Éluard, la violence soit « psychanalysée », sublimée, comme si la violence qui n'est qu'animale se trouvait *convertie* en un dynamisme proprement humain : celui de l'imagination. En effet Bachelard passe par Lautréamont pour s'en débarrasser, il affirme en conclusion de son livre son « non-lautréamontisme », comme il y a des géométries non euclidiennes, qui généralisent celle d'Euclide.

Oui, concède-t-il, il y a une libération dans cette œuvre : par elle, Lautréamont a dominé ses fantasmes. Et, à nous-mêmes, elle apprend les bonheurs de métamorphose, « nous libérant de la monomanie de la vie commune ou ordinaire ».

Mais, en conclusion, il avoue que « ses métamorphoses fougueuses et brutales n'ont pas résolu le problème central de la poésie ». « Elles ont l'avantage », dit-il « de désancrer un certain type de poésie, qui s'abîmait dans une tâche de description... Mais il faut profiter de la vie rendue à ces puissances de métamorphose pour accéder à une sorte de non-lautréamontisme qui doit déborder en tous sens les *Chants de Maldoror...* et provoquer des métamorphoses vraiment humaines... La voie de l'effort humain direct n'est qu'un pauvre prolongement de l'effort animal. C'est dans le rêve de l'action que résident les joies vraiment humaines de l'action. Il faut remplacer la philosophie de l'action, qui est trop souvent une philosophie de l'agitation, par une philosophie du repos », qui est une philosophie de l'imagination (*Lautréamont,* p. 198). Ainsi se trouve justifiée cette confidence : « La lecture de Lautréamont n'a été entreprise par nous qu'en vue d'une psychanalyse de la vie. »

Bref, Bachelard convertit la violence ducassienne en attaques de

l'intelligence et en création poétique ; et quand il fait l'éloge de l'agressivité, c'est celle de la parole, celle de la violence poétique. C'est pourquoi les rapports entre poésie et vie sont pour Bachelard tout à fait différents de ceux qu'ont souhaités les surréalistes, à savoir leur identification. Aucune révolte contre la vie, chez Bachelard, mais pas d'espoir non plus en une union à venir. Un instant de paix poétique conquis par la rêverie...

Jamais il n'attaque le réel de front ; il le transforme en le rêvant, réalisant le rêve. Comment ? A mon avis, d'abord par cette imagination qu'il appelle matérielle, et à laquelle il a consacré ses livres sur les éléments ; elle tient lieu de ce qui, chez les surréalistes, est démolition violente du monde des objets. Cette rêverie des substances (ces substances qu'il fallait extirper de toute pensée objectivante) est cultivée dans la mesure où elle est « sans objet », où elle n'est d'aucune manière « bloquée par la réalité » (*La Terre et les rêveries de la volonté*, p. 2). « J'ai beau parfois toucher des choses, je ne rêve qu'élément. » (*Poétique de l'espace*, p. 19.) L'élément, c'est-à-dire la matière, s'oppose à la forme ; le mouvement aussi. L'imagination matérielle et dynamique, « fonction de l'irréel », doit l'emporter sur l'imagination des formes qui risque toujours d'être contaminée par la perception, cette fonction du réel, estampillée par les valeurs sociales. « Faute de cette désobjectivation des objets, faute de cette déformation des formes qui nous permet de voir la matière sous les objets, le monde s'éparpille en choses disparates, en solides immobiles et inertes, en objets étrangers à nous-mêmes. » (*L'Eau et les rêves*, p. 17.) Et Bachelard montre qu'aux matières originelles sont attachées des ambivalences durables (le désir et la crainte), sources des métamorphoses rêvées, dites dans la métaphore poétique. Ainsi l'eau aide à merveille à désobjectiver, à assimiler ; elle est la « matière fondamentale ». Claire ou souillée, calme ou violente, ou lourde, ou mêlée à d'autres matières comme dans la pâte — tout mélange étant pour l'inconscient un mariage, toute source une naissance, — elle est, le psychanalyste a raison, la mère, la femme, la mort, la naissance. On voit immédiatement qu'il en sera de même pour l'air, le vent, le bleu du ciel, bref les éléments naturels. Mais les objets naturels (l'arbre, le rocher, le coquillage), et plus encore les objets fabriqués (les outils) ne vont-ils pas résister à cette désobjectivation ? La rêverie peut-elle y trouver matière à rêver ? Les pulsions inconscientes peuvent-elles y trouver matière à valorisation ? Très aisément. Point besoin d'inventer de nouveaux « objets » surréalistes.

Prenons le monde des objets résistants (non pas la pâte sous la
« main rêveuse »), mais le couteau : « Tient-on un couteau dans la
main, on entend tout de suite la provocation des choses ... La main
du philosophe est nue, c'est pourquoi le monde est pour lui un spec-
tacle ... L'outil donne à l'agression un avenir. » Mais attention,
c'est un avenir d'images : « Les rêveries de la volonté sont des
rêveries outillées. » Bref, pour l'imagination dynamique, il y a de
toute évidence, au-delà de la chose, la « surchose », dans le style
même où le moi est dominé par un « surmoi » (*La Terre et les
rêveries de la volonté,* p. 16).

Par exemple ce morceau de bois qui laisse ma main indifférente
n'est qu'une chose, il est même bien près de n'être que le concept
d'une chose ; mais si mon couteau s'amuse à l'entailler, ce même
bois est tout de suite plus que lui-même, il reçoit naturellement
toutes les métamorphoses de l'agression, il est une « surchose »
(*La Terre et les rêveries de la volonté,* p. 39-40). L'imagination
matérielle nous engage à l'intérieur même du réel, dans la lutte
contre le réel, vers le surréel ; et Bachelard ne se lasse pas de
nous faire participer à la rêverie du limeur, à la colère du sabotier,
au lyrisme du forgeron, à la rêverie pétrifiante, cristalline, métal-
lique. Il me semble que cette imagination, matérielle et dynamique,
lui permet de détacher le monde imaginaire des « prises » de la
psychanalyse et de nous révéler son *autonomie* par rapport aux
conflits des désirs inconscients découverts par l'analyse. En effet,
dans ces rêveries, il n'y a personne, même dans la lutte rêvée ; c'est
une lutte contre des « matières ». « Les psychanalystes traduisent
tout dans leur interprétation sociale. » Dans la lutte contre les
choses, ils verront le substitut hypocrite d'une lutte contre le sur-
moi ; mais, dit Bachelard, « nous sommes au monde des matières
et des forces avant d'être au monde des hommes ». Laissons à la
psychanalyse le soin d'interpréter les conflits de personnes à travers
les images nocturnes, « il faut désocialiser la psychanalyse ».

Par la rêverie du travail s'opère « une sorte de psychanalyse
naturelle » ; il y a là « un onirisme actif où l'être entier est mobilisé
par l'imagination... dans un rêve, pour ainsi dire *suréveillé*, pendant
lequel le travailleur s'attache immédiatement à l'objet, pénètre, de
tous ses désirs, dans la matière et devient ainsi aussi solitaire que
dans le plus profond sommeil ». Tel est le « surréalisme vrai »
qui accepte l'image dans toutes ses fonctions, dit Bachelard (*La
Terre et les rêveries de la volonté,* p. 71) ; c'est l'« imagination en

acte » qui, revenant au langage primitif, débarrassée du souci de signifier, retrouve toutes les possibilités d'imaginer.

Ce processus de déréalisation, que Bachelard montre à l'œuvre dans la rêverie, dissolvant les objets dans des matières et des forces, va engendrer un espace nouveau qui anéantira l'espace perçu en même temps que l'espace géométrique qui le sous-tend ; ainsi nous le découvre la *Poétique de l'espace*, essai de « topoanalyse », qui nous écarte de toute psychanalyse classique. Il faut lire les pages que Bachelard consacre à ce modèle d'espace « habité parce que rêvé » : la maison onirique « qui est notre demeure, si nous savons demeurer en nous-mêmes », demeure cosmique aussi, en germe dans tout rêve de maison, la seule que le rêveur puisse, en réalité, « habiter ». Il faudrait visiter aussi ces espaces rêvés que sont tiroirs, coffrets, armoires, voir comment l'espace du meuble ouvert diffère de celui du meuble fermé (*Poétique de l'espace*, p. 84), comment l'anthologie des textes du coffret fait découvrir une « ébénisterie complexuelle », dans ce meuble du secret. Et l'immensité intime, et la dialectique du grand et du petit, la richesse de la miniature, les rapports de l'ouvert et du fermé : où fuir ? où demeurer ? Telle est la rêverie de la porte, faisant surgir le « cosmos de l'entrouvert », qui rend bien naturel l'appel à un dieu du seuil).

Nous pouvons recourir ici à des documents de poétique absolue qui ouvrent « un espace absolument réfractaire à toute intuition géométrique » (*Poétique de l'espace*, p. 202). Tels ces deux vers de Tristan Tzara :

> *Le marché du soleil est entré dans la chambre*
> *Et la chambre dans la tête bourdonnante,*

qui rendent sensibles à l'inversion topoanalytique des images, et que Bachelard dit « surchargés de surréalisme » (*Poétique de l'espace*, p. 203). Si on dépasse le barrage de toute critique, avec eux, « on entre vraiment dans l'action surréaliste d'une image pure ». Mais pour bien accueillir de telles images, il faut être « touché par la grâce de la surimagination » (*Poétique de l'espace*, p. 204).

Enfin, dernier point, le surréel est toujours cosmique : toute rêverie, en effet, est amplifiante, toute image se dilate jusqu'à devenir image du monde. Peut-être pour que le moi se sente lui-même devenir monde. C'est-à-dire que la rêverie active est toujours à la fois élémentaire et cosmique. Tel est l'objet de cette fonction de l'irréel toujours présente dans le psychisme humain normal. Cette rêverie cosmique est un phénomène de solitude, qui est vraiment

notre solitude, dans un monde nôtre, qui n'est pas une société. Et
pourtant, dans la solitude et malgré elle, la communication, ou plu-
tôt la communion est possible ; l'âme « retentit », dit Bachelard,
grâce à l'image poétique, capable de donner, à tout lecteur de
poème, une conscience de poète.

Mais quelles transformations, transmutations du langage rendront
cette communion effective ? Il faudrait comprendre ce qu'est pour
Bachelard, ici très proche des surréalistes, le rapport de l'image
au langage, à la parole, qui est poésie. Pour lui, comme pour les
surréalistes, la poésie est l'activité de libération par excellence,
libération qui coïncide, pour lui, avec la purification absolue de
l'imagination. En une seule ligne, disons que, pour Bachelard, « le
poète est origine de langage », l'image poétique « nous met à l'origine
de l'être parlant » ; ce qui nous place tout de suite au-delà de toute
psychologie, de toute psychanalyse. Ici *l'expression crée l'être* (*Poé-
tique de l'espace*, p. 7-8). Le surréalisme n'en est-il pas persuadé ?

CONCLUSION

Mais je veux revenir en terminant aux thèmes qui mettent bien en
présence les poètes surréalistes et le philosophe de l'imagination.
Ni chez l'un ni chez les autres, il n'y a d'au-delà, de transcendance
à atteindre, ou du moins à viser, par la création poétique. Tout se
joue *ici* : tout se gagne ou se perd *ici*. L'œuvre de Bachelard nous
paraît totalement étrangère aux préoccupations religieuses. Et, des
deux côtés, on veut nous apprendre à gagner, des deux côtés, un
souci éthique, voire pédagogique : « apprenez à bien rêver ».

Enfin, des deux côtés, il y a une foi en la toute-puissance du
langage, en sa puissance créatrice et par conséquent une place pre-
mière accordée à la poésie.

Mais il semble que l'imaginaire n'a pas la même signification de
part et d'autre ; on le décèle dès l'ouvrage sur Lautréamont, quand
Bachelard affirme son « non-lautréamontisme ». C'est quand elle
est rêvée et chantée par les poètes que l'agression, et au-delà toute
action, devient proprement humaine. Il y a une entrée dans le
monde imaginaire, d'où il n'y a pas à sortir pour « rattraper » le
réel, parce que le réel, c'est l'imaginaire, l'imaginaire dit par le
poète, l'image parlante : le surréel. Breton parle d'avenir ; Bache-
lard aussi ; mais c'est d'un avenir d'images qu'il s'agit, d'un monde
poétique à venir, corrélat d'une conscience solitaire, active, mais

en repos, et non pas d'une société que le travail des hommes, à travers l'histoire, ferait advenir.

Pas d'espoir, chez lui, en un règne à venir où réel et imaginaire, action et poème, conscience et inconscience, se seraient enfin rejoints et où les hommes, cessant d'être séparés d'eux-mêmes, ne seraient plus séparés des autres, tandis qu'en 1955 éclate la profession de foi de Breton en ces lignes : « Le poète à venir surmontera l'idée déprimante du divorce irréparable de l'action et du rêve. Il tendra le fruit magnifique de l'arbre aux racines enchevêtrées et saura persuader ceux qui le goûtent qu'il n'a rien d'amer... L'opération poétique dès lors sera conduite au grand jour. On aura renoncé à chercher querelle à certains hommes, qui tendront à devenir tous les hommes, des manipulations longtemps suspectes pour les autres, longtemps équivoques pour eux-mêmes, auxquelles ils se livrent pour retenir l'éternité dans l'instant... Ils seront déjà dehors, mêlés aux autres en plein soleil, et n'auront pas un langage plus complice et plus intime qu'eux pour la vérité lorsqu'elle viendra secouer sa chevelure ruisselante de lumière à leur fenêtre noire. » (*Les Vases communicants,* Conclusion.)

Pour Bachelard, l'imaginaire se réalise par le poème ; c'est par l'imagination que l'homme atteint l'être, le bien-être, c'est pourquoi il parle de « santé cosmique », de « guérison par le poème ». Il y va de notre bonheur, mais, dit-il en souriant, c'est « un bonheur d'expression ». N'a-t-il pas satisfait une des exigences du surréalisme, n'a-t-il pas libéré l'imagination ? Mais à quel prix !

DISCUSSION

Ferdinand ALQUIÉ. — Je remercie Marie-Louise Gouhier de sa conférence si riche et si personnelle. Je voudrais que des questions soient posées, le nombre de problèmes qu'a soulevés Marie-Louise Gouhier étant très grand. Car elle nous a donné une conférence à plusieurs personnages. On peut y trouver les rapports de Bachelard et d'André Breton ; de Lautréamont et de Bachelard ; de Lautréamont et d'André Breton.

Et je crois, Madame, que vous avez tout à fait raison de montrer qu'il y a une parenté profonde entre la préoccupation essentielle du surréalisme et celle de Gaston Bachelard, et que vous avez aussi raison d'établir que ces deux voies divergent de façon complète. L'attitude prise en face de Lautréamont est à ce sujet tout à fait caractéristique.

Encore un mot. L'exposé de Marie-Louise Gouhier a été centré sur Bachelard plus que sur le surréalisme. Je voudrais, en revanche, que

les questions portent plutôt sur le surréalisme que sur Bachelard. La philosophie de Bachelard est d'une extrême richesse ; nous n'avons évidemment pas le temps, ni les moyens, d'en faire aujourd'hui le tour. Et la décade est consacrée au surréalisme.

Mario PERNIOLA. — J'aimerais savoir exactement ce qu'entend Bachelard quand il dit que *Les Chants de Maldoror* ne sont pas une description de l'agression, mais une agression en acte.

Marie-Louise GOUHIER. — Une agression en acte ? Je ne pense pas avoir dit que c'était une agression en acte. Lautréamont ne nous agresse pas à l'aide des instruments, des outils, en un mot des organes qu'il décrit ; il les décrit.

Mario PERNIOLA. — Il me semble que Bachelard parle d'une agression en acte.

Marie-Louise GOUHIER. — Bachelard veut dire que ce que décrit Lautréamont, ce ne sont pas des conduites d'agression, comme on dit dans la psychologie expérimentale, mais l'acte, l'instant de l'agression.

Mario PERNIOLA. — Mais alors, selon vous, nous sommes toujours sur le plan de la description. Or, l'écriture même est une agression.

Marie-Louise GOUHIER. — Dans Lautréamont, lu par Bachelard, il y a à la fois (ce qui fait justement de cet ouvrage un ouvrage-clé) l'agression comme objet de récit, de description, et l'agression constituée par le mode d'écriture.

Mario PERNIOLA. — Je reviens à ce que je voulais dire, hier, à propos du roman surréaliste. Il y a là une écriture qui est agression en acte. L'écriture devient quelque chose de dangereux.

Marie-Louise GOUHIER. — Je sépare le domaine de la parole, de la parole qui est écrite, et le domaine de la vie.

René LOURAU. — Je puis apporter un document sur la différence entre le point de vue de Breton et celui de Bachelard à propos de Lautréamont. Bachelard analyse le système des symboles de l'imagination dans *Les Chants de Maldoror*. Breton, et cela dès le n° 2 de *Littérature,* en 1919, voit dans Lautréamont bien autre chose. Il y voit ce risque pris avec l'écriture. Car il écrit :
« Si, comme le demande Ducasse, la critique attaquait la forme avant le fond des idées, nous saurions que dans les *Poésies* bien autre chose que le romantisme est en jeu. A mon sens, il y va de toute la question du langage, Ducasse se montrant d'autant plus apte à relever le tort que lui font les mots et les figures, qu'il possède à fond la science des effets. »
Bachelard a étudié les « effets » de Lautréamont. Il a fait une sorte de philosophie du lecteur, du point de vue du consommateur, alors que le point de vue de Breton, c'est celui du créateur. Pour le créateur, le

langage est un danger. L'écriture met en danger sa vie, et pas seulement sa vie d'écrivain.

Marie-Louise GOUHIER. — Il faut considérer la méthode que Bachelard emploie dans ce qu'il appelle sa phénoménologie (je ne suis pas sûre qu'il ait tout à fait raison d'employer ce mot-là). Il s'agit non pas de lire au sens où d'habitude nous lisons, mais de vivre, comme il dit, la parole du poète.

Monique DIXSAUT. — Vous avez dit que Bachelard avait de plus en plus refusé la psychanalyse au niveau de la purification de l'imaginaire. Et, dans sa critique de la rêverie, il dit qu'à la limite la psychanalyse arriverait à considérer la poésie comme un majestueux lapsus de la parole. La psychanalyse lui apparaît comme une réduction de la poésie. Alors, ce que je comprends mal depuis le début, c'est comment le surréalisme, qui décrit l'acte poétique comme un acte, une aventure, un risque, s'accommode de cette réduction, de cette explication qu'est la psychanalyse. Je ne comprends pas exactement l'attitude du surréalisme vis-à-vis de la psychanalyse.

Henri GINET. — J'aurais voulu demander à Marie-Louise Gouhier ce qu'elle entendait exactement en opposant la démarche solitaire de Bachelard et celle « des jeunes gens en fureur sous la conduite d'un chef » ?

Marie-Louise GOUHIER. — Ce sont les surréalistes autour d'André Breton.

Henri GINET. — C'est comme cela que vous les voyez ?

Marie-Louise GOUHIER. — C'est comme cela qu'ils se décrivent. Je ne sais dans quel texte, ils s'attachent au mot *fureur*.

Henri GINET. — Et au mot *chef* aussi ?

Marie-Louise GOUHIER. — Ah ! non ; *chef,* c'est moi qui le dis. Comment diriez-vous ?

Henri GINET. — C'est le genre de choses qu'on ne dit jamais. Il ne nous vient même pas à l'esprit de nous considérer sous ce jour-là.

Marie-Louise GOUHIER. — Oui, parce que vous avez du chef une idée militaire.

Ferdinand ALQUIÉ. — J'aimerais que la question de Monique Dixsaut ne reste pas sans réponse.

Marie-Louise GOUHIER. — J'ai quelque chose à répondre, mais je ne suis pas surréaliste...

Ferdinand ALQUIÉ. — Je ne voudrais pas non plus répondre au nom des surréalistes. Mais le problème s'est souvent posé à eux. Je ne sais s'il se pose encore, c'est à Henri Ginet à nous le dire. Mais je me souviens qu'avant la guerre les surréalistes déclaraient que Freud leur paraissait essentiel, ne fût-ce que par tout ce qu'il révélait de l'homme, et, d'autre

part, le côté réducteur de la psychanalyse ne leur échappait en rien. Et la question de savoir si un poète doit ou non se faire analyser a été souvent posée dans les conversations du groupe, entre André Breton et ses amis. Ce n'est pas trahir un secret que de dire que beaucoup de ceux qui, dans le groupe surréaliste, se montraient les plus chauds partisans de Freud, insistaient le plus sur son apport, sur son génie, étaient finalement d'avis qu'ils ne devaient pas se soumettre eux-mêmes à la psychanalyse, dont ils estimaient qu'elle pouvait tarir leur inspiration.

Marie-Louise GOUHIER. — Je pense qu'il y a de quoi dire, chez Freud, que la psychanalyse est réductrice, et aussi qu'il n'en est rien. Je ne sais pas ce que les surréalistes connaissaient comme textes de Freud, mais je pense au texte sur *Le Mot d'esprit dans ses rapports avec l'inconscient*, ou sur *Un Souvenir d'enfance de Léonard de Vinci*. La psychanalyse peut ne pas être réductrice, elle ménage, dans ce qu'elle appelle le dynamisme, l'avènement de quelque chose qui n'est nullement le produit d'un automatisme dont il faudrait retrouver par ailleurs les éléments. On ne peut pas dire que la psychanalyse réduise les représentations imaginaires, par des mécanismes qu'elle connaît, à des fantasmes inconscients qui sont eux-mêmes directement les représentants de pulsions fondamentales.

Monique DIXSAUT. — Ce n'est pas en ce sens que j'entendais réduction. J'entendais réduction au sens où la psychanalyse permet un discours sur la poésie, qui n'est pas simplement, comme le discours de Bachelard, le discours d'un lecteur, c'est-à-dire de celui qui reçoit.

Marie-Louise GOUHIER. — Elle s'applique, dans le poème et dans la poésie, à ce qui n'est pas la poésie.

Ferdinand ALQUIÉ. — Je voudrais apporter deux précisions. D'une part, c'est Freud qui, le premier, a donné un sens à la névrose, à la maladie mentale. En ce sens, on peut dire qu'il a le premier admis qu'en fin de compte le malade mental en sait plus long que son médecin ; cela va tout à fait dans le sens d'André Breton. Mais, d'autre part, il faut avouer que Freud n'a rien compris à ce que faisait André Breton. Freud a toujours dit qu'il ne comprenait pas ce que le surréalisme voulait réaliser, et il ne s'en est jamais occupé — ce en quoi, je pense, il a eu tort, mais ceci est une autre question.

Michel GUIOMAR. — Je remercie Marie-Louise Gouhier pour son exposé. Je regrette simplement qu'il ait été si bref. Pour ma part j'ai étudié le surréalisme avec tout le temps, derrière moi, si je puis dire, Bachelard.

Vous avez dit que Bachelard avait fini par ridiculiser souvent les psychanalystes. Je n'ai pas trouvé de trace de cela. Bachelard pensait toujours avec Jung derrière lui. Je ne trouve aucune trace de critique contre lui ; je me trompe peut-être.

Marie-Louise GOUHIER. — Non, vous avez raison. En abandonnant Freud, il s'est un peu acoquiné avec Jung ; ce n'est peut-être d'ailleurs

pas ce qu'il a fait de mieux, mais je crois qu'il prenait son bien où il le trouvait.

Michel GUIOMAR. — Vous avez également parlé de la fascination que le sommeil a exercée sur les surréalistes. Pas sur Gracq. Ce qui le fascine, lui, c'est, quand il est réveillé, d'avoir une impression de sommeil. Je me permets de signaler une petite boutade de Bachelard qui semble autoriser l'écriture automatique : toutes les images sont bonnes, à condition de savoir s'en servir.

Michel ZÉRAFFA. — Je crois que Bachelard et votre conférence nous ont apporté beaucoup à propos du surréalisme, je ne dis pas sur le surréalisme. En effet, en vous écoutant, je pensais à deux ordres d'interprétation du rêve dans diverses civilisations. Une interprétation que je peux appeler extérieure, par référence au sacré, par référence à des ordres moraux, ou par rapport à des dieux. Et, d'autre part, l'interprétation freudienne qui, elle, vise à une certaine organisation, à une certaine élucidation du moi. Il me semble qu'entre ces deux registres d'interprétation de l'onirisme se place l'activité surréaliste.

Vous m'avez fait penser aussi à une phrase de Bachelard que j'ai beaucoup aimée, mais il se peut que je la cite mal : « L'imagination, c'est le sujet tonalisé. »

Marie-Louise GOUHIER. — Oui, c'est cela.

Michel ZÉRAFFA. — Et je pense que, là encore, il s'agit, non pas d'une interprétation par le sujet de son imaginaire, mais presque de la confusion entre le sujet et les pouvoirs de l'image, pouvoirs presque génétiques. Ici, je peux peut-être me référer au livre de M. Anzieu sur l'autoanalyse. Les surréalistes retiennent de Freud le pouvoir de l'image, cette signification profonde de l'image par elle-même, cette densité apportée à l'homme par l'image, mais refusent par ailleurs qu'il y ait une thérapeutique du discours par ces images. Avec le surréalisme nous avons, non pas une synthèse, mais un foyer de la « personne » imageante.

Sylvestre CLANCIER. — Marie-Louise Gouhier a employé le terme de déréalisation à propos du mouvement surréaliste ; elle a très justement employé le même terme à propos de l'œuvre de Bachelard. Est-ce que ce terme est juste à propos du surréalisme ? Ne s'agit-il pas plutôt d'une reréalisation, c'est-à-dire de prendre le réel, de l'englober dans un plus réel ? Car elle a donné en exemple l'œuvre de Dali, en peinture ; ici, des objets qui se situent habituellement sur des plans très différents sont rapprochés d'une manière inattendue. Je me demande si cette opération est une déréalisation, ou n'est pas plutôt une reréalisation, ou une surréalisation ?

Marie-Louise GOUHIER. — Ce mot déréalisation, employé tout seul, implique toujours, en même temps, reréalisation.

Ferdinand ALQUIÉ. — Oui, il est bien évident qu'on ne déréalise qu'au

nom d'une surréalisation. On déréalise un plan pour en surréaliser un autre. C'est donc une question de vocabulaire.

Pierre PRIGIONI. — Il aurait fallu parler de la différence qu'a faite Éluard lui-même entre les textes automatiques, les poèmes et les récits de rêves. Il me semble qu'à cause de cet oubli, on a oublié aussi un peu le surréalisme et la poésie. Peut-être s'est-on trop attaché à Bachelard. Chez Bachelard, l'achèvement, contrairement aux surréalistes, est dans l'image poétique. Et il me semble que, dans ses derniers livres, il utilise des images poétiques qui sont de moins en moins bonnes. Faudrait-il faire un rapprochement entre sa démission envers la réalité et le fait qu'il se complaît de plus en plus dans une poésie médiocre ? Au contraire le surréalisme conserve la conception la plus forte, la plus haute de la poésie.

Marie-Louise GOUHIER. — Je pense que Bachelard, comme les surréalistes, refuse les estimations esthétiques. Et en effet, moi qui étais bourrée de préjugés esthétiques, en lisant Bachelard je trouvais qu'il se servait du pire et du meilleur. Pour Bachelard, l'important n'est pas là. Il y a des images actives qui sont elles-mêmes foyers d'images, c'est-à-dire qui sont sources d'un nouveau langage, et ce sont celles-là qui sont belles. Dans la mesure où la lecture de Bachelard est capable d'activer certaines images, il les découvre comme telles. C'est presque nous qui faisons surgir, selon l'usage que nous en faisons, ces images qui peuvent être un peu n'importe quoi. Et c'est cela, je crois, qui explique son espèce de tolérance à l'égard de choses d'un niveau fort différent.

Robert Stuart SHORT. — Si je peux revenir sur la première partie de la question de Pierre Prigioni, je crois qu'Éluard a, en effet, distingué entre ces trois types de processus dans la préface des *Dessous d'une vie ou la Pyramide humaine*. Mais Breton a toujours rejeté ces distinctions en pensant que tous les fruits de l'inconscient doivent être considérés sur le même plan.

Ferdinand ALQUIÉ. — Cette remarque, je voulais la faire. Il est bien vrai que c'est Éluard et Aragon qui ont, à ce moment-là, insisté sur la séparation de ce que Breton et d'autres surréalistes voulaient unir. Le surréalisme a d'abord consisté à proclamer l'identité du rêve, du texte d'écriture automatique et du poème. Cette affirmation a trouvé, au sein même du groupe surréaliste, certaines oppositions. Aragon, dans le *Traité du style*, s'oppose à ceux qui, sous prétexte d'écriture automatique, veulent égaler « leurs petites cochonneries », comme il le dit je crois, à ses œuvres. Éluard a également séparé le poème de l'écriture automatique. Mais on peut penser que l'essence du surréalisme est plutôt de les identifier.

Jean BRUN. — Il semble que Bachelard a créé le mot surrationalisme. C'est un terme que les surréalistes ont repris en 1938, dans le *Dictionnaire abrégé du surréalisme*, en rappelant qu'il est de Bachelard. Quels

sont, selon vous, les rapports entre surrationalisme et surréalisme ? Car ce que Bachelard entend par surrationalisme n'a rien à voir avec une sorte d'irrationalisme de type romantique.

Marie-Louise GOUHIER. — Je croyais l'avoir fait légèrement entrevoir. Il faut revenir au mouvement de la *Philosophie du non*. C'est une négativité qui produit ce surrationnel, qui n'est d'ailleurs jamais là, mais qui est toujours un moment de surrationalité. De même pour Bachelard, ce qui est important, ce n'est pas le rationnel de la rationalisation, ce sont les étapes de cette rationalisation progressive. Ceci n'a rien à voir avec la notion de surréalité. Je trouve que Bachelard a beaucoup employé le mot *sur*, et certainement cela l'amusait : il y a chez lui un surça, un surmoi, des surchoses. Il défaisait le sérieux des mots qui servent d'instruments importants et solennels, en leur ajoutant des suffixes ou des préfixes. Il faut relire Bachelard pour voir comment s'effectue cette agression contre le langage. Mais, le mot surrationnel, je me demande s'il ne l'a pas créé en pensant aux surréalistes.

(JEAN WAHL)

Le surréel

Ferdinand ALQUIÉ. — Il est inutile, je pense, de vous présenter Jean Wahl, de vous rappeler ses œuvres ; elles sont si nombreuses que leur simple énumération prendrait beaucoup de temps. Vous savez qu'elles sont aussi variées que riches et profondes ; elles vont de poèmes à des études philosophiques sur Parménide, Kierkegaard, et à un grand *Traité de métaphysique*. Je veux ajouter que Jean Wahl a été mon maître, et que je le tiens toujours pour mon maître. Je suis extrêmement heureux qu'il veuille bien nous dire quelques mots, ce soir.

Jean WAHL. — Je remercie beaucoup notre président des mots très amicaux qu'il a dits ; ce n'est pas la première fois qu'il parle de moi et ce n'est pas la première fois que je pense à lui.

Une sorte de malin génie s'est acharné sur moi ; d'abord il m'a volé mes notes et j'ai dû refaire d'autres notes.

Je voulais dire d'abord que c'est un phénomène d'avoir une décade sur le surréalisme : ce n'est pas quelque chose d'ordinaire, c'est un phénomène sans qu'il y ait une chose en soi qui soit le sur-réalisme, puisque lui-même, le surréalisme, affirme que toute chose est mouvement, et peut-être même que toute chose est phénomène.

J'ai été peut-être imprudent en choisissant mon sujet ; on m'a dit : « Quel sujet choisiriez-vous ? » C'était presque au conditionnel, et j'ai dit : *le surréel*. Et le surréel, cela inclut beaucoup de choses, mais, évidemment, en s'aidant des manifestes d'André Breton, on peut tenter de répondre à cette question... enfin, commencer à donner une réponse à cette question. On nous a dit assez que le sur-réalisme est quelque chose de subversif, mais ce n'est pas suffisant. Le surréalisme nous met en contact, forcément, avec le surréel. Pourquoi le surréel ? Pourquoi ce mot surréalisme ? Breton a hésité,

il le dit à la page 36 du *Manifeste* (dans la collection Idées) en hommage à Guillaume Apollinaire qui, à plusieurs reprises, lui paraissait avoir obéi à un entraînement « sans toutefois y avoir sacrifié de médiocres moyens littéraires » (toujours un peu compliqué, André Breton ; c'est-à-dire qu'il lui avait sacrifié des moyens littéraires très grands, mais je ne vois pas en quoi.) « Soupault et moi nous désignâmes sous le nom de surréalisme, le nouveau mode d'expression pure que nous tenions à notre disposition et dont il nous tardait de faire bénéficier nos amis. » Cela demanderait peut-être une explication. D'abord « que nous tenions à notre disposition », parce que, dans la pensée de Breton, c'est plutôt le surréel, en un sens, qui tient à sa disposition le poète. Il est plus juste de dire que c'est le surréel qui explose dans le poète que de dire que c'est le poète qui manie le surréel. Mais il y a des textes qui vont dans un sens et d'autres textes qui vont dans l'autre, et Ferdinand Alquié a mis admirablement en lumière — j'allais dire en lueur, c'était un acte manqué qui n'est pas si faux — en lueur et en lumière ce va-et-vient qui constitue le surréalisme. J'allais dire aussi le super-naturalisme parce que je pensais à la phrase suivante : « A plus juste titre sans doute, encore aurions-nous pu nous emparer du mot super-naturalisme, employé par Gérard de Nerval dans la dédicace des *Filles du feu*. Il semble en effet que Nerval possédât à merveille l'esprit dont nous nous réclamons. » Là aussi, tous les mots peuvent et doivent être explicités. « A merveille », l'idée de merveilleux est une des idées essentielles, nous le verrons tout à l'heure, et l'esprit du surréalisme est un esprit, il y a un esprit du surréel. Là on voit bien que c'est le sujet qui possède ; l'objet n'est peut-être même qu'une apparence. Nerval « possède » l'esprit surréaliste.

Apollinaire n'ayant possédé, par contre, que la lettre encore imparfaite du surréalisme et s'étant montré impuissant à donner un aperçu théorique du surréalisme, Breton s'attache plutôt à Nerval qu'à Apollinaire. Nerval parle d'une rêverie super-naturelle, et c'est en préface à ses poèmes, et il affirme que ses poèmes ne sont pas plus obscurs, ne sont guère plus obscurs que la métaphysique de Hegel ou les écrits de Swedenborg. Après cela vient une définition (je pensais en parler plus tard, mais cela vient immédiatement ici), une définition que je n'approuve pas complètement : « Surréalisme, nom masculin (il y a peut-être quelque ironie dans cette apparence de dictionnaire), automatisme pur par lequel on se propose d'exprimer soit verbalement, soit par écrit, soit de toute autre manière le fonctionnement réel de la pensée. Dictée de la pensée,

en dehors du contrôle exercé par la raison, en dehors de toute préoccupation esthétique ou morale. »

Ici, le surréalisme paraît considérablement réduit à l'idée d'automatisme psychique et à l'idée de moyen d'expression. Cette idée
même de moyen d'expression est mise en discussion par d'autres
passages d'André Breton. « En dehors de tout contrôle exercé par
la raison », c'est très difficile... Nous en avons eu l'impression, je
crois, hier, devant les textes lus par Alain Jouffroy, et admirablement lus. Est-ce que la raison n'est pas intervenue plus ou moins ?
Peut-on dire qu'elle n'est pas intervenue du tout dans les textes
qu'on nous a lus et, d'une façon générale, dans les textes surréalistes ? Mais même cette idée de dictée automatique a été, par la
suite, mise au second plan, dans les professions de foi d'André
Breton, en faveur peut-être de l'idée de l'inspiration. Le surréalisme
repose, c'est une seconde définition, sur « la croyance à la réalité
supérieure de certaines formes d'associations négligées jusqu'à lui,
à la toute-puissance du rêve, aux jeux désintéressés de la pensée.
Il tente de ruiner définitivement tous les autres mécanismes psychiques et de se substituer à eux dans la résolution des principaux
problèmes de la vie. » C'est qu'il y a toutes sortes de moyens,
d'après André Breton, pour arriver à ce surréel, des bouts de
phrases, des phrases partielles. Il fait aussi allusion aux dessins sur
les murs dont a parlé Léonard de Vinci. N'empêche qu'aussi les
grands poèmes et les grands poètes sont utiles, pour que nous accédions à cette région du surréel, puisque dans le premier *Manifeste*
succède à ce que j'ai dit, succède à la définition par l'automatisme
et à la définition par la croyance à la réalité supérieure, la nomination, quelquefois, de quelques grands poètes, d'écrivains non moins
grands, puisque bon nombre de poètes pourraient passer pour surréalistes, à commencer par Dante... et, dans ses meilleurs jours,
Shakespeare. Nous trouvons toute une liste de poètes annexés en
quelque sorte par le surréalisme, et tout cela, c'est pour accéder au
merveilleux, parce que « le beau est merveilleux ; le merveilleux
est beau ». C'est une phrase d'André Breton dans ce *Manifeste*.
Tout cela est fait pour aller à ce que Rimbaud, déjà, appelait *la
vraie vie*. C'est ce qui est dit dans les premières phrases du *Manifeste*, « tant va la croyance à la vie, à ce que la vie a de plus précaire (la vie réelle, s'entend), qu'à la fin cette croyance se perd.
L'homme, ce rêveur définitif, de jour en jour plus mécontent de son
sort, fait avec peine le tour des objets dont il a été amené à faire
usage. » Donc, derrière la croyance à la vie, dite réelle, il y a la

croyance à la vie surréelle, et c'est à elle que nous devons accéder. Alors, il faut revenir à l'origine, à l'enfance, parfois au mythe. Il faut faire valoir la grande liberté de l'esprit, il faut que l'imagination ait toute sa liberté. Cette imagination, qui n'admettait pas de bornes, on ne lui permet plus de s'exercer que selon les lois d'une utilité arbitraire ; cela, c'est le monde ordinaire. Mais Breton veut que l'imagination n'ait pas de bornes, et qu'elle soit douée d'une puissance infinie.

Donc, c'est au-delà de l'intérêt que se manifeste le surréel. Je reviens à l'idée du merveilleux, elle est là, à la page 24 : « Le merveilleux est toujours beau, n'importe quel merveilleux est beau, il n'y a même que le merveilleux qui soit beau. » Et intervient ici l'idée d'éternité ; elle soulève bien des problèmes qui ont été déjà abordés, d'abord par Ferdinand Alquié dans son livre fort beau. « Cette passion de l'éternité qui les soulève sans cesse prête des accents inoubliables à leur tourment et au mien », écrit Breton. Et là une question : quelle place faut-il faire au beau ? Il y a sans doute deux sortes de beau ; il y a un beau qui est mauvais et il y a un beau qui est le véritable beau, c'est le beau exaltant, c'est le beau qui nous fait parvenir à cette éternité. Cette éternité n'est pas au-delà du temps. C'est là que la théorie du surréel est difficile. C'est dans le temps, par l'amour, par la poésie que nous atteignons, pour Breton et pour ses compagnons, Aragon, Éluard, l'éternité. Est-ce le surréel ? Peut-être. « Ce qu'il y a d'admirable dans le fantastique, dit Breton, c'est qu'il n'y a plus de fantastique, il n'y a que le réel. » C'est là à quoi nous aboutirons : le surréel, c'est le réel ; et le réel vécu d'une certaine façon, dans une certaine tension. Naturellement, ce surréel admet le possible en même temps que le réel proprement dit. Je crois que c'est là qu'interviennent les formes ordinaires de l'imagination. C'est par là qu'on peut comprendre ce que Dali et d'autres ont pensé être le surréalisme, ce mélange du possible et du réel. C'est là cette libération de l'imagination, mais tout cela reste pour moi, je dois le dire, assez obscur, et je voudrais, loin de vouloir vous éclairer, qu'on m'éclaire.

Il y a une irrémédiable inquiétude humaine à laquelle on répond par cette création de l'imagination et du surréel qui est d'un certain point de vue un irréel, mais un irréel plus profond, si je comprends bien, que le réel. « L'homme propose et dispose », lit-on ensuite, « il ne tient qu'à lui de s'appartenir tout entier » (ce serait bien beau s'il ne tenait qu'à lui de s'appartenir tout entier), c'est-à-dire de maintenir à l'état anarchique la bande chaque jour plus

redoutable de ses désirs. La poésie le lui enseigne, elle porte en elle
« la compensation parfaite des misères que nous endurons ». Ceci
nous dit que le mot de l'énigme c'est la poésie, comme, quelquefois,
c'est l'amour ; les deux sont unis, nous pouvons choisir ces trois
ou quatre mots : *amour, poésie, liberté, merveilleux*. C'est avec ces
quatre mots que nous pouvons construire, reconstruire cette essence
du surréalisme. Il s'agit donc de pratiquer la poésie.

A l'aide du rêve et de la rêverie, tout près parfois du sommeil,
apparaît la vertu de la parole, la vertu de l'image en même temps,
et là encore nous nous posons une nouvelle question : qu'est-ce qui
est important ? Nous avons parlé de l'imagination, mais c'est l'ima-
gination parlée pour Breton, il me semble, qui est avant tout impor-
tante.

« La vertu de la parole, de l'écriture bien davantage, nous parais-
sait tenir à la faculté de raccourcir de façon saisissante l'exposé
(puisque exposé il y avait) d'un petit nombre de faits poétiques ou
autres dont je me faisais la substance. » Que sont les images ? Il y
a une image célèbre qui met en jeu, si je puis dire, un parapluie et
une machine à coudre et qui vient de Lautréamont. Il s'agit de
rapprocher des faits qui n'ont pas l'habitude d'être rapprochés, mais
naturellement le rapprochement n'a d'intérêt que s'il se fait dans
un état de tension. « L'image est une création pure de l'esprit »,
disait Reverdy, un des maîtres que se reconnaît Breton ; elle ne peut
naître d'une comparaison, mais du « rapprochement de deux réa-
lités plus ou moins éloignées ». Plus les rapports des deux réalités
rapprochées sont lointains et justes, plus l'image sera forte, plus
elle aura de puissance émotive et de réalité poétique. Réalité poé-
tique, mais la réalité poétique, c'est la réalité tout court, je crois.
« Il s'agit de calquer ses images », dit Breton dans une note impor-
tante. Il faut donc trouver une écriture de la pensée, mais on trouve
là ce mélange de la suprématie de l'imagination et en même temps
de la suprématie du destin, de l'acte par lequel nous dessinons les
images, qui nous sont données, qui nous viennent, et il peut y avoir
des absurdités immédiates qui seront peu à peu transformées en
œuvres d'art. « Au-dessus des orages, il y aura une merveilleuse
partition. » Les comparaisons musicales sont assez rares dans le
surréalisme et je souligne celle-là en passant. Il ne s'agit donc pas
de talent, il s'agit d'autre chose : il s'agit de liberté, et il s'agit de
vie et de réalité.

Le langage a plusieurs usages, mais c'est l'usage surréaliste qui
est le plus élevé. Et c'est au contact de certains objets que finale-

ment ce langage se révélera et en quelque sorte s'envolera. Il y a
une sorte de platonisme dans cette page du premier *Manifeste* :
« Cela donnerait à croire, dit Breton, qu'on n'apprend pas, qu'on
ne fait jamais que réapprendre. » C'est tout proche de la pensée pla-
tonicienne, de la théorie de la réminiscence.

Il faut donc un rapprochement d'images, et ces images étant dif-
férentes, et probablement l'une supérieure, l'autre inférieure, il se
produit entre elles une étincelle. Naturellement les images que je vais
citer ne me persuadent pas complètement, mais il faut les citer, des
images telles que « Dans le ruisseau il y a une chanson qui coule »
— image de Reverdy, ainsi que la suivante : « Le jour s'est déplié
comme une nappe blanche. » Il y a là deux réalités rapprochées
d'une façon qui nous surprend, et surpris, nous sommes dans l'état
d'admiration du merveilleux auquel nous voulons parvenir. C'est
du rapprochement en quelque sorte fortuit de deux termes qu'à
jailli une lumière particulière, lumière de l'image à laquelle nous
nous montrons infiniment sensibles. « La valeur de l'image dépend
de la beauté de l'étincelle obtenue. » C'est ici qu'il y a de nouveau
une ambiguïté ; le mot *beauté* indique quelque chose d'infiniment
précieux, comme chez Rimbaud d'ailleurs dans : « O mon bien !
O mon beau ! » Et d'autre part Rimbaud injurie, dans un autre
poème, la beauté, et nous trouvons la même ambiguïté, la même
tension chez Breton. La valeur de l'image dépend, est fonction de
la différence de potentiel entre les deux conducteurs. Il faut qu'il y
ait une étincelle... Mais, au fond, nous nous sommes exprimés jus-
qu'ici comme s'il y avait d'une part l'objet, d'autre part le sujet.
Mais en réalité nous sommes solubles ; notre pensée est soluble
dans l'objet ; l'homme est soluble dans sa pensée, c'est quelque
chose d'universel dans quoi nous sommes immergés.

Breton, vers la fin du *Manifeste,* dit : « Je me hâte d'ajouter que
les futures techniques surréalistes ne m'intéressent pas. » Cela
implique que les techniques présentes du surréalisme (l'écriture
automatique) l'intéressent, si je comprends bien. Les phrases de
Breton sont souvent difficiles à saisir dans leur arrière-pensée, par
exemple celle-ci : La voix surréaliste n'est autre chose que celle
qui me dit mes discours les moins courroucés » (c'est-à-dire qui lui
dit ses discours, peut-être particulièrement les discours les plus
doux, mais aussi les discours courroucés). A-t-il fait ces discours, ou
bien ces discours se sont-ils imposés à lui ? « Ce que j'ai fait, ce
que je n'ai fait, je vous le donne. » Il a été dans un état de fièvre
sacrée et nous avons à aller où nous pouvons, « c'est vivre et cesser

de vivre qui sont des solutions imaginaires » ; « l'existence est ailleurs ». C'est une formule de Rimbaud qui, ici, est reprise, et c'est la fin du premier *Manifeste*.

Dans sa préface, écrite en 1929, pour le premier *Manifeste*, qui date de 1924, Breton met en jeu l'existence terrestre en la chargeant cependant de tout ce qu'elle comporte, en deçà et au-delà des limites qu'on a coutume de lui assigner. C'est l'imagination qui doit être libérée, c'est elle qui fait les choses réelles. Et il nous indique ici un exemple d'imagination et de surréalité : une lame quelconque du parquet, je peux la voir de façon surréaliste. « C'était vraiment comme de la soie, de la soie qui eût été belle comme l'eau. » Et l'eau en effet est, parmi les éléments, celui qui a les faveurs d'André Breton, parce que c'est l'eau qui porte, si l'on peut dire, le drame universel. A partir du moment où nous saisissons cette vision surréaliste, nous est révélé à nous-même le secret qui est nous-même, qui est aussi l'univers. Le secret qui est nous-même, ceci me rappelle le Novalis des *Disciples à Saïs* et me rappelle aussi la Pythie de Delphes.

Le second *Manifeste,* sur lequel je vais passer plus vite, c'est celui où est le texte célèbre, dont on a dit déjà qu'il est trop connu : « Tout porte à croire qu'il existe un certain point de l'esprit d'où la vie et la mort, le réel et l'imaginaire, le passé et le futur, le communicable et l'incommunicable, cessent d'être perçus contradictoirement. » Pour expliquer ce texte, dans la mesure où il est explicable, il faudrait dissocier les cas, car le rapport entre le passé et le futur n'est pas du tout le même que le rapport entre le communicable et l'incommunicable ; et celui-là n'est pas du tout le même que celui entre le haut et le bas. Breton a ici procédé à la façon d'Héraclite en prenant des contraires, en les assemblant et en disant qu'il y a un point suprême auquel il faut arriver, qui est la coïncidence des opposés ; nous ne pouvons pas ne pas nous rappeler aussi Nicolas de Cues.

Les possibles sont, d'une certaine façon, autant que les choses réelles. Le possible va vers le réel, le réel va vers le possible. Il y a un jeu entre les deux. Mais comme le second *Manifeste* m'occuperait par trop, je vais compléter ce que j'ai à dire par une étude d'un poète surréel, et la désignation de ce poète sera arbitraire, c'est William Blake. C'est en parlant de William Blake que je vais continuer à parler du surréel.

Blake a commencé par des chants qui ne se distinguaient pas profondément des poèmes de ses contemporains, mais, même dans

ses premiers chants, chant de l'innocence, chant de l'expérience, nous voyons les interrogations qui vont dominer sa pensée.

« Tigre, tigre, brûlant, brillant dans les forêts de la nuit, quelle main, quelle main immortelle, ou quel œil pouvait former ta terrible symétrie ? Quand les astres jetèrent leurs lances et inondèrent le ciel de leurs larmes, sourit-il, en voyant son ouvrage, celui qui fit l'agneau et celui qui te fit ? » La réponse est probablement dans l'esprit de Blake : Dieu ou l'amour. De cette réponse ne se contentera pas André Breton, mais pour le moment, nous sommes avec Blake et non loin, au fond, des interrogations du surréalisme et d'André Breton. Un poème assez obscur en apparence, *La Motte et le caillou,* donne la théorie de l'amour chez Blake. « L'amour ne cherche pas à se plaire à soi-même et n'a aucun souci de lui, mais pour un autre abandonne son aise et construit un ciel dans un désespoir de l'enfer. » Cela n'est qu'une première apparence ; la seconde apparence est introduite par ces mots : « Ainsi chantait une petite motte de glaise foulée par les pieds du troupeau, mais un caillou du ruisselet babilla... L'amour cherche uniquement à se plaire à lui-même, à lier l'autre dans son délice, se réjouit dans le malaise de l'autre, et construit un enfer en dépit du ciel. » En même temps, Blake prenait conscience de la misère ; là encore nous ne sommes pas loin de certaines observations qui ont été à l'origine du surréalisme et qui ont été à l'origine du marxisme, puisque c'est en Angleterre que Marx a conçu son œuvre. « Et une petite chose noire au milieu de la neige criant : pleurez, pleurez en note de douleur. Ils sont partis pour louer Dieu et son prêtre est roi. Ils font un ciel de notre misère. Or, dans Londres, dans chaque cri de chaque homme, dans chaque cri de peur que jettent les enfants, dans toute voix, ce sont les menottes forgées par l'esprit que j'entends, mais surtout à travers les rues de minuit, j'entends comment la malédiction de la jeune prostituée flétrit la larme de l'enfant nouveau-né. »

Je ne veux pas insister sur tous les motifs qui ont mené Blake à ces chants prophétiques très différents des chants de l'innocence et de l'expérience, car c'est un autre Blake qui s'annonce avec le poème, mêlé de prose, qui s'appelle *Le Mariage du ciel et de l'enfer.* Et il s'agira de voir la lutte de ce qu'il appelle les spectres, les spectres raisonneurs et les douces émanations qui finalement triompheront de façon à restituer l'homme universel. L'idée d'intégrité a sa place chez Blake comme chez Breton, qui connaît très bien Blake et qui a fait plusieurs fois allusion à lui. Nous ne pouvons pas

isoler les choses les unes des autres, non plus pour Blake que pour
Breton. L'humaine existence est un mal réel ; sans contraire, il n'y
a pas de progression. C'est Héraclite que se rappelle ici Blake ;
peut-être y a-t-il eu des intermédiaires inconnus entre Blake et
Héraclite, probablement Böhme et Swedenborg. Nous devons à la
fois conserver l'énergie et la raison, bien que la raison soit l'enne-
mie de l'énergie. L'énergie, cependant, n'est-elle pas ce qui engendre
le mal ? Ici la méditation de Blake rappelle celle de Baudelaire,
parfois, et celle de Nietzsche, en tout cas.

Blake met en question toute la tradition platonicienne qui divise
l'homme, et là nous sommes très près d'André Breton et de Nietzsche
également, toute la tradition qui subordonne le sensible à l'intelli-
gible : « Le corps est la portion de l'âme que discernent les cinq
sens. La raison est la frontière de l'énergie ; l'énergie est délices
éternelles. Le poète est malgré lui du parti du diable. » Il note que
Milton est beaucoup plus intéressant quand il décrit le diable que
quand il décrit Dieu. C'est donc, dit-il, que Milton sans le savoir
est du parti du diable, et que tout poète est, plus ou moins, du parti
du diable. Ici nous aurions à poser cette question qui vaut pour
Nietzsche d'une part, pour Breton de l'autre : faut-il choisir le
mal ? Faut-il choisir l'unité du bien et du mal parce qu'il est exclu
que nous choisissions le bien pur et simple ?

« Le chemin de l'excès mène au palais de la sagesse, écrit Blake ;
celui qui désire mais n'agit pas, nourrit la pestilence. » Et là encore
c'est la libération de l'imagination qui est demandée, et c'est ce
qu'on pourrait appeler le baptême héraclitéen que Blake réclame :
« Plonge dans la rivière celui qui aime l'eau. » Et nous avons vu
l'importance de l'eau, et tout à l'heure Marie-Louise Gouhier a
insisté sur cette importance de l'eau dans le surréalisme. Et ceci,
qui est très surréaliste à mon avis : « Celui dont la figure ne donne
pas de lumière ne deviendra jamais une étoile. » Et ceci qui est
bergsonien (et je ne pense pas que les surréalistes aiment Bergson) :
« Aucune horloge ne peut mesurer les heures de la sagesse. »

Il y a une unité universelle, celle de toutes les vertus et de tous
les vices, semble-t-il, puisqu'il nous dit : « L'orgueil du paon, même
le désir du porc, la colère du lion, sont l'un la gloire de Dieu, l'autre
sa bonté, le troisième sa sagesse. » Et il suffit d'une pensée pour rem-
plir l'immensité : « Mais comment savez-vous que tout oiseau qui
franchit tout droit la voie aérienne n'est pas un immense monde de
délices fermé par nos cinq sens ? » L'infini dans le fini, voilà une

façon dont nous pouvons énoncer ce surréel à la recherche duquel
sont et Blake et le surréalisme.

Qui saura donc qui est Dieu et qui est le diable ? Qui est le bien
et qui est le mal ? Blake dit qu'un jour il s'est trouvé à table avec
Isaïe et Ézéchiel. « Ils ont pris leur dîner avec moi et je leur ai
demandé comment ils avaient osé affirmer avec tant d'assurance que
Dieu leur avait parlé. » Isaïe répondit : « Je ne vis aucun Dieu et
n'en entendis aucun dans une perception organique finie, mais mes
sens ont découvert l'infinité dans chaque chose, et comme je suis
alors persuadé, je reste affermi dans cette assurance, et cette assu-
rance est celle que la voix est celle de Dieu. » Ainsi, il faut qu'au-
delà des prescriptions ordinaires nous délivrions l'énergie véritable
et l'esprit véritable. Il y a une chute de l'humanité, et je crois que
cela vaut aussi pour le surréalisme. « Les anciens poètes, dit Blake,
animaient tous les objets sensibles et en faisaient des dieux ou des
génies. » C'est ainsi qu'un système fut formé, dont quelques-uns pri-
rent avantage et grâce auquel ils réduisirent en esclavage, en essayant
de les transformer en réalité, ou même en abstraction, les réalités
mentales à partir de l'objet. « C'est ainsi que commença la prêtrise
et, finalement, ils prononcèrent que les dieux avaient ordonné de
telles choses et ainsi les hommes oublièrent que toutes les divinités
résident dans la poitrine humaine. » C'est encore ici la réponse de
Blake à notre question : où est le surréel ? Est-il le transcendant ?
Non, dit Blake, il est dans la poitrine humaine, mais cette poitrine
humaine, c'est la divinité elle-même. Il n'y a pas de religion natu-
relle : tel est un des axiomes de Blake.

Dès lors, il n'y a plus de distinction entre l'âme et le corps. Dieu
n'existe que dans les êtres existants, cela va sans dire, mais aucune
âme n'est sans corps ; et il y a un combat spirituel. Les mêmes
mots viennent sous la plume de Blake et sous la plume de Rimbaud.
Comme Rimbaud, Blake croit au combat spirituel : « Il y a d'autres
guerres que des guerres d'épées. » C'est qu'il y a une divinité défi-
nissante qui est mauvaise et qu'il appelle Urizen, probablement du
mot horizon transformé par lui : « Tout ce qui est définisseur doit
être vaincu pour que se produise une nouvelle révolution. Au-delà
des révolutions, américaine et française, au-delà de l'Europe, comme
au-delà de l'Amérique, s'étend la vaste plaine, se dressent les mon-
tagnes, le spectre raisonneur sera abattu ; toute chose qui vit est
sainte, la vie trouve le délice en la vie elle-même. »

Il y aura un moment, c'est le moment du surréel, où toutes les
formes seront identifiées, même l'arbre, la terre et la pierre ; toutes

formes humaines identiques, vivant et s'éveillant, dans la voie, vers la vie planante des âmes, des mois, des formes et des heures, s'éveilleront dans la joie de l'éternité. C'est ici donc qu'est atteint le surréel à l'aide de ce que Blake appelle les « minute particulars » et dans leur particularité même. Nous voyons qu'il entreprend une lutte contre la machine, d'une façon analogue à celle que l'on a décrite avant-hier au sujet du surréalisme. Il y aurait une cité qui est la cité de la technique, qui sera finalement anéantie. Il s'agira alors de voir un temps au-delà de notre temps ordinaire, un espace au-delà de notre espace ordinaire, les innombrables multitudes de l'éternité. Dans une gravure de Blake, on voit un enfant en larmes qui nous montre le chemin et nous délivre des labyrinthes, et alors les hommes se promèneront çà et là dans l'éternité, comme un seul homme, se réfugiant l'un dans l'autre. Pour Blake, l'essentiel est ce qu'il appelle la *joie enflammée,* car tout ce qui vit est sacré, et l'âme est le plus grand délice pour l'âme. Il faut quelque chose de plus universel que la révolution américaine et la révolution française afin que naisse l'homme futur dont la poitrine et la main sont comme l'or, et dont les genoux et les reins sont d'argent. Pour lui, comme pour Rimbaud, l'action doit accompagner la poésie et la poésie doit rythmer l'action, et sur ce point il y a accord entre lui et Breton.

Il faut passer par les contraires, mais lier les contraires à des résonances multiples, car il y a des contraires divins et aussi des contraires qui sont de simples contrariétés. Il faut distinguer les négations et les contraires. Les négations ne sont pas des contraires ; les contraires existent mutuellement, mais les négations n'existent pas, les objections, les exceptions et les incroyances n'existent pas et ne seront jamais cela pour toujours. Or, la raison est précisément le pouvoir de séparation.

La joie est un état ; l'innocence, l'expérience sont des états. A travers l'innocence, qui vient en premier, l'expérience qui vient en second, nous irons, sans aucune synthèse hégélienne naturellement, vers quelque chose qui les domine et qui est ce que Blake appelle l'homme végétatif, qui est quelque chose de tout à fait différent de l'homme de Newton et de Locke, qui sont ses deux grands adversaires, tout différent de l'homme scientifique. Et nous aurons alors l'art et la science dans leur beauté nue, le véritable art et la véritable science.

L'homme est sans cesse entre deux limites, entre deux états limites, un état d'opacité et un état de transparence. Et c'est ce fait d'être

homme qui nous situe entre ces deux états. Il n'y a pas de limite de l'extension et il n'y a pas de limite de la transcendance dans le sein de l'homme, toujours d'éternité à éternité.

Nous sommes donc en présence de ce qu'il appelle des formes visionnaires : « Ils conversaient l'un avec l'autre dans des formes visionnaires dramatiques, dans de nouvelles étendues créant des exemplaires de mémoires et d'intellects, créant l'espace, créant le temps, suivant des miracles divins de l'imagination humaine, à travers les trois régions immenses de l'enfance, de l'âge mûr et de la vieillesse. »

Pourquoi Blake a-t-il critiqué Locke, Newton et leur prédécesseur Bacon ? Parce qu'ils étaient l'intelligence qui divisait. Or, il y a quelque chose de plus précieux que l'intelligence, c'est ce qu'il appelle l'imagination : « Nos vues sont les idées de l'imagination. » Et le philosophe Berkeley, qui a eu une grande influence sur Blake, n'en a pas eu une moins grande sur André Breton, qui le cite au moins deux fois.

Ainsi, à l'individu se substituent les états sans que les individus disparaissent, en tant que les *particuliers* doivent être préservés. Et, dans ces états, nous devrons retrouver, transmué, selon un mot inspiré par Hegel que j'introduis ici, « tout ce qu'il y a de plus pur dans ce que nous vivons ». Ce sera la *Jérusalem céleste* (c'est le titre du dernier poème de Blake), ce sera le moment où Albion, c'est-à-dire l'homme universel, sera réuni avec lui-même. Et l'idée d'intégrité, en effet, est une idée fondamentale pour le surréalisme tel qu'il est vécu par Blake, tel qu'il est vécu aussi par André Breton.

Blake a poursuivi une tentative qui nous donne une idée de ce que peut opérer le surréalisme, et nous pouvons nous dire que le surréalisme veut en même temps une action. Comment le poète peut-il agir ? C'est une idée qui n'a fait que s'esquisser dans l'esprit de Blake, mais qui a une grande importance dans l'esprit d'André Breton. Il s'agit de savoir comment le chanteur peut à la fois être le transformateur de la vie ; comment les deux enseignements de Rimbaud et de Marx peuvent être unis. C'est ce que nous propose Breton, particulièrement dans *Les Vases communicants*. On peut aussi faire intervenir Freud ; comment tous ces enseignements peuvent-ils nous enrichir, comment par chacun d'eux pouvons-nous faire un pas ? Et ces pas successifs nous approcheront peut-être de ce surréel qui, d'autre part, est ici et maintenant, c'est-à-dire dans Londres pour Blake et dans Paris pour ce poète de Paris qu'est André Breton.

DISCUSSION

Ferdinand ALQUIÉ. — Je remercie beaucoup Jean Wahl de sa confé-
rence, comme toujours si riche d'idées diverses, et je suis d'autant plus
heureux de l'occasion qui m'est offerte d'ouvrir un débat que certains
d'entre vous m'ont reproché d'avoir, l'autre jour, un peu esquivé. Après
la conférence de Jean Brun, Gérard Legrand a posé un certain nombre
de questions, parmi lesquelles il y avait celle de la transcendance. J'ai
déclaré, à ce moment-là, que j'aimais mieux que cette question fût réser-
vée pour la fin de la décade. Il me semblait en effet que nous devions la
rencontrer en parlant de la liberté, de l'amour, du hasard et de la beauté.
De toute façon, cette question a été au centre des observations que
Jean Wahl nous a présentées, en se demandant : « Qu'est-ce que le sur-
réel ? » Est-il vraiment, comme l'a dit Jean Wahl, ici et maintenant ?
Est-il un au-delà de la vie ? Toutes ces questions sont posées par les
textes que Jean Wahl nous a lus et dans bien d'autres encore. Je vais
donc donner la parole à ceux qui la demandent. Je ferai seulement
d'abord une remarque qui peut, sinon éclairer le débat, du moins
fournir une indication. Je me permets de rappeler ici ma conversation
la plus récente avec André Breton lui-même. Je montrais à André Breton
le programme de cette décade et le titre de la conférence de Jean Wahl :
Le Surréel. Breton m'a dit : « Le surréel, je ne sais pas très bien ce que
c'est. » Ceci pose évidemment un problème, problème qui a du reste
été indiqué par Jean Wahl dès le départ, à savoir : le surréel est-il
premier par rapport au surréalisme, ou le surréalisme est-il premier par
rapport au surréel ? Autrement dit, Breton a-t-il d'abord découvert une
surréalité dont l'étude est devenue le surréalisme ? Ou a-t-il d'abord
créé le mot de *surréalisme,* mot qui a conduit ensuite à supposer que la
conscience surréaliste est la conscience d'un surréel ? C'est évidemment,
au point de vue historique, un problème important, et il me semble (je
le demanderai à Henri Ginet qui est ici, ce soir, le seul membre pré-
sent du groupe surréaliste) que la notion de surréel ou de surréalité
a tenu plus de place au début du mouvement que maintenant. Henri
Ginet nous dira si, à l'heure actuelle, dans les conversations du groupe,
il est beaucoup question de surréel, de surréalité, car je n'ai pas eu
l'impression, lors de ma dernière conversation avec Breton, que ces
termes mêmes lui agréent tout à fait à présent, alors qu'il les a souvent
employés lui-même dans ses premiers ouvrages. Et si je dis cela, c'est
que le texte par lequel Jean Wahl a commencé son exposé, texte
portant sur la façon dont Breton a été amené à choisir le mot *sur-
réalisme,* fait apparaître une extrême contingence dans les circonstances
de ce choix. Nous avons pris tellement l'habitude, depuis de nom-
breuses années, de penser au surréalisme, qu'il nous semble que ce mot

est un mot « essentiel », un mot qui fait corps avec la chose. Or, Breton nous dit qu'il a hésité, qu'il n'a pas très bien su quel vocable choisir, qu'il a un instant pensé à « supernaturalisme ». Que se serait-il passé s'il avait ainsi nommé son mouvement ? Peut-être les mots ont-ils sur les choses une influence plus grande qu'on ne le pense, et peut-être le choix même de son nom, assez arbitraire au départ, a-t-il eu sur toute la destinée du surréalisme un grand poids. Ce sont des questions qui, je crois, pourraient servir de point de départ à la discussion. Henri Ginet pourrait-il avoir la bonté de répondre à la question que je lui ai posée ?

Henri GINET. — A ma connaissance, le mot de *surréel* est un mot qu'on n'emploie plus du tout dans le groupe maintenant. Tout est devenu tellement évident. Mais je ne dis pas qu'on n'ait plus besoin de faire référence à ce vocabulaire d'origine. Si on n'emploie plus le mot, c'est que la chose va de soi.

Jean WAHL. — Breton vous a-t-il demandé de me conseiller de ne pas parler du surréel ?

Ferdinand ALQUIÉ. — Ah non ! Et même s'il l'avait fait, je ne vous l'aurais dit qu'après. On peut toujours partir des textes de Breton où le mot se trouve, et se demander ce que veulent dire ces textes. Vous l'avez fait et c'était fort utile.

Jochen NOTH. — Il me semble que le terme de surréel est incertain. J'ai été très sensible à ce que Jean Wahl vient de dire sur le fait que la surréalité peut être quelque chose de très immanent aux choses. Cela s'explique par le caractère strictement non métaphysique de la surréalité surréaliste. Je pense que c'est important, parce que cela explique en grande partie l'adhésion de Breton au matérialisme historique et à la psychanalyse freudienne, qui est très matérialiste au fond, elle aussi. L'effort du surréalisme vers la surréalité, pour moi, n'est concevable que dans la mesure où cette surréalité est dans les choses mêmes, où elle ne les dépasse pas. D'après la théorie de Breton, la perception de la beauté n'est saisissable que dans la mesure où elle fait appel au désir, et le désir est quelque chose de très matériel qui implique sa satisfaction, quelque chose qui, comme pour le désir érotique, le désir sexuel, n'est concevable qu'ici-bas.

Jean WAHL. — Je pense que le mot surréalisme signifie, au premier plan pour ainsi dire, opposition au réalisme, ce qui n'est pas une conception matérialiste. Cela, André Breton le dit, je ne fais que le redire. Le réalisme, voilà ce dont ne veut absolument pas Breton. Et le matérialisme est quelque chose (c'est là que je me distinguerai encore de vous) de métaphysique. C'est pour cela qu'il n'est pas si mauvais aux yeux de Breton. La bête noire, pour ainsi dire, c'est le réalisme. Surréalisme, cela

veut dire non-réalisme, antiréalisme, et en plus, cela veut dire, je crois, affirmation du surréel.

Jochen NOTH. — Je ne sais pas si le matérialisme est quelque chose de métaphysique, parce que, pris dans le sens marxiste du mot, ce n'est pas seulement la matière comme matière brute de la construction du monde, mais bien le travail et l'activité humaine dans le monde qui sont en jeu.

C'est cela, je crois, le point qui intéresse les surréalistes. Je suis d'accord avec ce que vous dites sur l'opposition entre réalisme et surréalisme. Mais c'est que, justement, le réalisme devait apparaître à Breton comme l'acceptation d'une mauvaise réalité.

Ferdinand ALQUIÉ. — Je fais d'abord toutes réserves sur la valeur que les surréalistes reconnaîtraient au travail. Désir et émerveillement ne sont pas travail. Mais passons. Vous nous dites que, chez Breton, tout se réduit à ce monde-ci. Si vous voulez dire que Breton a toujours repoussé une philosophie de la transcendance, qu'il ne nous dit pas qu'il faut attendre un autre monde au sens chrétien du mot, c'est absolument évident, et nul n'a jamais pensé un seul instant à prétendre le contraire. Quant à dire qu'il n'y a pas chez Breton un sens d'un au-delà, je pourrais vous citer, et vous les connaissez, les textes où pour le moins il pose la question. C'est bien lui qui a dit : « Tout l'au-delà est-il dans cette vie ? » C'est une phrase interrogative à laquelle il n'y a pas de réponse, ni positive ni négative. Il y a aussi la notion de signes. Il y a aussi le fait que Breton déclare qu'il « n'est pas seul à la barre du navire ». Et même sur le hasard objectif (dont je ne veux pas parler ce soir, puisque nous consacrerons une séance à ce sujet), sur la rencontre, il demeure toujours, à mon avis, une espèce de doute profond. Ce doute ne me paraît pas un défaut. Il est fait au contraire de lucidité. La rencontre peut-elle être considérée comme n'ayant aucun sens en elle-même, en sorte que ce soit mon seul esprit qui lui donne un sens, ou est-elle le signe de quelque chose ? S'il y a des signes, si les rencontres sont le signe de quelque chose, si Breton se demande si tout l'au-delà est dans cette vie, c'est qu'il y a quand même dans le surréalisme un sens du surréel qui ne me paraît pas être retenu par la façon dont vous voyez les choses. Et j'ajouterai que l'intérêt que les surréalistes ont toujours porté à l'occultisme, à la magie, va dans cette direction. Non que je veuille prétendre qu'ils accordent foi au contenu des superstitions. Mais, leur reconnaître un intérêt, n'est-ce pas leur accorder un sens ? Etes-vous de mon avis ? Non par définition...

Jochen NOTH. — D'une certaine manière, je suis de votre avis, mais je ne suis pas certain que l'au-delà du surréalisme soit quelque chose de transcendant ; c'est peut-être contradictoire ce que je dis, mais la qualité de beauté, de libération qu'a la surréalité n'est pas quelque chose

de métaphysique, c'est une possibilité qui est concevable comme idée réalisable par les hommes, qui n'échappe pas aux hommes.

Jean WAHL. — Vous confondez une fois encore métaphysique et transcendant. Je crois qu'il y a une différence entre les deux termes. Le matérialisme est une métaphysique et n'a sûrement rien de transcendant ; il affirme qu'il n'y a pas de transcendant. Je crois qu'il y a une distinction complète à faire entre les deux mots. Et je crois qu'il est mieux pour l'usage, pour que nous nous comprenions, que nous distinguions métaphysique et transcendance. Il peut y avoir du métaphysique dans l'immanence ; il ne peut pas y avoir de transcendant dans l'immanence, sauf d'une certaine façon qui est à trouver.

Maurice de GANDILLAC. — Jean Wahl vient de parler de métaphysique. Il a lui-même souligné en lisant le « texte » de Breton un autre mot par lui-même aussi équivoque : celui de supernaturel. Métaphysique signifie probablement : ce qui est à côté de la physique, et les bibliothécaires alexandrins ont ainsi désigné un certain nombre de traités d'Aristote où il était question tantôt de théologie, tantôt de philosophie « première ». Supernaturel paraît d'abord plus clair : ce qui est « au-dessus » de la nature. Mais *super* est devenu normalement en français « sur ». Or, le *surnaturel* est précisément ce que refuse Breton, au sens du moins où les théologiens l'opposent au naturel, nature et surnature constituant deux étages superposés dont le plus élevé serait monopolisé par la religion. En parlant de « supernaturalisme », Breton entendait donc tout autre chose. Comme traducteur du pseudo-Denys, j'ai rencontré plusieurs fois « hyperphyès », que les transcripteurs latins rendent généralement par « *supernaturalis,* mais très souvent il vaudrait mieux dire « merveilleux », ce qui correspond davantage à l'univers surréaliste.

Il est vrai que merveilleux peut signifier miraculeux, mais on peut admettre plusieurs conceptions du miracle. Lorsque les surréalistes parlent de merveilleux, on peut mettre, pour ainsi dire, entre parenthèses, même s'ils ne le font pas eux-mêmes, la question de savoir s'il s'agit ou non d'une véritable transcendance. De toute manière, le merveilleux révèle une dimension qui nous élève au-dessus de la platitude prosaïque du réel banalisé et socialisé, comme le fait d'ailleurs à des degrés divers toute authentique poésie. Ce sentiment de merveilleux n'implique pas nécessairement qu'il y ait miracle proprement dit, une contravention aux lois de la nature. Le poète n'est pas un Josué qui arrête le soleil ou qui fend la mer Rouge, et pourtant il a l'impression de dépasser un certain niveau de naturel ou de réel, soit pour s'élever « au-dessus » soit pour descendre « au-dessous », dans ce qu'on appelle confusément des « abîmes » ou des « profondeurs ».

Jean WAHL. — Ceci me permet d'ajouter une chose, c'est qu'il y a en effet le subliminal. Le surréel, on peut y aller par le subliminal. Breton n'insiste pas beaucoup, mais il emploie le mot et, à la fin du premier

Manifeste, il dit : « L'existence est ailleurs. » Il y a tout de même là une question qui est posée.

Ferdinand ALQUIÉ. — Au fond, il me semble qu'il s'agit de savoir s'il y a ou non, du côté de l'objet, un certain corrélatif à la conscience du merveilleux. On peut éprouver la conscience du merveilleux comme une conscience purement subjective, en disant : « Je suis émerveillé », c'est tout. Mais on peut aussi avoir l'impression dans cet émerveillement de saisir quelque chose de merveilleux. Et il me semble que c'est quand même cela, la conscience surréaliste.

Jochen NOTH. — Mais cette conscience, on ne la saisit que dans le poème, dans l'action poétique.

Ferdinand ALQUIÉ. — Ce n'est pas une réponse à la question. Nous sommes bien d'accord sur le fait que, dans le surréalisme, c'est par l'acte poétique que l'on atteint le merveilleux. Mais le merveilleux se réduit-il à l'acte poétique lui-même ? C'est le problème. Est-ce que l'acte poétique nous le découvre ? Est-ce que l'acte poétique nous le dévoile, ou est-ce que l'acte poétique le crée de toutes pièces ? Car enfin, il faut bien insister aussi sur le désir de révélation qui habite le surréalisme, sur le fait qu'il rapproche la poésie de la connaissance. On rappelle sans cesse avec pleine raison que le surréalisme condamne la religion. Mais il condamne aussi l'esthétique. Et le merveilleux n'est pas une simple catégorie esthétique. Quand Breton déclare que seul le merveilleux est beau, il veut dépasser l'esthétique et remplacer une émotion de pure jouissance par l'émotion du pressentiment d'une découverte.

Jean WAHL. — Oui, et il y a encore un autre problème. C'est que certainement Breton ne veut pas réserver à une classe, qui serait celle des poètes, l'accès au merveilleux. Il veut que tout homme y accède. C'est dans l'acte poétique que Breton a accès au merveilleux, mais il ne veut refuser cet accès au merveilleux à personne.

Clara MALRAUX. — Je voudrais simplement apporter dans cette discussion un vers de Char : « Hâte-toi de transmettre ta part de merveilleux, de rébellion, de bienfaisance. » Je crois que ce vers situe l'idée de merveilleux sur un plan très clair.

Ferdinand ALQUIÉ. — Oui, mais Char, c'est encore autre chose. Je n'ai jamais pensé qu'il y eût une identité totale de vue entre Char et Breton.

Clara MALRAUX. — Il n'y a pas identité, mais j'ai l'impression qu'il y a accord.

Paule PLOUVIER. — Jochen Noth disait que le merveilleux ne sortait que de l'acte poétique. Il m'a pourtant semblé que Breton déclare également que l'acte poétique est comparable à l'acte d'amour et l'acte

d'amour comparable à l'acte poétique. Donc, on pourrait dire que le merveilleux sort aussi de l'acte d'amour.

Jochen NOTH. — L'acte d'amour n'étant pas réalisable pour le moment, il n'est concevable que poétiquement. Je pense que toute l'œuvre de Breton consiste à déplorer ces amours non réussies que sont les amours sous notre régime, les amours actuelles.

Sylvestre CLANCIER. — Pour répondre à l'une des questions que Ferdinand Alquié posait tout à l'heure avec justesse, la question de savoir si l'acte poétique engendre le merveilleux, je crois qu'on pourrait peut-être affirmer que c'est, au contraire, l'acte poétique qui est contenu dans le merveilleux. Et pour insister sur la pensée très juste exprimée par Maurice de Gandillac lorsqu'il disait que le merveilleux, c'était peut-être ces profondeurs de l'inconscient, je crois que le merveilleux c'est justement cette perle qui est au sein de l'huître, c'est un peu ce surréel qui, lorsqu'il se manifeste par l'acte poétique, par l'acte d'écriture, devient la surréalité. Cela peut me permettre de préciser le sens que je donne au mot réalisme ; Jean Wahl disait que, pour les surréalistes, le réalisme était la bête noire. En ce sens, je crois qu'on entend par réalisme la société figée, tout le préjugé social, tout l'ordre établi, toute la morale fixe. Mais, dans un autre sens, on peut donner au mot réalisme le sens de réalisme de l'esprit, l'esprit dans toute sa réalité, aussi bien la conscience que l'inconscient. Le vrai réalisme, c'est alors celui qui a été ouvert par Freud, aussi bien que par les surréalistes. C'est l'ouverture de toutes les dimensions de l'esprit. Et c'est ce merveilleux, justement, qui constitue les profondeurs de la conscience.

Jean BRUN. — Je me demande si on ne pourrait pas poser le problème en ces termes : on peut constater que beaucoup des activités de l'homme, beaucoup de ses comportements dans le monde sont doublés par d'autres activités. Je m'explique. La marche ne suffit pas à l'homme, elle est doublée par la danse. La parole ne suffit pas à l'homme, elle est doublée par le chant. La prose, au sens le plus classique du terme, ne suffit pas à l'homme, elle est doublée par la poésie. Alors la question, il me semble, est la suivante : est-ce que ces doublements, qui traduisent une sorte de dualisme, constituent la marque d'une scission qui n'est autre chose qu'une animation provisoire de l'homme appelé à être dépassé, ou au contraire est-ce que ces doublements, ces recoupements, sont le signe d'une sorte de tension interne chez l'homme, tension qui ne peut pas être dépassée et qui se situe par conséquent entre une réalité dans laquelle il se meut et une surréalité dont il parle et qui lui parle ?

Jean WAHL. — Je suis d'avis qu'il faudrait peut-être distinguer les cas. La première parole fut peut-être une parole chantée, tandis que, très probablement, la danse est postérieure à la marche. Les cas sont différents.

Jean BRUN. — Oui, mais de toute façon, il y a deux plans, quel que soit

l'ordre chronologique de leur apparition. Alors, d'où vient ce besoin impérieux de l'homme de ne pas se contenter de la marche, de la parole, de la prose ?

Henri GINET. — Je ne suis pas du tout d'accord avec Jean Brun. Je pense que ce sont des siècles de rationalisme qui nous font croire que la vie est cernée de bornes, avec différentes barrières, différentes étapes, et qui nous font situer le merveilleux dans l'au-delà. Le merveilleux n'est pas dans l'au-delà ; il est là tous les jours.

Ferdinand ALQUIÉ. — Cependant, je reviens encore à la notion de signe. Le merveilleux est là tous les jours, assurément. Pour les surréalistes du moins. Mais est-ce qu'il ne nous apparaît pas comme un signe ? Quel est le sens du merveilleux ? Lorsque je regarde cette carafe, je vois un objet fermé sur soi, qui ne m'appelle pas plus loin. C'est une carafe, elle contient l'eau que je vais boire. Quand, au contraire, je saisis quelque chose comme merveilleux, ma conscience est bien conscience d'un dépassement de ce qui m'est offert. La question de savoir si ce dépassement est un dépassement vers le haut, vers le bas, comme on l'a demandé, cela me paraît un problème de pure géographie. Si l'on pense à la notion de substance, on dira que c'est « dessous » parce que c'est « sub »-stantia. Si l'on pense à Dieu, on pensera que c'est dessus parce que l'on a l'habitude de penser que Dieu est au ciel et non sous nos pieds. Mais si nous étions de l'autre côté de la terre, ce qui est maintenant pour nous le haut serait le bas. Ce n'est donc pas là l'essentiel. Ce qui me semble essentiel c'est de savoir si l'objet saisi se suffit. Quant à la poésie, il me paraît qu'il y a une certitude poétique et que cette certitude vient, très précisément, de ce que le problème que nous posons ne peut être résolu, ni dans un sens ni dans l'autre. Je vais me faire comprendre par un exemple que j'ai déjà utilisé ailleurs, et vous m'en excuserez. Rimbaud dit : « La vraie vie est absente. » Si je donne à cette évidence poétique un sens rationnel défini, l'émotion poétique, la révélation poétique que contient cette phrase disparaît aussitôt. Et, en effet, je peux commenter cette phrase en déclarant, par exemple, qu'elle veut signifier qu'il n'y a de vie qu'au ciel, que ce monde est une vallée de larmes, et que lorsque nous serons en face de Dieu, nous connaîtrons la vraie vie. C'est une explication logiquement possible. Il y en a une autre : « la vraie vie est absente » voudrait signifier que nous sommes dans une société aliénée, et que, lorsqu'une révolution aura changé les conditions de l'homme, ce sera la vraie vie. Voilà donc deux explications possibles. Mais dans la mesure où je substitue à la phrase de Rimbaud l'une ou l'autre de ces deux explications, qu'est-ce que je dis ? Dans un cas : allez à la messe. Dans l'autre : soyez révolutionnaires. Dans un cas et dans l'autre, je n'énonce plus rien qui ait un sens de poésie ou de révélation poétique. Et pourtant, quand Rimbaud nous dit : « la vraie vie est absente », nous sentons qu'il nous dit quelque chose d'absolument

vrai. Si on l'énonce autrement, cela cesse d'être vrai. C'est donc que notre problème est finalement insoluble. Ne le pensez-vous pas ?

Jochen NOTH. — Le problème est de savoir d'où vient l'impossibilité de la généralisation du surréalisme, qui s'exprime par la demande d'occultation profonde. La réalité, telle qu'elle se présentait aux surréalistes, n'était justement pas possible par l'action surréaliste. Alors il restait à retrouver cette vérité poétique qui consiste en ce que le poète, dans la vie actuelle, doit chercher sa vérité très particulière et très spéciale en lui-même. Mais cela dépend de la situation de la société, de l'état social du surréalisme ; il est un individu isolé, dans le sens économique et social du terme. Tout s'explique par là. Et ce que vous dites sur cette vérité de Rimbaud, par exemple, s'explique justement par le fait que la question n'est pas soluble pour les victimes. Elle n'est pas soluble pour les individus socialement isolés.

Stanley COLLIER. — Ce que je vais dire va peut-être paraître très naïf, mais je crois qu'on aborde maintenant un grand problème, et je pense qu'on se pose un problème qui n'a peut-être pas de réponse comme : « Combien d'anges pourraient s'installer sur la pointe d'une épingle ? Combien d'enfants avait Lady Macbeth ? » Je crois que pour répondre ici, à côté, c'est Valéry qui a distingué très nettement entre la prose et la poésie. La prose est un moyen de communication, la poésie est un langage qui n'est pas un langage. C'est un langage qui provient des cris, des larmes, de la douleur, du gémissement, du gloussement de volupté, etc. On essaie de parler un langage qui n'est pas un langage. Je crois que le surréalisme, qui, pour moi, est le seul mouvement valable au 20ᵉ siècle, a essayé de restituer leur valeur aux mots. Car les mots n'ont plus de valeur aujourd'hui ; nous sommes cernés par la publicité, par la radio, par les chansons qui n'ont rien à dire, et on se répète des niaiseries, des banalités. Je crois que la poésie garde le secret du vrai langage, mais il y a aussi la question d'une autre vie, d'une vie qui est au-delà de nous, qui est de l'autre côté. Ce problème a été discuté par Apollinaire, par Max Jacob qui a fini par tomber dans le sein de l'Eglise, par désespoir je crois. Max Jacob et Apollinaire parlaient un jour, et je me rappelle que le résultat du débat, c'était qu'il y a peut-être eu, dans un passé très lointain, une autre possibilité pour l'homme, chrétiennement parlant. Et la vie que nous menons maintenant est une fausse vie, mais c'est une vie dont nous nous contentons faute de mieux, parce que cette vie comporte de temps en temps certaines jouissances que nous ne voudrions pas abandonner. Et je crois que Max Jacob a cité, Apollinaire aussi d'ailleurs, un passage de Dostoïewsky où le Christ revient sur la terre et ressuscite un enfant, une fillette morte. Et il est tout de suite jeté en prison, et il est soumis à un passage à tabac par l'inquisiteur qui lui dit : « Vous avez fait erreur, vous avez fait fausse route ; à un certain moment, vous avez été tenté sur la montagne, vous

aviez le choix : donner aux hommes le pain ou la liberté ; et vous vous êtes trompé, vous leur avez donné la liberté. »

Pierre PRIGIONI. — Je ne voudrais pas clore ce débat pour en ouvrir un autre, mais je voudrais quand même signaler une phrase qui ferait, je pense, de la peine à Breton si elle lui était connue. On a dit, en parlant de Blake, qu'il y avait chez lui, comme chez les surréalistes, chute de l'humanité. J'ai été inquiété par cette phrase. L'idée de chute n'est pas surréaliste du tout.

Jean WAHL. — Si, il peut y avoir une chute et il peut y avoir une remontée.

Pierre PRIGIONI. — Pour vous, mais pas pour le surréalisme. Quand, dans *Arcane 17,* Breton s'exprime sur ce point, il n'y a pas d'idée de chute, il n'y a pas d'idée de mal.

Jean WAHL. — Je n'ai pas pris chute dans le sens chrétien. J'ai pris chute dans le sens poétique. Il faut peut-être remonter aux origines, il faut remonter à l'enfance. Il y a chute parce qu'il y a rationalisation et il faut ensuite réintégrer l'enfance et ses pouvoirs merveilleux. Breton emploie ce mot de réintégration.

Robert Stuart SHORT. — N'est-ce pas de ce côté qu'il faut aborder le problème, en effet ? Je crois que je suis d'accord avec ce que Sylvestre Clancier a dit il y a quelques minutes, que ce n'est pas une question de surréel, mais plutôt une question de puissance humaine. Breton parle beaucoup plus des puissances humaines et de récupération que de surréel et de surréalité. Je peux comprendre que Breton sente une certaine gêne à parler maintenant de surréel. Plutôt que de parler de l'au-delà (la vraie vie est ailleurs), il faut parler de cette récupération des puissances humaines. Pour moi, ce que le surréel veut dire n'est pas une essence, c'est simplement ce que l'humain peut atteindre, c'est quelque chose au-delà de nos forces actuelles, et Breton dit toujours qu'il faut réintégrer le surréel dans le réel. Cela veut dire pour moi élargir les puissances humaines jusqu'au plus haut point de sensibilité, d'intelligence, de compréhension, d'expérience de la vie, en somme.

Ferdinand ALQUIÉ. — C'est une interprétation. Je ne pense pas que ce soit la seule possible.

Jean BRUN. — Je voudrais répondre à ce que vient de dire Robert Stuart Short. Si le surréel est conçu comme ce qui n'est pas encore atteint par les puissances humaines, le problème devient chronologique. Lorsque ce surréel sera atteint par les puissances humaines dans un avenir plus ou moins lointain, il deviendra le réel ; il n'y aura donc plus de surréalisme et peut-être plus de poésie. Est-ce que vous acceptez cela ?

Robert Stuart SHORT. — Non, parce que dans cette époque-là, et c'est la grande ambition des surréalistes, la poésie pourra être faite par tous.

Jean BRUN. — Alors, comment concilier la formule de Lautréamont :
« la poésie doit être faite par tous », avec la phrase que je cite de
mémoire : « je demande l'occultation profonde de surréalisme » ?

Robert Stuart SHORT. — Ce n'est pas à moi de répondre, mais je crois
que la réponse est assez simple. L'occultation était nécessaire parce que
le surréalisme se trouvait dans une situation très hostile de la part de
la société, et c'est uniquement par rapport à une société capitaliste, réac-
tionnaire, qu'il fallait alors occulter le surréalisme.

Surréalisme et théâtrologie

Ferdinand ALQUIÉ. — Stanley Collier est l'auteur de deux livres sur *Max Jacob*. Il a fait de nombreuses conférences sur le théâtre, conférences que j'ai le regret de ne pas avoir entendues, où il accorde au surréalisme une très grande place. Il va nous parler des rapports du théâtre, de la théâtrologie, et du surréalisme. Je lui donne la parole.

Stanley COLLIER. — Je dois d'abord m'excuser de mon absence ces jours derniers, absence qui était provisoire et inévitable. J'espère que ma présence aujourd'hui vaudra bien cette absence. Je dois aussi vous dire que je ne suis pas Américain, comme le bruit en a couru, mais cent pour cent Anglais. Je professe le français dans une boîte de province, en Angleterre, et de temps en temps, à mes moments perdus, je fais du théâtre. Et je crois qu'il est inutile de parler du théâtre, comme de parler de l'amour, il faut en faire. Je me rappelle que M. Ionesco, en faisant la lecture de sa pièce *Rhinocéros*, a préfacé sa lecture par ces mots : « Mesdames, messieurs, une pièce est faite pour être jouée et non pour être lue, à votre place je ne serais pas venu. » Il est certain que quand on parle du théâtre, on parle de quelque chose de vivant ; on parle d'un genre qui est assez différent, qui est très différent de la poésie et du roman. Le lecteur peut se mettre en face d'un poème et lire ce poème dans la solitude. Il n'y a rien qui intervient entre lui et le poème ; même chose pour le roman. Mais dans le cas du théâtre, il y a toujours un intermédiaire, il y en a même plusieurs, et il faut d'abord un plateau, un metteur en scène, des acteurs, et comme disait Feydeau : l'auteur fait une première pièce, le metteur en scène en lit une deuxième, l'acteur en joue une troisième et le public en voit une quatrième. Donc il y a certains problèmes vis-à-vis du théâtre qui

n'interviennent pas dans les discussions à propos de la poésie. Je dois, ceci dit, éclairer un peu mon titre qui peut vous paraître bizarre, sinon dénué de sens.

Théâtrologie, mot féminin, inventé par Ionesco dans sa pièce *L'Impromptu de l'Alma*. Ionesco, comme vous vous le rappelez bien, est lui-même le personnage principal, et au moment du lever du rideau, peine sur une nouvelle pièce. Entrent chez lui, successivement, Bartholoméus Ier, Bartholoméus II et Bartholoméus III, qui sont tous docteurs en théâtrologie, et qui le soumettent illico à une espèce d'interrogatoire académique touchant le thème, la structure, le langage, les costumes et les décors de sa pièce, et lui lancent comme des pierres des mots comme *costumologie, spectatologie, théâtrologie*, etc. Cette pièce n'a d'ailleurs d'intérêt que comme satire des auteurs bien-pensants, et comme déclaration des droits de l'auteur dramatique. En somme, c'est une espèce de profession de foi de la part de l'auteur. L'un des docteurs est visiblement Brecht, l'autre — peut-être — Jean-Paul Sartre, et le troisième peut-être Bernstein, peut-être même Aristote (je n'en suis pas très sûr). Ionesco s'élève donc contre les pontifes qui s'en viennent lui dire exactement ce que fut, est et sera le théâtre. Ces trois soi-disant experts en matière de théâtrologie bousculent l'auteur en lui demandant pourquoi il écrit une pièce de théâtre. Ionesco avait pris, comme scène de base de sa pièce, la situation suivante : j'ai aperçu une fois, dans une grande ville de province, au milieu de la rue, en été, un jeune berger, vers les trois heures de l'après-midi, qui embrassait un caméléon. Ceci m'avait beaucoup touché, j'ai décidé d'en faire une farce. A la fin de la pièce, Ionesco donne sa profession de foi, dont je vous lis une partie :

« Le théâtre est pour moi la projection sur scène du monde du dedans. C'est dans mes rêves, dans mes angoisses, dans mes désirs obscurs, dans mes contradictions intérieures, que, pour ma part, je me réserve le droit de prendre cette matière théâtrale. Comme je ne suis pas seul au monde, comme chacun de nous au profond de son être est en même temps tous les autres, mes rêves, mes désirs, mes angoisses, mes obsessions ne m'appartiennent pas en propre. Cela fait partie d'un héritage ancestral, d'un très ancien dépôt constituant le domaine de toute l'humanité. C'est par-delà leurs diversités extérieures ce qui réunit les hommes et constitue notre profonde communauté, le langage universel. »

Je voudrais, si vous le permettez, rapprocher de ce point de vue deux autres textes. C'est d'ailleurs avec beaucoup d'hésitation que

je cite le premier, car Jean Wahl, hier, a à peu près jeté cette défi-
nition par la fenêtre, la définition d'une partie du premier *Manifeste*
de Breton : « le surréalisme repose sur la croyance à la réalité supé-
rieure de certaines formes d'associations négligées jusqu'à lui, à
la toute-puissance du rêve, au jeu désintéressé de la pensée ». Et
je voudrais aussi rapprocher ce texte d'un texte d'Artaud dans *Le
Théâtre et son double* : « Il s'agit donc de faire du théâtre, du
théâtre, au propre sens du mot, une fonction, quelque chose d'aussi
localisé et d'aussi précis que la circulation du sang dans les artères,
ou le développement chaotique en apparence des images du rêve
dans le cerveau, et ceci par un enchaînement efficace d'une vraie
mise en servage de la pensée. »

Ceci tout simplement pour souligner les rapports entre une cer-
taine conception audacieuse, fantaisiste à la rigueur, nouvelle certes,
et indiscutablement saine du théâtre, et ceux qui, il y a déjà plus
de quarante ans, luttaient pour briser les cadres, pour rendre à la
création littéraire sa liberté, pour élargir le champ de la conscience
artistique. En matière de création artistique, il n'y a jamais rien,
comme dit Apollinaire, avant le surréalisme, il n'y a jamais rien, ou
presque rien, de nouveau sous le soleil. Et on doit saluer, et je
salue en tant qu'homme de théâtre, les animateurs, les continuateurs,
les rénovateurs du mouvement surréaliste, seul mouvement peut-
être qui ait offert à l'artiste et à son public quelque chose de nou-
veau, quelque chose de précieux, quelque chose d'inépuisable ; mou-
vement qui a profondément influencé et modifié le cours de la
littérature théâtrale. Ce mouvement a contribué à une véritable
réforme de notre théâtre, une des institutions les plus immuables, les
plus coriaces, car dans les loges, les coulisses, sur nos scènes, il
faut un coup de balai vraiment énergique pour dissiper la poussière
séculaire.

Sans doute, bien avant le jour où Apollinaire forgea le mot de
surréalisme, aurait-on pu trouver éparse dans la littérature, non
seulement dans la littérature française, mais aussi dans la littérature
anglaise, une certaine façon de penser, une certaine manière de
regarder les choses, et de les reproduire, qu'on eût pu qualifier de
surréaliste. Il faut insister, je crois, sur l'essentiel, et je sais qu'ici
je me mets en danger. Mais il faut le dire, l'essentiel, c'est que l'ac-
tivité du mouvement surréaliste est moins une innovation agressive,
violemment destructrice et volontairement iconoclaste, comme l'ont
pensé certains, qu'un retour nécessaire aux origines et aux sources
d'un art qui est toujours resté hybride. Seulement, un public dorloté

par les conventions naturalistes, purement narratives du théâtre, se scandalisera d'une optique qui lui paraîtra incompréhensible, et même choquante. Le même public, qui accepte dans son enfance *Alice au pays des merveilles*, le passage à travers le miroir, ou les cocasseries de music-hall, proteste contre *Le Père Ubu*, contre les conceptions d'Artaud, de Breton, d'Aragon. Parce qu'ici nous sommes en contact avec les éléments d'un théâtre pur, d'un théâtre qui n'a rien à voir avec la littérature écrite. Les gestes, mimes, action stylisée, inondations de l'être par les choses, jeux de chapeaux, échange de proverbes déformés, personnages clownesques, ridicules, tout démontre l'insuffisance d'un théâtre littéraire. « Le langage » dit Nietzsche, dans sa *Naissance de la tragédie*, « reste incapable d'objectiver les grands mythes de l'homme. » C'est la structure des scènes, l'imagerie visuelle qui révèlent une signification beaucoup plus profonde, que même le poète est parfois incapable d'exprimer par le verbe. D'où, je crois, cette juxtaposition d'objets incongrus, du comique et du tragique, d'une certaine fantaisie, de la magie, passage à travers un miroir qui nous cache la vraie réalité, libération de l'esprit de l'homme avec tout ce qu'il contient de contradictoire, de désespéré, de puissant, de dérisoire et d'immensément grand. Tout cela passe comme un cours d'eau parfois souterrain des auteurs grecs et latins à la *commedia dell'arte*, en passant par Shakespeare, pour reparaître toujours aux époques les plus troubles et particulièrement sanglantes, dans les rêves, les fantaisies et les désirs de l'homme moderne.

L'historique de ce courant en ce qui concerne le théâtre, on peut le faire rapidement, car il faut dire que la présentation d'une pièce exige des acteurs, un directeur, un ou plusieurs décors, un théâtre, et parfois un public. La production théâtrale du mouvement surréaliste reste donc nécessairement maigre. Elle n'a jamais fait la fortune de l'auteur, et doit être regardée comme ce que nous appelons, en Angleterre, un succès artistique, c'est-à-dire bien fait, bien présenté, mais sans public ; donc avec des recettes négligeables. En 1896, l'*Ubu-roi*, de Jarry, à l'Œuvre ; en 1918, *Les Mamelles de Tirésias*, d'Apollinaire ; en 1922, *Locus solus*, de Roussel ; en 1926, *Poussière de soleils*, du même auteur ; en 1927, Artaud et Vitrac fondent le Théâtre Alfred-Jarry qui joue *Ventre brûlé* ou la *Mère folle*, pièce musicale d'Artaud, les *Mystères de l'amour*, drame surréaliste de Vitrac, et *Gigogne*, de Max Robur. En 1928, *Victor ou les enfants au pouvoir*, de Vitrac, au Théâtre Alfred-Jarry, mise en scène d'Artaud. En 1933, année extrêmement importante dans l'his-

toire du mouvement, en ce qui concerne le théâtre, Artaud fonde
la *Société anonyme du théâtre de la cruauté,* fondation qui reste à
l'état de projet mais qui demeurera pour les jeunes metteurs en
scène, les jeunes directeurs, surtout en Angleterre, le livre de che-
vet, la véritable bible du théâtre. En 1934, *Coup de Trafalgar,* de
Vitrac ; en 1935, *Les Cenci,* présentation d'Artaud, pièce qui détient
d'ailleurs le record pour l'affiche, puisqu'elle tient quinze jours
(c'est énorme !). A cette liste il faudrait peut-être ajouter certaines
pièces dadaïstes, *Les Premières et Deuxièmes Aventures célestes de
M. Antipyrine,* de Tzara, *Le Serin muet,* de Ribemont-Dessaignes,
joué par Breton, Soupault et Mlle Valère, pièce où l'un des per-
sonnages reste perché en haut d'une échelle, un autre étant un nègre
qui se prend pour le compositeur Gounod, et a appris toutes ses
belles compositions à son serin muet qui les chante d'une façon
merveilleuse, sans toutefois émettre une seule note. Il y a aussi
un sketch de Soupault et de Breton : *S'il vous plaît ; Le Ventriloque
désaccordé,* de Paul Dermée ; un autre sketch : *Vous m'oublierez,*
de Breton et de Soupault ; une petite pièce d'Aragon : *Système D.D.*
dont je n'ai jamais vu d'ailleurs le manuscrit, et *Vaseline sympho-
nique,* de Tzara, cacophonie de sons inarticulés, jouée par un ensem-
ble de vingt personnes dont Breton, Picabia, Éluard. Trois autres
pièces, *Le Cœur à gaz,* de Tzara, *L'Empereur de Chine,* et *Le Bour-
reau du Pérou* sont à proprement dire des pièces dadaïstes, mais elles
constituent la mise en pratique, je crois, de certains éléments sur les-
quels, curieusement, paradoxalement peut-être, Jarry et Apollinaire
avaient insisté parfois comme à leur insu.

Le *Cœur à gaz* est un récital assez bizarre, presque chanté, psalmo-
dié si vous voulez, par des personnages qui représentent les parties du
corps : l'oreille, le cou, la bouche, le nez, le sourcil. Je crois que c'est
du théâtre pur, qui crée ses effets par les rythmes subtils et obsédants
d'un dialogue modelé sur les réflexes, les formules et les banalités
du bavardage quotidien. Entre parenthèses, Tzara définit ainsi son
œuvre : c'est *la plus grande escroquerie du siècle,* en trois actes, qui
ne rendra heureux que ces imbéciles industrialisés, qui croient tou-
jours à l'existence des hommes de génie. On demande au lecteur
d'accorder à cette pièce l'attention que réclame un chef-d'œuvre
comme *Macbeth,* ou *Chantecler,* mais de traiter l'auteur, qui n'est
pas un génie, avec peu de respect et de noter le manque de sérieux
du texte qui ne contribue en rien de nouveau aux techniques du
théâtre. Les deux autres pièces, dont je viens de donner les titres,
sont peut-être plus importantes, car on a l'impression d'un effort

réel et soutenu pour créer sur la scène un monde poétique, hallu-
cinant, terrifiant mais étonnamment révélateur, très proche de
notre existence et aussi, il faut le dire, curieusement lucide et pro-
phétique. *L'Empereur de Chine* traite les thèmes de la violence, de
la sexualité et de la guerre. L'héroïne, Onan, princesse de Chine, est
une nymphomane volontaire et cruelle. Son père, l'empereur, est
un tyran sadique ; Onan est accompagnée de deux esclaves, Ironique
et Équinoxe, enfermés dans des cages, vêtus de chapeaux haut de
forme, de frac et de kilt. Ironique a un pansement sur l'œil gauche,
Équinoxe sur l'œil droit. Ils doivent donc regarder le monde ensem-
ble. Il y a des scènes de guerre et de torture. Le ministre de la paix
étudie la stratégie militaire et se voit promu ministre de la guerre.
S'ensuivent des scènes de violence et de viol ; seules les femmes qui
consentent à boire le sang des victimes seront épargnées par les sol-
dats. En fin de compte, le bureaucrate Verdict assassine la princesse
Onan qui vient de lui déclarer sa passion. Voici le dialogue final :

« IRONIQUE. — Quand l'amour meurt...

ÉQUINOXE. — Urine !

Voix de VERDICT *qui sort de l'ombre.* — Dieu !

IRONIQUE. — Constantinople.

ÉQUINOXE. — Hier, une vieille femme est morte de faim à Saint-
Denis. »

Le Bourreau du Pérou exprime les mêmes préoccupations. Le
gouvernement ayant abdiqué, c'est le bourreau qui devient chef
d'État. Le pays baigne dans le sang des victimes. Ces scènes, comme
celle de *L'Empereur de Chine*, préfigurent curieusement la guerre
de 39.

C'est là peut-être un point assez important : le caractère universel,
prophétique, et rigoureusement cruel du genre de théâtre lancé par
Jarry et Apollinaire, analysé par Artaud, et continué par certains
auteurs modernes qui veulent faire du théâtre autre chose qu'un
simple déshonorant divertissement pour badauds refoulés et business-
men fatigués. « L'action du théâtre », dit Artaud, « comme celle de
la peste, est bienfaisante car, poussant les hommes à se voir tels
qu'ils sont, elle fait tomber les masques, elle découvre le mensonge,
la veulerie, la bassesse, la tartuferie. Elle secoue l'inertie asphyxiante
de la matière qui gagne jusqu'aux données les plus claires des sens,
et révélant à des collectivités leurs puissances sombres, leurs forces
cachées, elle les invite à prendre, en face du destin, une attitude
héroïque et supérieure qu'elles n'auraient jamais eu sans cela. » Et
pour faire le point, vous connaissez tous, je crois, la manière dont

15

Artaud introduit le thème du *Théâtre et son double* : « Sur les ruis-
seaux sanglants, épais, vireux, couleur d'angoisse et d'opium qui
rejaillissent des cadavres, d'étranges personnages vêtus de cire, avec
des nez longs d'une aune, avec des yeux de verre et montés sur des
sortes de souliers japonais, faits d'un double agencement de tablet-
tes de bois, les unes horizontales, en forme de semelles, les autres
verticales qui les isolent des humeurs infectées, passent, psalmo-
diant des litanies absurdes dont la vertu ne les empêche pas de som-
brer à leur tour dans le brasier. » Comme avait dit Gide, vingt ans
plus tôt : « Il importe (lorsqu'on parle de l'histoire du drame) avant
tout de se demander : Où est le masque ? Dans la salle ou sur la
scène ? Dans le théâtre ou dans la vie ? Il n'est jamais qu'ici ou que
là. » Je ne sais si Jarry, avant de déchaîner son monstre, s'était
longuement penché sur l'histoire du théâtre en Occident, s'il était
décidé après mûre réflexion à une révolution artistique en bonne
et due forme. J'en doute, mais le fait est là : cette soirée inoubliable
du 10 décembre 1896 marque une date. Je vous épargne la des-
cription.

Le cas d'Apollinaire est beaucoup plus difficile ; il me laisse plus
rêveur. Le prologue des *Mamelles de Tirésias* exprime avec une pré-
cision remarquable tout ce que le théâtre, à son avis, devait devenir
par la suite. Le message de la pièce, nous rappelle Apollinaire, est
de la plus grande importance sociologique, il est celui de la repopu-
lation d'une France décimée par la guerre, et par l'émancipation de
la femme. Si tout cela est vrai, si véritablement Apollinaire voulait
faire une pièce sérieuse (je refuse absolument d'y croire d'ailleurs),
c'est peut-être simplement qu'il acceptait le fait que le théâtre ne
devient théâtre qu'en présence d'un public ; c'est là quelque chose
qui a été renié depuis. Ce thème est là peut-être pour allécher un
public, c'est peut-être tout simplement une plaisanterie. Mais, dans
la préface, Apollinaire parle de cet adjectif qu'il avait forgé, en
ajoutant une explication assez importante. Il parle d'abord du fait
que le théâtre surréaliste devra mettre le public en contact avec
le vrai réel, et c'est toujours une difficulté avec ce que j'appelle le
signe sur le théâtre. Je ne crois pas qu'on puisse parler d'image, de
symbole, je crois qu'il faut parler de signes, de signes évocateurs.
Apollinaire proteste contre un certain critique qui avait appelé son
drame symbolique ; ce n'est pas si bête que cela, de temps en temps
on a l'impression d'être en présence de symboles. « Pour tenter »
dit-il, « sinon une rénovation du théâtre, du moins un effort per-
sonnel, j'ai pensé qu'il fallait revenir à la nature même, mais sans

l'imiter à la manière des photographes. Quand l'homme a voulu imiter la marche, il a créé la roue, qui ne ressemble pas à une jambe, il a fait ainsi du surréalisme sans le savoir. J'ajoute qu'à mon gré cet art sera moderne, simple, rapide avec les raccourcis et les grossissements qui s'imposent si l'on veut frapper le spectateur. Au demeurant, le théâtre n'est pas plus la vie qu'il interprète que la roue n'est une jambe. Par conséquent il est légitime à mon sens de porter au théâtre des esthétiques nouvelles frappantes qui accentuent le caractère cynique des personnages. » Et finalement les surréalistes, dit-il, les nouveaux auteurs font paraître à ses yeux (aux yeux du spectateur) des mondes nouveaux « qui élargissent les horizons, multiplient sans cesse sa vision, lui fournissent la joie et l'honneur de procéder sans cesse aux découvertes les plus surprenantes ».

Je crois que seul le poète dramatique est capable de nous faire pénétrer dans ce monde situé au-delà des sens, au-delà des choses. Les Grecs employaient masques et cothurnes, Shakespeare nous met constamment en contact avec le surréel (non pas peut-être avec le surnaturel, c'est autre chose) mais il parle avec l'au-delà. La scène est une loupe pour Shakespeare qui brouille le tangible, le banal, mais qui nous permet d'entrer dans le monde du réel. La vérité et la raison sont deux ennemies mortelles ; seul le poète, et non point le philosophe aveuglé par sa petite logique, peut nous montrer la réalité. L'auteur qui ne met sur scène qu'une triste photographie de notre monde, trahit ce monde, trahit le théâtre, et nous trahit. L'avènement du réalisme dans la littérature, du réalisme pur, est une maladie pernicieuse dont la littérature souffre toujours. Pourtant, et pour des raisons techniques, on peut douter que des pièces auxquelles nous attachons l'étiquette surréaliste fussent écrites selon la recette prescrite par André Breton. L'écriture automatique, sans souci de forme, me semble du moins une gageure dans le théâtre, dans le domaine d'un art qui repose sur l'agencement, sur la forme, sur une structure créée pour rendre son maximum d'efficacité. Les textes d'Aragon dans Le Libertinage, L'Armoire à glace..., ne réussissent que grâce à une organisation intérieure qui reste profondément professionnelle. Dans le prologue de L'Armoire, il y a, comme vous vous le rappelez bien, un soldat, une femme nue, le président de la République qui parle à un général nègre ; il y a deux sœurs siamoises qui demandent au président l'autorisation de se marier séparément ; il y a une fée, il y a un homme monté sur un tricycle, le nez si long qu'il doit le soulever avant de parler ; le mari entre dans la chambre, la femme est visiblement énervée et le supplie de

ne pas ouvrir l'armoire. Il y a une espèce de suspense de jalousie,
le mari de la femme entre dans la chambre voisine (*intervalle*), le
mari entre en caleçon et ouvre l'armoire d'où sortent les person-
nages fantastiques du prologue, et le président chante une chanson
ridicule.

Je crois que le véritable doyen du théâtre, celui qui a posé les
principes d'une manière extraordinaire, c'est Artaud. Je ne voudrais
pas abuser de votre temps en parlant trop longuement d'Artaud,
car je suis sûr que vous connaissez, comme moi, presque par cœur,
Le Théâtre et son double. Je vous ai déjà cité le passage du livre
où il parle de la peste. Cette évocation de la peste n'a pas besoin
de commentaire. Il est évident que les hommes de théâtre ont com-
mencé, entre 1900 et 1920, à se poser un certain nombre de ques-
tions fondamentales sur un art qui se pratiquait depuis des milliers
d'années mais qui avait perdu son sens et son efficacité. C'est sans
doute après cette plongée dans le réalisme — vous connaissez tous
le théâtre d'Antoine, le théâtre libre, période désastreuse et dont
nous subissons toujours les effets — que ceux qui voulaient rendre
au théâtre sa liberté et sa dignité, se sont posé plusieurs questions.
Premièrement, qu'est-ce qu'une action dramatique ? Deuxièmement,
qu'est-ce qu'un personnage dramatique ? Troisièmement, qu'est-ce
que le dialogue dramatique ? Mais *Le Théâtre et son double* ne se
contente pas seulement de proposer un théâtre cruel, radicalement
opposé à celui qui, trahi par les auteurs, est adapté aux besoins d'un
public avide de distractions pour la plupart inoffensives. Pour
Artaud, le théâtre, la scène, la pièce étaient une représentation com-
plète de la vie, qui délivre et qui exalte le spectateur. A ce point
de vue, il faut quand même prononcer le mot de métaphysique parce
que toute une métaphysique est en évidence dans *Le Théâtre et son
double,* métaphysique dans le sens où la conscience étant l'acte
même, il s'ensuit que tout acte est un rapport de conscience, et sup-
pose, dans le plan extérieur où nos actes ont lieu, un plan de con-
science qui sous-entend toute la réalité, un plan métaphysique, un
plan de vie.

Donc, le problème pour Artaud était le problème de l'acteur :
définir une notion de l'acte que nous puissions appliquer à l'acteur
et à l'action théâtrale. Pour lui, dans le monde occidental, il y avait
divorce entre la pensée et l'acte. Mais je vais vous citer le texte :

« L'homme civilisé, pour tout le monde un civilisé cultivé, est un
homme renseigné sur des systèmes, et qui pense en systèmes, en
signes, en formes, en représentations. C'est un monstre chez qui

s'est développée jusqu'à l'absurde cette faculté que nous avons de tirer des pensées de nos actes, au lieu d'identifier nos actes à nos pensées. Si notre vie manque de souffle, c'est-à-dire d'une constante magie, c'est qu'il nous plaît de regarder nos actes et de nous perdre en considérations sur les formes rêvées de nos actes, au lieu d'être poussés par eux. »

C'est pour lui le point essentiel du théâtre. En parlant de la poésie, Artaud insiste sur le fait que la poésie est « ce qui rend visible et tangible la réalité », qui peut d'ailleurs revêtir des formes multiples : gestes, éclairage, danse, mime, cris, jeux, masques, grimaces, participation du public, tout doit concourir à créer l'effet, non à être véritablement la célébration d'un rite. C'est-à-dire qu'Artaud voulait que toute pièce de théâtre finît par l'incendie du théâtre et la mort du public (il allait jusque-là). On a souvent répété que le théâtre est l'espace et que cet espace sur la scène est l'intérieur même de la vie. Les choses et les passions y sont comme elles sont, dans l'inconscience. Et dès qu'on suppose à l'acteur une intériorité personnelle, différente de ce lieu universel, la scène pour Artaud se vide, le vrai théâtre s'enfuit et l'exhibition commence. C'est pourquoi l'explication, et non la communication directe d'un état d'âme, si émouvante qu'elle soit, n'est pas du théâtre. Le langage, ce décalque superflu de ce qu'on pourrait voir, de ce qu'on a déjà compris, n'est plus d'aucune force. On a, je crois, hier, parlé un peu de ce vers de Rimbaud : *La vraie vie est absente.* D'autres ont essayé d'exprimer la même chose avec des termes différents : « Nous ne sommes pas de ce monde. » Je crois qu'ici Artaud rejoint certain poète qui prétend que la vraie vie est ailleurs, et veut dire exactement que la vie authentique, dont on a souvent parlé dans cette décade, réside uniquement dans l'acte créateur. C'est dans l'acte poétique, dans l'acte théâtral aussi, gestation et accouchement douloureux mais magnifique de la création, que l'homme se libère constamment, et doit se libérer pour échapper à sa triste condition. Il faut que l'homme reste créateur. C'est de cet acte rénové, sans cesse, que parle Artaud et peut-être aussi Cocteau (je n'ai pas peur de le mentionner), quand il parlait de poésie de théâtre, et l'ensemble de ce qu'il mettait sur la scène distillait en fin de compte ce qu'il appelait une goutte de poésie vue au microscope. C'est pourquoi, je crois, pour Artaud le théâtre devient de la cruauté. « C'est pourquoi, dit Artaud, je propose un théâtre de la cruauté. Avec cette manie de tout rabaisser qui nous appartient aujourd'hui à tous, cruauté, quand j'ai prononcé ce mot, a tout de suite voulu dire : sang pour tout le

monde. Mais théâtre de la cruauté veut dire théâtre difficile, et cruel d'abord pour moi-même. Sur le plan de la représentation, il ne s'agit pas de cette cruauté que nous pouvons exercer les uns contre les autres en y dépeçant mutuellement les corps, en sciant nos ana-tomies personnelles, ou, tels les empereurs assyriens, en nous adres-sant par la poste des sacs d'oreilles humaines, de nez ou de narines bien découpées, mais de celle beaucoup plus terrible et nécessaire que les choses peuvent exercer contre nous. Nous ne sommes pas libres et le ciel peut encore nous tomber sur la tête, et le théâtre est fait pour nous apprendre d'abord cela. J'emploie le mot de cruauté dans le sens d'appétit de vie, de rigueur cosmique et de nécessité implacable, dans le sens gnostique de tourbillon de vie qui dévore les ténèbres, dans le sens de cette douleur hors de la néces-sité inéluctable de laquelle la vie ne saurait s'exercer. Une pièce où il n'y aurait pas cette volonté, cet appétit de vie aveugle et capable de passer sur tout, visible dans chaque geste et dans chaque acte et dans le côté transcendant de l'action, serait une pièce inutile et manquée. Il s'agit de savoir ce que nous voulons, si nous sommes tous prêts pour la guerre, la peste, la famine et le massacre ; nous n'avons même pas besoin de le dire, nous n'avons qu'à continuer à nous comporter en snobs et à nous porter en masse devant tel ou tel chanteur, tel ou tel spectacle admirable et qui ne dépasse pas le domaine de l'art, telle ou telle exposition de peinture de chevalet, où éclatent de-ci de-là des formes impressionnantes, mais au hasard et sans une conscience véridique des forces qu'elle pourrait remuer. »

Le théâtre donc, pour Artaud, est une bête. Le spectateur la regarde, l'acteur la fait vivre ; le monstre sort de sa tanière. Il faut que le spectacle avale, prenne ce remède, ce médicament, que le crime, mis à jour, achève sur la scène sa trajectoire, qu'il accom-plisse sa révolution et laisse le spectateur délivré non pas par le spectacle du châtiment des méchants et l'apothéose des vertueux, mais parce que, au contraire, ayant suivi avec attention les étapes du crime, étant lui-même devenu ce criminel, livré à sa passion et l'ayant vécue, le crime réel sera devenu inutile. Et le spectateur, comme l'acteur, seront mieux disposés à fournir cet effort constant que toute vie authentique suppose. Ils auront touché, au-delà de ce sombre trajet, le plan où s'impose la vie et, de ce fait, ils auront retourné contre eux-mêmes leur propre cruauté. Ils seront lavés, enno-blis, lucides. C'est à peu près tout ce que j'avais à dire, mais je me souviens d'un mot de Fontenelle sur son lit de mort : « Il est temps que je m'en aille, je commence à voir les choses telles qu'elles sont. »

DISCUSSION

Ferdinand ALQUIÉ. — Je remercie Stanley Collier pour son intéressant exposé et le félicite pour sa parfaite maîtrise de la langue française. Et je donne immédiatement la parole à ceux qui la demandent.

René LOURAU. — Je voudrais connaître votre avis sur les formes théâtrales modernes qui se réclament d'Artaud et qui ne sont peut-être pas d'obédience surréaliste. Je pense à ces formes de théâtre spontané, qui ont été accueillies assez froidement par le groupe surréaliste...

Stanley COLLIER. — Je crois que c'est parce que toute mise en pratique des théories d'Artaud devient essentiellement, inévitablement, un compromis. Artaud était absolument rigoureux. Il y a des pièces qui ont du succès, qui commencent par être scandaleuses, comme par exemple les pièces de Ionesco, de Beckett, à Londres. D'abord tout le monde sort du théâtre en réclamant son argent, pour revenir douze mois plus tard parce qu'on a parlé de cette pièce dans les cocktails et que c'est un spectacle qu'il faut absolument avoir vu. Cela, c'est triste. Le triste sort du théâtre pur, c'est d'être saisi par le bourgeois. Le bourgeois fait toujours d'une pièce nouvelle sa propriété. Donc, je crois que ces auteurs ont vendu au public, en se réclamant d'Artaud, du faux Artaud. J'ai essayé moi-même de monter des spectacles en suivant rigoureusement les textes d'Artaud, et j'ai le regret de vous dire que c'est presque impossible dans les conditions qui existent aujourd'hui.

René LOURAU. — Je pensais moins particulièrement au théâtre d'avant-garde qu'à cette sorte d'anti-théâtre dont on a vu les expériences par exemple dans le Théâtre d'essai de Varsovie : c'est un théâtre qui pousse à ses extrêmes limites les théories d'Artaud et même, ce qui n'enlève rien à mon admiration absolue pour Artaud, dépasse ce qu'il avait vu du point de vue purement théâtral. Ce en quoi je pense que les théories d'Artaud, théâtralement parlant, sont dépassées, c'est que ce non-théâtre tente d'abolir la séparation entre acteurs et spectateurs. C'est le fameux théâtre de la participation qui jusqu'ici, à ma connaissance, n'a pas donné grand-chose, puisque la spontanéité est toujours préparée au cours de longues séances de répétition. Il y a donc, dans la recherche théorique actuelle, un élément nouveau par rapport à Artaud. Chez Artaud reste encore le théâtre, c'est-à-dire une scène, avec du bruit, de la fureur, de la lumière, de la musique. Ce sont toujours des acteurs, professionnels ou non, et puis des gens, des bourgeois comme vous dites, qui viennent applaudir et caqueter à l'entracte, prendre un esquimau Gervais, se scandaliser, ou être ravis.

Stanley COLLIER. — Je préfère que quelqu'un d'autre réponde car je n'ai pas vu les représentations dont vous parlez. L'Angleterre reste imper-

méable à tout mouvement européen, par principe d'abord, ensuite par paresse.

Jean WAHL. — Moi, j'ai vu, mais j'ai mal vu, j'ai heureusement mal vu.

Clara MALRAUX. — Ce que j'ai surtout reproché à ce happening, c'est d'être parfaitement préparé et d'avoir lieu non pas au milieu de nous, car j'étais assise dans un fauteuil comme dans un théâtre normal; on me montrait seulement un spectacle un peu excessif. A un moment donné, on m'a conseillé de participer en allant sur la scène. Je n'aurais pas su comment le faire ; il y avait des gens assis à ma droite et à ma gauche ; j'étais pleine de bonne volonté, je savais bien qu'il fallait que je participe, mais je ne pouvais le faire. Si bien que je n'ai pas très bien compris ce que c'était que ce happening, qui ne présentait aucune des conditions qui semblent être requises pour un happening.

Jochen NOTH. — A propos de happening, je ne pense pas que ce soit du théâtre dans le sens de l'anti-théâtre. Il me semble plutôt que c'est du domaine de l'art plastique dans le sens du pop'art, et qu'il tend à perfectionner cette tendance du pop'art qui consiste à aider les gens à s'identifier agressivement avec leur entourage. Ce n'est pas du théâtre, et quand cela a été mis en scène au cours d'un festival d'avant-garde à Francfort, on a présenté une nouvelle pièce qui s'appelait *Engueulade du public*. Trois jeunes acteurs commençaient à insulter le public. Trois de mes amis sont montés sur la scène et ont commencé à engueuler les acteurs. Alors, catastrophe totale, les acteurs ont commencé à oublier leur rôle, et on les a vidés de force de la scène. Le metteur en scène est venu et a dit : « Mais continuez à jouer, continuez, continuez... N'oubliez pas vos rôles. » L'échec est venu de vouloir engager le public parce qu'il faut toujours rester dans le domaine théâtre. Je ne vois pas l'issue de ce dilemme : ou le théâtre d'art agressif, nocif, ou le théâtre ancien qui se veut moderne, mais qui reste toujours du théâtre.

Ferdinand ALQUIÉ. — L'acteur qui insulte le public n'est pas une chose nouvelle. Dans les boîtes de Montmartre, cela se fait depuis de longues années. Quand on allait chez Bruant, on était largement injurié à l'entrée.

Bernhild BOIE. — J'ai une petite question à poser. Je crois que je vais avoir l'air très peu moderne et un peu naïf, mais vous avez dit que Ionesco s'est vendu au public, étant donné que le bourgeois accapare le théâtre d'avant-garde, et même le théâtre tout court. Et vous avez dit que le théâtre avec une scène à l'italienne était un théâtre limité, étant donné que les gens, à l'entracte, achètent des esquimaux, etc. Moi, je ne comprends pas très bien pourquoi cela fait un problème. Je ne comprends pas pourquoi le fait qu'une pièce soit présentée aux bourgeois, acceptée par eux avec enthousiasme, ou faux enthousiasme, et que les gens achètent des glaces à l'entracte, modifie le théâtre lui-même. Est-ce que c'est vraiment important ? La vraie poésie arrive bien à un

certain moment à être considérée comme la vraie poésie, bien que la plupart des gens n'y comprennent rien.

Stanley COLLIER. — Je ne crois pas que Ionesco se soit vendu tout de suite aux bourgeois. Loin de moi cette pensée. L'exemple frappant, c'est peut-être Adamov qui, au début, était un auteur extrêmement intéressant et qui a été noyé par la politique. Il faut d'ailleurs que je le précise : la grande ennemie du théâtre nouveau, du théâtre frais, du théâtre pur, ce n'est pas la bourgeoisie : c'est la politique. Une fois que la poésie de théâtre devient instrument de propagande politique, sociale, cela ne m'intéresse plus.

Bernhild BOIE. — Tenez-vous pour du théâtre les pièces de Peter Weiss ?

Stanley COLLIER. — A mon avis, non. J'ai trouvé magnifique la présentation de *Marat-Sade :* les acteurs ne jouent pas les fous mais deviennent des fous. Mais à part cela, je l'ai dit à Peter Brooke, je n'ai rien trouvé d'intéressant dans la pièce. Quant à Ionesco, il y a pour lui le danger du succès, du public.

Ferdinand ALQUIÉ. —Si j'ai bien compris Bernhild Boie, elle disait : peu importe la réaction du public, quelle que soit l'œuvre en question. Si un poème est beau, il est beau ; les gens l'aimeront ou ne l'aimeront pas, cela n'a pas d'importance. Ce que vous voulez dire, c'est donc que Ionesco a modifié son œuvre en fonction de la demande du public ?

Stanley COLLIER. — Oui.

Ferdinand ALQUIÉ. — Alors, c'est différent.

Maurice de GANDILLAC. — Pensez-vous qu'un auteur de théâtre et plus généralement un écrivain ait le droit de vivre de sa plume ? Nous sommes dans une société où un écrivain peut considérer comme normal de vivre de son théâtre. Ce n'était évidemment pas le cas d'Artaud ; vous avez dit vous-même que son théâtre était injouable. Alors nous nous trouvons devant un problème : quel est le théâtre jouable actuellement ? Les expériences de happening sont nécessairement truquées, car on est obligé d'entrer plus ou moins dans un cadre commercial. On a des acteurs qu'on paie au tarif syndical : il faut payer aussi les électriciens, le loyer de la salle, et s'il ne vient pas de public, la pièce tombe. Cette terrible exigence du public, je la sentais très profondément il y a deux ans lorsque Butor nous expliquait, au Collège philosophique, les grandes lignes de l'opéra qu'il écrit avec Pousseur : *Notre Faust.* C'est un essai de théâtre à multiples prolongements avec interventions du public, qui peut infléchir le cours même de l'intrigue, la tonalité même de la musique ou son atonalité, etc. J'ai demandé à Butor : qui jouera cela ? devant quel public ? Car cela n'a de sens que si c'est joué devant un public, et un public très vaste. Et derrière ces essais, il y a quand même l'idée de retrouver ce qu'il y a pu avoir de pur dans le théâtre, tel que nous

l'idéalisons peut-être, ce qu'a pu être le théâtre grec, ou le théâtre mé-
diéval, où toute une foule, sans payer sa place, participait à une cérémonie
publique. Or, précisément, des œuvres comme celles dont nous parlons
ne peuvent être jouées que grâce à des mécènes. Et l'opéra de Butor,
s'il est joué, le sera devant un public de snobs, devant un certain Tout-
Paris que nous connaissons bien, et ne sera joué qu'une fois, peut-être
deux ; personne ne pourra donc faire l'expérience de ces multiples modi-
fications du spectacle selon les réactions du public. Il me semble donc
que nous nous heurtons à une difficulté fondamentale.

Encore une question, si vous voulez bien, sur la dernière phrase
d'Artaud que vous avez citée. Cette phrase est, en définitive, le commen-
taire, conscient ou inconscient, du très célèbre et très obscur passage
d'Aristote sur lequel repose toute la théorie de la catharsis. Les senti-
ments fondamentaux — crainte et pitié — que la tragédie doit purger
au cœur de chaque homme par une sorte de travail de transfert ou
de substitution impliquent précisément la cruauté. Aristote attribue à la
tragédie la fonction d'atténuer cette cruauté de façon que la vie en
commun soit malgré tout possible. Chez Artaud, c'est différent. Mais je
voudrais que vous précisiez le sens que vous donnez au passage où il
parle de se purger de sa cruauté en la retournant sur soi-même.

Stanley COLLIER. — Quand les spectateurs ont retourné contre eux-
mêmes leur propre cruauté, ils sont lavés.

Maurice de GANDILLAC. — Oui, comment interprétez-vous cette phrase ?

Stanley COLLIER. — Pour Aristote, il s'agissait, je crois, des émotions de
pitié et de terreur. Et il y a aussi l'orgueil, la fierté d'être un homme,
l'orgueil d'être grand. Artaud a dit : « Le ciel peut encore nous tomber
sur la tête, le théâtre est là pour attendre cela. » J'ai dit au départ que
ce théâtre rejoint une tradition qui a été perdue, qui a été prostituée. Je
regrette les conditions matérielles du théâtre qui poussent les auteurs
vers la prostitution. Et je ne sais si dans les pays communistes, les
affaires sont mieux arrangées...

Maurice de GANDILLAC. — C'est une autre prostitution, non au public,
mais au parti.

Stanley COLLIER. — Oui, je faisais abstraction de parti pris politique ;
je parlais tout simplement d'un théâtre qui ne coûte rien, d'un théâtre
qui n'a pas besoin de se prostituer pour vivre, qui n'a pas besoin de
mécène, qui n'est pas constamment confronté à des considérations com-
merciales. Et je crois que, dans son livre, Artaud renie totalement
l'ensemble du théâtre, non pas seulement son texte, son côté esthétique,
mais les conditions matérielles dans lesquelles l'auteur doit travailler.

René PASSERON. — On a prononcé plusieurs fois le mot de pureté ; on
a insisté sur ce mot, et c'est un mot qui a l'air d'être compris par tout
le monde. En revanche, le mot de convention, lui, fait peur à tout le

monde. Il n'a pas été prononcé une fois. Il me semble que la discussion
en ce moment, en allant vers une sorte de sociologie du théâtre,
s'éloigne de cette grave opposition entre la pureté et ce qu'il faut bien
appeler la convention théâtrale, quelle qu'elle soit et bien qu'elle ait
varié historiquement. Qu'on me parle de la pureté du théâtre antique.
J'y verrais volontiers un langage, une convention qu'on peut pratiquer
avec cette pureté que je ne nie pas, mais que je voudrais voir clairement
élucidée. Je voudrais savoir comment vous la voyez. Que le théâtre soit
à l'italienne, que les fauteuils gênent les gens qui devraient bouger alors
qu'ils sont coincés, parce que deux conventions se superposent et qu'on
a simplement oublié, en voulant en imposer une deuxième, que l'autre,
matériellement, était encore là, effectivement, c'est une contradiction. La
pureté rate parce que deux conventions se superposent. Quand on pra-
tique un langage, on peut le pratiquer clairement, mais on ne peut le
renier. Il y a donc un problème, celui de l'usage d'une convention, du
renouveau des conventions. Et quand Artaud est intervenu effectivement,
il s'est heurté à des conventions qui se pétrifiaient, qui, historiquement,
débordaient les cadres de leur propre domaine, le domaine technique,
pour envahir le domaine des sentiments et de l'expression. Et il a pro-
testé. C'est cela son rôle historique. Et si maintenant on ne peut pas
faire de l'Artaud, c'est parce que manque la création d'une sorte de
convention, disons artaudesque, qui serait celle qui correspondrait à sa pro-
testation. Il est donc trop facile de séparer une convention qu'il sera tou-
jours permis de condamner, au nom de la bourgeoisie, de l'argent, de
la politique... et, de l'autre côté, une pureté avec rien entre les deux. Car
le théâtre n'aura pas lieu, et alors les outils conceptuels que l'on appli-
quera à l'étude de ce théâtre ne s'appliqueront pas à la réalité du théâtre.
Car enfin, quand Shakespeare parle au public, est-ce qu'il se prostitue ?
Cela fonctionne, son entreprise. Comprenez-vous ?

Elisabeth van LELYVELD. — C'était même très politique.

René PASSERON. — Oui, et alors comment voyez-vous, dans le cadre de
ce que vous nous avez dit passionnément sur Artaud et le théâtre sur-
réaliste, comment voyez-vous cette intégration de la pureté à la convention
technique de l'art ?

Stanley COLLIER. — En parlant de la pureté, je me suis peut-être trompé,
mais j'avais l'impression qu'Artaud protestait contre un art qui n'était
ni la danse ni la littérature, qui était à mi-chemin entre la propagande
et la littérature. Je crois qu'il voulait dire que le théâtre est quelque
chose qui n'a rien à voir avec les autres formes de littérature, que c'est
un art pur, un art dont le cours a été souillé par des éléments qui n'ont
rien à voir avec lui. C'est dans ce sens-là que j'ai compris le mot de
pureté. Pour la convention, Artaud se réclame, comme vous le savez bien,
du théâtre qui n'est qu'espace, cercle magique avec au milieu le poteau
par où va descendre le dieu. Artaud n'a jamais parlé du théâtre classique,

dans le sens grec. Il parlait plutôt de certaines formes du théâtre oriental, où l'acte avait sa valeur comme acte.

Pierre PRIGIONI. — Je me demande si on peut essayer de revenir maintenant du côté du surréalisme. Il en est du théâtre comme du roman. On a vu avant-hier qu'il n'y avait pas de roman surréaliste, qu'à la limite, un roman surréaliste c'était *Au Château d'Argol*. Du côté théâtre, on a parlé ce soir des pièces dada, des théories d'Artaud, de Vitrac, mais Vitrac, je crois, a été exclu du surréalisme. On a parlé de Ionesco. Donc, le problème est le même ; il n'y a pas ou presque pas de théâtre surréaliste.

On peut se demander pourquoi, d'une part, si on pense qu'un roman coûte à l'éditeur, disons 10 ou 15 000 francs, qu'une pièce engage des capitaux de l'ordre de 100 000, on peut se demander si les surréalistes n'ont pas été opposés, peut-être même sans le savoir, à un art qui exige une telle dépendance sociale. Autre raison possible : les surréalistes ont pu penser que le théâtre, organisé comme le roman, s'éloigne du jeu spontané qu'on crée soi-même, de l'acte poétique dans lequel le sacré peut être récupéré en dehors du religieux. On pourrait ajouter un autre problème : espoir du surréalisme dans un autre mode d'expression, le cinéma, où l'image est peut-être encore plus éclatante que dans la poésie et, en ce sens, on peut dire que si les surréalistes n'ont pas été attirés par le théâtre, c'est parce que le cinéma semblait leur offrir un moyen idéal d'expression. Mais il y a aussi leur déception continuelle devant le cinéma qui engage des capitaux encore beaucoup plus élevés que le théâtre.

Henri GINET. — Je voudrais des précisions, des renseignements bêtement pratiques. Stanley Collier a parlé comme d'un record d'une pièce qui avait tenu l'affiche pendant quinze jours. J'aimerais savoir s'il peut nous dire à combien de représentations les pièces auxquelles ont participé Breton et Soupault ont donné lieu.

Stanley COLLIER. — Une seule soirée.

Henri GINET. — Peut-on alors faire entrer ces représentations exceptionnelles dans la théâtrologie ? Il y a une définition (je m'excuse d'invoquer des conventions purement administratives) : pour bénéficier de certains avantages fiscaux, il faut donner au moins quatre représentations.

Maurice de GANDILLAC. — L'*Antigone* de Sophocle a-t-elle été représentée quatre fois à Athènes ?

Ferdinand ALQUIÉ. — Je veux poser une question analogue à celle de Ginet : est-ce que les spectacles auxquels participaient Breton et Soupault étaient voulus comme spectacles ? Etaient-ils pensés comme théâtre ? Etait-ce un autre genre de manifestation ?

Stanley COLLIER. — C'était d'abord une manifestation et une manifestation préparée.

Ferdinand ALQUIÉ. — Est-ce que cela se donnait comme du théâtre ?

Stanley COLLIER. — Oui, je crois.

Henri GINET. — Oui, il y avait des répétitions.

Stanley COLLIER. — Ce n'était pas tout à fait improvisé. C'est là que j'ai hésité un peu, car je crois me souvenir qu'Aragon a été critiqué par Breton pour avoir été coupable d'un certain professionnalisme, pour avoir manigancé les choses pour plaire au public, et l'allécher.

Ferdinand ALQUIÉ. — A quelle date ?

Pierre PRIGIONI. — Janvier à décembre 1920.

Ferdinand ALQUIÉ. — C'était donc avant le surréalisme.

Robert Stuart SHORT. — Stanley Collier n'a pas parlé d'une pièce écrite par Aragon et Breton, *Le Trésor des jésuites*.

Stanley COLLIER. — Non, je ne l'ai jamais trouvée.

Robert Stuart SHORT. — Moi non plus.

Sylvestre CLANCIER. — René Passeron a, me semble-t-il, approché le cœur du problème avec rigueur. Lorsqu'il disait qu'au théâtre deux conventions se superposent, je crois qu'il approchait d'une vérité essentielle ; je pourrais même dire que deux conventions se posent et que le public, lorsqu'il va au théâtre, y transporte son propre rituel, son rituel de classe. Alors, évidemment, d'une manière dérisoire et ironique, on parle d'un public qui, à l'entracte, achète des esquimaux Gervais. Mais cela compte, je pense. Le public, en effet, est toujours bourgeois, il est forcément bourgeois ; il regarde, donc il est consommateur. Le théâtre peut devenir surréaliste s'il parvient à faire coïncider les deux plans, les deux niveaux, celui des acteurs et celui des spectateurs. Artaud attaquait le théâtre traditionnel lorsqu'il disait que les pièces de théâtre étaient des explications. Il ne pouvait donc pas y avoir de communion entre spectateurs et acteurs. Je crois que si on peut parvenir à une communion entre les acteurs et les spectateurs, on touche au théâtre surréaliste ; il ne faut donc pas que l'auteur de ce théâtre livre sa pièce, puisque, en livrant une pièce, il se prostitue nécessairement. Pour qu'une communion entre les acteurs et les spectateurs ait lieu, il faut justement que les spectateurs puissent devenir acteurs, et les acteurs spectateurs, que les deux éléments de la salle de théâtre, acteurs, spectateurs, ne fassent plus qu'un, et là on rejoint les espérances de happening. Lorsque Jochen Noth parlait de catastrophe, je crois qu'il n'y avait pas du tout catastrophe, je crois que c'était une réussite puisque les acteurs, à ce moment-là, pouvaient très bien quitter la scène, les spectateurs étant devenus eux-mêmes les acteurs. Il y avait là véritable improvisation, alors que dans les expériences que Michel Butor préconise, l'idée est peu intéressante. Il y a une sorte de schéma mécanique qui doit être établi à l'avance. Il y aurait d'abord un

premier acte ; on jouerait la première scène du premier acte, et, selon la
réaction du public, le chef, l'orchestrateur, orienterait le jeu des acteurs,
et ceux-ci, au lieu de jouer la seconde scène prévue, jouerait une seconde
scène *bis,* qui aurait été écrite, bien sûr, mais qui serait la scène corres-
pondant le mieux aux réactions du public. A partir de ce moment-là, on
peut dévier sans cesse jusqu'à l'infini. C'est donc impossible, c'est incon-
cevable puisque tout doit être d'avance écrit et pensé. Le seul système,
c'est l'improvisation absolue.

Arlette ALBERT-BIROT. — Je voudrais revenir sur le théâtre d'Apollinaire.
On a dit que certaines représentations de pièces surréalistes n'avaient eu
lieu qu'un soir, et l'on a demandé si l'on pouvait alors parler de théâtre.
Or, une des représentations qui a peut-être le plus marqué la première
moitié du siècle, ce sont *Les Mamelles de Tirésias.* Et cela n'a été joué
qu'une fois. Le nombre de représentations est donc très secondaire. Vous
avez aussi posé la question de savoir si Apollinaire était théoricien. Il y
a une sorte de hiatus entre la préface de la pièce, qui est extrêmement
sérieuse et même très arrière-garde, et la pièce qui est follement drôle
et burlesque. J'ai vu la pièce récemment puisqu'elle a été remontée par
une Maison de la culture qui y a ajouté (c'était intéressant) *Couleur du
temps,* autre pièce d'Apollinaire d'un esprit totalement différent. Et j'ai
bien eu l'impression que la pièce d'Apollinaire, sous son apparente bouf-
fonnerie, est une pièce extrêmement sérieuse, qu'Apollinaire est très
sérieux dans ce problème, qui nous paraît un peu loufoque, de la repo-
pulation à tour de bras : il faut se replacer dans les conditions de la fin
de la guerre. Autre chose encore, vous avez parlé de moments où la
pièce, plus que surréaliste, était symboliste. Je crois que ce qui commence
à être seulement apparent dans *Les Mamelles de Tirésias* éclate dans
Couleur du temps, qui, par moments, fait franchement penser à une pièce
de Maeterlinck. Les personnages sont devenus des symboles.

Stanley COLLIER. — Ce qui frappe surtout avec *Les Mamelles,* c'est qu'on
a l'impression que c'est fait par un poète. Je ne vous ai pas lu le texte
qui précède l'acte premier : « La place du marché de Zanzibar le matin.
Le décor représente des maisons, une échappée sur le port, et aussi ce qui
peut évoquer aux Français l'idée du jeu de Zanzibar, etc. [1]

Ferdinand ALQUIÉ. — J'avoue que la discussion ne me paraît pas très
claire, car nous y confondons deux problèmes différents. Il y a, d'une
part, un premier problème qui porte sur le contenu même de la pièce de
théâtre, étant admis qu'une pièce de théâtre est quelque chose qui se
passe sur une scène, et que le spectateur contemple et reçoit. On peut
dès lors, dans ce domaine, admettre, à l'intérieur de la pièce de théâtre,
toutes les modifications qu'on voudra : au lieu de jouer des choses
classiques, on peut jouer des choses bouffonnes, loufoques, burlesques,
mais c'est toujours du théâtre, c'est quelque chose qui se passe devant
des gens qui écoutent et regardent. Il y a un autre problème, qui consiste

à se demander si le public doit être passif ou s'il doit jouer lui-même. Ces deux problèmes, il me semble, sont distincts, en tout cas séparables. Car on peut jouer des choses d'avant-garde devant un public passif, et on pourrait, à la rigueur, faire participer le public à des pièces à sujet classique. J'aimerais donc que ces deux problèmes soient distingués, sinon je crains que la discussion ne puisse aboutir.

Bernhild BOIE. — Cela rejoint tout à fait ce que je pense.

Jochen NOTH. — Moi, je ne suis pas tout à fait d'accord. Il n'y a pas de pièce de théâtre d'avant-garde où le public soit vraiment passif, et tout le problème consiste à détruire le caractère de marché qu'a le théâtre actuel, qui a fait que le théâtre est sorti de la communauté des acteurs et des spectateurs comme une chose vendue. C'est cela qui a établi cette séparation entre spectateurs et acteurs. Les protestations d'Artaud consistent seulement à rétablir cette unité — et là je rejoins ce que Sylvestre Clancier vient de dire. Je ne pense pas du tout qu'on puisse rester tranquillement sur sa chaise si l'on communie avec la pièce.

Ferdinand ALQUIÉ. — J'avoue que je ne comprends pas. Si le mot communion veut dire, ce que l'on a toujours admis au théâtre, que le public est touché parce qu'on lui présente, voire même pleure ou sanglote, cette communion ne demande pas que l'on quitte son fauteuil. Ou bien le public intervient. J'avoue du reste que je ne vois pas bien ce que cela signifie. Le public doit-il penser que ce que l'on représente est vrai ? Il ira alors assommer le traître sur la scène.

Jochen NOTH. — Non, je pense au théâtre du 17e siècle. Ce théâtre jouait la société de l'époque, mais c'est la société elle-même qui s'y jouait dans le cadre de la salle. Alors, c'est quelque chose d'absolument différent de ce public du 19e siècle qui voit représenter quelque chose qui lui est fondamentalement étranger.

Robert Stuart SHORT. — Je voudrais à la fois revenir au premier *Manifeste du surréalisme* et sauver la réputation de mon pays, car Stanley Collier a nié qu'il y ait eu des manifestations de happening en Angleterre. Dans le premier *Manifeste,* Breton dit que les techniques dont peut se servir le surréalisme lui sont indifférentes ; il dit aussi que, quand on veut commencer à écrire automatiquement, on peut commencer par la lettre *L.* J'ai assisté à une manifestation de happening (peut-être que c'était un happening, peut-être que c'était un spectacle, je ne suis pas sûr). C'était dans Mayfair et les directeurs de la séance ont indiqué la lettre *L* en nous donnant un travail à faire (nous, c'est-à-dire toute l'assistance). Le travail était, par exemple, de faire une salade avec un tas de légumes différents. On a pu faire une salade ; il y a eu une bataille entre toute l'assistance ; on a pu choisir de faire n'importe quoi avec un tas de légumes. Et on nous a donné aussi une guitare. Nous avons fait un tour dans toutes les rues et les ruelles de Mayfair en donnant des coups de pieds devant

nous à cette guitare qui a été réduite à la fin en miettes. Je veux conclure que les techniques sont indifférentes au surréalisme. Ce qu'il faut faire, c'est ouvrir la porte à l'inconscient et au désir. Et on peut le faire de n'importe quelle manière, peut-être par la lettre *L*, peut-être par n'importe quoi.

Sylvestre CLANCIER. — Il y a une phrase admirable de vérité, c'est celle qui consiste à dire que la vérité sort de la bouche des enfants. Les enfants, en effet, ce sont les êtres les plus vrais. Ils ne sont pas bourgeois ; la preuve c'est que, quand ils sont au guignol, ils sont un public pur, qui n'a pas besoin d'être purifié puisqu'il réagit. Ils prennent part instinctivement, ils laissent sortir d'eux-mêmes leurs pulsions, leurs instincts, leurs désirs en modifiant le théâtre, la scène qui se joue devant eux. Je crois que c'est cela le véritable public. Et je pense à la pièce de Salacrou : le *Boulevard Durand*. J'ai vu la première représentation de cette pièce à Paris. Il y avait là un public d'ouvriers qui étaient venus, ne sachant pas du tout ce qu'ils allaient voir. C'était vraiment émouvant de voir comment le public réagissait ; il prenait part à la pièce et à la fin, lorsque le héros du *Boulevard Durand* doit être condamné et qu'il y a une manifestation sur la scène des camarades et des syndicalistes qui chantent *L'Internationale,* le public s'est mis à chanter *l'Internationale.* Je trouve cela extraordinaire.

Ferdinand ALQUIÉ. — Je me permets de ne pas être d'accord avec Sylvestre Clancier. Dans les deux exemples que vous avez cités, il me semble que vous revenez au sens le plus classique du mot communion, celui que j'invoquais tout à l'heure quand je disais que le public pleure au mélodrame. Là, il ne s'agissait pas de pleurer ; il s'agissait de chanter *L'Internationale.* Mais c'est la même chose. Quant aux enfants au Guignol, ils poussent des cris, ils conspuent le gendarme, mais cela ne change rien à la pièce ; la pièce du Guignol se déroule exactement comme prévu. Alors, si ce que vous demandez, c'est simplement que le public manifeste dans la salle...

Sylvestre CLANCIER. — Je voulais donner un exemple du public vrai.

Ferdinand ALQUIÉ. — Cela n'implique aucune participation à la pièce. On peut avoir un public violent, un public qui crie, qui chante, qui conspue, mais, tout cela, ce n'est pas un public qui change quelque chose à la pièce. La pièce se déroule, et, lorsque les enfants crient trop fort au Guignol, la représentation s'arrête un instant pour les laisser crier et puis elle reprend.

Michel ZÉRAFFA. — Il est difficile, quand on parle de théâtre, où il s'agit de spectacles organisés, de ne pas enfermer le débat dans des cadres historiques, dans l'histoire des conventions et des superpositions de conventions. Il me semble toutefois que si l'on revient à ce que j'appellerai, d'une façon malheureusement trop vague, l'esprit surréaliste, si l'on se réfère par

exemple à un texte d'Artaud qui, parallèle à certain texte de Breton, dit : « Sophocle, Euripide ou Shakespeare ne se sont jamais occupés de théâtre » (bien entendu c'est Artaud qui parle), eh bien, on peut dire qu'il en est du théâtre pour les surréalistes comme de la poésie : l'important n'est pas de présenter des œuvres, mais de contester tout ensemble la notion d'œuvre structurée et celle de public organisé. Nous nous trouvons alors devant une difficulté, puisque nous n'avons pas d'exemple concret, scénique, à proposer. Nous sommes devant un problème de limites. On disait hier que la poésie existera peut-être dans l'avenir, que l'homme poétique existera peut-être grâce aux signes et aux œuvres qu'ont donnés les surréalistes. Peut-être aussi l'homme théâtral, celui de la participation tribale, rêvée par Artaud, existera-t-il un jour. C'est sur cette notion de tension dans l'esprit du théâtre surréaliste que je veux insister. Si nous partons du fait que d'une part au théâtre il y a une pièce, et que d'autre part il y a des gens qui la regardent, il me semble que nous déformons légèrement les tendances surréalistes, qui visent à la théâtralité plutôt qu'au théâtre.

Marina Scriabine. — Chaque fois que l'on a parlé de cette participation active du public, on s'est dirigé tout de suite vers des choses entièrement spontanées et non préparées. Or, dans la réalité, puisqu'on a invoqué le théâtre de Bali, il se trouve que c'est exactement le contraire. Les spectacles liturgiques avec participation active et effective du public sont des choses non seulement préparées, mais connues dans les moindres détails par la communauté en question, quelquefois depuis des siècles.

Ferdinand Alquié. — C'est fort juste, et puisque nous avons ici Henri Ginet, qui est peintre, puis-je lui poser une question. Que penserait Henri Ginet si on lui disait : « Vous avez exposé une toile, le public va participer à la toile, chacun va venir avec un petit pinceau, l'un y mettra une touche de rouge, un autre une touche de bleu » ?

Henri Ginet. — Mais cela s'est fait...

Ferdinand Alquié. — Ah ! cela s'est fait. Et qu'est-ce que vous pensez, comme peintre, de ce procédé ?

Henri Ginet. — Ah ! moi, je suis tout à fait pour.

Pierre Prigioni. — Cela s'appelle le cadavre exquis, dans une certaine mesure.

Ferdinand Alquié. — Il n'a jamais été question, en tout cas, d'étendre de tels procédés à toute poésie, à toute peinture.

Pierre Prigioni. — Je veux dire à Sylvestre Clancier qu'une pièce de théâtre à la fin de laquelle les ouvriers chantent *L'Internationale*, surréalistement parlant, n'est pas aussi révolutionnaire qu'une pièce de théâtre qui condamnerait la notion de travail, c'est-à-dire d'ouvriers. C'est pourquoi je parlais d'argent tout à l'heure. C'est une notion qui,

pour les surréalistes, devrait disparaître. C'est le médecin Pierre Mabille qui a dit : « Ou bien nos civilisations sont terminées, ou bien elles doivent prendre les voies du surréalisme pour renaître. C'est le seul moyen pour elles de survivre. »

Henri GINET. — Je suis tout à fait de cet avis. Je pense que le débat dévie sur une étude du théâtre en général et que le surréalisme est tout à fait oublié. Et je pense que si certains surréalistes se sont laissés aller à écrire ce qu'on appelle une pièce de théâtre, ce n'est pas du tout pour la faire jouer devant un public ; cela ne les concernait pas du tout. Pas plus que le poète n'écrit un poème en pensant qu'il va sortir en livre de poche, et qu'il va être lu en tant de milliers d'exemplaires. Le public en fait ce qu'il veut. Cela dit, je suis, avec Clancier, pour l'improvisation collective. Je n'ignore pas les difficultés pratiques, puisque nous avons réalisé, dans un petit cercle privé, ce genre de spectacle : un escalier réunissait le plateau et la salle, et, à tour de rôle, les spectateurs montaient sur la scène ; les acteurs précédents qui n'avaient plus rien à faire redescendaient dans la salle. Comme première condition pour être admis à ce que j'appelle la « soirée », il était entendu que chaque personne qui rentrait devait monter sur le plateau, se donner en spectacle, s'exprimer à un moment donné. Evidemment, cela posait des questions pratiques. Bali dispose de tout un rituel séculaire. Si tout d'un coup, ici, on décidait de faire du théâtre, et que les dames présentes estiment qu'un ballet des Folies-Bergères s'impose, il faudrait trouver des tutus, il faudrait mettre des projecteurs au plafond. Cela poserait des problèmes. Mais je crois que le théâtre surréaliste est là, dans cette improvisation collective, où il n'y a plus d'acteurs professionnels et plus de public professionnel, si je peux dire.

René LOURAU. — Je suis très violemment hostile à ce qui vient d'être dit par Henri Ginet, quand il a déclaré : « Si nous décidions ici de faire du théâtre, ce serait compliqué : il faudroit des tutus », etc. Non, je crois qu'il faudrait beaucoup moins de choses. D'abord parce que je crois que nous faisons du théâtre, et ensuite si nous décidions de faire un autre théâtre, nous retrouverions l'essence théâtrale que les surréalistes de l'époque des procès avaient trouvée (je m'étonne qu'on n'ait pas parlé de ces fameux procès). Cette essence du théâtre n'exige pas du tout un espace à l'italienne, n'exige pas de tutus, de projecteurs, c'est seulement le concept de rôle. Il y a théâtre dès que *je* est un autre, dès que *je* parle en étant un autre. Et je crois que c'est cela qui montre, dans les fameux procès, ce qu'aurait pu être un théâtre surréaliste car, à mon avis, on n'a jamais été aussi loin que dans ces dialogues pathétiques. Je pense en particulier au procès Barrès, au dialogue entre le président du tribunal : Breton, et un témoin Rigaud. Je ne crois pas qu'on ait été plus loin ni dans le théâtre écrit, ni ailleurs. Il y a là une chance que les surréalistes ont vraiment laissé passer, et qui prouve, je le répète, que

cette pureté (je suis d'accord avec Passeron sur le problème du paradoxe convention-pureté), cette pureté qui s'appelle le surréel, le surréel au sens où Robert Short l'a très bien exprimé hier, est une façon de sortir de soi. Les conventions sont alors réduites à la convention qu'on joue un rôle. Cela n'importe où, dans n'importe quel espace, avec ou sans tutus. Et je crois que si les expériences dont je parlais dans ma première intervention débordent parfois Artaud, c'est parce que, simplement, elles tiennent compte de ce qu'on a trouvé dans d'autres domaines, en particulier dans un domaine qui rappelle la catharsis, c'est en thérapie le psychodrame. Le psychodrame est de façon moins artificielle une manière de revenir à ce que les surréalistes ont trouvé sans s'en rendre compte en 1923 ou 1924, lors de leurs fameux procès.

Ferdinand ALQUIÉ. — Moi, je suis plutôt d'accord avec Henri Ginet. Je ne conteste pas, bien entendu, l'intérêt du psychodrame. Est-ce que c'est du théâtre ? Toute la question est là. René Lourau a dit tout à l'heure que nous faisons ici du théâtre. Assurément non, monsieur, assurément non ; nous ne faisons pas de théâtre. Ce que vous avez dit répond à une définition inadmissible, et du reste fort étroite, du théâtre. Si on appelle théâtre le fait de parler devant un public, alors je fais du théâtre du matin au soir. Si on appelle théâtre le fait de jouer un rôle, je ne fais pas de théâtre. Je dis ce que je pense, je ne joue pas le rôle d'un autre. Donc, ce que nous faisons ici a peut-être certains aspects de théâtre, mais cela n'est pas du théâtre. Je cherche, avec vous, à préciser des notions, à découvrir des vérités.

Quant aux procès dont vous avez parlé, le procès de Barrès par exemple, ils n'ont jamais été donnés par les surréalistes comme du théâtre. C'est encore autre chose.

René LOURAU. — C'est pour cela que j'ai dit que cela pouvait donner naissance à un théâtre surréaliste qui ne serait plus du théâtre, mais un surthéâtre.

Henri GINET. — Moi, je maintiens que dans le théâtre la notion de déguisement est très importante, car on bute tout de suite sur les limites de l'imagination. Je veux bien convenir, n'est-ce pas, que cette carafe est un perroquet, qu'Anne Heurgon est assise dans une chaise Récamier verte, que Maurice de Gandillac est Sophocle. Mais si Maurice de Gandillac avait un drap au lieu de son costume de ville, ce serait beaucoup plus facile à imaginer.

Anne HEURGON-DESJARDINS. — Il n'a pas d'imagination, notre ami, en somme.

Maurice de GANDILLAC. — Dans les jeux du soir qu'on a organisés ici, il est arrivé que je fusse Sophocle ou un autre sans avoir à revêtir le péplum, et qu'au bout d'un certain temps, quand cela marchait (cela marche une fois sur trois ou sur quatre), la convention fût tout à fait oubliée.

Stanley COLLIER. — Il faut préciser que pour Artaud, le point essentiel, c'est le divorce entre acte et pensée. Tout est tourné en abstraction, et c'est pourquoi René Lourau dit que nous faisons du théâtre. Nous sommes, Ferdinand Alquié et moi, dans une position fausse parce que nous discutons, nous expliquons. C'est au moment de la discussion que le vrai théâtre peut commencer. Pour Artaud, toute la culture de l'Occident était de la cochonnerie, était de la littérature, parce qu'il y avait décalage entre la pensée et l'acte. L'acte, c'est le théâtre. Je peux vous donner un exemple personnel. Il y a quelques années, je faisais partie d'un groupe de choc en Angleterre qui protestait contre la bombe nucléaire. Nous faisions des discours un peu partout ; il y avait des bagarres ; on se mettait sur les trottoirs en face de la Chambre des députés, on se faisait arrêter. J'avais l'impression que pour certains de mes collègues qui étaient du mouvement, la bombe, la chose nucléaire, c'était devenu une abstraction, par cette capacité qu'a l'être humain de tout tourner en abstraction. Ce n'était pas pour moi une abstraction parce que j'avais vu Hiroshima. J'étais à Hiroshima un mois avant la bombe, et trois semaines après son explosion. Ce que j'ai vu est resté pour moi quelque chose de réel. Et lorsque je pense à la bombe, je ne pense pas à des campagnes nucléaires ou anti-nucléaires, je pense à une femme que j'ai vue avec son enfant dans les bras, l'enfant qui n'avait plus de visage, et la pauvre femme qui était là avec un chiffon et essayait de retrouver le visage de son enfant. En fait, à la Faculté, je suis dans une position fausse parce que je parle en abstraction. Et je vous assure que dans les Facultés, enfin chez moi, je ne parle pas de chez Robert Short, il est défendu de parler d'Artaud aux étudiants. C'est-à-dire que le théâtre reste une abstraction. Si on présente aux étudiants, comme je l'ai fait quelquefois, des morceaux de pièces surréalistes, ou des pièces improvisées à la manière d'Artaud, ils ne comprennent pas, et le professeur, mon patron, s'empresse d'arrêter l'expérience. Il dit que ce n'est pas du théâtre. Et moi, je suis fermement convaincu que c'est du théâtre ; tout le reste est littérature.

Ferdinand ALQUIÉ. — Mais vous n'êtes pas d'avis que le fait de manifester contre la bombe soit du théâtre ?

Stanley COLLIER. — Si. C'est du théâtre. C'est un acte.

Ferdinand ALQUIÉ. — Mais c'est un acte qui n'est pas théâtral. C'est un acte réel, politique, historique, où vous ne jouez le rôle de personne.

René LOURAU. — Il faudrait trouver un autre mot, bien sûr, qui n'a pas été créé.

Pierre PRIGIONI. — Ce que nous voulons dire, c'est que le surréalisme à changé les valeurs. Le mot roman, le mot théâtre ont besoin...

Ferdinand ALQUIÉ. — Vraiment, je ne comprends plus. Si on appelle théâtre le fait de faire une manifestation politique, on peut aussi appeler

théâtre le fait d'aller à la guerre. Alors, tout devient théâtre. Si tout est théâtre, il n'y a plus de théâtre. Ou, plutôt, tout est théâtre, sauf le théâtre. Le théâtre est la seule chose à ne pas être théâtre. A ce point, je quitte la partie.

Paule PLOUVIER. — Est-ce qu'il faudrait invoquer dans ce cas la notion d'acte exemplaire, opposé à l'acte quotidien quelconque, vulgaire, où la pensée peut se séparer de l'action ? J'essaie de comprendre ce que vous voulez dire. Le théâtre vécu, qui n'est plus du théâtre, comme l'a dit Ferdinand Alquié, est-ce que ce serait l'acte exemplaire ? Disons l'acte où la pensée rejoint totalement l'action ?

René LOURAU. — Dans la mesure où c'est très rare, évidemment.

Ferdinand ALQUIÉ. — Je crois qu'il est bien tard et je pense que chacun, après ces hautes pensées, a besoin de quelque repos.

1. On trouve ce texte dans : Apollinaire, *Œuvres poétiques*, La Pléiade (Gallimard), p. 883.

(RENE PASSERON)

Le surréalisme des peintres

Ferdinand ALQUIÉ. — Nous allons entendre ce soir René Passeron. Il est l'auteur d'un essai poétique : *Io lourde,* et d'un ouvrage : *L'Œuvre picturale et les fonctions de l'apparence.* C'est avec le plus grand plaisir, et le plus grand intérêt, que je lui donne la parole.

René PASSERON. — Le surréalisme est d'abord une doctrine de l'inspiration. Dans tous les arts, et dans la vie qui est « à changer », la poésie est pour lui une activité de l'esprit, avant d'être un moyen d'expression (selon la distinction de Tzara, 1934). Les arts divers et leurs techniques ne sont que des moyens et Breton a pu écrire qu'en ceci la peinture n'est qu'un « expédient lamentable ».

Toute activité de l'esprit, pourtant, n'est pas poétique : la comptabilité, la statistique, la science positive... Qu'est-ce qui fait qu'une activité de l'esprit soit poétique ? Qu'elle ouvre la porte au *merveilleux,* qu'elle opère la fusion de l'imaginaire et du réel, qu'elle *donne sur* le surréel. « C'est ainsi, a écrit André Breton, qu'il m'est impossible de considérer un tableau autrement que comme une fenêtre, dont mon premier souci est de savoir sur quoi elle *donne...* »

Inspiration, la poésie est donc aussi connaissance. Le surréalisme a été un rappel violent à l'une des raisons d'être de l'art du 20e siècle : ouvrir la porte de mondes nouveaux, rivaliser avec la science, être une sorte de science non soumise aux carcans rationnels et mathématiques, mais d'autant plus riche en perspective sur le monde humain, ses secrets, ses zones interdites ou vertigineuses. L'esprit de recherche était, dès l'origine, un des ferments de l'agitation surréaliste, dans ce qu'elle avait de plus sérieux. Et l'un des problèmes majeurs du surréalisme, sa contradiction fondamentale, qu'il a pleinement vécue, que des individualités diverses ont résolue diverse-

ment, se résume à ceci : comment l'art peut-il être recherche de
la vérité, conquête du réel ?

L'art, que ce soit la poésie, la peinture ou la musique, n'est-il pas
création d'œuvres ? La création n'est-elle pas invention d'une nou-
veauté ? Alors que, connaître, c'est découvrir ce qui est déjà, non
ajouter à la nature. Faire et construire, voilà les actes qui qualifient
l'artiste. Et celui-ci, pour reprendre le mot d'Éluard, *donne*-t-il *à voir*
seulement par ce qu'il fabrique de beau, de neuf, d'émouvant ? Ou
bien, à travers la beauté, la nouveauté, l'expressivité de l'œuvre.
libère-t-il une perspective sur autre chose qu'elle, sur le monde
même, tel qu'il est, tel qu'il devrait être ?

Résolument, les surréalistes — c'est là sans doute ce qu'ils ont tou-
jours gardé de commun, malgré nombre de divergences — tiennent
l'art pour le moyen d'une ouverture sur autre chose que lui, sur autre
chose que le « faire ». L'espoir surréaliste, par où il se distingue
radicalement de Dada, est d'abord un espoir de connaître. Sa façon
d'adopter la psychanalyse et le marxisme se comprend dans cette
perspective. Le surréalisme est un symbolisme démystifié par la psy-
chanalyse et par le marxisme.

Il suit de là un trait caractéristique de ce mouvement. Pour lui,
la poésie ne se limite pas au seul domaine du verbe, elle pénètre,
elle justifie tous les arts (ou presque). Elle transfigure la vie quoti-
dienne. On ne comprendrait rien à la peinture surréaliste si on omet-
tait de la placer parmi les moyens de la poésie, ce qui ne signifie
pas forcément qu'elle soit soumise aux diktats de l'art littéraire. Pour
exprimer cette autonomie poétique de la peinture, Brauner a créé
le mot *picto-poésie*. Et cette poésie picturale ne pourra exister au-
thentiquement que si elle parvient à être une *picto-connaissance*.

Or, en pénétrant ainsi des domaines divers, le surréalisme s'est
modelé, diversifié. Son unité philosophique (si elle est manifeste,
après coup, sous le regard de l'historien) intègre nombre de diffé-
rences, où les périodes successives dans le temps apportent encore
de la variété. Il y a un *surréalisme doctrinal*. On peut le saisir à
travers les tracts du groupe, les manifestes, les articles de revues,
les livres théoriques. Le rôle d'André Breton y est essentiel. Il y a
un *surréalisme des poètes,* où l'on pourrait distinguer ce qu'appor-
tent personnellement Breton, Éluard, Char, Césaire, — et Artaud.
Il y aussi un *surréalisme de mœurs,* que les textes ne reflètent pas
toujours. Les manifestations publiques du groupe, ses activités
internes, sa vie collective devraient alors être examinées. Malgré
certaines variations, suivant les personnes et les époques, on y retrou-

verait, constantes, des attitudes morales et érotiques. Nous voudrions cerner ici quelques aspects spécifiques du *surréalisme pictural.*

Soulignons-le, nous n'allons pas étudier la *peinture surréaliste.* Ce serait, de manière beaucoup trop vaste :

— reprendre l'histoire du groupe surréaliste comme phénomène micro-sociologique. Max Ernst a répondu à une interview de James Johnson Sweeney, en 1946, qu'en Amérique, pendant la guerre, vu la dispersion des surréalistes, « on eut des artistes et pas d'art » ;

— élargir l'enquête à des précurseurs qui peuvent passer pour surréalistes avant la lettre : Rousseau, Chirico, Chagall (les « oniriques ») ;

— se demander en quoi la qualité de surréalistes convient à des peintres inspirés et spontanéistes, comme Hartung, Michaux, Wols, Pollock et, d'autre part, nombre de « naïfs » ;

— ce serait enfin ouvrir l'avenir à un espoir qui ne peut être un objet d'étude scientifique, mais doit rester le domaine réservé des jeunes peintres du présent, dans leur liberté d'option.

La tendance, on le voit, serait à l'élargissement. Car les peintres du groupe surréaliste n'ont pas le monopole de l'inspiration, fût-elle connaissance et libération du désir.

A l'inverse, nous allons nous limiter à la peinture des peintres du mouvement — historiquement situé entre 1920 et 1940, voire un peu plus tard — et examiner quelle version ils ont donnée du surréalisme, comment ils ont contribué à l'élaborer, dans quel sens ils l'ont infléchi. Nous soupçonnons que les peintres ont été amenés par les nécessités techniques de leur art à limiter le surréalisme, qu'ils l'ont déformé en fonction de l'histoire générale de la peinture au 20° siècle, et qu'ils l'ont diffusé, voire vulgarisé à travers le monde, alors même qu'il cherchait à s'occulter.

Nous n'insisterons pas sur ce dernier point. Il relève d'une sociologie historique et il élargirait encore trop notre sujet. Les peintres ont été d'abord soutenus par les poètes et les animateurs de revues surréalistes. Puis, quand les amateurs s'intéressèrent à leurs œuvres, c'est la peinture, dont le langage est international, qui a répandu le surréalisme aux antipodes. D'où l'effritement du groupe surréaliste, aggravé encore par sa cassure en deux tronçons pendant la guerre, l'un en Europe, l'autre en Amérique. Marcel Duchamp l'a fort bien noté : « Les mouvements commencent par une formation de groupe et se terminent par la dissémination des individus. » C'est que les individus, à partir d'un certain niveau d'accomplissement personnel et de réussite sociale, n'ont plus besoin du groupe : ils n'ont plus

besoin de l'art pour être des artistes. Ils s'en vont. Le surréalisme reste. Mais où ? Et dans quel état ? « C'est ainsi, écrit Robert Lebel, que l'on se heurte à ce paradoxe : le surréalisme tend à être occulté au moment même où les peintres surréalistes deviennent célèbres. » Sans doute les peintres sont-ils particulièrement responsables des usages commerciaux publicitaires et mondains de certains poncifs surréalistes. Mais ce sont eux qui ont fait entrer le surréalisme dans les mœurs visuelles et le goût du public.

Pour ce qui est de la limitation du surréalisme par la peinture et de son infléchissement, notre premier argument sera tiré d'un rapide coup d'œil sur l'histoire des rapports entre le surréalisme et ses peintres. Nous examinerons ensuite quelques thèmes essentiels sur lesquels la peinture des surréalistes semble prendre des libertés avec la doctrine.

Quelques jalons, une ou deux remarques vont suffire. Les peintres ont fait subir au surréalisme, au cours de sa formation, une série de chocs, dont les répercussions furent plus ou moins profondes.

Le premier de ces chocs vint des collages de Max Ernst. Des *ready made* de Duchamp (1914) et des inventions multiples de Dada, où l'influence de Walden et du *Sturm* persiste, composée avec celle du futurisme, on passe à la *poésie plastique* des collages. Breton a écrit quelle émotion fut la sienne quand il vit pour la première fois quelques-uns de ces collages, chez Picabia, en 1920. La peinture d'Ernst à cette époque, par exemple dans *L'Eléphant Célèbes,* va recueillir doublement la leçon de Chirico et celle de ses propres collages. Ce qu'il doit à l'expressionnisme allemand y mettra une note sombre et tragique qui persistera longtemps dans son œuvre.

Il semble que ce soit Miro, en 1923, qui ait provoqué le deuxième choc. Un fait important a lieu cette année-là, Miro s'installe par hasard rue Blomet, à côté de Masson. Leur rencontre (et celle qu'ils devaient faire de Leiris, d'Aragon, de Breton) constitue ce qu'on peut appeler le « groupe de la rue Blomet ». Il faut tenir compte ici d'une particularité des peintres : les véritables groupes créateurs ou novateurs sont, pour eux, les ateliers, ou les groupes d'ateliers. On ne trouve pas, dans le surréalisme, l'équivalent de Pont-Aven ou du Bateau-Lavoir, encore moins du *Bauhaus.* Les peintres surréalistes seront moins groupés que rattachés, de plus ou moins loin, à un même foyer intellectuel, dont les animateurs leur assurent en retour la caution de leur goût et l'aide de leur plume. Ils forment moins un « groupe », dont le style serait homogène, qu'une sorte de constellation mouvante autour d'un noyau dont ils apprécient l'éclat. Par-

fois, des groupes réels s'opèrent pour un temps, tel ce groupe de
la rue Blomet, dont Masson, et non Breton, fut l'animateur.

En liaison avec Miro, Masson s'adonne alors au dessin automa-
tique, d'allure censément médiumnique. Les lignes deviennent « er-
rantes ». Il débouchera ainsi, en 1927, sur ses « tableaux de sable ».
Miro, qui a retenu l'influence du *391* de Picabia, à Barcelone, vise
alors ce qu'il appelle « l'assassinat de la peinture ». Comparant son
effort à celui des Orientaux, Leiris a pu écrire que Miro atteint à la
« compréhension du vide ». C'est là un dépassement des apparences
auquel Breton fut sensible, bien qu'à en croire les premières éditions
de *Le Surréalisme et la peinture,* Miro lui ait sans doute paru trop
« peintre » pour être fidèle à un enseignement doctrinal quel-
conque.

Les futurs surréalistes sont alors dans la « période des sommeils ».
C'est l'époque de la formation progressive du groupe. Tanguy et
Prévert s'installent en 1923 au 54, rue du Château, et Tanguy ira
voir Breton au lendemain du scandale du banquet Saint-Pol-Roux,
juillet 1925. Naville, dans *La Révolution surréaliste,* n° 3, 1925,
écrit que la peinture surréaliste n'existe pas ; il doute que les prin-
cipes du mouvement puissent s'appliquer à une peinture. Breton
commencera sa série d'articles *Le Surréalisme et la peinture* pour
répondre à cette affirmation pessimiste, mais la liste des peintres
qu'il cite alors est bien éclectique. Il examine en fait les rapports
entre le surréalisme et la peinture qui se fait ici et là. Il nous faut
donc le constater, les peintres, suivant la leçon du spontanéisme
dada, de Hans Arp notamment, ont ici devancé les théoriciens.

Le troisième choc, c'est évidemment l'arrivée de Dali, en 1929.
Il a été présenté aux surréalistes par Miro ! A la passivité du peintre
devant le jaillissement intérieur ou le hasard plastique, il substitue
une activité onirique, dite « paranoïaque-critique ». Au début, Dali
s'essaie au « dessin automatique ». Mais il ne s'abandonne pas à
l'automatisme de la main, il cherche à laisser apparaître une image
visuelle subjective. Quand cette image est là, c'est une sorte de rêve
présent, ou de semi-hallucination, que l'artiste entreprend de fixer.
Dali, qui ne parle pas beaucoup de son travail, dans sa *Vie secrète,*
note tout de même ceci : « Au lever du soleil, je me réveillais et,
sans me laver ni m'habiller, je m'asseyais devant le chevalet placé
dans ma chambre, face à mon lit. La première image du matin était
celle de ma toile qui serait aussi la dernière image que je verrais
avant de me coucher. Je tâchais de m'endormir en la fixant des
yeux pour en conserver le dessin pendant mon sommeil, et quel-

quefois, au milieu de la nuit, je me levais pour la regarder un instant au clair de lune. Ou bien, entre deux sommes, j'allumais l'électricité pour contempler cette œuvre qui ne me quittait pas. Toute la journée, assis devant mon chevalet, je fixais ma toile comme un médium pour en voir surgir les éléments de ma propre imagination. Quand les images se situaient très exactement dans le tableau, je les peignais à chaud, immédiatement. Mais parfois il me fallait attendre des heures et rester oisif, le pinceau immobile dans la main, avant de voir rien surgir. » Le « calque du rêve » est donc une pratique où la spontanéité de l'image onirique est favorisée par la pratique du sommeil et la recherche patiente d'un état spécial de disponibilité. La difficulté est évidemment que, le travail de peindre étant long, la mémoire peut perdre, en cours de route, le souvenir de la première image, celle qui a déclenché la décision de se mettre à peindre.

Avec Salvador Dali, le surréalisme devait subir une sorte de perturbation, que l'esprit de sérieux de ses animateurs ne put finalement dominer que par l'exclusion du perturbateur. Le cas est curieux. Certes, les options politiques du surréalisme ne pouvaient permettre que fût tolérée une apologie, même délirante, de Hitler, ni que cet ancien compagnon de Lorca (il l'avait connu étudiant à Madrid) pût devenir l'adepte de ceux qui ont assassiné le grand poète espagnol ; mais ni Maldoror ni Sade ne sont des héros de la tendresse humaine, et Hegel a été un tenant du pangermanisme... Les options religieuses anti-chrétiennes du mouvement excluaient qu'on pût rester surréaliste en prônant, avec un mysticisme à l'espagnole, l'esprit de soumission au pape ; mais, outre que le catholicisme de Dali n'en fait pas un saint de l'Eglise, Reverdy, Jouve, honorés par les surréalistes, n'ont jamais caché qu'ils fussent croyants... Enfin, les exigences morales du surréalisme lui donnaient la plus vive répulsion pour les talents publicitaires et commerciaux dont Dali sut faire preuve ; ce qui n'empêche pas les surréalistes d'avoir su vendre leurs produits, ni le groupe d'avoir su mener sa barque, de scandales en expositions retentissantes, de la conquête de mécènes des deux sexes à la conquête de la revue *Minotaure,* en sorte que, talent mis à part, ils se sont, somme toute, bien défendus... La vie privée ? Elle ferait plutôt de Dali un adepte de l'amour unique, prêché par Breton et chanté par Aragon, puisqu'il est toujours resté le mari fidèle et lyrique de Gala. Ajoutons que, sur le plan des idées, Dali a représenté le surréalisme le plus freudien, ce qui peut passer pour une sorte d'orthodoxie. Il est le seul entre tous, peintres ou poètes, dont Freud ait fait l'éloge.

Or Dali, comme tant d'autres (et ne parlons que des peintres), est un exclu du surréalisme. On peut se demander si, au fond, le surréalisme n'a pas rejeté Dali pour s'arracher du corps une tumeur, dont il savait bien qu'il la nourrissait depuis l'origine, et qu'il pouvait en mourir : le comique. « Le surréalisme, c'est Dada sans le rire » a écrit M. Sanouillet dans sa thèse. Le surréalisme ne voulait pas rire. Encore moins qu'on pût rire de lui. Que deviendrait son message, son sens du tragique, son goût de changer la vie, s'il ne châtiait les mœurs que par le rire ? La misère de notre monde est trop odieuse pour qu'on puisse espérer, contre elle, faire de la plaisanterie une arme suffisante. L'humour, oui, mais un humour sombre, ou bien l'ironie agressive. Le surréalisme ne pouvait tolérer dans ses rangs ce ferment ubuesque, Dali, adepte de tous le moins capable de dévotion à une mission commune, le plus égocentrique et le plus excentrique à la fois. Il l'a repoussé. Mais qui niera que, par-delà les querelles de personnes et les divergences idéologiques, la peinture de Dali ne soit au cœur du surréalisme ?

Justement, ce n'est pas une peinture gaie. L'homme plaisante — mais sa peinture est plutôt celle d'un hypernerveux, qui cherche assez théâtralement à choquer. Il y parvient par le mauvais goût, le style chromo, les formes souvent flasques, les couleurs dépourvues de leur âme de lumière, l'accumulation de figurines déchiquetées et d'objets hétéroclites, les figurations érotiques détumescentes et les détails scatologiques. On a dit de la peinture française qu'elle était une « peinture de bon goût » : c'est vrai, notamment à l'époque. Les images-chocs de Dali tirent la peinture surréaliste de la voie symboliste où Chirico l'avait placée et, avec Ernst, celui de *L'Eléphant Célebès*, la rapproche d'une sorte d'expressionnisme.

Un expressionnisme de style plus haut, celui de Picasso, entre la période de Dinard et *Guernica,* puis jusqu'à la guerre, vient appuyer cette tendance. L'expressionnisme — entendons-nous sur ce mot — est moins chercheur de continents nouveaux que soucieux d'une action sur la sensibilité. L'image-choc, qui bouleverse le spectateur et lui impose des idées, est plus importante pour lui que l'image révélatrice des secrets de l'intériorité. Et s'il veut agir, c'est rarement à travers des symboles. Dali reste oniriquement chargé de thèmes psychanalytiques ; en ceci il appartient bien au surréalisme. Il en donne pourtant une version offensive, où le choc risque finalement de prendre une valeur en soi, ce qui n'est plus fidèle à l'esprit du surréalisme.

Et voici le quatrième choc, la quatrième intervention majeure des

plasticiens. Le surréalisme découvre en son sein une puissance, qu'il développe à fond à partir de 1930 : créer des « objets à fonctionnement symbolique ». Le dadaïsme avait produit des objets insolents. Man Ray passe déjà à la poésie de l'objet avec son *Cadeau,* un fer à repasser garni de pointes ; Giacometti, en créant ses « objets mobiles et muets », démontre que la création poétique plastique peut et doit faire craquer les limites habituelles de la peinture. Insistons simplement sur le fait que cette création d'objets rejoint le souci constant de nombre de surréalistes (et surtout de Max Ernst) de renouveler et de pousser à ses extrêmes possibilités la technique picturale.

Les peintres surréalistes ont fait évoluer la peinture comme moyen, beaucoup plus que les poètes, travaillant sur le verbe, n'ont transformé leur langue. Ferdinand de Saussure estimait que la langue est une des conventions sociales les plus stables : c'est vrai, si l'on observe qu'il y a moins de différence entre un texte de Chateaubriand, de Lautréamont et de Breton, qu'entre une peinture de Delacroix, de Gauguin et de Max Ernst. Les peintres surréalistes — hormis ceux qui, avec Dali, Delvaux, Trouille ou Labisse, s'en sont tenus à la figuration minutieuse — ont été particulièrement actifs devant leurs problèmes de métier. Les théoriciens, Breton en tête, affectent de mépriser ces problèmes. Ernst a su dire que c'est par la technique, sur le terrain de la technique, que le peintre peut « forcer l'inspiration ». L'invention des « frottages » est à la fois onirique et technique.

Ce qu'on peut appeler « la vague *Minotaure* », avec les nouveaux venus de cette époque : Brauner, Dominguez, Matta, Ubac, Bryen, etc., va se placer, non dans la voie des calqueurs de rêves, mais dans celle que Dada, puis Ernst, Masson et Miro (comme Picasso) illustraient déjà, celle d'une diversité plastique et stylistique où la peinture, certes justifiée par le monde sur lequel elle donne, se remet à compter pour elle-même. Masson, Miro et Ernst (après la période de l'Arizona, dans ce qu'on pourrait appeler sa *venue au bonheur*) vont s'éloigner de l'impératif psychanalytique du surréalisme. Non tant pour aboutir à un expressionnisme picassiste, ou à un « expressionnisme abstrait » — mais pour se rapprocher plutôt de la *picto-poésie* non figurative représentée essentiellement par Kandinsky, Klee et l'abstraction lyrique.

Ainsi s'est constitué le surréalisme pictural. Nous allons souligner sur quels points précis il se distingue de la doctrine du groupe. Nous constatons déjà qu'à l'intérieur de ce monde pictural, les

diversités existent : la « rage de minutie » de Dali et des figuratifs oniriques se distingue des recherches stylistiques, elles-mêmes nombreuses, des autres peintres. Cette dualité ne se rencontre guère du côté des poètes, ni des théoriciens. Elle tient aux conditions propres de la peinture, à ses possibilités encore inexploitées, durant la période qui nous occupe.

Pourtant, la peinture surréaliste, prise dans son ensemble, a répondu à certains impératifs de la doctrine :

— l'appel à la spontanéité de l'inspiration a permis une sorte d'écriture automatique picturale. Mais si Breton parle de *médium* à ce propos, remarquons que rien ne ressemble moins à la peinture de « médium », comme Crépin ou Lesage, que l'automatisme de Masson. Aux « formes errantes » de celui-ci s'opposent les formes répétées, obsessionnelles, on pourrait dire ritualisées, des premiers ;

— l'appel au rêve : c'est la peinture onirique post-chiriquienne. L'imagerie libidinale, parfois corsée, est abondante dans le surréalisme figuratif. Les pichets et les pommes de la peinture traditionnelle (fût-elle d'avant-garde) ont pâli auprès des figures de Dali, Bellmer, Brauner, Trouille, Labisse et, plus récemment, Molinier.

Mais les thèmes majeurs du surréalisme, comme celui de la femme-fée ou de la libération politique, sont-ils vraiment assumés par les peintres du mouvement ? Nous n'avons pas ici à rappeler l'importance de ces deux thèmes. Voyons ce que les peintres en ont fait.

Pour l'engagement politique, il ne transparaît que rarement. Certes, le Danois Wilhelm Freddie doit être cité. Il a su mêler le scandale politique au scandale moral. *Monument à la guerre* (1936) vise censément à faire horreur. En 1937, à Copenhague, son exposition s'appelle *Sex-surreal* : des « intérieurs sado-masochistes » y voisinent avec des objets comme *Sex paralysappeal* et *Portrait intérieur de Grace Moore*. Le scandale fut si violent (un spectateur voulut étrangler l'artiste !) que la police, non contente de fermer l'exposition et de faire condamner le peintre à dix jours de prison ferme, a confisqué ses œuvres, qu'on peut voir, encore aujourd'hui, dans la collection criminologique de la police danoise, avec d'autres « armes du crime ». Si les œuvres de Freddie n'ont pas figuré à la grande exposition internationale du surréalisme, à Londres, en 1936, qui était pourtant *a shocking show* (*Daily Mail*), c'est qu'elles avaient été saisies à la frontière, où elles faillirent même être brûlées comme *improper*. Sa toile *Méditation sur l'amour anti-nazi* lui valut d'être interdit de séjour en Allemagne, mais en 1940, peu avant

l'invasion de son pays, l'exposition qu'il fit à Copenhague reçut vingt mille visiteurs. Les nazis du lieu le menacèrent de mort et il se réfugia en Suède. Une toile comme *Front de l'Est 1943-1944* est une manifestation politique. Freddie a fait servir à la lutte anti-fasciste les mêmes violences plastiques et érotiques dont le franquisme de Dali devait s'accommoder : échappant aux mondanités, au snobisme et à l'argent, on peut dire que l'esprit de révolte, qui est l'une des lignes de forces majeures de Dada et du surréalisme, a gardé chez lui une pureté qu'il n'avait jamais eue chez le catalan.

A côté de Freddie, que trouvons-nous ? Matta est encore pictu-ralement surréaliste, sinon membre du groupe, quand il évoque l'exécution des Rosenberg ou *La Question.* Toyen réalise des séries de dessins comme *Cache-toi, guerre.* C'est peu, eu égard à l'impor-tance des engagements et des débats politiques des théoriciens du surréalisme. Nous pensons d'ailleurs, malgré le démenti de quelques œuvres magistrales comme *Guernica,* de Picasso, que ce n'est pas le surréalisme qu'il faut accuser ici de carence, mais la peinture elle-même d'incapacité. Si l'on met de côté la caricature, la gravure et les dessins pamphlétaires (de Daumier à Grosz, de Goya aux cartes postales de Picasso : *Songes et mensonges de Franco*), la peinture, quand elle se préoccupe de traiter des sujets politiques, est plus apte à glorifier, voire à flagorner un pouvoir, qu'à le faire trembler sur ses assises.

Toutefois, un point qui n'est pas secondaire et touche certes à la politique, l'anti-christianisme (et l'anti-cléricalisme) surréaliste donne lieu à plus de verve chez les peintres. Le dadaïsme, avec la *Sainte Vierge* de Picabia (une tache d'encre), avait ouvert la voie : mais c'est le titre donné à cette giclure qui en fait l'insolence. En 1926, Ernst a peint, sur une idée de Breton, *La Vierge Marie corri-geant l'Enfant Jésus devant trois témoins, André Breton, Paul Éluard et l'auteur* : exposée aux Indépendants de Paris, elle provoqua une protestation discrète, mais à Cologne, quelques mois plus tard, l'archevêque obtint que l'exposition où elle figurait fût interdite. Cette toile, notons-le, est une exception dans l'œuvre de Max Ernst, aussi bien par sa facture que par son sujet. C'est Clovis Trouille qui va jusqu'au bout dans une sorte de gouaille populaire anti-cléricale : ses *Ex-voto* de messes noires nous montrent des moines acoquinés avec des ribaudes du pire genre *sexy,* des religieuses lascives et le Christ couronné d'épines éclatant de rire au milieu de la cathédrale d'Amiens.

Pour le thème de la femme-fée et de l'amour fou, le surréalisme

va-t-il être mieux servi par ses peintres ? On ne peut citer ici que
Léonor Fini et ses *Sphinges* ambiguës, Dorothea Tanning de *Birth
day* (1942), et des précurseurs symbolistes comme Millais ou Gus-
tave Moreau, certains Labisse (l'ensemble de son œuvre penchant
à la cruauté), le Brauner de la période dite spirite ou crépusculaire.
Et, bien sûr, Delvaux. Il a, suivant la belle formule de Breton,
« fait de l'univers l'empire d'une femme toujours la même qui règne
sur les grands faubourgs du cœur ». Femme bien en chair, seins
lourds, visage énigmatique, souvent multipliée à plusieurs exem-
plaires dans le même tableau, ses gestes indécis la laissent à mi-che-
min du vivant et de la statue. Les femmes de Delvaux n'ont pas de
lumière dans les yeux. Elles errent, sans homme, lascives et froides.

Pris entre son admiration pour Sade et la mythologie d'*Arcane 17*,
le surréalisme présente certes des ambiguïtés dans sa conception de
l'amour et son éloge de la femme. Mais la majorité des peintres va
insister sur l'aspect sadique de cet éloge. La plupart des femmes
peintres du surréalisme ont en commun un certain symbolisme psy-
chanalytique. Elles ne subissent pas l'influence de Dali, elles n'en
ont guère le déchaînement fantasque. Mais les « choses insondables,
repoussantes, délicieuses, » dont Rimbaud affirmait que la femme
les découvrirait quand « serait brisé son infini servage », concernent
surtout les troubles, les frayeurs, les mystères, les attentes émerveil-
lées ou anxieuses de l'érotique féminine. Le thème de la maternité
n'apparaît guère que dans *Les Gardiennes d'œuf* de Léonor Fini. Celui
de la beauté conquérante est absent, comme celui du plaisir diony-
sien. En revanche, la femme victime, le fruit vert malmené, la femme
enfant perdue dans ses rêves, l'objet fragile dont disposent les héros
noirs de Sade donnent la réplique à la cruauté dont les peintres
mâles du surréalisme feront l'essentiel de leur hommage à la femme.
La Dormeuse de Toyen est une petite fille au corps absent sous
sa robe raide. *Relâche* représente une femme sans tête pendue par
les pieds, et *A une certaine heure* exprime avec intensité les frayeurs
du viol.

C'est là un point remarquable : quand on revoit la collection des
œuvres peintes du surréalisme, on est frappé de ce que cette peinture
ne parvient que par exception à ce ton magnificateur que la poésie,
l'écriture, empruntent au plus beau des genres littéraires, celui de la
lettre d'amour. Est-ce à dire qu'il n'y a pas de peinture d'amour ?
Ou que le surréalisme pictural, emporté par l'exploration de nou-
velles voies plus étranges, soit resté incapable de cette sorte de
chant ? Glorifier la femme comme médiatrice, est-ce un thème trop

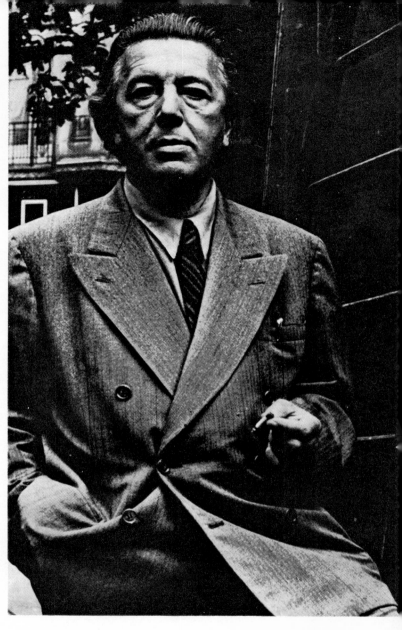

*L'ambition de « transformer le monde » et celle de « changer la vie »,
le surréalisme les a unifiées une fois pour toutes, s'en est fait un seul
impératif indivisible.*

André BRETON.

Photo Izis.

FLEURY-JOSEPH CRÉPIN, *Tableau merveilleux n° 159*, 1941.

Photo Hervochon.

sentimental pour la peinture ? *Les Demoiselles d'Avignon* de Picasso
sont passées par là. On sait comme Ingres célèbre la femme ; cette
tradition est trop ancienne dans la peinture occidentale, si fournie
en Madones et en Vénus, pour que le surréalisme pictural ait pu en
rester là. Et si l'on veut des déesses de l'étrange, elles ne manquent
pas dans les musées. *Simonetta Vespucci*, de Piero di Cosimo, à
Chantilly, est en ceci un portrait surréaliste. Sans doute, les photogra-
phes, Man Ray surtout, prennent-ils le relais. Mais quand Miro peint
une *Femme debout* (1937), ou une *Tête de femme* (1938), splen-
dides peintures, c'est dans un esprit expressionniste qui en fait des
monstres cruels. *Le Viol* de Magritte place l'humour où jamais les
poètes du groupe ne l'osèrent. Dali et Bunuel coupent au rasoir
l'œil d'une femme dans *Un Chien andalou*. Un collage de Max
Ernst comme *La Préparation de la colle d'os* (1921) donne égale-
ment dans le sadisme, qui est la plus constante attitude des peintres
surréalistes devant la femme, dont Clovis Trouille fait une nympho-
mane trop fardée lâchée dans un cimetière, Labisse une froide égérie
sanglante, Bellmer une poupée désarticulée. Eu égard à la *doctrine,*
ces peintres, il faut en convenir, sont plus expressionnistes que sur-
réalistes : ils se sont conformés d'ailleurs au mouvement de toute
la peinture figurative d'avant-garde au 20e siècle (les *nus* mondains
n'ont rien à voir avec notre sujet, pas plus que Matisse ou Gro-
maire) — peinture qui n'avait d'autre mission que de chanter la
femme et l'amour, alors que la poésie, plus proche des options
morales et philosophiques, y trouvait quelques-uns de ses plus beaux
accents. Sur ce point, la peinture surréaliste est donc en rupture avec
les préceptes des animateurs du groupe, tous écrivains. Cruels par
dégoût des mièvreries traditionnelles, choquants par recherche de
la transposition expressive, les peintres, même s'ils partageaient, ce
qui ne fait pas de doute pour Ernst et pour Dali, les perspectives
essentielles du mouvement sur ce point, ne pouvaient pas en rester
à Fussli ou à Gustave Moreau. Le cheminement propre de l'histoire
de la peinture le leur interdisait.

En somme, insérés à la fois dans l'histoire du surréalisme et dans
celle de la peinture, les peintres du groupe ont donné du surréalisme
une version qu'on peut dire expressionniste. L'expression plastique
du visqueux, propre à Dali et à Masson, annonce peut-être des traits
de sensibilité sartrienne, mais ne correspond guère au monde poétique
de Breton et d'Éluard. Les jeux optiques et belles moqueries de nos
perceptions réalisées par Magritte sont plus près d'un humour de
l'absurde visuel que des révélations de la nuit. L'automatisme gra-

phique s'éloigne vite d'ailleurs de l'écriture automatique révélatrice du subconscient pour devenir, du côté des peintres, notamment de Masson à Pollock, une technique picturale comme les autres, une technique gestuelle. On a interrogé le monde, disait un auteur, puis on s'est mis à interroger le geste, et enfin on a interrogé la matière picturale sur laquelle le geste portait. Pour ce qui est de l'imagerie surréaliste, elle est dans l'ensemble angoissée, bizarre, un érotisme sombre. Tanguy nous mène au fond de l'eau, et nous allons étouffer. Dominguez nous abandonne dans un désert de nerfs, *Les Jardins gobe-avions* de Max Ernst sont sinistres, beaux mais angoissants. Brauner, par ses symboles chargés de mystère, mêle l'humain et le végétal. Toute cette peinture porte le message d'une inquiétude plus qu'elle n'apporte une connaissance. En somme, le surréalisme des peintres est plus sombre que celui des poètes, éclairés notamment par la transparence d'Éluard. Inversement, quand ils se mettent à exprimer le bonheur, comme Max Ernst, aux dires de Walberg à partir de la période de l'Arizona, ils quittent le surréalisme. Qu'Ernst ait été exclu du groupe surréaliste en 1954, après sa médaille à Venise, il se peut. J'ai l'impression, pour moi, qu'il a été exclu pour cause de bonheur. Sa dernière toile réellement surréaliste porte l'angoisse à son comble, et peut nous servir d'argument final. C'est le surréalisme de la peinture où l'on voit une queue de monstre pachyderme avec un prolongement d'animal préhistorique, une main, et un pinceau sur la toile. Il y a là quelque chose qui date de 1942, une sorte de phantasme de l'horreur. Je ne dis pas que tout le surréalisme pictural c'est cela, mais il y a cela, d'une manière assez spécifique et assez originale dans le surréalisme pictural, si on le compare notamment à la poésie surréaliste, au surréalisme poétique, verbal. D'ailleurs la peinture est un art aux possibilités expressives limitées. On ne saurait la plier facilement à l'expression de certaines idées. Les problèmes de la personne, ceux de l'amour, de la politique, de la philosophie n'y trouvent point un véhicule commode, mais c'est un art fort, techniquement riche, merveilleusement capable d'envoûter, de choquer, de réjouir, de donner sur un monde inconnu, d'ouvrir la porte à des révélations qui justifieraient en la niant la notion d'œuvre ; où sont-elles, ces connaissances vécues, rationnelles, magiques, voire existentielles, que la picto-poésie surréaliste avait pour espoir d'atteindre ? Je ne crois pas qu'il faille se leurrer. L'art n'est un moyen de connaissance qu'à travers les émotions qu'il suscite, quand il porte la sensation à se dépasser vers une sorte d'élévation de l'âme. D'abord et fondamentalement les musi-

ques, œuvres et créations plus que découvertes. La passion de jouir y soutient et même y brouille la passion de connaître ; le principe du plaisir, qui est son principe majeur, s'y querelle avec le principe du savoir. L'œuvre, elle, est, dans quelque domaine que ce soit, artistique ou non, la plus haute émanation de l'esprit humain. Nier la valeur de la notion d'œuvre au profit d'une ambition de dépasser la science sur son propre terrain, est un espoir du romantisme dont le surréalisme a, je dirai, l'avantage historique d'avoir montré, d'avoir accompli en le poussant à ses dernières extrémités, l'échec. C'est la fin d'un rêve, la fin d'une rivalité. Créer et connaître ne s'excluent pas et l'homme ne perd rien de son unité à constater et à admettre la pluralité de ses dons.

S'il y a donc un échec de Dada et du surréalisme, c'est dans leur réussite même, car c'est par leurs œuvres qu'ils agissent maintenant sur les générations nouvelles. Ils ont atteint malgré tout à une plénitude stylistique suffisante pour changer quelque chose à la sensibilité de leur temps. Il n'y a pas à proprement parler de style surréaliste, et la doctrine s'est effectivement accommodée de toutes les manières, mais l'esprit de recherche intégré à la conduite créatrice, le surréalisme en a souligné la valeur et c'est cela qu'on y voit, jusqu'à proposer une éthique de l'inspiration. Que l'art soit donc poésie, soyons créateurs. Respectons cette éthique, prenons sa leçon. La vraie peinture a toujours été et reste au-delà de toute doctrine.

DISCUSSION

Ferdinand ALQUIÉ. — Je remercie beaucoup René Passeron de son intéressante conférence. Et je vais, cette fois, ouvrir moi-même la discussion. Car je voudrais, dès le départ, signaler certains points que je n'ai pas bien compris. Tout d'abord, il m'a semblé qu'à un moment donné vous considériez que la peinture de Dali était au cœur du surréalisme. Et cela a amené un développement au cours duquel l'exclusion de Dali a paru fort étrange. En tout cas, vous avez essayé de l'expliquer par des raisons nombreuses, comme si, vraiment, il était curieux que le groupe ait rejeté un peintre qui était pour lui essentiel. Or, par la suite, vous avez dit, en opposant Dali et Breton, que la peinture de Dali n'était pas conforme à l'idéal surréaliste, car c'était une peinture du visqueux : en ce sens, elle vous a paru beaucoup plus proche de l'idéal de Sartre. Comment peut-on dire à la fois, c'est la première question que je me permets de vous poser, que Dali est au cœur du surréalisme quant à la peinture, et

que le visqueux, qui est le propre de Dali, est contraire à l'esprit du surréalisme ?

Je vous poserai une seconde quetion. Vous avez dit que la peinture surréaliste n'était pas conforme à l'idéal surréaliste dans la mesure où elle n'avait pas de signification politique. Il me semble que, là, vous avez changé de plan, et qu'après nous avoir montré que la peinture surréaliste était absolument nouvelle quant à la méthode de peindre — et, sur ce point, vous avez même dit que le surréalisme opérait une révolution beaucoup plus grande en peinture qu'en littérature — vous êtes revenu à une autre conception de la peinture, celle qui la réduit au sujet. Qu'auriez-vous voulu que soit, sur ce point, la peinture surréaliste ? Qu'elle peignît des scènes révolutionnaires ? Mais c'est un problème que Breton a excellemment posé dans sa comparaison entre David, Courbet et d'autres. Il montre que les peintres révolutionnaires ont admirablement peint des chevreuils (je me souviens d'une phrase concernant la lumière tombant sur le ventre d'un chevreuil), alors que des peintres qui ont représenté des scènes révolutionnaires étaient souvent des peintres académiques. Et nous avons vu, avec la peinture russe, de très nombreux exemples de cela. On peint des scènes, paraît-il, révolutionnaires de telle façon que l'on tombe dans le pire académisme. On peut conclure que la révolution, en peinture, ne saurait consister à peindre la révolution. Or vous avez dit que la peinture surréaliste n'était pas conforme à l'idéal surréaliste. N'êtes-vous pas ainsi passé d'une conception proprement plastique de la peinture à une conception de la peinture considérée par rapport au sujet ? Ce sont les deux difficultés qu'il m'a semblé apercevoir dans votre discours, et ce sont les questions que je me permets de vous poser, avant de donner la parole à des gens plus compétents que moi pour discuter de peinture.

René PASSERON. — Je vous remercie beaucoup, Monsieur, de vos deux critiques. Pour la première, si j'ai bien compris, vous me reprochez d'avoir placé Dali au cœur du surréalisme, et d'avoir dit ensuite que ce qui émanait de sa peinture, ce monde visqueux, n'était pas proprement surréaliste.

Quand je dis que Dali est au cœur du surréalisme, j'estime que ce cœur a, comment dire, des pièces différentes, des qualités multiples, et qu'être au cœur du surréalisme ce n'est pas forcément être porté dans son cœur par le surréalisme. Dali est au cœur du surréalisme parce que, dans sa pratique de peintre, quand il crée (c'est le texte que j'ai lu), il se met dans une attitude où, effectivement, il essaie de faire participer l'onirisme à sa création. En cela, il utilise, je crois, ce qu'il appelait la méthode paranoïaque-critique, sur quoi je n'ai pas trop insisté, et il a une attitude de créateur surréaliste. Mais il me semble, et en cela c'est le surréalisme pictural qui est en question, il me semble que la tendance insistante qui, chez Dali, au cours des années, s'est marquée vers ce monde visqueux, ne correspond pas tout à fait au surréalisme. Sans doute

a-t-on le droit, à l'intérieur du surréalisme, d'avoir des mondes fort différents, mais celui de Dali ne correspondait pas à une certaine joie, à une certaine chaleur qu'on trouve dans les écrits poétiques du surréalisme.

Ferdinand ALQUIÉ. — Je suis tout à fait de votre avis, mais cela me paraît établir que Dali n'était pas au cœur du surréalisme.

René PASSERON. — Oui, je vous l'accorde en ce sens. Et j'en viens à votre seconde question. Personnellement, et en tant que peintre, j'estime que la peinture n'est réellement révolutionnaire que sur le plan plastique. Mais il se trouve que la peinture surréaliste vaut par le monde sur lequel elle donne : c'est une peinture de contenu. Sinon, elle tomberait sous le coup de la critique de Duchamp qui la considérait comme « rétinienne ». On a donc le droit de juger la peinture surréaliste à ses sujets. Et je constate qu'alors qu'elle a souvent traité des sujets anti-religieux, elle a fort peu traité de sujets politiques. En ceci, je le souligne à nouveau, la peinture comme art me semble plus responsable que les peintres eux-mêmes, qui, cependant, ont été, dans le groupe surréaliste, moins passionnés de politique que les poètes ou les théoriciens.

Ici se situe une discussion entre René Passeron et José Pierre, discussion qui, par suite d'une défaillance du magnétophone, n'a pu être enregistrée. J'ai donc demandé à José Pierre un résumé de ses objections et j'ai prié René Passeron d'y répondre à son tour. Voici les deux textes qu'ils ont bien voulu me remettre (F.A.) :

Objections de José Pierre à René Passeron :

De l'exposé de René Passeron, je conteste la plupart des affirmations :

— Si certains peintres surréalistes : Dali, Masson, Freddie, etc. (ceux d'ailleurs que paraît le mieux goûter le conférencier), présentent des analogies avec l'expressionnisme, ces analogies ne concernent que l'aspect le plus superficiel de leur œuvre, le moins surréaliste. Ainsi c'est dans la mesure où Ernst transcende vers le merveilleux et la vision dépaysante l'héritage amer de l'expressionnisme qu'il est surréaliste. De l'expressionnisme, souvent pathétique cri de désespoir devant le monde tel qu'il est, le surréalisme se distingue par la célébration du désir et de l'espoir illimités ;

— Aussi la « position politique du surréalisme », attachée avant tout à une revendication de liberté totale de l'artiste, porte-parole de l'homme intérieur à affranchir des censures déformantes, n'a-t-elle jamais impliqué l'illustration par la peinture de mots d'ordre politiques. Au contraire, le surréalisme s'est défini en opposition constante au « réalisme socialiste » et notamment à ses implications picturales. Même lorsqu'une certaine qualité picturale est sauvegardée — comme dans le *Guernica* de Picasso ou telles œuvres récentes de Matta — il n'en continue pas moins à dénoncer ce qu'il considère comme un manquement à la fois à la cause de l'émancipation artistique et à la cause de la révolution, les-

quelles ne peuvent que pâtir l'une et l'autre d'un *compromis* entre leur double exigence ;

— Il n'est pas niable que l'exaltation de la femme ne pouvait, dans la peinture surréaliste, s'exprimer dans un style historiquement daté comme celui de Füssli ou de Gustave Moreau, pour ne point parler des préraphaëlistes. La considération de l'œuvre de Sade ou de Freud ne pouvait non plus entraîner la peinture surréaliste à donner de l'érotisme une vision uniquement gracieuse et aimable alors même que Breton dénonçait au cœur de l'amour humain l'existence d'un « infracassable noyau de nuit ». Plus généralement, « l'amour fou » n'a de sens que s'il s'accomplit dans un domaine où, de l'idéalisation de la « dame » chère aux troubadours aux enfers volupteux de *L'Histoire de l'œil,* rien n'échappe au regard. Aussi *La Poupée* de Bellmer ne s'oppose-t-elle en rien, dans son ingéniosité sadique, à l'éloge de la femme foyer de toute création qui s'épanouit dans les plus beaux tableaux de Lam ou de Max Walter Svanberg. Dans tous les cas, sur le mode tragique ou lyrique, il y a célébration ;

— Si savoureux que soit, jusque dans ses pires compromissions, le personnage de Dali, il ne saurait en rien être tenu (comme il le souhaite pourtant) pour le plus représentatif des peintres surréalistes. Sa « paranoïacritique », accueillie avec faveur à l'époque comme une contribution théorique nouvelle, ne visait en fin de compte qu'à liquider le concept d'automatisme pour lui substituer un délire mégalomane. Dali ne revendiquait rien d'autre, en exploitant sa propre complexité psychologique à la lumière de la psychanalyse, que le droit de s'attacher à une pure et simple *fabrication,* se plaçant ainsi de lui-même parmi la corporation des gens de lettres et de peinture dont, dès ses débuts, le surréalisme avait accusé la nullité. Aussi son influence s'exerça-t-elle dans le sens le plus réactionnaire, allant ainsi à l'encontre de l'émancipation lyrique que le surréalisme allait entraîner grâce à Miro, Masson, Arp, Dominguez, Paalen, Matta, Gorki ;

— Par ailleurs, les noms de Léonor Fini, de Labisse et de Clovis Trouille (même si l'un ou l'autre ont pu être accidentellement associés à telle manifestation surréaliste) ne sauraient être sérieusement évoqués lorsqu'on parle de surréalisme, fût-ce en s'en tenant aux problèmes picturaux.

Réponse de René Passeron à José Pierre :

— Dire que la plupart des peintres surréalistes ont eu tendance à assombrir le message du surréalisme, en gardant ou en prenant une attitude assez proche de celle de l'expressionnisme, ce n'est pas leur faire injure. L'expressionnisme a été un mouvement d'une grande importance. Et si l'on parle de Max Ernst, avouons qu'il est resté longtemps dans cette ligne tragique. *Le Surréalisme et la peinture,* toile si bien titrée et lourdement chargée d'angoisse, date de 1942. Ensuite, d'ailleurs, il vient à une peinture plus heureuse, et c'est à ce moment-là qu'il est exclu du groupe !

— Sur le problème de l'engagement politique des peintres et de la possibilité d'une protestation politique de la peinture surréaliste, le peu qu'on m'accorde avec Picasso et Matta (et il faudrait citer Toyen) suffit à montrer qu'il y a problème. J'ai d'ailleurs déjà répondu sur ce point. Je n'ai jamais demandé que les surréalistes tombent dans le « réalisme socialiste » et je refuse qu'on me fasse en ceci un procès d'intention. La distinction des plans — le poétique et le politique — reste fort théorique et ne peut être vivante que si elle est dialectique. Breton parle même d'une synthèse possible — et non d'un compromis — quand il évoque « ce point d'intersection de la ligne politique (philosophique) et de la ligne artistique, à partir duquel nous *souhaitons* qu'elles s'unifient dans une même conscience révolutionnaire sans que soient pour cela amenés à se confondre les mobiles d'essence différente qui les parcourent. » Ce que j'ai constaté, simplement, c'est que les peintres surréalistes n'ont guère réalisé ce souhait.

— Je puis accorder que le sadisme de *La Poupée* de Bellmer est *aussi* une célébration de la femme. Mais, à moins de confondre toute nuance pour mieux sauvegarder l'unité du surréalisme, il faudra convenir que les peintres du groupe ont été, dans leur ensemble, particulièrement portés à cette sorte-là de célébration — alors que les poètes, et notamment Éluard, semblent avoir préféré une célébration moins cruelle.

— Pour ce qui est de Dali, il est facile aujourd'hui de le rejeter dans les ténèbres extérieures, mais l'histoire du groupe n'eût pas été ce qu'elle fut sans ce que Breton a appelé « l'instrument de tout premier ordre » de la méthode paranoïaque-critique. Il faut replacer les choses en leur temps et se faire à l'idée que le surréalisme est devenu — tout en restant vivant — l'objet d'une étude historique. Pour moi, c'est Max Ernst et Miro qui constituent la ligne majeure de la peinture proprement surréaliste, mais Dali ne peut être passé sous silence. Il en va de même de peintres que le groupe refuse de considérer comme surréalistes. Adopter ou exclure qui il veut, c'est son droit. Mais l'histoire et l'étude esthétique des œuvres risque fort de réviser nombre de ces jugements et de placer finalement Labisse plus près de l'esprit surréaliste que Konrad Klapheck.

Voici maintenant la fin de la discussion :

René PASSERON. — Il y a également une différence entre le message poétique surréaliste et son message théorique, moral. Le surréalisme possède une très importante doctrine morale, mais on n'est pas forcé d'aller la chercher dans ses œuvres plastiques, ou poétiques. J'ai pris souvent une position de pluralisme différentiel qui choque tous ceux qui veulent voir dans le surréalisme une unité. Il y a des différences ; du reste des différences ne sont pas des tares.

Ferdinand ALQUIÉ. — Il me semble que si quelqu'un a, ici, introduit des différences de plans, avec un esprit d'analyse qui séduit le philosophe que je suis, c'est bien José Pierre. Il nous a dit que, d'une part, le

surréaliste, en tant qu'homme, est toujours engagé, mais que, d'autre part, l'œuvre, autrement dit la peinture ou le poème, se place à un autre niveau. Et ce niveau est tel qu'assurément le problème de la révolte ou de la révolution s'y pose également, mais sur un plan tellement plus profond que ne peuvent être mis en cause les événements fortuits et passagers, mais seulement le rapport fondamental de l'homme et du réel. C'est bien votre pensée, monsieur José Pierre ? Je ne vous ai pas trahi ? Bon. C'est donc José Pierre qui distingue les plans. Et il me semble que l'on peut très bien dire que, d'une part, l'homme, étant pris dans l'histoire, et ayant à réagir devant tel ou tel événement historique, doit réagir politiquement devant cet événement, et que, d'autre part, ce même homme, quand il se trouve devant un poème, un tableau, doit se placer sur un autre plan qui en fait, à mon avis, englobe le premier, mais ne peut pas s'y subordonner. La valeur libératrice de la poésie et de la peinture surréalistes est d'autant plus forte qu'elle ne fait pas allusion à l'événement. Je crois que cette doctrine est extrêmement cohérente.

René PASSERON. — Il y a une chose qui n'a pas été dite, c'est que, sur le plan de l'histoire même de la peinture considérée dans son ensemble, dans cette période-là, le deuxième quart du 20e siècle, il y avait, dans la pratique picturale, non seulement des surréalistes, mais aussi des abstraits. Il y avait chez tous quelque chose qui scandalisait le bourgeois moyen, et donc une vertu de la plastique même, j'en suis persuadé. Mais cela, c'est quasi involontaire, et cela peut être absolument apolitique. Nous sommes ici sur le plan du cheminement autonome de la peinture. Il y a une vertu révolutionnaire de la peinture en tant que telle. Mais cela vaut non seulement pour la peinture surréaliste, mais pour tout ce qu'on peut appeler la peinture d'avant-garde de cette époque-là. Si j'avais traité le sujet sur ce plan, j'aurais perdu de vue la spécificité intérieure au surréalisme. Que maintenant vous placiez le problème, comme vous venez de le faire, Monsieur, à l'intérieur de l'homme, et que vous nous disiez que l'homme s'engage politiquement quand il réagit à un événement en signant des tracts, et que quand il peint, il est sur un autre plan, je l'accorde. Mais cela revient à dire qu'il n'est plus alors tout à fait un simple homme, mais en plus un artiste qui intervient en son plan. Or on ne peut pas complètement couper l'homme de l'artiste. En second lieu, quel est le postulat qui intervient ici pour dire que, par exemple, il est plus profond sur le plan de son art que dans sa réaction politique ? Il y a là des hiérarchies de valeurs sur lesquelles il faudrait s'entendre.

Ferdinand ALQUIÉ. — Il me semble que l'attitude générale que prend l'homme devant le réel englobe nécessairement l'attitude particulière qu'il prend devant l'événement qui s'est produit, par exemple, ce matin ou hier soir.

René PASSERON. — Mais combien l'événement, quelquefois, a-t-il de vertu révélatrice, au sens presque photographique du mot, de cette vision

du monde ? C'est l'événement qui vous porte à avoir telle philosophie, ou telle vision du monde.

Ferdinand ALQUIÉ. — Je ne le crois pas.

René PASSERON. — La secousse, l'émotion. Souvent quand on étudie les peintres, on parle de l'émotion initiale d'un peintre. Il y a toujours émotion initiale dans la vie, que ce soit la vie d'artiste, la vie de l'homme politique, ou la vie de l'homme tout court. Quelle est la rencontre qui a le plus d'importance dans votre vie ? C'est l'événement.

Ferdinand ALQUIÉ. — Vous avez dit vous-même que l'événement était un révélateur. Un révélateur révèle ce qui existe déjà.

René PASSERON. — Oui, mais que dire de ce qui peut rester tellement implicite que ce ne sera jamais révélé, que cela ne passera jamais à un niveau que je peux appeler celui de l'existence. Combien sont restés des génies sans le savoir ! A mon avis, si vous voulez que j'aille au bout de ma pensée, il y a une sorte de dialectique du mince et du large, de l'événement et de la vue d'ensemble, qui est une dialectique où les choses vont, suivant le cas, dans un sens ou dans l'autre. Il faudrait alors prendre des cas d'espèce.

Michel ZÉRAFFA. — Je voudrais essayer de mettre le débat sur le plan de ce qu'on appelle l'univers des formes, à la lumière de ce qui a été dit, notamment à propos de Gaston Bachelard, hier, sur la fidélité à l'image originaire ou originelle d'une part, et d'autre part à la liberté des formes dont témoigne le surréalisme. Je veux dire par là que ce qui me frappe dans une peinture surréaliste, c'est la diversité avec laquelle elle représente les choses tantôt par des plans très fixes et très abrupts, tantôt par des matières coulantes, mais toujours, me semble-t-il, avec beaucoup de rigueur dans l'exécution. Il me semble qu'il y a là vraiment deux pôles. D'une part, le pôle fidélité a une image très personnelle, et d'autre part une exécution extrêmement finie, extrêmement poussée. C'est du moins l'impression que, profane, j'ai eue en voyant des œuvres surréalistes. Cela permet, je crois, tout de même, de mettre en parallèle l'inspiration surréaliste poétique et la peinture surréaliste. Et c'est pour cela qu'il me semble possible qu'une peinture accuse, en quelque sorte, les désastres de la guerre par un chant joyeux. Cela me paraît surréaliste dans la mesure où se maintient cette fidélité à la protestation intérieure. Au fond, la remarque que je voulais faire, c'est qu'il existe une parenté d'intentions (je ne dis pas d'inspiration), qui se traduit par les formes, entre la littérature surréaliste et l'art formel surréaliste.

Jean WAHL. — On s'est demandé si la peinture peut exprimer l'idée aussi bien que la littérature ou la poésie. Or je crois que cette idée « d'exprimer l'idée » fausse à peu près tout. Car l'idée et son expression ne sont pas séparées. Si vous vous demandez si la peinture exprime l'idée mieux ou moins bien que la poésie, je crois que vous vous placez à un

point de vue qui ne vous permet pas de répondre à la question, ou qui vous force à répondre : non. Mais alors vous vous interdisez à vous-même de comprendre la peinture surréaliste, même peut-être celle de Picasso. J'ajouterai qu'il s'est trouvé qu'il y a eu des peintres surréalistes. Cela n'était peut-être pas dans le plan de l'action primitive d'André Breton. Ou alors, si cela lui paraissait possible, ce n'était que comme dans une prophétie. Et puis ces peintres sont venus, et il y a eu une peinture surréaliste aussi bien qu'une poésie surréaliste, peut-être à l'étonnement d'André Breton, qui a dégagé ensuite la vérité surréaliste de cette peinture. Mais ce que je voulais surtout critiquer, c'était l'idée que les idées puissent s'exprimer. Car je ne crois pas qu'elles s'expriment, ni dans la peinture, ni dans la poésie. Elles sont.

René PASSERON. — Je ne peux qu'abonder dans votre sens, Monsieur, Nous sommes partis de l'opposition que faisait Tzara entre la poésie moyen d'expression, et la poésie activité de l'esprit, pour nous placer, avec le surréalisme, sur le plan de l'activité de l'esprit, et là nous retrouvons ce que disait José Pierre. Il est évident qu'il n'y a pas de moyen d'exprimer les idées, au sens où vous venez d'en montrer la contradiction interne. La peinture n'exprime donc pas des idées. Le mode d'existence des idées est peut-être un mode qu'il faudrait étudier de plus près, original, mais la manière d'être de l'homme, c'est évidemment l'activité de l'esprit.

Jean WAHL. — Dans une grande peinture, qu'elle soit de Delacroix, de Courbet, d'André Masson, l'idée n'est pas différente de son expression, sauf pour le critique d'art qui voit les choses de l'extérieur.

René PASSERON. — Mais dans une crucifixion, pour prendre un exemple classique de l'histoire de l'art, dans une crucifixion qui est un sujet funèbre, on verra parfois la peinture être somptueuse, comme une sorte de fête colorée : il y aura contradiction entre le thème et l'expression picturale. On me reprochait tout à l'heure de donner à la peinture une vertu expressive différente des sujets qu'elle peut traiter. C'est pourtant bien là la seule manière dont la peinture peut exister comme expressive. Tant pis pour la crucifixion, supprimons-la, ce sera encore mieux, mais la fête colorée doit demeurer. En ce qui concerne la peinture, je crois, pour vous dire le fond de ma pensée, à une certaine autonomie de la peinture surréaliste, car, vous l'avez très bien dit, il s'est trouvé qu'il y a eu des peintres surréalistes. Le surréalisme pictural s'est donc accroché au surréalisme qui existait en tant que doctrine morale, en tant que philosophie vivante. C'est une partie de la peinture d'avant-garde de cette époque-là qui s'est accrochée au surréalisme, et a vécu dans le surréalisme, mais un peu en marge du surréalisme. Voilà la façon dont je vois les choses, au point où j'en suis. Que maintenant tous les problèmes vus de l'intérieur du surréalisme changent d'optique, du fait que ces peintres sont devenus historiquement essentiels au mouvement, et que le mouvement sans eux

n'aurait pas été ce qu'il a été, c'est vrai. Mais si l'on attendait seulement, pour connaître le message du surréalisme, ce qu'un critique d'art, venant après, peut tirer de la peinture surréaliste, on manquerait, à moins d'être rudement fin, l'essentiel de ce message.

Jean WAHL. — Vous seriez aidé par les témoignages des peintres eux-mêmes.

René PASSERON. — Oui, mais ces témoignages sont extérieurs à la peinture. C'est le cas du titre de cette tache de Picabia qui s'appelle *La Vierge Marie*. S'il n'y avait pas le titre, il n'y aurait qu'une tache.

Laure GARCIN. — Je crois que le très bel exposé historique que nous a fait Passeron aurait été singulièrement éclairé s'il avait opposé les deux faces de l'art contemporain, c'est-à-dire l'art abstrait et le surréalisme. Vous savez quelle a été la querelle entre ces deux groupes. Je faisais partie du groupe Abstraction-création, et vous savez que nous avons (pas moi mais notre groupe) accusé les surréalistes de n'avoir jamais transgressé la tradition. Ils sont restés fidèles à la forme, à l'objet et au sujet, alors que les abstraits ont attenté à la forme et au sujet, et dans ce sens ont été, je crois, des créateurs plus authentiques. Ne croyez-vous pas ?

José PIERRE. — C'est sans doute une des raisons pour lesquelles un certain nombre des membres du groupe Abstraction-création (je ne les ai pas tous présents à la mémoire, mais enfin entre autres Gorki, Paalen, Seligmann et Okamoto) ont trouvé que le groupe Abstraction-création était vraiment insuffisant sur le plan intellectuel, et sont passés avec armes et bagages au surréalisme.

René PASSERON. — Si vous voulez mon opinion, Madame, à ce sujet-là, je vais me permettre de vous dire que ce n'est pas pour rien que je parle ce soir du surréalisme. Le surréalisme a une position absolument originale parmi tous les mouvements picturaux de cette époque : c'est qu'il n'est pas seulement un mouvement pictural, il n'est pas seulement une révolution sur le plan plastique, il n'a pas seulement voulu changer quelque chose à l'esthétique des formes. Personnellement c'est là que je le prends, dans son cœur, dans son vrai cœur, et j'accepte cette doctrine morale, j'accepte une sorte de prise de position philosophique qui a un mode esthétique d'existence, c'est vrai, mais qui ne m'intéresserait plus si elle se réduisait à cela.

Ferdinand ALQUIÉ. — C'est parfaitement vrai. Le surréalisme est un tout et cela nous l'avons dit et redit. Le propre et l'originalité du mouvement surréaliste, c'est qu'il met en question l'homme tout entier. Il ne s'agit pas seulement de peinture.

Jean BRUN. — Cet après-midi on a parlé de théâtre, d'anti-théâtre, où serait supprimée la distinction entre les acteurs et les spectateurs dans la

mesure où les spectateurs deviendraient eux-mêmes acteurs. A ce sujet on a appris qu'il était possible de réaliser un tableau auquel plusieurs personnes participeraient. A l'heure actuelle, dans la majorité des cas, un tableau est un objet signé par un individu, il est vendu, exposé. Ma question est la suivante : pensez-vous que, dans un monde économique et historique différent de celui dans lequel nous vivons, où il n'y aurait plus d'aliénation, d'exploitation, pensez-vous que, tout comme Lautréamont dit que la poésie sera faite, non par un, mais par tous, la peinture pourra être faite par tous et non par un, que l'on pourrait assister à une sorte de dissolution du tableau tel que nous le concevons ?

René PASSERON. — Votre question est très intéressante, et elle va très loin. Elle dépasse de beaucoup, à mon sens, le problème de la signature. Elle pose effectivement le problème de l'arme qu'on a en main quand on se livre à l'automatisme, c'est-à-dire à la spontanéité qui libérerait le désir, l'inconscient. C'est dans l'article de Tzara que je vous citais tout à l'heure qu'il dit : « Il est évident maintenant pour tout le monde qu'on peut être poète sans avoir jamais écrit une ligne. » On est poète dans ses rêves, on est poète dans la vie, et on peut être poète évidemment en écrivant sous la dictée de l'automatisme. Au fond, vous posez la question suivante : est-ce que tout le monde peut être peintre ? Là nous touchons le problème de l'expression, de l'intégration du langage à notre spontanéité. La pensée se fait dans la bouche. Pourquoi ? Parce qu'on a dressé la bouche à ce que la pensée s'y fasse, parce qu'on a appris un langage très tôt, dès l'école maternelle, et dès lors, quand on laisse courir la plume sur le papier, c'est une certaine langue, c'est en français ou en anglais que cela vient. C'est une chose très intéressante de voir cette intégration d'un moyen technique, celui du langage, d'un ensemble de conventions, à quelque chose qu'on appelle la spontanéité. Reste à voir d'ailleurs dans quelle mesure cette spontanéité est authentique, passant à travers cette convention. Ma réponse est donc la suivante : dans l'état actuel des choses, la manipulation des ingrédients de la peinture demande une certaine pratique. Alors il y a ce problème, le problème de celui qui a une vie intérieure, une sorte de foisonnement intérieur, et qui échoue devant sa toile, devant son papier, qui ne va pas jusqu'à rompre cette espèce de barrière que peut lui opposer la technique. Ceux qu'on appelle les naïfs, puisqu'au fond votre problème n'est pas très loin de cela, ce sont ceux qui dominent sans avoir appris. Vous posez donc tout le problème de l'apprentissage de la technique de la peinture.

José PIERRE. — Oui, je trouve aussi que la question posée par Jean Brun est importante. Et je voudrais y répondre. De la même manière que cela s'est fait poétiquement, les surréalistes, depuis 1925, ont développé dans l'ordre du dessin la pratique du « cadavre exquis » (qui est surtout connu sous sa forme poétique, sous la forme de fragments de phrases, écrits séparément, et ensuite réunis). Il est certain que dans l'ordre du dessin, les difficultés sont plus grandes que dans l'ordre de la phrase, où

il est très facile que l'un fournisse un sujet, l'autre un verbe, l'autre un complément. Il est plus difficile d'accorder les couleurs et les formes, même en pratiquant des caches. Malgré tout, c'est une réponse à votre question. Depuis 1925 cela s'est fait et je signale même, c'est une chose assez mal connue, qu'alors que cela s'était fait le plus souvent avec des crayons de couleur, en 1948 le groupe surréaliste portugais a réalisé pour la première fois sur une très grande toile, et à l'huile, un tableau qui faisait presque deux mètres, un cadavre exquis exécuté par cinq personnes. Donc, il y a volonté d'appliquer très exactement la phrase de Lautréamont à la peinture. La peinture sera faite par tous, pourquoi pas ? Evidemment, tout le monde ne sera pas forcément un génie ; chacun aura à se débrouiller avec son propre inconscient.

René PASSERON. — Le malheur, Monsieur, c'est que tout le monde peint.

Robert Stuart SHORT. — Je voudrais dire simplement que votre exposé historique de la peinture surréaliste me semble être en contradiction avec votre thèse, à savoir qu'il y a eu séparation entre ce que vous avez appelé la doctrine surréaliste, et la pratique des artistes, des peintres. Je crois qu'il est abusif de parler d'une doctrine fixe du surréalisme. En effet, les idées de Breton ont évolué avec toutes les expériences surréalistes pendant des années et des années, et ces idées sont intimement liées avec les données des expériences surréalistes pendant tout ce temps là. Aussi je ne suis pas du tout d'accord avec la citation de Sanouillet, que « le surréalisme est le dadaïsme sans le rire ». Je crois que c'est absolument faux. C'est limiter le surréalisme, c'est exagérer le côté sombre de la peinture surréaliste, c'est dire que le surréalisme ne représente qu'une partie des passions humaines. Et je crois que dans la peinture de Magritte, de Maurice Henri, de Miro, de Tanguy, de Marcel Jean, dans les objets à fonctionnement symbolique, il y a tout un côté d'humour, et même de plaisanterie.

René PASSERON. — Cette contradiction, je la vois parfaitement et je l'assume ; elle me semble même d'une grande importance. Elle existe justement parce qu'il n'y a pas d'une manière figée un surréalisme doctrinal, dès le début arrêté, et avec lequel serait entré en contradiction ce qui se faisait en peinture. La contradiction, c'est une contradiction dialectique ; il y a eu interinfluence. Il est évident que les peintres surréalistes ont quand même, malgré leur cheminement autonome, beaucoup appris, beaucoup pris, et qu'ils ont été stimulés par le groupe surréaliste et l'animation centrale surréaliste. La contradiction n'est donc par une contradiction statique, figée. Elle est vivante, et c'est un des moteurs du progrès du surréalisme.

Quant à la deuxième formule, celle de Sanouillet, que « le surréalisme est Dada sans le rire », il est évident que ce n'est pas toute sa thèse, qui est un gros volume. C'est une formule qu'on peut lire au passage. Cela me semble être une de ses idées intéressante, importante. Dans les années

de passage du dadaïsme au surréalisme, il y a eu un arrêt des manifes-
tations qui risquaient, assurément, de tourner un peu à vide, pour pas-
ser à un art de recherche, à un art de prospection psychanalytique,
d'écriture automatique. C'est cet esprit de recherche, positif et construc-
tif, qui a marqué le surréalisme par rapport à Dada. C'est cela que j'ai
voulu dire au passage.

Ferdinand ALQUIÉ. — Sur ce point je pense que nous serons très large-
ment éclairés, puisque Noël Arnaud et Pierre Prigioni doivent faire un
exposé sur Dada et ses rapports avec le surréalisme.

(MICHEL CARROUGES)

Le hasard objectif

Ferdinand ALQUIÉ. — Nous devions entendre ce matin Michel Carrouges. Vous connaissez tous son importante contribution à l'étude du surréalisme. Je rappelle seulement ici, parmi ses nombreux ouvrages, son livre sur *André Breton et les données fondamentales du surréalisme,* et, dans la collection Arcanes, où furent publiées des œuvres de Xavier Forneret, de Sade, de Crastre, de Péret, de Brunius, d'Artaud, de Toyen, de Legrand, son étude, ou plutôt ses études sur *Les Machines célibataires.*

Malheureusement, l'état de santé de Michel Carrouges ne lui a pas permis de venir, ce matin, parmi nous. Je ne saurais dire combien je le regrette. Mais Michel Carrouges nous a envoyé, sur le sujet qu'il devait traiter, un texte, qui pourra servir de point de départ à notre discussion. Michel Zéraffa a eu la gentillesse d'accepter de nous donner lecture de ce texte. Je lui donne la parole.

Michel ZÉRAFFA *lit alors le texte de* Michel Carrouges :
Nouvel essai d'approche du hasard objectif

Le hasard objectif serait l'ensemble des prémonitions, des rencontres insolites et des coïncidences stupéfiantes, qui se manifestent de temps à autre dans la vie humaine.

Ces phénomènes apparaissent comme les signaux d'une vie merveilleuse qui viendrait se révéler par intermittences, dans le cours de l'existence quotidienne.

Critique

Le premier problème porte sur l'existence et la valeur de ces phénomènes. Sont-ils réels ou ne sont-ils que des illusions ? Telle prémonition prétendue peut être le produit d'une confusion de dates, ou résulter d'une interprétation arbitraire.

S'ils sont réels, a-t-on le droit de dépasser leur apparence erratique

et discontinue, pour supposer qu'ils forment une trame continue, sous-jacente et réellement significative ?

En un sens, il existe une profonde analogie entre la question des présages, chez les primitifs ou les anciens, et celle des signaux du hasard objectif. On peut donc se demander si cette dernière notion ne nous vient pas de la mentalité primitive, et il importerait d'établir une étude comparative détaillée sur ce sujet.

On peut supposer que deux différences sauteraient aux yeux. Le hasard objectif ne résulte pas d'un système codifié, mais de l'aventure des faits. Le type de rencontres qu'il présente n'aurait pas de place dans la structure des petites villes et de la vie agricole, il résulte de la structure immense et labyrinthique des capitales. A ce propos, il faudrait distinguer entre nos trajets quotidiens, au caractère stéréotypé, et nos déplacements inhabituels.

Les phénomènes du hasard objectif contiennent une part très variable d'interprétation, dont il faudrait faire la critique psychologique systématique.

En attendant de futures recherches, nous allons essayer de préciser les dimensions du hasard objectif, afin de poser le problème, dans son ensemble, si possible.

Ecriture automatique et hasard objectif

L'écriture automatique et le hasard objectif doivent être d'abord dissociés pour leur prise de conscience préalable, séparée, puisque l'une appartient à l'ordre du langage et l'autre à l'ordre du comportement.

Mais cette distinction n'est que relative. Il est indispensable ensuite de recomposer l'unité des deux problèmes. Car l'écriture automatique n'est pas autre chose que la réintroduction du hasard objectif dans le langage, tandis que le hasard objectif est l'écriture automatique du destin dans les faits apparemment bruts.

Les deux phénomènes sont homogènes. Les messages sont des actes, et les autres actes sont aussi des messages (exemple : *La Nuit du tournesol,* Breton).

La peinture peut entrer aussi dans le même cycle d'automatisme et de rencontres (*cf.* « L'Œil du peintre », Pierre Mabille, *Minotaure* n°ˢ 12-13).

Cosmos

« Le monde est un cryptogramme qui demande à être déchiffré » (Breton).

Wolfgang PAALEN, *Selam Trilogy*, 1947.

TOYEN, *Le Paravent*, 1966.

Photo I. Bandy (*au verso*).

Le cosmos est un cryptogramme qui contient un décrypteur : l'homme.

Les signes mathématiques de la science chiffrent et déchiffrent les structures non humaines de la nature et de l'homme. L'activité plastique et littéraire chiffre et déchiffre l'aspect humain du cosmos et de l'homme. Cette opposition est transitoire. Géologie et préhistoire découvrent les pollens fossiles, l'histoire de la nature dans les archives de la nature, les fossiles de l'homme et les premiers signaux de la pensée humaine émergeant de la nature.

« Il n'y a rien d'incompréhensible » (Lautréamont). « La seule chose incompréhensible, c'est que l'univers soit compréhensible » (Einstein). Il n'y a pas de « matière brute ». Il n'y a pas de faits bruts dans le destin des hommes. Le hasard objectif se dévoile finalement dans le cosmos comme dans l'homme.

Le malheur

Par ses aspects merveilleux, le hasard objectif éveille d'abord les nostalgies magiques. Mais il n'apporte pas que le bonheur de rencontres amoureuses ou amicales. Il se charge aussi de malheur : ainsi dans l'histoire du *mur transparent* (*L'Amour fou*), et dans celle de *L'Œil du peintre*.

Il faut aller plus loin, car les deux précédents aspects ne concernent que les moments de manifestation sensible du hasard objectif.

A l'origine du hasard objectif, il faut chercher des aiguillages qui agissent de très longue date.

Certains peuvent être fortuits et insignifiants. Breton y fait allusion dans une note du *Second Manifeste,* au sujet du roman futur (ce texte pourrait bien avoir eu une profonde influence sur le *nouveau roman*). S'agit-il de véritables explorations ? C'est une autre affaire.

D'un autre côté, certains événements massifs, dont la banalité statistique semble n'avoir aucun rapport avec les merveilles insolites du hasard objectif, le prédéterminent de loin, et de la façon la plus impérieuse. Il s'agit du travail et du chômage, du célibat et du mariage ou de ses avatars, de la maladie et de la mort, de la paix et de la guerre. Ce sont les clous autour desquels viennent s'enrouler, inconsciemment, des dizaines d'années à l'avance, les fils invisibles du hasard objectif. Car ces événements nous font opérer des déplacements préalables, sans lesquels nous ne serions pas entrés dans la sphère de possibilité des mêmes rencontres.

La mort

Souvent le hasard objectif peut paraître décevant. Ses explosions merveilleuses semblent d'inutiles impasses, qui ne conduisent nulle part. On songe alors à Kafka, pour qui le message n'est transmis ou compris qu'à l'instant de la mort, c'est-à-dire trop tard.

Mais ce fait même nous rappelle l'importance que Breton attachait, dans un texte de *Point du jour,* aux grandes explorations de Myers et de Flournoy. On trouve en effet dans leurs œuvres des indications très précises sur la place immense que tenaient les prémonitions, les rencontres et les coïncidences stupéfiantes, dans la vie des médiums et de beaucoup de personnes qui ne se croyaient pourtant pas des dons de voyance, à une époque située autour de 1900. La plus grande partie de ces phénomènes, provoqués ou non, concernaient des relations entre les vivants et les morts. La grande place tenue dans les écrits surréalistes par les fantômes, les châteaux hantés, les médiums, les voyantes et l'idée de l'écriture automatique se rapporte à un climat semblable.

Pas plus que Flournoy, les surréalistes n'acceptent les thèses du spiritisme. Ils ne sont pas prêts non plus à faire une confiance aveugle aux révélations médiumniques.

Peut-être pourrait-on dire que le surréalisme se présente comme une tentative de comportement médiumnique spontané et généralisé, dans l'écriture automatique et le hasard objectif, mais il s'agirait alors d'un médiumnisme critique, dans un sens que l'on pourrait comparer à celui de l'activité paranoïaque-critique (Dali).

Dans *Nadja,* Breton se demande si l'au-delà se trouve dans cette vie ? Le champ véritable de la vie nous est tout à fait inconnu. A la différence des anciens codes sur les présages, le hasard objectif ne se présente pas du tout comme un nouveau dogme du merveilleux, mais comme une tentative d'effraction.

DISCUSSION

Ferdinand ALQUIÉ. — Je remercie Michel Zéraffa d'avoir lu ce texte — et il l'a admirablement lu. La discussion est ouverte.

Michel GUIOMAR. — Je voudrais souligner la valeur du mot *erratique* que Carrouges a employé. L'image va très loin puisqu'en géologie on appelle bloc erratique un rocher apporté autrefois par les glaciers. Le glacier s'étant retiré, le bloc reste en totale discordance sur le terrain où il se trouve. Je crois que c'est merveilleux, parce que, la cause ayant disparu,

l'objet devient inexplicable en soi. Mais j'ai aussi une question à poser. Carrouges semble dire que le hasard objectif est un fait essentiellement urbain et n'existe pas dans le monde rural. Moi, personnellement, je penserais presque le contraire.

Ferdinand ALQUIÉ. — Moi aussi je comprends mal ce que veut dire Carrouges, d'autant que l'un des exemples qu'il cite est celui du mur transparent. L'épisode se passe en pleine campagne, près de la propriété de Michel Henriot. Breton passe avec sa femme devant ce mur, dont il ne sait pas qu'il est celui de la propriété d'Henriot et qu'il est garni, de l'autre côté, impossible à voir, de cages dans lesquelles sont élevés des renards argentés. En passant devant ce mur, Breton et sa femme se sentent séparés l'un de l'autre, et ce mauvais enchantement ne se dissipe que lorsque le mur est dépassé. Ils apprennent, par la suite seulement, que cette propriété est précisément celle où Michel Henriot avait tué sa femme. Cet exemple n'est pas « urbain ». Je crains donc de ne pas avoir compris Carrouges. Peut-être certains l'ont-ils compris ?

René LOURAU. — Je pense que c'est à mettre en relation avec une des causes qui ont pu jouer dans l'apparition du hasard objectif, et que Carrouges n'a pas nommées. Il parle de l'influence de la magie primitive, il se réfère aux médiums, aux voyants. Or, il y a une troisième référence, au moins aussi importante, celle aux progrès de la mathématique et de la physique modernes, modernes au sens que dès 1860-1880, dans la mathématique, on a vu apparaître ce genre d'idée, c'est-à-dire avant que ce thème n'apparaisse dans la littérature surréaliste. Carrouges a parlé de banalités statistiques. La ville est un lieu privilégié pour le hasard objectif dans la mesure où c'est un lieu saturé de relations humaines, d'interrelations, et où, par conséquent, il y a beaucoup de chances pour que certains phénomènes se produisent. Et je pense également à la comparaison qu'il a faite avec l'écriture automatique. On a parlé de banalité à propos de l'écriture automatique, j'ai moi-même rappelé que cette prétendue banalité, on la retrouve dans un autre domaine : celui des interrelations dans les groupes. Je crois qu'on peut trouver dans la ville, en ce lieu saturé d'êtres, une occasion pour que ce hasard, qui n'en est pas un, se produise. Voilà comment je comprends.

Ferdinand ALQUIÉ. — Peut-être.

Jochen NOTH. — Pourrait-on ajouter que les phénomènes qui apparaissent à la conscience primitive comme surnaturels, sont dans la vie des campagnes toujours doués d'un aspect mythologique, tandis que dans les grandes villes ils apparaissent à l'état brut, ce qui engage en effet à y voir le hasard.

Ferdinand ALQUIÉ. — Peut-être aussi.

Michel GUIOMAR. — Il y a une catégorie de hasards objectifs, l'intersigne, qui est essentiellement le fait du folklore rural. L'intersigne est une sorte

de signe avant la mort ; il appartient uniquement au folklore des cam-
pagnes.

Michel ZÉRAFFA. — Il y a dans le texte de Carrouges quelque chose qui
recoupe mes précoccupations du moment, ce que je peux appeler la struc-
ture massive de la ville d'une part, et d'autre part, l'individu perdu dans
la ville. Ce qui me frappe quand j'étudie le roman entre les années 20
et 30, c'est que, d'une part, la ville y est souvent présentée comme un
labyrinthe massif, solide, c'est un mur, mais composé vraiment d'une
multiplicité de murs, et que, d'autre part, les individus sont véritablement
perdus, et non seulement perdus dans cet univers urbain, mais fragmentés.
Ce qui fait qu'au lieu du rapport individu à société, apparent dans le
roman du 19ᵉ siècle, nous avons maintenant le rapport du fragment à une
totalité. Mais, et là apparaît la différence entre le roman tel que nous le
lisons, mettons chez Kafka et chez Dos Passos, et les surréaiistes, c'est
que le surréalisme, me semble-t-il, se libère du labyrinthe par la notion
de hasard objectif, à l'intérieur du labyrinthe de la cité. Autrement dit, ce
qui est perte et condamnation pour le romancier, apparaît, tout au moins
chez Breton, comme une possibilité de rencontre.

Ferdinand ALQUIÉ. — C'est très intéressant.

Michel GUIOMAR. — Le plus bel exemple que je connaisse, moi, de hasard
objectif dans un roman, c'est le début de *L'Antiquaire* d'Henri Bosco.
Dans les rues de Marseille, le narrateur suit un personnage dans la
foule ; son chemin est brusquement coupé par une femme qui détourne
son attention. La fin du roman montre que l'apparition de cette femme
était un intersigne.

Maurice de GANDILLAC. — Je ne crois pas que la remarque de Jochen
Noth soit justifiée. Car, si l'on trouve dans les campagnes des survivances
préologiques, plus facilement décelables, il semble que certaines grandes
villes soient des lieux privilégiés pour toutes les survivances de sectes
plus ou moins ésotériques. Ainsi Lyon fournirait à cet égard une riche
matière, dans un domaine qui est précisément opposé au hasard objectif,
puisque les significations sont liées à des doctrines. Je ne crois donc pas
que ce soit là que nous puissions trouver une explication. Mais il fau-
drait d'abord s'entendre sur ce qu'a voulu dire Carrouges quand il a
opposé les grandes villes aux campagnes. Car si nous pensons à Kafka,
nous avons d'une part, évidemment, l'univers du *Procès,* qui est un uni-
vers urbain, avec une multiplicité de lieux, des quartiers où l'on se perd
(et c'est un peu aussi ce qu'a voulu suggérer, je crois, Robbe-Grillet, dans
La Maison du rendez-vous). Mais si vous prenez *La Muraille de Chine,*
vous y retrouvez aussi le hasard objectif (mettons entre parenthèses
pour le moment la signification que lui donne Kafka, et qui est
tout à fait différente de celle du surréalisme, comme d'ailleurs Carrouges
l'a dit). Ce hasard peut très bien s'inscrire dans un réseau de forêts, de
châteaux, d'étangs, selon toute une tradition romantique, qui renvoie

d'ailleurs aux romans de chevalerie. Cette sorte d'univers fournit autant que la ville mille et une possibilités de rencontres plus ou moins magiques. Je pense que Carrouges entend par campagnes ou petites villes une réalité très banale, avec place ou marché, mail, église, des chemins vicinaux bien dessinés, le tout sans mystère. Mais la campagne et même la petite ville ont aussi leurs mystères.

Je voudrais alors poser une question préalable, qui paraîtra peut-être naïve, mais qui peut servir à éclairer le débat pour ceux qui ne seraient pas ici tout à fait familiers avec la littérature surréaliste. Elle concerne le sens précis qu'il faut attribuer à l'expression de « hasard objectif ». Que veut dire hasard ? Et que veut dire objectif ? Si nous prenons l'histoire de la philosophie la plus classique, le hasard apparaît, dans l'analyse qu'en fait par exemple Aristote, sous deux formes. L'une correspond à une pure contingence, sans signification, et l'on pourrait parler des ratés du cosmos (la rouille sur le fer, ou le veau à cinq pattes). L'autre est la fortune, bonne ou mauvaise, qui tient à une rencontre non voulue de séries causales (la rencontre de mon créancier, ou de mon débiteur, au coin d'une rue). Objectivement rien de plus normal et notre double présence s'explique parfaitement, mais ni lui ni moi n'étions sortis pour nous rencontrer. Le hasard ici n'est que subjectif, et toujours marqué d'un signe de valeur qui peut être inversé d'un individu à l'autre (la rencontre peut être heureuse pour l'autre et malheureuse pour moi). J'aimerais savoir exactement ce que signifie objectif dans l'expression *hasard objectif* ?

Ferdinand ALQUIÉ. — Je ne sais pas qui doit répondre à cette question. Michel Carrouges n'est pas là.

Maurice de GANDILLAC. — C'est à vous, essentiellement, que je m'adressais.

Ferdinand ALQUIÉ. — Si c'est moi qui dois répondre, je suis peu qualifié pour le faire. Car je n'aime pas l'expression *hasard objectif,* et je ne l'ai jamais employée. Dans mes études sur le surréalisme, je la remplace toujours par une autre expression : rencontre, rencontre signifiante, signe, appel, etc. Je suis donc d'accord avec vous et n'assume en rien ce terme. Mais, votre critique étant faite, je pense que l'expression, bien ou mal choisie, désigne des faits aisément reconnaissables. Il s'agit toujours d'une rencontre qui, objectivement, se donne comme un hasard et qui, en fait, paraît ne pas être un hasard, c'est-à-dire paraît signifier quelque chose. J'en prends un cas, pour ceux qui pourraient ne pas avoir d'exemples surréalistes très présents à la mémoire. Nadja et Breton sont la nuit devant une fenêtre (au reste voilà encore quelque chose qui pourrait se passer aussi bien dans une petite ville qu'à Paris ; cela se passe à Paris, mais pourrait aussi bien se passer à Coutances, ou à Cerisy-la-Salle). Nadja dit, en montrant une fenêtre qui, à ce moment-là, est noire et, par conséquent, invisible : « Dans une minute, cette fenêtre sera rouge. » Et

presque aussitôt une lumière s'allume derrière la fenêtre qui apparaît avec des rideaux rouges. Voilà un fait de hasard objectif. Si l'expression est peut-être mal choisie, nous voyons très bien en tout cas de quoi il s'agit. Il s'agit de ces rencontres mystérieuses qu'en effet on pourrait expliquer, mais en négligeant leur essence propre. Car on pourrait dire : Nadja est un médium, une voyante qui a vu *d'avance* que la fenêtre allait devenir rouge. On peut penser aussi qu'une force, inconnue à ce moment-là, a allumé la lampe. Breton, lui, n'affirme rien et la valeur de ses textes à ce sujet vient de ce qu'ils sont des sortes de questions. Breton ressent devant ces rencontres une émotion, il a l'impression qu'il est l'objet d'un signal, que quelque chose lui fait signe, sans que, comme il l'ajoute toujours, on sache de quel signal il s'agit. Je crois donc que la notion est peut-être mal nommée, mais demeure claire. Voici ce que je puis répondre à Maurice de Gandillac, en rappelant que rien ne me qualifie pour donner cette réponse.

Michel GUIOMAR. — Dans votre *Philosophie du surréalisme,* vous citez comme un bel exemple, je crois, de hasard objectif un chapitre de *La Clé* de Yassu Gauclère.

Ferdinand ALQUIÉ. — Oui, mais j'aimerais mieux, si cela est possible, qu'on s'en tienne à des exemples surréalistes. J'ai dit en effet, dans le livre que vous avez la gentillesse de citer, qu'il y a des exemples analogues chez bien d'autres écrivains, ainsi dans *La Clé.* Je cite aussi les aventures que raconte Joë Bousquet et la suite de hasards qui précéda sa blessure. Mais *La Clé* est un roman, alors que *Nadja* n'est pas un roman. *Nadja* est un récit : lorsque Breton nous raconte l'histoire de la fenêtre qui devient rouge, il la raconte comme vraie. Cela serait plus voisin de l'exemple de Joë Bousquet. Et cela change tout. Car si l'on veut, dans un roman, inventer des rencontres, on peut produire par là une atmosphère de charme ou d'émotion qui ne pose aucun problème, puisque le hasard a été créé par le romancier lui-même. Alors que dans les cas que cite Breton, il s'agit de choses qui sont vraiment arrivées.

Henri GOUHIER. — Je voudrais préciser un point à propos de l'exemple de Breton et du rideau rouge. Vous dites que Breton n'affirme rien. Moi je trouve qu'il sous-entend énormément de choses, du fait même qu'il pose une question. Moi, dans ce cas-là, je dirais : c'est un hasard. Chez Breton, il y a un refus, je crois, du hasard. Moi je dirais : il n'y a pas d'explication, et je ne me poserais aucune question. Comment expliquez-vous que Breton se pose une question ? Est-ce que c'est un besoin de rationaliser ? Ou une espèce de vision du monde, dans laquelle il peut y avoir des explications qui ne sont pas du type scientifique ? De toute façon, il me semble que, dans la manière même dont vous avez présenté les choses, il y a une interprétation proprement surréaliste. Mais pourquoi n'y aurait-il pas dans le monde des rencontres qui ne signifient strictement rien ?

Ferdinand ALQUIÉ. — Votre question est capitale. Quand j'ai dit : Breton n'affirme rien, j'ai simplement voulu signifier que Breton refuse de donner à la question qu'il pose une réponse objectivement définissable. Il se refuse à affirmer : c'est un esprit, c'est de la télépathie, c'est du spiritisme. Il refuse une interprétation positivement magique du phénomène. Mais il est parfaitement vrai, comme vous l'avez remarqué, que le fait qu'il pose la question contient une sorte de réponse à la question dans la mesure où, en effet, poser la question c'est affirmer qu'elle a un sens. Pourquoi donc la question a-t-elle un sens ? Là je ne peux répondre que par la notion de signe. Breton a l'impression qu'il reçoit un signe, que quelque chose lui fait signe, et il déclare qu'il ne peut pas savoir qui, ou ce qui lui fait signe.

Jean FOLLAIN. — Ne pensez-vous pas que le terme « hasard objectif » est d'autant plus mal choisi que les surréalistes ne croient pas du tout au hasard ? Il n'y a pas de hasard pour eux, tout est signe. Par conséquent, ils sont d'autant plus mal venus à parler de hasard objectif que tous les hasards sont objectifs pour les surréalistes.

René PASSERON. — Tout est signe en effet, et, le monde étant un grand livre qu'on peut déchiffrer, il me semble que la sensibilité surréaliste, sur ce point, se découvre en ce que, parmi ces signes, il y a des signes surprenants. Il y a des signes imprévisibles, insolites. Ce qui rend la fenêtre rouge inquiétante, c'est la brièveté du temps qui sépare la parole de Nadja et le fait qu'elle s'éclaire. Ce que je voudrais souligner, c'est l'importance du temps dans les phénomènes de hasard objectif. Dans l'exemple que nous étudions en ce moment, c'est la brièveté qui est surprenante, disons la coïncidence dans l'instant. Mais il y a d'autres exemples où le signe ne devient signe surprenant qu'après de longues années. C'est, par exemple, et Michel Carrouges en parle dans son intervention, le cas raconté par le docteur Mabille dans son article sur *L'Œil du peintre*. Cela est arrivé à Brauner qui a peint, en 1932, un tableau qui s'appelle *Autoportrait à l'œil énucléé*. Il repart en Roumanie en 1934, et, en 1938, c'est-à-dire de nombreuses années après, se trouvant dans une société un peu agitée, au cours d'une sorte de rixe, il reçoit des éclats de verre et perd un œil. C'est évidemment au moment où l'accident arrive que l'*Autoportrait à l'œil énucléé* devient un signe prémonitoire et cela nous amène à la dernière partie de l'exposé de Michel Carrouges. Le mot *objectif,* dans le hasard objectif, sera toujours inadéquat puisque c'est toujours une subjectivité qui interprète, à travers son émotion, à travers l'insolite du signe et qui donne une signification au signe dans l'émotion même.

Laure GARCIN. — Si vous le permettez, je vous montrerai à la fin de la discussion un dessin extrêmement curieux de Granville, et qui expliquerait, à travers le temps, ma rencontre avec lui [1].

Ferdinand ALQUIÉ. — Nous en serons ravis, Madame. Et je remercie beaucoup René Passeron de ce qu'il a dit. Ma seule réserve, c'est que je

ne suis pas sûr qu'on puisse dire que tout soit l'œuvre de la subjectivité dans le hasard objectif.

Clara MALRAUX. — Mais Breton explique le fait lui-même puisque, dans l'histoire du rideau rouge, il dit, presque comme entre parenthèses, que Nadja a habité longtemps en face de la maison où s'allume le rideau rouge.

Ferdinand ALQUIÉ. — Là, Madame, je ne crois pas. Je n'ai pas ce souvenir. Mais nous verrons le livre tout à l'heure. Pour moi, il me semble que, si l'on admet que Nadja, ayant habité en face, savait que la fenêtre allait s'allumer, le récit perd tout son intérêt. Mais nous regarderons cela.

Jean WAHL. — Je crois qu'il faut faire crédit à André Breton. S'il a dit *hasard objectif,* c'est pour certaines raisons, et il s'agit de chercher ces raisons. Le hasard objectif, c'est un hasard qui n'est pas subjectif. Qu'est-ce que Breton entendrait par hasard subjectif ? Fait-il allusion à la théorie de la rencontre de deux séries, est-ce cela le hasard objectif ? Je ne sais pas, mais on ne peut parler du hasard objectif sans faire allusion, mentalement, au hasard subjectif pour dire : c'est autre chose. C'est autre chose, c'est l'affirmation, comme les philosophes le diraient aujourd'hui, d'une certaine facticité, ou factualité, du hasard. D'autre part, dans l'exposé de Carrouges, il y avait l'idée de trame continue. Je crois l'idée inexacte. Une rencontre peut être objectivement rencontre, mais du moment que c'est une rencontre, ce n'est pas une trame continue. Tout au plus y a-t-il deux trames continues qui se rencontrent. Mais il y a quelque chose de discontinu dans le hasard objectif et dans la rencontre.

Maintenant il faudrait peut-être une classification des hasards objectifs, car on nous a parlé de Myers et de Flournoy ; ce sont des cas très différents. Il peut y avoir rencontre des morts et des vivants. Cela peut être un cas, à la rigueur, du hasard objectif. Ce que je voudrais savoir, c'est ce qui, dans l'esprit de Breton, est le hasard subjectif, parce que, ce qui est très fort, c'est l'affirmation de quelque chose d'objectif dans le hasard. Rencontres injustifiables, rencontres inexplicables, voilà ce que, pour moi, jusqu'à nouvel ordre, est le hasard objectif.

Ferdinand ALQUIÉ. — Inexplicables, mais émouvantes. Du reste, Michel Zéraffa faisait très bien remarquer que, dans le texte de Carrouges, il y a un type de rencontre. Il ne s'agit pas de n'importe quelle rencontre. Ma rencontre avec ce cendrier n'est pas un hasard objectif. Elle en serait un si ce cendrier était semblable à un cendrier que j'ai laissé chez moi, ou que j'ai vu dans une circonstance importante.

Jean WAHL. — Il y a quelque chose de fascinant dans l'idée de hasard objectif, c'est ce qu'il faudrait essayer de comprendre.

Eddy TRÈVES. — Je pense que le hasard objectif est un hasard vérifiable

dans les faits et qui n'est pas un hasard délirant. Et le hasard subjectif serait un hasard purement imaginé.

Ferdinand ALQUIÉ. — C'est la solution la plus simple. *Hasard objectif* voudrait dire : hasard qui a eu objectivement lieu. Mais les problèmes demeurent.

Stanley COLLIER. — J'ai habité longtemps en Irlande ; on croit y rencontrer très souvent l'esprit des morts. Je vous signale le livre de Butor, *L'emploi du temps,* où les rencontres sont particulièrement fréquentes. Mais la question que je pose, c'est : en quoi la théorie du hasard objectif diffère-t-elle du symbolisme ? L'homme passe à travers une forêt de symboles. Je voudrais savoir, c'est une question qui me tracasse depuis longtemps, la différence entre le symbolisme et cette théorie des rencontres.

Michel ZÉRAFFA. — Je ne sais pas si c'est une réponse tout à fait directe. Mais ne peut-on pas introduire, à propos du hasard objectif, l'idée de répétition ? Il me semble que ce que veut dire Michel Carrouges, c'est que dans l'univers urbain il y a répétition des rencontres qui, du fait de leur répétition, deviennent significatives, tout au moins pour le surréalisme. C'est le cas dans *Nadja.*

Stanley COLLIER. — Nous avons été fascinés par un livre anglais, *L'Expérience du temps ;* nous avons pratiqué l'expérience tous les matins au réveil. On écrit, on rédige ses rêves et il est absolument ahurissant de constater que les rêves reviennent plus tard, à tel point que nous avons eu peur. On a cessé l'expérience parce qu'on avait peur de rêver sa propre mort, ou une catastrophe personnelle. Je crois que la plupart des rencontres, des intersignes, des signes, sont de la substance des rêves. Je mets ces rencontres sur le compte de la subjectivité plutôt que de l'objectivité.

Jochen NOTH. — Il ne me paraît pas très justifié de parler de symbole à propos de hasard objectif. Le merveilleux, tel qu'il surgit dans le hasard objectif, fait partie de la réalité elle-même, des deux éléments qui se rencontrent. Et les deux éléments ne sont pas le symbole de quelque chose de différent. Et je ne pense pas que l'émotion soit le signe d'une vérité, mais que c'est cette vérité elle-même. C'est la vérité du sujet qui perçoit le hasard objectif.

Sylvestre CLANCIER. — Je me demande si ce qu'il y a de plus intéressant dans le hasard objectif, ce n'est pas le subjectif. D'une façon générale, le phénomène de hasard objectif se passe en trois phases. Et la phase initiale n'est pas celle de l'objet, c'est la phase du sujet. Ce n'est pas d'abord la chose qui fait signe au sujet, c'est le sujet qui fait signe à la chose. Et c'est parce qu'il fait signe à la chose qu'il peut ensuite se retrouver lui-même. La rencontre est rencontre du sujet avec lui-même à travers l'objet. Ce qui est intéressant, c'est le mode d'interpellation de la chose par le sujet, et je crois que Michel Carrouges touchait

un point important lorsqu'il disait que les éléments sociaux et familiaux dans lesquels vivent les individualités prédéterminent de loin ce hasard objectif. Ainsi, il y aurait une sorte de champ social et familial dans lequel l'individu évoluerait, il y aurait des relations psychiques à l'intérieur de ce milieu, on pourrait même dire que ce sont ces relations qui seraient les clous autour desquels viennent s'enrouler les fils du monde extérieur, ce labyrinthe. Je crois que Michel Carrouges parlait de situation privilégiée de la capitale parce que c'est la ville qui est la matière la plus riche pour le sujet. Dans une ville le sujet a plus d'occasions de faire signe à des choses.

Elisabeth van LELYVELD. — Qu'est-ce que cela veut dire : faire signe à des choses ?

Sylvestre CLANCIER. — Lorsque Nadja dit : cette fenêtre va devenir rouge, je crois qu'il faut considérer son affectivité. C'est l'adjectif *rouge* qui est intéressant.

Ferdinant ALQUIÉ. — Ici, je me permets une question. Pour vous, quel est le sujet qui fait signe ? Est-ce Nadja, est-ce Breton ?

Sylvestre CLANCIER. — C'est Nadja.

Ferdinand ALQUIÉ. — Ah ! c'est donc autre chose. Car ici, c'est Breton, et non Nadja, qui s'émeut. Cela me permet de revenir à ce que demandait Stanley Collier, tout à l'heure, sur la notion de symbole.

Quand on parle de symbole, il y a toujours deux termes. Il y a ce qui symbolise, et ce qui est symbolisé. Et le symbole renvoie à ce qu'il symbolise. Dans le hasard objectif, il y a bien deux termes, les termes de la rencontre. Mais, ces deux termes, on ne peut pas dire qu'ils se symbolisent l'un l'autre. C'est leur rencontre qui renvoie à une autre chose, qui demeure absolument mystérieuse. Là-dessus on me dit que c'est le sujet qui fait signe. Mais je crois que nous passons alors du phénomène à l'interprétation du phénomène, à l'une de ses interprétations possibles. Ce qui me semble frappant chez André Breton, c'est le fait qu'il ne propose pas d'interprétation, ne consent pas à l'une des deux interprétations opposées du phénomène. Et il ne me paraît pas possible, sans détruire le problème même et l'émotion qui est le propre de Breton devant une rencontre, d'aller nettement dans un sens, ou dans l'autre. Si, en effet, vous allez dans le sens du trans-objectif, vous direz : c'est un phénomène de magie, il y a des esprits qui habitent la lande, nous sommes menés par des forces mystérieuses. C'est par là que nous arriverons au symbole. Si, en revanche, nous considérons uniquement l'affectivité du sujet, si nous déclarons : tout cela est seulement le fruit d'un sujet qui s'émeut, ce qui revient finalement à dire : qui s'émeut pour rien, qui donne un sens à ce qui n'en a pas, dans ce cas nous allons arriver à la notion pure et simple de hasard, tel que n'importe qui l'entend. En face de ce hasard, il ne restera plus qu'une affectivité superstitieuse, qui voit des signes partout. Et

l'on sait bien que certaines gens voient des rencontres partout : pour eux, le jaune porte malheur, etc.

Sylvestre CLANCIER. — Pour moi, il y a trois termes. Le sujet qui appelle la chose, la chose qui a lieu, donc le hasard objectif, ensuite le sujet qui interprète selon son appel.

Jochen NOTH. — Ce qui me donne le courage d'insister, c'est de trouver un témoin dans Breton lui-même, dans ses explications de L'Amour fou. Il y a là une explication du médiumnisme : c'est le désir même qu'il forme qui rend le sujet capable d'apercevoir ce qu'on pourrait appeler le hasard objectif.

Ferdinand ALQUIÉ. — Je suis d'accord sans être d'accord, car dans votre propre discours, je retrouve les ambiguïtés qui nous préoccupent. Assurément, c'est le désir qui nous permet d'apercevoir. Est-ce que c'est lui qui crée ? La question est là. Si c'est le désir qui fait tout, la rencontre n'est rien. Si le désir, si l'amour, si l'état émotionnel me sensibilisent seulement et me rendent capable de percevoir, la question demeure de savoir ce qui est perçu.

Bernhild BOIE. — On ne peut pas dire que le désir crée, mais il faut dire, je crois, que le désir découvre.

Ferdinand ALQUIÉ. — Je suis tout à fait d'accord avec cette formule. Mais alors, si le désir découvre, la subjectivité n'est plus principe. Ou, plus exactement, elle n'est principe que de la découverte.

Pierre PRIGIONI. — J'ai prononcé tout à l'heure le mot amour. Je crois qu'il faut m'expliquer parce que les grands exemples de hasard objectif sont liés à des phénomènes amoureux : La nuit du tournesol, Nadja. Et le mot signe, je l'aime beaucoup, parce que le mot hasard objectif m'a toujours fait peur. Le mot signe est beau, parce que Breton veut justement que nous devenions des chercheurs de signes, et il croit qu'à travers des signes on arrive à Arcane 17. Un homme peut reconnaître une femme, et c'est à travers cela qu'on remonte ensuite indirectement à Platon, au mythe de l'androgyne. Donc, en découvrant des signes, on retombe dans la réalité. Le couple vit dans ce monde, et pour que ce couple se forme, pour que ce couple puisse vivre, il faut également une transformation d'ordre mental, et une transformation d'ordre social. Donc, tout ce qui est signe est lié, chez Breton, à l'amour, et il veut qu'on passe de la poésie à la vie réelle. C'est pour cela que le mot surréalité a un sens. La poésie doit mener quelque part, et mène quelque part dès qu'elle aboutit à un couple. On peut concevoir, par le surréalisme, une société future basée sur le principe du désir, et sur le principe de l'amour. On arriverait peut-être à Fourier, et il faudrait un spécialiste de Fourier pour voir tout ce qu'il a apporté au surréalisme.

Ferdinand ALQUIÉ. — Je suis de votre avis.

René Passeron. — Ce que je voudrais dire va dans le sens de Pierre Prigioni. Toute la discussion semble tourner autour du mot *objectif*. Ce qui vient d'être remarqué, c'est qu'il y a une activité poétique qui entoure les événements de hasard objectif, et qui a été très importante dans le surréalisme. Je pense aux promenades dans la ville, à ces visites au Marché aux puces, à cette rencontre non seulement des êtres, mais des objets (c'est là que je voulais en venir). Qui sait si le mot objectif, dans hasard objectif, terme qui, dans l'histoire du surréalisme, apparaît un peu après l'écriture automatique, où la subjectivité, l'intériorité, le rêve, ont été très travaillés, qui sait si le mot ne désigne pas cette espèce de passage aux objets (dans la peinture c'est très net) ? Ce serait une objectivité du réel, dans le sens justement où les objets, les objets surréalistes, donnent l'occasion d'une espèce de rencontre analogue à l'image, qui est elle-même une rencontre. Qui sait si le mot objectif ne doit pas être réintégré dans le contexte du langage surréaliste de cette époque, où les objets ont pris une grande importance ?

Ferdinand Alquié. — C'est très possible aussi. Breton peut penser, en disant : objectif, à l'objet surréaliste.

Maurice de Gandillac. — Il vaudrait mieux dire alors objectal.

Ferdinand Alquié. — Mais l'objet surréaliste est lui aussi une incarnation de quelque chose qui ressemble bien au hasard objectif. Peut-être le problème n'est-il donc que reculé.

Anne Clancier. — J'ai retenu une remarque intéressante faite par René Passeron sur le facteur temps dans le hasard objectif. Tantôt c'est la distance raccourcie, tantôt c'est l'événement tragique ou significatif. Je crois qu'il y a un élément qu'il faudrait faire intervenir aussi, c'est la répétition. C'est un élément que Freud a souligné dans son texte sur *L'inquiétante étrangeté,* à propos de Hoffmann, en particulier. Et je crois que le temps, selon les significations des événements, aussi bien que la répétition, éveille en nous cette inquiétante étrangeté ou ce sentiment de hasard objectif dans la mesure où ces facteurs suscitent en nous, font appel, à cette question sans cesse posée par tout homme sur son destin et sur la mort essentiellement, et que c'est cela qui crée ce facteur d'émotion. Ce n'est pas par hasard que certains sujets voient partout des signes, comme Ferdinand Alquié le signalait il y a un moment. Ils en voient toute la journée, la moindre feuille qui passe, la moindre poussière les troublent. Et d'autres n'en voient jamais. En général, ce sont les sujets qui ne se souviennent jamais de leurs rêves, alors que les autres, au contraire, se souviennent de leurs rêves. Les uns ont tellement peur de la question qu'ils se ferment à toute réponse éventuelle, qu'elle vienne de l'extérieur ou qu'elle soit créée par eux, peu importe. Les autres, au contraire, sont ouverts à ces questions, et André Breton a tout à fait raison de poser la question et de ne pas répondre, parce que, dès qu'il y a réponse, qu'elle soit scientifique (transmission de pensée, hasard, Nadja

connaissait la maison, etc.) ou qu'elle soit métaphysique, cela enlève la dimension poétique. Or, c'est cette béance sur le destin et sur la mort qui est l'essence du poétique. Et comme Breton est un poète, il a tout à fait raison de ne pas répondre. Le poète est un capteur de signes, et je crois que discuter sur le sens du mot objectif est vain parce qu'on ne peut pas prendre le mot objectif dans le sens scientifique ; on détruit à ce moment-là toute la dimension poétique du surréalisme. On ne peut prendre le mot que sur un plan métaphysique ; c'est une ouverture sur un vide, ou sur une conception métaphysique.

Ferdinand ALQUIÉ. — Je remercie Anne Clancier. Je suis tout à fait d'accord avec elle. Et je pense que nous avons assez discuté sur le mot objectif, mais que nous n'avons pas encore abordé bien d'autres points que contient un texte si riche. Il y a dans ce texte (et je ne veux pas le reprendre mot à mot) un rapprochement, qui semble aller de soi à Carrouges, et qui, à moi, ne me paraît pas aller de soi. C'est l'affirmation que l'écriture automatique et le hasard objectif sont des phénomènes homogènes. Quant à moi, je ne crois pas que ces phénomènes soient homogènes. Il me semble que dans un cas il y a affleurement, si je peux dire, de ce qui est en moi, et dans l'autre, il y a, au contraire, affleurement de ce qui est hors de moi. Il y a aussi le rapport du hasard et de la magie, qui est essentiel. Carrouges rappelle l'intérêt des surréalistes pour les voyantes, pour les expériences spirites. Il y a encore le thème du malheur, qui est nouveau, que je n'ai jamais vu traiter, le malheur de l'histoire du mur transparent, dans *L'Amour fou,* ou de celle de *L'Œil du peintre.* On considère toujours le phénomène du hasard objectif dans le climat d'un certain émerveillement amoureux. Mais il y a aussi le malheur. Voilà des thèmes que nous n'avons pas abordés, et j'aimerais savoir si on a quelque chose à dire sur eux.

Sylvestre CLANCIER. — Il est très intéressant de se pencher sur le rapprochement qu'a fait Michel Carrouges entre l'écriture automatique et le hasard objectif. Mais il faut revenir à la justification qu'il en donne. Il dit que, dans le phénomène d'écriture automatique, il y a réintroduction du hasard objectif dans le langage, alors que dans le phénomène du hasard objectif, qui est un comportement, il y a écriture du destin dans les données brutes et informes du monde qui nous entoure.

Ferdinand ALQUIÉ. — « Dans les faits apparemment bruts. »

Sylvestre CLANCIER. — Oui. Je crois que, pour ce qui est de l'écriture automatique, elle ne comporte pas de hasard. Il s'agit de puissance onirique, de pulsions du sujet qui s'exprime. Il n'y a rien d'objectif ; au contraire, on revient au plus profond du sujet.

Ferdinand ALQUIÉ. — C'est ce que je disais. Alors, certains voudraient-ils prendre la défense de Michel Carrouges sur ce point ?

Jochen NOTH. — Carrouges essaie de voir dans le processus de l'écriture

automatique et dans la perception du hasard objectif une unité, celle
de la perception subjective. Cet aspect me paraît important.

Ferdinand ALQUIÉ. — Oui, aussi est-ce le mot homogène qui m'avait
gêné. Unité oui, homogénéité non.

Jochen NOTH. — C'est une dialectique.

Ferdinand ALQUIÉ. — Si vous voulez, mais unité dialectique n'est pas
homogénéité. Maintenant il y a une phrase très belle et très obscure de
Michel Carrouges. Il vient de dire que l'écriture automatique, c'est « la
réintroduction du hasard objectif dans le langage ». Et il ajoute : « Tan-
dis que le hasard objectif est l'écriture automatique du destin dans les
faits apparemment bruts. »

Michel ZÉRAFFA. — Cela semble rejoindre ce qu'a dit Sylvestre Clancier
sur l'appel de la subjectivité aux signes.

Jean WAHL. — Il me semble qu'on peut dire cela, mais le plus simple
est de dire qu'il y a au moins deux voies d'accès à la surréalité, l'une
objective, l'autre subjective. Donc il y a bien cette opposition entre les
deux, mais les deux ont une fonction par rapport à ce qui est surréalité.

Ferdinand ALQUIÉ. — Mais qu'est-ce que l'écriture « automatique » du
destin ?

Marina SCRIABINE. — Je ne sais pas si on peut l'expliquer, d'abord parce
que cette phrase est une façon de s'exprimer un peu poétique. Cepen-
dant, est-ce qu'on ne pourrait pas comprendre que, comme en se livrant
à l'écriture automatique on obtient des formes signifiantes, ainsi le hasard
obtient également par moment des formes signifiantes dans la ren-
contre ? Et c'est par là que les deux choses pourraient avoir une simili-
tude. Je m'abandonne, n'est-ce pas, à l'écriture automatique qui pourrait
me donner après tout des choses absolument incohérentes, et j'obtiens
quelquefois, au contraire, des images poétiques extraordinaires et souvent
des choses signifiantes. Eh bien, de même, un processus du hasard qui
semble dû aux seules forces cosmiques, acquiert tout d'un coup une signi-
fication. Est-ce que ce n'est pas cela la comparaison ?

Ferdinand ALQUIÉ. — Sans doute. Y a-t-il, cependant, une écriture du
destin ?

Henri GINET. — Oui, et je pense qu'on peut citer l'exemple, très connu,
du portrait d'Apollinaire, où le peintre a représenté le crâne d'Apol-
linaire avec un cercle pointillé correspondant exactement au signe de sa
trépanation quelques années plus tard. Là je pense qu'il y a écriture du
destin. Comment le peintre a-t-il vu le cercle à cet endroit ?

Ferdinand ALQUIÉ. — C'est un admirable exemple. Mais c'est un exemple
qui va dans le sens d'une interprétation trans-objective. Car, pour que

le peintre ait pu voir d'avance, comme le dit très bien Ginet, le tracé de la trépanation d'Apollinaire, il a fallu que ce tracé existe quelque part. Si je veux comprendre (je peux renoncer à comprendre), je ne puis me borner à être ému devant cette rencontre. Si je veux comprendre, il faut que je pense que, de quelque façon que je le conçoive, ce qui a été perçu était écrit quelque part, et que, déjà, au moment où le peintre peignait, quelque chose ou quelqu'un savait qu'Apollinaire serait blessé. Il est bien beau de dire que c'est la subjectivité qui crée tout, mais le problème reste entier. Si c'est une création pure, comme dans l'image poétique, le hasard objectif ne pose aucun problème spécifique. Mon esprit peut donner un sens à n'importe quoi. C'est le cas pour le cadavre exquis ; on prend des bouts de phrases, on les met les unes à côté des autres ; chacun a écrit sans savoir ce que l'autre avait écrit ; et l'on trouve : « Le cadavre exquis boira le vin nouveau », phrase qui paraît avoir un sens poétique, évident, émouvant. Là, je veux bien qu'il n'y ait pas de mystère ou plutôt, si mystère il y a, que ce soit le mystère de mes propres puissances. L'homme est capable de donner un sens à tout. Et c'est là que je rejoins Jochen Noth. Mais il y a chez Breton, j'en suis convaincu, une autre interrogation. Et je suis très reconnaissant à Henri Ginet d'avoir rappelé le cas d'Apollinaire, parce que, là, on ne peut pas répondre : c'est le sujet qui donne un sens aux choses. Ou alors il faut en venir à la coïncidence pure, selon la loi des grands nombres. Cela n'aurait alors plus aucune espèce d'intérêt. Dans la mesure où l'on accorde à ces rencontres un intérêt, on suppose bien un trans-objectif. Appelez-le destin, appelez-le comme vous voudrez, mais je ne peux le penser autrement. Peut-être ai-je l'esprit tourné vers la métaphysique de telle façon que je ne guérirai jamais de ce défaut, mais enfin c'est une maladie congénitale chez moi, il faut en prendre son parti.

René PASSERON. — L'histoire de ce portrait d'Apollinaire par Chirico ne devint émouvante, surprenante, que le jour où effectivement Apollinaire fut trépané. C'est donc après coup, comme d'ailleurs pour *L'Auto-portrait à l'œil énucléé,* que le sujet s'émeut. Qu'il aille jusqu'à inférer l'existence métaphysique du destin, c'est son affaire. Les émotions artistiques ont en général été porteuses de philosophie. Mais on peut très bien en rester, comme d'ailleurs vous l'avez souligné vous-même tout à l'heure, à l'attitude interrogative d'André Breton, en rester au fait émouvant, le poser comme un événement poétique qui se suffit à lui-même. Mais si maintenant on voulait chercher l'interprétation positiviste de tous ces phénomènes, il s'agirait de relever tous les pointillés que Chirico avait mis sur ses portraits. Il suffirait peut-être aussi d'établir un rapport de nombre entre tous les gens qui se sont peints avec un œil couvert d'une tache noire, et qui n'ont pas été pour autant borgnes. Qui sait si dans l'histoire des figurations picturales il n'y a pas tout un foisonnement de signes potentiels, qui ne sont pas devenus des signes parce que, par la suite, aucun événement, aucune réaction subjective émotionnelle n'est venu en

faire une sorte de prémonition. Ainsi la notion de destin ne reposerait que sur quelques points, sur quelques clous, beaucoup trop rares pour faire sérieusement problème.

Ferdinand ALQUIÉ. — Ce que vient de dire René Passeron est fort juste. Mais la question est de savoir (c'est ce qui nous intéresse spécialement ici) ce que pense André Breton. Cette décade a comme sujet le surréalisme, et non la solution scientifique du problème des rencontres. René Passeron l'a d'abord fort bien remarqué : le problème se pose seulement lorsque le temps a joué, autrement dit quand la rencontre a eu lieu. Les deux termes de celle-ci doivent être donnés. Or, ici, quels sont ces deux termes ? D'une part, le portrait peint, d'autre part la blessure. Et lorsque le second terme est donné, il y a émotion chez celui, évidemment, qui possède les deux termes, chez celui qui sait qu'Apollinaire a été peint avec un pointillé, et d'autre part qu'il a été trépané. Mais là, tout de même, un problème se pose. Cette émotion, c'est une émotion intellectuelle, ce n'est pas une émotion d'ordre purement affectif, car elle ne peut se produire que si je me pose obscurément le problème intellectuel du sens de la rencontre. C'est une émotion philosophique, une émotion interrogative. Elle n'a de sens que parce que je me dis : Ah ! par exemple, on avait peint cet homme avec un pointillé, et voici maintenant son crâne ouvert suivant ce pointillé. Comment cela se fait-il ? Il y a, là, question et émotion-appel à une explication. On ne peut donc pas séparer le problème de l'explication du problème de l'émotion. Mais l'explication est refusée, parce que, en effet, si on donne une explication, l'émotion elle-même disparaît. Si on pense que la rencontre résulte d'une probabilité normale, il n'y a plus à s'émouvoir.

En sorte que je dirai que, dès qu'il y a explication, il n'y a plus émotion, mais que l'émotion n'a de sens que si elle est appel à une explication.

Henri GOUHIER. — Sur ce thème de l'émotion, je suis très frappé par l'absence, dans toute cette discussion, de sensibilité à l'historique. Je crois que cela s'explique parce qu'il y a essentiellement une sensibilité au cosmique. Or, la sensibilité au cosmique provoque une émotion qui exige, en effet, une explication, pour réintégrer, d'une façon ou d'une autre, le hasard dans le cosmos. Tandis que la sensibilité à l'historique, au contraire, implique une émotion qui n'appelle aucune explication. Dans un domaine que vous connaissez bien, devant l'histoire de Malebranche, lorsque le jeune oratorien se promène sur le quai Saint-Augustin et découvre L'Homme de Descartes, et que, brusquement, le voilà philosophe, notre émotion relève d'une sensibilité à l'historique qui est liée au hasard, à l'absence d'explication. Je crois donc qu'il y a ici deux types de sensibilité et d'émotion, qui, probablement, sont tout à fait différents et distincts.

Maurice de GANDILLAC. — Qu'appelez-vous sensibilité à l'historique ?

Est-ce au sens où l'on dit d'une rencontre qu'elle a été historique ?

Henri GOUHIER. — Pas du tout. Ce que j'appelle historique, c'est simplement le thème bergsonien de la radicale imprévisibilité et de l'événement qui arrive, et qu'absolument rien ne pouvait laisser supposer.

Maurice de GANDILLAC. — En ce cas j'hésiterais à employer le mot historique, qui renvoie toujours à un système de significations. Tout ce qui arrive n'est pas une histoire, mais l'histoire a un sens.

Henri GOUHIER. — Ah ! pour moi, l'historique, c'est le pur moment où la chose arrive.

Maurice de GANDILLAC. — Au sens étymologique du mot, vous avez raison, car *historia* en grec veut dire seulement récit de ce qui est arrivé, mais l'adjectif *historique* me fait plutôt songer à la *Geschichte* allemande.

Henri GOUHIER. — Pour moi, s'il y a un sens de l'histoire, ce n'est plus de l'histoire. C'est une philosophie sur l'histoire, ajoutée à l'histoire, et c'est tout à fait autre chose.

Ferdinand ALQUIÉ. — On nous a tellement dit qu'il y avait un sens de l'histoire, que nous avons fini par le croire.

Marina SCRIABINE. — Je signale une rencontre qui, peut-être, comme nous venons de le dire, a un sens ou n'en a pas. C'est celle des très anciennes pratiques des envoûtements. Précisément, pour provoquer un événement, on dessine des pointillés ou des flèches.

Ferdinand ALQUIÉ. — Si vous parlez de magie, vous invoquez une explication causale.

Marina SCRIABINE. — Oh ! mais je n'affirme rien à ce sujet.

Bernhild BOIE. — Ce qui me choque dans cette discussion, c'est qu'on arrive à dire que le tableau n'est émouvant que parce qu'on a su ensuite qu'Apollinaire avait été trépané.

Ferdinand ALQUIÉ. — Oh ! non, pas du tout. Il y a un double problème. Il y a le problème de la valeur du tableau comme tel, dont René Passeron a fort bien remarqué qu'elle est absolument indépendante de la rencontre, et celui de la rencontre, qui ne donne aucune beauté supplémentaire au tableau, mais produit une émotion d'une autre sorte, et pose un autre problème.

Maurice de GANDILLAC. — Mais cette émotion ne serait pas de même nature si le tableau n'avait déjà, en lui-même, une autre sorte de valeur. Si c'était une simple croûte...

Ferdinand ALQUIÉ. — Bien sûr, mais il me semble que nous avons tout intérêt à séparer les deux problèmes. Supposez qu'un médiocre peintre quelconque ait un jour, pour s'amuser, dessiné la figure d'Apollinaire avec

19

un pointillé, et qu'ensuite on ait trouvé ce dessin : le même problème se poserait.

Maurice de GANDILLAC. — Non, je ne pense pas. Le problème serait différent s'il s'agissait d'un de ces artistes qui font votre portrait en dix minutes, sur la place du Tertre. Si les rencontres prennent une signification propre à l'intérieur de l'univers surréaliste, c'est qu'elles se situent à ce qu'on pourrait appeler un certain niveau de beauté : il faut qu'il y ait une valeur propre des objets qui se rencontrent. Vous ne croyez pas ? Je prends l'exemple de la fenêtre. Si simplement Nadja avait dit : « cette fenêtre va s'entr'ouvrir », ce serait chose banale. « La fenêtre va s'éclairer ». Banalité encore. « Elle va devenir rouge. » Là c'est différent. Ce qui compte c'est *rouge*. Il faut qu'il y ait entre les deux termes qui s'appellent une certaine homogénéité de signification et de suggestion.

Ferdinand ALQUIÉ. — Je ne suis pas de votre avis.

Henri GINET. — Moi, je pense même le contraire, parce qu'il y aurait un plus grand hasard, si le portrait émanait d'une personne anonyme se trouvant sur la route d'Apollinaire une seule fois et qu'on ne retrouverait jamais. Si le dessinateur avait pris au passage, comme on le fait place du Tertre, dix minutes pour livrer cette écriture du destin, ce serait beaucoup plus inquiétant encore qu'avec Chirico peignant son ami.

Ferdinand ALQUIÉ. — Oui. Et je ne suis pas d'accord avec ce que vient de dire mon ami Gandillac. Il est vrai que, dans l'exemple de Nadja, on peut trouver quelque beauté dans le fait que la fenêtre est rouge. Mais je crois que Breton, quand il parle de cela, ne pense pas à la valeur esthétique des objets qui se rencontrent. En tout cas, il me semble, si nous voulons essayer de réfléchir clairement sur les choses, qu'il faut séparer ces questions. La rencontre de deux objets beaux pose un problème. Mais autre chose est de faire rencontrer deux objets beaux, et autre chose est d'obtenir une belle rencontre avec deux objets qui en eux-mêmes ne sont pas beaux.

Marina SCRIABINE. — Une petite remarque sur la question du rideau rouge. Ce qui compte, ce n'est pas la beauté du rideau rouge, c'est que l'annonce du rouge rend le hasard beaucoup plus improbable. Si Nadja avait dit seulement : « la fenêtre va s'éclairer », il y aurait plus de chance pour que la fenêtre s'éclaire tout simplement ; il y en a beaucoup moins qu'elle soit précisément rouge.

Ferdinand ALQUIÉ. — Vous avez raison, et c'est pourquoi je suis absolument d'accord avec ce qu'a dit Henri Ginet. Si Apollinaire, passant par la place du Tertre, et se faisant peindre par le premier peintre venu, avait reçu un portrait sans valeur sur lequel le peintre, on ne sait pourquoi, aurait mis quelques points annonçant sa blessure, l'histoire serait encore plus surréaliste, il me semble.

Michel ZÉRAFFA. — Peut-être faudrait-il relier cet ordre secret et dévoilé

du langage dans le sujet avec le hasard objectif, qui serait alors, en quelque sorte, exploité par l'attente du poète surréaliste. Je me permets du reste de souligner que Carrouges ne fait allusion au hasard objectif de la peinture que d'une façon très éphémère. Je crois que le hasard objectif préexiste dans la croyance poétique du surréalisme, et que les autres phénomènes en sont, si on peut dire, des prolongements.

Jean WAHL. — Vous parliez tout à l'heure d'objets beaux, mais ce ne sont pas les objets qui sont beaux, c'est la rencontre. Je songe à la phrase des *Chants de Maldoror,* sur la rencontre du parapluie et de la machine à coudre.

Ferdinand ALQUIÉ. — Parfaitement. Je crois que ce qu'il y a de proprement surréaliste, c'est la beauté de la seule rencontre, et de la rencontre de choses qui, en soi, ne sont pas belles.

Maurice de GANDILLAC. — Vous avez sans doute raison. Je ne suis pas sûr cependant que n'importe quoi puisse être le support d'une rencontre significative.

Ferdinand ALQUIÉ. — Un mot encore. Dans cette décade, je m'instruis beaucoup. Et, ce qui m'intéresse, c'est la différence qu'il y a entre la façon de voir, je ne dis pas des anciens surréalistes, car je ne puis parler en leur nom, mais en tout cas de gens qui les ont connus, et de gens comme Jochen Noth, par exemple. Je suis frappé du fait que ceux-ci ne semblent plus intéressés par ce à quoi j'étais sensibilisé dans le surréalisme. Je le répète, je ne suis, ici, l'interprète de personne, j'ai pu me tromper. Mais enfin, je voyais alors Breton, Tanguy, Éluard, et si j'étais sensibilisé de telle ou telle façon en ce qui concerne le surréalisme, c'était quand même par eux, même si je les ai mal compris. Et il me semble que je ne puis pas les avoir totalement mal compris. J'ajoute que je me sens toujours d'accord avec les jeunes membres du groupe surréaliste. Ce qu'a dit Henri Ginet va dans mon sens, et, l'autre jour, je me suis trouvé en plein accord avec Gérard Legrand. Il n'en est pas de même pour Jochen Noth. Vous êtes, Monsieur, sensibilisé au fait qu'il s'agit d'une mise en valeur des pouvoirs du sujet, et vous voulez, dans la mesure du possible, tout expliquer par le sujet. Or, j'avais plutôt l'impression que, chez les surréalistes, l'essentiel était d'opposer à la connaissance scientifique une autre façon, également objective, de comprendre le monde. La science nous révèle, entre les objets, des rapports qui sont les lois physiques, à l'aide desquelles on construit un système rationnel de l'objet, qui s'appelle la physique. Et il me semble que vraiment l'exigence surréaliste essentielle, c'est de proclamer que cette façon de comprendre le monde, et de saisir le monde, est insuffisante, et qu'il y a entre les objets bien d'autres rapports, qui ne sont pas vus, qui ne sont pas saisis par la raison scientifique. Ce qui revient à dire (vous voyez que je reviens à mes moutons), qu'il y a dans le monde plus *d'être* que la connaissance scientifique ne nous en révèle, et que par conséquent la magie, le spiritisme, le hasard

objectif demeurent des façons de dévoiler des rapports que la science néglige. C'est ce qui vous explique que, dans cette discussion, j'ai toujours été du côté de ceux qui insistent sur la rencontre, sur l'explication de la rencontre, sur ce qu'il y a derrière la rencontre, alors que d'autres ont été beaucoup plus sensibles au fait que le sujet, par son émotivité, donne un sens à la rencontre. Je ne peux du reste pas prétendre que, objectivement, il y ait là une erreur et une vérité puisque, précisément, j'ai commencé par remarquer que Breton s'est refusé à donner une réponse à la question. Les deux explications restent donc valables. Mettons que, selon notre tempérament et peut-être nos âges, nous sommes sensibilisés à l'un ou à l'autre aspect de la question.

Jean FOLLAIN. — Je crois que Breton pense au fond que les deux explications sont parfaitement conciliables, comme les contraires le sont.

Ferdinand ALQUIÉ. — Oui, encore faut-il parvenir au point où les con-traires sont conciliés, et ce point n'est pas facile à atteindre.

1. Ce dessin a été soumis aux assistants au début de la séance suivante.

Surréalisme
et aliénation mentale

Ferdinand ALQUIÉ. — Avant de donner la parole au docteur Ferdière, je voudrais revenir sur la séance de ce matin. Une question est restée en suspens, question qui avait été posée par Clara Malraux. Comme nous parlions des pages dans lesquelles Breton raconte l'épisode de Nadja disant : « cette fenêtre va s'éclairer et devenir rouge », Clara Malraux a dit : « mais Breton déclare que Nadja avait habité en face de cette maison ». Ce qui, en effet, diminuerait beaucoup le caractère mystérieux de l'événement. Car on pourrait alors penser que Nadja, ayant habité là, savait qu'à cette heure la locataire rentrait chez elle et allumait. Je viens donc de relire le texte. A mon sens, il y a dans ce texte deux choses à distinguer. Il y a ce que Breton affirme comme vrai, et ce que dit Nadja elle-même. Nadja parle déjà comme une malade, et, ce qui m'autorise à dire cela, c'est qu'André Breton, dans la nouvelle préface de son texte dans l'édition de 1962, souligne qu'il a voulu donner à son récit le style d'une observation médicale de neuro-psychiatrie.

Dans une observation médicale (le docteur Ferdière nous dira ce qu'il en pense), il faut évidemment distinguer de façon très stricte les faits établis par le médecin, les faits objectifs (en admettant que les faits établis par le médecin le soient), et ceux que relate le malade. Les souvenirs qu'invoque un malade mental ne répondent pas nécessairement à ce qui s'est objectivement passé.

Or, voici comment se présente le texte : Breton amène Nadja, ou plutôt ils vont tous deux place Dauphine. Ils y vont du reste à la suite d'une erreur, car Nadja voulait aller dans l'île Saint-Louis, et en fait elle se fait conduire, non à l'île Saint-Louis où elle croit être — voilà déjà un premier doute — mais place Dauphine.

Dans une parenthèse, Breton parle de cette place Dauphine et

déclare, après avoir dit l'émotion qu'elle lui inspire : « De plus, j'ai habité quelque temps un hôtel voisin de cette place. » Là, il est formel : c'est Breton qui parle, ce n'est pas Nadja. Mais ceci ne change rien à l'affaire, puisque ce n'est pas lui qui dira que la fenêtre va s'éclairer, c'est Nadja.

Breton relate ainsi ses paroles : « Vois-tu là-bas cette fenêtre, elle est noire comme toutes les autres. Regarde bien. Dans une minute elle va s'éclairer, elle sera rouge. » Puis il ajoute : « La minute passe, la fenêtre s'éclaire. Il y a en effet des rideaux rouges. » Voilà le fait que Breton établit. De cette rencontre il se porte garant.

Après cela, une peur prend Breton et Nadja. Et cette fois, c'est Nadja qui parle : « Quelle horreur ! Vois-tu ce qui passe dans les arbres ? Le bleu et le vent, le vent bleu. Une seule autre fois j'ai vu sur ces mêmes arbres passer ce vent bleu. C'était là, d'une fenêtre de l'hôtel Henri IV », etc.

Cette fois, c'est Nadja et non Breton qui déclare qu'elle a vu le vent bleu passer dans les arbres d'une fenêtre de l'hôtel Henri IV. Je ne sais donc quelle crédibilité on peut accorder à ce qu'elle dit ici. Breton ajoute une note aux mots : « hôtel Henri IV ». La voici : « Lequel fait face à la maison dont il vient d'être question, ceci toujours pour les amateurs de solutions faciles. »

Il est d'abord évident que, de ce fait, Breton jette un certain discrédit sur les gens qui trouveraient là une explication. Mais, si vous me permettez de commenter ce texte tel que je le comprends (je parle ici en mon seul nom, et non en celui d'André Breton, cela va sans dire), il me semble qu'il signifie ceci : Nadja se trouve dans un lieu qu'elle semble mal connaître, puisqu'elle a cru venir dans l'île Saint-Louis, alors qu'elle est place Dauphine. Dans ce lieu, elle se comporte comme une sorte de voyante. D'une part, elle affirme (je commence par la fin pour revenir au début) qu'elle a été dans cet hôtel, et que de cet hôtel elle a vu passer le vent bleu dans les arbres (ce qui, au point de vue purement logique, n'est pas très clair), et elle se comporte ainsi comme une voyante poétique, en sorte qu'on peut malaisément situer ce qu'elle déclare dans le domaine du vrai ou du faux. D'autre part, elle se comporte comme une voyante aux dires vérifiables puisqu'elle annonce : « cette fenêtre va s'éclairer » et que, effectivement, la fenêtre s'éclaire. C'est cela qui pose le problème de la rencontre, c'est là que l'on retrouve le problème du hasard objectif, tel que nous l'avons étudié ce matin, et aussi le problème du sens poétique de la rencontre. Il y a même un troisième problème, celui de la coïncidence de la poésie et de la voyance.

Il ne me semble donc pas que Breton dise que Nadja a effectivement habité l'hôtel Henri IV. Il y a ici un doute au second degré. Mais il me semble que les paroles « poétiques » de Nadja concernant le vent bleu sont objectivement confirmées par la « rencontre » de ses précédentes paroles et des rideaux rouges.

Nous allons maintenant entendre le docteur Ferdière. Tous ceux qui se sont occupés de surréalisme connaissent le docteur Ferdière. Outre ses études sur Rictus, sur Roussel, sur l'érotomanie, il prépare un livre sur le rêve, *Le Rêve tel qu'on le parle,* qui doit paraître, je pense, à la fin de cette année. Je lui donne tout de suite la parole.

Gaston FERDIÈRE. — Je dois d'abord me souvenir que mon ami Delanglade, au moment où nous nous occupions ensemble de l'école onirique, a commis quelques proverbes et a écrit : « Gardez vos vieux rêves, ils peuvent toujours servir. » Je dirais volontiers aujourd'hui : « Gardez vos vieux exergues, ils peuvent toujours servir. » En 1946, comme j'étais à Amsterdam pour ouvrir le Congrès de neurologie et de psychiatrie, j'avais choisi deux citations, l'une de Poe, l'autre de Chesterton et les retrouve ici fort opportunément, puisqu'elles vont me permettre de placer cette réunion sous un signe qui me convient. (Cela vous prouvera en outre que ma pensée ne varie pas trop.) Les voici : la première d'Edgar Poe pose bien le problème que je vais aborder ce soir : « Les hommes m'ont appelé fou, mais la science n'a pas encore décidé si la folie est ou n'est pas la plus haute intelligence. » Et l'autre, de Chesterton, nous introduit au domaine du merveilleux : « Tout enchaînement d'idées peut conduire à l'extase. Tous les chemins mènent au royaume des fées. »

J'ai une raison supplémentaire de reprendre ces épigraphes, c'est qu'elles ont été relevées par André Breton — et je n'en ai pas été peu fier — dans un texte absolument remarquable qui s'appelle *L'Art des fous, la clé des champs.* Ainsi je puis ménager ici une sorte de dédicace à un homme que j'aime depuis toujours et qui s'appelle André Breton.

Il est un mot dont je suis très avare, c'est celui de maître. En médecine, il se porte beaucoup (mon maître Un tel). Personnellement, vers la soixantaine qui approche, je trouve peu de gens qui me paraissent dignes de ce titre, et si l'on me demandait quels sont ceux qui ont le plus marqué ma pensée, ma pensée d'homme et ma pensée de psychiatre, il y en a deux que je ferais passer peut-être avant tous les autres, avant les médecins et les professeurs de la faculté de médecine. Ces deux hommes s'appellent André Breton et Gas-

ton Bachelard : ils m'ont permis de vivre, si vous me permettez cette confidence.

Mesdames, Mesdemoiselles, Messieurs, le 14 juillet est toujours pour moi une épreuve et chaque année, à l'anniversaire de la prise de la Bastille, une épreuve m'est réservée. Mais le mot épreuve a pour moi un sens tout à fait particulier (je peux ainsi insister au passage et dès le début de ce propos sur la valeur subjective des mots). C'est un jour de 14 juillet qu'à six ans, j'ai fait une chute grave ; au charabara de la place Villebœuf, j'ai lâché la barre de fer à laquelle je m'étais suspendu et je suis tombé, me déchirant les genoux dans la poussière et dans le crottin de cheval ; il y eut un grand affolement autour de moi. Cela se passait à Saint-Etienne, non loin de l'*Épreuve,* c'est l'endroit où l'on utilise une première fois les armes, où on les soumet à l'épreuve du feu. Ce mot épreuve m'a profondément marqué, d'autant plus qu'il y a à côté d'autres épreuves; il y a, tout à fait à côté, les terrils des mines, la mine de Villebœuf qui est célèbre par ses grèves et par la personnalité de la femme qui est venue parler là, sur le carreau de la mine même, la vieille camarade Louise Michel. Voilà ce qu'est l'épreuve pour moi.

Pour l'épreuve d'aujourd'hui, j'ai besoin d'une indulgence particulière. Je crois que vous vous apercevrez sans peine de ma fatigue ; c'est que ces jours-ci les dieux sont contre moi : dans une vie professionnelle harassante, je m'étais réservé vingt-quatre heures pour mettre sur pied ce que je voulais vous dire, et il a fallu que, pour ces vingt-quatre heures, je sois voué au train ; le wagon n'est pas une atmosphère particulièrement propice à la réflexion. Je ne suis même pas très sûr, en prenant la parole, de mon plan et j'espère que je ne me perdrai pas.

C'est à peine si j'ai eu le temps de rechercher ce matin, avant de partir, quelques documents que je voulais vous montrer. Je dois jouer le rôle de maître Jacques, me révéler d'abord essayiste, puisque après tout le genre que je vais pratiquer relève de l'essai ; demeurer historien (faire appel à des souvenirs personnels sans télescopage et sans délire rétrospectif), chroniqueur, témoin, témoin fort ingénu d'ailleurs puisque je n'ai pas assisté jusqu'ici à vos travaux, et c'est peut-être une qualité parce que, si j'y avais assisté, j'aurais à coup sûr transformé ma pensée, ou l'aurais présentée sous une forme plus aimable. Vous allez donc me voir tel que je suis avec mes erreurs, avec mes amours, avec mes haines, car je ne peux pas concevoir l'amour sans la haine, en fidèle disciple de Marcel Martinet (*La Haine, arme d'amour,* dit Vildrac), avec mes ran-

cœurs : elles sont nombreuses et je n'hésiterai même pas à vous donner quelques petits fragments d'une autobiographie, voire d'une confession sur les points précis qui me soulèvent avec passion. Mon sujet est trop long, beaucoup trop long. Je suis obligé de le limiter. Dans mes conférences, à Cerisy, Anne Heurgon le sait bien, je fais toujours trop long dans la peur de faire trop court. J'ai tant de prises de positions à rappeler ou à préciser, à souligner au passage et je ne peux pas me résoudre à vous faire une sorte de rapport, de revue générale (excusez-moi, ce sont des mots de ma profession et des congrès médicaux). Je voudrais vous proposer un menu dans lequel vous choisirez ce qui convient à vos goûts et à vos curiosités.

Premier paragraphe : je l'ai intitulé : *Les Ancêtres*. Les ancêtres, je crois qu'Anne Clancier pourrait nous en commencer la liste : j'ai assisté il y a un mois à sa conférence à *L'Évolution psychiatrique* sur le romantisme allemand et j'ai été stupéfait du nombre de psychosés, de névrosés, de suicidaires au sein de ce mouvement. Parmi les ancêtres, je nommerai beaucoup de psycho-névrosés. Ces mots n'ont pour moi aucun sens péjoratif ; je vous supplie de le croire ! C'est Gérard de Nerval ; il n'est pas possible en étudiant sa vie avec minutie (et Dieu sait si Béguin m'a mis à dure épreuve : il était d'une sévérité exceptionnelle pour tout ce qui touchait Nerval), il n'est pas possible de ne pas considérer Nerval, précurseur du surréalisme, comme un cyclothymique ; cela crève les yeux, sa cyclothymie ! C'est Hölderlin. Pour Hölderlin je me suis heurté de front à un ancien surréaliste, Maxime Alexandre. Un jour que j'avais eu le malheur de dire à Maxime Alexandre que Hölderlin était un schizophrène (cela ne signifie rien de dire un schizophrène, c'est un mot de psychiatre, et je m'en excuse, mais il faut bien que j'appelle les choses par les noms que je connais ; il faut bien que je nomme comme j'ai appris et comme j'apprends aux autres à nommer), il a protesté avec une très grande énergie. J'hésiterai à citer Rimbaud, car jusqu'ici les travaux que je connais, relatifs à l'aspect psychopathologique de Rimbaud — et je pense que Jean Wahl sera de mon avis — ne m'ont pas paru extrêmement éclairants. Je ne suis pas de ceux qui, comme un de mes collègues dont je ne veux même pas vous rappeler le nom, ont consenti à faire de Rimbaud un dément précoce, atteint encore d'un trouble hypophysaire responsable de sa soif ardente, enfin un dégénéré ; je ne suis pas d'accord. Lautréamont, et là encore les travaux manquent et nous n'avons pas la possibilité de mettre sur pied un diagnostic rétrospectif, nous ne

savons pratiquement rien, et ce n'est pas l'ouvrage de Jean-Pierre
Soulier qui nous apporte la moindre lumière ; j'espère qu'Yvonne
Rispal sera plus heureuse.

Ce qui me surprend, c'est que ceux qui veulent s'attacher à de
grands noms comme ceux que je viens de prononcer se refusent à voir
l'aliénation là où elle crève les yeux, là où elle éclate, où il n'est pas
possible de la nier, chez un Hölderlin par exemple ou chez un
Antonin Artaud. Je ne voulais pas prononcer ce nom, mais ma police
secrète m'a informé qu'il avait été prononcé avant mon arrivée ;
je regrette qu'Alain Jouffroy ne soit pas là, pour en discuter avec
lui. Nous y reviendrons si vous voulez, je ne m'y refuse pas, mais
je pense que nous avons tout de même autre chose à dire. Je me
suis borné à vous apporter un document : *Les Nouvelles Révéla-
tions de l'être,* avec une dédicace d'Artaud à Adolf Hitler, une dédi-
cace très longue et qui sera publiée par les soins de Paule Thévenin.
J'ajoute que sur Artaud nous avons tout de même des travaux
médicaux qui comptent, et spécialement la thèse de J.-L. Armand-
Laroche, travail d'un homme qui « sent » bien Artaud, et qui l'aime,
qui l'aime profondément. J'ai eu la curiosité, vous le savez, d'aller
chercher l'observation d'Artaud lors de son passage à Sainte-Anne
en 1938. Le docteur X... écrit dans son certificat de quinzaine :
« Prétentions littéraires, peut-être justifiées dans la limite où le délire
peut servir d'inspiration. » Vous voyez que la suffisance des psy-
chiatres est moins grande qu'on ne le croit et qu'il n'y a pas lieu de
leur en vouloir plus qu'aux gens de lettres. Parmi ces névrosés,
parmi ces psychosés, il en est un que j'ai étudié de plus près que
les autres, c'est Raymond Roussel. Il n'est pas possible, enfin tout de
même, d'oublier que Roussel était un malade, un grand malade, et
tous les souvenirs que Michel Leiris nous a laissés sur lui nous le
prouvent à chaque page ; il était obligé de se faire soigner et s'était
mis entre les mains d'un psychothérapeute, Pierre Janet. Celui-ci a
rappelé l'histoire de Roussel dans son livre *De l'angoisse à l'extase*
(Roussel y figure sous le nom de Martial). Je ne reprocherai pas à
Janet ce qu'il a dit de Roussel car il a, à proprement parler, passé
à côté. Ce « pauvre petit malade » de Janet était bien plus grand
que Janet lui-même ! Janet, pour nous, dans la psychologie française,
c'est l'homme des conduites. Des conduites ! je veux bien, je les
connais, mais j'ai le regret de constater que parmi elles ne figure
pas une *conduite de l'art.* Janet, c'était le petit bourgeois du début
de ce siècle ; il n'avait su embellir ni son horizon ni son apparte-
ment ; il était inaccessible à l'art, il n'y a pas à lui en vouloir.

Mon second chapitre, puisque ce sont des chapitres que je vais vous présenter, je l'ai intitulé : *Les Protagonistes*. Je peux marquer ici que ces protagonistes ne sont pas par hasard des médecins, ne sont pas par hasard des psychiatres. Breton, vous le savez, pendant les guerres (puisqu'il en a traversé deux) a fait fonction de médecin militaire. Il était fort ouvert à la psychanalyse et proclamait son admiration pour Freud. Aragon a vaguement commencé sa médecine et a eu toujours du goût pour la psychiatrie. Je cite à l'arrière-plan, à mes côtés, Georges Mouton, qui nous apprenait beaucoup par sa franchise et par sa verve, Adolphe Acker, excellent généraliste. Il faudrait aussi avouer qu'il y eut dans le mouvement surréaliste un grand nombre de névrosés ou de psychosés, ce qui a quand même une signification, qu'on le veuille ou non, dans un état social donné, dans un contexte donné ; ces faits sont approfondis par la socio-analyse ou la socio-psychiatrie. Je connaissais d'une manière très intime Benjamin Péret ; avant la guerre, quand Benjamin Péret venait me voir, c'était le plus souvent pour m'amener un camarade qui était névrosé, qui allait être interné et avait besoin de mon aide. J'ai encore dans mes archives des documents émouvants que je ne peux montrer à personne parce qu'ils sont confidentiels et que je suis lié par le secret professionnel absolu, véritables observations psychiatriques prises de la main de Benjamin Péret.

Que de suicidaires aussi dans le romantisme allemand comme dans le mouvement surréaliste français ! Ce n'est pas la peine de prononcer des noms, vous les connaissez aussi bien que moi, et d'établir une sorte de liste funèbre commençant à Rigaud et à Crevel (le suicide de celui-ci nous a profondément troublés). J'avais passé avec lui sa dernière nuit (ou plutôt son avant-dernière nuit terrestre) dans une chambre de Sainte-Anne où il était venu nous voir, mais rien ne laissait prévoir son geste, sinon l'humour macabre des histoires qu'il racontait et ses allusions aigries au *Congrès des écrivains pour la défense de la culture*. Les suicides jusqu'à Dominguez et tous les autres. Si bien que j'avais même pensé prendre ici ce problème de suicide comme la base de discussion et j'avais demandé à un de mes collègues qui est spécialiste des suicides par sa thèse de lettres, Gabriel Deshaies, de venir : il ne l'a pu. Si je veux être complet, je soulignerai dans ces milieux surréalistes l'appétence pour les toxiques. A ce moment, on ne parlait pas encore de LSD, mais on parlait de hachisch ou de peyotl (ou de mescaline). Je n'oublierai pas le toxique le plus proche : l'alcool. Je ne peux pas oublier qu'il y a des surréalistes qui ont sombré dans l'alcool. C'est un fait

historique. Je ne peux pas oublier que Tanguy serait peut-être encore
vivant s'il n'avait pas été un alcoolique profond, d'autant plus que
j'ai bu avec lui au cours de nuits « de roulage et de Tanguy » et
que j'ai vu la quantité de vin qu'il était capable d'absorber. Je
m'efforce de ne rien oublier et de dresser un tableau aussi objectif
que possible, c'est parfois dur.

Alors, j'en arrive à ce que, en langage pataphysique, j'appellerai
les textes majeurs. Vous avez commencé déjà à en étudier un, c'est
Nadja ; mais, à côté de *Nadja*, je voudrais ranger la fameuse « Lettre
aux médecins aliénistes » et *L'Immaculée Conception*. La « Lettre
aux aliénistes » est de 1925, dans *La Révolution surréaliste,* et ce
n'est pas par hasard qu'il faut rappeler que c'est alors la grande
période des lettres. Cette lettre, je voulais la lire, mais j'ai peur de
dépasser le temps qui m'est accordé. C'est une lettre absolument
essentielle. On va en lire un tout petit morceau.

Lettre aux médecins-chefs des asiles de fous (c'est ce que l'on disait
encore à ce moment-là).

« Messieurs, les lois, la coutume vous concèdent le droit de mesu-
rer l'esprit. (Je vous assure que ce sont des textes qu'un psychiatre
lit sans aucune appréhension parce qu'il y participe et qu'il serait
presque disposé à les signer.) Cette juridiction souveraine, redou-
table, c'est avec votre entendement que vous l'exercez. Laissez-moi
rire. Laissez-nous rire. La crédulité des peuples civilisés, des savants,
des gouvernants, pare la psychiatrie d'on ne sait quelle lumière sur-
naturelle. Le procès de votre profession est jugé d'avance. Nous
n'entendons pas discuter ici la valeur de votre science ni l'existence
douteuse des maladies mentales. Mais pour cent pathogénies pré-
tentieuses, où se déchaîne la confusion de la matière et de l'esprit,
pour cent classifications dont les plus vagues sont encore les seules
utilisables, combien de tentatives nobles pour approcher le monde
cérébral où vivent tant de vos prisonniers ?... »

Mais tout cela, nous le pensons. Actuellement, nous ne faisons
plus de nosologie ; nous en faisons lorsque nous sommes forcés
d'en faire, pour apprendre la psychiatrie aux autres, nous usons
d'étiquettes, seulement nous mettons sans cesse la nosologie en
cause, lorsqu'on nous force à étiqueter. Ces classifications auda-
cieuses, ces pathogénies à la mode, nous les connaissons trop.

« Combien êtes-vous par exemple, pour qui le rêve du dément
précoce, les images dont il est la proie, sont autre chose qu'une
salade de mots ? »

Eh bien ! cela, c'est une vérité profonde. Il y avait à ce moment-là, au moment où cette lettre a été écrite, en France, deux ou trois psychiatres, pas plus, en tout cas ils se comptaient sur les doigts d'une seule main, qui cherchaient à percer le mystère de la *schizophasie* (j'appelle les choses par leur nom).

« Ne nous étonnons pas de vous trouver inférieurs à une tâche pour laquelle il n'y a que peu de prédestinés... »

Je clos cette citation ici. Voilà un premier texte capital. Un second, c'est une autre page de *Nadja*, la fameuse page où Nadja est internée. Alors, celle-ci, il faut tout de même que je vous la lise très rapidement en la dépouillant :

« Une extrême différence (je ne pense pas que pour Nadja il puisse y en avoir entre l'intérieur d'un asile et l'extérieur). Il doit, hélas ! y avoir tout de même une différence, à cause du bruit... agaçant d'une clé qu'on tourne dans une serrure. »

Breton, alors, rappelle entre parenthèses les mots de Claude : « On vous veut du mal ? — Non, Monsieur. — Il ment, il ment. La semaine dernière il m'a dit qu'on lui voulait du mal. » Mais c'était très exactement cela. J'ai le regret de le dire.

« Même pour s'adapter à un tel milieu, continue Breton, car c'est après tout un milieu, il exige dans une certaine mesure qu'on s'y adapte. Il ne faut jamais avoir pénétré dans un asile pour ne pas savoir qu'on y fait des fous tout comme dans les maisons de correction. »

Les psychiatres de 1950, de 1960, ne disent pas autre chose. Et j'ai écrit dans un article de 1940 que les psychiatres vouaient les malades à la chronicité et rendaient chroniques ceux qu'ils avaient désignés tels. Parler de dément précoce, c'est déjà vouer quelqu'un à la chronicité et les déments précoces, avant 1937, avant l'ère de la psychothérapie, on ne les traitait pas, on les aidait à construire leur aliénation et leur folie. Par conséquent je suis d'une très grande reconnaissance à Breton d'avoir écrit ce texte (j'aurais voulu avoir le temps de vous le lire complètement). C'était cela très exactement, croyez-en l'expérience d'un homme qui, en 1936-1937, voyait Claude presque tous les jours. Je dois dire que, comme tout surréaliste, je devais avoir, évidemment, l'amour du scandale. Je ne devais pas toujours être extrêmement bien élevé et je sentais trop souvent la valeur essentielle de la provocation. Le pauvre Claude se rendait compte qu'à son cours il n'y avait pas grand monde en dehors des étudiants en médecine. Il pâlissait de jalousie de voir qu'à certaines présentations de malades, ses internes, ses

chefs de clinique avaient parfois un public plus grand que le sien : étudiants de psychologie venus aux cours de Georges Dumas, équipe de surréalistes conduite par Claude Cahun et Suzanne Malherbe. Claude était insensible à l'humour, à tout humour et se contentait dangereusement du gros bon sens, monde opposé à toute originalité, à toute création. Il avait peur de la mystification, de la facétie. Il se disait : « Décidément, j'ai vu le truc, je ne serai pas dupe et on ne m'aura pas. » Et c'est ainsi qu'il arrivait à voir dans le surréalisme un ensemble de procédés (d'ailleurs, dans une étude d'un des grands maîtres de la psychiatrie française, le docteur Comte de Clérambault, il y a le mot de *procédisme*).

Et qu'ont-ils fait les psychiatres à ce moment-là ? Bien entendu, le texte que je vous ai lu, ils l'ont lu jusqu'au bout, car il y a un bout et c'est ce bout que je vous souligne (p. 185) :

« Je sais que si j'étais fou, et depuis quelques jours interné, je profiterais d'une *rémission* que me laisserait mon délire pour assassiner avec froideur un de ceux, le médecin de préférence, qui me tomberaient sous la main. J'y gagnerai au moins d'y prendre place, comme les agités, dans un compartiment seul. On me ficherait peut-être la paix. »

Vous pensez bien que les psychiatres ont eu peur ; ils ont appelé le gendarme, la police à la rescousse. Ils ont joué le rôle de délateurs ; cela n'est pas pour nous étonner.

Je voudrais parler aussi de *L'Immaculée Conception* ou du moins, dans *L'Immaculée Conception,* des pages que Breton et Éluard ont consacrées à ce qu'ils appellent les *possessions,* et où ils simulent cinq maladies mentales. C'est un livre qui ne trouve pas grâce aux yeux de Henri Ey, un psychiatre actuel que je retrouverai tout à l'heure. Je crois qu'il a tort. C'est parce que Ey n'a pas compris l'esprit qui poussait Breton et Éluard. Il n'a pas vu que c'était un simple jeu, un simple essai de simulation des maladies qu'on enferme et qui (c'est Breton et Éluard qui parlent) « remplacerait avantageusement la ballade, le sonnet, l'épopée, les poèmes sans queue ni tête et autres genres caducs ». Ce n'est que cela, et c'est déjà très beau que ce soit cela.

Ce petit chapitre que j'intitule *les grands textes,* je devrais le compléter d'un autre texte, un texte de Breton beaucoup plus récent, donné au théâtre Sarah-Bernhardt lors de la cérémonie dont le but était uniquement de procurer de l'argent à Artaud et de lui permettre de reprendre la place à laquelle il avait droit dans la société. Sa position s'est alors sensiblement modifiée. J'en ai un peu discuté

avec lui, et il semble qu'il soit prêt, dans la période que je vous nomme — à son retour en France — à accepter cette notion de folie que tout de même dans certains cas nous devons enfermer, lorsqu'elle nous menace. Et il est certain que si demain un aliéné va menacer André Breton dans sa propre rue et dans son propre appartement, nous serons bien forcés de l'arrêter et de le mettre à l'abri pour mettre à l'abri la vie de Breton lui-même. Je dois dire que j'ai eu l'occasion de discuter ces événements lorsque, vous vous souvenez, il y a quelques années, des toxicomanes de Paris, que d'ailleurs nous pourrions nommer parce que nous avons pu repérer d'où le coup venait, étaient allés incendier le palier d'André Breton. Nous serons rapidement forcés de modifier la loi de 1878 et de renforcer les garanties données à la liberté individuelle. J'ai adopté, vous le voyez, une perspective objective, une perspective dialectique et historique et cherché à montrer les rôles que chacun a été appelé à jouer.

Parmi les psychiatres qui fréquentaient constamment les milieux surréalistes, qui y vivaient et s'en nourrissaient, il en est un que je dois saluer au passage, c'est mon ami Lucien Bonnafé. Je dirai pourquoi : c'est un des responsables de ce que nous appelons la révolution psychiatrique. Lucien Bonnafé, ami de Max Ernst, ami, très profondément ami, j'allais dire frère d'Éluard, qui pendant la guerre s'est réfugié chez lui à Saint-Alban, dans la Lozère (l'hôpital psychiatrique de Saint-Alban, c'est la *maison des fous,* et *illustrée* par Wuilliamez). Ce petit hommage à Bonnafé, j'y tiens spécialement parce que ce sont les surréalistes qui nous ont amenés à repenser profondément, nous psychiatres, le problème de la folie, de sa valeur (je prends le mot *valeur* volontairement), le problème de son sens, de ses limites et de ses dangers. Ce sont les surréalistes qui nous ont appris à repenser la psychiatrie, à repenser le psychiatre (certains écrits de Bonnafé portent justement ce titre : *le personnage du psychiatre,* car c'est un personnage), et à approfondir son rôle et sa fonction.

A la libération, il y a eu un grand mouvement de foi et d'espérance ; espérance d'ailleurs qui a été déçue sur beaucoup de points mais qui a cependant amené à penser qu'il fallait à nouveau faire tomber des chaînes et parachever l'œuvre de Pinel. Si je peux préciser ma façon de penser, je n'irai pas jusqu'à vous dire qu'il y a une psychiatrie surréaliste, ce serait une erreur ; je ne dirai même pas qu'il y a une psychiatrie d'inspiration surréaliste, je soulignerai seulement le rôle essentiel que le surréalisme a joué, malgré lui, dans

la psychiatrie elle-même. Et cela ne nous étonne pas, puisque nous savons bien que c'est seulement pour les esprits ignorants que le surréalisme est une école artistique et littéraire comme les autres. Nous savons fort bien que c'est un véritable moyen de connaissance, puisque nous savons par ailleurs que c'est le surréalisme qui nous a appris à concilier l'émancipation de l'esprit et la volonté de libérer socialement l'homme (je reprends exprès les mots mêmes de Breton).

Maintenant je passe à un autre paragraphe qui justement va nous permettre d'entrer quelque peu dans la psychiatrie : *L'Automatisme.* Cette notion d'automatisme est une sorte de pierre de touche de la psychiatrie et de toutes les conceptions doctrinales de la psychiatrie. Il me paraît pour ma part que le mot *automatisme* est un mot redoutable, un de ces mots que je trouve dans des sciences connexes, que je trouve dans la psychologie, dans la psychiatrie, bien sûr, mais aussi en neurologie, dans des sens totalement différents, si bien que lorsque, actuellement, on me parle d'automatisme, je dois avouer que je n'y comprends rigoureusement plus rien et que j'ai hâte de voir créer en France une chaire de l'histoire des idées, comme celle que Starobinski occupe à Genève. Ce mot *automatisme,* je suis bien obligé tout de même de l'utiliser parfois. Je me réfère alors à un petit livre (je ne sais pas s'il est encore lu) que je considère comme essentiel, le livre de Jean Cazaux publié par Corti, *Surréalisme et psychologie, endophasie et écriture automatique* (livre que ceux qui étudient James Joyce feraient bien de lire attentivement et qui leur éviterait de dire pas mal de bêtises). Enfin, lorsqu'il s'agit d'automatisme, je me réfère à un homme que j'ai beaucoup vénéré et qui nous a apporté une description et une véritable définition de cet état que représente l'automatisme, et cet homme est un psychiatre, Pierre Mabille. (C'est pour lui réserver une place d'honneur que tout à l'heure je ne l'ai pas nommé parmi les premiers psychiatres ressortissant plus ou moins au surréalisme.) Voici ce que dit Mabille (il faut que je vous le cite très exactement car c'est une définition qui pourra vous être utile tout au cours de vos travaux). Il ne le dit pas dans un livre bien connu, Mabille, il le dit en présentant le test du village :

« Lorsqu'à l'intérieur de ce mouvement (le surréalisme), on parle d'automatisme, on sous-entend que le sujet, écrivain ou peintre, se trouve dans les conditions affectives, dans un état de tension émotive tel que l'être profond, se libérant des préjugés esthétiques, des contraintes techniques et logiques, donne libre cours à la projection de ses pouvoirs inconscients (cela est dit d'une manière

superbe). Dans cet état d'exaltation qui amène l'être à l'extrême pointe de sa conscience, état qui rappelle celui de l'inspiration de jadis, les messages automatiques se révèlent chargés d'une lourde signification alors que le n'importe quoi, passif, fatigué, avide de remplissage, ne fournit qu'un fatras sans valeur. »

Je pense que cette définition, l'homme de l'automatisme, l'homme des sommeils, Robert Desnos, l'aurait acceptée volontiers, et je me réfère à nos entretiens aux fameux samedis de la rue Mazarine.

De même, si vous voulez, pour ceux d'entre vous qui pratiquent Henri Michaux, nous avons toujours la représentation de la volonté comme « la mort dans l'art » (c'est son mot) et lorsque Michaux construit des néologismes (je serai appelé à vous dire un mot ou deux du néologisme en passant), il les crée « nerveusement, dit-il, non constructivement ». Il me semble que comme la vague, sa vague sur la route, les mots de ce poète, Michaux, sont bien souvent des cas de « spontanéité magique », et je parle en ce moment des néologismes spontanés tels qu'ils ont été décrits sur le plan phénoménologique par Minkowski ou les phénoménologues de son école. Voici ce que je voulais dire de l'automatisme, et ceci me permet de passer par une transition naturelle à une doctrine qui actuellement est celle de la grande majorité des psychiatres français, une doctrine basée tout entière sur l'automatisme, celle du docteur Henri Ey. Vous savez que la psychiatrie française est à peu près faite par lui. C'est Ey qui est venu nous rappeler qu'il n'y a pas de doctrine psychiatrique sans que le psychiatre sente au fond de lui l'identité, l'identité classique, l'identité indiscutable de deux phénomènes essentiels : le *rêve* et le *délire*.

Je vous rappellerai très brièvement les idées de Ey. J'ai l'impression de rabâcher, mais je vois si souvent déformée la pensée de Ey ; à certains moments, il faut se reprendre, aller à contre-courant, revenir aux notions essentielles. Ey a résumé d'ailleurs lui-même sa doctrine ; elle est basée sur cette notion de manque de liberté, le manque de liberté absolu, cette sorte de régression forcée. « La folie, dit-il, est sous toutes ses formes *atteinte* à la *liberté*. Elle est et ne peut être envisagée que dans cette perspective. La pensée morbide, singulièrement la pensée délirante, est une *pensée automatique*. Elle n'est qu'un libre jeu. Ce qui ne veut pas dire qu'elle soit une pure mécanique, mais simplement qu'elle est moins volontaire, moins consciemment et librement dirigée, qu'elle échappe au contrôle évanoui des formes supérieures de l'intégration psychique. »

Pour Ey, qui a créé en France un mouvement néo-jacksonnien,

un organo-dynamisme jacksonnien, dans toute folie il y a un côté négatif, et un côté positif. Le côté négatif c'est la *pensée inférieure,* la pensée dégradée (tout à l'heure je vous parlerai à nouveau de ces dégradations à propos du problème de la création artistique), l'impuissance à s'adapter, si vous voulez, aux formes du réel. Cela, c'est l'aspect négatif de la folie. Et puis il y a une *pensée lyrique,* une pensée essentiellement délirante qui s'organise selon les lois de la pensée du rêve (et faites appel si vous voulez, pour étudier ces lois, à ceux qui les ont mises en évidence, à ceux qui les connaissent et au premier d'entre eux qui s'appelle Freud; je vois mal un surréalisme né en dehors de la mouvance freudienne), « la pensée lyrique qui, dans une certaine forme structurale, représente une prodigieuse production de fantastique. » C'est là l'aspect positif du jacksonnisme, et c'est cet aspect positif qu'Henri Ey veut ignorer puisqu'il nie la valeur créatrice de la folie. Il le dit en termes propres. Je vous demande là encore de citer très exactement :

« La folie ne produit pas d'œuvres d'art. Elle n'est pas créatrice » (là sans être persécuté je vois une pierre dans mon jardin : c'est écrit en 1947 ; en 1946, organisant à Sainte-Anne la première exposition de dessins de malades internés, je ne dis pas d'aliénés, de névrosés, j'avais intitulé ma conférence de présentation : *L'Aliénation créatrice.* Ey nous amène à une séparation, une séparation qu'il veut extrêmement nette, entre l'objet d'art d'une part, et l'œuvre d'art d'autre part. C'est ainsi que, d'un côté, il aperçoit la folie qui *est* par elle-même, par son essence, un foyer esthétique, mais qui ne peut faire une œuvre artistique. Je renvoie à la conclusion de cet article qui s'appelle « La Psychiatrie devant le surréalisme ». Il y tient, y revient sans cesse. Il arrive à la formule : « *L'aliéné est merveilleux ; l'artiste fait du merveilleux.* » Pour moi elle est sans signification, et c'est cependant ces phrases de Ey qui sont répétées à satiété, non seulement par les psychiatres mais par les psychologues ; je les retrouve le plus souvent dans des thèses de Sorbonne et dans tout ce monde intermédiaire qui appartient à la parapsychologie. C'est pourquoi je tenais à vous montrer très nettement ma position. D'ailleurs je tolère mal cette expression : « la psychiatrie devant le surréalisme » ; celle de surréalisme devant la psychiatrie ne me conviendrait pas mieux ; de tels interjugements sont inutiles ou dangereux. Il vaut mieux aller au-delà des mots et voir ce qu'ils représentent en profondeur. Ey est venu trop tard au surréalisme, ce n'est que tardivement qu'il a rencontré la poésie, qu'il a rencontré la beauté nécessairement convulsive (je pense que nous pourrions

dire : la beauté née dans un moment de convulsion, ce qui prête-
rait peut-être moins aux faux sens).

La psychiatrie devant le surréalisme. Nous devons juger certes,
mais nous devons juger en connaissance de cause, nous devons
juger en profondeur et d'après des textes. Ici je vous demande de
lire quelques lignes qui, je pense, tranchent la question. Elles ont
été écrites, non par un surréaliste, mais par une malade qui est à
la fois célèbre dans le monde littéraire et dans le monde psychia-
trique, puisqu'il s'agit d'Aimée, qui a fait l'objet de la thèse de
Jacques Lacan : *De la psychose paranoïaque dans ses rapports avec
la personnalité* (1932). C'est donc un texte d'une aliénée dans un
de ses moments « féconds ». Elle n'a plus récrit depuis son épisode
psychopathique. Elle fait son petit métier à Paris et ne reconnaî-
trait même plus pour sien le texte admirable que vous allez en-
tendre :

« Le printemps. Sur les limites nord-est de l'Aquitaine, au prin-
temps, les sommets sont noirs de bise, mais les combes sont tièdes,
pâles, resserrées : elles gardent le soleil. Les épousées prennent
pour leurs enfants de la beauté parmi les couleurs de la vallée
brune. Les tulipes n'y gèlent pas l'hiver, en mars elles sont longues,
délicates, et toutes colorées de soleil et de lune. Les tulipes pren-
nent leurs couleurs dans le sol moelleux, les futures mères les pren-
nent dans les tulipes !

« Dans cette combe, les enfants gardent les vaches au son des
clarines.

« Les enfants jouent, s'égarent, le son des clarines les rappelle
à leur garde.

« C'est plus facile de garder qu'à l'automne où les chênaies affrian-
dent les bêtes, alors il faut courir, suivre les traces de la laine agne-
line accrochée aux ronces, les glissades dans la terre croulante sous
les pieds cornés, les enfants cherchent, s'émeuvent, pleurent ; ils
n'entendent plus le son des clarines.

« En avril, les bêtes ont leur secret. Entre les arbustes l'herbe
joue dans le vent, elle est fine, des museaux laiteux la découvrent...

« Ses cheveux sont rejetés en arrière comme la chevelure d'un
épi de seigle, il est tel un magnifique frelon couleur d'aube et de
crépuscule.

« Le printemps a mis ses couverts, couverts garance, couverts
indigo, pâles ou vifs, lames, outres, vrilles, vases, cloches, coupes
grandes comme des ailes de coccinelles, les insectes vont boire dans

les yeux des fleurs. Dans la haie, le prunellier fleurit et le cerisier balance ses couronnes blanches. Les lianes qui la recouvrent sont ajourées par des chenilles posées en boucles ou serrées par groupes, carreaux de mosaïque. Sous cet enchevêtrement c'est la note vive du corail des limaces et des petits chapeaux de mousse collés aux buissons, les crapaudinettes se butent dans les feuilles avec de petits chocs de sauterelles, ou tombent sur l'herbe sèche qui crie comme un gond.

« A l'ombre de tes cils comme à l'ombre des haies, on sent la fraîcheur de la sente ignorée. La boue du chemin s'efface quand tu apparais, tu changes même la couleur du temps.

« J'ai déjà confié mon secret au nuage qui roule dans la combe, haleine du ruisseau que la nuit a fraîchi, il nivelle les collines et galope au vent.

« Le matin à l'aube, j'ouvre mes volets, les arbres que j'aperçois sont auréolés d'albâtre, la pénombre les enveloppe, je suis émue, cette aurore est douce comme un amour. »

Pour protester contre la thèse, car il s'agit d'une véritable position doctrinale de Ey, j'ai avec moi des philosophes, car je me suis aperçu qu'il prenait le mot *création* dans un sens qui n'est pas le sens philosophique, j'ai avec moi des psychiatres et j'ai avec moi des analystes. En particulier l'un que je salue au passage et qui s'appelle Michel de Muzan : il nous a donné une magnifique *Anthologie du délire*. Délirer, c'est, suivant mon Littré, sortir, s'écarter de la *lira*, du sillon. C'est là, selon de Muzan, « métaphore de laboureur ». Elle a le mérite de suggérer à la fois un travail et une *démarche*. Et je songeais à cette démarche encore l'an dernier en étudiant l'œuvre, toute en démarches et toute en compositions, d'un Raymond Roussel. De Muzan ne commet pas l'erreur de s'attarder à des considérations en profondeur, de chercher à définir le délire sur le plan psychiatrique, il plane et il a bien raison.

Dans ce domaine de recherche de *l'aliénation créatrice*, de l'aliénation capable exceptionnellement de produire, de créer, je pourrais délibérément faire place à côté de moi à Pierre Mabille. Je me propose d'y revenir plus tard en choisissant ce sujet : « Pierre Mabille », comme conférence au groupe de l'*Évolution psychiatrique*. Je rapporterai à ce propos des discussions et des lettres originales de Mabille ; j'avais discuté de ce problème à propos d'une artiste que nous aimions profondément et qui avait été internée au moment de la débâcle, Léonora Carrington. C'était à l'occasion

d'une étude sur Léonora Carrington que j'avais donnée à une revue maintenant oubliée, *Psyché,* et nous avions repris ce problème de l'expérience vécue de la folie.

Et maintenant, quelques têtes de chapitres dans lesquels je n'aurai pas le temps d'entrer. Si je faisais une conférence de huit jours, je crois que je réserverais une journée entière au problème de l'humour, qu'il faudra bien qu'un jour Cerisy aborde de face. Il est impossible de se contenter sur l'humour des vagues et fausses notions que donne Escarpit dans le petit volume de « Que sais-je ». Sans relâche, il faut approfondir *L'Anthologie de l'humour noir.*

Je consacrerai un autre développement à *l'objet.* Je ne sais pas si vous avez pris de front ces jours-ci ce problème de l'objet ; j'y suis revenu récemment à l'occasion de cette exposition qu'Henri Ginet nous a permise au Ranelagh, l'exposition des *bois flottés ;* il est certain que si l'on se rapporte à d'anciens textes d'André Breton, on sent que c'est bien lui, avec ses amis surréalistes, qui nous a appris à reconnaître à côté des objets surréalistes des *objets naturels.* C'est lui et non d'autres. Je mets entre guillemets une citation qui me paraît indispensable sur le problème des bois flottés, mais qui serait aussi valable s'il s'agissait d'un silex ou d'une pierre rencontrée sur la plage de Granville : « Toute épave à portée de notre main doit être considérée comme un précipité de notre désir. » Je crois qu'on ne peut dire mieux. Je n'ai pas fait autre chose lorsque j'ai voulu chercher dans les bois flottés un véritable test *projectif,* un véritable Rorschach à trois dimensions, où chacun voie seulement ce que son propre esprit et ce que son propre inconscient y apportent. D'autant plus qu'avec le bois flotté nous sommes à cette période du temps où se fait pour nous une mise au point précise, aussi précise qu'elle peut l'être, entre les forces apaisantes et les forces désagrégeantes qui font la réalité unique (là encore ce ne sont pas des mots du conférencier de ce soir, mais des mots d'André Breton).

J'aurais enfin consacré un dernier chapitre à la *langue.* Je n'ai pas connaissance de travaux importants consacrés à la langue du surréalisme. J'aurais voulu simplement faire remarquer que le surréalisme, de ce côté, a fait des propositions audacieuses, mais semble avoir reculé devant les réalisations. Je sais bien que, s'il s'agit des mots, on pourra reprendre l'ancienne métaphore d'André Breton : « Les mots font l'amour. » Oui, ils font l'amour, c'est entendu. Ils font l'amour parce qu'ils sont juxtaposés comme notre bon vouloir le désire, mais ils le font bien mal l'amour. En tout cas, ils

ne se pénètrent pas, ils ne se désagrègent pas, ils ne perdent jamais
leur valeur de mots, de mots autonomes, ayant place dans un dic-
tionnaire. Il y a dans le surréalisme un certain respect du diction-
naire, du mot lexicalisé. Il y a fort peu de néologismes ; je les
recherche en vain chez Artaud ; il y a chez Artaud des cris, des
incantations, des rites conjuratoires. Quelques-uns de ces rites, on
peut admettre qu'il est possible de les décomposer, qu'une analyse
extrêmement raffinée comme celle que Schelderup (d'Oslo) a tentée
pour des textes de psychopathes, nous apporterait quelques lumières.
Mais il y a pratiquement très peu de néologismes (et Paule Théve-
nin dans toute son œuvre n'a pas été capable d'en relever plus d'une
demi-douzaine). Encore Artaud est-il un exemple favorable. Il me
semble donc que, sur ce point du moins, les surréalistes n'ont pas
suivi la grande leçon qu'ils auraient dû prendre chez Freud, nous
apprenant la valeur des mécanismes de *condensation* ; ils auraient
pu la trouver chez un homme qu'ils ont réhabilité et qui a été un
de leurs grands enseigneurs, Lewis Caroll. Je pense au poème du
Jabberwocky lu par Alice dans le miroir.

Eh bien ! Mesdames, Messieurs, j'en ai terminé. J'en aurai ter-
miné tout à fait lorsque je vous aurai lu un petit morceau de ma
prose personnelle. C'est un morceau de bravoure, bien entendu, mais
c'est un morceau de bravoure que j'aime bien (j'ai cette faiblesse)
et dont j'ai été assez content. Alors, je vais tâcher de vous le lire de
mon mieux parce que je crois qu'il résume à peu près les problèmes
que j'ai voulu envisager ce soir devant vous, et parce qu'il est écrit
(c'est extrêmement reposant de lire au lieu d'improviser) [1].

Cette expression d'« art psychopathologique » est-elle légitime [1] ?
Parler sans précaution d'« art pathologique », n'est-ce pas tacite-
ment mais fatalement opposer celui-ci à un « art normal » ou pré-
tendu tel ? Et n'est-ce pas, du même coup, suggérer à des critiques
d'art plus ou moins bien informés et au grand public lui-même que
« l'art pathologique » est un art inférieur, infirme ou dégradé par
rapport à l'autre, l'art tout court ou plutôt l'Art avec la majuscule,
le titre de noblesse du grand A ?

C'est surtout, me semble-t-il, et je mets le doigt où le bât me
blesse, laisser la partie belle à la foule stupide de ceux qui, volon-
tairement ou non, assimilent au morbide toutes les manifestations
de l'*art moderne* : du cubisme et du surréalisme au tachisme et au
non-figuratif. Je n'ose nommer un chat un chat et songe à de pré-
tendues *psychanalyses de l'art* ou *de l'artiste* qui ont récemment vu
le jour, parfois sous la plume de responsables de l'hygiène men-

tale : elles témoignent surtout de la suffisance de leurs auteurs, charrient par milliers erreurs ou inexactitudes et me paraissent de bien mauvaises actions (tel est l'aveu que j'ai dû faire récemment aux auditeurs de la radio nationale belge).

Pour ma part — et je ne suis certes pas le seul — j'ai bien d'autres manifestations à dénoncer comme maladives et dangereuses aux hygiénistes de l'esprit : toutes celles qui ne relèvent pas de « l'art qui danse », pour parler comme Nietzsche ; plus d'un calendrier des P.T.T., plus d'un chromo de la Belle Epoque ; et combien de productions de l'art officiel — de Jules Grévy à Albert Lebrun (n'est-ce pas, Francis Jourdain ?) : enfants de chœur et autres petits pâtissiers voyeurs ou pervers, brochettes de femmes nues et excitantes à la Bouguereau, sans parler des redingotes stercoraires du père Bonnat et de ses émules, etc. Pourquoi ne pas interdire le musée de Bayonne aux moins de seize ans ?

En revanche, quelle vie pure et saine éclate en un seul pétale de tournesol sorti du pinceau d'un Van Gogh ! Mais oui, vous savez bien : ce grand malade, ce psychopathe avéré qui souffrait de la folie qu'on enferme, blessant dans sa furie ses amis les plus chers, un Gachet ou un Gauguin, et se coupait l'oreille pour l'offrir à une prostituée ! Ses fleurs de laurier-rose, de tournesol ou d'amandier débordent de force contagieuse, et ses troncs d'olivier tordus dans la campagne provençale, et ses champs de blé, même si la bourrasque vient les tourmenter sous le vol noir des corbeaux.

Dans la dernière œuvre à laquelle je fais allusion je sais lire cependant aussi bien qu'un autre l'anxiété qui progresse, le désarroi terminal : dira-t-on que voilà de l'« art pathologique » et l'enlèvera-t-on aux murs de nos musées pour l'accrocher aux cimaises de nos expositions d'« art pathologique » ?

C'est cependant la démarche rigoureusement inverse qui vient d'être préconisée il y a peu de temps : on propose d'ouvrir les portes des galeries officielles aux malades de l'esprit. Serait-ce qu'on finit par croire à l'unité ou plutôt à l'unicité de l'art ? par se soucier de moins en moins du comportement de l'artiste ? par se souvenir que l'aliénation ne peut et ne doit avoir qu'une définition sociale, posée en fonction seule de la légitime défense de la société et donc sans le moindre rapport de cause ou d'effet avec le processus créateur ? « Les raisons pour lesquelles un homme est réputé inapte à la vie sociale nous paraissent d'un ordre que nous n'avons pas à retenir » : c'est un grand artiste, Jean Dubuffet, qui parle aussi excellemment dans sa notice de 1948 consacrée à l'art brut ; et

d'ajouter cette boutade que je me déclare prêt à contresigner : « Il n'y a pas plus d'art des fous que d'art des dyspeptiques ou des malades du genou. »

J'en aperçois d'autres avançant sur la même route : Lo Duca, André Breton, celui-ci, un de nos plus éminents penseurs français contemporains, et un évadé de la psychiatrie, après m'avoir fait l'honneur de citer mon discours inaugural du congrès d'Amsterdam, affirme tranquillement que l'art des fous, c'est « la clef des champs », un réservoir insoupçonné de santé morale : « Il (cet art) échappe en effet à tout ce qui tend à fausser le témoignage de ce qui nous occupe et qui est de l'ordre des influences extérieures, du calcul, des succès, des déceptions rencontrées sur le plan social, etc. Les mécanismes de la création artistique sont ainsi délivrés de toute entrave. Par un bouleversant effet dialectique, la claustration, le renoncement à tout profit comme à toute vanité, en dépit de tout ce qu'il peut présenter individuellement de pathétique, sont ici les garants de l'authenticité totale, qui fait défaut partout ailleurs et dont nous sommes de jour en jour plus altérés. »

Les conclusions de la science contemporaine seront, j'en suis sûr, dignes de ce magnifique acte de foi ; elles me permettront de tranquilliser un Jean Dubuffet, un André Breton et de leur annoncer que, pour les psychiatres d'aujourd'hui, l'art pathologique est allé rejoindre la conscience morbide chère à Blondel au rayon des vieilles lunes.

Ces conclusions, je suis tellement sûr qu'elles seront de notre siècle, le siècle de Freud qui a succédé au siècle de Lombroso : je veux dire qu'elles ne peuvent être que fermement, résolument normalocentriques, s'efforçant « partout et toujours ... de retrouver l'ordre sous le désordre, le sens derrière le non-sens » ; et je continue en reprenant à peu près les mots de Stekel (*Poetry and Neurosis*) ... ou de Dalbiez :

« ne voyant plus dans la névrose seulement destruction ou détérioration, mais se faisant de celle-ci une conception purement dynamique, insérée dans le dynamisme même de la psychiatrie contemporaine ;

« lui accordant, de concert avec esthéticiens et psychologues, droit de cité parmi les mécanismes libérateurs, constructifs... créateurs. »

Mesdames, Messieurs, je vous remercie de votre attention que je ne méritais certes pas. J'espère avoir réussi à faire simplement jaillir une petite étincelle, l'étincelle nécessaire au déclenchement

d'une discussion, discussion que je souhaite extrêmement profonde, extrêmement enrichissante et qui demeurera mon seul apport à vos travaux.

DISCUSSION

Ferdinand ALQUIÉ. — Je remercie très vivement le docteur Ferdière de cette très intéressante conférence. Comme je ne suis pas psychologue, bien que son geste et son regard m'en aient un instant accusé, je ne compte pas prendre, à la discussion, une part active. Je me bornerai à deux brèves remarques et à une question.

La première remarque, c'est que je suis très heureux que le docteur Ferdière ait montré, dans un domaine précis, ce que le surréalisme a pu apporter. Depuis le début de la décade, d'étranges questions me sont parfois posées, et l'on est allé jusqu'à me demander : « Le surréalisme, à quoi cela sert-il ? ». Je ne crois pas que le surréalisme veuille servir à quelque chose, mais vous voyez que les psychiatres déclarent eux-mêmes qu'ils en ont reçu un précieux apport.

Excusez maintenant le professeur que je suis de vous faire remarquer qu'une de vos citations, interrompue, peut suggérer un faux sens à ceux qui l'ont entendue. Vous avez cité Breton en disant : « Il ne faut jamais avoir pénétré dans un asile pour ne pas savoir qu'on y fait des fous, tout comme dans les maisons de correction ». Et vous vous êtes arrêté là. Or, la phrase continue : « tout comme dans les maisons de correction on fait des bandits. »

Et maintenant, une simple question. Vous avez cité des textes d'Aimée, tirés de la thèse de Lacan. Le temps ne vous a pas permis de les citer tous, de citer certains poèmes, qui me paraissent aussi très beaux. Je ne sais ce qu'est devenue la totalité de l'œuvre. Le savez-vous ?

Gaston FERDIÈRE. — Non, j'ai demandé à Lacan, et il ne le sait pas lui-même. Le roman s'appelle *Le Détracteur.* Aimée a dû le jeter à sa sortie de l'hôpital psychiatrique, comme elle a jeté, je pense, ses notes de lait, ou ses factures de gaz ; cela ne l'intéressait plus. La période féconde, pour reprendre le mot de Lacan, était terminée.

Ferdinand ALQUIÉ. — J'ai toujours eu, comme vous-même, le très profond regret que la totalité de l'œuvre n'ait pas été publiée.

Jean SCHUSTER. — Je voudrais demander au docteur Ferdière si le tableau assez sombre qu'il nous a dressé de la psychiatrie n'est pas en fait le tableau de la psychiatrie française, en dépit de l'exemple grec qu'il a cité. Si mes souvenirs sont exacts, il y a un certain nombre de psychiatres étrangers qui, il y a très longtemps, ont su reconnaître la valeur artistique de certaines productions d'aliénés. Je ne citerai par exemple que le texte de Morgenthaler, qui date de 1923 et qui me paraît être

un modèle du genre, sans parler de Prinzhorn qu'on n'a pas encore eu le bon goût, à ma connaissance, de traduire. Il est vrai qu'un ouvrage comme *La Science des rêves* a été traduit en dix-neuf langues avant d'être traduit en français.

Gaston FERDIÈRE. — Je vous remercie d'avoir prononcé le nom de Morgenthaler qui a fait là, en effet, un ouvrage antérieur à celui de Prinzhorn. L'ouvrage de Morgenthaler, lui, est maintenant traduit. J'en avais l'original, que Morgenthaler m'avait remis personnellement quand j'étais allé le voir. Maintenant nous avons (je m'excuse de faire de la bibliographie) le texte précis de Morgenthaler, avec des illustrations plus nombreuses que dans l'édition originale, publié par Dubuffet dans les *Cahiers d'Art brut.* Donc, Morgenthaler luttait à ce moment-là, en Suisse, comme quelques-uns luttaient en France. Mais, dans la grande masse de la psychiatrie suisse, c'était un isolé. Il y a un homme dont vous devriez aussi prononcer le nom, c'est le professeur Ladame, de Genève. Il a réa-lisé une des premières collections d'art d'aliénés, parallèle à la collection de Prinzhorn à Heidelberg. Ladame en était très fier et, lorsque je suis allé le voir en 1942, il me l'a léguée. Malheureusement, il était difficile, à ce moment-là, de passer en Suisse. Je n'ai pas pu prendre livraison de cet héritage, et cela a été très malheureux parce que le successeur de Ladame, Morel, était un biologiste s'occupant uniquement de coupes du cerveau ; il ne voyait la psychiatrie qu'à travers des neurones et des coupes de la corticalité. Il a rejeté tout le musée, et, à l'heure actuelle, ce qui subsiste est uniquement ce que Dubuffet a pu recueillir au musée d'Art brut qui, vous le savez, est un musée privé où il faut que Dubuffet vous autorise lui-même à pénétrer. C'est absolument regrettable, car il y a des pièces d'un intérêt considérable. Je crois avoir répondu à votre question. Il y a eu, en France comme ailleurs, des efforts sporadiques. Ainsi ceux de Vié, qui malheureusement est mort beaucoup trop tôt, et avec lequel j'ai lancé un premier appel en 1939.

Jean BRUN. — Je voudrais demander au docteur Ferdière ce qu'il pense de l'ouvrage avec illustrations du docteur Irène Jacab, en Hongrie ?

Gaston FERDIÈRE. — Vous savez qu'Irène Jacab n'est plus en Hongrie. Elle a maintenant une chaire aux Etats-Unis, et a fait un ouvrage de grande importance. Elle était très nettement inspirée non seulement par des psychiatres, mais par des analystes ; celui qui m'a remis le travail d'Irène Jacab, et m'a mis en rapport avec elle, c'est Julien Rouard, un de nos meilleurs et plus sérieux analystes. Par la suite, j'ai retrouvé Irène Jacab dans des congrès. Elle est encore très attachée à ces problèmes, continue à publier, et dirige une société qui est à peu près le parallèle de notre *Société de l'expression,* et qui continue des travaux sur cette ques-tion. Malheureusement son ouvrage est trop court, et laisse certaines par-ties dans l'ombre. En particulier elle n'a pas étudié tout l'art des épi-leptiques.

Jochen NOTH. — Il y a une question qui concerne non pas l'art des aliénés mais l'attitude du surréalisme devant cet art. Ce qui m'a frappé dans Breton, surtout dans *Nadja,* c'est la distance qu'il prend envers Nadja au moment où elle devient folle. Il ne veut pas la suivre, il parle d'*instinct de conservation* (un terme un peu bizarre qui m'a choqué, et que je n'approuve pas du tout), il ne la valorise qu'esthétiquement, poétique-ment, en gardant sa conscience d'homme normal, d'homme non aliéné. C'est comme dans son introduction aux essais de simulation, il dit qu'on peut simuler sans devenir fou. D'où la question : quelle est la valeur libé-ratrice de l'art pour les aliénés eux-mêmes ? Est-ce que pour eux, cela pourrait avoir le même effet libérateur que pour un homme sûr de lui, un homme comme Breton ?

Gaston FERDIÈRE. — Vos questions me montrent mes lacunes. D'abord, ne parlons plus de fous, d'aliénés. Je précise ma pensée : pour moi il n'y a pas de folie vraie en dehors de la schizophrénie. Dans la psychiatrie française contemporaine, lorsque nous disons de quelqu'un qu'il est fou, cela veut dire qu'il est schizophrène. Nous ne pouvons pas arriver à pen-ser qu'un alcoolique est fou ; qu'un maniaque en état d'excitation est fou ; qu'un déprimé qui va se suicider, et veut en même temps tuer sa famille, est fou. Il n'y a pas là ce désordre profond, cette inconscience totale. Ceci posé, il y a une partie de l'œuvre de Breton qui ne peut s'expliquer que par son amour profond de l'aliéné et son contact constant avec le malade mental. Mais nous avons un double but. Nous avons d'abord le but de savoir, c'est-à-dire de rechercher sous l'apparent non-sens d'une œuvre son sens précis, son sens caché, en faisant appel à notre instinct, à nos connaissances, à la connaissance de l'inconscient du malade tel que l'analyse nous apprend à le connaître, ou de l'inconscient collectif, pour ceux qui veulent admettre un inconscient de type jungien. Mais nous cherchons aussi à libérer le malade, et nous pouvons améliorer un malade uniquement en le faisant dessiner, et en lui montrant que nous le compre-nons. Il nous semble que chaque fois qu'il écrit, qu'il dessine, il nous fait des signes. Ces signes, les psychiatres les ont méprisés pendant des siècles. Maintenant, ils montrent à l'aliéné qu'ils comprennent ces signes, qu'ils cherchent à les interpréter, qu'ils se penchent sur lui non pas avec con-descendance, non pas par pitié, par charité, mais pour comprendre ce qui se passe au fond de lui. C'est en quoi consiste cette méthode de traite-ment qui maintenant a droit de cité parmi les méthodes psychothéra-piques, et qui s'appelle l'art-thérapie.

Jochen NOTH. — Vous ne répondez pas à la partie de ma question concer-nant la conscience des surréalistes devant la folie, et l'attitude choquante de Breton devant Nadja.

Gaston FERDIÈRE. — Là, je ne vois pas très bien. Je pense qu'il y a l'observateur, qui est Breton, et l'observée, qui est Nadja. Il y a cette dualité, que vous le vouliez ou non ; elle existe toujours aussi bien sur le

plan psychiatrique que sur le plan de l'observation du journaliste, du reporter, du romancier, etc.

Ferdinand ALQUIÉ. — Seul Breton serait, il me semble, qualifié pour répondre à la question de Jochen Noth.

Maurice de GANDILLAC. — J'ai peur de n'avoir pas toujours suivi votre pensée, cher ami. Il m'a semblé que votre conclusion avait essentiellement pour but de nous dire qu'il n'y a pas d'art des aliénés, ou des malades mentaux, mais l'art tout court. Et vous faisiez vôtre, m'a-t-il semblé, l'affirmation que les malades du genou ou du poumon ne sont pas différents à cet égard des autres malades. Mais dans ce cas-là, le problème perdrait beaucoup de son intérêt, j'entends le problème des rapports entre l'art et la psychiatrie. Or, d'un autre côté, dans la perspective de ce que vous appelez, je crois, d'un mot assez équivoque, l'art-thérapie, vous dites que la production artistique du malade est un moyen d'écouter les signes qu'il nous donne. Comme médecin, il vous intéresse de les comprendre pour aider le malade, mais, là, il ne s'agit plus d'art. Or, ce n'est pas toute votre pensée, puisque vous êtes intéressé, en dehors même de votre attitude, de votre conduite quotidienne de médecin, et comme artiste, par un certain nombre de ces malades. Dès lors, sont-ce des artistes comme les autres ? La question serait donc bien de savoir quels sont les caractères proprement esthétiques, propres aux malades mentaux, et quel est l'apport de la maladie mentale dans l'art. Ce qui serait en contradiction avec la conclusion prise *stricto sensu* : il n'y a pas d'art des malades mentaux plus qu'il n'y a d'art des tuberculeux. Car enfin la maladie mentale est souvent considérée comme créatrice, spécifique, originale. Et l'on pense, justement peut-être, que Van Gogh n'a pu faire ce qu'il a fait que parce qu'il était malade. C'est pour cela qu'il a enrichi l'art de façon unique.

Gaston FERDIÈRE. — Je vais tâcher de m'expliquer sur ce point aussi clairement que possible. Je crois, en effet, que dès qu'il s'agit d'une production artistique nous devons, dans notre jouissance esthétique, oublier quel en est l'auteur. Quand une œuvre nous touche, nous apporte quelque chose, qui vient nous révéler peut-être une partie de nous-même, il n'est pas besoin de savoir si cette œuvre est l'œuvre d'un artiste qui fait profession d'être artiste, ou l'œuvre d'un malade, apportée par un psychiatre du fond d'un hôpital de province. Nous n'avons pas à savoir cela. Nous avons à savoir si l'œuvre est artistique ou si elle ne l'est pas. Mais, ceci posé, il est bien entendu qu'il y a dans les diverses affections mentales des traits caractéristiques ou que du moins, nous psychiatres, nous voulons tenir pour tels. Sans doute nos classifications sont-elles variables. Notre nosologie est fluctuante, et participe de la mode. Mais enfin nous pouvons opposer, d'une part, un grand courant schizo-rationnel, où se pratique la stéréotypie, et je pourrai en donner en exemple, en peinture, Seurat. Et d'autre part un autre courant, le courant instinctivo-affectif ;

il y a là dynamisme, rattachement à d'autres choses, c'est le cas chez Van Gogh. Par conséquent, nous aurons d'une part une sorte d'art épileptique (et là encore je force ma pensée en disant épileptique), et puis d'autre part un art plus schizophrénique. Je suis persuadé que cela existe ; je suis capable, si un de mes collègues de province m'envoie le dessin d'un de ses malades, de dire à peu près la forme de sa psychose. Il y a en particulier ceci, que je crois être le premier à avoir décrit, et qui maintenant a droit de cité en psychiatrie, et qui s'appelle le *signe du bourrage ;* les dessins de schizophrènes sont bourrés, remplis dans leur moindre petit recoin, même au besoin par des lettres ou des hachures. Si Minkowski était là, il me regarderait, il est vrai, avec des yeux très sévères. Il me dirait : de quel droit dites-vous cela ? Ne vous demandez jamais, devant une personnalité donnée, si c'est un schizophrène ou si c'est un épileptique. Demandez-vous dans quelle mesure il appartient à l'un et à l'autre pôle. Car il est à la fois schizophrène et épileptique.

Je ne sais pas si j'arrive à répondre à votre objection.

Maurice de GANDILLAC. — Excusez-moi de n'être pas entièrement satisfait. Vous répondez sur le plan de votre analyse de médecin, qui se demande s'il a le droit de faire des catégories, si tel signe renvoie plutôt à la schizophrénie ou à l'épilepsie. C'est un sujet passionnant, mais c'est un sujet technique, intérieur à la psychiatrie. Le problème que je vous pose est tout à fait différent, c'est le problème de savoir si nous pouvons ou non admettre que la maladie mentale soit une source originale et unique de création artistique, et si ce qu'ont fait des malades mentaux est quelque chose que n'auraient jamais fait des gens qui n'auraient pas été malades. Bien entendu, je grossis parce que je ne sais pas quelle est la limite ; il y a beaucoup de grands artistes qui ont été plus ou moins névrotiques, quelques-uns psychotiques. Il y a là quelque chose d'analogue au problème du Greco ; l'art du Greco est-il lié ou non à une anomalie de sa vision ? Dans le cas où ce serait vrai, cela pourrait conduire certains artistes à penser que peut-être, pour voir le monde d'une autre façon, il faut arriver à se dilater d'une certaine manière la pupille. De la même façon, certains se sont dit que l'ingestion de certaines substances toxiques pourrait changer radicalement (nous avons là-dessus des témoignages très précis, ainsi de Michaux) leur vision intérieure. Une transformation de cette vision, liée à un trouble mental déterminé, quel que soit le nom que vous lui donniez, quelle que soit la classification nosologique que vous adoptiez, et qui pour nous, profanes, n'a qu'un intérêt second, est-elle génératrice d'art ? Y a-t-il un apport incontestable et positif de la maladie comme telle à la création artistique ? ou la maladie est-elle une simple déformation, ou limitation ? Peut-on avoir envie de devenir fou pour avoir du génie ? Formule grossière sans doute, mais qui renvoie à des thèses qui ont été soutenues quelquefois.

Jean BRUN. — Aimée, dont parle Lacan, tant qu'elle est malade, écrit

de très belles pages. Guérie, elle n'écrit plus rien. Est-ce que cela ne pose pas un problème médical, social et esthétique ?

Gaston FERDIÈRE. — Je pense (mais je n'engage que moi-même en donnant cette réponse) que, pour créer, il faut être névrosé ou psychosé. Je ne connais pas de création en dehors de cela. Mais j'ajoute, corollaire immédiat, que les déviations sensorielles, les stigmates de l'oreille ou de l'œil, ne modifient pas notre perception du monde. Le Greco est le Greco parce que c'est le Greco, et son astigmatisme est une chose que les peintres et les esthéticiens ne peuvent plus retenir. D'abord c'est un faux astigmatisme. Quant aux drogues que nous injectons aux malades, je suis l'ennemi de ces expérimentations, et je pense qu'on a rendu un mauvais service à certains peintres médiocres en leur injectant des drogues. Ces drogues leur ont révélé un monde nouveau ; ils se sont mis à le peindre, on a admiré leurs tableaux ; eux-mêmes, lorsqu'ils ont regardé leurs tableaux après l'intoxication, se sont dit : mais sapristi, en effet, cela a une grande valeur ; ils ont alors trouvé leur œuvre antérieure si médiocre qu'ils n'ont plus osé peindre. C'est extrêmement grave, car leurs œuvres antérieures se vendaient, ils avaient des clients qui leur demandaient une forme d'art stéréotypée, telle qu'ils en avaient l'habitude. Un médecin achète un tableau parce que son collègue, le chirurgien, en a acheté un, et voudrait à peu près le même pour le mettre dans son salon. On va chez un peintre pour acheter la peinture que l'on sait trouver chez lui. Si nous nous mêlons, nous, psychiatres, d'intervenir nous allons vouer beaucoup de gens à mourir de faim.

Jean BRUN. — Ce n'est pas tout à fait le sens de ma question et de celle de Maurice de Gandillac. Je la poserai donc d'une façon plus explosive. Malade, Aimée produisait de très belles choses ; guérie, elle ne produit plus. Fallait-il donc la guérir et, si oui, que signifie le mot guérison en face de la production artistique qui était la sienne ?

Gaston FERDIÈRE. — C'est là, justement, la difficulté du métier de psychiatre. Je ne puis penser que la malade Aimée, qui était internée, doive le rester. Comme j'ai un rôle social, le rôle de libérer de mon hôpital psychiatrique le plus de malades possible et de les rendre le plus rapidement possible à la vie normale, si je peux guérir Aimée, je dois le faire. Aimée, du reste, a connu sa période féconde à une époque de grande inactivité thérapeutique. C'était avant l'ère de la chimiothérapie, elle a donc guéri parce que le temps l'a guérie, et sans que les psychiatres y soient pour grand-chose. De toute façon, le plan médical et le plan esthétique sont distincts. J'ai un malade réinterné pour la troisième fois, parce qu'il a manqué de violer sa mère. Chaque fois qu'il est dans une période d'excitation moyenne (je ne dis pas de grande excitation terminale, où il a envie de se blesser), il fait des œuvres qui sont à proprement parler géniales, et que vous aurez l'occasion de voir, en octobre, à la Salpêtrière. Je n'ai pas envie de le guérir à ce moment-là. Mais il faut que le

psychothérapeute fasse son métier. Il y a aussi des moments où il dit à un malade : ce que vous avez fait là, c'est très beau, uniquement pour l'encourager à vivre, et devant l'œuvre la plus vulgaire. Il m'arrive de déclarer « belles », dans mon cabinet ou à l'hôpital, des œuvres de malades que je trouve répugnantes, ou sans intérêt, mais, cela, c'est de la technique psychothérapique. Je fais taire en moi l'artiste et l'esthéticien chaque fois qu'il s'agit de psychothérapie. Je crois que j'ai répondu à peu près à ce que vous me demandiez. Les deux points de vue doivent être séparés.

Georges SEBBAG. — Est-ce que vous ne croyez pas que ce que vous avez mis en jeu tout au long de votre exposé, c'est la question du statut social de l'artiste ? En découvrant des structures inconscientes chez ce qu'on appelle le « fou », le malade mental, on permet de remettre en question les procédés qu'emploie l'artiste dit normal et installé dans la société. Car la question fondamentale est bien de se pencher à nouveau sur l'artiste, de se demander quel est son moyen d'action dans notre société. En ce sens, je crois que le surréalisme, en révélant qu'il fallait regarder du côté des malades mentaux, a fait œuvre de nouveauté et de révolution. Ne croyez-vous pas qu'il a surtout voulu mettre en cause l'artiste social, tel qu'il nous a été légué par l'histoire de l'art, et même l'art, tel qu'il nous est légué par l'histoire ?

Gaston FERDIÈRE. — Mais oui, bien sûr ! Et j'ajoute que toute psychiatrie digne de ce nom est avant tout une socio-psychiatrie, pour reprendre le mot du professeur Bastide. Nous ne pouvons pas concevoir pour le moment une psychiatrie qui serait indépendante d'une société. Nous vivons dans un régime capitaliste, qui apporte à l'artiste des interdits, mais qui lui apporte aussi, parfois, des satisfactions d'argent. Nous sommes obligés de le soigner en fonction de ce qui l'entoure, de son conditionnement, l'artiste étant conditionné autant que conditionnant.

René PASSERON. — Docteur, je voudrais que nous revenions, si cela est possible, à la question essentielle de votre exposé, et qui a été soulignée par Maurice de Gandillac. Vous avez dit, dans un premier moment, que la maladie mentale, loin d'être toujours dégradante et incapable de création, était souvent source créatrice d'œuvres d'art. Et, ayant dit cela, vous avez conclu qu'il n'y a pas d'art pathologique. Personnellement, j'avais cru sentir une contradiction. Mais vous venez de répondre à vos interlocuteurs qu'au fond il n'y a d'art que pathologique. Il n'y a de création authentique que pathologique, et notamment chez des hommes qui sont de mauvais peintres et qui, drogués, deviennent un instant de bons peintres pour retomber ensuite dans leur médiocrité. Evidemment, si tout art est pathologique, il n'y a plus d'art pathologique. Nous sommes sur un plan où les catégories s'emboîtent exactement, et je vous suis dans votre conclusion. Mais l'essentiel de votre thèse serait alors ceci : pour être vraiment génial dans la création, il faut rompre avec la notion,

fondamentale pour votre métier, qui s'appelle la santé. Voici donc mon problème : est-ce qu'il n'y a tout de même pas dans cette santé, dont on a pu dire que ses limites avec le pathologique sont bien troubles, quelque chose qui relève de l'éthique de l'artiste ? Est-ce que le grand créateur normal n'est pas celui qui trouve, par son art de vivre, par sa manière de prendre la vie, le moyen de se libérer de toute cette facticité dont vous parliez tout à l'heure, alors que, sans le vouloir, le malade, par sa maladie, rencontre ces états qui sont des états de haute civilisation chez l'artiste normal, mais qui sont chez lui des espèces de hasards, ou de catastrophes personnelles, et ne paraissent heureuses que vues du dehors ? Est-ce qu'il n'y a pas moyen, sans se droguer ou être soi-même malade, mais en assumant ses fonctions psychologiques, de devenir créateur ?

Gaston FERDIÈRE. — Je crois que nous allons aboutir à la métaphysique. Je réponds, là, sur mon plan personnel. Je pense qu'il n'y a pas de création sans maladie, que l'être humain qui ne crée pas, c'est le débile profond, c'est le berger des Cévennes ou de l'Aubracq, qui mène ses moutons, et qui est, à peu près, à leur niveau ; niveau très répandu d'ailleurs, qu'on peut aussi bien trouver chez l'industriel, l'enseignant... et le médecin, bien entendu. C'est le niveau du non-créateur, c'est le niveau du monsieur qui vit, mange et dort. Mais chez tout être qui a une pensée, qui est sensible à l'art, il y a un petit foyer névrotique qui vient le chatouiller, un peu d'angoisse ou d'anxiété qui l'oblige à trouver autre chose.

Jean FOLLAIN. — Vous avez dit que l'art des schizophrènes avait une garantie d'authenticité, parce qu'il était dépourvu de tout intérêt esthétique conscient chez le malade. Cela, je le crois comme vous. Mais ne pensez-vous pas tout de même qu'il n'y a pas que cet art dit brut, et ne pensez-vous pas que s'ajoute à certaines formes d'art la conscience de faire de l'art ? Et estimez-vous que la conscience de faire de l'art ne peut pas ajouter une valeur à l'art ? L'artiste lucide sait qu'il fait de l'art, qu'il est un artiste ; il est conscient de son art. Est-ce que le fait d'être conscient de son art, ce qui n'empêche pas la grande valeur de certains arts inconscients, n'ajoute pas une valeur à l'art lui-même ?

Gaston FERDIÈRE. — Je veux bien le croire, mais ce n'est pas le problème du déclenchement initial de l'œuvre.

Jean FOLLAIN. — Je voulais vous dire, d'autre part, que cet art des schizophrènes a existé dans le passé. Ses manifestations n'ont pas été reçues comme elles le sont maintenant. Il y a eu des bagarres, on s'est réfugié dans des catégories spéciales pour l'admettre ; on a dit : c'est du grotesque, c'est du baroque. Mais il y a certainement toujours eu un art qui se rapprochait de l'art des schizophrènes d'aujourd'hui.

Gaston FERDIÈRE. — Je suis persuadé, en effet, que tout le baroque est essentiellement de nature schizophrénique. Nous avons eu ici même, à Cerisy, une conférence de M^me Chastenet sur *L'Année dernière à Marien-*

bad. Elle nous a montré cette influence du baroque aussi bien dans l'architecture que dans cette voix monotone que nous comprenons parfois à peine.

Jean FOLLAIN. — Ne pensez-vous pas, par exemple, pour prendre un cas très spécial, que Lewis Carroll, qui est tout de même assez proche de nous, et s'est manifesté à une époque où la psychiatrie était à peine née, serait à présent considéré comme un malade mental ?

Gaston FERDIÈRE. — Je ne le crois pas. Lewis Carroll trouvait le moyen, malgré son délire, et malgré sa création, de rester inséré dans son milieu. Ce milieu lui permettait de photographier des petites filles nues ; c'était très bien vu. Actuellement, si je voulais photographier des petites filles nues, on m'arrêterait. Mais, à l'époque victorienne, cela se faisait, qu'est-ce que vous voulez ?

Philippe AUDOIN. — Une question a été laissée sans réponse, celle de Jochen Noth, au sujet de l'attitude de Breton à l'égard de Nadja. Et je regrette que cette question ait été laissée sans réponse, parce qu'elle ne me paraît pas tellement extérieure au sujet. Je ne peux pas répondre au nom de Breton, qui, en effet, comme l'a dit Ferdinand Alquié, serait seul qualifié pour le faire. Je crois, néanmoins, que le surréalisme n'a jamais approché ce que nous appellerons la folie, pour simplifier, dans le dessein de s'y confondre ; loin de là ! Je ne pense pas que la pensée surréaliste, dans ce qu'elle a eu de rigoureux, de tendu, de constant, ait eu le goût du naufrage, c'est-à-dire le goût d'une situation subjective rendant impossible toute adaptation à quelque milieu que ce soit (je précise pour qu'il n'y ait pas de sous-entendus moraux dont on puisse me soupçonner). Au contraire, je crois que le surréalisme est un effort, entre autres choses, vers plus de lucidité, plus d'intelligibilité, et j'irais presque jusqu'à dire plus de raison, si je n'avais pas l'air, à ce moment-là, de me livrer à la provocation. Mais je prendrai presque ce risque : je dirai plus de raison contre le rationalisme, contre la raison qu'on veut nous imposer. Cela me paraît être une des revendications fondamentales du surréalisme, et ce modèle, que j'esquisse seulement, peut être appliqué à bien d'autres tentatives faites au sein du surréalisme. Mais je crois qu'il est particulièrement adapté à l'intérêt, bien compris, du surréalisme pour le pathologique mental, ou réputé tel. Le pensez-vous ?

Gaston FERDIÈRE. — Mais je ne vois pas qui pourrait penser que le surréalisme a le goût du naufrage !

Philippe AUDOIN. — J'ai voulu répondre, par ce biais, à certaines interventions.

Gaston FERDIÈRE. — Au contraire, le surréalisme cherche à nous construire un avenir, il tend vers l'amélioration des conditions de vie.

Ferdinand ALQUIÉ. — Je suis particulièrement heureux de ce que vient

de dire Philippe Audoin. Cela rejoint ce que je n'ai cessé de dire, ici et ailleurs, sur la lucidité surréaliste, sur l'élargissement de la raison qu'il apporte, sur la lumière qu'il projette sur des domaines qui, avant lui, étaient livrés à la nuit. Mais quand vous dites, docteur : « Qui pourrait penser que le surréalisme a le goût du naufrage ? », je réponds : beaucoup de gens. C'est, hélas, l'idée que beaucoup s'en font. Idée qui, du reste, coïncide avec leur désir de le voir lui-même sombrer dans le naufrage.

Sylvestre CLANCIER. — J'espère que j'ai mal entendu. Le docteur Ferdière disait tout à l'heure, en parlant d'un berger dans sa campagne avec ses moutons : cet homme-là, c'est le débile le plus profond. J'avoue que cela me choque beaucoup. Ma grand-mère était bergère, et, loin d'être débile, elle était poète, et faisait des vers très beaux.

Gaston FERDIÈRE. — Je n'ai pas voulu prétendre, il va sans dire, que les bergers étaient tous des débiles. J'ai cité aussi des débiles professeurs ou médecins.

Philippe AUDOIN. — Des éléments pour la solution de notre problème pourraient se trouver dans Marcuse, au sujet de la situation de la psychanalyse telle qu'il l'expose dans *Éros et civilisation*. Marcuse se demande si le rôle de la psychanalyse, qui consiste finalement à rendre les gens adaptables, à leur permettre de vivre, ne fait pas le jeu de ce qu'il appelle la répression, et même la surrépression, telle qu'elle se présente dans les sociétés instituées, et si ce que la psychanalyse étouffe ou rend moins gênant, ce n'est pas la voix de l'Éros, de l'Éros régressif et pourtant, d'une certaine manière, progressiste, puisqu'il s'ouvre à une liberté, ou à une revendication de liberté, illimitée. Marcuse ne résout d'ailleurs pas le problème, à mes yeux, d'une façon totalement convaincante, mais le problème est par lui très clairement posé.

Jean WAHL. — Il faudrait faire la distinction entre les œuvres d'un grand malade et les œuvres d'un grand génie qui est malade. Dostoïevsky est épileptique, c'est essentiel à Dostoïevsky, je crois, mais on ne va pas mettre les œuvres de Dostoïevsky dans la galerie qui exposera des œuvres d'épileptiques.

Gaston FERDIÈRE. — On n'aura d'ailleurs jamais l'idée de faire une telle galerie. Non ! les psychiatres sont bien malades, mais pas à ce point-là tout de même ! Mais enfin il est certain que si l'on prend l'œuvre de Dostoïevsky, et si on l'épluche, on y trouve un certain nombre de traits qui ne peuvent être considérés que comme relevant de l'épilepsie. Ce n'est du reste pas la peine d'aller chercher un Russe, pour lequel nous avons des difficultés de langue, nous pouvons prendre des textes de Flaubert. Nous ne pouvons pas imaginer un Flaubert qui ne serait pas un épileptique avéré, qui n'écrirait pas et ne penserait pas en épileptique. Mais, si un professeur de psychiatrie veut étudier l'épilepsie, il tâchera de prendre

ses exemples ailleurs. Sauf un professeur que je connais et qui, à Alger, il y a deux ans, a voulu montrer le début de la schizoïdie en prenant des textes d'écrivains qu'il tenait pour schizoïdes selon son goût, sa doctrine. Je ne le nomme pas par prudence.

Ferdinand ALQUIÉ. — Il y a encore une question qui me semble n'avoir pas été assez approfondie. A mon sens, on a confondu la nécessité, pour créer, de l'angoisse et celle de la maladie mentale. Or toute angoisse n'est pas pathologique ; l'angoisse devant la mort ne me semble pas pathologique ; l'angoisse vitale non plus. Il y a, de même, des douleurs qui ne sont pas pathologiques. Alors, est-ce que, parfois, du fait que, pour créer, il faut ne pas être parfaitement content de soi, on n'a pas conclu un peu vite qu'il faut, pour créer, être malade ? Le malheur de l'homme, la douleur de l'homme, l'angoisse de l'homme ne sont pas nécessairement des maladies, elles me paraissent déjà des sources suffisantes de création. Dès lors, on peut penser qu'il y a une création dont la source ne serait pas pathologique.

Gaston FERDIÈRE. — Il y a même une école doloriste.

Ferdinand ALQUIÉ. — Oui, mais ce que je voulais ainsi mettre en question, c'est l'affirmation, qui a été la vôtre, selon laquelle toute création est pathologique. A moins que l'on ne tienne pour une maladie la prise de conscience même, par l'homme, de sa condition.

Philippe AUDOIN. — Peut-être l'humanisme n'est-il qu'une névrose.

Ferdinand ALQUIÉ. — Sinon l'humanisme, du moins la conscience. Plus de conscience entraîne plus d'angoisse. Et l'angoisse, et le désespoir, ne sont pas le privilège de ceux qu'on appelle les fous.

1. Ce texte est le message qu'en 1959 le docteur Ferdière a adressé au Congrès de criminologie de Vérone, qui organisait un « Symposium international d'art psychopathologique ».

(JEAN SCHUSTER)

Le surréalisme et la liberté

Ferdinand ALQUIÉ. — Nous allons entendre ce soir Jean Schuster, membre du groupe surréaliste, ancien directeur de la revue sur-réaliste *Médium*. Il a été aussi, avec Mascolo, le fondateur du *14 juillet*. Je suis particulièrement heureux de l'accueillir parmi nous et je lui donne la parole.

Jean SCHUSTER. — Mesdames, Messieurs, le surréalisme se distingue des courants de la pensée révolutionnaire, antérieure ou contempo-raine, par son pessimisme fondamental quant au destin de la liberté. Cela tient non pas tant aux expériences que les surréalistes ont vécues au même titre que d'autres, mais profondément à ce que, d'une part, le surréalisme n'est pas un humanisme, et d'autre part, à ce que le rationalisme, généralement tenu pour une force d'éman-cipation est, à son regard, le plus accompli des systèmes d'oppres-sion de la pensée. Il y a sur ces deux points une rupture radicale et irrémédiable avec les différentes idéologies de gauche. Cette rupture est aussi la base de la critique surréaliste de ces idéologies et de leurs applications historiques.

Dire que le surréalisme n'est pas un humanisme, c'est dire qu'il rejette la religion de l'humanité à cause d'abord qu'il n'éprouve aucune sympathie pour un corps aussi abstrait, et qu'ensuite, lui offrirait-on de bonnes raisons de participer à l'ascension de cette humanité, qu'elle reposerait encore sur le vieux dualisme du bien et du mal dont, nous semble-t-il, Sade et Nietzsche ont depuis long-temps fait justice. Si l'on veut, dans l'espoir de nous être agréable, parler de religion de l'homme, rappelons que Stirner reprochait précisément à Feuerbach d'avoir fait descendre Dieu dans l'homme et qu'il n'y voyait, quant à lui, Stirner, aucun avantage appréciable, le problème n'étant pas de diviniser l'homme mais d'abolir toute

idée de divinité. En volant un peu moins haut, et pour tout dire en péchant dans le pire cloaque de l'époque, on aura une juste représentation d'une forme extrême, mais nullement négligeable, de l'humanisme contemporain, en se remémorant le propos de Staline, qui fit frémir d'aise ses innombrables valets : « l'homme est le capital le plus précieux. » Voilà bien la formule saisissante et vraie, si l'on veut se souvenir du taux d'intérêt usuraire qu'il appliquait et qui lui fut payé en sueur, en larmes, en sang et en cadavres par un capital de cent cinquante millions d'esclaves placé pendant vingt ans. En vérité, le surréalisme se méfie de l'humanisme parce qu'il n'est ni fondé en raison, l'anthropocentrisme étant pure spéculation, ni fondé en morale, puisqu'il est orienté, comme je l'ai dit, par le dualisme du bien et du mal.

Nous nous tenons à l'écart de préoccupations qui nous paraissent dissoudre les énergies, et à tout le moins les priver d'agressivité dans la revendication de la liberté, revendication qui ne saurait prendre d'autre intensité que paroxystique. Il va sans dire toutefois que n'est pas nôtre cette pseudo-pensée qui circule dans certaine littérature moderne et dont le meilleur exemple était donné par le petit Nimier, qui a dû se trouver bien malin et bien stendhalien le jour où il a écrit : « Tout ce qui est humain m'est étranger. »

Quant au rationalisme, nous nous flattons de le malmener, de recenser et d'exalter ce qui le met en défaut. La mauvaise foi, le truquage, le faux témoignage et la caricature sont monnaie courante dès qu'il s'agit du surréalisme. Il me faut donc préciser que ce n'est pas à la raison que nous nous en prenons, mais au système qui la pose comme instance suprême de l'esprit. J'écrivais il y a peu, à propos de Benjamin Péret, que « le poète est celui qui affronte la raison non pour la détruire mais pour lui mesurer prestige et puissance, non pour en priver l'esprit à la vie duquel elle demeure essentielle mais pour l'écarter des contrées inspirantes où, sitôt qu'elle apparaît, le merveilleux se dissipe, le vertige s'édulcore. A cette raison froide et envahissante des rationalistes, qui assujettit le monde au seul principe de réalité, le poète veut substituer une raison ardente, médiatrice du jeu dialectique entre le principe de réalité et le principe de plaisir ». J'ajouterai aujourd'hui que ce rationalisme pédant, sans être autrement troublé par les désaveux qu'il reçoit de toutes parts et de la science elle-même, organise notre société de consommation et notre existence de producteurs-consommateurs en fonction du couple travail-loisirs, de telle manière que bientôt les loisirs seront encore plus odieux que le travail. Le rationalisme pas-

sait, à l'origine, pour une machine de guerre contre la religion. Outre qu'à en juger par les résultats, et j'y reviendrai, l'offensive a singulièrement manqué de punch, fallait-il, pour en finir avec la sinistre idée de Dieu, commencer par prétendre réglementer l'imagination et assagir les passions ; restreindre notre regard à l'univers connu, ou connaissable, par les seules facultés raisonnantes ; décréter enfin que l'esprit, ne s'élevant plus vers Dieu, cessera tout simplement de s'élever pour tourner au ras des catégories et des définitions univoques ? N'y avait-il pas, dans sa rigueur et dans sa démesure, dans sa rigueur démesurée et dans sa démesure rigoureuse, la pensée de Sade tout entière fureur lucide, extirpant Dieu de la conscience et « la racaille tonsurée » de la société ? Sade déchaînait la raison et la rendait ardente. Maurice Blanchot écrit à son sujet : « La liberté est la liberté de tout dire, ce mouvement illimité qui est la tentation de la raison, son vœu secret, sa folie. » Le rationalisme est justement ce qui rejette la folie hors la raison et la traque et l'enferme. A cet égard, Sade a bien été l'une des premières victimes du rationalisme, car s'il a passé vingt-sept ans de sa vie en prison, c'est sous trois régimes différents, mais tous trois apeurés par le mélange explosif de ses désordres et de sa sagesse, de ses imprécations et de sa dialectique. A ces trois régimes, Sade a donné une commune mesure : en deçà des apparences, ils reposent sur la répression de l'esprit lorsque celui-ci tente d'échapper aux normes rationnelles. On serait, dès lors, tenté de dire que la liberté se confond avec ce mouvement de l'esprit.

Quant à ce qui lie définitivement chez Sade, au plus haut niveau de conscience révolutionnaire, la sexualité dans ce qu'elle a de plus pervers et de plus exigeant, et la quête de la liberté dans ce qu'elle a de plus passionné, je citerai de Herbert Marcuse cette phrase qui me paraît suffisamment éclairante : « Dans une société répressive qui impose qu'on mette sur un même plan ce qui est normal, ce qui est socialement utile, et ce qui est bien, les manifestations du plaisir pour son propre compte apparaissent nécessairement comme des fleurs du mal. »

Le rationalisme actuel, dans ses implications politiques, ne prétend plus détruire les religions, mais bien au contraire entretenir avec elles le dialogue de la coexistence pacifique. Le préposé du parti communiste français à cette fonction, Garaudy, s'est livré dans un récent numéro du *Monde* à un ahurissant tour de passe-passe. Reprenant la démonstration marxiste qui concluait à la nécessité d'une lutte sans merci contre les religions parce que :

a) sur le plan philosophique, elles détournent les aspirations humaines vers la transcendance ;

b) sur le plan historique, elles sont alliées aux classes oppressives ; Garaudy, pour légitimer ses perpétuelles conversations avec les curés de tout acabit, s'appuyait sur le fait que Lénine avait toujours refusé d'inscrire l'athéisme dans les statuts du parti communiste. Voilà où en est le rationalisme, non seulement avec le fidéisme, mais avec la raison elle-même. Eh bien ! nous, surréalistes, nous continuons à tenir pour vraie la démonstration marxiste, les religions pour des entreprises d'asservissement, et les prêtres pour des agents de la répression. Nous nous révoltons au spectacle d'un président de la République française, en voyage officiel, communiant dans une église de Leningrad. Nous estimons scandaleuse la politique du parti communiste italien qui, dans un pays où, sans équivoque possible, l'Église catholique est la première force d'oppression, renonce à attaquer le Vatican pour de misérables calculs électoraux. Nous déclarons que, parmi les causes de décadence de l'esprit révolutionnaire en Europe occidentale, il y a la démobilisation systématique des classes opprimées par les esprits qui prétendent les diriger, et en premier lieu l'abandon, par ces partis, des mots d'ordre simples mais efficaces, *naturellement* révolutionnaires, de l'anti-militarisme et de l'anti-cléricalisme primaires. Nous tenons à honneur d'être pratiquement les seuls à penser que le progrès réel de la liberté dans le monde ne peut se mesurer qu'aux défaites subies par l'Église, l'Armée et la Police, les trois institutions qui sont les piliers de l'appareil administratif d'oppression (l'État) et de l'appareil d'oppression (le capitalisme privé ou d'Etat). Je serais impatient de savoir pourquoi la toute-puissance transcendante, qui permet aux religions d'obtenir la soumission du troupeau, aurait cessé de couvrir l'appareil matériel de la domination avec sa morale répressive toujours en exercice. Sous prétexte que les Églises se libéralisent, que des prêtres ont participé aux combats des peuples coloniaux, que la morale sexuelle imposée par le judéo-christianisme s'assouplit, on a vite fait de conclure à une volte-face des Églises. Les surréalistes ne croient pas un mot de ce genre de discours. Les Églises ne font que s'adapter à un monde qui ne se domestique plus à la trique. Le prosélytisme, en ce qui concerne les Églises chrétiennes, reste une fin intermédiaire, et Dieu laisse à ses serviteurs le choix des moyens, pourvu qu'ils travaillent efficacement à sa plus grande gloire. Grâce à cette tactique libérale, la puissance temporelle de l'Église catholique romaine et des Églises protestantes n'a fait que croître depuis

la dernière guerre. Pour nous en tenir à ce pays, qui niera que le pouvoir politique, prêt à sermonner tout le monde, alliés ou non, ne saurait en aucune manière heurter le Vatican ? Il y a en France, depuis 1944, un parti puissant, ouvertement clérical, ce qui n'existait pas entre les deux guerres, et qui obtient à peu près tout ce qu'il veut, depuis les subventions aux écoles confessionnelles jusqu'à l'interdiction de *La Religieuse*. L'Europe, dont on nous rebat les oreilles, inventée par les cléricaux Robert Schuman et Adenauer, sera l'Europe des technocrates baptisés et les ficelles en seront tirées de Rome. Alors, l'enjeu ne vaut-il pas qu'on lâche un peu de lest ? Au lieu qu'une telle manœuvre soit dénoncée et que soit relancée la combativité sur le plan philosophique au nom de l'athéisme et sur le plan historique par les moyens de l'anti-cléricalisme, les guides de la gauche n'ont de cesse que de s'attirer les bonnes grâces des différentes instances ecclésiastiques. Et quant à ceux, de plus en plus rares, qui n'acceptent pas ces trahisons, on pense leur imposer silence en les accusant d'anti-cléricalisme primaire. Qu'on m'explique alors ce qu'est l'anti-cléricalisme secondaire... Celui de Thorez, qui écrivait en 1936 : « Le matérialisme philosophique des communistes est loin de la foi religieuse des catholiques ; cependant, aussi opposées que soient leurs conceptions doctrinales, il est impossible de ne pas constater chez les uns et chez les autres une même ardeur généreuse à vouloir répondre aux aspirations millénaires des hommes à une vie meilleure. La promesse d'un rédempteur illumine la première page de l'histoire humaine, dit le catholique ; l'espoir d'une cité universelle, réconciliée dans le travail et dans l'amour, soutient l'effort des prolétaires qui luttent pour le bonheur de tous les hommes, affirme le communiste ? »

Pardonnez-moi d'être descendu au rez-de-chaussée de l'actualité quotidienne ; je voulais démontrer qu'il n'était au pouvoir de personne, quelque adresse qu'on y mette, de briser la corrélation entre le plan philosophique et le plan historique. La soumission à Dieu, c'est l'exploitation d'un besoin de merveilleux qui est une composante ontologique de l'homme. Les religions sont là pour empêcher que ce besoin ne fasse qu'un avec le besoin de liberté. Le rationalisme est venu, qui a nié ce besoin du merveilleux. Je souhaite que le surréalisme passe pour proposer une idée extrême de la liberté, et régler sa conduite et ses ambitions à court terme sur cette idée. Il ne nous suffit pas de faire nôtre la devise anarchiste : *Ni Dieu, ni maître ;* il nous faut réveiller dans l'homme le besoin de merveil-

leux dont il est frustré par les forces conjuguées du théisme et du rationalisme. Là est la mission du surréalisme.

Quand nous parlons de liberté, la tendance est de nous enfermer dans des options politiques que nous sommes parfois disposés à prendre à condition que leur priorité éventuelle ne soit pas posée comme absolue. Nous n'établissons pas de hiérarchie dans le malheur. Le sort des fous, internés aujourd'hui encore dans des conditions atroces, comme en témoigne une étude de MM. Andreoli, Trabucchi et Pasa, publiée cette année dans le sixième *Cahier de l'art brut,* le sort des prisonniers de droit commun nous importe autant que celui des militants révolutionnaires persécutés. La société les prive de liberté parce qu'ils ont suivi leurs passions, leurs instincts, toutes choses habituellement étouffées dans l'homme ; ce qui est réprimé là, c'est l'esprit vraiment libre qui ose ce qui paraît de moins en moins possible : la réalisation du désir. A l'objection classique, selon laquelle la société devrait se protéger, je rappellerai que la semaine dernière le général de Gaulle s'est incliné devant la veuve Mangin, honorant ainsi, au nom de la société, le boucher de Verdun, celui qui, après s'être fait la main au Tonkin et au Maroc, a froidement fait massacrer trois cent mille soldats. Combien faudrait-il en France d'assassins en liberté, et pendant combien d'années, de ces assassins artisanaux, pour égaler ce beau record d'industriel du crime ?

Qu'on m'entende bien : le surréalisme n'a jamais prétendu être une doctrine ou un système qui se substituerait à ce qui existe et qui aurait un programme moral, social, économique et politique. L'intérêt qu'il manifeste à l'égard de certaines interventions passées ou présentes, dans le domaine de la pensée comme dans celui de l'action, son adhésion sans restriction ou, au contraire, assortie de réserves à telle ou telle de ces interventions, sont toujours conditionnés par le pouvoir émancipateur qu'il leur prête. Dès la naissance historique du surréalisme, l'automatisme psychique défini par Breton comme le moyen d'exprimer « le fonctionnement réel de la pensée » posait le problème du langage et plus généralement de la communication en termes de liberté. « Dictée de la pensée, définissait Breton, en l'absence de tout contrôle exercé par la raison, en dehors de toute préoccupation esthétique ou morale. » C'était à la fois condamner la pratique littéraire, et mettre en doute l'adéquation du langage conscient à la réalité. C'était surtout exploiter les travaux de Freud pour montrer que, dans la mesure où le langage conditionne les rapports sociaux, ceux-ci sont nécessairement faux,

puisque compte n'est pas tenu du langage de l'inconscient, qui fait
partie de l'appareil psychique au même titre que le conscient. De
là que, pour tenter de comprendre les infortunes du surréalisme
dans son exigence ultérieure de révolution sociale, il faut procéder
par récurrence, car il n'a jamais cessé vis-à-vis de ses interlocuteurs
politiques de soutenir que l'aliénation était l'effet d'une conjugaison
des forces externes et internes, l'oppression d'une classe par une
autre se combinant à la pression exercée par le conscient sur l'in-
conscient. Mais jamais — et ici il me faut encore dénoncer un
mensonge très répandu — le surréalisme n'a fait valoir que la révo-
lution sociale était subordonnée à l'accomplissement de ce que
j'appellerai, pour simplifier, la révolution mentale. Il aurait fallu
qu'il prenne alors de sérieuses distances à l'égard de la structure de
sa propre pensée, qui est très rigoureusement la dialectique hégé-
lienne.

Nous tenons que la répression, elle, fait bon marché des préten-
dues catégories et des prétendues priorités. Les juges qui ont envoyé
Brodsky au bagne pour parasitisme social ont en fait bâillonné un
grand poète. Le jugement, pour un esprit analytique sérieux, est
un jugement de répression sociale, le pouvoir bureaucratique requé-
rant contre le vagabondage, et de répression mentale, la pensée
logique requérant contre la pensée lyrique. Mais c'est un seul et
même tribunal, un seul et même verdict, une seule et même vic-
time, une seule et même liberté brisée. C'est aussi, pour reprendre
une théorie de Marcuse, la surrépression au service du principe de
rendement, principe qui tend à se substituer au principe de réalité.

J'accorde que l'on pourrait reprocher au surréalisme une certaine
naïveté, lorsqu'en 1927 il a fait siennes toutes les thèses du maté-
rialisme dialectique, que ses principaux responsables ont adhéré au
parti communiste et que, par là-même, ils tenaient l'U.R.S.S. pour
une plate-forme d'où la liberté se développait selon un nouveau
processus historique. Cette naïveté, pardonnez-moi de penser que
ceux qui en étaient exempts, alors, n'avaient que peu à voir avec
l'idée de liberté. Le surréalisme, tant qu'il sera, échappera toujours
au jugement rationnel qui réduit à néant le flux de la vie, quand il
arrive que c'est l'affectivité qui le commande. Nous sommes con-
vaincus, d'ailleurs, que l'enchaînement rationnel des faits que l'on
voudrait nous faire prendre pour l'histoire n'est qu'une pure fiction.
C'est un marxiste qui a écrit : « Dans l'histoire, le rationnel devient
absurde, mais quand cela est nécessaire pour la marche de l'évolu-
tion, l'absurde devient aussi rationnel. » Ce marxiste s'appelait

Trotsky. C'est l'assez valable exemple d'un esprit qui savait tirer de la raison toutes les ressources qu'elle peut offrir, sans se laisser dominer par elle.

Pour en revenir au surréalisme en 1927, et pour justifier sa naïveté, il faut se représenter la pauvreté des informations dont on disposait alors. L'opposition de gauche, en U.R.S.S., ignorait elle-même qu'elle avait déjà perdu, et que Staline avait bureaucratisé le parti à tous les échelons pour constituer l'appareil. Rien ne permettait de supposer, à cette date, que l'État russe, loin de dépérir, se renforçait au contraire en fonction de la thèse du socialisme en un seul pays. Sur le plan intellectuel, Maïakowsky, Pasternak, semblaient bénéficier d'une totale liberté de création. En France, cependant, les rapports des surréalistes et du parti communiste n'étaient pratiquement jamais au beau fixe. Si j'insiste sur les événements de cette période, au risque de rompre le ton de cet exposé qui ne se veut pas historique, c'est qu'ils démontrent clairement que l'adhésion au parti, de la manière dont elle s'accomplit, dénonce d'avance comme fallacieux ce que l'on désignera plus tard sous le terme d'*engagement*. Celui-ci suppose que toutes les facultés de création sont soumises à la nécessité d'exprimer uniquement la réalité politique, économique ou sociale. Bien au contraire, il apparaît dès cette époque aux surréalistes que le poète détourne la poésie de son objet, qui est d'émanciper le champ mental, s'il prête sa voix à l'illustration de la théorie ou de la *praxis*. Toute aventure, à ce compte, est absente puisque déjà courue par d'autres. Sans préjudice de ce qu'il peut y avoir de ridicule à chanter les martyrs de la liberté ou le combat héroïque des peuples, alors qu'on est bien assis dans un fauteuil, c'est l'efficacité révolutionnaire elle-même qui commande à la poésie et à l'art d'agir sur le terrain qui leur est spécifique. Dans sa vie, comme dans son œuvre, Péret a montré que le militantisme révolutionnaire était parfaitement compatible avec la création poétique, à la condition expresse que ces activités soient rigoureusement distinctes, sans quoi l'une ne pouvait que détruire, ou à tout le moins affaiblir l'autre. De leur autonomie réciproque dépend que l'exigence de la liberté, leur commune mesure, soit formulée dans toute sa pureté et dans toute sa passion.

Dès 1926, André Breton écrivait dans *Légitime Défense* : « Dans le domaine des faits, de notre part, nulle équivoque n'est possible. Il n'est personne de nous qui ne souhaite le passage du pouvoir des mains de la bourgeoisie à celles du prolétariat. En attendant, il n'en est pas moins nécessaire, selon nous, que les expériences de la

vie intérieure se poursuivent, et cela bien entendu sans contrôle extérieur, même marxiste. »

Breton explique dans ses *Entretiens* comment il devait retirer de la circulation et détruire les exemplaires de *Légitime Défense* par loyauté envers le parti communiste, au moment où il y adhère. Il n'empêche cependant que ce contrôle marxiste sur l'activité surréaliste ne s'est jamais réalisé effectivement, autrement que par des brimades et des réflexions caustiques sur la revue *La Révolution surréaliste*, et notamment (ce qui prend tout son sel aujourd'hui) sur le sens dans lequel, disaient les camarades du bureau de contrôle, il convenait d'y regarder les reproductions de Picasso.

D'autres que moi écrivent l'histoire du surréalisme, mais il m'appartient d'observer ici combien la plupart de ces historiens ont donné une image inexacte de notre mouvement, en majorant l'importance des options politiques par rapport à d'autres options, tout aussi déterminantes. Je souhaite avant tout qu'il soit retenu de mon propos que la cause surréaliste étant celle de la liberté, le surréalisme entend revendiquer cette liberté à hauteur de ce qui est tenu hors de lui pour l'impossible. Si nous en passons par des modalités accessibles, qu'il soit admis qu'elles ne sont pour nous que des moyens. Le spectacle du monde est un scandale permanent. Nous ne cherchons rien de moins que de rétablir l'équilibre entre la révolte et le désespoir. Il me plaît de croire qu'en dépit de tous mes efforts pour être clair, j'avais la volonté à moi-même cachée d'être obscur, mais la liberté l'est encore plus.

DISCUSSION

Ferdinand ALQUIÉ. — Depuis le début de cette décade, nous n'avions pas entendu la voix indignée, furieuse et révoltée du surréalisme, de façon aussi pure, aussi nette que ce soir. Je remercie donc, d'une façon toute spéciale, Jean Schuster de nous avoir fait entendre cette voix.

Avant d'ouvrir la discussion, je voudrais faire une remarque. Peut-être, sur un plan réflexif, les notions de tout ce que Jean Schuster a condamné : rationalisme, humanisme, etc., pourraient-elles être précisées. Je crois, par exemple, que le mot *humanisme* a des sens très divers ; moi-même, ce matin, et sans savoir ce que Jean Schuster allait dire, je reconnaissais que, si j'avais à refaire mon livre sur le surréalisme, la seule chose que j'y changerais serait celle-là : je ne pense finalement plus que le surréalisme soit un humanisme. Mais, en fin de compte, je crois qu'il s'agit d'une question de mots, et qu'il faut seulement définir ce qu'on entend par humanisme.

Jean SCHUSTER. — Je me suis surtout référé à ce qu'a proposé Auguste
Comte, et qui me paraît être ce qui est le plus généralement admis
aujourd'hui sous ce terme. J'entends par humanisme la religion de
l'humanité.

Ferdinand ALQUIÉ. — Oui, en ce sens, le surréalisme n'est pas un huma-
nisme, et ce n'est évidemment pas en ce sens que j'ai dit autrefois que
c'en était un. Pour le rationalisme, je suis également d'accord avec Jean
Schuster. Le surréalisme n'est pas rationaliste. Le seul point sur lequel
je ne sois pas d'accord, Jean Schuster le sait, c'est sur la philosophie de
Hegel, qu'au passage il a déclaré être la seule philosophie du surréalisme.
Ce n'est pas mon avis, mais je ne pense pas que ce soit là l'essentiel de
son exposé [1].

Maurice de GANDILLAC. — Ne pensez-vous pas quand même que cette
question a une certaine importance ? Car il est surprenant, je dois le
dire, d'entendre, à trois minutes d'intervalle, affirmer que l'on est hégélien
et que l'on refuse une philosophie de l'histoire.

Jean SCHUSTER. — Je n'ai pas dit que nous refusions une philosophie de
l'histoire. J'ai dit que nous ne pensions pas que la philosophie de l'his-
toire, qui consiste à dire que l'enchaînement des faits se produit selon un
ordre rationnel, rende compte de tout.

Maurice de GANDILLAC. — C'est quand même ce qu'a dit Hegel.

Ferdinand ALQUIÉ. — Je veux bien que la discussion porte sur ce point,
je ne voudrais pas qu'elle s'y engage tout de suite. Et voici pourquoi.
Certes, je ne me dérobe pas le moins du monde : en ce qui me concerne,
tout le monde connaît mon admiration pour le surréalisme et ma défiance
en ce qui concerne Hegel. Mais il me semble que si nous abordons immé-
diatement ce problème, nous allons entreprendre une discussion purement
théorique qui nous éloignera de ce que Jean Schuster a voulu dire, de
l'essentiel de son propos, de sa violence même. Et je voudrais que la
discussion porte sur l'essentiel du propos de Jean Schuster, à savoir sur
cette affirmation, passionnée et pure, de la valeur de la liberté, sur l'oppo-
sition de Jean Schuster et des ennemis qu'il s'est reconnus, et qu'il a très
clairement désignés. Si on a un reproche à faire à Jean Schuster, ce ne
sera pas celui de n'avoir pas été assez explicite sur ce point.

Sylvestre CLANCIER. — Pourquoi le surréalisme refuse-t-il de se laisser
dire humaniste ? Je comprends très bien que la notion d'humanisme, telle
que la conçoit Auguste Comte, soit de nos jours à rejeter. Mais pourquoi
le surréalisme refuse-t-il l'humanisme, puisqu'il vise à restituer l'humain,
ce qui est le plus véritablement humain ? Je comprends la révolte des sur-
réalistes contre ce qui est le scandale permanent du monde, contre
l'Église, l'Armée, la Police, contre la cochonnerie des politiciens. Mais
pourquoi refuser de se laisser appeler humaniste, lorsqu'on est le plus
humain ?

Jean SCHUSTER. — Je crois avoir répondu par avance à ce que vous demandez. J'ai dit, mais un peu rapidement peut-être, que l'humanisme ne me paraît pas fondé en raison dans la mesure où l'anthropocentrisme, qui paraît être ce qui le fonde, est une pure spéculation. J'ai conscience de n'avoir pas été très clair sur un point. J'ai commencé par dire que le surréalisme était totalement pessimiste ; la raison fondamentale en est qu'il n'est ni humaniste, ni rationaliste. Or, humanisme et rationalisme, c'est ce qui, généralement, anime les différentes pensées de gauche, en leur optimisme. Je ne suis pas revenu assez clairement sur cette question du pessimisme qui est, à mes yeux, fondamentale.

Ferdinand ALQUIÉ. — A vrai dire, il faut se défier des mots en *isme*. Le mot pessimisme est peu clair. Vous savez, comme moi, que Breton a écrit qu'il faisait les plus extrêmes réserves sur ce qu'on appelait le pessimisme surréaliste. Legrand, l'autre jour, a dit que l'espoir du bonheur était essentiel dans le surréalisme. Je pense que c'est vrai, ce qui ne veut pas dire qu'il s'agisse ici de la conception rassurante d'un bonheur en pantoufles. Si vous m'accordez ceci, accordez aussi que le mot de pessimisme risque d'introduire dans les esprits quelque confusion, il me semble.

Jean SCHUSTER. — Je l'ai employé dans une intention topique, c'est-à-dire pour faire pièce à ce que j'appellerai l'euphorie qui anime généralement les différents mouvements de gauche, desquels je voulais qu'on distingue le surréalisme.

Ferdinand ALQUIÉ. — Je l'ai parfaitement compris, et c'est justement pourquoi je répugne à discuter sur des mots en *isme*. Car vous avez incontestablement livré, d'une façon absolument pure, une sorte de sentiment vital du surréalisme, dont je craindrais précisément qu'il ne se perdît, si on se demandait comment il faut définir humanisme, rationalisme, pessimisme. Je crois que nous sommes d'accord ?

Jean SCHUSTER. — Tout à fait.

Robert Stuart SHORT. — L'histoire du surréalisme montre que les œuvres que Breton a voulues résolument libératrices ont été converties en commodités de luxe. Je voudrais citer un cri angoissé de Buñuel, sur le sort fait aux œuvres surréalistes. Ce cri a été poussé après la réussite mondaine du *Chien andalou*. Buñuel dit : « Mais que puis-je contre les servants de toute nouveauté, même si cette nouveauté outrage leurs convictions les plus profondes, contre une presse vendue ou insincère, contre cette foule imbécile qui a trouvé beau ou poétique ce qui, au fond, n'est qu'un appel désespéré et passionné ? » C'est bien le problème de l'efficacité surréaliste qui se trouve ici posé. Le public a une telle facilité à détacher les œuvres surréalistes de l'esprit qui a animé leur créateur ! C'est sur ce plan que je voudrais entendre ce que vous avez à dire.

Jean SCHUSTER. — Je vais vous répondre sur le plan des faits. Prenons l'exemple des peintres (et je m'en tiens à la peinture parce que c'est une

valeur marchande). Les peintres surréalistes qui, entre 1926 et 1930, faisaient scandale, et scandale également au point de vue économique dans la mesure où ils ne vendaient pas leurs tableaux, voient maintenant leur peinture admise et achetée par les amateurs. Quant aux jeunes peintres surréalistes d'aujourd'hui, leur peinture continue d'être tenue à l'écart du marché. En ce qui concerne les revues surréalistes, quand on fait des études sur le surréalisme, on les limite toujours à la période de 1924-1939. Les revues actuelles, qui existent, qui diffusent un certain nombre de messages, ont environ sept à huit cents lecteurs. Ce n'est pas pour nous effrayer parce que *La Révolution surréaliste* n'en avait pas plus, ni *Le Surréalisme au service de la révolution* ; ce qui veut dire que ce que le public admet aujourd'hui, ce sont les formes de scandale qui ont été éprouvées il y a trente ans. Si nous les répétions maintenant, évidemment cela n'aurait aucun intérêt ; c'est pourquoi nous ne le faisons pas. Mais en ce qui concerne ce que nous créons aujourd'hui, en peinture comme en poésie, cela est toujours tenu de la part du public, éclairé ou non, dans le même degré de suspicion que ce que créaient les surréalistes il y a trente ans, ce qui nous rassure d'ailleurs. Je ne sais pas si j'ai répondu à votre question.

Robert Stuart SHORT. — Je voudrais bien le croire.

Jean SCHUSTER. — Vous ne le croyez pas parce que vous êtes contemporain et que vous réagissez comme les contemporains de 1926. D'ailleurs, monsieur Short, je me permets non pas d'ouvrir une polémique avec vous, mais je me souviens de vous avoir vu il y a quelques années, au moment où vous prépariez une thèse sur le surréalisme. Nous avons bavardé ensemble très agréablement, et je dois dire que j'ai été d'accord sur les idées que vous énonciez. Et je vous ai posé la question : pourquoi écrivez-vous votre thèse sur la politique, sur l'activité politique du surréalisme ? Pourquoi la limitez-vous, comme tous ceux qui font profession de fossoyeurs à l'égard du surréalisme, entre 1925 et 1939 ? Et vous m'avez répondu : « Écoutez, c'est le sujet de ma thèse, je suis dans un cadre universitaire, et je suis obligé de m'en tenir là. » A ce moment-là, je vous ai dit : « Bon ! parfait. » Mais, lorsque j'ai appris que vous alliez faire une intervention sur le surréalisme et la politique en 1934, j'ai été très surpris, parce que c'était encore plus limité ; vous vous enfermiez vous-même, volontairement, dans un cadre universitaire, historiquement très daté, dont, aujourd'hui, vous pouviez aisément vous écarter. Je dois dire que je crois (cela n'a pas été l'objet de l'exposé que j'ai fait ce soir, et j'aurais pu, si j'avais voulu, et si on avait voulu, bien sûr, décrire l'activité surréaliste depuis 1944 à nos jours sur le plan politique), je crois, puisque nous parlions en termes d'efficacité, que notre activité récente n'aurait pas été en reste par rapport à l'activité de la période dite, par les historiens, héroïque. Je m'expliquerai volontiers là-dessus si quelqu'un le demande.

Robert Stuart SHORT. — Si je peux vous répondre pour me défendre sur
le sujet de ma conférence, je l'ai pris précisément à titre exemplaire. En
parlant de *Contre-attaque,* j'ai cru qu'il était plus utile de raconter un
moment précis de l'histoire du surréalisme, que de répéter les conclusions
assez abstraites que j'ai faites à la fin de mon étude là-dessus. Il y a du
reste, aux Etats-Unis, des ouvrages où l'on traite du surréalisme d'un
point de vue absolument contemporain, ainsi le livre de Matthews. On cite
vos propres articles, et d'autres articles de vos contemporains. Mais je
ne suis pas du tout sûr que le surréalisme, maintenant, ait la même effi-
cacité (et je le regrette) que celle qu'il avait dans les années que vous
avez vous-mêmes appelées héroïques.

Ferdinand ALQUIÉ. — Puis-je prendre la parole ? Dans la conversation
qui vient d'avoir lieu entre Robert Stuart Short et Jean Schuster, plusieurs
questions ont été posées dont certaines me concernent. Tout d'abord, à un
moment donné, Schuster, vous avez dit : « Si j'avais voulu, et si *on* avait
voulu... » Je ne voudrais pas que quelqu'un puisse penser que le *on,* c'est
moi, et que je vous aie imposé le moins du monde votre sujet. Vous avez
pu traiter absolument de ce que vous avez voulu.

Jean SCHUSTER. — Oui, excusez-moi de cette mauvaise formulation.

Ferdinand ALQUIÉ. — Bon. Ceci étant précisé, prenons la question de
Robert Stuart Short. Robert Stuart Short nous a fait un exposé, on est libre
de penser qu'il aurait pu choisir un meilleur sujet, et, là, encore, je pré-
cise que, de ce sujet, je ne suis pas responsable. Je le défendrai cependant.
Je pense qu'il était utile, dans cette décade, qu'il y ait trois sortes d'études,
les unes portant sur des points historiques précis, d'autres sur les grands
thèmes surréalistes, l'amour, la liberté, et d'autres encore sur ce que
j'appellerai les *genres* surréalistes, poésie ou peinture. L'exposé de Robert
Stuart Short s'est inséré dans une de ces catégories, qui n'est évidemment
pas celle que vous avez choisie. Je crois qu'il a été utile pour le public,
et pour nous tous, de porter l'attention sur une affaire précise. L'exposé
de Robert Stuart Short m'a paru très intéressant. Il eût été, sans doute,
déplorable que cet exposé fût le seul. Mais, dans l'ensemble, il prenait
tout à fait sa place.

Quant à la dernière question que posait, cette fois, Robert Stuart Short,
je me permettrai de lui donner une réponse qui ne sera peut-être pas
celle de Jean Schuster, mais que je propose comme étant seulement
mienne. Il y a, entre le scandale que le surréalisme provoquait, mettons
en 1930, et le scandale qu'il provoque maintenant, une différence. Cette
différence, à mon avis, ne tient pas au surréalisme lui-même. Elle vient
de ce que l'esprit public s'est modifié dans le sens d'une telle froideur,
d'une telle sottise, qu'il ne se scandalise plus de rien, et cela parce qu'il
ne comprend plus rien. Quand on a représenté *L'Age d'or,* j'étais à la
représentation où le film a été attaqué, et je rappelais hier à l'un de vous
que j'ai reçu un coup de poing fort violent dans la bagarre. Or, ce soir-là,

il y avait ceux qui étaient pour *L'Age d'or*, et il y avait ceux qui étaient contre, jetaient de l'encre sur l'écran, crevaient les toiles de Ernst, de Tanguy, qu'on avait exposées ; la lutte était claire et avait un sens. A l'heure actuelle, et ce n'est pas un reproche qu'on puisse faire aux surréalistes, ni à n'importe quel auteur, on peut projeter n'importe quel film, on peut jouer n'importe quoi, nous aurons toujours un public qui, sans rien comprendre, et de peur d'être pris pour sot, dira : « Bravo ! Que c'est beau ! » Il y a donc une différence fondamentale ; c'est qu'aujourd'hui, pour des raisons qu'il faudrait du reste étudier, et qui ne sont pas imputables aux surréalistes, nous sommes dans un monde où aucune affirmation proprement dite, ou aucune négation ne sont possibles. Vous parliez tout à l'heure de l'Église, et de votre lutte contre l'Église. A l'époque des scandales surréalistes, lorsque, comme le rappelait René Passeron hier, par exemple, Max Ernst faisait un tableau représentant la Vierge corrigeant l'Enfant-Jésus, tous les catholiques se scandalisaient. A l'heure actuelle, les catholiques diraient : « Mais comme c'est vraisemblable, mais comme c'est bien ! »

Jean SCHUSTER. — Et comme c'est catholique !

Ferdinand ALQUIÉ. — Oui, comme c'est catholique ! Comment voulez-vous donc faire scandale ? C'est à Robert Stuart Short que je poserai la question : qu'est-ce qu'il faut faire, en présence d'un tel état d'esprit ?

René PASSERON. — Si vous le permettez, il y a un petit détail qu'on pourrait ajouter à propos de la toile que vous évoquez. C'est, je crois, un pasteur protestant — la protestation, à l'époque, a été discrète à Paris — c'est un pasteur protestant qui a dit que le tableau serait plus percutant si le petit Jésus était battu au moyen de son auréole !

Ferdinand ALQUIÉ. — C'était là un cas isolé, vous me l'accorderez. Maintenant, c'est devenu général.

René PASSERON. — Il faudrait quand même parler, à ce sujet-là, du scandale des *Paravents*. Je ne sais pas si vous avez assisté à cela, mais il faudrait en dire un mot.

Ferdinand ALQUIÉ. — Je veux bien qu'on en touche un mot, mais c'est hors de la question du surréalisme.

René PASSERON. — Hors du surréalisme, mais pas hors du scandale actuel.

Maurice de GANDILLAC. — A la première représentation des *Paravents*, il n'y avait que des visages béats. Tout le monde était d'accord, tandis qu'à *L'Age d'or*, ils n'étaient pas tous d'accord.

Philippe AUDOIN. — Dans le tableau que vous avez tracé, Monsieur Alquié, de la béatitude du public, et de la facilité avec laquelle il avale absolument n'importe quoi, vous avez mis le doigt sur une des composantes qui meuvent ce public ; c'est l'optimisme, l'optimisme béat

dont, par exemple, une revue comme *Planète* est de nos jours le porte-
parole. Je voulais remarquer à cet égard que notre ami Schuster a eu rai-
son, ne serait-ce qu'en rupture avec cette espèce d'optimisme diffus,
d'insister sur le pessimisme fondamental du surréalisme. Dans cette rela-
tion, je crois que le mot pessimisme prend tout son sens et n'a plus
besoin d'autre explication.

Ferdinand ALQUIÉ. — Je suis tout à fait d'accord.

Georges SEBBAG. — Jean Schuster vient de dire que le scandale du monde
est un scandale permanent. Je crois que son intervention a un sens tout
à fait déterminé, je veux dire qu'aujourd'hui, à notre époque, en 1966,
cette intervention peut se comprendre tout à fait autrement que si elle
avait été faite dix ou trente ans auparavant, et, en ce sens, toutes les que-
relles, ou plus exactement tous les exposés théoriques qui s'y rattachent
prennent une tournure particulière et significative. Les doctrines touchant
à l'humanisme et au rationalisme, et aussi les attitudes touchant au pessi-
misme, tout cela peut effectivement se comprendre et s'éclaircir suivant
que le contexte général demeure ou change. Dans ce sens, je crois que, ce
soir, Jean Schuster a fait le point de ce qu'on pourrait appeler le surréa-
lisme à cette heure-ci. C'est donc bien par une réaction d'émotion et de
sentiment qu'il faut aborder cet exposé. Je ne crois pas qu'il faille effec-
tivement se demander ce qu'est l'humanisme, etc., car alors cet exposé
nous deviendrait absolument incompréhensible.

Ferdinand ALQUIÉ. — Je suis tout à fait de votre avis, et c'est exactement
ce que j'ai dit moi-même.

Georges SEBBAG. — Je le reprends néanmoins, car j'ai l'impression que si
l'on se perd dans des exemples, ou dans l'histoire du surréalisme, l'exposé
de Schuster deviendra incompréhensible. Je crois aussi que ce que vient
de dire Philippe Audoin est tout à fait important. Le spectacle du monde
est un scandale permanent. Je crois que si l'on ne se replace pas dans cette
attitude qui, au fond, était l'attitude fondamentale des surréalistes dès les
premiers jours, on ne comprend plus rien. On peut penser que toute
affaire est affaire intellectuelle ou affaire de mots. Je crois que l'interven-
tion de Jean Schuster est d'autant plus intéressante qu'elle permet de
balayer d'innombrables doctrines qui pourraient essayer de museler en
quelque sorte l'esprit surréaliste. Et ce que je puis dire aussi, c'est qu'elle
permet de comprendre que le surréalisme n'est pas quelque chose de ras-
surant, qu'il est quelque chose qui est à refaire constamment. Et en ce
sens, je crois que si ce soir nous décidions, par exemple, que la pensée
surréaliste est la dialectique hégélienne, ou ne l'est pas, nous laisserions
échapper le surréalisme. En ce sens, moi, je pourrais très bien dire : ce
n'est pas hégélien, en quoi je serais effectivement en désaccord avec
Schuster. Mais au-delà des points précis qui sont sujets à discussion, il
s'agit de saisir un sentiment qui nous est commun. Schuster est en quelque
sorte au-delà des doctrines qu'il a rejetées, et il s'est placé sous le signe

de Sade, et aussi de Nietzsche, qu'il a en quelque sorte accolés, parce que c'est seulement à partir de telles pensées qu'il faut en revenir à notre pensée, et qu'il est permis de se poser des questions touchant à notre vie. Et c'est ainsi que l'on peut sortir de la confusion dans laquelle le monde actuel s'installe réellement.

Ferdinand ALQUIÉ. — Ce que vient de dire Georges Sebbag confirme ce que je m'efforce de dire depuis le début. J'ai voulu maintenir dans son caractère émotif tout ce que Jean Schuster nous a apporté, sans négliger, bien entendu, l'apport intellectuel de son exposé qui joint la rigueur à la violence. Quant à la notion de scandale, elle me paraît en effet essentielle. Mais je parlerai, si vous le permettez, d'un scandale retourné. On a toujours considéré que le surréalisme était un mouvement scandaleux. Je suis plutôt d'avis que c'est un mouvement scandalisé. Le scandale surréaliste, ou ce qui apparaît comme tel, vient essentiellement de ce que les surréalistes sont scandalisés : scandalisés par le monde dans lequel ils vivent, et scandalisés aussi, comme Jean Schuster nous l'a dit si nettement, non seulement par ceux qui acceptent ce monde, mais par beaucoup de ceux qui prétendent vouloir le changer.

Jochen NOTH. — Il m'apparaît que dans le compte rendu de Jean Schuster il y avait quelques points très précis auxquels on devrait accrocher quand même le débat. Et surtout il y a eu une polémique que je n'ai pas très bien comprise, il me paraît important d'en dire deux mots. Avez-vous lu la thèse de Robert Stuart Short, ou non ? j'ai l'impression que non ?

Jean SCHUSTER. — Non !

Jochen NOTH. — Alors, polémiquer d'une manière aussi abstraite contre quelque chose que vous n'avez pas lu, du seul fait que cela traite d'un seul moment du mouvement surréaliste, ne me paraît pas très sensé. Une certaine manière de domestiquer le surréalisme peut aller, semble-t-il, chez vous au moins, jusqu'à nier l'histoire du surréalisme même, parce que vous vous refusez à discuter l'histoire. Cela rejoint une certaine position qui fait du scandale pour le scandale, ce que le surréalisme a refusé depuis Dada. Je pense que le surréalisme a été un mouvement très conscient de son histoire et de ses ancêtres dans le sens où l'a écrit Gracq, à savoir qu'il adaptait ses ancêtres à lui-même. Alors, je voudrais quand même préciser que cette polémique contre Robert Stuart Short qui a noté, d'après ce que j'ai lu de lui, des choses très justes sur le surréalisme, qui ne se situe pas du tout au niveau de Nadeau, ou de quelques autres, n'est pas justifiée.

Jean SCHUSTER. — Je vais vous répondre. Tout d'abord, je ne crois pas avoir vraiment polémiqué contre Robert Stuart Short. J'ai simplement rappelé que je m'étonnais, la première fois que je l'ai vu, qu'il limitât son sujet à une période historique ; et ensuite je m'étonnai à nouveau que les limites soient encore plus étroites ; c'est tout. Si vous appelez cela de la

polémique, je veux bien, mais je dois dire que je ne suis pas un homme de bonne compagnie et que je suis obligé ici, parlant au nom du surréalisme, de défendre le surréalisme contre ses fossoyeurs. Or, il y a une tendance commune à tous les fossoyeurs : limiter historiquement le surréalisme. Cela ne veut pas dire que des gens bien intentionnés ne cèdent pas à cette facilité, et je suis persuadé que Robert Stuart Short, bien que je n'aie pas lu sa thèse (mais ce n'est pas de ma faute s'il ne me l'a pas envoyée) est bien intentionné. Mais, étant ici d'une manière quelque peu combative, et parlant au nom du surréalisme, je me défie, passez-moi l'expression, comme de la peste de tout ce qui peut le limiter historiquement. Cela ne veut pas dire, non plus, que je dénie à personne le droit d'écrire l'histoire du surréalisme, et de privilégier telle période. Robert Stuart Short a raison de dire que la période de 1934, compte tenu aussi bien de ce qui se passait dans le monde que de ce qui agitait le surréalisme, était cruciale. Je serai le dernier à nier que cela puisse faire l'objet d'une conférence dans le cadre de Cerisy. Mais je voudrais que vous compreniez ma réaction, qui n'est pas celle d'un observateur impartial, et disons même objectif.

Ferdinand ALQUIÉ. — Je pense que cette réponse est très claire. Tout à l'heure, j'ai défendu Robert Stuart Short, tout en comprenant Jean Schuster. J'ai bien dit, dès le départ, qu'il y aurait dans cette décade deux sortes d'exposés : ceux qui émaneraient des surréalistes eux-mêmes et ceux qui seraient faits du dehors sur le surréalisme. J'ajoute, et nous le comprenons de plus en plus, que ces deux sortes d'exposés ne peuvent pas avoir le même esprit. Autre chose est *être,* et autre chose est parler sur un être ; autre chose est être surréaliste, et faire entendre la voix nécessairement présente, nécessairement intemporelle, si vous me permettez ce mot, du surréalisme ; autre chose est regarder le surréalisme du dehors. Cette dualité, du reste, ne se limite pas à l'histoire ; elle est l'essence même du regard. Au moment même où Jean Schuster s'exprime, je peux le regarder comme un objet, et dire : le 14 juillet 1966, Jean Schuster a dit ceci et cela. C'est déjà vrai, vous êtes dans l'histoire, vous êtes déjà un objet de l'histoire. Le fossoyeur a fait son œuvre.

Jean SCHUSTER. — Ah ! si le surréalisme n'avait que des fossoyeurs comme vous !...

Ferdinand ALQUIÉ. — Alors donc, il n'y a pas de débat. Robert Stuart Short s'est placé au point de vue de l'historien, Jean Schuster s'est placé au point de vue du surréaliste qu'il est. En ce qui me concerne, et pour répondre à ce qu'a dit Georges Sebbag tout à l'heure, je suis frappé par la permanence de l'idéal (ce mot idéal pourrait choquer mais il ne m'en vient pas de meilleur, attribuez cela à ma fatigue), de l'idéal surréaliste, ou plutôt de l'exigence surréaliste. L'exigence surréaliste, telle que je l'ai vue chez André Breton, en 1926, en 1933, telle que je la vois chez Schuster ce soir, c'est la même. Cela dit, il est absolument vrai que le

monde change autour de cette exigence, et que, de ce fait, elle ne s'exprime pas toujours de la même façon. Et c'est pourquoi, comme Sebbag le remarquait très bien, elle peut se dire tantôt optimiste, tantôt pessimiste ; ce n'est pas cela qui est important. Ce qui est important, c'est que ce soit toujours la même.

Denise LEDUC. — Dans votre exposé, vous vous réclamez d'un idéal de liberté que je qualifierai (je peux me tromper, mais vous m'expliquerez) de nominal. En effet, je me demande quel contenu pratique vous donnez à cette notion, en dehors d'une certaine attitude, qui me semble un peu adolescente, de scandale, attitude que vous préconisez et qui me semble consister à rechercher le scandale pour le scandale. Je crois qu'une attitude de révolte doit avoir, à la fois, un aspect positif et un aspect négatif. En elle-même elle est négative, puisqu'on s'oppose à un état de choses qu'on réprouve. Mais il semble aussi que, pratiquement, elle doit aboutir à changer le monde et à changer la vie. Or, comme vous rejetez dos à dos marxisme et catholicisme, en les accablant d'ailleurs d'injures, comme vous critiquez toutes ces institutions, je me demande ce qui reste. Comment allez-vous changer la vie ?

Jean SCHUSTER. — Je vais vous répondre sur plusieurs points. D'abord il me plaît que vous ayez qualifié mon attitude d'adolescente, car nous continuons d'être pour l'adolescence, et notamment pour les provos d'Amsterdam, par exemple, qui sont peut-être adolescents, mais qui témoignent d'une force de révolte qui nous importe beaucoup. Ensuite vous avez dit d'une manière, je m'excuse, un peu confuse, que je renvoyais dos à dos le communisme et le catholicisme en les accablant d'injures. Je n'ai accablé d'injures, que je sache, ni le marxisme, ni le communisme.

Jean LEDUC. — Excusez-moi d'interrompre. Je regrette beaucoup, mais vous avez dit : « Racaille, sinistre idée de Dieu... »

Ferdinand ALQUIÉ. — Monsieur Leduc, s'il vous plaît, voulez-vous permettre à Jean Schuster de répondre d'abord à Denise Leduc ?

Jean SCHUSTER. — Non, non, je vais répondre, peu importe, cela ne fait rien, j'ai l'habitude ! Je n'ai pas dit que je n'avais pas accablé d'injures le catholicisme ; j'ai dit que je n'ai accablé d'injures ni le marxisme, ni le communisme. Alors laissez-moi finir, au lieu de bondir ! Hein ? Il n'y a pas que moi qui explose !

Jean WAHL. — Vous ne lui laissez pas la liberté de bondir.

Jean SCHUSTER. — Oh ! si. La preuve, il l'a donnée.

Jean LEDUC. — Il est intolérable...

Ferdinand ALQUIÉ. — Ecoutez, monsieur Leduc, vous aurez la parole, et je vous donne la mienne que vous pourrez la garder quand vous

l'aurez. Mais, pour l'instant, Schuster était en train de répondre à Denise Leduc.

Jean SCHUSTER. — Je précise donc que je n'ai pas, à ma connaissance, accablé d'injures le marxisme, ni le communisme, à moins que vous identifiiez au marxisme et au communisme le stalinisme. Alors, oui, je l'ai accablé d'injures, et c'est peut-être le fond du problème, on y reviendra.

Jean LEDUC. — Je voudrais demander à Jean Schuster de quelle manière, au-delà d'une indignation et d'une révolte que je qualifierai de purement verbales, et à laquelle nous avons pu tous assister, le surréalisme, tel qu'il le conçoit, pense prolonger cette révolte par un passage à l'action pratique, pour la transformation du monde, ou par une lutte concrète, par exemple contre le communisme ou bien l'Église, j'entends l'Église chrétienne.

Jean SCHUSTER. — D'abord il faut préciser autre chose que j'aurais voulu dire dans mon exposé — j'aurais voulu m'étendre un peu plus sur la dialectique révolte-révolution. Je crois que, dans la perspective marxiste qui est de transformer la révolte individuelle en conscience de classe, il y a eu, et malheureusement les faits l'ont illustré sauvagement, une transformation qui s'est opérée de telle manière que la conscience de classe n'a pas été vraiment ce que Marx pensait qu'elle serait. La révolte individuelle a été totalement annihilée et au lieu d'une conscience de classe, animée par la double exigence de révolte individuelle subsistant encore mais transformée, et de volonté de révolution sociale, il y a eu malheureusement une annihilation totale de la révolte individuelle. Or, nous croyons, nous, que ce qu'il faudrait réhabiliter maintenant, peut-être d'un point de vue stratégique, et non pas d'un point de vue doctrinal, ce serait l'exaltation de la révolte individuelle. Et nous pensons que ce sur quoi il faut mettre l'accent, maintenant, c'est la révolte individuelle, pour briser à la fois l'ancien cadre bourgeois, auquel la révolte individuelle peut toujours s'appliquer quelle que soit l'évolution de la bourgeoisie, et la bureaucratisation de cette révolte, la négation de cette révolte que la conception stalinienne de la révolution a créée.

Quant à me demander, comme vous le faites, ce que le surréalisme propose comme action pratique, je crois avoir dit, et je vais le répéter maintenant et le préciser si vous voulez, que le surréalisme n'est pas une doctrine ; il n'a jamais prétendu, et aujourd'hui encore il ne prétend pas donner des modalités d'action. Ce n'est pas non plus un parti, il ne fait pas de prosélytisme, et il ne saurait répondre à ce genre de questions comminatoires parce que, bien sûr, on peut toujours dire : qu'est-ce que vous, vous avez fait, à quel moment, où étiez-vous en octobre 1917 ? Non, on n'a pas cette mentalité d'anciens combattants, quand même !

Denise LEDUC. — Moi, cela m'apparaît très, très romantique, votre attitude de révolte individuelle, car je ne crois pas qu'on puisse changer le monde et la vie, comme cela, par des révoltes individuelles, par des mani-

festations épisodiques. C'est quand même important de changer la vie !
Je sais que vous avez horreur des étiquettes, et vous avez raison. Mais
enfin, est-ce que vous accepteriez l'étiquette d'*anarchiste* ?

Jean SCHUSTER. — Oui. Pour ma part, mais là je n'engage que moi, je
l'accepte volontiers.

Ferdinand ALQUIÉ. — Je vais aussi dire quelque chose sous ma respon-
sabilité personnelle, et peut-être, cette fois-ci, Schuster et les surréa-
listes ne seront-ils pas d'accord.

Il y a incontestablement chez l'homme un besoin de révolte. Il y a
aussi, à chaque moment de l'histoire, des formes concrètes que prend la
révolte. Or la révolte historique tourne souvent à l'oppression, à la néga-
tion de l'exigence humaine de révolte. C'est pourquoi je crois nécessaires
ceux qui maintiennent à titre de fin, et dans sa pureté, cet idéal de révolte.
Sans eux, où ira la révolte ? Nous n'en avons que des exemples trop frap-
pants. Jean Schuster a parlé du stalinisme. Le stalinisme se disait issu de
la révolution. Et c'est au nom de la révolution que beaucoup ont accepté
ses crimes. N'est-il pas évident, et ici je parle seulement en mon nom, que
depuis des années, pour juger de quoi que ce soit, pour juger d'un crime,
pour juger d'une infamie, on commence par se demander si ce crime et
cette infamie sont ou non dans le sens de l'histoire, s'ils servent ou non
tel ou tel parti ? En sorte que la plupart des gens, tel est l'état d'esprit
public, admettent que les crimes commis par ce qu'on appelle *la droite*
sont vraiment des crimes (c'est admis par tout le monde, et je ne le dis-
cute pas, car un crime est toujours un crime, et je ne suis pas en train de
faire l'éloge de la droite, je suis simplement en train de remarquer que,
de ce côté, tout le monde reconnaît qu'il y a un crime), alors que, s'il
s'agit des crimes staliniens, si vous voulez, ou des crimes chers à la
gauche, le silence le plus complet s'établit. Et si l'on proteste, eh bien !
on est considéré comme un complice de la droite, un affreux fasciste. Il
est donc nécessaire qu'il y ait des gens qui continuent à dire la vérité sans
se demander qui elle sert et dessert, des hommes qui maintiennent cet
idéal de révolte, au service de l'homme, de tous les hommes. Cette ques-
tion a été souvent posée par André Breton, et par bien d'autres, c'est la
question de la fin et des moyens. Si, pour réaliser une hypothétique huma-
nité future, dont le bonheur est renvoyé sans cesse dans des temps plus
lointains, on demande aux hommes de devenir des esclaves, il est quand
même nécessaire qu'il y ait des gens pour dire non. Cela dit, je suis de
votre avis, leur voix est rarement entendue. Qu'est-ce que vous voulez que
j'y fasse, et qu'est-ce que vous voulez qu'ils y fassent ? Je ne sais pas,
Schuster, si vous êtes d'accord avec ce que je viens de dire ?

Jean SCHUSTER. — Absolument ! A cent pour cent.

Elisabeth van LELYVELD. — Je crois avoir compris que vous avez quand
même une certaine confiance dans les possibilités des êtres humains.

Alors, ce qui m'a frappée, c'est que les surréalistes refusent de faire quelque chose dans l'éducation, et par l'éducation. Ainsi dans le domaine artistique. J'en ai parlé, mais on m'a dit : « Le génie artistique, cela doit se révéler. » Cela n'a pas de sens. Car je n'ai pas voulu demander qu'on crée des artistes, mais qu'on donne quand même plus de possibilités de faire quelque chose avec des couleurs, de l'argile, et avec un peu de joie. Est-ce que vous pouvez m'aider dans ces questions ?

Jean SCHUSTER. — Ecoutez, je crois que dans la salle il y a suffisamment de surréalistes pédagogues qui pourront peut-être vous répondre.

Maurice de GANDILLAC. — Ce n'est quand même pas l'école du soir !

Elisabeth van LELYVELD. — Je voudrais savoir s'il y a une possibilité de réponse ?

Ferdinand ALQUIÉ. — Est-ce que parmi les surréalistes présents, quelqu'un veut répondre à Elisabeth Lelyveld ?

Georges SEBBAG. — Je crois que si l'on assigne au groupe surréaliste, comme Ferdinand Alquié vient de le faire, la tâche sociologique d'être un groupe à part, qui serait en quelque sorte un tribunal de l'esprit, on lui assigne une tâche spécifique. Mais il n'est pas possible, alors, de lui donner aussi comme tâche la tâche de l'éducation. Dans ce sens, je crois que les surréalistes ne peuvent pas être des éducateurs parce que, pour être éducateurs, il faudrait qu'ils participent activement à l'éducation telle qu'elle est donnée dans la société, ou bien qu'ils la conçoivent autrement. Ce qui fait, d'une façon générale, la tâche historique et sociale des surréalistes, est tel que l'éducation ne passe pas par elle.

Elisabeth van LELYVELD. — J'ai quand même un peu le sentiment que cela ne vous mène à rien.

Ferdinand ALQUIÉ. — Vous êtes sans doute venue ici, Mademoiselle, avec des désirs particuliers, avec vos propres problèmes. Il ne faut pas demander aux surréalistes de résoudre ces problèmes.

Elisabeth van LELYVELD. — Mais j'ai été un peu surprise que le débat s'engage toujours sur ces grands mots de révolution, de liberté, que l'on attaque si violemment ce stupide public bourgeois, bête, etc. Et j'ai éprouvé le besoin de savoir s'il n'y aurait pas moyen de changer pratiquement, peut-être en dehors des grandes révolutions, ce public stupide.

Ferdinand ALQUIÉ. — Oui. Mais, Mademoiselle, l'éducation, c'est autre chose. Tout à l'heure, j'ai dit que le surréalisme devait maintenir intacte une certaine idée de la révolte par rapport aux actions, aux partis dans lesquels se dégrade cette idée. Sur l'éducation, je suis d'un avis différent. Car autant je condamne avec violence les compromis que Jean Schuster dénonce, autant je l'ai dit, et je le répète, je ne renie en rien mon rôle d'universitaire. Mais je ne peux pas demander à tout le monde d'être universitaire ! Etre universitaire, c'est accepter d'instruire les gens, et ins-

truire les gens, c'est les faire passer par un certain nombre de paliers progressifs ; cela suppose des méthodes, cela suppose même qu'on ne mette pas immédiatement les élèves devant la vérité à laquelle on veut, à la longue, les faire aboutir, tout cela ne relève pas du surréalisme, cela pose d'autres problèmes.

Gaston FERDIÈRE. — Je crois pouvoir dire quelque chose à cette demoiselle. J'ai assez de peine à comprendre ce qu'elle demande, mais il me semble qu'elle pose le problème, tout de même important et que nous n'avons pas le droit de rejeter, de l'attitude du surréalisme devant l'enfant. C'est bien cela ?

Elisabeth van LELYVELD. — Oui.

Gaston FERDIÈRE. — Par conséquent, vous posez le problème de la position des surréalistes devant l'éducation artistique de l'enfant ?

Elisabeth van LELYVELD. — Oui, mais pas dans le cadre de l'État. Certainement pas.

Gaston FERDIÈRE. — Pas dans le cadre de l'État, ce qui rejoint la question posée par Schuster sur la liberté. L'enfant manifeste cette liberté, et la société bourgeoise tout entière le prive totalement de cette liberté artistique. Ce n'est pas la peine de le répéter parce que c'est un lieu commun, l'enfant est spontanément un poète, un artiste, un peintre. Nous avons des congrès d'éducation artistique où nous cherchons à développer ces facultés chez l'enfant sans les limiter par une esthétique bourgeoise, et sans tuer dans l'œuf le noyau lyrique que nous constatons chez l'enfant. Par conséquent il est possible de penser que, dans un certain cadre, nous pourrons, non pas faire œuvre surréaliste, mais nous inspirer de ce que les surréalistes nous ont appris, et dire que dans ce domaine de la psychopédagogie nous aurons des leçons à retenir du surréalisme, ne serait-ce que pour éviter les erreurs que des générations ont faites avant nous.

Ferdinand ALQUIÉ. — Quant à moi, je dois avouer que, dans mon enseignement, le surréalisme ne me sert à rien du tout.

Sylvestre CLANCIER. — Une simple question d'information. J'aimerais que Jean Schuster m'explique la position actuelle des surréalistes vis-à-vis du trotskysme.

Jean SCHUSTER. — Je vais répondre à cette question. Mais, d'abord, qu'est-ce que vous entendez par trotskysme ? La pensée de Trotsky telle qu'il l'a exprimée lui-même par des livres très nombreux, et par une activité politique qui a duré jusqu'à sa mort ? ou les dix-sept cent quatre-vingt-trois groupes qui se disputent l'héritage de la pensée de Trotsky dans le monde ? Selon ce que vous me répondrez, je vous répondrai à mon tour.

Sylvestre CLANCIER. — Je pensais non pas à la dissémination, mais à la continuité de la pensée de Trotsky, et je ne vois pas pourquoi vous semblez attaquer les dix-sept cent quatre-vingt-trois groupes.

Jean SCHUSTER. — Oh ! non, écoutez !

René PASSERON. — J'ai été très sensible au ton qu'a pris Jean Schuster pour parler de la liberté. Mais ce problème grave a été, dans la discussion, entouré, emmailloté de questions politiques, alors qu'il peut se poser dans bien d'autres domaines. J'ai l'impression que ce soir je quitterai la salle sans avoir appris grand-chose sur le problème des rapports entre la liberté et le surréalisme.

Ferdinand ALQUIÉ. — Veuillez préciser vos critiques.

René PASSERON. — Ma position est la suivante. Le surréalisme et la liberté, tel était le thème. Mais la liberté, c'est une idée, une idée pour laquelle on peut se battre, mais une idée. On a loué l'exposé sur le plan du sentiment. Mais que pouvons-nous discuter ? On ne discute pas un sentiment, comme vous l'avez très bien dit vous-même. Mais quel était le contenu ? On a parlé de Nietzsche. On a prononcé le nom de Sade. Mais quelles sont les doctrines, quels sont les groupes, quels sont les mouvements qui n'ont tiré le mot de liberté de leur côté ? J'aurais voulu savoir exactement comment le surréalisme le prenait. Ou préciser, chercher ensemble, comment le surréalisme interprétait la liberté, même s'il n'est pas une doctrine constituée comme système de savoir, comment il interprétait ce mot avant la guerre, pendant la guerre, et après, et maintenant.

Ferdinand ALQUIÉ. — En évitant les mots en *isme*, dont le contenu m'a paru vague, je n'ai pas dit qu'il ne fallait pas discuter sur les idées. J'ai dit au contraire que je voulais qu'on discutât sur des idées, non sur les mots. Si vous estimez que l'on n'a pas assez précisé telle ou telle idée, posez les questions qui vous semblent utiles.

René PASSERON. — Alors je pourrais poser... mais cela va être encore de l'histoire de la philosophie, qu'on a l'air de craindre ce soir...

Ferdinand ALQUIÉ. — Mais non, mais non. Moi, je ne crains rien.

René PASSERON. — On vous a posé, Jean Schuster, une question sur l'anarchisme. Vous avez pris, vous-même, position d'individualiste. Vous avez prononcé le nom de Nietzsche. Sade aussi a été évoqué, mais Nietzsche en particulier. Tout cela doit être précisé.

Jean SCHUSTER. — Alors, je vais vous décevoir une fois de plus, mais je ne vais pas vous répondre. Vous avez dit que je ne vous ai rien appris, mais je crois, monsieur Passeron, que je ne pourrai jamais rien vous apprendre.

René PASSERON. — Vous êtes pessimiste, vous l'avez dit tout à l'heure !

Jean SCHUSTER. — Oui, je l'ai dit. Parce que si mes souvenirs sont exacts...

René PASSERON. — Pas de souvenirs personnels !

Jean SCHUSTER. — Oh ! Il s'agit de souvenirs publics. Vous avez fait partie d'un groupe, en 1948, qui s'appelait le Surréalisme révolutionnaire, et qui sollicita son adhésion au parti communiste au moment où il essayait de domestiquer l'intelligence de ce pays. Il n'y avait pas que moi qui ne vous avais rien appris, il y avait les procès de Moscou également, et un certain nombre de crimes du stalinisme [2].

. .

Mario PERNIOLA. — Je voudrais demander à Jean Schuster s'il est d'accord avec la distinction faite par Ferdinand Alquié entre le regard du chercheur et l'objet de la recherche. Une chose, a-t-il dit, est de faire une recherche historique sur le surréalisme ; autre chose est d'être surréaliste. Alors je voudrais vous demander si vous croyez qu'il est possible de faire une thèse universitaire (je veux parler de la thèse de Short) avec un esprit, une attitude surréaliste ? Ou s'il y a une incompatibilité entre le travail historique sur le surréalisme et l'esprit du surréalisme ?

Jean SCHUSTER. — Je ne pense pas qu'il y ait d'incompatibilité absolue, mais je pense que la distinction qu'a faite Alquié est en effet une distinction de base. Maintenant, qu'il y ait de la part du chercheur une sympathie à l'égard de l'objet de sa recherche, ou une attitude variable, pouvant aller de l'antipathie à la sympathie pleine et entière et même à l'adhésion, c'est possible ; il y a toutes les nuances entre les deux extrêmes, si vous voulez. Et ces nuances sont précisément ce qui modifie l'esprit même de la recherche.

Mario PERNIOLA. — Oui, mais cependant, pour vous, la différence entre l'objet de la recherche et la recherche demeure.

Jean SCHUSTER. — Oui, elle demeure, et c'est peut-être un avantage du point de vue de la connaissance objective.

Ferdinand ALQUIÉ. — De même qu'un historien peut avoir de la sympathie pour le surréalisme, de même un surréaliste peut devenir un historien objectif du surréalisme. Les *Entretiens* d'André Breton me paraissent en ce sens une remarquable histoire du surréalisme, faite par André Breton lui-même qui, à un moment donné, se dédouble et se retourne sur son passé. Mais les deux attitudes restent séparées.

Jean WAHL. — Je voulais poser une question au sujet de la conscience et de l'inconscience. Vous avez parlé de la dictée de la pensée. Ce n'est pas clair pour moi.

Jean SCHUSTER. — C'est une citation de Breton.

Jean WAHL. — Et aussi la formule : donner le même droit (je crois) à l'inconscient, faire qu'il soit adopté *au même titre* que le conscient. Cela pose des question parce que c'est tout de même le conscient finalement qui donnera la parole à l'inconscient. *Au même titre*... ce ne sera donc jamais tout à fait au même titre que le conscient, que parlera l'inconscient. Je suis pour l'inconscient, en général, mais il faut bien admettre

que dès qu'on écrit, dès qu'on parle, il y a une intervention, minime dans certains cas, mais nécessaire, de la conscience. L'expression *au même titre* est-elle de Breton ?

Jean SCHUSTER. — Non, elle n'est pas de Breton. Je suis d'accord avec vous sur le fait que cette expression manque de rigueur. Mais dans le projet de l'écriture automatique, il s'agissait de réduire au minimum l'intervention de la conscience. Il s'agissait, et Breton s'en est expliqué d'ailleurs dans un texte descriptif sur l'acte même de l'écriture automatique, il s'agissait de réduire ce rôle à une impulsion initiale, de telle sorte qu'après cette impulsion ce n'était plus que la voix de l'inconscience qui parlait.

Jean WAHL. — Remarquez que je suis tout à fait pour le projet de Novalis, de rendre le conscient inconscient, l'inconscient conscient, de faire échange constant entre les deux. J'ai admiré votre exposé. Je suis sur beaucoup de points de cœur avec vous.

Jean SCHUSTER. — Je vous en remercie.

Charlotte BUSCH. — Je trouve très intéressante l'attaque contre la rationalisation de notre temps, mais je vois une certaine contradiction dans le mouvement surréaliste, car le mouvement surréaliste, quand même, vit dans un monde réel, et je ne vois pas comment le surréalisme pourrait faire autrement. Ma deuxième question concerne la révolte institutionalisée. Là aussi, je vois une contradiction parce que toute institutionalisation est contre la liberté.

Jean SCHUSTER. — Je m'excuse, mais je n'ai pas très clairement compris le sens de votre intervention. Je vais répondre d'abord à votre deuxième question, si vous le permettez. Je ne crois pas du tout, au contraire, et cela a été le sens de la réponse que j'ai faite à Jean Leduc, que la révolte se soit institutionalisée. C'est une fausse idée de la révolution. A en juger par celui qui passe généralement pour un grand penseur de l'époque (il suffit de voir les enquêtes que l'on fait auprès des étudiants pour savoir que, parmi les grands penseurs de l'époque, on trouve toujours Camus et Saint-Exupéry), eh bien ! à en juger par Camus, la révolte ne s'est pas du tout institutionalisée, bien au contraire. Il cherche ce qui, précisément, la légitime réellement au sens profond du terme, dans l'*Essai* que vous connaissez.

Quant à votre première question, que le surréalisme vive dans un monde réel, nous sommes d'accord, mais alors là on va encore retomber dans une question de terminologie. Le surréalisme n'a jamais nié ce monde réel, la réalité de ce monde ; d'ailleurs il ne s'appelle pas irréalisme. Il vit dans un monde réel, et vous me demandez comment il envisage la synthèse de lui-même avec ce monde réel ? Je ne comprends pas très bien le sens de cette question.

Philippe AUDOIN. — On a demandé à plusieurs reprises, sous des formes

différentes, que faire ? comment faire ? J'ai l'impression qu'il y a quelque chose qui n'a pas été rappelé. C'est que dans le monde où nous vivons, dans cet Occident où nous sommes, la véritable question du point de vue de la révolte individuelle serait plutôt : comment ne pas faire ? Et, je m'excuse de le rappeler, c'est presque du déjà vu, mais enfin il n'y a pas longtemps, le mouvement surréaliste, après s'être concerté, a dirigé une manifestation collective, publique, une exposition contre une certaine forme d'organisation du monde, forme où nous sommes bien obligés de « faire ». J'ai lu autrefois, à l'époque où sa parution faisait scandale, un livre d'un homme qui a mal tourné mais qui a pensé juste, et qui s'appelait James Burnham, et ce livre, *L'Ere des organisateurs,* j'en conseille la lecture. James Burnham, qui était d'ailleurs un disciple dissident de Trotsky à l'époque où il a pris la plume, en 43, a dit que le monde qui succéderait au capitalisme moribond et qui lui succéderait, disons pour simplifier, à l'Est et à l'Ouest en langage actuel, n'était pas selon lui le monde de la révolution prolétarienne, mais le monde de la technocratie. A l'époque cette idée avait fait un scandale abominable, et le préfacier, qui était Léon Blum, montrait un embarras épouvantable. De nos jours, cela paraît tout simple ; cette technocratie est si bien entrée dans les mœurs, que nous ne la sentons même plus passer. Dès lors, on nous demande : « Qu'est-ce que vous voulez faire, qu'est-ce que vous proposez ? »

Je considère simplement qu'il est déjà énorme de dire : « non ». Et je crois que le surréalisme est un des lieux, un des rares lieux en ce temps, où l'exercice du « non » est cultivé.

1. Le passage de l'exposé de Jean Schuster auquel renvoie ici la discussion a été supprimé par l'auteur lorsqu'il a revu son texte.

2. Ici se place un dialogue fort vif, que les bruits de la salle n'ont pas permis d'enregistrer.

(NOEL ARNAUD, PIERRE PRIGIONI)

Dada et surréalisme

Ferdinand ALQUIÉ. — Nous avons aujourd'hui un après-midi très chargé, puisque nous avons deux conférences à entendre. Ces deux conférences portant sur le même sujet, je n'ai pas cru devoir les séparer. La discussion les suivra, et portera sur les deux. Je vais donc donner la parole d'abord à Noël Arnaud, ensuite à Pierre Prigioni.

Noël Arnaud, vous le savez, est l'auteur de nombreuses études sur Remy de Gourmont, Dada, Alfred Jarry, et les petits symbolistes.

Noël ARNAUD. — Quand, en 1957, paraissait en Suisse, et en trois langues dont le français, un français un peu trébuchant, un gros volume généreusement illustré, intitulé *Dada, Monographie d'un mouvement,* il était à prévoir que le conférencier qui, près de dix ans plus tard, viendrait parler de Dada à Cerisy-la-Salle, dans une décade consacrée au surréalisme, n'aurait pas la tâche facile. C'est que, pour la première fois peut-être avec ce livre, pour la première fois en tout cas en masse aussi compacte, ceux qui prétendaient raconter l'histoire de Dada et définir son esprit étaient étrangers au surréalisme tout en disposant, sans conteste, de quelques bonnes références dada. Avec ce livre, se déclenchait la grande avalanche des ouvrages sur Dada, et sans vouloir trop parler de moi-même, je me souviens qu'en juillet 1958, dans une étude parue dans *Critique,* j'en dénombrais six ou sept publiés au cours du dernier semestre, et je me voyais contraint d'intituler cette étude : *Les Métamorphoses historiques de Dada,* tant étaient éclatantes les divergences d'interprétation chez les témoins et les acteurs du mouvement. Quoi qu'il en soit, les grands dadas survivants, et surtout ceux qui, depuis quarante ou cinquante ans, se taisaient, ont maintenant dit leur mot. Le drame c'est que, loin de nous éclairer la forêt dada, et de

nous orienter avec plus d'assurance, cette abondance de guides bénévoles, tous porteurs de la plaque officielle, accroît notre perplexité : qui choisir et pour aller où ? Je parle ici, bien entendu, des mémorialistes qui, à des titres ou à des degrés divers, prirent une part active au mouvement dada. Depuis peu nous possédons un autre guide, qui devrait être protégé de ce trouble de la mémoire, pire que l'amnésie, qui est l'enflure des faits minimes et non significatifs ; ce guide, c'est évidemment la thèse de Michel Sanouillet : *Dada à Paris.*

Je dois avouer que, pour avoir trouvé dans cet ouvrage deux ou trois propositions qui me paraissaient discutables, quand il y a quelques semaines, dans une émission de France-Culture consacrée au cinquantième anniversaire de Verdun, on voulut absolument me faire parler de Dada par rapport au surréalisme, ce n'est pas à la thèse de Sanouillet que je me suis reporté, mais aux *Entretiens* d'André Breton avec André Parinaud, qui datent de 1952. Je voudrais qu'on m'entende bien : on ne saurait dénier à personne le droit d'étudier Dada et d'avoir sur Dada son opinion propre. Dans ses *Entretiens,* André Breton, comme on lui faisait observer qu'il n'avait pas été tendre pour le symbolisme auquel il venait de reconnaître au passage d'assez grands mérites, répondait : « La critique de notre temps est très injuste envers le symbolisme. Vous me dites que le surréalisme ne s'est pas donné pour tâche de le mettre en valeur ; historiquement, il était inévitable qu'il s'opposât à lui, mais la critique n'avait pas à lui emboîter le pas. C'était à elle de retrouver, de remettre en place la courroie de transmission. »

La critique, dont André Breton dénonçait ainsi le manque de perspicacité et d'audace, peut trouver dans les remarques d'André Breton les meilleures raisons du monde pour fouiller Dada en tous sens, y compris dans le sens du surréalisme. Mais c'est une chose d'écrire l'histoire du symbolisme, et c'est autre chose de montrer en quoi le symbolisme a exercé son influence dans le surréalisme. Il me semble évident que cette influence est d'abord celle qu'a ressentie André Breton, fondateur du surréalisme, et non pas n'importe quelle influence du symbolisme sur n'importe qui. Or, il n'est pas rare aujourd'hui de rencontrer des gens sérieux, et qui se disent épris d'objectivité, vous expliquer que la façon qu'a André Breton de comprendre Dada dans ses rapports avec le surréalisme n'est pas la bonne. Je me demande qui, en dehors d'André Breton lui-même, peut savoir ce qu'a représenté Dada pour André Breton. Cette question pose, vous le sentez bien, un problème de méthode, et je ne

suis pas loin de penser que l'objectivité n'est pas de mise en ce cas
précis, même et surtout quand elle s'entoure d'un vaste apparat cri-
tique. En d'autres termes, il est urgent de renverser la vapeur. Je
m'explique ; parce que, durant trente années, Dada a été oublié,
méconnu, recouvert par le surréalisme, on a voulu (et dans ce *on*,
je ne crains pas de me compter), timidement à partir de 1948, avec
une certaine frénésie depuis une dizaine d'années, retrouver Dada
dans sa totalité, ne plus y voir simplement le berceau du surréalisme ;
on a voulu, en un mot, découvrir la spécificité de Dada. Il était
inévitable que dans cette reconstitution d'un Dada total, une certaine
distance se marque à l'égard de Dada à Paris. On voulait retrouver
Dada à Zurich, à New York, à Berlin, à Cologne. On tenait à le
trouver partout, à Madrid, à Prague, en Yougoslavie... Malheur de
l'érudition ! C'était à qui dénicherait la plus minuscule revue dada
dans la plus petite bourgade d'une vallée perdue des Balkans. Et
c'est ainsi que tout s'additionne, comme on peut additionner les
bicyclettes et les jets intercontinentaux, à cause de leur train d'atter-
rissage, à la rubrique générale : véhicules à deux roues. Il y a plus
grave, de même que dans une bibliographie exhaustive, sur un sujet
donné, le titre d'un ouvrage essentiel, irremplaçable, peut tenir en
une ligne alors que celui d'un article insignifiant peut en occuper
trois ou quatre, pareillement l'énumération de toutes les idées de
Dada donne à des esquisses ou ébauches, voire à de simples velléi-
tés, une importance égale et souvent supérieure aux inventions et
aux œuvres dont on peut effectivement créditer Dada. On en arrive
à ce point que la spécificité dada enveloppe tout et n'importe quoi et,
bien entendu, le surréalisme. On jugeait que le surréalisme étouffait
Dada, on en est à vouloir engloutir le surréalisme dans Dada. Une
spécificité dada ainsi comprise est à l'évidence la négation de toute
spécificité dada. Si on tient à mettre à jour le caractère propre de
Dada, il serait honnête de ne pas lui attribuer ce qui appartient en
propre au surréalisme.

Pour étudier les rapports ou les antinomies de Dada et du sur-
réalisme, la lecture du premier ouvrage consacré à Dada, celui dont
je parlais au début, *Dada, Monographie d'un mouvement,* est peu
profitable. J'avais fait d'assez larges extraits des différentes opinions
émises dans ce livre, mais si je veux avoir une chance de respecter
le temps qui m'est imparti, et donc de respecter celui qu'on accorde
à Pierre Prigioni, je suis obligé de résumer beaucoup cette partie de
mon exposé, quitte à ce que nous reprenions, au cours de la discus-
sion, certaines des opinions exprimées par des membres du mouve-

ment dada, étrangers au surréalisme. Résumons donc. Nous trouvons
Marcel Janco, un des premiers dadas de Zurich. Il affirme que, dès
1919, lui et plusieurs de ses amis ne retenaient que le côté construc-
tif de Dada. Il rappelle un des manifestes qu'ils avaient publiés à
ce moment-là ; ils se qualifiaient de *dadas radicaux*. Le moins qu'on
puisse dire de cette première tentative pour sortir de la négation
dada, c'est qu'elle n'annonce aucunement le surréalisme, si en
revanche on peut lui trouver quelque parenté avec le constructi-
visme de Gabo, Leusneron ou Malévitch. Richard Huelsenbeck, un
autre des dadas de Zurich, sinon de 1916 du moins de 1917, et l'in-
troducteur de Dada à Berlin, professe une opinion qu'on peut résu-
mer ainsi : Dada est la révolte existentialiste, et le surréalisme n'est
qu'un rejeton de Dada. Dans *Courrier dada*, Raoul Hausmann, un
autre dada de Berlin, rappelle que pour Huelsenbeck, en 1920,
Dada était politique, et en effet s'il y eut une ville au monde où
Dada se mêla étroitement à l'action politique révolutionnaire, aucun
doute n'est possible, c'est Berlin. Le dernier des grands témoins
dadas, étrangers au surréalisme, Hans Richter, écrit : « A Berlin
(et il y était) il y avait une vraie révolution à laquelle on avait décidé
de prendre part, les coups de feu partaient dans les rues et du haut
des toits. On était dans une révolution, et Dada y était engagé en
plein. » Inutile de rappeler que ni Dada à Paris, ni Dada à Zurich,
ne vécurent dans de telles conditions. « Un jour, dit-il, on était pour
Spartacus, un autre pour le communisme, le bolchevisme, l'anar-
chisme, et tout ce qui pouvait éventuellement se présenter. » Ce rôle
politique de Dada à Berlin, peut-on dire qu'il annonce, qu'il préfi-
gure l'attitude que prendront Breton et ses amis ? Bien sûr que non.
Dada à Paris ne possédera aucune des caractéristiques de Dada à
Berlin. Le tournant vers la politique que marquera le surréalisme,
André Breton dans ses *Entretiens* nous dit qu'on peut le situer avec
précision vers l'été 1925. A la réflexion, il est même surprenant que
l'activité de Dada à Berlin, sa participation aux luttes révolution-
naires, aient été aussi mal connues, aient rencontré si peu d'échos
à Paris.

Cependant il y a dans Dada à Berlin, à en croire ses mémoria-
listes, et aussi quelques textes d'époque, un autre centre d'intérêt :
la psychanalyse. Et là, celui qui s'intéresse aux rapports de Dada
et du surréalisme, ne peut manquer de dresser l'oreille. Dans un
manifeste publié en 1919, dans la revue *Der Einzige* (L'Unique),
Raoul Hausmann écrivait : « La psychanalyse est la réaction scien-
tifique contre cette peste pourrie, qui rabaisse à un niveau de classe

moyenne tous les gestes simples. » Bien, mais de quelle psychanalyse s'agit-il ? Hausmann nous l'apprend dans son *Courrier Dada*. Evoquant sa rencontre avec l'écrivain Franz Jung, il écrit : « J'ai fait sa connaissance en 1916 et nous avons publié ensemble plusieurs cahiers et revues, entre autres *Die Freie Strasse* (La Route libre), revue que nous distribuions gratuitement pour divulguer une psychanalyse nouvelle, formulée par Otto Gross, le psychanalyste et inventeur du contraste entre le Moi propre et l'*autre*. » Et un peu plus loin on lit ceci : « S'il est vrai qu'André Breton est resté jusqu'à présent sous l'influence de Freud (de même que Tristan Tzara, d'après son livre *Grains et issues*,) nous avions déjà tiré toutes les conséquences possibles de la psychanalyse entre 1916 et 1919. » Et Hausmann conclut : « Notre nouvelle psychanalyse, la première psychotypologie jusqu'à la fourberie de Jung, le fils du pasteur suisse, nous donnait une position très avancée en regard de Freud. » Raoul Hausmann aura beau expliquer, quarante ans après les événements, que la tendance de Dada à Berlin, la sienne tout au moins, « était caractérisée par l'importance de l'inconscient et de l'automatisme », nous pouvons lire les œuvres de ce temps-là, et si automatisme il y a, cet automatisme n'a donné aucune œuvre comparable de près ou de loin aux œuvres nées de l'écriture automatique dans la pratique qu'en ont fait Breton et Soupault, et les poètes surréalistes. Il est sûr, en tout cas, qu'elles ne se ressemblent pas, pas plus que la psychanalyse prônée par Hausmann ne ressemble à la psychanalyse de Freud. Nous pouvons donc arrêter là notre enquête. Le constructivisme de Janco, l'existentialisme de Huelsenbeck, la psychanalyse, l'inconscient et l'automatisme à la manière d'Hausmann, la révolution spartakiste, rien de tout cela ne nous apporte la moindre lueur sur la naissance du surréalisme, rien de tout cela n'est surréaliste, et, le comble, rien de tout cela ne définit vraiment Dada.

Ce Dada, qui aurait contenu le surréalisme en germe, voire en pleine maturité et sous tous ses aspects, dès que nous l'examinons dans ses manifestations hors Paris, hors la présence et la participation d'André Breton, nous n'y percevons pas le plus petit symptôme du surréalisme. Nous aurions donc pu accepter au commencement de notre exposé ce qui est une conclusion dans l'ouvrage de Michel Sanouillet, *Dada à Paris :* « Par sa tonalité générale, par son orientation littéraire et apolitique, le mouvement parisien (il s'agit de Dada) occupe une place à part dans l'histoire du dadaïsme mondial. » Nous aurions pu, cette conclusion, l'accepter d'emblée et la

prendre comme lanterne de notre route si Michel Sanouillet, deux
pages plus loin, n'affirmait que « le surréalisme n'a apporté au
moment de sa fondation aucune contribution radicalement neuve ».
Je ne saisis pas bien le sens que veut donner Sanouillet au mot *radi-
calement*, et je le saisis d'autant moins qu'il souligne ce mot sans
l'expliquer ; à moins, et j'en ai peur, que l'explication ne soit dans la
phrase qui suit, et que voici : « La raison en est que les racines de
Dada et du surréalisme plongent dans la même glèbe, en l'occurrence
le même 'esprit nouveau' qui, longtemps dilué dans l'époque, finit
par se cristalliser soudain en 1916, autour du vocable magique
Dada. » Publier un volume de 650 pages, en petits caractères, en
préparer trois ou quatre autres sur Dada à Zurich, New York, Berlin,
Barcelone, etc., s'être lancé donc dans une entreprise gigantesque
pour sortir Dada de la confusion critique, et pour lui restituer sa
personnalité, et venir nous dire qu'au bout du compte Dada n'est
que la cristallisation de l'esprit nouveau, voilà qui est déjà décon-
certant. Ensuite, dire que l'esprit nouveau s'est cristallisé soudain
dans Dada en 1916, c'est-à-dire à Zurich, est tout simplement une
inexactitude historique. Qui voyons-nous au sommaire du cabaret
Voltaire, en mai 1916? Apollinaire et Cendrars, Modigliani et Mari-
netti, Picasso et Jacob van Hoddis, mêlés à Tzara, Huelsenbeck, etc.
Avec les deux premiers numéros de la revue qui porte son nom
(juillet et décembre 1916), Dada continue de s'associer à l'avant-
garde extérieure : Apollinaire, Max Jacob, Reverdy. Je ne lui en
fais, bien entendu, aucun grief, mais pourquoi reprocher à Breton
(reprocher, c'est peut-être beaucoup dire, mais enfin constater avec
une certaine surprise, teintée d'ironie) les influences qu'il subit alors,
et particulièrement l'influence d'Apollinaire et celle de Reverdy ?
Dada, jusqu'en décembre 1918, jusqu'au numéro 3 de la revue, ne
se distinguera guère des revues d'avant-garde qui paraissent à Paris,
Sic de Pierre Albert-Birot, ou *Nord-Sud* de Reverdy. Le numéro 3
de *Dada,* c'est tout autre chose et pour deux raisons : d'abord Tzara
en a pris les commandes, deuxièmement Picabia est entré en scène.
Tzara lance son *Manifeste Dada 1918,* qui aura sur Breton un effet
décisif. Avec le *Manifeste Dada 1918,* avec le numéro 3 de la revue,
Dada rompra enfin les ponts et se séparera de l'« esprit nouveau » :
il ne cessera plus de dénoncer le modernisme, la modernité, etc.

André Breton, dans sa conférence de Barcelone, le 17 novem-
bre 1922 (recueillie dans les *Pas perdus*) déclarera : « J'estime que
le cubisme, le futurisme et Dada ne sont pas, à tout prendre, trois
mouvements distincts et que tous trois participent d'un mouvement

plus général dont nous ne connaissons encore précisément ni le sens ni l'amplitude. » Mais Breton à ce moment-là a lâché Dada. Tzara, d'ailleurs, protestera quelques mois plus tard (dans *Merz*, juillet 1923) contre cet apparentement de Dada au cubisme, au futurisme, etc. : « Je trouve qu'on a eu tort de dire que le dadaïsme, le cubisme, et le futurisme reposaient sur un fond commun. Ces dernières tendances étaient surtout basées sur un principe de perfectionnement technique et intellectuel, tandis que le dadaïsme n'a jamais reposé sur aucune théorie. » Tzara sentait bien que le pire danger pour Dada était de se diluer dans l'« esprit nouveau » ou l'esprit moderne dont il s'était au fond dégagé à grand-peine. Or, aujourd'hui, pour refuser toute originalité au surréalisme, Sanouillet plonge Dada, avec le surréalisme, dans la vaste baignoire de l'esprit nouveau, et paradoxalement épouse sur Dada l'opinion d'André Breton dans sa conférence de Barcelone.

Nous savons bien que pour Sanouillet comme pour tout autre historien (je dirai « non-engagé ») de Dada et du surréalisme, la difficulté réside dans la publication des « Champs magnétiques » dans *Littérature* d'octobre, novembre et décembre 1919. Peut-on qualifier de surréaliste un texte écrit cinq ans avant le *Manifeste du surréalisme ?* La réponse de l'historien c'est généralement : non. Si l'historien s'en tenait à cette réponse, ce ne serait que moindre mal, mais il est constant qu'il ajoute : Dada étant né en 1916, *Les Champs magnétiques* ayant été écrits en 1919, et le surréalisme n'ayant vu le jour qu'en 1924, *Les Champs magnétiques* ne sont pas surréalistes, ils sont dada. La conséquence ne se fait pas attendre : comme *Les Champs magnétiques* constituent la première application, le premier exemple d'écriture automatique, l'écriture automatique est une invention dada. Et comme la définition du surréalisme (le surréalisme sera bien autre chose, mais je m'en tiens volontairement à ses origines), comme la définition du surréalisme c'est (inutile de le rappeler) : « automatisme psychique pur, etc. », l'historien conclura que « le surréalisme n'a apporté, au moment de sa fondation, aucune contribution radicalement neuve ». Il est étrange que nul ne se soit avisé que lorsque *Littérature* publie « Les Champs magnétiques », *Littérature* n'a pas encore basculé dans le camp dada. Certes, dans le numéro 8, qui publie le premier fragment, Tristan Tzara est au sommaire, mais on y trouve aussi Apollinaire et Max Jacob. Au sommaire du numéro 9, avec le deuxième fragment, encore Tzara, mais encore aussi Max Jacob. Avec le numéro 10, en décembre 1919, on s'approche à grands pas de Dada, mais Breton ne rencontrera Picabia

et Tzara qu'en janvier 1920. Le numéro 11 de *Littérature,* qui paraît en ce mois de janvier 1920, avec des textes réunis évidemment plusieurs semaines auparavant, s'ouvre sur des pages d'André Gide et contient un poème de Paul Morand. C'est avec son numéro 13, en mai 1920, que la revue semble décidément acquise à Dada. C'est le fameux numéro des vingt-trois Manifestes du mouvement dada. J'avais, en ce qui me concerne, retenu cette date de mai 1920 comme celle de la conversion globale de *Littérature* à Dada. Jugement trop hâtif, Breton est (c'est vrai) dada sans réserve et des plus actifs depuis janvier 1920, mais il faut croire que *Littérature* ne le satisfait que médiocrement, dans l'optique dada qui est la sienne à ce moment-là. Le 19 octobre 1920, Aragon, Breton, Drieu la Rochelle, Éluard, Hilsum, Rigaud se réunissent au restaurant Blanc, rue Favart. Le numéro 17 de *Littérature* publie le procès-verbal de cette réunion, le début de ce texte mérite d'être cité : « Les collaborateurs et les directeurs de *Littérature,* soucieux du bon esprit de cette revue, estimant que les derniers numéros peuvent témoigner d'intentions qui ne sont pas les leurs (doutant en particulier que les recherches verbales les aient jamais intéressés), tenant à marquer que la publication de *Littérature* n'a rien de commun avec les diverses entreprises artistico-littéraires, se sont réunis, etc. »

Que peut-on retenir de cette chronologie ? Essentiellement ceci : quand Breton publie dans *Littérature* « Les Champs magnétiques », *Littérature* n'est pas une revue dada, Breton n'a pas donné son adhésion à Dada. Si l'on veut à tout prix refuser aux *Champs magnétiques* la qualification « surréaliste » (prétexte pris que le surréalisme n'est pas encore né), on peut pareillement soutenir qu'ils ne sont pas une œuvre dada puisque *Littérature* qui les publie, et Breton, leur auteur, ne sont pas encore dada. Reste, et l'on n'a pas manqué de le faire observer, que les publications dada sont connues de Breton ; reste qu'il a apporté sa collaboration à *l'Anthologie dada* de Zurich, en mai, seulement en mai 1919. Dans « Histoire de Dada », publiée en juin 1931 dans la *N.R.F.,* Georges Ribemont-Dessaignes écrivait : « Le groupe *Littérature,* sollicité de collaborer à *Dada II,* avait hésité ; enfin Philippe Soupault, seul, avait envoyé sa collaboration avec un court poème, *Flamme* », ce qui n'est d'ailleurs pas tout à fait exact, le poème de Soupault ne figurant pas dans *Dada II,* ni d'ailleurs dans *Dada III* de décembre 1918. Retenons du témoignage de Ribemont-Dessaignes l'hésitation d'André Breton à s'associer à une entreprise à laquelle pourtant Pierre Reverdy apporte une certaine caution. On peut croire qu'André Breton lisait attentivement

les publications dada venues de Zurich, encore qu'il n'y en ait eu que trois qui aient précédé *Les Champs magnétiques,* et elles n'étaient pas d'une intégrité absolue, mais de là à prétendre que *Les Champs magnétiques* n'auraient pas été écrits si Breton et Soupault n'avaient pas eu entre les mains les publications dada, il y a une marge, une marge que Michel Sanouillet n'hésite pas à remplir, estimant que l'écriture automatique était couramment pratiquée par les protagonistes du mouvement dada depuis 1916. Pratiquée ? Peut-être. Couramment ? Les publications dada ne le montrent pas. Déli-bérément comme Breton, et dans le but qu'il s'est assigné ? Certaine-ment pas. Que l'écriture automatique ait eu, comme toute technique, des précurseurs, André Breton tout le premier l'a admis. Mais pour-quoi, pour déposséder Breton de son invention (et l'on sait que pour lui, elle fut capitale, fondamentale), pourquoi rechercher des exem-ples en 1823, chez l'écrivain Ludwig Börne, ou chez Jules Laforgue, ou chez les futuristes ? Il est clair que si les futuristes, ou Ludwig Börne, avaient accordé à l'écriture automatique la signification que lui a donnée Breton, ils auraient fondé le surréalisme.

L'article que publia André Breton dans la *N.R.F.* du 1ᵉʳ août 1920, « Dada battant son plein », « était, dans la forme du moins, juge Michel Sanouillet, peu conforme aux canons du dadaïsme ». Plus importante est cette autre remarque de Sanouillet touchant cet article intitulé *Pour Dada :* on y trouve « à l'état embryonnaire quelques-unes des idées-forces du surréalisme : richesse de l'incon-scient, défense de l'inspiration, et surtout insatisfaction profonde quant à la nature du mouvement actuel et désir évident soit de l'infléchir pour l'adapter à ses propres conceptions, soit de le sacri-fier ». C'est dans cet article d'ailleurs qu'André Breton reprend à son compte l'adjectif *surréaliste* et qu'il parle d'une exploration systé-matique de l'inconscient. L'extraordinaire n'est pas, cela va sans dire, dans les préoccupations très particulières, très personnelles, que manifeste André Breton au sein même de Dada auquel, précisons-le, il participe alors avec fougue, et — tous les témoignages concor-dent — avec une absolue loyauté. L'extraordinaire est plutôt qu'An-dré Breton ait pu être dada pendant six mois, ou deux ans, selon qu'on date sa lassitude et la désagrégation de Dada du mois d'août 1920, quand paraissent dans le même numéro de la *N.R.F.* son article « Pour Dada » et la réponse de Jacques Rivière « Recon-naissance à Dada », ou du célèbre « Congrès pour la détermination des directives et la défense de l'esprit moderne », plus connu sous l'abréviation de *Congrès de Paris,* dont Breton prit l'initiative en

janvier 1922, et qui échouera après avoir marqué la rupture d'André Breton avec Tzara, une rupture dont Breton tirera toutes les conséquences dans son article du deuxième numéro de *Littérature* (seconde série) : « Lâchez tout, lâchez Dada. »

Pourquoi et comment Breton devint-il dada ? C'est ici qu'il faut parler de Jacques Vaché. La brève existence de Jacques Vaché, l'influence qu'il a exercée sur André Breton, la place qu'il occupe au Panthéon surréaliste, sont trop connues pour que nous ayons à nous y étendre. Michel Sanouillet, pour reprendre une dernière fois son livre, traite Jacques Vaché avec ce qu'il faut appeler un certain dédain : « manières d'enfant gâté, dandysme méticuleux d'intoxiqué, anglomanie primaire... » et, pour achever le portrait, Sanouillet cite l'opinion d'un collaborateur du supplément littéraire du *Times,* John Richardson : « En se fondant sur ses seules lettres, il est impossible d'acclamer comme un génie ce psychopathe. » Jacques Vaché aurait certainement bien ri à l'idée qu'un critique anglais, d'un journal sérieux, et qui plus est littéraire, se donnerait la peine d'analyser sous l'angle du génie ou de la psychopathie une correspondance dont il n'attendait ni qu'elle fût publiée, ni qu'elle pût servir à le faire « acclamer ». Sanouillet semble un peu surpris de l'influence exercée par Jacques Vaché sur André Breton alors qu'ils ne se seraient rencontrés que cinq ou six fois, comme si la qualité et l'intensité d'une influence se mesurait au nombre des contacts physiques, si j'ose dire. Passons. Il faut être aveugle pour ne pas voir que les lettres de Jacques Vaché contiennent d'abord le premier jugement exact sur Alfred Jarry et la première tentative de mise en œuvre de la pataphysique, en tant qu'attitude intérieure et discipline. Quand on songe à l'état des études jarryques, en fait inexistantes, à l'heure où écrivait Vaché ; quand on songe que d'emblée il a compris Jarry, et sans le moindre contresens, n'en déplaise à M. John Richardson, il fallait au moins une grande intelligence et des intuitions géniales chez cet homme-là. Mais ce qu'on néglige trop souvent de rappeler, c'est que la révélation de l'œuvre de Jarry, c'est à Breton que Vaché la dut. Dès janvier 1918, André Breton écrivait à Rachilde une lettre qui témoigne de son admiration pour Jarry. En janvier 1919, il publiera dans les *Écrits nouveaux* un article, qu'il reprendra dans les *Pas perdus,* et qui est certainement la première étude sérieuse publiée sur Jarry. Quand Michel Sanouillet écrit que le mythe Vaché est une construction de Breton et pratiquement de Breton seul, il est possible qu'il pense à la formule d'André Breton : « Jacques Vaché est surréaliste en moi », formule qui sans

doute — de par sa brièveté même — se prête à de multiples inter-
prétations, mais on peut aussi la prendre au pied de la lettre : c'est
en Breton seul que Vaché est surréaliste, au point de départ tout
personnel de la grande aventure qui, par Dada, le conduira au sur-
réalisme. On peut même aller jusqu'à penser que la célèbre formule
signifie : « Pour tout autre que moi, André Breton, Vaché n'est pas
surréaliste. »

Cela diminuerait-il en quoi que ce soit André Breton ou Jacques
Vaché ? Le mérite d'André Breton est d'avoir aimé, compris et
révélé Jacques Vaché, qui vit maintenant grâce à André Breton, en
lui et aussi en dehors de lui, d'une vive propre, que lui confère
cette « mythification » qui semble tant chagriner Michel Sanouillet.
Le collège de pataphysique a inscrit Jacques Vaché parmi les saints
de son calendrier : le 9 décervelage, soit le 6 janvier, les pataphysi-
ciens fêtent la « Dormition de Jacques Vaché ». Ce petit détail, je
ne le donne pas pour le seul plaisir de nommer le collège de pata-
physique mais parce qu'il nous faut bien parler d'Alfred Jarry et
du symbolisme.

Alfred Jarry exaspéra, chauffa à blanc le symbolisme, le porta à
son degré extrême d'incandescence et de transmutation. Jarry fut
symboliste mieux que nul autre et au-delà. Mallarmé le savait, et il
ne faut pas oublier que Marcel Schwob fut le dédicataire d'*Ubu-roi*,
et la même année, de *La Soirée avec M. Teste,* de Paul Valéry.
Jarry, Mallarmé, Schwob, Valéry, voilà des noms, des hommes, des
œuvres qui ont compté pour André Breton. Qu'on soit surpris de
l'évolution d'André Breton passant du symbolisme à Dada, voilà
bien ce qui surprend. Il n'y a rien au fond de plus logique, surtout
quand on sait ce que Breton avait retenu du symbolisme, quand on
sait que le symbolisme l'avait conduit tout naturellement à Jarry.
Où Breton pouvait-il trouver la pataphysique dont regorgent les
lettres de Jacques Vaché, les formules pataphysiciennes (comme dit
avec quelque mépris Michel Sanouillet) ?

Il les trouvait dans *Geste et opinions du docteur Faustroll,* le plus
symboliste de tous les ouvrages symbolistes, puisqu'il est une navi-
gation à travers les symboles nés de l'imagination des poètes et des
peintres symbolistes. Mais ces symboles, que sont-ils devenus pour
le docteur Faustroll pataphysicien, pour Alfred Jarry ? Il est symp-
tomatique que dans sa lettre si souvent citée, du 29 avril 1917, à
André Breton, Jacques Vaché prenait pour base de sa définition de
l'umour (sans h), cette formule : « Il est dans l'essence des symboles
d'être symboliques. » Et Jacques Vaché ne se trompait pas sur le

sens hautement jarryque et pataphysique de cette formule, puisqu'il en concluait que : « L'Umour est une sensation (j'allais presque dire un sens aussi) de l'inutilité théâtrale et sans joie de tout. » La pataphysique est, en effet, le symbole poussé à l'absolu et Julien Torma, dans sa lettre à René Daumal du 2 octobre 1929, pourra écrire : « Le propre de la pataphysique est d'être une façade, qui n'est qu'une façade sans rien derrière. »

La rencontre de Jacques Vaché aura eu beaucoup moins pour effet de provoquer une rupture d'André Breton avec le symbolisme que d'accélérer en lui-même son évolution symboliste dans le sens même où elle s'était produite chez Alfred Jarry. C'est pourquoi il n'y a nulle inconséquence, et nul mystère dans le fait que la rencontre avec Vaché n'ait pas provoqué chez Breton le rejet du symbolisme. La présence de Valéry, de Mallarmé, de Gide est ce qui trouble toujours les esprits plongés dans l'examen des numéros de *Littérature* (première série). C'est oublier que le merveilleux nominalisme poétique de Mallarmé avait séduit Alfred Jarry, comme étaient parentes, sinon identiques, les conceptions d'Alfred Jarry et celles du Valéry de *La Soirée avec M. Teste*. Notons enfin que les symbolistes qu'André Breton admire et respecte — avant sa rencontre avec Vaché et en dehors de Mallarmé et de Valéry — sont encore ceux qui éveillent en nous le plus d'échos : Vielé-Griffin, René Ghil, Saint-Pol-Roux. Choix délibéré, affirme Breton. Il est curieux de constater que René Ghil et Vielé-Griffin sont les deux poètes tenus pour des maîtres par les jeunes poètes lettristes qui ont rompu avec Isou, et qui d'ailleurs ne se disent plus lettristes (je pense à François Dufrène) et entendent faire remonter l'origine de leurs recherches à une tradition bien antérieure à Dada. Les poèmes de René Ghil plongeaient Breton dans « une sorte de nuit verbale », et il témoigne : « Quand les poèmes de Ghil déferlaient sur une salle, leur volume musical dominait tous les autres. » C'est la raison de l'intérêt que porte à René Ghil la nouvelle génération des poètes phonétistes. C'est dire aussi que pour eux, issus à maints égards de Dada, la remontée vers ces symbolistes-là est aussi naturelle que le fut le mouvement inverse dans l'évolution d'André Breton. Il n'y a pas de fossé entre Jarry et Dada : l'attitude, ou la « poésie du comportement », découle d'Alfred Jarry qui avait opéré la mutation de sa vie en œuvre d'art et par l'outrance, le défi, la pose, s'était assuré un suicide prolongé durant lequel, toute sa vie, il vécut le moment de liberté totale qui précède la mort. Et la distance est beaucoup plus courte qu'on ne le croit, sur le plan des techniques de création verbale, entre Dada

et les ultimes symbolistes que nous avons cités. Ici encore il faut prendre garde que nous ne parlons de Dada que par rapport à André Breton, homme d'une culture donnée et presque exclusivement (soit dit à titre purement géographique et linguistique) française. Hans Richter note qu'à Zurich les prémices de Dada, qui existaient à Paris, faisaient défaut. Et Raoul Haussmann aussi observe qu'il y avait une tradition qui conduisait, dans la littérature française, à Dada. Pour André Breton, au fond, on peut très bien comprendre que plusieurs des grands ancêtres de Dada à Paris aient été ensuite décrétés surréalistes en tel ou tel de leurs aspects.

Sous l'influence de Jacques Vaché, qui pour un temps très court prendra les apparences de Tristan Tzara, André Breton adoptera une attitude dada. Par sa formation, son esprit, son caractère, par ses recherches personnelles, André Breton ne cessera pas de préparer le surréalisme. Victor Crastre a pu écrire que la vocation dadaïste d'André Breton restera toujours sujette à caution. Si Victor Crastre, comme je le pense, ne met pas en doute la sincérité de l'adhésion de Breton à Dada, mais conteste la justesse de l'orientation qu'il donne alors à sa vie, je crois qu'on peut souscrire à cette opinion. C'est encore à Victor Crastre que nous pouvons emprunter le parallèle entre Jacques Vaché et André Breton : « On peut se demander dans quelle mesure le destin d'André Breton se fût trouvé changé si Vaché n'était pas mort en 1918. Celui-ci eût-il autorisé le surréalisme ? Le surréalisme ouvre à l'homme un large crédit ; Vaché lui refusait le moindre. Le surréalisme engage l'avenir, même le plus lointain ; Vaché ne considère que le présent : il a tué l'avenir puisqu'il s'est tué. Le surréalisme trouve enfin dans le mystère une porte ouverte ; Vaché, au contraire, ferme toutes les portes. Il ne veut pas respirer, il recherche l'étouffement. Tôt ou tard, la route de Vaché et celle de Breton eussent divergé. Le vrai maître de Breton n'est pas Jacques Vaché : c'est Lautréamont. »

Il est toujours dangereux, je veux dire parfaitement vain, de s'imaginer le sort d'un homme si les circonstances à lui offertes avaient été différentes. L'influence de Jacques Vaché, au point où en était Breton de son évolution, ne pouvait que l'entraîner vers Dada. Dans l'absolu, les notions fondamentales contenues dans les lettres de Jacques Vaché auraient pu tout aussi bien faire d'André Breton le fondateur du collège de pataphysique.

André SCHUSTER. — Certainement pas !

Noël ARNAUD. — Il va sans dire que cette hypothèse ne peut aucu-

nement, quelque regret qu'on en éprouve, être retenue sans faire
abstraction d'André Breton lui-même, de sa personnalité, de son
génie propre et comme dit Crastre, de sa vocation qui était, de toute
évidence, le surréalisme. Définissant l'esprit de Jacques Vaché, et
ce qui le rend sinon opposé à celui d'André Breton, du moins dif-
férent, Victor Crastre a dans une certaine mesure (mais dans une
certaine mesure seulement) esquissé la ligne de démarcation entre
Dada et le surréalisme.

Finalement, et à s'en tenir aux textes d'époque, c'est le doute
qui reste l'unique point commun à toutes les démarches de Dada,
l'impératif premier qui commande ses attitudes à New York et
partout. Dans *Bulletin dada*, en 1920, Tzara écrit : « *A priori*,
c'est-à-dire les yeux fermés, Dada place avant l'action, et au-dessus
de tout, le doute. » Et Breton, dans *Littérature,* en mai 1920, ren-
chérit : « Vous ne craignez pas de vous mettre à la merci de Dada
en acceptant une rencontre avec nous sur le terrain que nous avons
choisi, qui est le doute. » Dada, pour la première fois, introduit
le scepticisme dans l'art, dans la poésie, là où jamais personne
n'avait osé l'introduire, et surtout pas ceux qui doutaient de Dieu,
puisque la poésie et l'art le remplaçaient. Quand j'avais émis cette
opinion, il y a déjà nombre d'années, je croyais avoir fait une splen-
dide découverte, et on s'en est beaucoup servi depuis. Vous me direz
que ce n'était pas très malin de trouver cela, puisque Breton et
Tzara avaient parlé du doute, mais enfin pour trouver cela dans la
masse babylonienne des publications dada et conclure que c'était
une constante de son esprit, il fallait au moins beaucoup de
patience. Eh bien, à ma grande honte, je dois avouer que quelqu'un,
bien avant moi, et dans un livre que je possédais dans ma biblio-
thèque (ce fut même un des premiers livres de ma bibliothèque au
rayon de la critique littéraire contemporaine), quelqu'un avait large-
ment développé cette idée : c'était Émile Bouvier, que Ferdinand
Alquié connaît bien, dans son *Initiation à la littérature d'aujourd'hui,*
cours élémentaire, qui est de 1927. Alors, plutôt que de me citer
moi-même et pour réparer une coupable omission, et façon aussi de
me trouver un appui, voici la phrase-clé d'Émile Bouvier : « Dada
est une forme de scepticisme qui étend ses ravages jusqu'au domaine
de l'art, au seuil duquel s'étaient arrêtés les bohèmes, les fantai-
sistes, les humoristes d'avant-guerre. » Et plus loin, il a cette image
qui vraiment rappelle « la façade sans rien derrière » et fait d'Émile
Bouvier, après Jacques Vaché, un bon interprète de la pataphysique :
« Imaginez une entreprise industrielle, fondée pour exploiter les

propriétés thérapeutiques d'un corps inexistant, ou une société de
constructions à bon marché dont les plans d'immeubles seraient
établis dans la dixième dimension de l'espace. » Sautons quelques
lignes, et nous lisons : « Ce scepticisme littéraire allait, sous l'in-
fluence des Parisiens, se doubler de nihilisme philosophique et de
pessimisme universel. » Et Bouvier nomme expressément le person-
nage le plus représentatif de cet état d'esprit, Jacques Vaché.

L'intérêt des remarques d'Émile Bouvier réside dans la particu-
larité qu'il prête au dadaïsme parisien. Le doute est en effet le sang
commun de Dada, le pessimisme est ce que Paris lui ajoute, lui
inocule. Ne disons pas que le pessimisme est la marque d'André
Breton, ce serait je crois inexact et d'ailleurs il a été question beau-
coup, hier soir, du pessimisme, donc ne revenons pas là-dessus. Le
pessimisme de Breton se manifeste à l'égard même de Dada. Les
conceptions de Vaché, Breton les fera servir à la destruction de
Dada. L'inutilité théâtrale et sans joie de tout, que Dada avait tra-
duite si on veut par le spectacle pour le spectacle, le scandale pour
le scandale, Breton en tirera la négation même du spectacle. Il est
frappant de constater, en lisant les *Entretiens* d'André Breton, que
ce qui l'avait le plus évidemment, et le plus vite, fatigué de Dada,
c'était les manifestations publiques, l'exploitation à satiété, dit-il,
des méthodes d'ahurissement, de crétinisation mises au point à
Zurich. « Le gilet rouge, parfait, ajoute Breton, mais à condition
que derrière lui batte le cœur d'Aloïsius Bertrand, de Gérard de Ner-
val, et derrière eux, ceux de Novalis, de Hölderlin, et derrière eux,
bien d'autres encore. » On est loin de la façade sans rien derrière,
et de l'inutilité théâtrale et sans joie de tout. Il faut beaucoup de
choses à Breton derrière la façade. Dada, avant qu'il ne tombe dans
le piège de Paris, n'avait probablement pas une idée très précise
d'Aloïsius Bertrand, de Gérard de Nerval. Je ne prétends pas que
tous les dadaïstes les ignoraient, mais ils faisaient comme. Ils jouaient,
avec une sincérité parfaite, avec un naturel parfait, les idiots. Ce ne
fut jamais le cas d'André Breton.

J'ai dit « jouer ». C'est une autre des caractéristiques de Dada.
Son doute militant, son doute enthousiaste procure à Dada une
intense euphorie. Dada est content, Dada se délecte, heureux d'être
ce qu'il est et, plus encore, de se voir lui-même autrement que ce
qu'il est aujourd'hui. Le lieu mental de Dada est le scepticisme ludi-
que. « L'esprit travaille et joue ; jouer c'est vivre autant que travail-
ler. » Cette phrase est de Gabrielle Buffet, dans l'introduction à
Jésus-Christ rastaquouère de Picabia en 1920. On peut dire de Dada

ce que la même Gabrielle Buffet a dit de Marcel Duchamp : « Il cultive le blasphème gai. »

Je n'ai pas à rappeler, je pense que cela a été fait ici, ce qu'ont représenté Francis Picabia et Marcel Duchamp, aussi bien dans Dada que dans le surréalisme. Je voudrais simplement souligner que Max Stirner et Nietzsche étaient les lectures favorites, et quasiment les seules lectures, de Picabia. Je ne sais pas s'il faut s'en réjouir, la lecture est aussi une façon de passer son temps sur la terre, mais enfin curieusement Stirner et Nietzsche étaient, eux aussi, un héritage du symbolisme, transportés dans les milieux littéraires et artistiques par Gourmont et Jules de Gaultier, de même qu'en allant copier à la Bibliothèque Nationale les *Poésies* de Lautréamont, Breton suivait les traces de Remy de Gourmont qui avait déjà fait ce travail en 1891, et publié sur Lautréamont, sous le titre « La Littérature Maldoror », un article retentissant dans le *Mercure de France* du 1ᵉʳ février 1891 ; et le *Mercure de France* avait en ce temps-là une audience que même la *N.R.F.* dans ses meilleurs jours n'atteignit jamais. Quand on interroge aujourd'hui Marcel Duchamp sur son rôle dans le surréalisme, il répond volontiers qu'il a essayé de lui donner un peu de gaîté. « Non point, précise-t-il, que les surréalistes manquassent de gaîté, ils avaient conservé un côté gai qui leur venait de Dada, et Dada ne se laisse pas facilement oublier, mais enfin il était nécessaire de leur apporter de temps à autre un nouveau ressort. »

Dada vivait dans l'instant et se moquait de tous les devoirs. Il ne souffrit jamais du dilemme tragique qui traversera de part en part le surréalisme. Pour lui, le plan de l'action politique et le plan de la libre création, ni ne s'opposent, ni ne se recouvrent. En vérité, il ne vient pas à l'esprit de Dada qu'on puisse ouvrir un débat de ce genre. Peu lui chaut la société future. « Dada représente dans l'humanité une position tactique qui rejette certains points de vue en raison de l'inertie qu'ils révèlent, sans vouloir pour autant changer le monde par principe. » Ainsi s'exprimait Raoul Hausmann dans un manifeste de 1920. « Transformer le monde, a dit Marx ; Changer la vie, a dit Rimbaud : ces deux mots d'ordre pour nous n'en font qu'un », vous savez que c'est d'André Breton et que, cette idée, il ne l'a jamais reniée. « La vie d'hier, je m'en fous, proclamait Picabia, et la vie de demain, si chère à Marinetti, m'est encore bien plus égale. Tout pour aujourd'hui, rien pour hier, rien pour demain. » A mesure qu'on dévoile les positions intellectuelles de Dada, on voit s'accroître la distance entre Dada et le surréalisme. Cette distance,

Breton a voulu très vite la prendre, et je dirai que c'est tout à son honneur, car Dada en mettant les pieds à Paris avait fait le pire faux pas aux yeux de ceux qui rêvent d'un Dada éternel, mais au fond il y terminait son tour du monde et le tour de ses possibilités, et il y est mort dans une étonnante fête.

Par quoi se marque la naissance du surréalisme ? Par l'écriture automatique, par les recherches sur l'hypnose, connues sous le nom d'« époque des sommeils » (je résume beaucoup), rien de tel dans Dada, à aucun moment. Certes, le surréalisme s'est considérablement enrichi au cours des années, mais on peut penser, avec Victor Crastre, que c'est dès son origine, dans les années 1924-1925, qu'il a affirmé son authenticité, ses caractères originaux, irremplaçables.

Restent donc certaines techniques, certaines formes, certains moyens qui furent ceux de Dada. Il serait absurde de nier que le surréalisme en a repris plusieurs à son compte. Et pourquoi s'en serait-il privé ? Dada appartenait désormais, comme Sade ou Rimbaud, passez-moi l'expression, au legs culturel, au domaine public.

Au moment de préparer cette conférence, je me suis livré sur moi-même à un petit test. J'ai relu, coup sur coup, quelques poèmes de Tristan Tzara de l'époque dada, et j'ai relu du même Tristan Tzara *L'Homme approximatif*, écrit entre 1925 et 1930. Eh bien, j'affirme qu'à moins d'être dénué de toute sensibilité poétique, il est impossible de ne pas voir que *L'Homme approximatif* n'est plus un poème dada, mais un poème surréaliste, et parmi les plus beaux. L'œuvre de Max Ernst est constamment invoquée pour preuve d'une continuité, voire d'une identification, de Dada au surréalisme. Même dans l'œuvre de Max Ernst qui, après tout, pourrait constituer une exception, il y a, me semble-t-il, une différence de fond considérable entre les collages de l'époque dada et les grands ouvrages de l'ère surréaliste comme la *Femme sans tête*, ou la *Petite fille qui voulut entrer au Carmel*. Les objets de Kurt Schwitters sont construits, de toute évidence, dans un esprit qui diffère notablement de celui qui préside à la production des objets surréalistes, tels qu'ils ont été définis avec l'approbation de Breton, par Salvador Dali : « Objets qui se prêtent à un minimum de fonctionnement mécanique et qui sont basés sur les phantasmes et représentations susceptibles d'être provoqués par la réalisation d'actes inconscients. » Objets qu'on n'approche qu'en rêve, disait déjà Breton dans l'*Introduction au discours sur le peu de réalité*. La poésie phonétique, dont les anciens dadas se disputent âprement l'invention, preuve qu'ils la tiennent pour une des grandes découvertes de Dada, n'a trouvé aucune place

dans le surréalisme. L'extraordinaire typographie dada, qui comble
d'aise les collectionneurs des publications de Zurich, de Berlin, de
Hanovre, est absente des publications dada dont Breton eut l'initia-
tive, et le surréalisme s'en désintéresse pareillement. Ouvrons une
parenthèse : la première série de *Littérature*, même après la conver-
sion à Dada, la seconde série de *Littérature*, en dépit des couvertures
de Picabia, puis *La Révolution surréaliste*, se présentent dans une
forme qu'on peut dire traditionnelle. Laissons même de côté *La
Révolution surréaliste*. Si nous compulsons les deux séries de *Litté-
rature*, nous sommes frappés par leur sobriété, leur classicisme typo-
graphique. Déjà, il semble que Breton attache au contenu de ses
écrits et de ceux de ses immédiats collaborateurs une importance,
une signification telle qu'il n'éprouve aucunement le besoin de leur
donner une présentation déroutante, scandaleuse. Pour lui, le scan-
dale est ailleurs, et l'on sait que cette notion même de scandale,
Breton l'a fortement discutée, mise en cause, notamment dans l'idée
que s'en faisait un moment Aragon. André Breton, en préservant de
la forme dada les publications qui relèvent de sa seule initiative,
manifeste clairement sa personnalité à l'intérieur de Dada. Il savait
fort bien ce qu'il faisait, il savait, ayant entendu les paroles de
Vaché, que Dada était avant tout dans la forme, Dada était « une
façade sans rien derrière ». Dada l'a dit : Dada n'était rien, ne vou-
lait rien, et c'est ce qui fait de Dada, dans l'histoire des idées, si
vous me permettez ce mot, un phénomène unique. En refusant la
forme dada, qui était l'essence même de Dada, Breton refusait Dada
ou, si vous préférez, le condamnait à penser, autrement dit le con-
damnait à mort. Fermons la parenthèse. J'étais en train de dire
qu'on exagérait quand on tentait d'assimiler Dada au surréalisme
parce que le surréalisme s'était servi de techniques, de matériaux, de
moyens dont Dada avait usé. C'est vraiment donner un prix sin-
gulier à la technique, aux matériaux que de vouloir qualifier par
eux une école ou un état d'esprit. A ce compte, les peintres de la
Renaissance italienne et Picasso auraient fait exactement la même
chose puisqu'ils ont usé, les uns comme l'autre, de la peinture et
des pinceaux. Soyons sérieux : tout dépend dans quel esprit, sous
quelle inspiration et dans quel but une technique, un matériau est
mis en œuvre. Je ne veux pas parler de l'art présent, qui n'est pas
du tout mon sujet, mais vous me laisserez dire qu'on a épinglé, ces
dernières années, l'étiquette dada sur des quantités de marchandises
qui ont peut-être été fabriquées selon tel ou tel procédé mis en hon-
neur par Dada, mais qui certainement ne participent pas de l'esprit

dada, ni d'ailleurs de l'esprit surréaliste. Dada refusait de se fixer, de se figer dans une forme, dans une méthode. Or, ceux qui se sont nommés « néo-dadas », ces dernières années, ou à propos desquels les critiques ont évoqué Dada, tous ceux qui ont exploité un procédé, un filon, à l'exclusion de tout autre, je ne les condamne pas et d'autant moins que j'ai parmi eux beaucoup d'amis, mais c'est un fait que cette cristallisation dans un genre, dans un style, est tout à fait contraire à l'esprit dada qui visait à l'éphémère, au renouvellement quotidien. Enfin, il y a ceux qui utilisent des procédés dada à des fins que ni Dada ni, j'en suis sûr, le surréalisme ne sauraient approuver.

On s'étonne aussi, par-ci par-là, et chez les meilleurs esprits, je veux dire les esprits les plus agités, de la longue gestation du surréalisme. Pour moi, je ne trouve pas que le surréalisme se soit tellement fait attendre. *Les Champs magnétiques,* en 1919, nous en avons longuement parlé, n'y revenons pas. En août 1920, l'article de Breton dans la *N.R.F.,* dont tout le monde reconnaît qu'il annonce le surréalisme ; en avril 1922 : « Lâchez tout, lâchez Dada » ; le 1er novembre 1922, enfin, dans le numéro 6 de *Littérature* (seconde série), l'article « Entrée des médiums » où l'essentiel est dit de ce qui sera le surréalisme et d'abord la définition du mot surréalisme, telle que nous la retrouverons, améliorée peut-être, avec des nuances, mais rien de plus, dans le *Manifeste* de 1924. Nous pouvons nous fier, je crois, sur ce point au « projet d'histoire littéraire contemporaine » d'Aragon, dans le numéro 4 (1er septembre 1922) de *Littérature :* Dada a vécu à Paris de janvier 1920 à octobre 1921. Né en 1919, avec *Les Champs magnétiques,* le surréalisme aura été recouvert pendant cette période (un peu plus de dix-huit mois) par la grande vague dada, mais cette vague ne l'engloutira pas, ne l'entamera pas. Peut-on aller jusqu'à dire que Dada a accéléré le courant surréaliste ou, au contraire, doit-on penser qu'il s'y est opposé, qu'il l'a ralenti ? Ne soyons pas moins royalistes que le roi, ne faisons pas André Breton moins dada qu'il ne l'a été, et qu'il n'a voulu l'être. Dans la conférence prononcée le 1er juin 1934 à Bruxelles : *Qu'est-ce que le surréalisme ?* Breton dit : « L'état d'esprit foncièrement anarchique qui présida aux diverses manifestations de ce cycle (il s'agit de la période dada), le refus délibéré de juger, faute disait-on de critérium, de la qualification réelle de chacun, un certain négativisme enfin qui se mit de la partie, entraînèrent promptement la dissolution d'un groupe presque fictif à force de dispersion et d'hétérogénéité, groupe dont l'effervescence n'en aura pas moins été

décisive et, de l'aveu général de la critique d'aujourd'hui (Breton dit cela en 1934), aura influencé très sensiblement le cours des idées. » Notons bien qu'aux yeux du jugement, le refus de tout critère de valeur en tout domaine, y compris sur le plan éthique, est une des caractéristiques et quasiment une règle de vie de Dada. Je crois donc, et je vous demande pardon d'écourter ma conclusion, mais c'est tout de même une conclusion puisque c'est à cela que je voulais en venir, je crois que sur les rapports de Dada et du surréalisme, nous pouvons et nous devons nous en tenir à ce qu'en a dit Breton lui-même dans ses *Entretiens :* « Il est inexact et chronologiquement abusif de présenter le surréalisme comme un mouvement issu de Dada et d'y voir le redressement de Dada sur le plan constructif. Dada et le surréalisme, même si ce dernier n'est encore qu'en puissance, ne peuvent se concevoir que corrélativement, à la façon de deux vagues dont tour à tour chacune va recouvrir l'autre. »

Ferdinand ALQUIÉ. — Je remercie mille fois Noël Arnaud de sa conférence, si intéressante et si riche. Nous n'engagerons la discussion à son sujet que tout à l'heure. Je sais particulièrement gré à Noël Arnaud de l'effort qu'il a fait pour s'en tenir à l'heure stricte dont il disposait. J'ai vu en jetant un coup d'œil sur ses papiers, que cela lui a demandé de très lourds sacrifices, et qu'il a dû couper des passages entiers. Et je donne tout de suite la parole à Pierre Prigioni.

Pierre PRIGIONI. — On tenait pour établi que tout le problème de la poésie avait été remis en question le jour où André Breton commença *Les Champs magnétiques* avec Philippe Soupault, en 1919. Pourtant d'aucuns refusent l'évidence, et l'on croirait même qu'il est de bon ton, depuis quelques années, d'offrir à Dada ce qui revient à *Littérature.* C'est le cas de ceux qui persistent à penser que la liberté surréaliste aurait dû coïncider (en s'y soumettant) avec l'opposition *officielle* au capitalisme ; ou de ceux qui, cinquante ans après la naissance du mouvement zurichois, nous accablent soudain de souvenirs, de tardifs manifestes. Ici René Lacôte, Tristan Tzara, là Richard Huelsenbeck, G. Ribemont-Dessaignes parmi bien d'autres. Mais on restait jusque-là dans le cadre de la polémique, du dépit personnel tandis que, récemment, c'est une voix universitaire qui s'est mêlée au débat pour en trancher impartialement, et Michel Sanouillet vient nous apprendre que « le surréalisme fut la forme française de Dada [1] ».

Il semble donc nécessaire de reprendre un problème qu'on croyait résolu en tenant compte tant de ce que l'on a pu récemment écrire

que d'éléments qui n'ont pas encore été versés au débat. C'est ainsi qu'un travail devient urgent — et dont seules les grandes lignes seront esquissées ici — celui de l'étude des dadaïsmes zurichois et allemand en se basant sur les sources et non sur les écrits récents de Raoul Hausmann ou de Richard Huelsenbeck par exemple. On n'a pas encore regardé de près les quelques textes des années 1916-1918 comme le *Journal* et les poèmes de Hugo Ball, les poèmes et le manifeste de Richard Huelsenbeck, les poèmes de Hans Arp, à peu près inconnus du public français. Le rôle de Huelsenbeck, qui arriva à Zurich entre le 8 et le 10 février — et non le 26 comme l'a prétendu Tristan Tzara, soucieux de tenir à l'écart cet autre père putatif de Dada le jour où la page du dictionnaire s'ouvrit sur le célèbre mot — le rôle de Huelsenbeck est plus important qu'on ne le croit en France.

Hugo Ball a noté dans son *Journal* du 11 février, c'est-à-dire six jours après l'ouverture du cabaret Voltaire : « Huelsenbeck... aimerait surtout que l'on écrasât la littérature. » Or, pendant sa première semaine d'existence, le cabaret n'avait pas d'orientation artistique précise [2] ; Tzara avait lu des poèmes sentimentaux qui alternaient avec les chansons d'Aristide Bruant ou les balalaïkas des nombreux Russes présents. Mais bien vite l'esprit dada se forma, ainsi que l'attestent le *Journal* de Ball, l'*Éclaircissement* de Huelsenbeck lu au printemps et le *Manifeste de Monsieur Antipyrine* (14 juillet 1916) de Tzara. Des différentes tendances de ce mouvement auquel chaque poète ou peintre apporta un élément constitutif, je veux en retenir deux principales : une tendance à l'abstraction géométrique et une prédilection pour le dépréciatif, la souillure.

L'abstraction serait représentée par le poème phonétique. Que celui-ci soit issu de l'expressionnisme allemand (R. Hausmann a relevé l'influence d'Auguste Stramm dans son *Courrier dada*) et du futurisme de Marinetti est fort probable, mais encore faut-il apprécier tout ce qui sépare Dada de la simple suppression des éléments syntaxiques (articles, pronoms) et de la réduction au strict minimum des déclinaisons (importantes en allemand) et des conjugaisons. Il est révélateur que presque tous les dadaïstes allemands aient été amenés à inventer, chacun pour son propre compte, le poème phonétique. Les divergences d'intention sont d'ailleurs très apparentes : Hugo Ball tente de remonter, au-delà de la parole déshonorée par la propagande guerrière notamment, à un langage d'avant la signification, comme on tenterait de redécouvrir une foi religieuse d'avant la religion :

Elomen elomen lefitalominai
wolminnscaio
baumbala bungo
acynam colastula feirofim flinsi
(*Wolken,* fragment)

Langage proche de la mélopée, et qui pourrait prétendre à réussir là où l'espéranto, langage pratique de communication, a échoué.

Le poème phonétique de Huelsenbeck est plus froidement abstrait ; il maintient le lyrisme à distance par sa typographie sèche, son ordonnance géométrique, ses vides régulièrement disposés entre les phonèmes. On pense particulièrement à :

Chorus	*Sanctus*		
aao	aei	iii	oii
uuo	uue	uie	aai
ha dzk	drrr br	obn br	buss bum
ha haha	hihihi	lilili	leiomen

qui invite davantage l'œil à suivre son développement simultanément vertical et horizontal. Nous sommes, on le voit, à l'antipode des *Calligrammes* d'Apollinaire.

C'est Kurt Schwitters qui, amplifiant le poème phonétique, dit poème-affiche, de Raoul Hausmann, rejoindra à travers la poésie visuelle les grandes compositions musicales. Son *Ursonate* leur emprunte son développement et se lie au jeu formel de la peinture non figurative. C'est également en taches géométriques que se présente maint autre poème plus modeste, en surfaces précises et rappelant les bois gravés de Hans Arp illustrant les *Phantastische Gebete* de Huelsenbeck, mais sans cette grâce ni cet humour propres à l'auteur de *La Pompe à nuages*. *L'Alphabet à l'envers* de Schwitters n'est pas seulement le véritable alphabet récité de Z à A, c'est aussi un poème disposé typographiquement selon un axe de symétrie. Cette tentation de l'abstraction conduira le peintre-poète à utiliser indifféremment lettres ou chiffres. Ce qui compte pour lui, c'est, croirait-on, la surface formée par les caractères, à cette nuance près, tout de même, que les progressions, d'une lettre ou d'un nombre à d'autres, trahissent le souci d'un dynamisme intérieur.

Signalons enfin que les sons transcrits par Tzara, ses « tzantzantza ganga bonzdouc zdouc nfoùnfa mbaah mbaah nfoùnfa » (*Le Géant blanc lépreux du paysage*) doivent certainement beaucoup aux « Mfunga Mpala Mfunga Koel ... Mpala Zufanga Mfischa Dabostcha » (*Phantastische Gebete*) antérieurs de Huelsenbeck. Hugo Ball

note du reste, le 11 février 1916, que Huelsenbeck, à son arrivée à Zurich, « plaide pour que l'on renforce le rythme (le rythme nègre) ».

Le second point : cette complaisance pour le dépréciatif ne nous rapproche pas du surréalisme, loin de là. Les dadas allemands recourent souvent à l'ordure, aux besoins naturels, aux vomissements : « Au fond tu es comme tes sœurs qui, le ventre flasque et secoué, rampent le long des égouts », dit Huelsenbeck (*An die Kokotte Ludwig*). Et le second illustrateur du recueil (*Phantastische Gebete*) dont ce fragment est extrait, Georges Grosz, dessine de gros bourgeois vomissant leur repas. Ou bien, prenons le début de la *Scène dramatique* de Kurt Schwitters :

« L'HOMME. — (*Il vomit.*)

LA FEMME. — Essuie.

L'HOMME. — J'suis malade.

LA FEMME. — Essuie-moi ça.

L'HOMME. — J'suis malade.

LA FEMME. — Cochon, t'essuies... »

Tzara, dans son manifeste de 1916 (*Manifeste de Monsieur Antipyrine*) utilise ce même vocabulaire :

« ... et crachons sur l'humanité. Dada reste dans le cadre européen des faiblesses, c'est tout de même de la merde, mais nous voulons dorénavant chier en couleurs diverses pour orner le jardin zoologique de l'art. »

Tzara se sépare cependant de ses amis zurichois ou berlinois en ce que, chez lui, la grossièreté n'est pas un élément constitutif de son art ; elle s'inscrit dans le désir d'insulter directement la société avec sa police, ses lois, son armée. Un élément, dit de *délire scatologique*, par Albert Gleizes, en avril 1920 (*Action*, n° 3), se retrouvera à Paris, surtout dans les textes de Georges Ribemont-Dessaignes, et gagnera en efficacité quand l'humour, avec Francis Picabia, s'en emparera : « Dieu nous aide et fait pousser le caca. »

Cet aspect du dadaïsme allemand — généralement ignoré en France — une fois mis en évidence, ainsi que l'importance de Huelsenbeck lors des premiers mois d'existence du mouvement, on peut préciser l'originalité de Tzara, son apport personnel à la poésie. Ce qu'il y a d'incontestablement génial, dès ses premiers poèmes (ou presque), c'est la tentation constante de son écriture de se nier, de nier non seulement le lyrisme mais l'élan créateur même, mais le verbe. Nous sommes loin des voies frayées par Apollinaire, par

les cubistes français ou les expressionnistes allemands. Le mot, chez
le jeune poète roumain, *n'appelle pas le mot* ; il évite autant que
possible de *faire image* ; il essaie d'interrompre incessamment la
naissance du poème ; il se met au travers de la route que la phrase
ouvre. Le poème de Tzara est tout entier construit selon un prin-
cipe de négation de la poésie, et exprime ainsi le drame du langage
et de la culture. Une force intérieure, un principe d'énergie luttent
contre le refus qu'opposent les mots, et le poème achevé est le résul-
tat de cet élan toujours brisé :

« Jaune sonnait, bric-à-brac d'instruments chirurgicaux, brisait les
fils, le sang du navire de commerce coulant par des canaux spécia-
lement construits, magasinage, odeur de café (midi). Aa sort de son
lit est profond, creux, coffre-fort (...) dans le compartiment des plai-
sirs privés que ne nota que par des gestes légers rappelant l'éven-
tail, toux en échelle, vapeur mise dans son moteur à essence de sang
humain. »

Ces lignes sont extraites d'« Exégète sucre en poudre sage », paru
dans le numéro 8 de *391* de la revue de Picabia (février 1919), au
moment donc où le dadaïsme zurichois est mort et où le mouve-
ment parisien va s'amorcer. A cette époque, le *Manifeste dada 1918*
vient d'être lu par André Breton qui, enthousiasmé, écrit à Tristan
Tzara le 22 janvier 1919. Il est indéniable que ce dernier a l'avance
que Breton lui reconnaît. De 1916 à 1918, tandis que jeunes Fran-
çais et Allemands se massacraient, Tzara bénéficiait non seulement
d'une position de recul, mais de plus vivait dans une atmosphère
favorisant l'éclosion des idées. Il n'est pas de la « génération » des
dadaïstes allemands, on ne l'a peut-être pas encore dit : seul Huel-
senbeck n'est que de quatre ans son aîné. En d'autres mots, on trouve
entre Tzara et ses amis de Zurich, comme entre lui et les dadaïstes
berlinois ou hanovriens, cette différence essentielle qu'il a, lui, vingt
ans au moment où la guerre devient la plus meurtrière. Il n'a pas
un passé d'artiste derrière lui quand s'ouvre le cabaret Voltaire, ou
à l'armistice, contrairement aux Ball, Arp, aux Hausmann, Harde-
kopf, van Hoddis, Richter, Schwitters, tous nés entre 1876 et 1886.
Tandis que ces aînés de dix ou quinze ans réagissent contre les
tendances artistiques qui ont marqué leurs débuts, ou prennent posi-
tion aux côtés des révolutionnaires, dès 1918, Tzara est directement
atteint dans l'art même qu'il entend pratiquer, dans son moyen
d'expression. C'est toute la faillite de la culture occidentale qu'ex-
prime immédiatement, dans sa poésie, l'impossibilité de la phrase

à « mener quelque part ». Si l'on ajoute à cela la spontanéité sur laquelle le *Manifeste dada 1918* met principalement l'accent, on obtient un tableau sommaire mais assez exact du dadaïsme de Tzara pendant ses deux premières années. La spontanéité pourrait en outre rendre compte d'une situation historique très précise. Elle doit, chez Tzara, saisir les actions les plus opposées, non pour les équilibrer, non pour en faire la synthèse, mais pour reproduire l'état de choses actuel, la vérité (« contradictoire et unité des polaires dans un seul jet, peuvent être vérité »). Cette forme-là du dadaïsme ne pouvait naître qu'en pays neutre (c'est-à-dire en un lieu d'où l'on entendait simultanément et à force égale les voix des puissances belligérantes) et qu'à une époque où l'histoire voulait que les mêmes mots eussent des sens exactement opposés, où la morale et la religion pussent, avec autant de poids, d'emphase et de certitude d'un côté et de l'autre du Rhin, servir au même crime. Par ce fait, elle était limitée géographiquement et historiquement. Elle a représenté, pour les années dramatiques de la fin de la première guerre mondiale, un *miroir de la société*.

Pour que le dadaïsme prît, à Paris, l'ampleur qu'on lui sait, en 1920, il fallait que se fussent modifiées ses données initiales. Il devait avoir assimilé avant tout la leçon de Jacques Vaché. Rien ne sert, comme le tente Michel Sanouillet, d'escamoter, sinon de nier, la question de l'influence décisive de Vaché sur André Breton, et de ne voir en lui qu'un mythe créé par l'auteur du *Manifeste du surréalisme* pour minimiser sa dette envers Tristan Tzara.

« Les idées, les sentiments « dada » (...) sont plutôt d'origine française », a dit Marcel Raymond (*De Baudelaire au surréalisme*), pensant évidemment aux manifestations de 1920 où la critique croyait apercevoir « la main de l'Allemagne ». C'est dire que le dadaïsme de Tzara avait évolué lui-même et s'était passablement transformé. En lisant les livraisons de 1919 de *391* (n°° 8, 9, 10, de février, novembre et décembre), on aperçoit d'abord l'influence du jeune poète sur Francis Picabia, son aîné de dix-sept ans. Le lyrisme des recueils de Picabia, composés juste avant leur rencontre : *Poésie ron-ron, Pensées sans langage* que Breton dira « écrits dans la langue de l'amour », disparaît dans « Pygmalion des caresses escaliers service » où les mots brisent l'élan de l'image, un peu comme dans « Exégète sucre en poudre sage » paru dans le même numéro 8 de cette revue.

Cette influence directe est encore sensible sur le Picabia du numéro 10 de *391* (« La Bicyclette archevêque »), et surtout sur

les textes de Ribemont-Dessaignes comme son « Aller transe retour ». Mais très vite, en 1920, Dada trouve son accent parisien, son implacable logique, son humour destructeur, son refus catégorique. L'ombre de Jacques Vaché s'étend sur cette nouvelle forme de dadaïsme, avec son élégance méprisante, la solution choisie après l'armistice : le suicide, alors qu'en temps de guerre et de mort la question avait été de vivre ; l'umour (sans h) grinçant qui faisait dire à l'interprète militaire de la canonnade meurtrière : « C'est très bruyant », ou cette phrase si lourde de double sens : « Rien ne vous tue un homme comme de représenter un pays. » Le *non* de Jacques Vaché, Breton et ses amis le disent à la tentation poétique au moyen de la caricature du poème, tandis que chez Tzara le poème vivait de sa négation, se construisait sur elle. Les sketches, les manifestes hautains, l'humour, l'idiotie savamment cultivée, les « proverbes », composent principalement ce dadaïsme :

« Si vous voulez mourir, continuez. »

« Rira bien qui rira le dernier. »

« Il n'y a pas que les boxeurs qui portent des gants. »

Il faudrait d'ailleurs étudier l'évolution de Tzara (en comparant les différents manifestes, de décembre 1918 à décembre 1920) dans ce climat étranger au dadaïsme zurichois des années de guerre. Signalons, sans nous y attarder, que le « Manifeste Tristan Tzara » (publié dans *Littérature,* n° 13, mai 1920) ne fait que reprendre d'anciens motifs comme le *nombril,* le *Je suis idiot,* la *suppression des D,* et que les formules les plus percutantes du *Dada manifeste de l'amour faible et de l'amour amer :* « La pensée se fait dans la bouche » ou la recette de la fabrication du poème : « Prenez un journal, Prenez des ciseaux. Choisissez dans ce journal un article ayant la longueur que vous comptez donner à votre poème »..., etc., sont très éloignées de ce que Tzara préconisait antérieurement. On devine que ce n'est pas en vain que Jacques Rivière a « dénoncé » Dada, et on reconnaît en lui le goût plutôt français du paradoxe. On voit en outre que le poème obtenu par cette nouvelle méthode de Tzara avec ses : « adeptes dans pas aux mis en mon nacré », ou encore : « presque de a la un tant que te invoquant » n'a plus rien à voir avec les *Vingt-cinq poèmes* publiés à Zurich. Si Aragon, au sein du groupe *Littérature,* contribue efficacement à la création du style brillant et concis de la formule lapidaire dada, Breton par contre semble entrevoir très tôt, au-delà de l'aspect négatif dont il a besoin pour tuer définitivement en lui le « pohète », des terres riches en promesses déjà tenues parfois au 19ᵉ siècle. Il tend la

main « pour sentir une de ces pluies très fines qui vont donner nais-
sance à une fontaine enchantée », comme il l'écrit de *Gaspard de
la nuit,* et va à la rencontre d'Aloïsius Bertrand, Baudelaire, Mal-
larmé, Rimbaud, Apollinaire, Reverdy. C'est ainsi que nous arrivons
à l'écriture automatique du début de l'été 1919. Rermarquons immé-
diatement la place que des fragments des *Champs magnétiques* tien-
nent dans *Littérature.* Juste après les « Lettres de guerre de Jacques
Vaché » (n° 5, juillet 1919), le nom de Breton revient au sommaire
avec « Usine » (n° 7, septembre), premier produit de l'écriture auto-
matique publié ; puis ce sont les textes écrits en collaboration avec
Philippe Soupault, en qui Breton avait reconnu les meilleures apti-
tudes, en octobre, novembre et décembre de la même année. En
janvier 1920 (*Littérature,* n° 11) on a « Lune de miel » de Breton ;
en février (*Littérature,* n° 12), « Hôtels » de Philippe Soupault. Il
s'en faut donc de peu que Breton, co-directeur de la revue, ne se
soucie, pendant une année entière, que de textes automatiques,
c'est-à-dire de textes ouvrant la voie du surréalisme.

On rencontre ici deux questions controversées :

1° Breton force-t-il les faits quand il déclare, dans les *Entretiens,*
par exemple, que « dans *Littérature* aussi bien que dans les revues
dada proprement dites, textes surréalistes et textes dada offriront
une continuelle alternance » ?

2° L'écriture automatique est-elle issue de la spontanéité dada
préconisée par Tzara ?

Pour répondre au premier point, il suffit de signaler deux textes
pris dans des revues dada, en pleine saison parisienne (prin-
temps 1920). Le poème « Terre de couleur » paru dans *391,* n° 12
(le numéro qui ouvre la grande offensive, avec *La Joconde* —
LHOOQ de Duchamp, et la tache d'encre *Sainte Vierge* de Picabia),
laisse percevoir le climat proprement surréaliste : « Les vers suivent
les canaux des mottes et rencontrent des péniches de cristal traî-
nées par des taupes » qui préfigure cette extrême liberté où parvien-
dra d'un seul coup Benjamin Péret dans tous ses merveilleux contes
de 1922, et de 1923 déjà. Le second texte auquel je pense offre ceci
de particulier qu'il se situe à mi-chemin entre les *Champs magné-
tiques* et les proses lyriques de *Poisson soluble* publiées avec le
Manifeste. Pratiquant seul l'automatisme maintenant, et concentrant
son pouvoir d'enregistrement de la pensée, Breton atteint à un
poème en prose d'un genre nouveau qui possède son unité de fabu-
lation, quoique toute construction en soit bannie au profit de l'in-
solite, de la féerie, du merveilleux :

« Qui va-t-on voir apparaître dans ce quartier solitaire, le poète qui fuit sa demeure, en modulant sa plainte par les rails, l'amoureux qui court rejoindre sa belle sur un éclair ou le chasseur tapi dans les herbes coupantes et qui a froid ? L'enfant donne sa langue au chat, elle brûle de connaître ce qu'elle ignore, la simplification de ce long vol à ras de terre, le beau ruisseau coupable qui commence à courir. »

« Les Reptiles cambrioleurs » ont paru dans *Cannibale,* n° 2, en mai 1920, le mois où *Littérature,* n° 13, publiait les vingt-trois manifestes lus lors de la seconde soirée dada parisienne, le 5 février. On doit donc reconnaître que, pour ce qui concerne André Breton au moins, il y a indéniablement alternance de textes surréalistes et dadaïstes.

Le second problème, celui de la spontanéité, présente quelques difficultés. Le mot *spontanéité* est resté assez longtemps équivoque. Breton l'emploie lui-même à propos d'Apollinaire, à propos de l'inspiration et des images poétiques, et de l'« exploration systématique de l'inconscient » — on ne saurait être plus surréaliste ! — dans un texte qui se veut une défense de Dada : « Presque toutes les trouvailles d'images, par exemple, me font l'effet de créations spontanées » (« Pour Dada, *N.R.F.,* n° 83, août 1920). C'est encore à Dada que Breton offre la définition de l'écriture automatique (« véritable photographie de la pensée ») et la définition de l'image poétique : « la faculté merveilleuse, sans sortir du champ de notre expérience, d'atteindre deux réalités distantes et de leur rapprochement de tirer une étincelle. » Cette définition de l'image est pratiquement définitive, Breton n'aura longtemps plus rien à y ajouter. On la trouve dans le catalogue de l'exposition Max Ernst, à Paris (mai 1921). Il est clair que la spontanéité signifie pour Breton tout autre chose que pour Tzara, et même quand les deux poètes utiliseront des matériaux semblables, l'écart restera très net. Il suffit de comparer l'utilisation du journal découpé de Tzara (*Manifeste de 1920*) et la phrase du *Manifeste du surréalisme* : « Il est permis d'intituler POÈME ce qu'on obtient par l'assemblage aussi gratuit que possible (observons si vous voulez la syntaxe) de titres et de fragments de titres découpés dans les journaux » — ce que Breton avait fait en 1919 avec *Le Corset mystère.* La spontanéité dadaïste, elle, prévenant le choix artificiel (ou esthétique) entre les éléments en opposition, est une technique poétique permettant de saisir la réalité d'une époque déterminée. Richard Huelsenbeck avait jus-

tement défini ainsi le mot dada : « Il symbolise les rapports les plus primitifs avec la réalité environnante. » Pour résumer en une phrase la profonde divergence dada-surréalisme dès 1919, je dirai que, pour Breton, *l'image est un produit spontané,* tandis que chez Tzara, *la spontanéité empêche la naissance de l'image.* Reflet de la réalité sociale, chez le second, gratuité conduisant à plus de connaissance de la réalité voilée, chez le premier. On pouvait tenir la question pour définitivement réglée par les pages de Michel Carrouges sur l'écriture automatique, mais puisque la thèse de Michel Sanouillet nous force à y revenir, rappelons que, pour nous, ce qui distingue l'écriture automatique de tout ce qui précède, ce qui fait d'elle le point de départ de ce qui pourrait être une nouvelle culture dans une civilisation nouvelle, c'est qu'elle est fusion de l'image et du discours. L'image poétique, qui foisonne dans le discours dérivé de la méthode d'examen freudienne, est *aussi* ordonnatrice de ce discours, génératrice de la phrase qui capte l'image suivante. *Toute image tend à la fabulation.* La spontanéité de Tzara sert au poème, tandis que l'écriture automatique, à la fois pure inspiration et méthode de connaissance scientifique, est recréation d'un univers exaltant la vie au lieu de la réprimer. L'exaltation est indissociable de l'image poétique qu'enregistre la méthode automatique, et c'est pour cela que le surréalisme viendra naturellement redonner un sens nouveau à l'amour.

Est-ce aller trop vite, est-ce renverser l'ordre des choses que de prêter aux premiers textes automatiques des intentions qui ne se développeront que plusieurs années plus tard ? Moins qu'il ne semble. Déjà, dans sa correspondance avec Tzara, on relève cette phrase de Breton, du 7 octobre 1919 : « J'aimerais aussi avoir avec vous une correspondance moins littéraire, connaître votre sentiment sur l'amour, par exemple. » A Picabia, il écrit le 15 février 1920 : « Ce qui m'émerveille toujours en vous, c'est précisément le contraire de ce qu'on nous dépeignait, la rare faculté d'aimer. Je disais assez maladroitement à un ami que vos livres étaient écrits dans le langage de l'amour. » Et l'accord entre ce que Breton écrit quand il pratique l'écriture automatique et ce qui le passionne alors, on le constate dès les premières lignes des *Champs magnétiques.* A peine Philippe Soupault a-t-il terminé son passage que Breton met en scène des femmes « qui passaient et nous tendaient la main, nous offrant leur sourire comme un bouquet ». Est-ce exagéré que de dire que le climat spécifiquement surréaliste de l'aventure, de la confiance placée dans la *rencontre,* dans la femme, est déjà là ?

Diamétralement opposé à cette attitude surréaliste, le refus de l'amour et de l'érotisme est typiquement dadaïste. On le trouve chez Breton quand il a conscience de s'exprimer en dada : « Dada ne se donne à rien, ni à l'amour, ni au travail » (*Littérature,* n° 13, mai 1920). Mais en même temps, il est vrai, la tentation de céder à la beauté féminine se trahit dans un poème écrit pour *391* (n° 11, février 1920) : « ... la jeune fille / a pour tour de cou / une petite flamme d'alcool » (« Les Oiseaux des menuisiers »).

Quel contraste si nous retournons à Tzara, maintenant, pour qui l'amour n'est qu'une valeur qui s'est écroulée avec les autres et qui gît dans la même fange : « Et tous les petits qui font caca / là où chez nous autres logent l'amour et l'honneur » (*Haute couture*) ! D'une façon générale, ce qui relève de l'érotisme est simplement aboli par le principe négateur qui a détruit le lyrisme : « Une jeune fille que l'arrosage transforma la route voilée du marécage » (*Les Ecluses de la pensée*), ou encore, toujours de la même époque : « Soulève ta jupe et mords la scie de vinaigre souvenir et pellicule d'os martelé à désespoir vint le loup » (*Chaque ampoule contient mon système nerveux*).

De son côté, Schwitters, dont on a souligné plus haut l'exploitation du dépréciatif, ne perçoit dans l'amour que l'aspect sentimental qu'il ridiculise en l'incarnant dans la personne d'Anna Blume, petite bourgeoise niaise des années 20. A l'inverse de Breton, de Péret, qui ne retiennent que les moments privilégiés, qui dépistent le merveilleux dans le quotidien, Schwitters, ainsi que nous le rapporte le peintre abstrait Joseph Albers [3], écoutait les conversations des femmes dans les trains et trams et les chansons populaires pour les parodier, truffées de jeux de mots.

Dada a permis à Breton et à ses amis de se détacher assez rapidement de ce qui, chez des poètes qu'ils n'ont d'ailleurs jamais cessé d'aimer (Rimbaud, Mallarmé, Apollinaire parmi d'autres), restait le produit « d'idées préconçues auxquelles — très naïvement ! — ils tenaient » (Breton). Le poème dada, en ce qu'il a de puissant chez Tzara, nous montre une société se niant elle-même ; et les soirées dada parisiennes tentaient d'ajouter à cela leur part de provocation face à la satisfaction bourgeoise d'avoir retrouvé son confort et gagné la guerre.

Le surréalisme, dès ses premières manifestations — bien antérieures à 1924 — ne se contente pas de provoquer ; il offre la clé qui pourrait ouvrir la porte d'une société refaite sur des bases nouvelles. Le surréalisme prit corps avec « l'image qui frappait à la

fenêtre » ou, plus exactement, le jour où Breton ouvrit la fenêtre pour accueillir cette image. Avec elle, c'est une brise venant de très loin, qui entre dans la vie. Une belle image, c'est une image forte, c'est-à-dire une image dont la *gratuité* nie l'aspect pratique, rationnel, moral de ce qu'on appelle la réalité. Cette gratuité n'étant jamais atteinte que hors de toute élaboration d'ordre esthétique, elle est par elle-même négation de ce qui forme les assises de notre société : le travail. Pour celui qui la reçoit, elle est la brèche ouvrant, dans le principe de la réalité, sur le principe du plaisir.

Historiquement, la naissance du surréalisme correspond avec le départ de cette puissante vague qui renversera les églises espagnoles. Et même si, trente ans plus tard, d'échecs en échecs, la libération apparaît aussi éloignée en Orient qu'en Occident, il n'en reste pas moins que, sur le plan mental, indissociable — et cela le surréalisme le *prouve* — du plan social, l'image poétique reste le ferment révolutionnaire le plus actif.

On assiste depuis quelque temps à des manifestations pour lesquelles on a créé le mot de néo-dadaïsme. Il est révélateur qu'elles ne s'élèvent pas au-dessus du plan de l'art au sens traditionnel du mot — cet art se présenterait-il sous la forme de « gadgets » ou de machines à sous — tandis que les dernières expositions internationales du surréalisme condamnaient, au nom du rêve, de l'érotisme, de l'imaginaire, l'aliénation de l'homme par l'objet et par l'homme. Du premier texte automatique aux manifestations les plus récentes, le surréalisme offre toujours le moyen de penser une société transformée où l'homme et la femme, enfin libérée, pourraient — comme les termes de l'image poétique — se rencontrer et vivre pleinement, *ici même*.

DISCUSSION

Ferdinand ALQUIÉ. — Je remercie beaucoup Pierre Prigioni de sa belle conférence. Nous allons maintenant engager la discussion. Après avoir entendu ces deux conférences, je suis particulièrement heureux de les avoir rapprochées. Certes, elles ne disent pas la même chose, puisque chacune a eu sa richesse propre. Mais leur conclusion essentielle semble être la même, à savoir que le surréalisme n'est pas simplement un prolongement de Dada, mais apporte par rapport à Dada quelque chose de spécifiquement nouveau. Sur ce point, Noël Arnaud et Pierre Prigioni semblent totalement d'accord. Cela rendra la discussion plus simple. Cependant, comme les exposés comportaient des différences appréciables,

les questions devront être posées soit à l'un soit à l'autre des deux conférenciers.

Gaston FERDIÈRE. — Devant ce double exposé, je me sens tout médiocre et petit. Lorsque j'ai lu les livres dont il vient d'être question, en particulier le livre bilingue allemand, et la thèse de Michel Sanouillet, je savais bien qu'il y avait trop d'éléments en moi qui protestaient. En particulier, la thèse de Sanouillet me révoltait parce qu'elle ne faisait pas la part que méritent un Jacques Vaché ou un Jarry. Un Jacques Vaché dont j'ai appris de longue date toute l'importance, surtout par mon ami Théodore Fraenkel, qui m'a forcé à le lire ou à le relire, et à éprouver à chaque instant un étonnement nouveau. Devant l'escamotage de Sanouillet, je protestais intérieurement avec la dernière vigueur. De même la méconnaissance de Jarry et de la pataphysique est quelque chose de profondément troublant. Si bien que je voudrais simplement dire, au lieu de poser des questions, que ce double exposé, c'est celui qu'un certain nombre d'entre nous auraient voulu faire, si nous avions eu, comme nos deux conférenciers, cette érudition que j'appellerai l'érudition passionnée, cette forme d'érudition qui est la plus émouvante. Nous avons entendu là un bilan, un bilan qui a des nuances, bien entendu, mais enfin un bilan admirable, un bilan que je dirai de loyauté. Je remarque en particulier chez Arnaud le plus magnifique hommage à André Breton qu'il soit possible d'apporter, puisqu'il nous dit que c'est lui qui a mis quelque chose derrière une façade, et qu'il ajoute que c'est grâce à lui que Dada a été forcé de penser et a été, de ce fait, voué à la mort. C'est donc Breton qui a assassiné Dada. A de telles formules, je suis profondément sensible, et c'est ce que je voulais dire d'abord, quitte à revenir tout à l'heure, s'il y a lieu, sur l'influence de Freud et de Jung sur les mouvements divergents.

Henri GINET. — J'ai à poser une question un peu en marge. On nous a asséné beaucoup de dates. D'une façon générale, je m'occupe peu de chronologie. Mais je voudrais demander aux deux conférenciers s'ils ont un avis sur l'influence de Kandinsky (je pense en particulier à son aquarelle non figurative de 1910) sur la naissance de l'écriture automatique et de l'automatisme d'une façon générale. Est-ce que Dada en a eu connaissance ?

Noël ARNAUD. — Je ne sais si j'ai assez de compétence pour répondre à cette question d'histoire de la peinture contemporaine. Ce que l'on peut donner c'est encore une date, je vous en demande pardon ; à la galerie Dada de Zurich, en 1916, au moment où le cabaret Voltaire et les premiers numéros de la revue *Dada* mélangeaient toutes les avant-garde, Kandinsky a été exposé. Ce fut une grande exposition, et il est à l'honneur de cette galerie d'avoir eu une grande exposition Paul Klee, et une de Kandinsky. Je pense que Kandinsky a beaucoup influencé certains dadas allemands. Evidemment, il faut se méfier de leur mémoire, mais

je crois qu'on peut admettre qu'à travers l'expressionnisme allemand ils ont atteint, par Kandinsky, l'art abstrait. Ils en parlent souvent, et Pierre Prigioni a bien souligné l'importance de la notion d'abstraction chez les premiers dadas, notamment les Allemands.

Henri GINET. — Je pense cependant que les historiens de la peinture ont maintenant le tort de nous brandir, comme un drapeau, cette première date de naissance de l'art abstrait. Car ces quelques aquarelles automatiques n'ont pas été suivies, puisqu'il y a eu ensuite la période dite géniale, qui est très figurative.

Noël ARNAUD. — Oui, d'autres historiens attribuaient à Picabia...

Henri GINET. — Antérieurement à 1900...

Noël ARNAUD. — Non, je pense aux tableaux reproduits dans les *Soirées de Paris* de 1913.

Henri GINET. — Je fais une différence entre abstrait et automatique. Je pense que ces fameuses aquarelles sont avant tout automatiques, tout en étant abstraites.

Pierre PRIGIONI. — Est-ce qu'on ne retombe pas dans la question de la spontanéité et de l'automatisme, la plus difficile à résoudre ?

Henri GINET. — Je ne veux pas chercher une antériorité privilégiée, cela m'est indifférent. C'est le ton de ces deux exposés, semblant mettre des jalons dans le cours de la naissance du surréalisme, qui m'a amené à poser cette question.

Noël ARNAUD. — Remarquez que les peintres qui ont été exposés à la galerie Dada de Zurich en 1916 et en 1917, dont Kandinsky, ont disparu de l'univers dada tout de suite après. Dès que Dada prend conscience de sa personnalité, on n'entend plus parler de Klee ni de Kandinsky.

René PASSERON. — Vous n'avez accordé ni l'un ni l'autre l'importance que j'aurais voulu voir donner à Arp. Vous avez très bien marqué la différence entre le spontanéisme dada et l'écriture automatique. Arp est un spontanéiste (notamment dans la façon dont il dispose des morceaux de bois sur une surface, au hasard, mais en choisissant tout de même certaines réussites pour ensuite les coller), et il est de tendance abstraite. Quant à Kandinsky, il y a eu tout un foisonnement de recherches, une fermentation dans ce sens. La conscience que l'on a prise de l'originalité de l'aquarelle de Kandinsky n'est venue que peu à peu, et au fur et à mesure que se développait l'art abstrait, mais cela était déjà dans l'air, et Picabia a également eu son rôle.

Un dernier point à noter, c'est le rapport entre Schwitters et le dadaïsme. Schwitters n'est pas dadaïste à proprement parler. Certes, il va, et vous l'avez très bien souligné, vers cette espèce de goût du détritus qu'on peut trouver dans Dada, c'est un dépréciatif. Mais les *Merzbild* sont cubistes et abstraits, ce ne sont pas seulement des accumulations de petites choses

trouvées dans les poubelles, c'est la composition des facettes multiples, assemblées dans une sorte de lyrisme, à la fois cubiste et non figuratif, dans un esprit beaucoup plus constructif que provocant. On a même pu dire qu'il y avait là une sorte de religiosité.

Noël ARNAUD. — Comme témoignage de la confusion qui régnait, dans le domaine de la peinture, chez les dadas, j'ai très rapidement parlé de cette curieuse tentative, qui a d'ailleurs tourné court chez les dadas radicaux dont parle Janco dans *Dada, Monographie d'un mouvement*. Leur programme, pour sortir de la négation dada, se rapprochait au fond du constructivisme. Janco, qui a signé le manifeste avec Arp et Hans Richter, prétend qu'il condamnait l'utilisation du collage dans les arts plastiques. En fait, tout cela bouillonnait et personne ne savait très bien où il allait. En tout cas, on ne trouve pas là, et c'était le sujet de nos conférences, ne l'oublions pas, on ne trouve vraiment pas là trace de surréalisme, comme on a prétendu en trouver dans Dada.

Elisabeth LENK. — Monsieur Prigioni, vous avez tenté une analyse sociologique du mouvement dada, et vous avez dit que Dada a été un miroir de la société de son époque. Je voudrais vous poser la question suivante : vous savez que cette revalorisation du mouvement dada, par rapport au surréalisme, est encore plus forte en Allemagne qu'en France actuellement. On n'entend pas en Allemagne de voix contraires, de voix comme celles que nous avons entendues aujourd'hui ici, voix qui mettent, elles, en valeur le surréalisme. Peut-on trouver une explication de ce peu d'influence qu'a eu le surréalisme en Allemagne ? Je dis cela car, si l'on se réfère aux idées des romantiques allemands, aux idées de la philosophie allemande, on peut trouver ce phénomène très étrange.

Pierre PRIGIONI. — Je ne sais pas si je peux l'expliquer, mais j'ai constaté à Heidelberg, où je travaille, qu'il n'y avait qu'un livre dans toute la bibliothèque universitaire, qui est pourtant colossale, concernant le surréalisme. C'est un livre donné à la bibliothèque, un livre de Breton : *L'Introduction au discours sur le peu de réalité*. Il ne faut pas oublier non plus qu'il faut un certain temps pour que les poèmes soient traduits et connus dans un pays étranger et que, dès 1932-1933, le régime s'oppose à l'abstraction et au lyrisme. J'ai connu à Hanovre d'anciens peintres abstraits qui avaient été contrôlés par la police et privés du droit de peindre. On a coupé court à tout un mouvement de révolte que nous avons pu connaître, et que les Allemands n'ont pas pu connaître. C'est pourquoi maintenant nos jeunes étudiants commencent seulement à découvrir Dada. Mais le surréalisme n'est pas connu.

Ferdinand ALQUIÉ. — Jochen Noth pourrait peut-être répondre au nom des jeunes Allemands.

Jochen NOTH. — Beaucoup d'Allemands sont restés anti-surréalistes parce que le surréalisme n'était pas, avant tout, politique. Même les traditions

qui, en Allemagne, étaient proches du surréalisme français, dérivaient vers la politique. Il y a toujours le souci de la réussite politique dans les mouvements allemands.

Ferdinand ALQUIÉ. — Je voudrais que l'on essaye de donner à la question qu'a posée Elisabeth Lenk une réponse plus précise. Il me semble que sa question portait moins sur le fait de savoir pourquoi il n'y a pas eu en Allemagne un mouvement analogue au surréalisme, que de savoir pourquoi le surréalisme, comme mouvement, est si peu connu en Allemagne. L'Allemagne a (du moins chez nous) la réputation d'une nation où l'on fait des études extrêmement poussées. Or, le surréalisme (je parle du surréalisme français) a donné lieu, par exemple en Amérique ou en Angleterre, à des thèses, à des traductions, en sorte qu'un Anglais ou un Américain peut se documenter autant qu'il le désire sur la question. Or, Pierre Prigioni vient de nous dire, ce qui est en effet stupéfiant, que dans la bibliothèque d'une université importante, il n'y a qu'un seul livre surréaliste et, si j'ai bien compris, aucun sur le surréalisme. Il y a là, effectivement, une question qui se pose, et qu'Elisabeth Lenk a posée. Je ne sais qui est capable de lui donner une réponse. Il ne me semble pas que ce que Jochen Noth a dit ait fourni cette réponse.

Maurice de GANDILLAC. — Je voudrais savoir combien il y a de livres surréalistes dans nos bibliothèques universitaires.

Gaston FERDIÈRE. — Il ne faut pas oublier non plus qu'André Breton, pendant la guerre, était à New York. D'autre part, on a donné le nom de surréaliste, en Amérique, à beaucoup d'œuvres que nous ne pouvons pas appeler ainsi. Il y a eu une vague de snobisme à laquelle les Allemands ont paru échapper.

Henri GINET. — Une chicane de terminologie. Je pense que le terme de « surréalisme français » est impropre.

Ferdinand ALQUIÉ. — C'est vrai. Nous dirons : le mouvement surréaliste qui s'exprime par des œuvres écrites en français.

Noël ARNAUD. — Je voudrais faire remarquer que si le surréalisme est peu connu en Allemagne, nous connaissons nous-mêmes depuis fort peu de temps l'expressionnisme allemand. Et cela, c'est tout de même très surprenant, car cela a été aussi un mouvement très important. De même, on continue d'ignorer le futurisme italien. Quelle explication donner à tout cela ?

Jean FOLLAIN. — Je crois qu'Elisabeth Lenk n'a pas dit qu'on ne connaissait pas suffisamment le surréalisme. Elle a tout simplement laissé entendre qu'on valorisait le dadaïsme par rapport au surréalisme. Or, il me paraît, étant donné ce que l'Allemagne a vécu, qu'il est normal que les Allemands se trouvent plutôt portés à valoriser le dadaïsme, qui est une espèce de nihilisme, plutôt que le surréalisme.

NIKI de SAINT-PHALLE, *Cœur de monstre*, 1962.

Photo galerie Iolas.

JORGE CAMACHO, *Du seul côté... Fogar*, 1967.

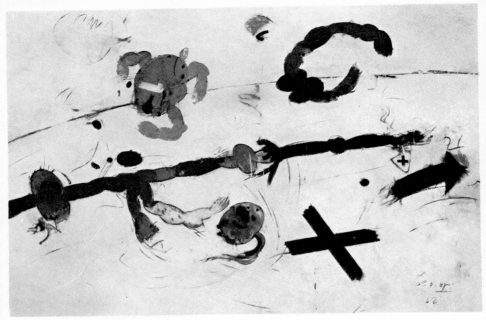

HERVÉ TELEMAQUE, *Eclaireur II*, premier état, 1962.

MAX WALTER SVANBERG, *Les hôtes qui n'ont pas d'heure*, 1958.

Photo P. Hommet.

Ferdinand ALQUIÉ. — Oui, c'est une explication.

Jochen NOTH. — C'est un problème que je n'ai pas étudié. Mais on pour-rait dire que la réaction, après la deuxième guerre mondiale, envers le fascisme, a été surtout une réaction où l'on reprenait certaines traditions de littérature politique, de littérature engagée contre le fascisme, et qui, d'ailleurs, formellement, était souvent très bête, et même expressionniste. Le groupe dominant jusqu'ici la littérature allemande, le groupe 47, dépend d'une tradition pas très avant-garde. Ce sont des romanciers pour la plupart. La poésie dans un sens strict est encore beaucoup plus isolée aujourd'hui en Allemagne qu'en France, et, quand on l'accueille, on ne l'accueille que comme poésie à l'écart de la vie, comme belle poésie, dans un sens qui est très anti-surréaliste. Je pense que le fascisme et la très longue tradition fasciste et totalitaire, dans la pensée allemande, ont réussi à approfondir le fossé entre poésie et vie, et ont rendu encore plus grande l'impossibilité de combler ce fossé.

Elisabeth LENK. — Je ne sais pas si ces problèmes intéressent vraiment le public. C'est peut-être une question qui concerne surtout les Allemands. Hans Magnus Enzenberger, qu'on a traduit récemment, a insulté les sur-réalistes d'une façon on ne peut plus basse. Il a cité, ce qui se fait assez souvent en Allemagne, la phrase : « Sortir dans la rue et tirer dans la foule », pour conclure que le surréalisme est l'exemple même d'une ten-dance fasciste dans l'art d'avant-garde. Là, c'est la réaction contre le fas-cisme qui entraîne une réaction contre le romantisme et tout ce qu'il comporte de poétique. C'est déplorable. Si l'Allemagne ne veut pas som-brer dans le provincialisme, il faut peut-être qu'à travers le surréalisme elle retrouve le contact avec son propre passé, avec le romantisme. Sinon, l'*Aufklärung* qui existe en Allemagne va paralyser toute activité intellec-tuelle, poétique et spirituelle.

Ferdinand ALQUIÉ. — Il m'a tout de suite paru qu'Elisabeth Lenk avait posé une question extrêmement intéressante [4]. Il m'a paru ensuite qu'on y avait mal répondu. Mais la question vient de recevoir une réponse excellente de la bouche d'Elisabeth Lenk elle-même. Elisabeth Lenk ayant si bien répondu, nous allons passer à une autre question.

Sylvestre CLANCIER. — Il y a le problème de la diffusion, de la pénétra-tion de Dada et du mouvement surréaliste au sein du public. Mais je crois que nous pourrions nous interroger sur les valeurs respectives de Dada et du mouvement surréaliste en ce qui concerne la création artistique elle-même. Hier, Gaston Ferdière disait que « le surréalisme n'était pas une école ». Jean Schuster disait : « Le surréalisme n'est pas une doc-trine. » Or, il m'apparaît que ces deux phrases pourraient également s'appliquer à Dada. Je me demande même si elles ne s'y appliquent pas mieux et d'une façon plus vraie. Je m'explique. L'état d'esprit dada est plus fondamentalement anarchiste que celui du surréalisme, car il ne prend pas l'apparence au sérieux, il refuse de se laisser figer, comme en

témoigne la formule : « Rira bien qui rira le dernier. » A ce propos, Noël Arnaud a montré comment le surréalisme reprochait à Dada son état d'esprit trop fondamentalement anarchiste, son hétérogénéité. Mais je me demande justement si l'hétérogénéité, la dispersion des individualités, l'indépendance en un mot, ne sont pas la condition nécessaire de la liberté artistique. Ainsi, il peut paraître curieux, paradoxal, et même contradictoire que le surréalisme, qui préconisait l'épanouissement total de ce qui est au cœur de l'homme, ce en quoi je le suis et l'admire, ait peut-être été amené à rejeter, à mettre en marge certains hommes, qui entendaient poursuivre jusqu'au bout la révolution intérieure, et laissaient s'exprimer tout ce qui était contenu en eux.

Ferdinand ALQUIÉ. — Je ne voudrais pas envenimer le débat, mais il me semble que votre question ne peut prendre un sens précis que si vous citez des noms. A quelles exclusions pensez-vous ?

Sylvestre CLANCIER. — Je ne parle pas d'options politiques.

Ferdinand ALQUIÉ. — Je ne vous demande pas de quoi vous ne parlez pas, mais de qui vous parlez.

Sylvestre CLANCIER. — Je pense à Queneau.

Jean SCHUSTER. — Je ne pense pas que Queneau ait jamais été exclu du surréalisme. Il s'en est séparé parce qu'il a cru bon de diriger ses recherches dans une direction qu'il jugeait lui-même peu compatible avec ce qu'était le surréalisme à ce moment-là. Mais il n'y a jamais eu d'exclusion de Queneau.

Sylvestre CLANCIER. — Je n'ai jamais parlé d'exclusion, j'ai dit : mettre en marge, rejeter.

Jean SCHUSTER. — Dans le surréalisme, Monsieur, il y a suffisamment de liberté. Les gens y viennent, quelquefois ils sont exclus, mais quelquefois aussi ils partent d'eux-mêmes. On ne saurait les retenir par la manche.

Sylvestre CLANCIER. — Mais ne peut-on considérer que ces gens sont aussi authentiquement surréalistes que les gens qui appartiennent toujours au mouvement ?

Jean SCHUSTER. — Cela, c'est un grand problème ! Il y a même une tendance encore plus extrémiste que celle que vous venez d'exprimer, elle consiste à dire que les vrais surréalistes sont ceux qui sont en dehors du mouvement. En ce qui concerne Queneau, nous sommes quelques-uns à apprécier certaines de ses manifestations. Nous n'en discutons pas moins certaines autres. Certaines prises de position de Queneau ne sauraient qu'être le contraire de l'esprit surréaliste. Je pense, notamment, à ce qu'il a dit vers 1946 (c'est le propos d'Elisabeth Lenk qui me conduit tout naturellement à cela) à propos de l'assimilation du nazisme et des camps de concentration à la pensée de Sade. Cette querelle a rebondi récemment dans un numéro du *Nouvel Observateur*. Dès lors, que

Queneau soit tenu par vous comme surréaliste, et exprimant réellement la pensée surréaliste, ne peut venir que d'une mauvaise interprétation de la pensée surréaliste.

Ferdinand ALQUIÉ. — Je pense du reste que Queneau ne se prétend plus surréaliste.

Jean SCHUSTER. — Assurément !

Sylvestre CLANCIER. — Ce qui m'étonne, c'est que vous parliez d'une manière si péremptoire de l'esprit surréaliste.

Ferdinand ALQUIÉ. — Le problème que pose Sylvestre Clancier, j'ai bien pensé qu'il se poserait au cours de cette décade, et j'avais même pensé qu'il se poserait plus tôt. C'est pourquoi, dans la courte introduction que j'ai prononcée au début de cette décade, j'ai donné une espèce de règle de méthode. Une règle de méthode ne vaut que comme règle de méthode, mais elle est pratiquement nécessaire. J'ai dit que, si l'on se demande si les vrais surréalistes sont les membres du groupe ou d'autres, nous n'en sortirons pas. Nous serons nécessairement dans la confusion. En effet, il faudrait d'abord poser une définition claire du surréalisme, et chercher ensuite où cette définition s'applique. Je sais bien qu'André Breton lui-même, dans son premier *Manifeste,* déclare que le surréalisme ne se définit pas uniquement en extension, puisqu'il déclare qu'il y a *du* surréalisme chez Sade, Baudelaire, Poe, etc. Mais, cela étant dit, il existe depuis 1924 un mouvement qui s'appelle surréaliste. Ce mouvement a comme centre André Breton, qui est resté dans le groupe du commencement à aujourd'hui. On peut donc définir le surréalisme comme cela. André Breton a eu toujours, autour de lui, un certain nombre de gens qui, se disant surréalistes, ont signé des proclamations, peint des tableaux, composé des poèmes, publié des revues. Cet ensemble d'événements compose ce que l'on appelle le mouvement surréaliste. Pour que les choses soient claires, c'est cela que nous appelons le surréalisme : le plus simple est de s'en tenir à cette définition. Si nous voulons changer cette définition, en extension en une définition en compréhension, où irons-nous ? Vous l'avez montré vous-même en disant que le plus surréaliste des surréalistes vous paraît Raymond Queneau, alors que, s'il était là, il ne serait lui-même, je pense, pas d'accord avec vous.

Sylvestre CLANCIER. — Je n'ai pas dit qu'il était le plus surréaliste des surréalistes. J'ai dit qu'il avait une autre façon de concevoir le surréalisme.

Ferdinand ALQUIÉ. — Quoi qu'il en soit, il ne se dit plus surréaliste. Si donc Queneau considère qu'il n'est plus surréaliste, si le groupe surréaliste considère aussi que Queneau n'est pas surréaliste, pourquoi voulez-vous que nous considérions qu'il l'est ? Ceci ne touche en rien à sa valeur. On peut être un grand écrivain sans être surréaliste.

Jean SCHUSTER. — Il y a quelqu'un (qui n'est pas un auteur auquel je me

référerais pour ses écrits actuels) qui a très bien défini les rapports, et fait
la sociologie du surréalisme, c'est Jules Monnerot, dans un écrit publié
en 1945, qui s'appelle *La Poésie moderne et le sacré.* Il consacre à ce
problème une centaine de pages que j'invite Sylvestre Clancier à lire ou à
relire.

Michel CORVIN. — Si j'ai bien compris ce qu'a dit Pierre Prigioni, le lan-
gage dada est purement négateur. Il s'est référé à certains textes archi-
célèbres : « Si vous voulez faire un poème, découpez un article de jour-
nal », etc. Il a donné, entre autres exemples d'aphorismes : « Il n'y a pas
que les boxeurs qui portent des gants » et : « Si vous voulez mourir, conti-
nuez. »

Pierre PRIGIONI. — Non. J'ai parlé d'un style Tzara d'une part, et d'autre
part, de la démarcation entre Tzara et les dadas zurichois. Tzara arrive
au poème, à une certaine forme de poésie personnelle où le mot nie
l'image. D'autre part, j'ai signalé que Dada, en devenant Parisien, s'était
également transformé. J'ai dit cela d'une façon négative, puisque je pen-
sais à Sanouillet, qui veut montrer que le surréalisme est au fond un pro-
longement de Dada. J'ai essayé de marquer des sortes d'étapes.

Michel CORVIN. — La question est de savoir si le langage dada est aussi
destructeur, nihiliste, qu'il semble que vous l'ayez dit. N'y a-t-il pas plu-
sieurs langages dada, à savoir un langage poétique représenté par des syl-
labes en explosion, si vous voulez, et, d'autre part, un langage contrôlé
qui apparaît très nettement sous la plume de Tzara, de Picabia, sous la
plume de Ribemont-Dessaignes ? Ne croyez-vous pas que, dans cette
mesure, on ne peut pas marquer aussi nettement la différence entre Dada
et le surréalisme ?

Pierre PRIGIONI. — Je n'ai pas à répondre. Si vous le croyez, vous êtes
libre. C'est à vous de me démontrer que j'ai tort.

Michel CORVIN. — Ce n'est pas une question de tort, c'est une question
de nuances à l'intérieur d'une affirmation. Il me semble que le langage
dada est beaucoup plus varié, beaucoup plus riche qu'il n'apparaît au
premier coup d'œil. L'affirmation courante : nihilisme dada, destruction
du langage, c'est quand même quelque chose d'un peu facile qu'il fau-
drait dépasser pour aboutir à des vérités plus riches et plus diverses. Ne
croyez-vous pas ?

Pierre PRIGIONI. — Je ne crois pas que je puisse vous répondre. J'ai
signalé un aspect qui me semble essentiel.

Michel CORVIN. — Ne pouvez-vous pas revenir en arrière pour nuancer
votre affirmation et dire que le langage dada est beaucoup plus complexe
qu'il n'y paraît au premier coup d'œil ?

Pierre PRIGIONI. — Oui, le langage dada est beaucoup plus complexe qu'il
n'y paraît au premier coup d'œil.

Michel CORVIN. — Autre chose, si vous voulez bien. Vous avez dit que la spontanéité dada s'opposait à l'image. C'est un point. Puis, deuxième point, vous avez dit que Dada niait l'érotisme. Vous l'avez bien dit ?

Pierre PRIGIONI. — Je l'ai dit.

Michel CORVIN. — Ne croyez-vous pas au contraire que, dans certains textes de Ribemont-Dessaignes, l'érotisme est roi ? A condition, bien entendu, de considérer Ribemont-Dessaignes comme un dada.

Pierre PRIGIONI. — Vous connaissez sans doute Ribemont-Dessaignes mieux que moi. Personnellement je dois dire que sa poésie ne m'a jamais beaucoup intéressé.

Michel CORVIN. — Je ne parle pas de poésie. Je pense plus particulièrement au *Bourreau du Pérou.*

Noël ARNAUD. — Non, non, *Le Bourreau du Pérou* est post-dada.

Pierre PRIGIONI. — Quelqu'un comme Ribemont-Dessaignes est si malléable qu'il copie d'abord Picabia, puis il copie quelqu'un d'autre. Il n'a pas de forte personnalité dans les années 1919-1924, et je crois qu'il n'en a jamais eu.

Michel CORVIN. — Son théâtre, il a été à peu près le seul à le faire. Il n'a imité personne. L'érotisme qui apparaît dans *L'Empereur de Chine,* on peut bien le mettre à son propre compte.

Noël ARNAUD. — Je crois qu'on peut aussi rappeler qu'André Breton, dans ses *Entretiens,* dit que, pour lui, il n'y a eu vraiment que trois personnages, dans le groupe *Littérature,* qui aient été dada, ce sont Tzara, Picabia et Ribemont-Dessaignes. Mais *Le Bourreau du Pérou* est une pièce tardive. Le surréalisme existe alors depuis un certain temps. Quant à *L'Empereur de Chine,* et à l'ensemble du théâtre de Ribemont-Dessaignes, si on le compare au théâtre de Tzara, il est bien évident que c'est quelque chose de très fade, et finalement d'assez médiocre. Le vrai théâtre dada — on pourrait presque en faire la preuve sur le public, et elle a été faite au moins radiophoniquement — le vrai théâtre dada, celui de Tzara, conserve une puissance de choc que le théâtre de Ribemont-Dessaignes a absolument perdue.

Michel Corvin. — Oui, mais il n'est pas question de structure théâtrale. Il est question de l'exploitation d'une veine, à savoir l'érotisme. Il me semble que, chez Ribemont-Dessaignes, l'érotisme est une constante, pas du tout influencée par la naissance ou la non-naissance du surréalisme. L'érotisme est de tout temps. Je crois qu'on pourrait donc faire la jonction des deux, et ne pas rejeter le thème de l'érotisme hors de Dada sous prétexte que Ribemont-Dessaignes n'a pas été un grand dramaturge.

Noël ARNAUD. — Il n'est tout de même pas possible de dire que l'érotisme et l'amour ont dans Dada la place qu'ils occupent dans le surréalisme. On peut évidemment trouver quelques scènes vaguement érotiques dans telle

ou telle pièce dada, et même dans Tzara. Mais l'érotisme n'est pas un des
grands thèmes de Dada, alors que c'est un des grands thèmes du sur-
réalisme.

Pierre PRIGIONI. — J'ajouterai que l'érotisme disparaît des textes de Pica-
bia en 1919. Il y est très sensible dans ses premiers poèmes et, tout à
coup, c'est fini.

René LOURAU. — Pour la première question de Michel Corvin, voici un
début de réponse, que je peux faire dans la mesure où je me suis intéressé
à l'aspect linguistique des textes dadaïstes et surréalistes. En particulier,
j'ai étudié quelques textes de Dada, et surtout le *Manifeste* de 1918, un
des plus riches textes de la littérature du 20ᵉ siècle, à mon avis. Je dis
très brièvement ce que j'ai découvert, parce qu'il faudrait que vous voyiez
mon texte. J'ai essayé d'appliquer le modèle de la linguistique structurale
à ces textes, et je me suis aperçu, effectivement, qu'il y avait dans l'écri-
ture de Tzara un mélange d'écritures. Il n'y a pas une écriture dadaïste,
mais un mélange, et c'est important par rapport au surréalisme, puisqu'on
parle d'antériorité, de nouveauté ou de rivalité. Il y a d'une part le mani-
feste. Le genre du manifeste est un genre vraiment très à part et typique-
ment moderne. Le manifeste n'est pas dadaïste ou surréaliste, on le voit
apparaître avec les symbolistes, quelque temps après d'ailleurs qu'un cer-
tain Marx en avait donné l'exemple. Il y a donc d'une part une écriture
discursive, c'est celle du discours, de la philosophie ou de la science. Par
exemple, Tzara dit : « Il y a des cubistes, des futuristes », comme un cri-
tique pourrait le faire. Il y a, ensuite, mélangé à cela, et même pas dans
le paragraphe suivant, mais parfois dans une phrase avant ou après, ou
même dans la même phrase, dérapage de sens, comme dirait Barthes. Ce
sont d'un coup des énumérations loufoques, du délire, des métaphores,
bref une écriture qu'on qualifiera rapidement de poétique, en disant qu'elle
est non référentielle, par opposition au niveau dont je parlais au début, au
niveau référentiel, logique, critique. Et il y a, et là cela devient intéres-
sant, un troisième niveau que, dans le modèle linguistique dont je parlais,
on qualifie de métalinguistique. C'est une écriture sur l'écriture. C'est
très frappant chez Tzara, et je crois que c'est vraiment le premier dans
l'histoire de la poésie, et même de la langue française, à le faire paraître
de cette façon-là. Sans arrêt il se moque lui-même (et Prigioni y a fait
allusion en parlant de négation de l'écriture, mais j'aurais aimé qu'il dise :
négation de l'écriture dans l'écriture et par l'écriture elle-même), Tzara
dit : « J'écris un manifeste et je suis contre les manifestes, alors je m'en
fous... et puis je continue à écrire un manifeste (ce n'est pas la vraie cita-
tion, mais les premiers mots sont de lui). C'est vraiment un magnifique
exemple de métalangage, même si ce mot est encore un peu flou. Il y a
donc trois niveaux. Je l'ai montré. L'écriture surréaliste, au contraire, est
très différente de l'écriture dadaïste. On peut s'en apercevoir à travers
cette étude. Chez Breton surtout, mais chez d'autres surréalistes aussi,

et peut-être plus spontanément chez Artaud, elle a réussi à faire la synthèse de ces trois écritures qui se battaient toujours en duel chez Tzara, à trouver une écriture unique, celle dont Barthes rêvait dans son dernier livre paru il y a quelques mois, *Critique et vérité*. C'est cette grande écriture métaphorique dont nous avons besoin, qui réunira les deux bords du livre, les deux pôles de l'écriture. En réalité, on a vu qu'il n'y en avait pas deux mais trois, mais enfin... Je crois que cette écriture-là est au moins en germe chez Breton, et chez le Breton, bien sûr, pas seulement de 1924 (je trouve que vos questions d'antériorité font terriblement lansonien, et m'ennuient profondément), mais chez le Breton de 1919 comme chez le Breton de 1960. Alors là, je le répète, je ne peux que faire du métalangage sur la propre étude que j'ai faite : je tiens à la disposition de ceux que cela intéresserait la copie dactylographiée des études que j'ai faites, et qui permettent d'apercevoir le sens de la question de Michel Corvin. En tout cas, il y a une très riche structure dadaïste, mais je crois qu'on peut parler d'un dépassement de cette richesse, dans le surréalisme, au moins chez Breton [5].

. .

Eddy TRÈVES. — Je me suis demandé s'il n'aurait pas fallu rappeler Joyce.

Pierre PRIGIONI. — La question a déjà été posée et la réponse a été négative.

Gaston FERDIÈRE. — Comment peut-elle l'être ? C'est extrêmement important. Vous touchez à tout ce qui actuellement nous fait vibrer.

Ferdinand ALQUIÉ. — La question n'est pas là. Joyce est-il surréaliste ?

Gaston FERDIÈRE. — Oh ! non !

Ferdinand ALQUIÉ. — Par conséquent, il me semble qu'il n'y a pas lieu d'en parler. On a déjà posé la question le jour où Gérard Legrand était là. Gérard Legrand, je ne voudrais pas trahir sa pensée, a dit, il me semble, que Joyce lui était indifférent.

Jean SCHUSTER. — D'après ce qu'il m'a dit, il a seulement déclaré qu'il ne le connaissait pas.

Ferdinand ALQUIÉ. — Excusez-moi, c'est très possible. De toutes façons, Joyce n'est pas surréaliste.

René PASSERON. — Puisque nous avons parlé des rapports entre Dada et surréalisme, j'aurais aimé avoir des éclaircissements sur une phrase que j'ai lue dans un livre sur le surréalisme et le cinéma, suivant laquelle l'esprit dada s'était maintenu dans le cinéma plus longtemps que dans tous les autres secteurs de la création. Comme je ne suis pas spécialiste, loin de là, de l'histoire du cinéma, j'aurais aimé savoir dans quelle mesure cette phrase est vraie, dans quelle mesure, dans un certain cinéma d'avant-garde, l'esprit dada se serait maintenu.

Noël ARNAUD. — Je pense que le conférencier qui parlera du cinéma et du surréalisme pourra répondre à cette question. Ce que je n'ai pas dit, parmi toutes les choses que j'aurais voulu dire, lorsque je faisais l'énumération des techniques, des moyens, des procédés dada que le surréalisme a pu reprendre, avec toutes les différences dans l'emploi de ces techniques et de ces méthodes, c'est que je faisais une réserve à propos du théâtre. Mais ce n'était pas mon sujet, et l'on a déjà parlé du théâtre. J'ai l'impression que le théâtre surréaliste est malheureusement trop peu connu, et cela parce qu'il a été écrit le plus souvent en collaboration entre des gens qui sont maintenant, depuis un certain temps déjà, brouillés. Je crois qu'en Amérique, par contre, le théâtre surréaliste a été publié, mais peut-être dans des conditions déplorables, m'a-t-on dit, puisque l'on y met Cocteau.

Jean SCHUSTER. — Pour le cinéma, il y a peut-être une question d'hommes. Je note le fait que, par exemple, les gens qui ont eu la possibilité de faire du cinéma entre 1922 et 1928 étaient très spécialement Man Ray et Picabia, qui étaient de formation dada. C'est peut-être une explication qui n'est pas suffisante, mais enfin c'en est une.

Gaston FERDIÈRE. — Je crois qu'une explication plus profonde est dans la visualisation et l'onirisation du cinéma, qui est un art essentiellement visuel. Or, Dada nous apportant par son incohérence même une idée de notre inconscient onirique, nous sommes obligés de le représenter, et c'est par des moyens visuels que nous le représenterons. C'est pourquoi on a cru, par une apparence sotte, que le cinéma persistait à exprimer le dadaïsme plus qu'un autre genre. Tout à l'heure, René Passeron m'a éclairé en rassemblant deux mots qui jurent ensemble : l'abstrait onirisé. L'onirisme, même si je prends le mot dans le sens freudien le plus orthodoxe, c'est la visualisation, c'est le visuellisme, c'est ce que Freud appelle la dramatisation. Or sans dramatisation, vous supprimez le cinéma, tout le cinéma, le cinéma dadaïste compris.

Maryvonne KENDERGI. — Je me permets de poser une question. Lorsque je suis arrivée, et que Marina Scriabine a dit que j'étais musicienne, on m'a dit qu'il ne serait pas question de musique à la décade sur le surréalisme. Puis-je me permettre, étant donné que je ne pourrai pas rester jusqu'au dernier jour, de demander si l'on considère que la musique surréaliste n'existe pas ?

Ferdinand ALQUIÉ. — Cette question est assez délicate, et m'a déjà été posée à plusieurs reprises dans les petites feuilles que, je le rappelle, vous pouvez tous me remettre. J'avais pensé qu'il fallait réserver cette question à la conférence d'André Souris, qui est, à ma connaissance, le seul surréaliste, ou ex-surréaliste, musicien. Cela dit, si l'un des surréalistes présents veut répondre, au moins sommairement, à sa place, je serai ravi de lui donner la parole. Quant à moi, je n'ai pas de réponse à formuler.

J'aime beaucoup la musique, et aussi le surréalisme, mais je ne suis pas surréaliste, et ne puis répondre au nom des surréalistes.

Jean SCHUSTER. — L'ennui de ce genre de débat, c'est qu'il faut toujours se référer à des textes écrits. Il y en a qui sont définitifs. Je renvoie donc à un texte d'André Breton qui a été publié dans l'ouvrage de chez Seghers, dans la collection « Poètes d'aujourd'hui », et qui s'appelle *Silence d'or*. Ce texte répond très spécialement à la question.

Maryvonne KENDERGI. — Mais il y a aussi les musiciens américains de pensée surréaliste.

Ferdinand ALQUIÉ. — Se disent-ils surréalistes, ou est-ce vous qui les dites tels ?

Maryvonne KENDERGI. — Je ne sais pas, et j'avoue que je me sens vraiment embarrassée pour soutenir une discussion : je ne suis pas surréaliste, et je n'ai pas pu me préparer à cette décade, dont je n'ai eu la connaissance que la semaine dernière.

Ferdinand ALQUIÉ. — Je comprends très bien votre question et votre embarras. Mais que vous dire ? J'ignore tout, personnellement, de ces musiciens américains. Méritent-ils ou non le nom de surréalistes ? Cela demanderait une enquête que nous ne pouvons mener ici. La question est donc insoluble.

1. *Dada à Paris,* Pauvert, 1965, p. 420.

2. Depuis la décade de Cerisy, le livre de José Pierre : *Le Futurisme et le dadaïsme,* a mis en lumière les influences cubistes et surtout futuristes des peintres qui formèrent le premier groupe dada à Zurich.

3. Dans *The Dada Painters and Poets,* introd., p. XXII (New York, Wittenborn, Schultz Inc., 1951).

4. Sur cette question, voir, plus loin, la discussion générale.

5. Ici se place un dialogue assez vif, qu'il n'a pas paru nécessaire de reproduire. René Lourau ayant déclaré que la méthode « lansonienne » des conférenciers l'ennuyait profondément, et Ferdinand Alquié lui ayant fait observer que ce genre de remarque lui paraissait inadmissible dans un débat d'idées, les répliques échangées n'ont, en effet, rien à voir avec le problème du surréalisme. Signalons toutefois qu'au cours de cette discussion de Gaston Ferdière s'est dit très intéressé par « les notions de psychologie structurale » dont, dans sa précédente intervention, avait parlé René Lourau.

(JOSÉ PIERRE)

Le surréalisme
et l'art d'aujourd'hui

Ferdinand ALQUIÉ. — Nous allons entendre ce soir José Pierre qui, vous le savez, prépare trois livres sur la peinture. L'un sur le cubisme ; l'autre sur le futurisme et Dada ; et le troisième sur la peinture sur-réaliste [1].

José PIERRE. — Il a été reproché, hier soir, à Jean Schuster, dans son exposé, d'avoir fait preuve d'une adolescence en quelque sorte tumultueuse. Je préviens tout de suite qu'en ce qui me concerne, ce sera pire puisque je ne prétends me situer qu'au niveau de la petite enfance, et tout simplement feuilleter avec vous, en quelque sorte, un recueil d'images que vous apprécierez ou non [2].

« Les Peaux-Rouges, les Chinois, tous des nègres », affirmait dans un film de Renoir, *Le Crime de M. Lange,* un personnage. Le dialogue était d'ailleurs de Jacques Prévert. En ce sens très large, les surréalistes aussi sont des nègres, si l'on songe, par exemple, à la parole péremptoire d'André Breton : « L'œil existe à l'état sauvage. » Parole qui doit être prise au pied de la lettre si l'on songe que, de leur propre aveu, les surréalistes n'ont jamais rien mis, dans l'ordre de la création artistique, au-dessus de l'art océanien, ou de l'art des Indiens d'Amérique, ou encore des Esquimaux de l'Alaska. Je signale d'ailleurs au passage que ces Esquimaux de l'Alaska étaient généreusement englobés, jusqu'à la guerre de 1914, dans l'appellation d'*art nègre* par le premier marchand d'art primitif en France, Paul Guillaume.

Quels sont donc ces sauvages dont les masques grimacent dans les paisibles paysages du Quercy ? Des nègres, des surréalistes, Jean Benoît et Mimi Parent, qui simplement s'amusent.

Quel est donc ce totem bariolé qui dresse sa panse de Mère-

Ubu dans cette clairière de jungle ? Quelle est cette jeune femme blonde qui achève d'y mettre son grain de sel ? Ce n'est pas tout à fait une négresse, ce n'est pas tout à fait une surréaliste, c'est Niki de Saint-Phalle dont l'attitude créatrice est cependant aujourd'hui l'une de celles qui avoisinent le mieux le surréalisme. Mais comment les surréalistes, pour la plupart passés par la machine à décerveler, mise en place dans les écoles, les casernes et autres hauts lieux culturels, peuvent-ils prétendre retrouver cette sauvagerie du regard qui présuppose une sauvagerie de l'être, c'est-à-dire — entendons-nous bien — tout simplement « un monde où l'action serait la sœur du rêve » ? Car si une telle attitude trahit à l'évidence l'influence déterminante de Jean-Jacques Rousseau, nous connaissons aujourd'hui passablement les conditions dans lesquelles se déroule l'existence des derniers primitifs dont les missionnaires n'aient pas encore tué l'âme, et les colons détruit physiquement les corps. Et nous savons que la vie naturelle n'est pas cette pureté idyllique qu'imaginaient parfois les hommes de la fin du 18° siècle, bouleversés par les témoignages des navigateurs, comme Cook, découvrant les paradis polynésiens. Par contre, nous savons que la grandeur de l'art de ces peuples tient à la puissance intacte de leur mythologie, non pas étroitement ramenée comme chez les Grecs à l'échelle du corps humain, mais servie par l'imagination portée au plus haut degré du lyrisme. Cependant les surréalistes peuvent-ils s'inspirer de cette mythologie violente sans tomber dans les exercices de pur académisme où s'est enlisée pendant trois siècles, depuis la Renaissance, la peinture occidentale gavée du saindoux des Junon, des Hercule tout en biceps d'haltérophiles, et des Vénus au saut du lit ? Seulement, à la limite, lorsque les origines ethniques du peintre, du sculpteur, le mettent en mesure de saisir encore les forces vives de cette mythologie, et de les intégrer à sa propre inspiration. C'est le cas du peintre cubain Wilfredo Lam qui nous introduit dans un univers où la femme, par exemple, entretient avec l'oiseau des rapports essentiels. Ce n'est pas d'ailleurs uniquement le cas de Lam, c'est aussi le cas de son compatriote, le sculpteur noir cubain Cardenas. On peut d'ailleurs remarquer que l'esprit du vaudou, puisque c'est de cela qu'il s'agit ici, s'incarne dans une forme d'expression typiquement occidentale. Ce n'est pas pour rien d'ailleurs que les débuts de Lam ont été protégés par Picasso lui-même ; sans doute ce dernier découvrait-il en Lam quelqu'un à même de déborder les limites de sa propre période dite « nègre ». Mais pour qui n'a pas la chance d'être nègre ou surréaliste de nais-

sance, il y a d'autres voies d'accès dont la plus périlleuse, Nerval puis Artaud en surent quelque chose, demeure la folie. Notre ami Gaston Ferdière a évoqué suffisamment ce problème pour qu'il soit besoin d'y revenir. Je me contenterai de trouver significative la publication en 1921 et 1922 des études de Morgenthaler et de Prinzhorn, puisque ces dates de 1921 à 1922 correspondent très exactement à l'instant où le surréalisme, en tant que groupe fondé sur une activité précise, est en train de s'organiser. Bientôt Artaud écrira sa prophétique « Adresse aux médecins-chefs des asiles de fous » ; bientôt Breton rencontrera Nadja. En ce qui concerne notre sujet de ce soir, il est hors de doute que les œuvres d'aliénés comme par exemple Aloyse et Wölfli doivent être considérées comme celles d'authentiques surréalistes et, en outre, comme celles d'artistes de tout premier plan. Reste que la voie, là aussi, est bouchée. Il est possible de vivre tout nu ou en paréo, au milieu des vahinées, et de se laisser pousser la barbe ; il est impossible de se faire une âme primitive. Il est possible d'introduire le délire systématique, le système paranoïaque-critique par exemple, dans son œuvre, dans sa vie. Mais il n'est pas possible de se faire une âme d'aliéné véritable sans, évidemment, y perdre la raison. Dali, d'ailleurs, en rend parfaitement compte quand il dit quelque chose comme : « Je suis fou sauf que je ne suis pas fou » ; ou encore : « La seule différence qu'il y ait entre les fous et moi, c'est que je ne suis pas fou. » Tendre vers l'état mental du primitif et de l'aliéné sans y tomber, cela implique pour le surréaliste la nécessité de découvrir d'autres voies d'accès moins utopiques, ou relativement moins périlleuses (je dis bien : relativement).

Le grand mouvement qui avait le premier manifesté à l'égard du sauvage comme du fou une généreuse compréhension, et sans doute une secrète envie (c'est du romantisme que je veux parler), s'était déjà posé cette question. Dans l'œuvre géniale du dramaturge Heinrich von Kleist, soleil noir du romantisme allemand, surgissent des personnages somnambules qu'une exceptionnelle lucidité conduit, les yeux fermés, c'est le cas ou jamais de le dire, droit à leur destin, droit à leur vérité. Ainsi la petite Catherine de Heilbronn se dirige-t-elle à coup sûr vers le bonheur et vers l'amour ; ainsi Penthésilée va-t-elle au meurtre de celui qu'elle aime et à sa propre mort ; ainsi le prince de Homburg marche-t-il d'un pas assuré vers la gloire et vers l'amour.

Très exactement un siècle après le suicide de Kleist, suicide par la grâce duquel, rappelons-le, celui-ci accède enfin au bonheur, en

1911, dans une mine du Pas-de-Calais, le houilleur Augustin Lesage, alors qu'il travaillait à la pioche, couché sur le dos dans un petit boyau isolé, entend une voix lui dire : « Un jour tu seras peintre. » Il a trente-cinq ans, c'est un bon ouvrier, il n'a jamais dessiné depuis son certificat d'études. Il s'étonne, le temps passe et, à la faveur d'une initiation spirite, il commence à dessiner, puis à peindre. Sa première toile, achevée en 1914 au bout de deux ans de travail, mesure trois mètres de côté. C'est un chef-d'œuvre, à la fois d'invention et d'équilibre, qu'il exécute (signalons-le au passage) au regard de tous puisque la pièce où il travaille, au rez-de-chaussée de sa maison, est ouverte à tous les regards.

Non loin de là, toujours dans le Pas-de-Calais, mais plusieurs années après, en 1939, Fleury-Joseph Crépin, entrepreneur de plomberie, commence la série de ses *tableaux merveilleux* (le titre est de lui-même). Pour être différentes de celles de Lesage, ses œuvres n'en trahissent pas moins une sûreté aussi étonnante chez un néophyte de soixante-quatre ans (c'est son âge au moment où il commence à peindre).

Qu'est-ce à dire ? sinon que ces hommes, de très humble origine et sans aucune formation artistique, parviennent à un accomplissement plastique des plus rigoureux, auxquels on peut être, ou ne pas être, sensible, mais dont on ne peut sous-estimer l'effarante virtuosité dans la composition et le sens raffiné de la couleur. Qu'est-ce à dire ? sinon que ces hommes simples qui, pour peindre, se contentent de « suivre leur voix » ou comme ils disent encore « leur guide », agissent avec une certitude que ne donnent pas, que ne donnent plus en tout cas, des années passées dans la prétentieuse école de la rue Bonaparte, ni dans aucune de ses succursales de province. Peut-être, si les circonstances lui avaient été favorables, Jeanne d'Arc, au lieu de faire la guerre, aurait-elle fait de la peinture, de la peinture automatique.

J'ai l'air de plaisanter, et cependant voyez comme la confiance placée en Kleist dans les états seconds (où la conscience claire n'intervenant plus, c'est « l'être profond », selon les termes de Pierre Mabille, rapportés ici, hier, par Gaston Ferdière, qui règne seul), voyez donc comment cette confiance placée dans les états seconds par Kleist trouve dans l'œuvre des médiums Lesage et Crépin une pleine confirmation. Ce qui était supposé exact sur le plan de la conduite, sur le plan éthique en somme, trouve une éclatante confirmation sur le plan esthétique, sur le plan de la création. J'ai insisté un peu longuement sur cette préface médiumnique, mais c'est qu'à

partir d'elle tout, ou presque, me paraît s'éclairer. Certes, on a
beau jeu de souligner les différences, profondes j'en conviens, qui
séparent les œuvres surréalistes de celles des médiums, comme elles
séparent les mêmes œuvres surréalistes de celles des sauvages ou des
fous. Il m'importe plus, il m'importe davantage d'indiquer qu'en un
sens la certitude absolue des médiums, au même titre que la liberté
totale des fous, que le lyrisme total des primitifs, est finalement
l'idéal vers lequel tend le peintre surréaliste véritable.

Il a été suffisamment insisté ici sur l'importance fondamentale de
la notion de liberté pour qui veut comprendre la position du sur-
réalisme. On ne s'étonnera donc pas que l'automatisme désigné par
le premier *Manifeste* nommément comme le processus technique
de la délivrance et de la création, ait été reçu et vécu tout autre-
ment qu'un dogme, c'est-à-dire adapté par chacun, poète ou peintre,
à sa propre « nécessité intérieure », pour citer une expression assez
galvaudée de Kandinsky mais qui, finalement, n'a rien perdu à cet
usage de sa signification. L'automatisme eût bien vite cessé d'être
libérateur s'il avait été une sorte de code de la création, avec pan-
neaux avertisseurs, consignes, listes de recettes. Librement accepté
ou au contraire librement tenu à une certaine distance, il ne cessait
au contraire de conserver son pouvoir et sa fécondité.

Pour la commodité, et aussi en raison d'un certain souci de clarté,
qui par intermittence me préoccupe, je répartirai le surréalisme pic-
tural selon deux directions majeures : ce que, d'une part, je nom-
merai l'automatisme rythmique ; ce que je baptiserai l'automatisme
symbolique, d'autre part. Cette distinction sommaire recoupe d'ail-
leurs la division opérée dès les premiers jours du mouvement sur-
réaliste au sein de ses productions poétiques entre, d'une part,
les textes obtenus par l'écriture automatique et, d'autre part, les
récits de rêves.

L'automatisme rythmique correspondrait donc, sur le plan pictu-
ral, à ce que sont, sur le plan poétique, les textes automatiques. S'ils
sont en gros justiciables des mêmes pulsions, nos inconscients, fort
heureusement d'ailleurs, ne se ressemblent pas. Si l'on ajoute à ce
facteur de diversité la multiplicité des rapports possibles entre un
subconscient donné et les formes et les couleurs susceptibles de
l'exprimer (encore suppose-t-on que ce subconscient lui-même mani-
feste une humeur égale, et se laisse « cueillir » chaque fois de la
même manière, ce qui est tout de même lui prêter une docilité
excessive), on aura une faible idée de l'éventail des solutions auto-
matiques picturales. Il ne faut pas négliger non plus, dans le cadre

de ce que j'ai nommé l'automatisme rythmique, que celui-ci « peut entrer en composition », comme le rappelait André Breton en 1941, avec des intentions conscientes, ce qui augmente encore les chances de diversification formelle. Mais laissons les pâquerettes lumineuses émailler, si vous me concédez l'emploi de ce cliché, le terne gazon de mon éloquence.

Quelquefois l'automatisme est d'abord créateur de désordre. Nous voici dans le déchaînement panique, au moins contestable dans la partie inférieure droite d'un Masson de 1939, *Le Sentier de dédale*. Ou bien, à la même date, dans ce beau tableau de Hérold, *Les Têtes*, où s'ébauche l'analogie entre le monde organique et l'univers minéral qui dirigera désormais toute l'œuvre de ce peintre.

On encore dans *Les Feux de vanille du beau temps*, d'Adrien Dax, domaine privilégié des trombes, berceau des orages. Mais du même Adrien Dax, un an après, c'est un tout autre air qui nous est joué au *Festin des nautiles* où, au désordre orageux, succède un graphisme d'une élégance rare, qui anime ici la danse d'êtres inconnus. Diversité et fécondité, ai-je dit en parlant de l'automatisme. Un plus probant éventail encore, c'est celui que nous propose l'un des plus résolus parmi ceux qui, aux dires de Breton lui-même, en 1939, introduisirent dans la peinture surréaliste *l'automatisme absolu*. J'ai nommé Wolfgang Paalen, véritable prince de l'esprit (ce qui évidemment ne peut se dire de beaucoup de peintres, même des plus fameux), dont ceux qui l'ont connu ne sont pas près d'oublier l'atroce fin qui fut la sienne, au Mexique, en 1959. Dès 1938, avec *Combat de princes saturniens,* le déchaînement, la beauté convulsive sont à leur comble. En 1944, avec *Le Cygne,* où s'opère la fusion de l'art des Indiens d'Amérique avec les préoccupations cosmiques, s'établit une austérité, une efficacité hermétique que je dirais quasi-mallarméenne.

En 1947, dans *Selam trilogy,* où nous fait face une trinité menaçante, le dynamisme a disparu pour laisser place au statisme d'une interrogation dont tout porte à croire qu'elle est une sorte d'interrogation métaphysique.

En 1953, *Sous la foudre,* les tempêtes de la couleur déferlent à nouveau chez Paalen. La souplesse de l'automatisme à traduire l'itinéraire idéologique, sentimental et poétique d'un être, ce qui vient d'être fait en quatre étapes à propos de Paalen, je pense qu'il serait difficile d'en donner preuve plus parlante. S'il m'avait été possible de vous montrer, comme j'ai eu l'occasion de le faire pour Paalen, des images de différents stades de l'œuvre de Miro, de Matta ou de

Gorky, pour ne parler que des plus hautes illustrations de l'automa-
tisme rythmique, évidemment la diversité et la richesse eussent été
tout aussi probantes. Qu'on me permette d'ajouter que, contraire-
ment aux assertions de certaines autruches aux yeux clos, non seu-
lement l'automatisme n'est pas producteur de monotonie (vous venez
d'en avoir la preuve), mais en outre il est exactement ressemblant.
Je veux dire par là que, s'il participe dans une certaine mesure
de l'inconscient collectif, il exprime d'abord, de la manière la plus
aiguë, une personnalité saisie dans ce qu'elle a d'irréductible à tout
autre. Quelques exemples encore : le foisonnement formel, par
exemple, de ce Hantaï de 1951 qui nous présente ici, non pas quatre
coupes de tissus organiques, mais véritablement, puisque le titre est
Quatrième mue, quatre phases d'un cheminement psychologique.
Ou encore la mise au jour de formes élémentaires, de formes-mères
en quelque sorte avec cette *Tête-moustache,* de 1927, due à Hans
Arp, en qui nous venons de perdre ces jours-ci non seulement un
des créateurs les plus purs de ce siècle, mais un des plus grands
poètes surréalistes.

L'ordre suprême, enfin retrouvé, celui-là même des médiums
Lesage et Crépin avec leur caractéristique exemplaire qui est la
symétrie : c'est l'œuvre d'un des derniers apparus parmi les peintres
surréalistes, Gabriel Der Kevorkian.

Avant d'aborder le domaine de l'automatisme symbolique, je
vous conduirai par le fil du regard dans un jardin qui fait commu-
niquer les deux propriétés ; j'entends simplement que je me refuse,
la balance à la main, à jauger exactement ce qui entre d'automatisme
et de préméditation dans les œuvres que je vais vous montrer main-
tenant. Elles ne sont pas pour autant négligeables puisque voici, par
exemple, un Picasso pathétique de 1933, *Le Sauvetage,* beau mélo-
drame sculptural, qui nous permet de rappeler que le célèbre artiste
est touché par le surréalisme au point d'abandonner quelque temps
la peinture (en 1935) pour se livrer à l'écriture automatique, et créer
ainsi des poèmes d'une grande vigueur lyrique. Ou encore, dans un
genre différent, cet étrange et savoureux autodidacte allemand Frie-
drich Schröder-Sonnenstern qui commence à dessiner à cinquante-
sept ans, au milieu des ruines de Berlin, la guerre à peine terminée,
avec des crayons de couleur pour tout instrument et qui accomplit
de la sorte des images hautes en couleurs, comme la *Danse mystique
des poupées-cygnes,* que l'on peut compter parmi les œuvres les plus
inspirées de ces dernières années.

Autre cas singulier, celui du Suédois Max Walter Svanberg, pour

MATTA, *La promenade de Vénus,* Panneau central, 1962-1966.

Photo A. Morain.

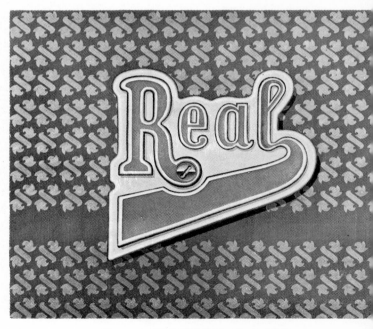

Konrad KLAPHECK, *Real,* 1964.

Photo Walter Klein.

JEAN-CLAUDE SILBERMANN, *Aux jours heureux, à la vie tranquille*
(Hommage à Toyen), 1964.

Photo Hervochon.

qui la femme est le carrefour privilégié des analogies poétiques, et dans l'œuvre duquel il semble que prennent corps enfin toutes les amoureuses comparaisons sorties de la bouche des amants et des amantes, pour célébrer la beauté changeante et fascinante de la femme puisque celle-ci s'y trouve parée d'écailles, d'ailes de papillons, de cornes, de griffes, de plumes, afin de nous rappeler sans doute qu'elle est notre paradis et par conséquent aussi notre enfer.

Plus généralement, ce domaine intermédiaire où les floraisons automatiques se greffent sur des obsessions, des intentions lyriques ou érotiques, est par excellence celui du merveilleux. Critère efficace, qui permet par exemple de distinguer les œuvres authentiquement surréalistes de celles qui, se parant plus ou moins de cette étiquette, se vautrent complaisamment dans l'étalage de leur sanie. La quête du merveilleux, en effet, implique le « sens ascendant » de la démarche poétique et picturale, le « Changer la vie » de Rimbaud se confondant ainsi avec le « Dire du mieux » du symboliste René Ghil.

Participent indiscutablement de cette quête, Jean Benoît et sa *Joie des éphémères,* si bien nommée, le Max Ernst d'avant l'exclusion (mais sans doute la « peinture du bonheur » dont il a été parlé ici, opérait déjà ses ravages) et *L'Heure bleue* de 1947. Enfin, du seul peintre surréaliste présent à cette décade, j'ai nommé notre ami Henri Ginet, *Leurs Majestés en quête de sublimation,* qui confronte curieusement la mythologie prestigieuse de Marcel Duchamp et celle, non moins prestigieuse évidemment, de l'art égyptien. Ou encore de Mimi Parent, cet inquiétant paysage, un peu sombre, *L'Autre face,* qui n'est pas sans évoquer d'ailleurs la période la plus angoissée de Max Ernst, entre *Les Jardins gobe-avions* et *Les Jungles* de 1936.

Parmi les plus jeunes peintres surréalistes, le mieux fait sans doute pour célébrer ce pessimisme dont Jean Schuster invoquait hier soir les salubres leçons, c'est le Cubain Jorge Camacho, maître des terreurs ancestrales et des instincts tenus pour coupables par la morale établie, comme il apparaît dans la très mystérieuse entrée de *L'Étoile-enfant* ou cet *Embarquement pour Cythère,* plus que chargé de menaces, qui s'intitule : *Madame, vous descendez dans les ténèbres.*

D'un autre de ces jeunes surréalistes (il a trente ans) Jean-Claude Silbermann, l'univers est plus détendu, assez volontiers impondérable, mais la grâce ne s'y croit pas quitte des monstres qui somnolent dans l'intimité de nos désirs. Ainsi a-t-il peint le portrait, non

prémédité, de Guillaume Apollinaire, une ressemblance fortuite
avec le grand poète ayant frappé le peintre peu de temps après
l'exécution du tableau. A quoi succède dans l'œuvre de Jean-Claude
Silbermann ce qu'il nomme les « enseignes sournoises » découpées
et peintes sur contre-plaqué à partir de 1963 environ, afin sans
doute de narguer la rectangulaire monotonie de la peinture que
nous voyons ailleurs. Voici *Aux jours heureux, à la vie tranquille*
(hommage à Toyen) et, dans la même série des « enseignes sour-
noises » une invocation plus concrète, plus précise en tout cas et
que je voudrais dédier à notre amie Annie Le Brun, feu follet trop
tôt surgi et trop rapidement disparu sur la lande de cette décade,
puisqu'il s'intitule *Au plaisir des demoiselles.*

Abordons enfin aux rives de ce que j'ai nommé tout à l'heure
l'automatisme symbolique en le comparant, par rapport aux textes
automatiques proprement dits, aux récits de rêves. C'est dans
l'œuvre de Chirico, entre 1910 et 1917, que l'on trouve l'exemple
le plus pur de ce que j'entends par cette appellation. Chirico agis-
sant, sans le moindre doute, « sous la dictée de la pensée » recopie
en quelque sorte sur sa toile les rêves, éveillés ou non, qui s'im-
posent à lui avec une insistance obsessionnelle. Dans ces œuvres
admirables, vous savez, je pense, qu'un assez petit nombre d'élé-
ments jouent un rôle si déterminant que nous sommes, sans faire
preuve d'aucune audace, conduits à les tenir pour symboliques, de
même que le fait Freud à propos des images des rêves. Tour, che-
minée, locomotive, statues de personnages en pied, à cheval ou
couchés, arcades, voitures de déménagement, pièces d'eau, ne peu-
vent pas ne pas signifier davantage (l'étrangeté de l'atmosphère qui
les baigne nous en assure) que leur simple signification d'objets.
C'est donc au sens exactement freudien que j'invite à entendre l'ad-
jectif *symbolique* que j'associe maintenant au substantif *automa-
tisme,* ce qui entraîne pour les peintres que je place sous ce signe
que leur abandon aux injonctions du subconscient, au lieu de créer
ses propres formes comme dans l'automatisme que j'ai baptisé ryth-
mique, emprunte ses termes au monde extérieur, s'identifiant ainsi
en tous points au mécanisme du rêve. De même qu'il y avait des
degrés dans l'abandon à l'automatisme proprement dit, celui de tout
à l'heure, il faudrait ici distinguer entre le peintre qui, sans pré-
tendre intervenir le moins du monde, prend en somme un calque
de ses rêves ou de ses hallucinations, et celui qui, moins heureuse-
ment doué, tente de reconstituer le puzzle dont seulement un petit
nombre de pièces lui ont été fournies. Il va sans dire qu'ici, comme

tout à l'heure, les « moyens de forcer l'inspiration » dont parlait Max Ernst ont leur mot à dire, et que le résultat obtenu par un procédé automatique comme le « frottage », par exemple, peut être ensuite utilisé, interprété, selon la démarche que j'ai nommée symbolique.

Le tableau de Hans Bellmer, *Céphalopodie à deux* (1955), est en réalité un portrait de l'artiste et de sa femme, Unica Zürm. La présence du visage de Bellmer en un lieu que certains pourront juger privilégié, on pourrait discuter si la responsabilité en incombe au hasard ou obéit aux lois de cette analogie anatomico-érotique dont Bellmer a superbement décrit le fonctionnement dans son livre *Petite anatomie de l'inconscient physique*, publié en 1957. Par contre, et sans en rien savoir, j'affirme que les deux objets qui composent le tableau de Jindrich Styrsky, peintre surréaliste tchéco-slovaque, *L'Homme et la femme* (1934), se sont imposés à lui tant par leur physionomie que par la relation sexuelle qui s'ébauche entre eux. Du même Styrsky et de la même année, un collage en couleurs évoque férocement mais avec une intense nostalgie des amours lesbiennes déjà suggérées dans le chromo qui a servi de point de départ à l'œuvre. Non seulement ceux de Styrsky, d'une force peu commune jusqu'à voisiner le désagréable, mais tous les collages, y compris ceux de Max Ernst, relèvent obligatoirement d'ailleurs de cet automatisme symbolique.

Toyen, dans *Le Mythe de la lumière* (1946), place directement la description des apparences sous le signe de l'évocation des fantômes. Deux ombres s'affrontent, toutes deux de nature différente. L'une, à droite, est le fruit d'un jeu de mains, pur phénomène optique, mais cependant doté d'un pouvoir analogique. L'autre, par contre, celle de gauche, se montre capable de tenir, de supporter un objet réel. Deux ombres menacent les certitudes sur lesquelles nous vivons : ici se rencontrent et se mesurent la démarche poétique et la démarche magique.

De Toyen, ces ombres-ci vingt ans après les autres, *Le Paravent* (1966). Décidément, au royaume des ombres, on ne se refuse rien : sous le signe de deux papillons amoureux, un sexe de femme rugit. Il va s'en passer de belles, dans un instant ! Encore une scène de luxure ? Mais non, mais non, vous n'y êtes pas, ce Brauner de 1962, c'est tout simplement le très ancien et très profond mythe de l'androgyne, à peu près essentiel à toutes les grandes civilisations, de la Grèce à la Nouvelle-Guinée sans oublier la Chine, et qui considère l'univers comme la projection d'un être primordial qui aurait

en lui-même contenu le principe mâle et le principe femelle, leur dualité et leur unité.

Là où l'on peut saisir le mieux la signification symbolique des objets entrant en composition dans une œuvre surréaliste, c'est dans les objets surréalistes où les éléments d'origine s'imposent selon les lois du hasard objectif à l'auteur, ou plutôt à l'organisateur de ces rencontres. Ainsi en est-il de cette construction toute récente de Robert Lagarde, *Maison close sur la cour, on visite le jardin* (1965), où la conjonction d'éléments *ready made,* selon le vocabulaire de Duchamp, c'est-à-dire non esthétiquement obtenus, silhouette une apparition féminine aussi troublante qu'énigmatique.

Le peintre mexicain Alberto Gironella, qui combine peinture et éléments rapportés — des reliefs en bois, par exemple — au cours de ses dévastatrices divagations plastiques sur un fameux tableau de Velasquez, la *Reine Mariana,* va dans le même sens puisque la démarche spontanément psychanalytique de l'automatisme « symbolique » se nourrit également ici des composantes d'une œuvre célèbre et de toute la gamme de matériaux que l'art du 20° siècle a habilités.

Ce volet de l'inspiration surréaliste, si prêt d'ailleurs en mainte occasion à se confondre avec l'autre, je ne puis faire qu'il ne s'achève sur un tout spécial hommage rendu à l'œuvre de René Magritte qui, avec une obstination bourrue, poursuit depuis quarante ans, à peu près sans défaillance, une mise en cause du symbolisme des objets qui n'est en fin de compte qu'une parfaite démonstration de leur pouvoir symbolique.

On sait que Magritte, en effet, a longuement interrogé les rapports qui unissent les objets et leur désignation et tenté de nier l'identité que l'usage établit par exemple entre la forme extérieure d'une pipe et son nom de pipe. Peindre une pipe surmontant l'inscription : « Ceci n'est pas une pipe », comme l'a fait Magritte, c'est mettre gravement en cause tout notre système de références au monde extérieur, entreprise qui relèverait de quelque gageure dadaïste si elle ne s'accomplissait finalement dans le même sens que toute la poésie surréaliste, celle par exemple de Péret déclarant : « J'appelle tabac ce qui est oreille » ; celle de Breton écrivant : « L'air était une splendide rose, couleur de rouget » ; celle encore de Hans Arp :

« Le rossignol arrose des estomacs des cerveaux des tripes
C'est-à-dire des lis des roses des œillets des lilas. »

Magritte a longtemps joué, depuis *La Condition humaine* de

1934, sur les rapports d'identité entre une toile sur son chevalet, pla-
cée devant le motif, et ce motif lui-même. La toile s'intègre d'habitude
parfaitement au paysage au point que si l'on enlève la toile, semble-
t-il, il y aura un trou dans le paysage. Revenant à ce thème, l'un de
ses favoris, en 1961, Magritte peint la *Cascade* où, contrairement à
notre attente, au lieu de s'intégrer dans le paysage la toile sur le
chevalet fait office de rétroviseur, comme si le peintre avait tenté
de peindre ce qu'il voyait non pas devant mais *derrière* lui. Hom-
mage rendu au génie poétique des conducteurs du dimanche ?
Venant à propos de Magritte, cette interprétation n'est pas telle-
ment absurde. Depuis ses débuts en 1926 où, touché par la grâce
de Chirico, il commençait à ouvrir un paysage comme nous le fai-
sons d'une boîte de sardines (*Les Signes du soir,* un de ses tout
premiers tableaux), à cet admirable tableau *La Clé des champs*
(1933), où le paysage verdoyant sous la pierre du regard vole en
morceaux, Magritte a poussé très loin son investigation méthodique,
un peu pesante parfois, certes, mais qui, lorsqu'elle atteint son but,
est capable — selon le proverbe surréaliste — d'« écraser deux pavés
avec la même mouche ».

Dans la *Philosophie dans le boudoir* (1947), les orteils laqués n'ont
pas voulu quitter leurs chaussures, ni les seins incandescents la très
chaste chemise de nuit où s'endorment les échos profonds de l'orgie.

Je vous ai jeté mes images à la figure, mais je n'ai pourtant pas
tenu mon propos qui devait être, si j'ai bonne mémoire, de vous
entretenir des rapports du surréalisme avec l'art d'aujourd'hui. Mais
il se fait tard, j'ai été trop long, le marchand de sable a jeté son
poing de sel marin dans les yeux et dans les gosiers. J'abrège, et je
vais pêle-mêle me débarrasser de mes dernières cartes transparentes,
soyez à peu près assurés que je n'en garde point d'autres dans mes
manches.

Oui, où en est l'art d'aujourd'hui avec le surréalisme ? Je ne vais
pas vous le dire, je vais vous le demander après vous avoir montré
quelques aspects, oh ! bien sûr, insuffisants de l'actualité artistique.
La seule restriction que je me dois d'apporter moi-même à ce que je
vais vous faire projeter, maintenant, à la va-vite, c'est que je regrette
de n'avoir pu me procurer de diapositives de Jackson Pollock, dont
l'aventure exemplaire en marge du surréalisme ne me paraît prendre
tout son sens que par rapport à celui-ci. Mais allons toujours, et
voici par exemple un dessin d'Ursula, peintre allemand, à mes yeux
parfaitement médiumnique bien que non symétrique, et j'ajoute,
pour les amateurs d'indications surprenantes, entièrement réalisé

avec ces instruments anti-poétiques par excellence : des stylos à bille. Voici maintenant un jeune garçon, beaucoup plus connu, Martial Raysse, qui est en tout cas, et Apollinaire l'en aurait félicité, le premier à avoir peint avec le néon, comme dans cette composition qui s'intitule : *Appelez-moi Orange.* Mais par contre, que de nostalgie, toujours chez Martial Raysse, dans cette interprétation de *L'Amour et Psyché,* qui s'intitule : *Tableau simple et doux,* ou encore dans cette naïve (un peu niaise même, comme il se doit) carte postale de vacances qu'il intitule (le titre n'est pas si mal d'ailleurs) : *La Vision est un phénomène sentimental.*

Venons-en maintenant à un Américain (Je vous entends frémir d'ici et non pas d'aise), je dirai pire : un pop'artist, Jim Dine. Si l'on regarde un peu telle de ses œuvres, on remarquera que, des chronophotographies de Marey au *Nu descendant un escalier* de Duchamp et aux rayogrammes (de Man Ray, évidemment), quelque chose de fondamentalement moderne se trouve ici non seulement assimilé dans le sens du déplacement des objets dans l'espace mais porté au compte des objets qui, vous le verrez encore ce soir, sont drôlement en train de prendre leur revanche sur notre suffisance d'*homo faber* et même d'*homo sapiens.*

Vient la nuit, et les outils du labeur quotidien dans leur dortoir se pendent au plafond comme des chauves-souris. De Jim Dine encore, voici *Tie-tie (Cravate-cravate)* où s'accuse une fois de plus une incertitude que nous avaient déjà communiquée, entre autres mais plus particulièrement, Toyen et Magritte.

Restons dans le pop'art une minute encore avec devinez qui ? Magritte, évidemment ! Mais non, mais non, il s'agissait de James Rosenquist dont vous voyez ici un tableau intitulé *Noon (Midi),* ou encore, du même James Rosenquist, *Vestigal Appendage* dont on m'a expliqué tout à l'heure que cela faisait allusion à des organes qu'auraient possédés nos ancêtres et qui se seraient atrophiés chez nous. On se demande lequel ou lesquels.

Et pour en finir avec Rosenquist, mais à vrai dire le tableau qui va succéder à celui-ci est vraiment un peu surréaliste, un peu trop surréaliste, c'est *Rainbow (L'Arc-en-ciel).* C'est un souvenir d'enfance (d'après l'auteur lui-même) qui est à l'origine de ce tableau.

Petit intermède : Hervé Télémaque, Haïtien, un peu nègre il est vrai, qui s'abandonna tout d'abord à l'automatisme tumultueux de cette toile qui s'appelle *Éclaireur II.* La petite forme rouge qui gigote à la partie gauche, en haut, c'est, vous l'aviez déjà reconnue, une femme. Hervé Télémaque passe de cet automatisme assez

déchaîné, assez tumultueux, à un style qu'il veut plus réfléchi, plus efficace, plus objectif sans doute. A cette occasion, Télémaque nous donne un commentaire assez singulier de l'une des étapes, capitale à mes yeux, de la sensibilité française, de la Préciosité, dans son *Étude pour une carte du tendre,* où les familiers de Clélie et de Mlle de Scudéry auront du premier coup relevé la petite gare champêtre de Billet doux, et l'itinéraire, déconseillé par le guide bleu, du lac d'Indifférence. Un Allemand cette fois, Konrad Klapheck, qui se contente à peu près de peindre des téléphones, des machines à coudre, à calculer ou à écrire, mais qui les dote d'une telle présence humaine que nous craignons de nous y reconnaître. Voici par exemple *Le Mari idéal :* les demoiselles peuvent douter encore, les femmes mariées non. Délicieusement armée pour la conversation, c'est le tour de *L'Intellectuelle.* « D'où venons-nous, que sommes-nous, où allons-nous ? », se demandait, après Kant, Gauguin. Question démodée aujourd'hui à en juger par *La Décision des dieux* telle que nous la présente Klapheck. Quant aux esprits à tournure philosophique, dont je ne suis, hélas ! point (je m'en excuse auprès de Ferdinand Alquié), voici pour eux *Real* (La Réalité).

Nous avons tous, quels que soient nos mœurs et notre sexe, commencé par une femme, notre mère. Depuis, à moins de quelques accrocs dans notre trajectoire sensible, nous sommes allés vers d'autres femmes. Il me plaît donc (la logique n'est pas de temps en temps pour me déplaire) d'en terminer et de mettre surtout un terme à votre supplice, d'en terminer dis-je, par une femme déjà aperçue au début de cet exposé, Niki de Saint-Phalle. Voici que les cathédrales se mettent à saigner un sang noir, un sang corrompu, un sang déjà pourri depuis longtemps. « Du temps que les cathédrales étaient blanches », comme disait l'autre, cela ne se faisait pas. J'ajoute que Niki de Saint-Phalle vient de présenter en Suède une cathédrale qui n'était autre qu'une énorme nana, cuisses écartées et dont le portail à hauteur d'homme s'ouvrait, si j'ose dire, entre ses deux cuisses. Obsession très particulière à Niki (traumatisme dirais-je même, si je pouvais m'offrir le luxe d'un vocabulaire de psychiatre) que révèle *L'Accouchement blanc* (1963) qui, au dire de l'intéressée, fait écho (et je la crois volontiers) à certaines statues du Mexique pré-colombien. Un cœur de mère, voulez-vous savoir à quoi cela ressemble ? (En voici un, toujours de Niki de Saint-Phalle ; en voici un autre, et un autre encore.) C'est une chose farcie d'une marmelade de « baigneurs » !

Eh bien, Mesdemoiselles, Mesdames, Messieurs, je n'ai plus rien

à dire, que ceci : le surréalisme, non content de se féconder lui-
même, a fécondé et continue de féconder autour de lui un large
secteur de l'art contemporain. J'incline même à penser, pour ma
part, qu'il est le cœur de l'art d'aujourd'hui, et que s'il cessait de
battre...

DISCUSSION

Ferdinand ALQUIÉ. — Nous devons remercier José Pierre de sa confé-
rence intéressante et révélatrice, révélatrice pour tous ceux de nous qui
ne connaissaient pas les nombreux tableaux qu'il nous a présentés. Je
crois que nous avons tous beaucoup apprécié, non seulement ce qu'il nous
a dit, mais ce qu'il nous a fait voir. Nous pensions tous connaître, avant
de l'entendre, la peinture surréaliste parce que nous connaissions les
grands, célèbres et classiques tableaux de Ernst, de Tanguy, de Dali, de
Magritte. Il nous en a montré de beaucoup moins connus. Nous lui en
sommes reconnaissants. Cela dit, je ne sais si cette conférence se prête à
la discussion. Je veux dire que la parole était tellement mêlée à l'image
qu'il sera peut-être difficile de parler de tableaux qui ne sont plus là. Nous
allons essayer cependant.

Jean BRUN. — Vous nous avez montré des reproductions de toiles peu
souvent vues. Je sais combien il est difficile de faire une telle conférence,
étant donné qu'il faut photographier les originaux, et que les reproduc-
tions ne sont pas toujours très bonnes. Mais ne pensez-vous pas qu'à
ce que vous nous avez apporté on pourrait ajouter, je n'ose dire un com-
plément, mais deux autres thèmes ? Vous avez montré un tableau de
Bellmer que je connais bien, puisque j'ai assisté à sa lente exécution, et
vous avez cité sa *Petite anatomie de l'inconscient physique*. Il me semble
que, dans l'œuvre de Bellmer, on trouverait deux autres thèmes. D'abord
un thème cher aux surréalistes, celui du névrotisme et du sadisme, dans la
mesure où Bellmer construit des anagrammes anatomiques. On trouverait
aussi chez lui autre chose : il arrive à faire des portraits en utilisant une
matière qu'il contraint, qu'il force à entrer dans ces portraits, si bien qu'il
plaque des lignes sur des matières qui ne leur conviennent absolument
pas. Je pense entre autres à deux portraits. D'abord celui de Max Ernst,
qu'il a réalisé entièrement en briques. C'est un paradoxe que de faire un
portrait ressemblant et très naturaliste, en utilisant cette matière dure, un
peu bête et quadrangulaire qu'est la brique. Je pense aussi au portrait de
Breton, qu'il a peint avec des champs magnétiques. Il y a encore un por-
trait de Bellmer que j'ai vu exécuter, un portrait de Michel Simon, qui est
aussi d'une ressemblance photographique, et qui est obtenu sur un fond de
décalcomanie tout à fait extraordinaire, et qui n'a pas été truqué pour que
telle tache, par exemple, coïncide avec la bouche. C'est du fond de la sur-

face de la matière que Bellmer a fait venir ces formes. Il me semble que cela complète, si j'ose dire, ce que vous avez apporté. Il y a juxtaposition d'une matière et d'une forme qui contraint cette matière à donner des représentations pour lesquelles elle n'est fondamentalement pas faite.

José PIERRE. — Je vais répondre à votre question plusieurs choses. Mon exposé a été basé sur le matériel que je pouvais vous montrer. Si j'avais eu des Miro, vous auriez vu des Miro. Tout ce que je peux vous dire, c'est que cela n'a pas été simple, ni bon marché, et que j'ai été obligé de me limiter à ce que j'ai réussi à réunir. Je suis heureux, malgré tout, d'avoir réussi à montrer, par exemple, des Crépin, des Lesage, qui ne sont pas très répandus, et qu'il y a, il me semble, plus d'intérêt à présenter ici que des Miro que tout le monde connaît, ou des Dali, que l'on connaît aussi. C'est donc le matériel qui a guidé en grande partie cet exposé, qui ne se voulait pas historique, je pense que tout le monde s'en est aperçu, qui se voulait un peu synthétique.

Je voudrais encore ajouter à ce qu'a dit Jean Brun que, ce qu'il a remarqué à propos de Bellmer, on peut le dire à propos du tableau que j'ai montré puisque le portrait de Bellmer lui-même est obtenu sur un tissu, une chemise collée sur la toile. La virtuosité de Bellmer est connue.

André SOURIS. — Je m'excuse d'anticiper un peu sur mon exposé de dimanche dans lequel je vais parler de Magritte. Mais, puisque l'occasion m'en est offerte, en ce qui concerne l'interprétation que vous avez donnée tout à l'heure de son célèbre tableau : *Ceci n'est pas une pipe*, vous serez peut-être intéressé par d'autres interprétations. Je n'avais jamais entendu la vôtre, qui est assez extraordinaire, puisqu'elle est tellement immédiate. Je rappelle qu'il s'agit d'une pipe parfaitement peinte sous laquelle est écrit : ceci n'est pas une pipe. Il y a une autre interprétation, la plus courante, c'est que *ceci n'est pas une pipe,* naturellement, puisque c'est un tableau. Vous connaissez l'histoire du Monsieur qui regarde un peintre peindre une vache et lui dit : « Monsieur, vous ne connaissez rien aux vaches. » — Le peintre répond : « Mais ce n'est pas une vache, c'est un tableau. » En réalité, dans la pensée de Magritte, il s'agit de tout autre chose. Car pour Magritte, et il l'a illustré dans de nombreux tableaux, il y a identité absolue entre une chose, son nom et sa représentation, si bien que ce tableau, dans son esprit, est une double négation ; la représentation de la pipe n'est pas une pipe, et le fait qu'il écrit, en plus, *ceci n'est pas une pipe,* crée une sorte d'abîme vertigineux dans la signification de ce tableau.

José PIERRE. — Votre remarque est très juste. J'avais espéré avoir la diapositive d'un des tableaux de Magritte qui illustrent ces rapports entre le nom des objets et leur représentation : la célèbre *Clé des songes.* Malheureusement je ne l'ai pas eue, c'est pourquoi j'ai passé un peu rapidement sur ces rapports que Magritte a magnifiquement illustrés dans une page du dernier numéro de *La Révolution surréaliste,* en étudiant tous les

cas différents de possibilités d'éloignement, de contradiction, d'identité profonde entre la désignation, entre le nom d'un objet et son apparence ordinaire. A première vue, pour quelqu'un qui voit par exemple ce tableau représentant un marteau et qui s'appelle l'*Orage,* Magritte semble y contester l'identité entre l'objet représenté et son nom habituel. Mais, finalement, il ne fait que prouver la richesse symbolique de ces objets et même leur possibilité analogique ; c'est pourquoi, n'ayant pas la représentation de ce tableau, j'ai insisté sur un certain nombre de citations empruntées à des poètes surréalistes qui, à mes yeux, étaient destinées à se substituer à cette absence de document. Il est certain que c'est un des problèmes les plus importants, les plus essentiels soulevés par la peinture de Magritte.

Ferdinand ALQUIÉ. — J'ai été fort intéressé parce qu'André Souris et José Pierre viennent de dire. En ce qui concerne Magritte, je dois ajouter que j'avais espéré sa venue. Je l'avais invité, il va sans dire. Mais il n'a pas pu venir, et je dis encore combien je le regrette. Il a été assez aimable pour m'écrire qu'il le regrettait aussi beaucoup.

René PASSERON. — J'ai été très intéressé par la série d'images offerte. Il est toujours merveilleux de voir la peinture, quand on en parle. Il n'est évidemment pas question de critiquer les absences, ce n'est pas du tout ce que je veux dire. Mais ce que je voudrais souligner part des allusions à Magritte que nous venons de faire. Je partirai volontiers du thème sur lequel Ferdinand Alquié insiste dans son livre sur *La Philosophie du surréalisme,* la déréalisation. Dans tout ce que vous nous avez montré, ce qui m'a frappé, c'est qu'en passant d'un univers à un autre, de Lesage à Niki de Saint-Phalle, une certaine unité est demeurée dans la distance prise par rapport au réel. Or, on a parfois accusé le surréalisme de rester au niveau d'une imagerie. Ce que je voudrais souligner, c'est que, au contraire, par la distance prise avec le réel, loin d'aller vers l'abstrait, comme d'autres écoles, le surréalisme a trouvé non seulement sur le plan psychologique de la parole donnée à l'inconscient, mais sur le plan plastique, une voie vraiment originale, qui révèle son unité à travers les tableaux que nous avons vus. Il n'y a pas imagerie, il n'y a pas réalisme, il n'y a pas abstraction ; il y a quelque chose qui, sur le plan de l'ambiguïté, allant quelquefois vers l'humour, quelquefois vers l'atroce, arrive à mêler les éléments de la réalité connue pour en faire un monde vraiment original. Dès lors, Magritte prend une position assez précise, assez remarquable, puisqu'il s'exerce à une espèce de reproduction minutieuse de la vérité, et, quelquefois, ce qu'il déréalise, c'est le tableau. On peut se demander si dans *La Condition humaine,* ce qui est déréalisé, c'est le paysage qui passe sur le tableau ou si c'est le tableau qui rentre dans le paysage ; ou bien dans *Le Mouvement perpétuel,* est-ce la boule qui devient tête ou la tête qui devient boule ? C'est donc dans le mouvement des images que l'on atteint la déréalisation. C'est ce qui m'a aussi le plus

frappé dans ce que vous nous avez montré, de Niki de Saint-Phalle. Il y a chez elle une unité, disons obsessionnelle. La diversité des images montre qu'elle a une unité de thématique intérieure.

Jean WAHL. — Je prévois les réponses possibles (il y en a plusieurs) si je dis qu'il y a un peintre qui parle beaucoup de lui-même, et dont vous n'avez pas parlé du tout, un peintre qui a fait son autobiographie, et dont le nom est absent.

José PIERRE. — Dali ! Il en a été beaucoup question l'autre jour. Mais que voulez-vous que je dise de Dali ? Vous voulez que je donne la raison de cette absence ? Comme je le disais tout à l'heure, c'est d'abord que je n'ai pas eu l'occasion d'avoir de reproductions. Mais mon dessein était surtout de montrer où en sont, à l'heure actuelle, en 1966, le surréalisme et le reste du monde artistique, le monde de ceux qui ne sont pas surréalistes, mais qui entretiennent avec le surréalisme des relations que je vous ai laissé le soin de déduire. Toute la dernière partie de mon exposé était consacrée à cette question. Je ne me suis pas senti tenu de parler de gens qui, indiscutablement, appartiennent au passé, au passé vraiment révolu, du surréalisme, comme Dali, même si, dans ses publications actuelles, Dali, avec l'incroyable verve que nous lui connaissons, et que nous apprécions, je vous prie de le croire, aussi bien que n'importe qui, peut-être même plus, puisque nous sommes surréalistes, a conservé une espèce de ton, d'accent surréaliste indiscutable, même s'il le met au service des pires compromissions avec l'ordre établi, social, politique, religieux. Etant donné l'orientation vers la vie, vers le présent, de mon exposé, il n'avait pas sa place ici, alors qu'il l'aurait eue tout à fait si mon exposé avait été chronologique, historique, ce que je n'ai voulu à aucun degré.

Anne CLANCIER. — Dans les tableaux que vous nous avez montrés, il est frappant de voir combien ils ont représenté, dans la mesure où cela est représentable, les processus de l'inconscient, soit qu'ils aient jailli directement, dans les tableaux automatiques, soit qu'ils aient été élaborés. Je crois qu'il est passionnant de voir apparaître des thèmes qu'on n'avait jamais osé aborder dans la peinture classique, comme les images de mères dévorantes, de corps morcelés. C'est le surréalisme qui a donné droit de cité aux processus primaires, qui les a fait entrer dans l'art, dans la littérature aussi, mais c'est beaucoup plus frappant dans la peinture. Il y a un tableau qui m'a frappée, c'est le tableau de Styrsky, je crois, qui représentait ces deux femmes avec une sorte d'entonnoir, de tuyau, qui allait de l'une à l'autre. Car c'est exactement le rêve d'un patient qui était frappé d'une très grave inhibition ; il avait une énorme angoisse, et l'analyse s'est passée à peu près entièrement dans le silence pendant des années. Mais, à la fin de son analyse, il a pu enfin affronter ce fantasme qu'il jugeait effroyable, et il a fait le même rêve. Il a vu deux êtres, lui et sa mère ; il y avait un entonnoir sous la bouche de chacun, un tuyau, et le sang

s'écoulait de l'un à l'autre. Et cela l'a beaucoup angoissé, il a pu raconter
son rêve en disant : mais c'était donc cela ? C'est de cela que j'avais peur
pendant tant d'années, si peur que je n'ai pas pu parler, que je n'ai pas
pu vivre ? Je lui ai dit : oui, c'était cela. Et ce fut la fin de l'analyse et
la guérison de ce malade. Il est très frappant, parce que c'est un fantasme
très fondamental, de le voir représenté aussi bien chez un peintre. Je crois
que c'est un grand mérite du surréalisme d'avoir donné droit de cité à
ces processus primaires, de les avoir fait entrer dans l'art, ce qui
n'empêche pas d'ailleurs que les processus sont quelquefois très élaborés :
cela frappe en particulier chez Bellmer puisqu'il mêle quelquefois les pro-
cessus primaire et secondaire dans le même tableau, et quelquefois les
dissocie, ce qui prouve chez l'artiste une grande souplesse vis-à-vis de son
inconscient. Je crois qu'il faut remercier le surréalisme d'avoir fait entrer
tout cela dans l'art.

José PIERRE. — Je remercie Anne Clancier, puisque je me suis cru tenu,
au cours de cet exposé, de commenter d'une phrase assez rapide les
images que je vous montrais, d'avoir souligné, dans le cas de Styrsky, une
signification sur laquelle j'étais passé. Il est certain que l'interprétation
des relations mère-enfant est complémentaire de l'autre interprétation, et,
d'une façon générale d'ailleurs, dans l'œuvre de Styrsky, il y a un haut
coefficient de ce qu'un psychiatre appellerait le morbide. C'est un coeffi-
cient de signification très profonde qui fait que, beaucoup plus encore que
dans ceux de Max Ernst, il y a dans les collages de Styrsky une espèce
de violence, qui fait que ces collages sont révélateurs, extrêmement
chargés psychologiquement et, par là, parfaitement probants en ce qui
concerne les ressources plastiques, mais surtout psychologiques du collage,
et, d'une façon générale, les ressources de la peinture surréaliste.

Sylvestre CLANCIER. — J'ai été frappé par le hasard technique qui a
entraîné la superposition, à la projection, de deux toiles différentes. Je
voulais demander pourquoi il y a une telle difficulté à déceler ce qui est
virtuosité dans l'œuvre de certains surréalistes et ce qui est vraiment
authentique.

José PIERRE. — Vous savez qu'à un certain moment de sa carrière Pica-
bia, à partir de 1927, a peint ces fameuses « transparences » dans les-
quelles, en superposant des silhouettes en elles-mêmes assez banales, il
est arrivé à une superposition de silhouettes translucides, créant une
espèce de trouble. Cela ne marche pas, cela ne fonctionne pas à coup sûr,
mais, de temps en temps, sans qu'on sache exactement pourquoi (parce
qu'on est dans le collage et qu'on n'est pas dans le collage), devant ces
interférences de formes, il y a une espèce de trouble qui vous saisit.

Jean LEDUC. — J'ai relevé au cours de notre exposé l'usage du mot
authentique, à un moment où vous avez dit, je crois, approximativement,
qu'on pouvait distinguer une peinture surréaliste authentique, ou authenti-
quement surréaliste, d'une peinture qui n'est pas authentiquement sur-

réaliste. J'aimerais savoir exactement ce que vous entendez par là, et comment vous concevez la possibilité d'une telle discrimination. Quelles sont les autorités, quels sont les critères, qui peuvent établir cette distinction ?

José PIERRE. — Je vous répondrai simplement que seuls les surréalistes me paraissent habilités à décider de ce qui est surréaliste et de ce qui ne l'est pas.

Jean LEDUC. — Mais le peintre lui-même, qui vient de peindre tel ou tel tableau, peut se sentir surréaliste, à ses propres yeux. Qui dira alors que sa peinture n'est pas authentiquement surréaliste ? Ce sont donc ses confrères peintres, qui se disent également surréalistes. Dès lors, comment concevez-vous l'exclusion, l'excommunication hors du groupe surréaliste ?

José PIERRE. — Vous prononcez le terme d'exclusion. L'exclusion n'a jamais été prononcée à l'égard d'un peintre pour des raisons esthétiques.

Jean LEDUC. — Bon. Alors revenons aux raisons esthétiques.

José PIERRE. — Vous posez le problème sur un plan tout à fait théorique. Je crois que cela se définit d'une façon plus concrète. Les gens qui ont emprunté les procédés surréalistes ont eu raison de les employer puisque, de leur aveu même, les surréalistes ont toujours affirmé que les procédés étaient à tous. Justement, on a beaucoup insisté dans l'histoire de la peinture surréaliste sur la valeur de certaines techniques que vraiment tout le monde peut employer, de la femme de ménage au directeur d'usine : la décalcomanie, le frottage, et j'en passe. Tout le monde peut faire cela à ses heures de loisirs avec des résultats évidemment variables. Là où intervient la limite, aux yeux des surréalistes, là où il y a rupture avec le surréalisme, c'est lorsque ces procédés (je ne parle plus des femmes de ménage, mais des vrais peintres, de ceux qui se font considérer comme tels), c'est lorsque ces procédés, cette allure surréaliste sont mis au profit de quelque chose qui est en contradiction totale avec ce que le surréalisme veut par ailleurs. C'est ce qui s'est passé pour Dali, à partir d'un certain moment. Évidemment, la quantité d'éléments surréalistes dans la peinture de Dali est allée en s'atténuant, mais elle n'a pas disparu tout d'un coup. Après le moment où Dali a adhéré solennellement, publiquement, comme il fait toute chose, l'amour sans doute, sur la place publique,... après le moment où Dali s'est rallié au franquisme, puis au catholicisme, il a continué à faire des tableaux dans lesquels certains procédés, et même une certaine attitude surréaliste étaient maintenus. Mais ils n'étaient assurément plus surréalistes.

René PASSERON. — On a souligné à propos du cubisme l'influence de l'Afrique. Vous avez dit tout à l'heure que le surréalisme avait préféré l'Océanie et le Mexique. Mais il y a une autre veine qui apparaît, et c'est le cas, si vous voulez, de Tobey, de Michaux, et puis le cas de Pollock, c'est mettons l'influence de l'Orient. Il y a aussi chez Pollock cette sorte

de lyrisme qui ne se situe plus franchement sur le plan libérateur de l'inconscient, mais qui tend à une espèce d'obsession d'un monde qui est
peut-être voisin du surréalisme mais qui n'est pas tout à fait dans la ligne
de ce que vous avez montré ce soir.

José PIERRE. — J'ai déploré moi-même de n'avoir pas d'œuvre de Pollock
à vous montrer, c'est pourquoi je ne l'ai point commentée. Vous avez
cité essentiellement deux noms, ceux de Tobey et de Pollock. Je pense que
si dans le cas de Pollock il y a, à mon sens, un rapport non seulement historique mais spirituel avec le surréalisme, il n'en est pas de même du cas
de Tobey, qui est un cas absolument extérieur et qui a reçu son influence
directement de l'Orient, de la peinture chinoise et japonaise. Tandis que
Pollock a grandi en quelque sorte, non pas seulement autour du surréalisme, mais sous l'influence de Picasso d'une part, et du surréalisme
d'autre part. Ses premières expositions ont été organisées par *Art of this
century*. Le catalogue d'ouverture de cette galerie-musée d'inspiration surréaliste, inaugurée en 1941 à New York, contenait trois préfaces : de
Kandinsky, Mondrian et Breton ; elle donnait à peu près une part égale
à ces trois directions — disons celles que nous appellerions aujourd'hui
de l'abstraction lyrique, de l'abstraction géométrique et du surréalisme.
Pollock a fait ses premières expositions à cet endroit et il a reçu non seulement des influences, mais une sorte d'encouragement, direct ou indirect,
de Masson, avant qu'il ne se réfugie aux États-Unis, et après, puisque
pratiquement le clivage dans l'œuvre de Pollock date de 1946 (c'est le
moment où il se lance dans son œuvre la plus personnelle) et cela correspond à peu près au moment où un certain nombre de surréalistes abandonnent les États-Unis. Cela répond non pas à un dépassement, mais à
un nouveau stade de sa peinture au moment où, ayant à la fois assimilé et
digéré ses influences, il se met à faire œuvre personnelle. Pollock aurait
pu peut-être, dans d'autres circonstances, aussi bien que Gorky, se prétendre surréaliste. L'histoire ne l'a pas voulu.

Jean SCHUSTER. — Je voudrais répondre à l'intervention de Jean Leduc,
qui posait la question de l'authenticité d'un peintre et de sa qualification
surréaliste. Alors, là, je crois vraiment que personne n'a compris, semblet-il, à en juger par le niveau des questions posées, et en particulier de
celles de Jean Leduc, personne n'a compris que le surréalisme n'entendait
pas se cloisonner dans une catégorie, qui soit la catégorie de l'expression
picturale, ou la catégorie de l'expression littéraire. Au contraire, ce qui est
demandé aux gens participant à l'activité surréaliste (qu'ils s'expriment
par les moyens de la peinture ou par d'autres moyens), c'est un certain
nombre de déterminations morales, intellectuelles, qui dépassent considérablement le cadre de leurs moyens spécifiques d'expression. C'est pourquoi le critère d'authenticité d'un peintre surréaliste ne peut se juger que
selon le cas. Il est bien évident que (pour le nommer) M. Félix Labisse
a toujours prétendu être surréaliste. Or, les surréalistes n'ont jamais

accepté que M. Félix Labisse le soit. Pourquoi ? Parce que M. Félix Labisse se contente, comme M^me Léonor Fini, de faire des décorations à base d'inspirations « oniriques », mais que ni l'une ni l'autre n'ont, à aucun moment de leur existence, souscrit, sur le plan des idées, le minimum d'engagement qu'exige le surréalisme.

Marina SCRIABINE. — Je suppose qu'en peinture comme dans l'écriture automatique littéraire, il y a, pour certains, une recommandation purement technique pour obtenir cet état d'authenticité. Alors, comment les peintres procèdent-ils pour obtenir cet automatisme ? Est-ce qu'il y a un moyen technique ?

José PIERRE. — Il s'agirait de ne pas confondre. Il y a deux choses différentes : d'abord la volonté de laisser la porte grande ouverte aux forces inconscientes, et puis les procédés. J'ai bien insisté tout à l'heure, quoique rapidement peut-être, sur le fait qu'il n'y a pas de code de l'automatisme, avec des panneaux avertisseurs. Par contre, les procédés automatiques sur le plan pictural sont multiples. Il y a le collage, le frottage, la décalcomanie.

Marina SCRIABINE. — Je ne prends pas l'automatisme dans ce sens ; je prends l'automatisme dans le sens de procédé facilitant ce détachement du contrôle rationnel, cet envahissement par le subconscient.

José PIERRE. — Alors, si vous avez lu *Le Manifeste du surréalisme*, vous vous souvenez sans doute que Breton indique, mais avec un certain dédain, au passage, certaines conditions favorables à l'obtention d'une écriture automatique valable.

Marina SCRIABINE. — Ah ! voilà. Existe-t-il quelque chose d'analogue pour la peinture ?

José PIERRE. — Les moyens sont en gros les mêmes. On peut y ajouter quelques indications furtives. Par exemple on sait que Chirico a créé certaines de ses œuvres dans des états qui relèvent de ce qu'on appelle les troubles cœnesthésiques, c'est-à-dire des migraines, des impressions de coliques, etc. On peut aussi rapprocher de cette affirmation certaines autres qui disent que, par exemple, un état favorable à la création et à l'automatisme c'est de n'avoir pas trop bien mangé. C'est d'ailleurs assez significatif. Mais il ne s'agit à aucun degré de consigne, et ce qui fait le mérite de l'automatisme, c'est que c'est une voie à découvrir par chacun, avec ses propres moyens, une voie dont on ne donne pas la clé. C'est à chacun à trouver la clé, et à trouver la serrure.

1. Ces trois ouvrages ont paru, en 1966, aux Éditions Rencontre, Lausanne.
2. Des diapositives projetées à cette occasion, un certain nombre m'ont été prêtées par les galeries Alexandre Iolas et Ileana Sonnabend. Je tenais à les en remercier publiquement (note de José Pierre).

Cinéma et surréalisme

La journée du samedi 16 juillet a été consacrée au cinéma.

Le matin, Henri Ginet a fait, des films qu'il devait faire projeter l'après-midi, une présentation au cours de laquelle ont été lus de longs passages de Kyrou.

L'après-midi, dans une salle de Saint-Lô, ont été projetés trois films :

— *Les Jeux des anges*, film réalisé en 1964 par Walerian Borowczyk ;

— *A.O.S.*, film japonais de Yoji Kuri (1964 également).

— *L'Ange exterminateur*, de Luis Buñuel.

La soirée devait être consacrée à une conférence de Robert Benayoun, du groupe surréaliste, sur le sujet : Cinéma et surréalisme. Malheureusement, l'état de santé de Robert Benayoun ne lui a pas permis, ce jour-là, de venir à Cerisy. Charles Jameux, également membre du groupe surréaliste, et auteur d'un ouvrage sur Murnau, a bien voulu faire, à la place de Robert Benayoun, un exposé sur le sujet prévu.

Après l'exposé de Charles Jameux a eu lieu une discussion portant à la fois sur cet exposé et sur les films présentés l'après-midi. Cette discussion a été marquée par des incidents assez vifs, et, plusieurs personnes ayant parlé à la fois, l'enregistrement magnétique s'en est révélé trop confus pour que la totalité de la séance puisse être reproduite. J'espère qu'on voudra bien excuser cette lacune.

Parmi les parties omises, je signale une intervention de Mary-Ann Caws comparant les images de *L'Ange exterminateur* et celles de certains poèmes de Breton, une question de Denise Leduc sur le film de Jean Cocteau : *Le Sang d'un poète* (question qui a provoqué, de la part de Jean Schuster, une mise au point, et l'affirmation que

Cocteau était un truqueur n'ayant rien de commun avec le surréalisme), et une distinction fort utile, faite par Charles Jameux, entre les films proprement surréalistes et les films « dont le surréalisme s'est réclamé par le biais d'un thème précis », ou « de qualités particulières », mais qui ne sont pas « authentiquement et totalement surréalistes ». Ainsi, a rappelé Charles Jameux [1] : « Nous revendiquons *L'Ange exterminateur* et *Les Jeux des anges* comme des films totalement surréalistes. Il n'en va pas de même pour le film *A.O.S.* que pourtant nous tenons en grande considération. »

Dans les pages suivantes on trouvera :

— l'exposé de Charles Jameux ;

— des extraits de la discussion relatifs à *L'Ange exterminateur*.

Cette question a été du reste reprise lors de la discussion générale (voir plus loin).

Nous tenons encore à exprimer notre reconnaissance à Henri Ginet, grâce auquel les participants à la décade ont pu voir trois films du plus grand intérêt. Je le remercie, une fois encore, au nom de tous.

F. A.

(CHARLES JAMEUX)

Tout d'abord, je dois exprimer le regret qu'éprouve Robert Benayoun de ne pas être aujourd'hui parmi vous : il est tombé récemment malade. Il m'a demandé de le remplacer. Je le ferai brièvement.

Buñuel décrivait ce qui doit se trouver dans chaque tache de *La Girafe,* texte paru en 1933 dans le numéro 6 du *Surréalisme au service de la révolution :*

« Dans le quatrième : il y a une petite grille, comme celle d'une prison. A travers la grille, on entend les sons d'un véritable orchestre de cent musiciens jouant l'ouverture des *Maîtres chanteurs.*

Dans la neuvième : à la place de la tache on découvre un gros papillon nocturne obscur, avec la tête de mort entre les ailes.

Dans la quinzième : une petite fenêtre à deux battants construite à l'imitation parfaite d'une grande. Il en sort tout d'un coup une épaisse bouffée de fumée blanche, suivie, quelques secondes plus tard, d'une explosion éloignée. (Fumée et explosion doivent être

comme celles d'un canon, vues et entendues à quelques kilomètres
de distance.) »

Par ces mots qui avaient été ou qui devaient être pour Buñuel
autant de raisons de fidélité à un univers intérieur — thèmes et
images énoncés au début d'une carrière et que nous devions, avec
émotion, retrouver plus tard dans ses films — par ces paroles
l'auteur de *L'Age d'or* donnait la clé d'une attitude qui devait con-
duire aux films que nous connaissons. Buñuel revendique pour le
créateur de cinéma le droit surréaliste à l'absolue liberté : carte
blanche, toutes libertés accordées, et alors la machine, la haute
finance se plieront devant l'art véritable : tout est possible. Jusque
dans ses films qu'il convient d'appeler « commerciaux », au sujet
desquels, d'ailleurs, il nous est arrivé de l'attaquer, jusque dans ces
produits de consommation bien troussés, Buñuel reste le même,
fidèle à la ligne qu'il s'est tracée. Laissons-le s'exprimer :

« Rien n'excuse la prostitution de l'art, même la nécessité de
manger. Sur dix-neuf ou vingt films, j'en ai fait trois ou quatre
franchement mauvais, mais en aucun cas je n'ai enfreint mon code
moral. Avoir un code moral est enfantin pour beaucoup de gens,
mais pour moi, non. »

Buñuel, de ceux qui, avec Péret, Breton, Toyen et quelques autres,
surent rester fidèles à l'attitude de leur jeunesse, a été et demeure
le seul auteur authentiquement, pleinement et consciemment sur-
réaliste du cinéma. En bref, la girafe — que l'on me passe l'ex-
pression — n'est pas devenue girouette.

L'image cinématographique ne naît pas surréaliste et si, au départ,
les plus grandes possibilités lui sont offertes : exprimer et pour-
suivre les idées que nous aimons pour les avoir lues, les sentiments
que nous connaissons pour les avoir éprouvés — il y va en effet de
la conscience qu'a l'homme de sa condition et des moyens qu'il
entend employer pour y remédier — si d'emblée ceci est perçu
confusément, l'image n'en deviendra pas moins ce qu'on désirera
qu'elle devienne, cause d'abrutissement ou motif d'exaltation. Et
je m'accorde avec Ado Kyrou pour penser que, dans certaines con-
ditions d'une plus grande liberté justement, les images sont sur-
réalistes : elles font l'amour. Les images sont aussi parfois involon-
tairement surréalistes : Man Ray, vers 1930, affirmait que le film
le plus idiot contient toujours quelques instants superbes où les
images, échappant à la volonté de celui qui en est responsable,
atteignent le merveilleux. « En ce qui concerne le cinéma, ajoutait-il

en 1951, les pires films que j'aie jamais vus, ceux qui m'endorment, contiennent dix ou quinze minutes merveilleuses. De la même manière, je dois ajouter que les meilleurs films que j'aie jamais vus, contenaient seulement dix ou quinze minutes valables. »

Bientôt s'avancent, à la suite de cette déclaration, les auteurs dont les films, involontairement ou de manière latente, ressortissent par le biais d'un thème de l'attitude surréaliste ou dont le surréalisme a été amené à se réclamer.

Voyez : Méliès, Feuillade, Langdon, Murnau, Koulechov, Poudovkine, Lang, Renoir, Vigo, Tod Browning, Sternberg, Lewin, Schoedsack, Huston. Voyez : *Malombra* de Soldati, *Potemkine* d'Eisenstein, *Feu follet* et *Zazie* de Malle. Voyez : *La soupe au canard.*

Mais il faut le répéter : toutes les images, tous les films ne sont pas surréalistes. Au risque de décevoir les défenseurs de la confusion, je ne m'extasie pas devant les qualités techniques ou esthétiques d'une bande d'actualité où l'on déplore que l'église Notre-Dame de l'Immaculée Conception de Boulogne ait été détruite par le feu le 13 juillet 1966. On me permettra de préférer le plan unique et malhabile des églises d'Espagne brûlant en 1936.

Que l'on n'attende pas de moi que je parle des films dada de Man Ray, de Richter, de René Clair. Je n'entends pas parler non plus des films sur la peinture surréaliste : Magritte, Masson, non plus que du beau film de Michel Zimbacca, qui est un documentaire poétique, *L'Invention du monde*. Je passerai sous silence, bien entendu, Mme Germaine Dulac, MM. Epstein, Gance. A ce compte, je dois dire, critiques et historiens s'y retrouveraient.

Il y a peu, très peu de films authentiquement et consciemment surréalistes. J'entends, de films qui, créés dans des conditions de liberté totale, marquent le refus du réalisme-bourbier, mettent l'imagination au service de la conquête de l'irrationnel, se réclament enfin ouvertement du surréalisme.

Les films de Buñuel, en premier lieu *L'Age d'or, Un chien andalou, El, La Vie criminelle d'Archibald de La Cruz, Viridiana, Simon du désert, L'Ange exterminateur,* sont des films totalement surréalistes. Point n'est besoin de revenir sur *L'Ange exterminateur* que vous venez de voir : comme *L'Age d'or,* avec lequel ce film semble former une manière de boucle, il flétrit au passage les conventions sociales, les idéaux humanitaires, toutes les illusions imposées à l'esprit par les religions et les spiritualismes, les formes dégénérées de l'amour. Il décrit la magie morbide de la classe qui

se meurt. Et comme il ne démontre rien, nous percevons parfois en filigrane l'image d'un homme nouveau. Octavio Paz put dire des films de Buñuel :

« *Un chien andalou* (1928) et *L'Age d'or* (1930) marquèrent la première incursion agressivement délibérée de la poésie dans l'art cinématographique. Ces noces de l'image filmique et de l'image poétique purent sembler scandaleuses et subversives. Elles l'étaient en effet. Le caractère subversif des premiers films de Buñuel réside tout entier en ceci : à peine effleurés par la main de la poésie, les fantasmes conventionnels (sociaux, moraux et artistiques), dont était faite notre 'réalité', tombèrent en poussière. De ces ruines surgit, alors, une nouvelle réalité, celle de l'homme et de son désir.

« Buñuel nous montra qu'il suffit à l'homme enchaîné de fermer les yeux pour faire sauter le monde. Mais ses films sont plus encore qu'une féroce attaque dirigée à l'encontre de cette 'soi-disant' réalité ; ils sont la révélation d'une autre réalité asservie par la civilisation contemporaine. L'homme de *L'Age d'or* sommeille en chacun de nous et n'attend qu'un signe pour se réveiller : le signe de l'amour. Comme l'a dit André Breton, ce film est une des rares tentatives de l'art moderne pour mettre à nu le visage terrible de l'amour en liberté. »

Nous tenons les films d'animation de Walerian Borowczyk, dont vous avez vu *Les Jeux des anges,* pour surréalistes. Nous n'avons rien à ajouter au texte par lequel Robert Benayoun s'exprime sur Borowczyk. Le voici :

« Point n'est besoin, pour créer le chaos, d'agiter des montagnes ou de les entrechoquer comme autant de bocks vides. L'opération peut aussi bien se pratiquer à l'intérieur d'un dé à coudre, avec des résultats d'ailleurs plus inquiétants et distingués. L'animation, branche microactive du septième art, peut, en quelques minutes arrachées à une attention peut-être distraite, ou dédaigneuse, atteindre le quotient perturbateur d'un *Chant de Maldoror*, tout comme les déroutes enchantées d'un *Épisode* de Beckford.

« Quand je dis qu'elle le peut, j'entends bien qu'elle le fait rarement, qu'elle ne le fait jamais sinon dans trois, sans doute deux, et à coup sûr un cas, celui particulier de Walerian Borowczyk, dont je veux vous parler, mais l'étonnant est tout de même qu'elle y parvienne, et avec cette économie somptueuse de moyens que procure la maîtrise presque innée de l'irrationnel.

« L'animateur, ce caméléopard de l'art graphique, est dans les

meilleurs cas un cinéaste, un peintre, un régisseur, un camelot, un architecte, un poète, un ingénieur et un accessoiriste. L'art de Borowczyk s'exerce, en son terme le plus modeste, à partir des plaques à tirettes de lanterne magique, des praxinoscopes de nos aïeules, et des bégaiements de rétine chers à Émile Reynaud et à Marey. Reconnaissant l'inaltérable modernité des effets de théâtre optique, il ne dédaigne pas d'utiliser le nostalgique matériel des années folles, mais c'est avec la folie lucide d'un Martial Canterel au confluent de Ravachol, tour à tour inventeur et saboteur, et dont les ustensiles échafauderaient soudain un laboratoire *up to date* du cataclysme universel.

« Alors s'exerce sa magie, comme un forfait. Avec ce sens du provisoire, ce goût des intermèdes lapidaires et furtifs qu'assigne Bruno Schulz aux hérésiarques de passage, il anime de froissements subtils, puis de crispations désordonnées, enfin de convulsions géantes un cheveu, une plume, un huit-reflets, un hôtel louche, ou une galaxie. Il anime aussi bien l'immobile, l'ultra-pesant, le supersonique, le flasque, le rugueux.

« Du haut des cintres, il manipule les crochets et grappins d'un machiniste ténébreux et sardonique, parfois saisi d'une enragée délicatesse. Voici qu'entrent en scène cette teigne et cette ganache, M. et Mme Kabal, duo considérable : ils se houspillent, se démantèlent, et se réduisent au néant le plus passager. La calamiteuse Mme Kabal possède un corsage d'acier trempé et ce profil de vautour, ou d'Ybex en lequel Alfred Jarry justifiait le nom même d'Ubu. M. Kabal, un peu comme son créateur, observe au travers de lunettes, avec une curiosité patiente et goguenarde, les manèges de l'univers.

« Puis les objets, volontiers terroristes, envahissent les tréteaux. Réveille-matin, code pénal, trompette, portraits de famille mènent à l'envers, comme il se doit, leur sabbat chuchoteur et bruissant, créent l'ordre par l'élimination des débris et poussières (*Renaissance*), affirment leur secrète alliance avec les météores d'un autre monde (*La Maison*), puis se sabordent à grand bruit. De vieilles images oubliées, pages d'encyclopédies, chromos ou planches d'Épinal ronchonnent leur légende intime à train d'enfer. Un petit Poucet exemplaire (dans un boniment pour les nouilles) télescope son aventure en quelques secondes d'affolements et de galopades. A tout moment, des papillons moirés ou écossais trimbalent en tous climats leur petit bagage d'espièglerie têtue, tandis qu'une chevelure hystérique broie du verre devant un océan furieux.

« Enfin nous assistons dans un entrepôt sinistre à l'ajustage et au dépeçage simultané d'on ne sait quels automates primordiaux (*Les Jeux des anges*). Entreprise terrifiante de mécaniciens qui sont autant d'équarisseurs et de tortionnaires. On ne sait si la destruction (cruelle ? irresponsable ?) le partage à la création, ou si les deux activités ne sont pas, dans un enfer du perpétuel recommencement, liées à s'y méprendre. Frankenstein investit Auschwitz, et la terreur fige nos sens, dans un choc presque insoutenable.

« L'hallucination est aussi sonore : Borowczyk, qui a l'imagination vocale (il conçoit tous ses films en les narrant à haute voix), est un bruiteur impénitent, qui mobilise les craquements imaginaires et les grondements de l'enfer.

« Cette parade métaphysique, spectrale, au sens où l'entendait un Chirico, aboutit à une mystification solennelle du temps. La matière elle-même suscite son démiurge, et dans une construction effrénée, démente, irrésistible, annihile toute idée de mort et de naissance. Borowczyk vous y invite : mettez l'œil à sa petite lunette d'éternité. » (Robert Benayoun.)

Enfin, il convient de voir dans les films de Richard Lester l'expression du cinéma surréaliste en 1966. Nous trouvons dans *Rumming, jumping and standing still*, dans *Quatre garçons dans le vent* et *Help* les remèdes aux grincements sinistres de notre époque, à l'odeur résolument nauséabonde et pénétrante de cette chiennerie, la civilisation où nous nous débattons. Face à l'incompréhension, à l'aveuglement des critiques et spécialistes de toutes sortes, nous n'entendons donner d'autre motif à notre exaltation que ces fêtes de la vie, du plaisir, de l'humour et de l'intelligence. Nous savons par ailleurs que Richard Lester, qui se réclame ouvertement du surréalisme, bénéficie de la plus grande liberté dans la confection de courts films publicitaires, lesquels, dans la partie où n'intervient pas le produit à vanter, n'en sont pas moins surréalistes. En 1966, notre souci dans la modernité passe par la générosité et la jeunesse, l'irrespect et le non-sens, le jeu et l'explosion : nous le devons, pour une bonne part, à Richard Lester.

A la question : « Le cinéma peut-il être surréaliste ? », je suis loin de répondre par la faillite du surréalisme : ce n'est pas le surréalisme qui est en cause (ni même le cinéma), c'est la vie ou, pour le moins, ce qu'on cherche à nous faire prendre pour la vie. C'est la société, ou, à tout prendre, ce qu'on cherche à nous faire accepter dans la société.

Que le cinéma, plus que toute autre activité peut-être, ait été l'objet parmi nous des prises de position les plus contradictoires, des jugements les plus délibérément subjectifs — au cinéma l'émotion s'empare vite de celui qui s'exprime comme de celui qui regarde — il m'importe peu. Que l'un de nous ait pu voir dans l'apparition de Brigitte Bardot (je pense à un film de Roger Vadim) une parcelle d'éternité, alors que tel autre n'y voyait que coquetterie et goût décoratif, que l'accord n'ait pu être fait sur *L'Année dernière à Marienbad* nous importe finalement peu. Il reste les scénarios d'Antonin Artaud ; il reste la phrase de Jacques Vaché dans la lettre adressée à André Breton le 14 novembre 1918 : « ... ou bien... ou bien... quel film je jouerai ! Avec des automobiles folles, savez-vous bien, des ponts qui cèdent et des mains majuscules qui rampent sur l'écran vers quel document !... inutile et inappréciable ! Avec des colloques si tragiques en habit de soirée derrière le palmier qui écoute... »

Que deux personnes, qui voient les mêmes images, soient désormais assurées de ne pas assister au même film, est désormais négligeable s'il m'est permis de penser que l'anecdote que je vais vous lire fera l'objet d'un film :

« Le mystère qui entourait la tentative de meurtre dont avait été victime, vendredi dernier, à Port-Sainte-Marie (Lot-et-Garonne), une épicière de 72 ans, Mme Marie-Thérèse Poncharreau, est dissipé.

« Le jeune enfant de 13 ans, qui avait 'découvert' le crime et donné l'alerte, en était l'auteur. Le geste meurtrier de l'enfant avait paru tellement surprenant que la septuagénaire, frappée par derrière, n'avait pu y croire.

« Entendu plusieurs fois, l'enfant prétendait d'abord n'avoir rien vu, puis déclarait avoir croisé, en entrant dans le magasin, un individu de type nord-africain qui l'aurait bousculé et même menacé de mort s'il parlait.

« Mais les enquêteurs avaient déjà quelques soupçons. Très calmement, le jeune 'témoin' finit par avouer qu'il avait lui-même donné le coup de couteau, sans pouvoir dire exactement dans quel but.

« Le garçonnet était pourtant connu dans la petite ville pour sa gentillesse et sa douceur de caractère. Un peu taciturne, toutefois, il ne se mêlait pas aux jeunes garçons souvent turbulents de son âge et on le voyait fréquemment s'amuser seul avec des jouets de la

petite enfance. Mais il avait un plaisir peut-être plus vif que les autres pour la lecture des illustrés d'aventures et d'espionnage.

« Il semble que l'enfant, dont les héros de ses lectures étaient sans cesse armés, soit passé, sans même s'en rendre parfaitement compte, de la fiction à la réalité. »

(Extrait de *Combat* du 12 juillet 1966.)

Pour en finir avec les biographies lénifiantes du genre *Monsieur Vincent,* quand tournera-t-on, par-delà les censures, la vie du curé d'Urufe ?

Les surréalistes se sont souvent exprimés sur le cinéma : on sait la place qu'occupe le cinéma dans *Nadja* et *Les Vases communicants*. Benjamin Péret répondit à la question que nous avons posée, dans le sens d'une lutte « contre le cinéma commercial » :

« Jamais aucun moyen d'expression n'a enregistré autant d'espoir que le cinéma. Par lui, non seulement tout est possible, mais le merveilleux lui-même est placé à portée de la main. Et cependant, jamais on n'a observé tant de disproportion entre l'immensité des possibilités et le dérisoire des résultats. Agissant sur le spectateur d'une manière immédiate, le cinéma est capable de le bouleverser, de l'inquiéter, de le ravir comme rien autre. Il est aussi capable de l'abrutir au lieu de le réveiller, et c'est, hélas ! ce qu'on a pu constater à mesure que le cinéma, de moyen culturel sans précédent, se transformait en industrie, soumise aux lois d'un marché sordide, et incapable de distinguer une œuvre de l'esprit d'un sac de farine. Rien ne compte plus en effet, pour le producteur, hormis le bénéfice qu'il peut obtenir des millions qu'il a engagés sur les jambes de telle ou telle idiote, ou la voix d'un crétin. Le résultat évident d'une telle orientation ne peut être qu'une interminable série de films sans le moindre intérêt — quand ils ne sont pas franchement odieux ou stupides — qui s'efforcent habilement et efficacement d'anesthésier le public. Que trois ou quatre films sur cent échappent à cette règle, et se révèlent des œuvres de valeur, peu importe ! Seule compte la tendance générale, et les exceptions restent ce qu'elles sont : des exceptions impuissantes à métamorphoser la règle. C'est la production même du film qui est viciée à la base par l'argent, le capital, dont le but est étranger, voire contraire à toute entreprise désintéressée. Or, dans quelque domaine que ce soit, il n'est de résultat valable qu'en dehors des préoccupations mercantiles. Par ailleurs, les artistes qui ont choisi de s'exprimer par le cinéma (j'entends par là les scénaristes et metteurs en scène, non les acteurs

dont le rôle reste secondaire) se heurtent au capital, qui leur demande avant toute chose : « Combien mon argent me rapportera-t-il ? » Tant que cette situation demeurera inchangée, le cinéma sera condamné à la niaiserie, encore aggravée par une censure anachronique, que bornent des préjugés à odieux relent chrétien.

« Cependant, l'espoir que la jeunesse place dans le cinéma depuis ses débuts, est un signe certain que ses possibilités intrinsèques quasi-illimitées et inexplorées demeurent, malgré la frustration dont cet espoir est indéfiniment victime. Déjà, il semble que des jeunes aient individuellement tenté d'échapper à l'emprise stérilisante du capital. Leurs résultats, pour isolés et fragmentaires qu'ils soient, sont hautement prometteurs et laissent présager, au prochain stade, une renaissance du cinéma, lorsqu'ils auront compris que création et argent sont à jamais ennemis, et qu'ils s'associeront librement pour produire le cinéma que nous attendons depuis notre jeunesse, ce cinéma dont les premières manifestations — oasis dans un départ de poussière asphyxiante — s'appellent *Nosferatu*, les premiers *Charlots, Peter Ibbetson, L'Age d'or*, etc. »

EXTRAITS DE LA DISCUSSION

Georges SEBBAG. — *L'Ange exterminateur* exprime un monde sans signification, où certes une interprétation est possible, puisqu'il suffit de retrouver un moment privilégié (le point de départ d'un traumatisme) pour se réadapter à la vie quotidienne. S'il est possible de sortir du naufrage collectif d'un salon, il est probable qu'on rentrera aussi dans une seconde impasse (dans une église, par exemple). Ainsi la psychanalyse du groupe enfermé est cohérente, même décisive, mais le groupe atteint par une maladie sociale ne peut que s'enfermer dans une folie et un monde sans signification. Le film de Buñuel est implacable ; il montre que tout discours ou toute situation humaine, dans nos sociétés actuelles, renferme sa propre contradiction : nous nous tuons, et ce n'est pas l'effort d'une isolée qui pourra nous sortir de cette absurdité. Le non-sens dans lequel prend place le nihilisme que nous vivons est presque irréductible à toute solution religieuse, rationnelle ou peut-être métaphysique.

Ce film est beau, mais malgré lui : le prendre au sérieux, c'est comprendre que nous vivons dans ce mince intervalle qui sépare une répétition d'une autre. Certes toute la différence ou la nuance du cours de la vie tient de ce qu'une même situation peut — en quelque sorte librement — prendre une direction radicalement nouvelle, mais où allons-nous (même lorsque les situations diffèrent) ? Nous allons immanquablement vers une faillite, car tout semble pourri ; les quelques éclairs positifs, les

quelques images de bonheur ou de nostalgie au milieu de ce nihilisme, semblent une dérisoire échappatoire. Ce qui est encore plus cruel (et là Buñuel montre que son film n'est pas une réflexion générale et métaphysique, mais bien un tableau de la société contemporaine) : ce qui distingue le salon, hanté par la mort, de la rue et de ce qui l'entoure, c'est que hors de cette forteresse du pourrissement, tout semble couler de source ; hors du salon, nous sommes dans la quotidienneté sociale, et c'est un trompe-l'œil ; car ce dernier refuge de la vie et du possible est amené à subir les mêmes douleurs que celles qui minent les gens de la bonne société. Toute société est en danger, et pas uniquement la bonne société ; le pourrissement vient par en haut, mais il peut gagner le bas et plus vite qu'on ne le pense. L'aristocratie, la bourgeoisie sont des classes sociales impardonnables : elles ne comprennent rien à rien, elles se réfugient finalement dans les églises. Le bon peuple ne doit pas attendre de se laisser égorger comme un mouton, d'être rongé par un mal qui paraît déjà le posséder.

Le film de Buñuel est absolument pessimiste : nous attendons avec patience et insouciance notre mort prochaine. Il n'y a pas là une réflexion métaphysique ; de plus la solution n'est pas dans une psychanalyse collective (grâce à laquelle nous surmonterions nos traumatismes cachés). Les classes sociales n'ont pas, par une simple conscience ou par un effort, la possibilité de s'évader de ce cercle noir : elles sont en train de se tuer lentement dans l'attente, l'indifférence et peut-être le désarroi. C'est l'ombre du surréalisme qui plane dans le film, mais sans que pourtant le surréalisme soit l'espoir auquel pourraient se rattacher les êtres qui y vivent.

Jean BRUN. — Je crois aussi qu'il aurait été intéressant de faire une exégèse athée du film. *L'Ange exterminateur* est rempli de références à *L'Exode,* et contient de nombreuses images qui en sont empruntées ; par exemple, lorsqu'on frappe sur le mur pour crever le tuyau et faire jaillir l'eau, c'est Moïse, n'est-ce pas, qui frappe sur le rocher pour faire jaillir la source. Je crois qu'il aurait été intéressant de faire cette exégèse antireligieuse du film. Est-ce que Kyrou l'a faite ?

Henri GINET. — Non.

Jean BRUN. — C'est pourtant, à mon avis, une dimension fondamentale, dans la mesure même où il s'agit d'un film anti-religieux.

Henri GINET. — *L'Histoire du cinéma* de Kyrou n'a pas trois cents pages. S'il avait dû entrer dans de tels détails, les trois cents pages n'auraient pas suffi pour le seul *Ange exterminateur.*

Ferdinand ALQUIÉ. — Je suis pourtant, sur ce point, de l'avis de Jean Brun : il y a dans *L'Ange exterminateur* beaucoup de détails, de situations qui ne se comprennent que si l'on voit dans le film une espèce de contre-Bible. Cela me semble évident.

José PIERRE. — A commencer par le titre.

Jean SCHUSTER. — Personnellement, je trouve très intéressante l'intervention de Jean Brun, car j'estime que, dans la mesure où il est posé que Buñuel prend le contre-pied de la parole religieuse, il faut définir cette opposition de manière très précise, avec les textes à l'appui.

Ferdinand ALQUIÉ. — J'insiste, une fois de plus, pour que mon ami Gandillac prenne ici la parole. Lors de notre conversation, à la sortie de la salle de cinéma, nous avons abordé cette question, et il m'a dit des choses fort intéressantes. Il me ferait plaisir en les répétant ici, et je crois qu'elles seraient utiles à tous.

Maurice de GANDILLAC. — La recherche des sources est loin de résoudre le problème général de la signification. Il faut savoir évidemment ce que Buñuel a voulu dire, quel sens il donne à des allusions bibliques que le titre même du film impose de dénombrer, et il est surprenant que beaucoup de critiques aient totalement négligé cet aspect des choses. Il est vrai qu'en France on connaît mal la Bible, en raison d'une double tradition, catholique et laïciste ; je pense qu'en pays anglo-saxon l'expression « ange exterminateur » a dû évoquer immédiatement chez beaucoup de spectateurs, surtout parmi les plus âgés, un certain nombre d'images apocalyptiques. Dans l'*Apocalypse,* en effet, les anges sont multiples et remplissent beaucoup de fonctions. L'un d'eux marque au front les élus, mais c'est précisément pour qu'ils échappent aux quatre autres anges dont le rôle est l'extermination des méchants. On nous dit que ces élus « ont lavé leur robe dans le sang de l'agneau », en sorte que nous voyons tout de suite le lien entre ces deux thèmes : ange exterminateur et agneau. L'ange n'apparaît dans le film de Buñuel que par le titre, mais les moutons occupent une place centrale.

Dans la mesure où le film est virtuellement révolutionnaire (c'est bien une révolution qui gronde brusquement aux dernières images, alors que rien ne la laissait prévoir jusqu'alors), l'ange exterminateur est l'annonce d'un châtiment, celui d'une société corrompue, refermée sur elle-même (tous les prolétaires sont partis mystérieusement, sauf le maître d'hôtel, complice plus ou moins volontaire des exploiteurs). Le titre suggère la menace du châtiment décrit (avec quel luxe de symboles plastiques !) tout au long de l'*Apocalypse* (et de ces symboles beaucoup de révoltés se sont nourris, notamment les paysans animés par Münzer au 16e siècle). L'ange exterminateur apparaît sous plusieurs figures : il est celui qui lance le feu sur la terre et provoque l'embrasement d'un monde pourri, celui qui jette la faucille en terre et vendange les vignes de la colère (l'image vient du pseudo-Isaïe), celui qui annonce les sept fléaux et la chute de la grande prostituée, Babylone ou Rome (la Rome de Néron, mais plus tard on en fera la Rome des papes, et elle peut signifier toute grande métropole commerçante, exploitatrice des pauvres et dont une heure suffira pour consommer la ruine ; cf. *Apoc.,* XVIII).

L'ange exterminateur tient à la main la « clé de l'abîme » ; la notion d'ouverture (et de fermeture) est centrale dans le film ; c'est bien une clé qui manque, et l'ambiguïté est qu'on ne sait pas très bien quelle porte elle ouvre. A peine délivrés, les prisonniers iront se jeter dans une nouvelle prison, symbole de « l'abîme » qu'évoque l'*Apocalypse* aux derniers versets.

Si l'ange n'apparaît pas explicitement chez Buñuel, les moutons sont là presque dès le début, et on les aperçoit encore à la fin. Leur symbolisme est multiple, mais, dans une scène au moins — sur laquelle je vais revenir à propos de l'*Exode* — l'un d'eux se présente comme « sacrifié » (avec les bandelettes rituelles). On ne peut que penser à l'agneau d'*Apoc.*, V, 10, figure du Christ immolé. Un autre animal apocalyptique est présent dans le film, mais de façon presque allusive, et terriblement inquiétante malgré ses apparences douces et innocentes : c'est cette sorte d'ours qu'on aperçoit rôdant à travers la maison vide. L'auteur de l'*Apocalypse* dit que la bête ressemble à une panthère, avec une gueule de lion, mais ses pattes sont celles d'un ours (XIII, 2) ; elle est suivie d'une autre bête, dont le chiffre est 666 et qui symbolise « César », disons cette société injuste et corrompue, qui est aussi la prostituée de Babylone.

Mais c'est dans l'*Exode* qu'il faut chercher sans doute des analogies plus précises (encore que difficiles à interpréter) ; les allusions de Buñuel sont indéniables pour quiconque relit le texte scripturaire. Originairement la Pâque est une fête agraire de printemps, à l'occasion de laquelle on mange un jeune agneau avec du pain azyme et des herbes. Or, le moment où Moïse prépare la fuite des Hébreux est justement celui de cette fête. Sept plaies vont successivement frapper les tyrans égyptiens (qui ont réduit les Juifs en servitude) ; la dernière de ces plaies est la mort des premiers-nés (enfants et bétail). C'est alors qu'apparaît l'exterminateur. Dans les textes les plus anciens de la Bible, il est question d'anges, et la formule « ange de Yahvé » est un euphémisme pour masquer l'anthropomorphisme d'une action directe de Dieu. Dans le passage de l'*Exode* où intervient l'exterminateur, c'est Yahvé en personne qui passe de maison en maison pour tuer les premiers-nés, mais il va épargner la demeure des Juifs fidèles, ceux qui, ayant consommé l'agneau pascal, ont teint de son sang le linteau de leur porte. Le signe ici est une interdiction d'entrer ; l'exterminateur est retenu sur le seuil. Dans le film, personne non plus ne peut pénétrer dans la maison (et l'impossibilité de sortir est étroitement liée à cette impossibilité d'entrer). On pourrait naturellement chercher dans le détail des analogies plus contestables, par exemple le fait que le souper du début est, dans le film, un événement manqué, avec une chute du serviteur et un plat renversé. La délivrance ne sera possible qu'une fois que les agneaux auront été tués et rôtis au feu de bois (d'une façon qui évoque les prescriptions rituelles). En tout cas l'exterminateur de l'*Exode* deviendra par la suite un ange, et c'est donc bien de lui qu'il s'agit dans le film ; au deuxième livre des *Rois* (XXIV, 16), lorsque Yahvé veut punir

David d'avoir recensé les Juifs (prérogative divine), il envoie son ange qui commence un massacre et va étendre sa main sur Jérusalem ; Dieu l'arrête au dernier moment, car les temps ne sont pas venus du grand châtiment.

Je ne voudrais pas abuser de votre attention, mais la suite du récit de l'*Exode* permet d'autres rapprochements, que Buñuel a certainement voulus (car cet Espagnol anti-religieux est plus nourri de Bible que la majorité des catholiques). Vous vous rappelez (cela, c'est un épisode que tout le monde connaît) comment les Juifs, emportant les dépouilles des Égyptiens, sont partis vers la mer Rouge, précédés d'un ange qui les guide, et d'une colonne de feu ; la mer s'est ouverte sous l'effet du vent, puis elle s'est refermée sur les troupes du Pharaon et c'est la traversée du désert. Le film décrit, je crois, d'une certaine façon, cette traversée du désert. En tout cas les prisonniers de Buñuel souffrent de l'isolement (avec tous les conflits qui en résultent), mais d'abord de la soif et de la faim. La manne est ici représentée par des boulettes de papier, de couleur blanche et faites d'une pâte végétale ; or les exégètes — c'est peut-être un hasard, car je ne jurerais pas que Buñuel les ait lus — disent que la manne était sans doute l'exsudation d'une sorte de tamaris. Dans le film les boulettes sont ensuite utilement remplacées par des pilules d'opium, ce qui évoque peut-être la « religion, opium du peuple » et apporte une des rares notes explicitement « sacrilèges » qu'on peut découvrir dans le film. Quant à la soif, pour l'étancher, il faut recommencer presque littéralement le miracle de Moïse frappant sur le rocher ; Jean Brun y a déjà fait allusion. Au début on tape en vain sur les tuyaux, et c'est tout à coup, presque par un simple geste magique, que celui qui est devenu le meneur de jeu provoque enfin le jaillissement de l'eau bienfaisante.

Mais surtout, à un niveau plus profond, il semble que la thématique du sacrifice soit discernable dans une scène assez mystérieuse où intervient la Walkyrie. Le dernier mouton sacrifié est couvert de bandelettes, et quelqu'un déclare : « Nous invoquerons la Vierge. » Kyrou ne voit là qu'une simple dérision, une plaisanterie anti-cléricale. Il y a certainement dérision, mais un peu plus complexe. Le salut provisoire de la société enfermée va bien venir d'une vierge, mais le sacrilège ici est que cette vierge (qui ne tenait pas tellement à le rester) cesse sans doute de l'être. Si discrète que soit la scène, on peut imaginer que, derrière le rideau, la Walkyrie s'est livrée au personnage qui s'est imposé comme chef (peut-être Moïse, ou le grand-prêtre en général) et contre lequel, cependant, les autres complotent, allant jusqu'à souhaiter sa mort (le peuple murmure contre son sauveur). Le sacrifice de l'agneau n'est indiqué que par les bandelettes et c'est, si l'on ose dire, le sacrifice de sa virginité par la Walkyrie qui joue presque aussitôt un rôle efficace (au moins dans l'immédiat), car on voit cette femme sortir de l'état d'inhibition où on l'a décrite au début du film ; elle devient presque gaie, elle sent qu'elle détient une clé magique (et c'est peut-être paradoxalement la clé de l'abîme, comme celle

que porte l'ange à la fin de l'*Apocalypse*). Elle rompt le charme qui empêchait les invités de franchir la porte du salon ; elle leur fait remonter le cours du temps, les persuade de reprendre la place où ils se trouvaient à la fin de la première soirée, et ils échappent à l'envoûtement. Sa clé, c'est peut-être simplement sa joie de s'être réalisée comme femme. En tout cas elle a trouvé une issue, alors que la fiancée d'Eduardo, après avoir connu l'ivresse de l'amour fou au milieu de la crasse et des odeurs nauséabondes, n'a pas imaginé d'autre avenir que la mort, accomplissement parfait de l'érotisme. La Walkyrie ne veut pas mourir, elle va entraîner tous les autres vers la sortie, les rendre à leur liberté. On sait que ce salut est dérisoire, puisqu'ils courent aussitôt vers un nouveau piège, qu'on peut croire définitif. Il ne reste plus que la révolution, et cette bande de moutons glapissant le long de l'église close, symbole du temple où ils n'entreront plus jamais pour être sacrifiés, car on peut espérer que la révolution abolira jusqu'à la nécessité même du sacrifice. Par ces remarques je ne prétends pas, bien entendu, expliquer tout le film, mais l'insistance même de l'auteur à évoquer des symboles bibliques (à côté de fétiches et de signes maçonniques, que je ne suis pas en mesure d'interpréter) suggère au moins qu'il y a là, pour les exégètes de Buñuel, un terrain à explorer. Le surréalisme est l'ennemi de la religion, mais il en rencontre plus d'une fois les images et les modes d'expression, même lorsqu'il leur confère un sens nouveau et parfois opposé.

Henri GOUHIER. — Gandillac nous a parfaitement démontré que la source principale du film est l'*Exode*. Pour ma part, réagissant à ma première impression, je m'étais immédiatement reporté au chapitre XVIII de l'*Apocalypse*. Et je crois que tous les détails que Gandillac a donnés montrent que c'est de ce côté-là qu'il faut chercher la source de l'impression que le film communique au spectateur. C'est une espèce d'impression apocalyptique, qui s'associe très nettement, d'ailleurs, avec le wagnérisme du thème de Tristan et du thème de la Walkyrie qui, elle aussi, avait perdu son essence pour devenir une femme. Au reste, si vous relisez le chapitre XVIII de l'*Apocalypse*, vous y verrez la condamnation explicite de la Babylone des marchands, l'indication de tout ce qu'ils vendent, de tout ce qu'ils achètent, l'or, l'argent, les pierres précieuses, le vin, le lait, etc. Je crois qu'il y a là, certainement, une atmosphère convergente. Je soulignerai aussi un détail qui m'a frappé, mais avec tous les points d'interrogation nécessaires. Au moment où la Walkyrie va s'en aller, elle prend un objet quelconque et le jette par la fenêtre. Et je crois qu'un des personnages dit : « Quelle drôle de fille ! » Or, on peut ici faire un rapprochement avec, dans ce même chapitre XVIII, le geste d'un ange qui prend un gros caillou, et le jette dans la mer pour signifier que la Babylone disparaîtra, comme ce caillou, sans laisser de trace. C'est peut-être une simple coïncidence. Je signale ce détail.

Maurice de GANDILLAC. — Il faudrait ajouter qu'à ce moment-là inter-

vient, je crois, un personnage juif. Peut-être s'agit-il d'une allusion à l'antisémitisme de la société bourgeoise que décrit Buñuel, mais le passage est rapide et comporte sans doute d'autres interprétations.

Ferdinand ALQUIÉ. — Je me félicite d'avoir insisté. Assurément, ce que l'on vient de dire de *L'Ange exterminateur* est fort utile pour la compréhension de cette œuvre.

1. Son exposé avait, en effet, déjà abordé cette question.

(ANDRE SOURIS)

Paul Nougé et ses complices

Exégètes, pour y voir clair,
rayez le mot surréalisme,

Paul NOUGÉ [1].

Ferdinand ALQUIÉ. — Nous allons avoir le plaisir d'entendre André Souris. Vous le connaissez tous. Musicien, compositeur, chef d'orchestre, il a participé, dès la première heure, au mouvement surréaliste en Belgique. Il a joué le rôle le plus important, et a modifié, à partir des idées et des exigences de ce mouvement, sa conception même de la musique.

André SOURIS. — Je me propose de rapprocher ici certains textes et quelques faits mal connus, relatifs à l'activité déployée à Bruxelles dès 1924, à l'instigation de Paul Nougé, par ce qu'il est convenu d'appeler le « groupe surréaliste belge » (appellation pour le moins contradictoire, le surréalisme étant apatride par nature).

L'on s'était assez peu intéressé jusqu'à ces derniers temps aux démarches de ce groupe, démarches volontairement discrètes, voire même clandestines. Mais voici que le récent succès de la peinture de Magritte vient d'orienter la curiosité de la critique sur l'entourage du peintre, le seul milieu, en fait, qui l'ait vraiment soutenu sans désemparer durant quarante ans. C'est ainsi que Patrick Walberg a été amené, dans son *René Magritte,* à esquisser pour la première fois l'histoire de ce qu'il nomme « la Société du mystère » (non sans incliner à en déplacer le centre [2]. Par ailleurs, en Belgique même, où les manifestations du groupe n'avaient guère suscité, depuis sa fondation, qu'une conspiration du silence tacitement entretenue par des gens de tout bord, l'attention commence à se tourner vers cette époque lointaine, que les milieux officiels tentent, à présent, d'intégrer à l'histoire nationale ! Des tracts, des brochures, des articles devenus quasi introuvables sont maintenant conservés dans la réserve précieuse de la Bibliothèque royale de Belgique, où vont les consulter de jeunes poètes, mais aussi des étudiants en mal de thèse et

des enquêteurs de radio. Cette vague de curiosité a déjà provoqué divers malentendus qu'il n'est pas dans mon propos de démêler ici, mon intention se limitant à faire apparaître, à la faveur des textes, les nuances qui distinguent les mobiles de Nougé et de ses amis de ceux d'André Breton et des surréalistes dits orthodoxes.

C'est le 22 novembre 1924 (une semaine avant la sortie du premier numéro de *La Révolution surréaliste*) que commença de paraître, sous le signe de *Correspondance,* une série de vingt-deux tracts portant alternativement la signature de Paul Nougé, de Camille Goemans et de Marcel Lecomte. Imprimés régulièrement à raison d'un par décade, ils n'étaient point mis en vente, mais envoyés aux personnalités les plus actives du monde littéraire d'alors. Chacun des tracts portait le nom de sa couleur (bleu 1, rose 2, jaune 8, nankin 14...). L'écriture en était curieusement uniforme et semblait résulter, chez les trois auteurs, d'une volonté délibérée de dépersonnalisation. Elle se caractérisait par une extrême concision, un tour allusif, précieux, parfois sibyllin, légèrement inquiétant. Il s'agissait chaque fois d'une riposte à un événement littéraire récent. En voici des extraits :

« On conquiert le monde, on le domine, on l'utilise ; ainsi, tranquille et fier un beau poisson tourne dans ce bocal. On conquiert le mot, il vous domine, on s'utilise ; ainsi, tranquille et fier...

« Regarder jouer aux échecs, à la balle, aux sept arts nous amuse quelque peu, mais l'avènement d'un art nouveau ne nous préoccupe guère. L'art est démobilisé par ailleurs, il s'agit de vivre. Plutôt la vie, dit la voix d'en face.

« Nous nous aidons à inventer sur le réel deux ou trois idées efficaces.

« La défiance que nous inspire l'écriture ne laisse pas de se mêler d'une façon curieuse au sentiment des vertus qu'il lui faut bien reconnaître. Il n'est pas douteux qu'elle ne possède une aptitude singulière à nous maintenir dans cette zone fertile en dangers, en périls renouvelés, la seule où nous puissions espérer de vivre. L'état de guerre sans issue qu'il importe d'entretenir en nous, autour de nous, l'on constate tous les jours de quelle manière elle le peut garantir. Ce tour précaire, cette démarche équivoque, une sournoise humilité, est-il d'autre raison de lui être fidèle ? »

Certains tracts prenaient l'allure de pastiches (ayant pour modèles, entre autres, Valéry, Gide, Paulhan) mais ils dépassaient de loin l'exercice de style, car ils résultaient d'une opération consistant, à

28

partir d'un texte, à s'installer dans l'univers mental et verbal de son
auteur et, par de subtils gauchissements, à en altérer les perspectives.
C'était l'amorce de cette technique de métamorphose d'objets don-
nés, qui allait devenir la préoccupation centrale des membres du
groupe.

Au cours de l'année 1925, deux musiciens y furent admis, Paul
Hooreman et moi-même. D'emblée, et de gaîté de cœur, nous annu-
lâmes nos différences en signant l'un et l'autre un tract (*Musique I*)
qu'Hooreman avait inventé de toutes pièces. Provoqué par la mort
de Satie, il s'intitulait « Tombeau de Socrate » et consistait en une
monodie en forme de mazurka, notée sans barres de mesure, à la
manière des transcriptions de chant grégorien. *Musique II* (« Festi-
vals de Venise »), suscité par un festival de la Société internationale
de musique contemporaine, se composait d'un texte à l'adresse des
musiciens et de fragments de tracts antérieurs.

Entre-temps, *Correspondance* avait pris congé de Marcel Lecomte.

Dès lors, nous nous appliquâmes à manifester tous ensemble avec
éclat notre mépris pour la notion de personnalité, en organisant un
concert-spectacle où les apports de chacun étaient contresignés par
les autres, ces apports n'étant eux-mêmes que des gauchissements
de lieux communs. Il faut dire que nous considérions comme tels
aussi bien la rengaine que les formes les plus nouvelles de la musi-
que et de la poésie. Nous nous proposions de disqualifier l'art
moderne, mais en même temps de faire naître, à partir des moyens
que nous mettions en œuvre, un climat poétique émanant moins
des formes elles-mêmes que de la *nature* de leur confrontation. Ce
climat, nous en éprouvions puissamment l'évidence, mais nous étions
moins sûrs de pouvoir l'imposer. (C'est celui qu'on a mis du temps
à percevoir dans les tableaux de Magritte.)

La séance eut lieu à Bruxelles, le 2 février 1926, dans la salle
Mercelis, sordide petit théâtre désaffecté, devant un public d'esthè-
tes. Le programme débuta par un *Avertissement*, exécuté par quatre
voix parlées (Nougé, Goemans, Hooreman et moi-même) et un
percussionniste jouant d'une dizaine d'instruments. Traités rythmi-
quement à la manière des chœurs parlés, les textes empruntaient les
tours du style publicitaire, non pas selon le goût dadaïste, mais pour
rendre plus efficace leur contenu :

« Ne vous lamentez plus sur la misère de votre vie mais volez
ou achetez un bon miroir il vous aidera le matin à inventer quelques
actions à votre mesure véritable.

« Secs comme le bois vous flamberez clair.

« Les idées n'ont pas d'odeur.

« Il y a des gens qui ont un air de liberté sur les lèvres et qui ne sont pas nécessairement des assassins.

« Pourquoi ne feriez-vous pas la pluie et le beau temps ?

« Rien mais rien qui soit rien. » (*Extraits.*)

Après ces fausses réclames vint une suite de ce que nous appelions « fausses rengaines » auxquelles succédèrent trois pièces de « musique pure » jouées sur un petit orgue de Barbarie, dont la manivelle fut actionnée par Hooreman. L'instrument avait une sonorité à la fois brillante et opaque. Ses notes graves frisaient l'obscénité. Certaines, avariées, ne donnaient que du vent. Il fonctionnait au moyen de bandes de carton perforé qui, disposées normalement (dans le sens du grave à l'aigu), auraient fait entendre le ballet de *La Fille de Madame Angot* et la *Brabançonne*. Mais il avait suffi de renverser les bandes (l'aigu était joué au grave et tous les intervalles inversés) pour obtenir une invraisemblable musique, d'autant plus imprévisible que certains sons de l'appareil faisaient défaut. Elle ne manquait d'ailleurs pas de charme, ni de cohérence, la structure rythmique de l'original se trouvant préservée. Par certains aspects, elle ressemblait aux œuvres polytonales, à coupe néo-classique, de l'époque. Pour accuser la ressemblance, nous avions donné à l'ensemble un titre et des sous-titres d'un genre mis à la mode par le Groupe des Six : *Trois inventions pour orgue (1. grave — 2. martial — 3. rythmique — vif — pastoral).*

Sans doute les amateurs de musique moderne présents dans la salle n'ont-ils perçu de ces pièces « inédites » que le peu qu'ils percevaient de la musique de Milhaud ou de Schoenberg. De toute manière, personne n'a pu soupçonner le procédé de la mystification, qui ne fut connu que beaucoup plus tard. Pour nous, par contre, il s'agissait bien moins d'une mystification que d'une expérience sur les propriétés du hasard dans la création musicale.

La séance se termina par un spectacle intitulé *Le Dessous des cartes* pour douze acteurs et un petit orchestre d'harmonie [3]. La pièce était tissée de phrases toutes faites savamment désordonnées, de chansons, de danses et d'une musique qui passait de l'exécution littérale du *Quadrille des lanciers* à du jazz sublimé ou à des pièces subtiles de facture compliquée, pour se terminer, parallèlement au désordre culminant sur la scène, par une improvisation générale, brusquement interrompue par la chute du rideau [4].

Deux ans plus tard, Nougé a évoqué le souvenir de ce spectacle

« inventé avec la collaboration constante des acteurs et dont le mouvement véritable se déployait derrière un rideau de lieux communs en projetant l'ombre la plus pure et la plus angoissante qui se puisse imaginer ».

Dans le même texte [5] sont exposés les mobiles qui inspiraient alors tous nos comportements :

« Que faire — si nous refusions de fermer les yeux, de nous boucher les oreilles, de nous enfermer dans quelque confortable prison spirituelle que nous pourrions, comme tant d'autres, bâtir de nos propres mains ?

« Que nous repoussions toute forme de salut ou de perdition strictement individuelle, que notre sort nous paraisse lié au sort même de ceux que nous méprisons, — il nous reste de risquer à tout coup et d'agir au gré de toutes les rencontres.

« Pour nous, nulle entreprise, nulle démarche, qui ne soit 'de circonstance'.

« L'on touche ici le secret de notre apparente diversité, de ce souverain détachement des moyens que nous utilisons tour à tour.

« Les sons, les mots, les couleurs, matériaux inqualifiables, nous n'attendons que l'occasion de trancher le fil qui nous sert parfois à les assembler.

« Qu'il nous soit donné de découvrir quelque instrument plus léger, plus efficace et nous abandonnerons pour jamais, à qui croit en vivre, cet outillage de peu de prix.

« Mais il reste cependant qu'à l'heure présente, les mots, les couleurs, les sons et les formes, quelque humiliation qu'ils aient à subir, nous ne pouvons encore leur refuser la chance d'une mystérieuse et solennelle affectation. »

Et plus loin :

« Nous nous moquons des curiosités et des espoirs de quelques amateurs, de quelques marchands, de tous les esthètes.

« Nous cherchons des complices. »

En avril 1927, Nougé avait écrit sa première préface à une exposition de Magritte, lequel venait de se joindre au groupe, ainsi que Mesens et Scutenaire. C'est dans le courant de la même année que parurent *Quelques écrits et quelques dessins* sous le nom de Clarisse Juranville. Ce nom n'était pas un pseudonyme, mais celui de l'auteur d'un ouvrage scolaire : *La Conjugaison enseignée par la pratique* [6]. Dans une note non signée, Nougé lui avait attribué ses propres exigences :

« ... Clarisse Juranville s'était délivrée de toute vanité littéraire ; elle répugnait aux facilités du plaisir ; elle n'eût pas admis que l'on écrivît à la légère, comme il arrive, sans l'ombre d'une nécessité... »

La plaquette, illustrée de cinq dessins « récemment découverts par Monsieur René Magritte », comportait onze poèmes dont chaque vers épousait la forme d'un exemple de grammaire :

« Ils ressemblaient à tout le monde
Ils forcèrent la serrure
Ils remplacèrent l'objet perdu
Ils amorcèrent les fusils
Ils mélangèrent les liqueurs
Ils ont semé les questions à pleines mains
Ils se sont retirés avec modestie
En effaçant leur signature.

. . .

« Vous dépouillez nos arbres
Vous prodiguez les méfaits
Vous conjurez les sorts
Vous divulguez nos secrets
Vous ramenez au jour les vieilles écritures
Vous fatiguez la terre de votre bruit
Vous distinguez les bons d'entre les mauvais. »

Peu de temps après fut révélée aux *Pro arte* une partition pour chant et instruments, intitulée *Quelques airs de Clarisse Juranville mis au jour par André Souris* [7].

De cette époque date également, sans nom d'auteur cette fois, un catalogue de manteaux de fourrure de la maison Samuel. Des textes fascinants de Nougé y accompagnaient d'admirables illustrations de Magritte, où foisonnaient les éléments qui allaient devenir les principaux supports de son œuvre ultérieure.

Ainsi, d'une expérience à l'autre, nous en étions venus à tenir l'anonymat pour un moyen d'action privilégié. C'est dans une lettre à André Breton (2 mars 1929) que Nougé a le mieux cerné le point sur lequel nous différions du groupe de Paris.

« J'aimerais assez que ceux d'entre nous dont le nom commence à marquer un peu, *l'effacent*. Ils y gagneraient une liberté dont on peut encore espérer beaucoup... Le monde nous offre encore de beaux exemples : celui de quelques voleurs, de certains assassins, celui des partis voués à l'action illégale et qui attendent l'instant de la terreur. Il s'agit évidemment des *secrètes dispositions spiri-*

tuelles de ces hommes isolés ou organisés en partis ; non de quelques anecdotes pour gens de lettres... »

L'affaire Aragon devait nous donner l'occasion de marquer un peu plus nos distances. On s'en souvient, la publication d'un poème intitulé « Front rouge » avait valu à Aragon d'être inculpé d'excitation de militaires à la désobéissance et de provocation au meurtre, ce qui le rendait passible de cinq ans de prison. A la suite de quoi, Breton avait lancé une protestation s'élevant « contre toute tentative d'interprétation d'un texte poétique à des fins judiciaires » et réclamant « la cessation immédiate des poursuites ». Cette protestation avait recueilli plus de trois cents signatures (parmi lesquelles voisinaient, entre autres, les noms d'André Beucler et de Marcel Duchamp, de Paul Fort et de Giacometti, d'Honegger et de Picabia).

Nous fîmes aussitôt paraître (le 30 janvier 1932) une feuille ayant pour titre *La Poésie transfigurée,* dont voici les principaux passages [8] :

« Ce n'est pas sans raison que la bourgeoisie se sent réellement menacée par certains textes poétiques. L'on connaît d'ailleurs la parade dont elle a usé pendant longtemps et qui ne laissait pas d'être assez habile. Il lui suffisait de renforcer par un apport doctrinal plus ou moins solide (métaphysiques ou mystiques de l'art, de la beauté, etc.) les habitudes spirituelles d'un lecteur tout juste au niveau de la rhétorique plus ou moins chatoyante qui lui tenait lieu de nourriture. Tout poème se trouvait ainsi automatiquement relégué dans le domaine très spécial et particulièrement fermé de la contemplation esthétique.

« Et il faut admettre que cette méthode de neutralisation n'a pas été sans connaître de véritables succès. Les plus grands en ont souffert : Lautréamont, Rimbaud. Elle réussit encore auprès de certains.

... « La 'qualité artistique ou humaine' fait encore recette, si bien que quelques-uns d'entre nous ont cru devoir appuyer, de la sorte, une campagne de protestation et tentent de soulever l'opinion contre 'l'interprétation d'un texte poétique à des fins judiciaires'. Cette tactique présente certes des avantages locaux et nous aurions tort d'en grossir les risques. Qui donc oserait mettre en doute les intentions profondes de Breton et de ses amis ?

« Il n'en reste pas moins que la bourgeoisie a pris conscience de l'insuffisance de ses premières méthodes de combat. Elle ne peut plus tabler sur le déclenchement de certains tics mentaux qui lui étaient éminemment favorables.

« Le poème commence de jouer dans son sens plein. Mot pour

mot, il n'y a plus de mot qui tienne, Le poème prend corps dans la vie sociale. Le poème incite désormais les défenseurs de l'ordre établi à user envers le poète de tous les moyens de répression réservés aux auteurs de tentatives subversives.

« Rien ne servirait de protester, de faire appel à des principes que les faits en question ici-même suffisent à ruiner.

« A ceux qui ne pourront s'incliner devant de semblables évidences, il ne reste que de mettre leur volonté de révolte au service des forces politiques, capables de briser la domination d'une classe qui engendre et multiplie d'aussi scandaleux, d'aussi pitoyables méfaits. »

Peu après, Breton fit paraître la brochure *Misère de la poésie,* dans laquelle il mentionna notre intervention, non sans en réduire la portée : « A la lecture d'une feuille intitulée *La Poésie transfigurée,* et rédigée par nos amis de Belgique René Magritte, E.L.T. Mesens, Paul Nougé, André Souris, ne sont pas sans apparaître quelques réticences concernant l'acceptation de la position que nous avons prise : 'La poésie, écrivent-ils, commence de jouer dans son sens plein'. Pour en finir avec la volonté de neutralisation de l'œuvre d'art, il ne serait pas mauvais de voir les textes poétiques que nous tenons pour valables jugés *avant tout* sur leur contenu immédiat, au pied de la lettre. »

Pour justifier son action, Breton s'efforce de distinguer dans le problème soulevé par l'inculpation de « Front rouge » une face *sociale* et une face *poétique* et, par une autre démarche également dualiste, s'applique à résoudre « l'apparente ambiguïté » de l'affaire en opposant, à l'exemple de Hegel, la prose à la poésie. « Il est juste, écrit-il, de tenir la poésie et la prose pour deux sphères nettement distinctes de la pensée. » (Je ne rappelle ici ces vues de Breton que pour mieux mettre en relief nos divergences, à un moment particulièrement difficile de l'histoire du surréalisme.)

Certes, la volonté délibérée de dépersonnalisation (qui remonte à Isidore Ducasse), la pratique de l'anonymat, le refus de toute complaisance à l'esthétique, constituaient, parmi d'autres, des données fondamentales du surréalisme. Le propre du groupe de Bruxelles a été d'en faire les mobiles essentiels de son activité, de tenter systématiquement d'en tirer les plus rigoureuses conséquences, ainsi qu'en témoigne le farouche et exemplaire effacement de Nougé.

Il reste que ces données ont été le ferment non seulement de l'œuvre prestigieuse de Magritte, mais d'un nombre considérable

d'écrits, dont les résonances, pour diverses qu'elles soient, se peuvent rapporter à des démarches communes. La petite anthologie qui suit en donnera quelque idée [9].

PETITE ANTHOLOGIE

CAMILLE GOEMANS

Maximes

L'on ne joue qu'avec le feu.

Jetez les perles tout de bon.

L'on a beau écouter, l'on n'entend pas davantage.

Il serait agréable de penser que l'on éprouve parfois encore dans le royaume de la torpeur les effets saisissants d'une brusque illumination.

Travailler pour l'éternité et détruire à mesure (1924).

La Charmeresse

Radieuse et debout, les seins enrubannés ou pareils à l'amour ennoblissant un torse ; dans l'aire que le jour de blancs cordeaux amorce ; pareille à ces fruits d'or des gouffres amenés par l'intercession lumineuse de lignes ; on la voit qui s'éveille et bande l'arc des signes.

Pour un instant encor, les regards suspendus, suivant au cœur de l'aube une tendre pensée, le souvenir d'un rêve où la nuit est tressée de gestes ébauchés, de soupirs confondus, elle hésite, sachant une profonde absence vêtir, quand elle veut, d'un air de nonchalance.

Mais lorsqu'enfin le cri vient déchirer l'azur de la flèche empennée à l'appareil sonore, à ses traits qu'invisible une flamme dévore, lentement de ses mains elle se fait un mur. Et visage sans bouche, et bouche sans visage, elle forme de l'ombre un corps au passage.

« Le Sens propre » [10] (1929).

MARCEL LECOMTE

Le Voyageur immobile

> Dans les rues désertes, dans
> les quartiers isolés d'une
> ville inconnue, le songe
> attentif divise la nuit en
> fleurs mystérieuses,
> à cette heure où les lèvres

jouent avec les mots choisis
et les autres, les mains avec
les gestes de la journée (1928).

RENÉ MAGRITTE

Théâtre en plein cœur de la vie

Une princesse sans doute sortait du mur en souriant dans la maison entourée d'un ciel magnifique. Les fruits choisis se trouvaient sur une table, pour représenter des oiseaux. L'éclairage était compréhensible malgré quelques ombres sans cause et l'absence de profondeur au-delà des portes ouvertes. L'ensemble pouvait se mouvoir grâce à ses proportions.

Maintenant la princesse court, amazone sans vertige, sur des champs sans limite à la recherche des preuves mystérieuses. Elle use les pensées et les actes d'une foule infinie de personnages. Elle franchit de poétiques obstacles : la valise, le ciel ; le canif, la feuille ; l'éponge, l'éponge (1928).

E.L.T. MESENS

Histoire de l'œil

L'œil est né au fond de l'océan. Il a vécu longtemps à l'état d'embryon dans les cheveux de la méduse. (Enfant il joua souvent au jeu que l'on pourrait appeler « algue flotte » comme on dit au « chat perché ».) Enfin, conscient de sa puissance, l'œil est monté à la surface des flots. Le jour il brille comme le soleil et la nuit il promène sur les eaux des lueurs équivoques de phare qui font s'égarer les bateaux (1928).

LOUIS SCUTENAIRE

Mes inscriptions (extraits)

Je suis une gomme.

Les parnassiens étaient des dadaïstes qui auraient choisi leurs mots, ne retenant que les barbus.

Ce que j'écris m'apparaît comme un moineau blessé.

Devant les lézardes, ils ont tendu de grandes idées.

Il faut créer ce qui existe.

L'essentiel est d'assister au déroulement de sa propre vie.

Dans la vallée de Josaphat, au Jugement, le Seigneur aura des comptes terribles à nous rendre.

Tout ce qui est profond est amusant.

Le 2 avril 1943, comme chacun des autres jours de ma vie, est une date capitale dans mon existence.

A quoi sert-il d'écrire un poème, d'achever un blessé, de bâtir une cabane ? A écrire un poème, achever un blessé, bâtir une cabane.

Celui qui a besoin d'une métaphore pour exprimer ou comprendre la merveille qu'est, au coin d'une rue sans importance, un vieux joueur d'orgue de Barbarie, n'est qu'une charogne.

Je pèche par excès de génie, d'intelligence et de sensibilité.

ANDRÉ SOURIS

Collage

La haute époque des ivoires. Un récent examen, à Carpentras, des moyens de purifier l'âme, pour autant que l'on puisse en juger sur le tambour de basque et le tympanon (l'un descend, l'autre monte), nous apporte sur la vie les plus curieux renseignements. L'influence de Platon n'est plus nécessaire (nous nous souvenons des îles enchantées du Pacifique). Et lors du transfert du cœur de la reine-duchesse, nous avons vu que ce qui avait manqué jusqu'ici, c'est un refrain commun. Toutefois, il y a lieu de supposer que le nom d'un homme s'émousse avec l'âge. Il s'agit au fond d'un mal identique (1934).

<div align="center">

Isabelle la vive

Alice la peureuse

ont détourné le cours de la Source des Fées.

(Graffiti.)

</div>

PAUL COLINET

Art poétique

L'oiseau est dans la valise, la valise dans l'œuf, l'œuf dans le rocher, le rocher dans le petit doigt, le petit doigt dans la lune, la lune dans le chien de fusil, le chien de fusil dans le paquebot, le paquebot dans la forêt, la forêt dans la boîte à poudre, la boîte à poudre dans la bague, la bague dans le chaton, le chaton dans l'île déserte, l'île déserte dans le buvard, le buvard dans la tête vide, la tête vide dans la nuit.

La balle senson

J'attuchais la brude de mon chivel à un aurbre et je m'anstillais au milion de la prarie, pairmi les harbes et les flours.

Il fasait deux. Le vont chaurriait des parfoms. Le soulal brullait

à travours les brenches des poumiers. Un rige-garge lissait ses pli-
mes, safflait un ar et s'invulait.

J'étais bian. Je sougeais à mon enfonce, pline d'avaltoures de
chiveliers, dans des chamins croux vasités de maiges ou le lung
des riviares burdées de soeules.

Mon chivel à la luisalte criniare blende hunnassait de plasir de
temps en temps. Hauroux, je ne mannequais pas d'en fare autunt.

Qu'il y avait...

> Qu'il y avait une panthère de pluie
> dans les blés.
> Qu'il y avait dans le boîtier
> la boucle noire d'une Elvire.
> Qu'avec des cailloux un avare
> rembourrait son canapé.
> Qu'une main mendiante
> mouillait son petit navire.

DISCUSSION

Ferdinand ALQUIÉ. — Je remercie très vivement André Souris de son
exposé. Je suis particulièrement heureux des lumières qu'il nous a don-
nées. Avant d'introduire la discussion, je voudrais préciser les points aux-
quels, à mon sens, elle pourrait s'attacher.

Il y a dans l'exposé d'André Souris un apport purement historique sur
lequel il me semble qu'il n'y a pas à discuter. André Souris connaît mieux
que nous les événements, les hommes dont il nous a parlé et, en ce sens,
sa conférence nous apparaît comme un document extraordinairement pré-
cieux sur le surréalisme en Belgique. Vous pourrez donc, si vous le vou-
lez, demander quelques renseignements complémentaires, mais je ne crois
pas, ici, à la possibilité d'un débat.

En revanche, la conférence d'André Souris pose, pour le sujet même
de notre décade, plusieurs problèmes essentiels. Tout d'abord celui-ci :
Henri Ginet, qui me pardonnera de le provoquer ainsi, me disait l'autre
jour qu'il y avait une expression dont Breton ne voulait pas, celle de « sur-
réalisme belge ». Il me semble qu'André Souris a remis en question cette
affirmation de Breton. On se demande en l'entendant s'il n'y a pas vrai-
ment non seulement un surréalisme en Belgique, mais un surréalisme
belge. Il est clair en effet que dans le portrait qu'il nous a fait de son
activité et de celle de ses amis, nous avons changé de climat. Il y a peut-
être une dominante plus grande de l'esprit dada ; je ne sais si je me
trompe, Noël Arnaud et Pierre Prigioni nous le diront.

Il me semble aussi que la négation de l'esthétique a eu, en Belgique,

un autre caractère. André Souris a dit que le groupe dont il faisait partie niait l'esthétique. Breton aussi, mais il est bien vrai que, niant la « beauté » sur un certain plan (il serait facile de trouver des textes de Breton condamnant la beauté), il la réintroduit sur un autre, pour lui essentiel. Si j'ai bien compris ce qu'André Souris nous a dit, le groupe belge a non seulement nié l'esthétique et la beauté au sens où Breton les nie, mais encore en plusieurs des sens où Breton les accepte.

Un troisième élément m'a paru intéressant : c'est l'attitude que le groupe belge a prise lors de l'affaire Aragon. Je me permets de rappeler (excusez-moi, je ne savais pas qu'André Souris allait vous parler de cela, mais je crains que certains d'entre vous n'ignorent l'affaire) qu'Aragon avait publié un poème où il avait écrit : « Feu sur Léon Blum, feu sur les ours savants de la social-démocratie..., etc. » Il a été poursuivi pour « incitation au meurtre ». Dans *Misère de la poésie,* Breton essaie de montrer qu'on ne peut pas donner à un texte poétique le sens qu'on donnerait à un texte de prose, que le sens d'un poème n'est pas strictement assimilable à celui d'un article de journal qui, par exemple, aurait dit : « Tuez Léon Blum ». Aragon devait donc être soustrait aux poursuites judiciaires dont il était l'objet. Si je me souviens bien, et si j'ai bien compris, le groupe belge avait au contraire revendiqué le sens littéral du texte poétique. Pour lui, dire : « Feu sur Léon Blum », signifiait bien « Tuez Léon Blum ». Dès lors, les mesures policières elles-mêmes accordaient au texte sa valeur morale et politique. Dans le même sens, André Souris m'a raconté qu'un jour le directeur du Conservatoire où il voulait être professeur lui avait dit : « Vous avez signé tel tract ; vous ne pouvez donc pas être admis dans notre société. » Et André Souris ajoutait : « J'ai trouvé cette réaction parfaitement logique. » Là, il y a au contraire une nette opposition entre cette attitude de sérieux et l'esprit dada. Il me semble donc que nous pourrions vous poser le problème suivant : tantôt vous semblez de purs négativistes, éloignés de l'activité révolutionnaire du groupe français, tantôt, au contraire, vous affirmez que l'attitude révolutionnaire entraîne des responsabilités qu'il faut assumer jusqu'au bout, et vous reprochez au groupe français de s'y dérober en quelque façon. Avez-vous déjà une réponse à faire à ces trois questions ?

André SOURIS. — La première réponse, c'est que je dois m'excuser de ne pas avoir dit tout ce que j'avais à dire, mais le temps ne me l'a pas permis.

Je prendrai d'abord votre première question : notre mépris de l'esthétique, c'est évidemment notre mépris de l'usage qui est fait de l'esthétique de manière traditionnelle. La « carrière » est une chose qui nous a toujours dégoûtés. Mais il n'empêche — et Magritte l'a montré de son côté — que l'on peut encore faire usage des moyens de la peinture, de la musique, de la poésie à des fins qui ne soient pas proprement esthétiques. La peinture de Magritte, par exemple, échappe aux problèmes picturaux. Cependant, il y a une peinture de Magritte et le sens de cette peinture me

paraît être quelque chose de tout à fait spécifique, de tout à fait nouveau. Et l'interprétation que nous donnions du poème d'Aragon était justement une interprétation qui n'était pas seulement esthétique, qui montrait les choses telles qu'elles étaient, comme quand Magritte montre une pomme.

Si j'avais pu parler plus longuement de musique et de ce que j'ai fait en tant que musicien, de ce que Scutenaire a écrit (et j'ai ici une bande, qui dure une demi-heure, où il y a des textes de Scutenaire avec de la musique que j'y ai ajoutée), on aurait retrouvé chaque fois la même démarche : celle qui consiste à prendre des lieux communs, non pas pour aller dans le fantastique, dans le rêve ni dans l'inconscient, mais pour tâcher de donner une affectation nouvelle et poétique à des objets tout faits, des objets qui existent. Je crois que c'est ainsi que l'on peut définir la peinture de Magritte et, à partir de ce moment-là, l'interprétation du poème d'Aragon me paraît entrer dans cette vue.

Robert Stuart SHORT. — Je voudrais apporter un petit éclaircissement sur la question de *Misère de la poésie*. Il me paraît que le pamphlet de Breton est basé sur une affreuse ambiguïté, que, en effet, les Belges ont bien mise en lumière. Breton se trouvait à cette époque-là, en 1932, dans une position où il fallait défendre un poème qui n'était pas du tout un poème surréaliste. Il y a un décalage énorme entre la défense d'Aragon et la défense de la poésie.

José PIERRE. — Breton a défendu Aragon contre la justice bourgeoise bien qu'il n'ait pas du tout approuvé la teneur ni la forme de son poème. Il s'agissait en somme d'une réaction tactique qui évidemment, sur le fond, était un peu difficile à défendre ; elle était en quelque sorte amenée par les circonstances. S'il s'était agi d'un poème véritablement surréaliste, il est vraisemblable que la position de Breton eût été beaucoup plus sûre, beaucoup plus ferme.

Robert Stuart SHORT. — Le groupe belge ne voulait pas défendre le poème, qui était un fort mauvais poème, il voulait simplement mettre en lumière les contradictions dans la tactique de Breton.

Ferdinand ALQUIÉ. — Si j'ai bien compris, le fait que le poème fût bon ou mauvais ne devait pas lui importer beaucoup. Non, ce n'est pas tellement cela qui intéressait les surréalistes belges, puisque précisément l'esthétique ne les intéressait pas. Je n'ai du reste nullement critiqué le groupe belge ni André Souris, qui est mon ami. Mais j'ai cru voir chez eux une certaine contradiction entre une attitude dont l'essentiel peut paraître le manque de sérieux, et une attitude dont l'essentiel peut paraître l'excès de sérieux.

José PIERRE. — Cela peut paraître ne pas avoir un rapport immédiat avec la question, mais je ne crois pas que l'on puisse interpréter l'attitude du groupe para-surréaliste belge à ce moment-là comme manifestant un souci particulièrement profond du problème de la révolution. Tout le monde sait que la période de rapprochement entre le groupe surréaliste

parisien et le parti communiste s'inscrit entre les dates limites de 1927 et 1935, date à laquelle les choses se terminent de la façon la plus brutale, comme tous les historiens l'ont rapporté, et les documents sont nombreux à cet égard. Il faut remarquer (sans doute cela tient-il à cette différence qu'a constamment voulu souligner André Souris, entre l'attitude du groupe bruxellois et l'attitude des Parisiens), que l'expérience, pourtant capitale et tragique, du surréalisme parisien semble ne pas avoir servi de leçon aux para-surréalistes belges, puisque, au lendemain de la guerre, en 1945, Magritte et quelques-uns de ses amis, je ne sais pas si Nougé en était encore, ont adhéré au parti communiste, se heurtant d'ailleurs très rapidement aux difficultés qu'avaient rencontrées en 1933 les surréalistes de Paris. Je tenais simplement à rappeler cette anecdote. Elle peut être considérée sous le rapport de l'activité belge avec la révolution en général, et sous le rapport du groupe belge avec le groupe parisien. Cela n'est peut-être venu que de la volonté de maintenir les distances, d'empêcher (c'est une conclusion peut-être un peu brutale) les Belges de comprendre ce qui s'était passé de très grave en France.

André Souris. — Chers amis, vous savez combien nous avons toujours regretté de ne pouvoir nous expliquer avec vous au sujet de nos divergences, sinon à de longs intervalles, et d'une façon globale assez sommaire. En effet, Breton, Aragon, Max Ernst, venaient à Bruxelles de temps à autre, et on les voyait pendant deux jours ; on tâchait d'épuiser toutes les nouvelles, de les discuter, de les approfondir, ce à quoi fait allusion Breton quand il dit : « Nous aurions désiré que vous fussiez les spectateurs de nos difficultés quotidiennes, elles ne sont pas tout à fait les vôtres, cette dissemblance n'est pas étrangère à la diversité de jugements que nous portons les uns et les autres sur certains faits. » C'est un texte qui me paraît d'une grande sagesse et qui montre bien que les uns et les autres nous étions en difficulté non seulement avec l'extérieur mais avec nous-mêmes. On touche là vraiment ce climat de recherches qui nous liait d'une certaine façon, et qui en raison de nos antécédents rendait les choses très difficiles.

Je dirai encore quelque chose, c'est un sentiment tout à fait personnel, sur la poésie transfigurée. Je me demande si en écrivant, en prenant cette position, nous n'avons pas trouvé l'occasion de montrer combien la poésie pouvait agir vraiment. Peut-être avons-nous exagéré dans nos souhaits d'une action profonde de la poésie sur la société.

Ferdinand Alquié. — Nous sommes, en tout cas, au centre d'un débat très important pour l'histoire du surréalisme.

José Pierre. — Je voudrais répondre sur le fond parce que je pense que c'est aussi un débat très important sur le rapport de la poésie, et de l'art en général, avec les circonstances, avec les événements politiques. Sur ce point, j'ai discuté avec René Passeron ; Jean Schuster y est revenu. Je voudrais encore signaler, contrairement à ce que j'ai eu l'air de dire tout

à l'heure, en prononçant, dans un cas très précis, une sorte de condamnation sur une erreur de comportement du groupe belge, et même si je dois paraître me contredire aux yeux de certains, que, justement, ce qui me paraît important dans la vie de certains groupes surréalistes ou para-surréalistes en d'autres pays que la France, et ce que je trouve tout à fait licite, c'est que ces groupes soient amenés à prendre position au niveau du climat qui est celui du pays dans lequel ils se trouvent, et des préoccupations propres à leurs membres. Je trouve tout à fait normal, étant donné ce qu'est le surréalisme et l'importance qu'il accorde à la liberté, à l'inspiration de chacun, qu'un groupe surréaliste dépende des individus qui le forment. Mais il me semble que le climat du groupe belge a été plus étroit. On dirait un peu (je vais paraître péjoratif) que le surréalisme belge est né, s'est développé dans un salon, dans une salle à manger (appelez ça comme vous voulez). Toujours les mêmes interlocuteurs sont là, se renvoient la balle, et finissent par se rassembler. De ce fait, il y a eu sous-estimation de leur part de ce fait historique d'une très grande gravité qui, lui, justement, dépassait les frontières nationales, et qui était le phénomène du stalinisme naissant. Au moment où les surréalistes parisiens ont adhéré (ils étaient cinq : Aragon, Éluard, Breton, Unik et Péret) au parti communiste, en 1927, ils n'étaient pas en mesure de choisir exactement. Mais le stalinisme allait se développer comme un cancer au sein du monde communiste, et le groupe belge devait le savoir en 1945. Par ailleurs, je trouve importante sa contribution personnelle au surréalisme, et il est certain que, si nous connaissions mieux l'histoire du surréalisme japonais, ou yougoslave, nous en arriverions aux mêmes constatations. En ce qui concerne la Belgique, il n'y a pas eu de grande ambition lyrique, je crois, dans le groupe. Il y a eu une espèce de volonté de subversion au ras du vocabulaire quotidien, au niveau des concierges (cela a l'air assez méchant), mais oui, il s'agit d'effriter la structure sociale par les bases, au niveau du rez-de-chaussée, dans l'espoir qu'un jour tout le reste s'effondrera.

André SOURIS. — Je n'ai rien à répondre, sauf qu'il est bien clair que nous faisons de l'histoire en ce moment-ci.

Ferdinand ALQUIÉ. — Pas seulement de l'histoire, il me semble.

André SOURIS. — J'ai tenté d'être aussi objectif que possible en tant qu'historien. Ce qui m'étonne un peu, et ce sur quoi je voudrais vous demander des éclaircissements, c'est l'allusion que vous avez faite vous-même à Dada.

Ferdinand ALQUIÉ. — Je n'ai pas fait d'allusions au Dada historique. J'ai dit qu'il me semblait y avoir chez vous une sorte d'esprit dada, mais ce n'est là qu'une impression.

Noël ARNAUD. — Je pense aussi très sincèrement, et je l'ai écrit, que la revue à laquelle vous faisiez allusion, c'est-à-dire *Marie*, a été une des

dernières publications dada. C'est si vrai que l'on trouve au sommaire, sauf erreur de ma part, Picabia, alors que ce dernier n'avait plus à ce moment-là aucun rapport avec André Breton. En outre, et là je vais peut-être un petit peu trop loin, à la lecture de certains aphorismes de Nougé, on trouve leur origine et leur correspondance, très nettement, dans des aphorismes de Picabia de l'époque dada. Je ne sais pas s'il faut s'en réjouir ou le déplorer. Pour ma part, je le déplorerai plutôt, parce que je pense que Dada avait joué son rôle et que peut-être il n'était pas tellement nécessaire de le prolonger ailleurs. Il avait fait son tour du monde quand il est arrivé à Paris, son sort a été, en quelque sorte, réglé à Paris, et sa survivance n'était pas utile. Je ne parle pas des événements auxquels faisait allusion José Pierre, qui sont plus tardifs. Mais à l'origine il semble vraiment que le groupe *Correspondance* conservait l'esprit dada. C'est tout ce que j'aurais à dire, si tout se réduisait à ce qu'a dit André Souris, qui a seulement parlé du groupe *Correspondance*. Mais il y a eu tout de même en Belgique d'autres groupes se réclamant du surréalisme, et je voudrais citer un nom qu'il me paraît nécessaire de citer, celui d'un grand poète surréaliste, Achille Chavée, qui n'a pas été cité une seule fois par André Souris.

Ferdinand ALQUIÉ. — Je suis heureux de cette confirmation. D'autre part, Noël Arnaud vient de poser une question qu'en effet je voulais poser moi-même, une question historique : quels ont été vos rapports avec Achille Chavée ? Il est de ceux à qui j'ai écrit pour les inviter à venir ici, et qui n'ont pu, hélas ! répondre à cette invitation. J'ai lu dernièrement le texte d'une lettre de Breton à Dumont où il parle de l'émotion que lui a donnée un texte de Chavée, et d'un autre côté, j'ai vu une revue belge, *Savoir et beauté,* dont un numéro, intitulé : « Surréalisme en Wallonie », contient des textes de Breton et des textes de Chavée, et aussi de Marcel Lecomte, de Scutenaire, de Fernand Dumont, de Marcel Havrenne. Pourriez-vous nous éclairer là-dessus ?

André SOURIS. — En ce qui me concerne, je n'ai pas grand-chose à vous dire. Le groupe de La Louvière s'est constitué un peu après le groupe de Bruxelles, c'était d'ailleurs une demi-génération après la mienne. Nous avons eu, au départ, une activité commune : il y a eu une séance importante à La Louvière, où on a lu des poèmes, où l'on a donné la musique de Clarisse Juranville. En dehors de cette séance, qui se passait en 36, mes rapports avec mes amis belges se sont effrités. Là, mon histoire s'arrête.

Ferdinand ALQUIÉ. — Oui, le groupe de Chavée est en effet plus jeune. En ce qui concerne Chavée, je précise encore qu'il n'a pas refusé de venir ici pour des raisons théoriques ; ses obligations professionnelles l'en ont empêché.

René LOURAU. — Pouvez-vous me dire quand le groupe *Correspondance* s'est dispersé, à quelle occasion et comment ?

André SOURIS. — En 1926, à la fin de 26, après le 21ᵉ numéro.

René LOURAU. — Est-ce qu'il y a eu une raison particulière ?

André SOURIS. — Pas du tout. Il y a d'abord eu une exclusion (nous avions aussi des exclusions) qui s'est manifestée par une carte de visite, disant que Marcel Lecomte prenait congé de *Correspondance*. Un peu plus tard, nous avons publié une autre carte de visite du même format : *Correspondance* prend congé de *Correspondance*.

René LOURAU. — J'ai cru déceler dans ce que vous avez dit quelque chose d'assez spécifique qu'on ne trouve pas dans Dada, bien entendu, et peut-être pas non plus tellement dans le surréalisme français, qui me semble très intéressant, tout à fait dans la ligne de Lautréamont, et dont on retrouve d'ailleurs des essais dans des groupes d'avant-garde actuels, des groupes bien vivants, je parle de l'Internationale situationniste. C'est l'aspect de détournement des œuvres, ou des genres de la littérature officielle, et cela, non pas dans un but purement nihiliste, mais dans le but de travailler au corps le problème du langage et des genres littéraires. Cela me paraît très intéressant. C'est un aspect très original du surréalisme belge.

Noël ARNAUD. — L'emploi des lieux communs existait dans Dada, et la prolongation de ces recherches dans le groupe *Correspondance* montre qu'il subissait encore l'influence de dada.

Paul BÉNICHOU. — Il me semble que le problème n'est pas seulement de savoir dans quelle mesure les Belges ont été fidèles à Dada, mais dans quelle mesure ils s'en sont différenciés eux aussi. C'est cela qui m'intéresse. Il y a une différence de ton certaine entre le surréalisme belge et le surréalisme français, mais il y a aussi une différence de ton certaine entre le surréalisme belge et Dada. Je ne suis pas convaincu pas l'assimilation qui a été faite entre le groupe belge et Dada. Qu'en pense André Souris ?

André SOURIS. — Je vais malheureusement vous décevoir, mais je suis incapable de répondre, n'ayant pas vécu l'expérience des débuts de *Correspondance,* où je suis entré trois semaines après sa constitution. A l'époque, c'était énorme ; c'était très long. Par la suite, nous n'avions pas du tout, du tout, le sentiment de nous rattacher à Dada, sauf peut-être par le goût des proverbes. Mais il y avait aussi une influence qui a été très grande chez nous, comme en France d'ailleurs au début, c'est celle de Paulhan. Il faut dire aussi que nous n'avions pas le goût de l'originalité, et que nous avons conservé ce goût de la non-originalité. Mais la dimension morale qui nous inspirait paraît tout à fait spécifique de notre groupe. Je ne sais si cela vous suffit.

Paul BÉNICHOU. — Il me semble qu'on ne peut assimiler le surréalisme belge à Dada que si l'on considère comme essentiels, dans le surréalisme, les

thèmes que les Belges n'ont pas vécus, c'est-à-dire l'écriture automatique, le rêve, l'inconscient, le merveilleux. Et toute la question est de savoir si c'est cela l'essentiel du surréalisme, même français. Je n'en suis pas sûr, pour ma part.

Ferdinand ALQUIÉ. — C'est une question très importante, et même si importante que je serais reconnaissant à mon ami Bénichou de la préciser. Il est tout à fait vrai que, dans les analyses que nous avons faites, les thèmes de l'amour, du merveilleux, ont paru essentiels au surréalisme. Jusqu'à maintenant, tout le monde semblait d'accord. Il est bien évident que si l'on conteste ces points, il faut renconsidérer le problème des rapports entre le surréalisme et Dada. Avant de rendre la parole à Paul Bénichou, je précise cependant que nul n'a dit que le surréalisme belge, c'était Dada, ou qu'il était identique à Dada. J'ai simplement dit moi-même qu'il me paraissait y avoir dans ce que nous appelons le surréalisme belge une certaine composante, un certain ton dada, qui m'a frappé et qui a frappé aussi Noël Arnaud, qui est pourtant un spécialiste en la matière.

Paul BÉNICHOU. — Je n'ai pas du tout l'intention, ni l'envie de rompre un accord universel. J'exprime des doutes. Je sais très bien que personne n'a dit que le surréalisme belge était identique à Dada, et c'est pourquoi j'ai commencé par dire qu'il faudrait s'intéresser à ce en quoi il était différent, en supposant que tout le monde était aussi d'accord sur un certain degré de différence. Maintenant, en ce qui concerne la grande question que me pose Alquié et à laquelle je suis bien embarrassé pour répondre, il me paraît tout de même, par les souvenirs que j'ai de ce temps-là, temps que certains d'entre nous ont non seulement connu mais vécu, que l'essentiel était, dans le surréalisme français, non pas la découverte de certaines terres nouvelles, ou de certains procédés nouveaux, comme l'écriture automatique, mais que c'était cette dimension morale dont parle André Souris, cette sorte d'engagement total, résultant à un certain moment d'une critique de la littérature. Voilà ce qui m'a paru, à moi, essentiel. Les autres exaltations qui accompagnaient celle-là n'en étaient que l'accompagnement, et n'avaient aucune valeur en dehors de cet engagement essentiel. Or, cet engagement ne me semble pas avoir caractérisé le mouvement dada, et il semble avoir caractérisé avec force le mouvement belge. Par conséquent, il semble que, pour l'essentiel, il s'est passé en Belgique la même chose qu'en France. C'est un phénomène curieux, qui consiste à faire sortir d'une critique des valeurs esthétiques quelque chose qui est un engagement total, sans être vraiment ni un engagement politique ni un engagement moral au sens ordinaire ; c'est ce quelque chose d'irréductible qui donnait aux surréalistes la force de leur verbe, leur capacité d'excommunication. C'est ce mouvement que je voudrais voir éclairci. Pour ma part, pendant les années de ma jeunesse et même pendant celles qui ont suivi, je n'ai jamais pu tirer au clair la logique de ce mouvement, mais j'en ai toujours éprouvé très fortement la nécessité.

Ferdinand ALQUIÉ. — Je suis très reconnaissant à mon ami Bénichou d'avoir si nettement exprimé ce point de vue.

José PIERRE. — Le commentaire de Paul Bénichou tend à dire ceci : en dépit des différences qu'André Souris a soulignées, finalement, l'attitude du groupe belge reste surréaliste au même titre que celle du groupe parisien. Je voudrais souligner à ce propos une déclaration de Nougé qui me paraît fondamentale ; malheureusement je ne peux la citer exactement ; c'est à peu près ceci : « Il faudrait que les auteurs gomment leur signature. » Or, c'est absolument fondamental, et on peut dire que les crises importantes dans le surréalisme sont intervenues au moment où justement l'orgueil, le volume pris par tel ou tel créateur (qu'il soit poète ou peintre) finissaient par s'affirmer au détriment de l'action collective, c'est-à-dire au moment où la signature prenait une valeur qui était en contradiction avec cette volonté du surréalisme de lutter contre l'esthétisme. Il est, par exemple, bien connu, que la rupture avec Éluard est venue du fait qu'Éluard, gonflé de sa propre personne, s'est considéré comme délivré de toute obligation collective. C'est ensuite seulement qu'il s'est retourné vers ses anciens amis communistes, comme Aragon, qu'il avait auparavant dénoncés.

Ferdinand ALQUIÉ. — Je suis heureux de la mise au point qui vient d'être faite. Nous sommes donc arrivés, sur un point, à mettre les choses au clair. Je signale, du reste, que quand je parlais d'esprit dada, je n'accusais pas le groupe belge de scepticisme. Peut-être ai-je été trop sensible à l'aspect négatif des manifestations qu'André Souris nous a racontées au début de son exposé, et au fait qu'il semblait les trouver très drôles. Mais je n'ai jamais pensé ni dit que le surréalisme du groupe belge n'était pas aussi un surréalisme, et les interventions de Bénichou et de José Pierre nous ont permis de mieux comprendre cette unité. J'ai même souligné, dans l'affaire Aragon, l'esprit de sérieux du groupe belge. J'ajouterai du reste que, entre le surréalisme des Belges et le surréalisme des Français, il y a eu toujours des différences, mais jamais de rupture. André Souris nous a rappelé lui-même les visites d'André Breton et de Max Ernst à Bruxelles.

André SOURIS. — Je ne puis même pas admettre que le début de mon exposé ait eu quelque allure dada. En ce qui concerne, par exemple, l'histoire de la boîte à musique, ce n'était pas une provocation. Il ne faut pas oublier que, pour avoir inventé cela et l'avoir exécuté, c'est nous-mêmes que nous mettions en danger. Je commençais une carrière brillante et je la détruisais en public, mais j'étais seul à savoir que je la détruisais. C'est donc une question de conscience tout à fait personnelle. On m'a un jour proposé de raconter cette histoire dans un dictionnaire des farces qui s'étaient passées en Belgique. J'ai répondu : mais ce n'était pas un canular. C'était quelque chose d'extrêmement grave pour moi, et dont tout mon destin ultérieur a dépendu. Nous voulions découvrir,

par-delà cette destruction, un état dont j'ai un témoignage de Magritte, qui essaie d'expliquer, dans une lettre à Lecomte, de septembre 1928, en quoi consiste l'état dans lequel il se trouve. Nous étions tous arrivés à la découverte de ce fameux point où s'abolissent les différences, les contraires, les dualismes, nous étions arrivés, comme chacun des surréalistes à un certain moment, à savoir que ce point existait, parce que chacun l'avait éprouvé. A partir de cette découverte, il y a une complicité entre tous les surréalistes, si bien que, quelles que soient les divergences entre nous, il y a quelque chose qui nous lie à jamais.

Henri GINET. — Il y a quelques années nous avons reçu un tract en forme de billet de banque annonçant une baisse des prix de vente des tableaux de Magritte. Pouvez-vous nous donner quelques détails ? Quelle a été la réaction de Magritte, au cas où lui-même n'aurait pas été l'auteur de ce tract ?

Ferdinand ALQUIÉ. — L'heure s'avançant, je vais redonner la parole à André Souris pour répondre et conclure. Mais, puisque le rapprochement que j'ai fait entre le groupe surréaliste belge et Dada est si vivement rejeté par André Souris, j'y renonce. J'ai dû, sur le début de l'exposé d'André Souris, faire un contresens ; les histoires qu'il a racontées au début, et qui du reste provoquaient dans la salle un rire dont il ne semblait pas s'offusquer, m'ont abusé sans doute. Changeant de ton, et passant du rire à l'émotion, André Souris nous a dit qu'il avait joué sa vie même en ces aventures, et a catégoriquement rejeté toute parenté avec Dada. La question est donc close.

André SOURIS. — Je reviens à cette expérience déterminante de tous les surréalistes, la découverte d'une pensée qui échappe au dualisme. Magritte, donc, écrivait à Marcel Lecomte : « Si la société n'ignorait comment nous sommes, ne pensez-vous pas qu'elle nous trouverait suspects ? Elle joue son rôle. Nous sommes entourés de comédiens qui ont oublié ce qu'ils font. Cependant, il nous faut tenir compte de la société. Elle juge mal. Mais elle est réelle dans sa solitude. Sans cela... La simplicité est bien cruelle, mon cher ami. La moindre tentative est une victoire, singulière car les obstacles n'existent plus pour nous. Nous n'avons aucune possibilité d'erreur quand il s'agit de choisir parmi d'innombrables mouvements que nous commençons, placés où nous sommes, n'ayant pour regards que ceux de l'existence. »

Le mépris que Magritte a toujours manifesté pour le commerce des tableaux est bien connu. Il ne pouvait jamais conserver chez lui un tableau terminé ; il fallait qu'il soit vendu, qu'il s'en aille ou bien qu'il le brûle. Par ailleurs, quand Breton est rentré d'Amérique avec la couverture de la seconde édition de *Le Surréalisme et la peinture,* qui portait la reproduction des fameux souliers de Magritte, ce tableau a pris subitement une importance considérable sur le marché. Magritte a reçu chez lui une

dame qui lui a demandé si ce tableau était à vendre. Il lui a répondu très calmement : il a déjà été vendu, mais je puis vous en faire une copie. Tout Magritte se trouve là-dedans. Et quand il a commencé à prendre une certaine envergure sur le marché, il y a quelques années, et qu'on a organisé une grande rétrospective, il y a quatre ans de cela, un surréaliste de la grande espèce qui nous reste encore dans l'actuelle génération, je parle de Mariën, a eu l'idée incroyable de publier le tract que je vais vous décrire. Pendant la guerre, Magritte avait peint un tout petit tableau à l'huile, représentant un billet de cent francs belges ; c'était, techniquement, admirablement réalisé, il y avait l'effigie de Léopold II, mais, simplement, Léopold II était affublé d'une petite pipe. C'est tout ce qu'il y avait de changé dans la copie. Or, la veille de l'inauguration de la rétrospective de Magritte, tout le monde, sauf Magritte, a reçu un tract qui portait l'effigie d'un billet de cent francs, mais, au lieu de la tête de Léopold II, c'était la tête de Magritte. Et cela s'appelait : *Travaux forcés*. Le texte était un texte signé Magritte où il parlait de la peinture, du mystère qui est dans sa peinture, et cela s'intitulait : « Grande baisse sur mes tableaux. » Il donnait alors un catalogue des prix de ses tableaux en francs belges, en francs français et en dollars, avec des diminutions pour chaque acheteur d'un certain nombre de toiles ; par exemple pour : *La Mémoire*, tout acheteur de douze Mémoires, en recevait une treizième gratuitement. Et, selon que la tête était tournée à droite ou à gauche, le prix changeait. C'était tellement extraordinaire que moi-même je l'ai cru pendant un quart d'heure, et je n'ai pas été le seul, puisqu'André Breton lui a envoyé des félicitations. Mais j'ai eu la puce à l'oreille parce qu'il s'agissait des caractères de *Lèvres nues*, cette revue dont s'occupait Mariën, et je me suis dit : il n'y a que Mariën pour avoir fait cela.

Quand Magritte est arrivé pour inaugurer son exposition, le ministre lui a offert le tract, et il a été absolument stupéfait. Il n'a pas réagi tout de suite, mais il a eu quelques jours après, ce mot : « Je regrette de ne pas l'avoir fait moi-même. » Le lendemain il a été bombardé de coups de téléphone de New York, son marchand et ses clients téléphonaient à Bruxelles pour savoir ce qu'il en était. Magritte était très malheureux : « Je regrette, ce n'est pas moi... » Puis il a reçu la visite de la police judiciaire belge, car il est interdit de reproduire des billets de banque.

Ferdinand ALQUIÉ. — Si je n'avais entendu les protestations d'André Souris en ce qui concerne le rapprochement de l'esprit du groupe belge et de l'esprit dada, cette dernière histoire me ramènerait à mon erreur. Mais soyez tranquille, je n'y reviendrai pas. Si l'on pouvait recommencer ce débat, il faudrait, je pense, préciser la différence entre l'humour cher aux surréalistes français et l'humour que pratiquent les surréalistes belges. Il y a là un sujet d'étude qui mériterait d'être repris. En tout cas, la séance de ce soir m'a beaucoup appris, et nous a beaucoup appris sur le surréalisme en Belgique. Je ne saurais trop remercier André Souris de la précieuse contribution qu'il a ainsi apportée à cette décade.

Michel Guiomar. — André Souris pourrait-il nous dire un mot des rapports du surréalisme et de la musique ?

André Souris. — A vrai dire, je ne pense pas qu'il y ait de différence spécifique, du point de vue surréaliste, entre les problèmes qui se posent à la poésie, à la peinture et à la musique. Il faut considérer tous les arts comme des possibilités de manœuvre vis-à-vis des objets.

Ferdinand Alquié. — Le problème du surréalisme et de la musique est inscrit parmi ceux qui seront abordés lors de la discussion générale. Je pense donc qu'il nous sera possible de reprendre plus longuement cette question.

1. Cette formule de Paul Nougé avait été écrite par André Souris sur un tableau, d'abord voilé, qu'il a découvert au cours de sa conférence.

2. La société du mystère se constitua, en 1926, à Bruxelles, autour de Magritte. (P. Walberg, *René Magritte*, p. 124, *sq*.)

3. Cet orchestre, composé de solistes de la musique du 1er régiment des guides, s'était spécialisé dans l'exécution de la musique moderne en collaborant aux célèbres concerts *Pro arte*. C'est à ce titre que le chef de la musique, le commandant Prévost, nous avait aimablement offert le concours de ses soldats « en service commandé ».

4. *Le Dessous des cartes* fait partie du recueil de textes poétiques de Nougé : *L'expérience continue*, publié par les soins de Marcel Mariën (Bruxelles, édition « Les Lèvres nues », 1966, 436 p.). Le même éditeur a publié en 1956 l'œuvre en prose de Nougé sous le titre *Histoire de ne pas rire* (315 p.).

5. *Histoire de ne pas rire* (1928), André Souris, p. 53-57.

6. Librairie Larousse (sans date).

7. On trouvera aussi dans *L'Expérience continue* la préface à une *Nouvelle Géographie élémentaire* de Clarisse Juranville, p. 381.

8. On en trouvera le texte complet dans *Histoire de ne pas rire*, p. 92-95.

9. La plupart des textes qui composent cette anthologie sont antérieurs à 1930. Ceux de Paul Colinet, qui n'entra dans le groupe qu'à cette date, sont très postérieurs. « Né de personne, ne devant rien à qui il ressemble, à ce dont il parle, badaud qui ferme les yeux, ignorant qui sait tout, amusé — indifférent... Chez lui, le langage, à la fois plaisir, violence et révélation sort du massacre forcené du langage méthode-outil, du mortifiant langage usé. » (Louis Scutenaire, *Sur Paul Colinet*.)

10. Ce poème illustre un tableau de Magritte : *Le Genre nocturne*.

Le surréalisme et le jeu

Ferdinand ALQUIÉ. — Mesdames et Messieurs, nous avons ce soir le plaisir d'entendre Philippe Audoin, membre du groupe surréaliste et auteur de nombreux articles parus, en particulier, dans *La Brèche*. Le sujet de sa conférence est : le surréalisme et le jeu.

Philippe AUDOIN. — Mesdames et Messieurs, je crois qu'une des plaies de notre temps, de notre civilisation, de notre monde est l'esprit de sérieux. Nous en sommes tous affectés et nous ne serions pas là ce soir, ni vous, ni moi, si nous n'y cédions pas de temps à autre. Je reconnais qu'il est paradoxal, presque scandaleux de parler sérieusement d'une activité qui, précisément, refuse le sérieux et qui est le jeu, surtout le jeu tel que les surréalistes l'ont conçu et l'ont pratiqué depuis que le surréalisme existe, mais tel aussi qu'il s'est imposé bien avant, dans les cours d'amour ou dans les ruelles de la préciosité. Le jeu surréaliste offre cependant des caractères spécifiques et ne saurait s'assimiler aux jeux littéraires d'autrefois, bien qu'il les touche par certains côtés.

Breton, dans ses *Entretiens*, dit à peu près : une des activités qui, depuis que le surréalisme existe, a toujours excité la hargne des imbéciles, c'est l'activité de jeu ; et il ajoute que, bien que ces jeux aient été proposés au public, par prudence, comme des recherches expérimentales, il s'agissait évidemment et au premier chef de se divertir. Mais je ne crois pas que le divertissement, au sens pascalien en tout cas, soit le mobile profond de cette activité : si je ne craignais de provoquer des résonances fâcheuses, je parlerais plutôt d'« invertissement » ; malheureusement le mot ne peut guère être proposé et je ne vous demande de l'entendre que pour l'oublier aussitôt.

Ce que je voudrais donner, à titre liminaire, c'est l'impression que le surréalisme, dont vous avez pu constater qu'il est encore en vie et doué de violence, est également quelque chose de *dégagé* : une allure, un geste rapide, précis. Les justifications idéologiques existent, elles peuvent se formuler, mais ce qui compte finalement c'est l'allure, c'est le geste, et dans le jeu je crois que nous vérifierons ce que je me permets d'avancer ici sans aucune preuve.

Qu'est-ce qu'un jeu ? Il faut en revenir « sérieusement » aux définitions de la sociologie la plus autorisée et se référer à Huizinga qui a autrefois publié un fort beau livre sur ce sujet : *Homo ludens* ; il y donne du jeu une définition qui implique un certain nombre de critères. « Le jeu, dit-il, est une action libre. » Qu'est-ce à dire ? Très simplement que c'est une action *souveraine,* une action qui ne se subordonne à aucune fin qui ait pour objet la perpétuation, la conservation ou la sécurité de l'espèce. Je crois qu'à cet égard nous pourrions renvoyer à Georges Bataille, qui a parlé de la souveraineté et de la subordination dans des termes, à mon avis, définitifs. Action libre donc, en ce sens. C'est aussi une action qui fait intervenir, entre les joueurs, une causalité qui n'est pas celle que l'on subit d'ordinaire ; c'est une causalité *instituée.* Elle fait souvent appel au hasard, vous le savez, mais à un hasard choisi, interprété et par là même pourvu de sens. C'est en outre une activité qui requiert des participants un état de passion, qui met toute leur émotivité en cause. C'est une activité collective par définition, à travers laquelle les liens d'une collectivité restreinte se renforcent, s'affirment ou se rompent. Enfin, c'est une activité qui a lieu dans un temps et dans un espace circonscrit. Ceci est, à mon avis, fondamental : le jeu, même le jeu le plus banal, la belote la plus vulgaire, se fait dans un temps et dans un lieu élus et, assez curieusement, nous trouvons dans la délimitation de ce temps et de cet espace quelque chose qui évoque la délimitation de l'espace sacré où, autrefois et encore de nos jours dans certaines populations, se perpétue un culte ou une action d'ordre magique ou religieux. L'activité de jeu sépare et oppose au temps et à l'espace profanes un temps et un lieu en quelque sorte *sacrés.*

Le modèle étant construit, il est facile d'apercevoir qu'il informe quantité d'activités humaines qui passent pour ressortir à l'ordre du sérieux : la magistrature, par exemple — et plus profondément les activités liturgiques : je renverrai ici aux fêtes primitives qui, elles, répondent presque point pour point aux définitions que je propose.

Ce modèle ainsi précisé exprime assez bien ce qu'a été l'activité surréaliste depuis son origine : activité libre, provoquant des causalités non asservies, passionnant ses participants, activité collective, électrice de lieux et de temps. Tout cela, au fond, pourrait rendre compte de l'allure générale du mouvement depuis quarante ans. C'est dans cette perspective que je proposerai d'admettre que le surréalisme est essentiellement un jeu, donc quelque chose de « gai », même s'il apparaît simultanément comme un lieu où se noue le sentiment du tragique de l'existence ; la contradiction pourrait en effet n'être qu'apparente. A l'intérieur de ce jeu, de ce jeu *souverain,* le jeu surréaliste proprement dit fait figure d'élévation à une puissance ; on a donc des chances, en se penchant sur les jeux surréalistes, tels qu'ils ont été pratiqués et tels qu'ils se pratiquent encore, de rencontrer l'essence même du jeu et aussi du surréalisme dans son expression peut-être la plus pure, la plus immédiate.

Comment parler des jeux surréalistes, de ce ludique « puissanciel » ? On pourrait envisager une chronologie des jeux : cette chronologie est réelle, elle est objet d'histoire, mais je crois qu'il vaut mieux la laisser aux historiens. On pourrait aussi entreprendre un recensement exhaustif, en utilisant certains critères fonctionnels. Il me paraît préférable ici de négliger certains aspects du jeu surréaliste, pour ne retenir que les plus excessifs et pratiquer, dans cette matière ultra-sensible, quatre « coupes », à des niveaux où, à mon avis, le surréalisme s'exprime et se révèle le mieux.

1° Le premier niveau se réfère à la *notion du groupe.* En effet, le surréalisme, on le sait, est un groupe d'un ordre très particulier, un égrégore qui n'est pas une juxtaposition d'individus, même rapprochés les uns des autres par des affinités d'opinions ou de sentiments ; si je peux risquer cette image banale, dans le groupe surréaliste tel qu'idéalement il se pense, se conçoit et se vit, les individus sont plutôt *en série,* comme des piles électriques, de telle sorte que le courant, qui finalement en est issu, dégage quelque chose de plus que le résultat d'une addition. Il y a une dimension collective qui donne aux expressions individuelles un *relief* dont, réduites à leurs seuls moyens, elles seraient privées. C'est un aspect fondamental. Beaucoup d'entre vous sans doute ont lu un essai ancien de Jules Monnerot qui, avant de passer à l'O.A.S., a marqué à l'égard du surréalisme et de la poésie moderne une compréhension d'une finesse singulière. Il a rapproché le groupe surréaliste, cette collectivité d'où l'on sort, où l'on rentre, en somme, à son gré, le *moment venu,* des sectes gnostiques de la décadence alexandrine, non sans

raison et d'une façon très pertinente. Je rappelle l'opinion de Mon-
nerot simplement pour rendre à cette idée de groupe tout son poids,
tout ce qu'elle sous-entend de relations d'un ordre qui n'est pas
celui du quotidien, celui du *profane*. J'ai déjà risqué le mot de
« sacré » et je continuerai à l'employer faute d'un meilleur.

Le jeu surréaliste dans cette optique permet donc aux participants
de vérifier que ce courant dont je parlais par métaphore, non seu-
lement passe, mais que son intensité s'accroît : l'activité collective
surréaliste, c'est cela avant tout. Pour donner une idée de cette
intensité et du climat humain dans laquelle elle s'éprouvait, je vais
lire un court passage d'Éluard qui, dans *Donner à voir*, livre paru
en 1939, évoquait ces réunions où l'on jouait :

« Nous nous sommes souvent et volontiers mis à plusieurs pour
assembler des mots ou pour dessiner, par fragments, un personnage.
Que de soirs passés à créer avec amour tout un peuple de ' cadavres
exquis ' ! C'était à qui trouverait plus de charme, plus d'unité, plus
d'audace à cette poésie déterminée collectivement. Plus aucun souci,
plus aucun souvenir de la misère, de l'ennui, de l'habitude. Nous
jouions avec les images et il n'y avait pas de perdant. Chacun vou-
lait que son voisin gagnât et toujours davantage pour donner tout
à son voisin. La merveille n'avait plus faim, son visage défiguré par
la passion nous paraissait infiniment plus beau que tout ce qu'elle
peut nous dire quand nous sommes seuls, car alors nous ne savons
pas y répondre. »

Le jeu est aussi l'occasion de manifester des forces négatives, des
tensions. C'est vrai ; et du jeu surréaliste plus que d'autres, puisque
le climat est un climat de très grande intensité. Pour prendre un
exemple, je rappellerai un très vieux jeu pré-surréaliste. C'était un
jeu dada : le jeu des « notations scolaires ». On propose aux parti-
cipants un certain nombre de personnages contemporains ou non,
auxquels chacun donne une note de 0 à 20, comme à un examen.
Il est très curieux de relire les réponses qui ont été données avant
1924, par ceux qui allaient rester fidèles à l'esprit dada et par ceux
qui allaient devenir les surréalistes. Il est par exemple tout à fait
remarquable de voir que Tzara (à l'époque on était au bord de la rup-
ture) notait à peu près tout le monde au-dessous de zéro : — 20,
— 15, — 17, qu'il s'agisse de Baudelaire, de Lautréamont, de Rim-
baud ; — 20, toujours, quelquefois 2, je ne sais plus pour qui, mais
enfin c'était tout. Les futurs surréalistes, déjà résolus à construire
quelque chose sur les ruines qu'avait laissées Dada dans le domaine

de l'esprit, notaient avec application, presque avec scrupule. Cet écart entre ces deux conceptions de la notation permet à la tension sous-jacente de s'affirmer : la rupture se dessine. Je profite de cette occasion pour dire que des états de ce genre, des communications ratées de ce type ont été la raison profonde de ce que, plus tard, on a appelé « les exclusions » dans le groupe surréaliste ; car lorsque les tensions et les malentendus se manifestaient avec tant d'intensité, les possibilités de continuer à vivre et à agir ensemble devenaient précaires ou nulles. Je crois que c'est à ce niveau qu'il faut chercher les raisons de ces ruptures fracassantes qui ont marqué toute l'histoire du mouvement.

Un autre jeu de type inter-relationnel est le jeu dit *de la vérité*. Ce n'est pas un jeu en lui-même surréaliste, et bien qu'ils s'y soient souvent livrés, il n'a pas été inventé par les surréalistes. Il consiste simplement à s'engager, sauf à acquitter un gage, à répondre la vérité à toute question posée. Inutile de dire que dans ces séances du jeu de la vérité (dont un compte rendu a été publié dans *La Révolution surréaliste*) le débat tournait très vite autour des questions sexuelles ; l'atmosphère s'alourdissait abominablement, les antipathies se manifestaient : c'est un jeu assez terrible. Ceux d'entre vous qui possèdent le numéro de *La Révolution surréaliste* auquel j'ai fait allusion mesureront tout le risque pris à l'égard de leurs relations personnelles réciproques par chacun des participants. En Amérique, pendant la guerre, Lévi-Strauss, invité à y participer, y avait reconnu sans hésitation une espèce de rituel d'initiation et il s'y soumit, paraît-il, de bonne grâce.

On pourrait développer davantage ces quelques aspects, mais je crois qu'à travers l'évocation des jeux de ce type cette notion de groupe que je voulais mettre en relief et proposer comme premier thème de réflexion s'est suffisamment précisée ; je passerai donc à un deuxième plan, en pratiquant une autre « coupe », puisque c'est le vocabulaire que j'ai employé au début, qui se situe au niveau de *l'investigation*.

2° A l'égard de l'art, à l'égard de la littérature, le surréalisme a toujours pris des distances considérables. Certes il ne s'est pas défini comme un anti-art ou une anti-littérature, c'eût été beaucoup trop simple, beaucoup trop dada, mais il n'a jamais pris l'art ni la littérature comme objets ou comme fins ; lorsqu'il s'agit par exemple de la beauté — vous connaissez tous la définition qu'en a donnée Breton — il faut remarquer que cette beauté, cette beauté surréaliste est d'abord une vérité, une vérité intérieure, quelque

chose de vécu, quelque chose qui est une espèce de dépassement du spectateur, un dépassement du perçu, un dépassement de l'intelligible, un dépassement du concevable. Une beauté qu'on peut contempler sans que ces mouvement extrêmes s'esquissent au moins dans l'esprit du spectateur *n'est pas,* ou est comme *si elle n'était pas.* La beauté surréaliste, l'approche surréaliste de la beauté, de l'art donc qui quelquefois la produit, est expérience et, en quelque façon, *aventure.* Il est certain que l'écriture automatique a été par rapport à la littérature une sorte d'aventure qui, au mépris des critères esthétiques sur lesquels on se fondait à l'époque, tentait de retrouver cette beauté « convulsive » ou, tout au moins, de vérifier le « fonctionnement réel de la pensée ». Cet aspect expérimental, cette volonté d'investigation n'ont jamais cessé d'animer, jusqu'à nos jours, la pensée surréaliste.

Les jeux, dans cette perspective, présentent évidemment des ressources considérables. On peut en trouver de nombreux exemples. Je crois par exemple que ceux qui font le plus de place au hasard illustrent assez ce propos. Vous savez que l'image poétique a été définie par Reverdy (et les surréalistes n'ont jamais renié cette définition) comme le rapprochement de deux réalités, de deux notions de la réalité assez distantes l'une de l'autre pour que rien de « conforme », à première vue, ne permette de les rapprocher ; c'est pourtant de leur rapprochement que naît une étincelle qui est proprement le miracle poétique. Et, assure Reverdy, plus les réalités en cause sont d'ordinaire éloignées, plus l'étincelle, *lorsqu'elle se produit,* est belle. Car il ne s'agit pas de mettre n'importe quoi avec n'importe quoi, l'opération ne réussit pas toujours ! Il était tentant — les surréalistes ne s'en sont pas fait faute — de chercher à reproduire par des moyens au besoin artificiels et élémentaires des chocs de cet ordre. C'est le jeu du « cadavre exquis », pris ici au sens large, qui consiste finalement à perfectionner celui, bien connu, des « petits papiers ». Le « cadavre exquis » se présente sous deux formes : l'une est de langage (ce sont des phrases ou des lambeaux de phrases qu'on assemble) ; l'autre est d'ordre plastique et ce sont, en pareil cas, des dessins. Pour les « cadavres exquis » de langage, il est sans doute inutile de donner la règle du jeu, tout le monde la connaît. Bornons-nous à rappeler que c'est ainsi qu'ont été produites nombre des phrases, dont certaines étaient tellement réussies (mais au-delà de tout ce qu'une réussite concertée pouvait se proposer comme objet) qu'elles sont presque passées en proverbes. A la limite on ne distingue qu'à peine l'image automatique du « cadavre

exquis ». Si je dis : « *Sur le pont la rosée à tête de chatte se ber-
çait* », est-ce là une phrase automatique écrite par Breton, ou s'agit-il
d'un cadavre exquis ? On ne saurait répondre sans vérification.

J'ai là quelques phrases issues d'un jeu quelque peu différent, qui
est un jeu grammatical : le jeu des questions. Par exemple : « Qu'est-
ce que Benjamin Péret », demandait Queneau, et Marcel Noll sans
rien savoir de la question répondait : « Une ménagerie révoltée,
une jungle, la liberté. » André Breton demandait également :
« Qu'est-ce que la liberté ? » Et quelqu'un répondait : « Une multi-
tude de petits points multicolores dans les paupières. » Artaud :
« La mort a-t-elle une importance dans la composition de votre
vie ? » Breton répondait : « C'est l'heure d'aller se coucher. » Artaud
encore : « Nuit ou gouffre ? » — Breton : « C'est de l'ombre. » —
Artaud : « Qu'est-ce qui vous dégoûte le plus dans l'amour ? » —
« C'est vous, cher ami, et c'est moi », répond Breton. Ceci suffit à
donner une idée du ton de ces étranges dialogues qui ont été
publiés dans *La Révolution surréaliste,* et qui étaient bien de l'ordre
de l'investigation puisque s'y tenaient des propos d'une justesse
qu'on pourrait qualifier d'introuvable. D'autres tentatives ont été
faites dans cet ordre de recherche ; je passe sur les conditionnels et
autres perfectionnements du « cadavre exquis », je passe également
sur le « cadavre exquis » dessiné où l'un commence la tête, l'autre
fait le buste et le troisième fait les jambes... cela a donné de beaux
monstres, d'ailleurs très viables ; j'insiste en revanche sur un jeu qui
consistait à chercher comment, d'une façon irrationnelle, on pouvait
connaître ou approcher un objet et donc, en quelque façon, agir
sur lui ou être agi par lui ; il s'agissait de proposer à plusieurs
joueurs un objet quelconque en leur posant une série de questions,
auxquelles ils devaient répondre rapidement. Ainsi on demandait à
René Char, dans cette perspective, de se situer par rapport à un
morceau de velours rose et, à la question : « Est-il diurne ou noc-
turne ? », Char répondait : « Nocturne. » — » Est-il favorable à
l'amour ? » — « Favorable. » — « Apte aux métamorphoses ? » —
« Inapte. » — « Quelle est sa situation spatiale par rapport à l'in-
dividu ? » — « Sur la scène d'un music-hall. » — « A quelle époque
correspond-il ? » — « A l'époque de Cléopâtre. » — « A quel élé-
ment correspond-il ? » — « Le feu. » — « A quel personnage histori-
que peut-il être identifié ? » — « Saint-Just. » — « Comment meurt-
il ? » — « Noyé. » Nous allons retrouver prochainement, à propos
des cartes d'analogie, des thèmes voisins, mais l'approche de l'objet
telle qu'elle est conçue dans ce jeu reste tout de même de l'ordre

de l'expérimentation. Je rattacherai également aux mêmes préoccu-
pations les fameux embellissements de Paris ; le plus célèbre con-
cernait le Panthéon que Tzara proposait de trancher en deux, dans le
sens de la hauteur pour en écarter les deux moitiés de cinquante
centimètres. C'est une très belle approche du Panthéon, d'autant plus
belle que c'est sur ce dôme que le squelette de la victime de Maldo-
ror continue à se dessécher ; je pense que vous allez y voir souvent et
que vous me croyez.

Dans cet ordre de l'investigation — un peu en dehors des jeux
proprement dits, sur les limites de la magie quotidienne, — je
voudrais également citer un passage de Breton dans *L'Amour fou*,
qui nous fait en quelque sorte assister à la naissance d'un jeu sur-
réaliste ; cette fois, c'est le jeu d'un homme seul qui joue *pour que
quelque chose arrive.*

« Comment ne pas espérer faire surgir à volonté la bête aux
yeux de prodige, comment supporter l'idée que, parfois pour long-
temps, elle ne peut être forcée dans sa retraite ? C'est toute la ques-
tion des appâts. Ainsi, pour faire apparaître une femme, me suis-je
vu ouvrir une porte, la fermer, la rouvrir — quand j'avais constaté
que c'était insuffisant, glisser une lame dans un livre choisi au hasard,
après avoir postulé que telle ligne de la page de gauche ou de
droite devait me renseigner d'une manière plus ou moins indirecte
sur ses dispositions, me confirmer sa venue imminente ou sa non-
venue ... Le mode de consultation auquel allait et va encore ma
préférence suppose presque d'emblée la disposition des cartes en
croix ... L'impatience voulut que, devant trop de réponses évasives,
j'eusse recours très vite à l'interposition, dans cette figure, d'un
objet central très personnalisé tel que lettre ou photographie, qui me
parut amener des résultats meilleurs, puis, électivement, tour à tour,
de deux petits personnages fort inquiétants que j'ai appelés à résider
chez moi : une racine de mandragore vaguement dégrossie à l'image,
pour moi, d'Énée portant son père et la statuette, en caoutchouc
brut, d'un jeune être bizarre, écoutant, à la moindre éraflure sai-
gnant comme j'ai pu le constater d'un sang intarissable de sève
sombre, être qui me touche particulièrement dans la mesure même
où je n'en connais ni l'origine ni les fins et qu'à tort où à raison
j'ai pris le parti de tenir pour un objet d'envoûtement. »

C'est bien un jeu surréaliste à l'état naissant, dans sa fonction qui
est finalement de conjurer ou d'approcher pour s'en rendre maître
ce qui normalement échappe à l'emprise de l'homme. Dans cette

perspective de l'investigation il me semble que nous atteignons ici une frontière des plus significatives.

3° Il m'a semblé intéressant, en troisième lieu, d'envisager les jeux dans leurs rapports avec le jugement moral. C'est un point très important. Le surréalisme est le contraire d'un amoralisme. C'est presque un hypermoralisme, bien qu'il ait pris les positions violentes que vous savez à l'encontre des morales reçues. Aussi bien le souci moral, dans le surréalisme, ne s'est-il jamais atténué ; il y demeure présent, il y est même déterminant. La plupart de ces exclusions, de ces ruptures retentissantes dont nous parlions tout à l'heure ne s'expliquent que par ce souci. Les critères, je crois qu'on peut les définir très simplement. Ce parti pris moral consiste à s'élever violemment contre tout ce qui asservit, pour affirmer, avec passion, tout ce qui peut délivrer, tout ce qui esquisse un mouvement dans le sens de *plus de liberté ;* plus de liberté pour tous évidemment, mais *pour chacun aussi.* Lorsque le surréalisme se réfère, dans le langage que vous connaissez, à l'amour, à la poésie, ou au merveilleux, c'est contre tout ce qui tend à réduire l'amour dans le temps et dans l'espace mental qu'il occupe, contre tout ce qui tend à subordonner la poésie à des fins qui lui sont étrangères, contre tout ce qui tend à truquer le merveilleux pour produire un fantastique.

A partir de ces critères, le surréalisme, bon an mal an, a tranché, coupé, jugé, et continue de le faire.

Cette sévérité à l'égard des fausses valeurs s'exerce au premier chef à l'intérieur du groupe mais aussi à l'extérieur, par exemple à l'égard des « ancêtres » que le surréalisme s'est lui-même choisis, dont il ne prend certains qu'avec les pincettes du pire soupçon ; nous le verrons tout à l'heure à propos d'un homme que nous aimons tous et que le surréalisme chérit : Nerval ; or il est indéniable, si l'on se réfère au jeu de « Ouvrez-vous », que Nerval a suscité une certaine méfiance, un frisson de méfiance ; et pourtant les compromissions chez Nerval paraissent au moins douteuses ; vous savez également que Rimbaud a été, à une époque du surréalisme, celle du *Second Manifeste,* mis en cause et soupçonné pour « n'avoir pas rendu tout à fait impossible certaines interprétations déshonorantes de sa pensée, genre Claudel ». Cette méfiance, cette sévérité à l'égard du groupe, cette sévérité à l'égard des « ancêtres » s'exerce bien entendu sur les contemporains. Le jeu des notations scolaires le montre à l'évidence, nous n'y reviendrons pas. Je voudrais en revanche insister plus particulièrement sur le

jeu de « Ouvrez-vous », qui va illustrer à lui seul, ou presque, mon propos sur le jugement moral. Voilà comment le jeu est présenté dans un numéro de *Médium* :

« Ce n'est pas beaucoup forcer la pente du plausible d'imaginer que, par l'entrebâillement d'une porte, à la suite d'une sonnerie ou de coups frappés, nous nous trouvions en présence de tel noble visiteur issu de notre imagerie. Les seules ressources sont de faire entrer, avec plus ou moins d'enthousiasme, ou d'éconduire, avec plus ou moins de ménagement. La question posée est donc : Ouvrez-vous ? Oui ou non ? Et pourquoi ? »

Dans ce jeu, on propose d'accueillir, entre autres, Nerval, et il est assez curieux, de voir quelles réponses sont données :

« Oui, inquiet malgré tout (Jean-Louis Bédouin). — Oui, avec la plus grande sollicitude (Robert Benayoun). — Oui, non sans inquiétude (André Breton). — Oui, mais lentement (Élisa Breton). — Oui, nous avons tant à nous dire (Adrien Dax). — Non, par inquiétude (Georges Goldfayn). — Oui, avec un peu d'inquiétude (Julien Gracq). — Oui, l'innocence (Gérard Legrand), etc. »

Vous avez sans doute tous ce numéro de *Médium*, il serait superflu de s'étendre et de citer davantage les réponses faites aux coups frappés par Karl Marx, par Lénine, par quantité de personnages divers. Ce qui est curieux, c'est que si l'on choisit un axe autre que celui sur lequel le jeu s'expose, pour prendre les réponses successives du même participant à différents survenants, c'est le portrait du « répondeur » qui se trace alors avec beaucoup de fermeté et de continuité, et presque à son insu. C'est un jeu donc qui finalement se joue sur deux plans : chacun réagit à un personnage donné, un personnage fantomatique et en même temps, de réponse en réponse, se définit et donne de lui-même une image qui quelquefois le surprend. Ainsi prenez les réponses de Péret, de Legrand, de Breton, vous trouverez des constantes très marquées ; bien entendu les réponses sont données à grande vitesse, sans réflexion. C'est un aspect curieux de ces jeux moraux où chacun, jugeant les autres, donne de lui-même une image elle-même susceptible de jugement.

4° J'arrive à un dernier point qui n'est pas le moins important, celui de l'analogie. J'ai cité tout à l'heure la définition que Reverdy donnait de l'image poétique, ce rapprochement de deux réalités distantes l'une de l'autre et entre lesquelles, néanmoins, un courant sensible, intelligible (pourquoi pas !) passe et produit cette étincelle

qui est précisément la poésie en acte, la poésie telle qu'elle naît et telle que, lorsqu'elle ne procède pas ainsi, elle n'est pas, ou se réduit à n'être plus que bouts rimés et mirlitons. Si le courant passe, on peut admettre (je ne l'affirmerai pas sans réticence) qu'il y a tout de même entre ces réalités très éloignées un rapport d'ordre analogique, ou tout au moins que l'esprit peut l'y mettre. Il semble que, dans l'obscurité des réactions mentales intéressées à cette opération, tentent de s'élaborer deux structures homologues qui permettent seules au courant de passer entre ces objets qui seraient sans commune mesure si l'on s'en tenait à leurs qualités sensibles les plus évidentes. Assurément cette primauté de l'image ainsi conçue, cette façon de comprendre la poésie, n'est pas sans relation avec ce que l'on devrait appeler la pensée *traditionnelle,* plutôt qu'occultiste ; celle-ci, en effet, fonde tous ses exposés, tous ses raisonnements, et même l'essentiel de sa démarche sur le principe de l'analogie. Et l'analogie est, dans le surréalisme, un élément fondamental. Il n'a garde pour autant de se rattacher au passé, bien qu'il y trouve ainsi plus d'un répondant. Disons que dans la mesure où il s'oppose, en tant qu'essai de méthode, en tant que *pas risqué,* à la pensée discursive, descriptive, comparative que nous utilisons sans doute à bon endroit mais à laquelle nous n'avons que trop tendance à nous tenir, et qui, asservie à un projet d'efficacité immédiate ou différée, paraît s'arrêter *en-deçà* des objets dont elle s'approche, le surréalisme se propose d'atteindre à quelque *au-delà* des objets — ou du moins à leur plus extrême *proximité.* En ceci il est *absolument moderne* tout en tournant le dos à son temps. On trouverait dans tous les jeux surréalistes des illustrations à ce que j'envisage ici touchant la pensée analogique et son choix comme mode électif de cheminement, de création, d'expression. Je m'en tiendrai à deux jeux, à mon avis importants : celui des « cartes d'analogie » et celui de « l'un sans l'autre ». Le jeu des cartes d'analogie est un jeu récent puisque le procès-verbal, ou tout au moins une partie du procès-verbal, a paru dans *Le Surréalisme même,* n° 5 ; j'en rappelle rapidement la règle : il s'agit de contredire la carte d'identité, de prendre le contre-pied de ce qu'on croit entendre, dans ce monde asservi, par « identité » ; en fait ce n'est pas le contraire de l'identité, mais plutôt une identité plus profonde et plus vraie, que l'on se propose d'atteindre par le moyen suivant : les joueurs, de façon tout à fait concertée, et nullement au hasard, s'efforcent de donner, d'un personnage qui les touche, un signalement symbolique. Il y a un certain nombre de rubriques : photographie, issu de..., date de nais-

sance, etc., comme dans les cartes d'identité ; et la description s'élabore sur le mode analogique. Donnons-en un exemple : je prendrai, par amour pour elle, le *Portrait d'Héloïse.*

Photographie : Colombe poignardée. — Issue : D'une voile noire et d'un matin de mai. — Date de naissance : Création du *Campus sceleratus.* — Lieu de naissance : Tolède. — Nationalité : Islam des traditions arabes et juives partiellement consécutives du Graal. — Profession : Chercheuse d'étoiles doubles. — Domicile : La Dame à la licorne. — Taille : Sorbier doux, fleurant. — Cheveux : Ver luisant. — Visage : Immalie. — Yeux : Larmes congelées. — Teint : Arc-en-ciel de nuit. — Nez : Citronnier en fleur. — Voix : Le roi Renaud. — Signes particuliers : Liturgie profane. — Changement de domicile : Chaîne de puits. — Religion : Cercle grand teint. — Empreintes digitales : Sans tête elle pleure.

Les portraits ainsi tracés impliquent une relation d'un certain ordre, qui se vérifie sur un axe commun puisque à tel point du signalement correspond une image que les joueurs donnent et concertent ensemble, sur laquelle ils se mettent d'accord. Si on prend le portrait ainsi tracé verticalement et à la suite [1], on s'aperçoit qu'on a affaire à une espèce de cadavre exquis verbal. Le personnage est décrit par des qualités qui ne sont plus les qualités sensibles, mais les équivalents analogiques d'aspects divers. Le résultat n'est pas sans évoquer les litanies des vieux cultes et ces vitraux du Moyen Age finissant où, par exemple, le portrait de la Vierge était fait non pas en figuré, mais au moyen de pièces et de morceaux emblématiques : *le puits, la tour d'ivoire, le jardin clos, la stella maris,* etc. On retrouve assez curieusement une espèce de litanie glorieuse, une litanie qui donne à ceux qui la récitent, à ceux qui la font, l'impression que le personnage est ainsi mieux apprécié et participe pleinement à leur activité. Cette remarque pourra paraître bizarre, mais je crois qu'elle n'est pas sans signification : on sait que le surréalisme ne dissimule pas son projet de reprendre aux religions les « procédés » qu'elles avaient confisqués.

Dans la lumière de l'analogie, nous trouvons un autre jeu, moins récent que celui des cartes d'analogie, mais qui est également de toute importance : « l'un dans l'autre ». Ce jeu qui est né de façon tout à fait fortuite, un jour que Breton craquait une allumette et que le mufle et la crinière d'un lion se sont esquissés un instant, à ses yeux, dans la flamme ; cette image subite l'a amené à vérifier que toute chose pouvait être exprimée à partir de toute chose, ce qui va, il me semble, très loin. Le jeu de l'un dans l'autre a été ima-

giné dans les formes suivantes : les joueurs sont réunis, l'un d'eux
« s'y colle » ; il est prié de sortir et de penser à l'objet ou à l'être
dans lequel il désire se manifester, se déguiser ; cependant les autres
joueurs conviennent, à son insu bien entendu, qu'il aura à se définir
selon tel ou tel objet et, lorsque le joueur rentre, on lui dit : « Tu
es une chaise. » Lui pensait qu'il était un sapin. Il va devoir com-
mencer son discours et poser sa devinette en disant : « Je suis une
chaise qui... » Au bout de quelques phrases tout le monde aura
reconnu le sapin qu'il avait choisi d'être ; cela se devine, semble-t-il,
très vite et à tous les coups ; le peu d'échecs dans ce jeu est tout à
fait frappant. J'en donnerai d'autant plus volontiers quelques exem-
ples, que le résultat est poétiquement d'une réelle beauté : Une
bulle de savon tente de se frayer un chemin à travers la forme
imposée d'une *châtaigne.* Cela n'est pas tellement facile et voilà
comment parle cette bulle de savon, par la voix de Wolfgang Paa-
len : « Je suis une châtaigne, naissant à l'extrémité d'une branche
qui, par nature, est généralement en rapport avec le feu mais qui,
cette fois, est en rapport avec l'eau. Par beau temps, je me déplace
avec rapidité dans l'air où j'ai une existence éphémère. » Là, il
s'est arrêté car l'un des joueurs a dit : « Bulle de savon ! »

Voilà comment une *œillade* se décrit comme *perdrix :*

« Je suis une jeune perdrix, fine et légère, qui bat des ailes avec
tant de grâce et de légèreté, en un vol rapide, qu'on ne m'aperçoit
qu'en certains points de la trajectoire que je décris. Joueuse, j'aime
à provoquer le chasseur et lui montre un sens très étendu des choses
de la chasse... »

Un dernier, pour finir, de Breton qui, s'étant vu en *tablette de
chocolat,* a eu à se définir comme *sanglier :*

« Je suis un sanglier de très petite dimension qui vit dans un
taillis d'aspect métallique très brillant, entouré de frondaisons plus
ou moins automnales. Je suis d'autant moins redoutable que la den-
tition m'est extérieure, elle est faite de millions de dents prêtes à
fondre sur moi... »

Je finirai sur ce jeu en rappelant qu'il repose sur l'idée que tout
peut se définir, se faire reconnaître à partir de tout. Ce propos ren-
contre assez curieusement l'antique rengaine de la table d'émeraude :
*Ce qui est en haut est comme ce qui est en bas pour que se réalise
le miracle d'une chose unique !* Il me plaît ici de rappeler que l'ex-
posé que je devais faire ce soir s'est d'abord intitulé *Ésotérisme et
surréalisme.* J'ai dû y renoncer pour des raisons d'ordre pratique.

Mais quand on parle de surréalisme, on ne peut pas ne pas parler de la pensée ésotérique telle qu'elle nous parvient et telle que nous hésitons à la comprendre. Réaliser « le miracle d'une chose unique », c'est une autre façon de formuler ce que Breton a dit dans le *Second Manifeste,* qu'on a cité tant de fois et que vous connaissez sans doute à peu près par cœur : « Tout porte à croire qu'il existe un point de l'esprit d'où... », etc. Ce propos qui invite à résoudre en les vivant ces contradictions qui forment l'une des nombreuses chaînes que nous avons à traîner, ce propos n'est pas tellement différent de cette réalisation, de ce miracle d'une chose unique que la table d'émeraude des vieux hermétistes propose aux adeptes.

C'est l'ambition extrême du surréalisme, image de la Quête, de la pierre philosophale ou du Graal avec laquelle il s'est toujours reconnu des affinités. L'opération surréaliste, non pas telle qu'elle est ordinairement pratiquée, mais telle qu'elle souhaite d'être, telle qu'elle se voit elle-même lorsqu'elle s'esquisse et même avorte (si elle s'arrête en chemin) est une opération qu'on pourrait dire d'ordre *spirituel.* Je prends ce mot avec les plus extrêmes précautions : le spirituel a été confisqué par certaines formes de pensée ; sans doute n'est-ce qu'un mot, mais enfin entre l'intellect et, disons, la sensation, il n'est pas mauvais d'introduire cette catégorie qui met en œuvre l'esprit à un degré qui n'est pas tout à fait celui de l'intelligible, ni tout à fait celui du sensible. C'est donc une opération d'ordre spirituel qui est en vue. Et celle-ci, comme toutes celles qu'a proposées la tradition, s'accompagne nécessairement d'une *manipulation.* On ne réalise pas une opération spirituelle sans manipuler des choses réelles dont les modifications tombent sous le sens. L'illustration qu'on en peut donner dans le domaine de la culture occidentale, c'est l'alchimie, qui est un processus matériel : le travail se fait avec de vraies matières, avec de vrais minerais, avec un vrai feu. Lorsqu'on parle du *feu secret,* de la *minière de la pierre,* tout cela a bien entendu un sens figuré ; mais il y a de vraies choses en jeu et le feu secret ne s'élabore qu'à partir d'un feu bien réel, le feu vulgaire (comme disent les vieux adeptes). Cette longue manipulation n'est pas seulement le symbole d'une réalisation spirituelle ou, si elle en est le symbole, elle en est également la condition et le support : l'opérateur ne réalise sa transmutation intérieure qu'au fur et à mesure que la transmutation matérielle s'opère. Je ne veux pas dire par là que j'accorde, d'un point de vue scientifique par exemple, un crédit particulier à ces opérations ; ce qui est important, c'est une forme de pensée pour laquelle il est naturel que rien

ne soit réalisé dans l'ordre spirituel, si autre chose n'est pas simultanément élaboré sur le plan de la matière. Dans l'action surréaliste, il y a toujours une matière en jeu : c'est le langage, c'est la peinture, c'est ce qu'on veut, éventuellement la vie de tous les jours, mais quelque chose est manipulé, quelque chose est *traité*, et l'opération qu'on a en vue ne peut pas être conçue sans ce support. Ce n'est pas la méditation solitaire du mystique, c'est une expérience où l'on a les mains enfoncées dans « la réalité bien pleine », pour reprendre une expression célèbre.

Le jeu surréaliste, à bien des égards, et peut-être même d'une façon privilégiée, peut être considéré comme l'une de ces manipulations. C'est là-dessus que je voudrais conclure. Le jeu, à l'origine, appartient à l'ordre du sacré. Je rappellerai que les olympiades, qui donnent lieu aujourd'hui à des foires considérables et sans grande signification, ont d'abord été des affaires d'ordre religieux, qui mettaient en cause les relations de l'homme avec le cosmos. Le jeu de balle chez les anciens Mexicains n'allait pas sans intention ni sans risque dramatique pour ceux qui y participaient. De la prouesse mythique dans les romans de la Table ronde au tournoi de la fin du gothique, du tournoi aux matches et aux jeux radiophoniques, il est bien évident que le déficit de signification est constant et considérable. Or il semble que le jeu surréaliste, par certains de ces aspects, rejoigne le propos initial : celui d'une activité quasi liturgique qui (je ne risque cette proposition que sous réserves et je vous demande de ne pas la prendre au pied de la lettre) se proposerait de rendre l'homme à sa condition de fils du soleil, autrement dit de possesseur de la « pierre philosophale ».

DISCUSSION

Ferdinand ALQUIÉ. — Je remercie très vivement Philippe Audoin de sa très belle et très intéressante conférence. Je n'ai pas besoin de dire combien elle nous a appris de choses, et qu'elle nous a amenés à considérer le surréalisme sous un aspect nouveau par rapport à ceux que nous avions examinés jusqu'ici. La difficulté de cette décade est évidemment d'apercevoir l'unité du surréalisme sous cette diversité d'aspects. J'espère que la discussion générale nous y conduira.

Jean BRUN. — J'ai été passionnément intéressé par tout ce que vous nous avez dit. Dans votre introduction, vous aviez laissé croire que vous alliez vous livrer à une critique de l'esprit de sérieux en nous parlant du jeu, mais, naturellement, vous avez adopté la seule solution possible, et

parlé sérieusement du jeu. Vous nous avez par conséquent invités à distinguer — ce que l'on ne fait pas assez souvent — entre être sérieux et se prendre au sérieux, car beaucoup de gens qui se prennent au sérieux croient, de ce fait, être sérieux. Votre travail nous a invités à réfléchir sérieusement sur le jeu et à ne pas le prendre pour une sorte d'activité gratuite et futile. Et j'ai été très frappé par ce que vous avez dit à propos du jeu des cartes d'analogie. Vous avez dit du surréalisme que c'était un hypermoralisme et non un amoralisme, et que par conséquent il impliquait une attitude portant des jugements de valeur. Vous avez cité — ce n'est pas la première fois dans cette décade — un très grand poète que Breton admire beaucoup, Pierre Reverdy. Reverdy, je le rappelle, est un poète catholique, et Breton n'a rien à voir avec le catholicisme ; or, entre ces deux personnalités, qui sont de familles totalement différentes, il y a, pour employer l'expression que vous avez utilisée, une sorte de carte d'analogie, qui est possible par-delà les cartes d'identité policières que l'on nous délivre pour être bien sûr que nous sommes identiques avec nous-mêmes et que nous n'aurons pas le mauvais esprit de réclamer des cartes d'altérité pour remplacer les cartes d'identité. Il y a par conséquent une analogie qui fait qu'entre Breton et Reverdy, pour différents et opposés qu'ils soient, il y a quelque chose qui passe. Vous avez cité la table d'émeraude, vous avez parlé de la résolution de ses contradictions et de la transmutation matérielle, la transmutation du langage et la transmutation de la vie. Et j'ai cru, mais vous l'aviez probablement présent à l'esprit, que vous alliez citer Fulcanelli ou Canseliet, et l'étude qu'ils font de rites liturgiques (vous avez prononcé le mot) comme étant des rites qui ne sont que les transpositions, je dis cela faute de mieux, du grand œuvre et de la transmutation par la pierre philosophale. Ce que je voulais vous demander, c'est ceci : Précisément, dans la relation poétique possible entre Reverdy et Breton, n'y-a-t-il pas une carte d'analogie qui, par-delà tous les confusionismes à la mode et les syncrétismes faciles, permet à deux hommes de familles spirituelles si différentes de se retrouver sur un terrain commun ?

Philippe AUDOIN. — Vous me posez une question extrêmement délicate. Je ne peux pas évidemment répondre au nom de Breton, je ne peux donc que dire ce que j'en pense. Quand je prends Reverdy, je le prends comme vous l'entendez, avec tout ce qu'il implique. Oui, il peut y avoir un terrain commun, pourquoi pas ! Vous avez fait allusion tout à l'heure à la différence fondamentale qu'il peut y avoir entre ces deux hommes, l'un refusant toute transcendance qui puisse se proposer comme une fin, l'autre finalement l'acceptant — bien qu'au temps de leurs relations cela ne fût pas le cas, la conversion de Reverdy est un peu plus tardive. Pour répondre sur le fond, il me semble que ce qui peut être mis en commun entre des gens qui s'orientent vers une fin religieuse ou d'ordre religieux et d'autres qui tournent totalement le dos à ces fins, n'est pas quelque

chose de spécifiquement religieux. La philosophie hermétique se réfère constamment au christianisme et s'insère dans un cadre chrétien, elle emploie un vocabulaire chrétien ; je ne pense pas que l'adhésion qu'on peut donner à cette façon de penser implique, par là même, que l'on s'asservisse au dogme dans lequel elle s'exprime. Allons plus loin. Je crois que le vocabulaire de la religion, le vocabulaire qui est actuellement presque confisqué par les religions, tout au moins par celles que nous connaissons bien, est un vocabulaire qu'il faut plutôt récupérer. Je prends un exemple : le mot *extase* a actuellement une coloration totalement religieuse. On ne conçoit pas de parler d'extase sans supposer un être transcendant qui ouvre le sujet à cette extase et lui permette de se dépasser lui-même vers une totalité qui l'englobe, le comprend au sens fort du terme. Je ne nie pas du tout l'extase. Je crois même qu'elle est possible et doit être récupérée, détournée de cette fin univoque et rendue à l'homme comme une expérience possible. A cet égard je ne puis mieux faire que de citer Georges Bataille qui, bien qu'il ait eu maille à partir avec la religion de sa jeunesse, qu'il ait été toujours plus ou moins hanté par des soutanes, est tout de même un homme dont l'athéisme ne saurait être mis en doute sans malhonnêteté intellectuelle, et qui semble bien avoir récupéré l'extase à des fins qui lui étaient propres. Ceux qui ont assisté autrefois à des conférences de Georges Bataille savent à quel point cela ressemblait à un supplice et à quel point cet homme qui ne croyait ni Dieu, ni diable, peut-être plus diable que Dieu d'ailleurs, pouvait souffrir et à quel point, même en parlant, quelque chose s'opérait en lui, quelque chose qui passait dans l'auditoire. Une opération s'esquissait, qui n'était nullement asservie à une fin transcendante et, néanmoins, c'est bien l'extase qu'on récupérait là, ou tout au moins des lambeaux, une approche d'extase ; je suis persuadé que Bataille, personnellement, dans ses heures de solitude et d'angoisse, l'a connue. Je ne sais pas si ma réponse est satisfaisante du point de vue intellectuel. La question est embarrassante, je le reconnais, mais je ne vois pas de meilleure façon d'y répondre.

Jean FOLLAIN. — Quand j'ai connu Reverdy, il ne parlait plus de sa conversion, et ne se prononçait pas sur la question de savoir s'il croyait ou non en Dieu. Sa conversion au catholicisme, proprement dite, n'a duré que quelques années et, vers la fin de sa vie, il n'en parlait plus du tout. Vous parliez de Bataille, qui est le type même du mystique sans Dieu ; ce n'était pas cela chez Reverdy. Sa pratique religieuse n'a pas duré. Il est parti d'ailleurs — il me l'a raconté — à la suite d'un sermon stupide fait par un des Pères de Solesmes. Il est alors sorti violemment de l'église et n'a jamais plus voulu y revenir. A la suite de cela, il a cessé toute relation avec les Pères de Solesmes, sauf une exception. Il ne m'a jamais dit exactement pour quelle raison. Il n'a jamais voulu me dire s'il croyait ou non en Dieu et a éludé la question quand je lui en ai parlé. Mais il y a une chose qui l'agaçait profondément, et cela montre tout de

même que son optique religieuse avait des frontières assez particulières, il y a une idée qui lui était absolument détestable, c'était l'idée de salut. Il admettait le mysticisme, mais l'idée qu'il puisse être axé sur la notion de salut éternel était une idée qu'il abominait absolument.

Philippe AUDOIN. — C'est très hétérodoxe.

Ferdinand ALQUIÉ. — Je suis très intéressé par ce que Jean Follain vient de nous dire sur Reverdy. Jean Brun estime-t-il qu'il a été répondu à sa question, et veut-il en poser une autre ? Si j'ai bien compris Philippe Audoin, il a distingué le dogme, c'est-à-dire un certain contenu de la pensée, et l'acte même de cette pensée, qui peut rester commun avec des contenus divers.

Philippe AUDOIN. — Je ferai quelques réserves, si vous le permettez.

Ferdinand ALQUIÉ. — Je permets, bien entendu. J'avais cru comprendre que, pour vous, tout ce qu'il y avait vraiment de positif au point de vue humain dans l'acte religieux lui-même doit être récupéré, une fois cet acte vidé des idées objectives, dogmatiques qui le détournent de sa véritable nature.

Philippe AUDOIN. — Je crois que ce qui est dans la religion, quelle qu'elle soit, est d'abord humain, et c'est sur ce plan que je prétends qu'il n'y a pas lieu de s'en détourner : cet humain est à récupérer, et à détourner du sens qu'à mon avis on lui a abusivement donné.

Marina SCRIABINE. — Je reviens à la question posée par Jean Brun de personnalités différentes qui peuvent quand même avoir quelque chose de commun. Je crois justement que le jeu est dans ce sens une sorte de lieu privilégié. Je ne suis pas surréaliste, mais je suis joueuse ; le jeu correspond à un besoin. Et en somme vous avez défini au début le jeu dans les mêmes termes à peu près que le définit Huizinga. J'irai plus loin, je dirai qu'à ce moment-là est créé un véritable univers, qui a ses lois propres et où, pendant le temps du jeu, on vit d'une vie particulière. Et cet univers vierge, comme il fait table rase de tout ce qui concerne notre univers quotidien, constitue un lieu privilégié de rencontres pour ceux qui possèdent certaines possibilités créatrices.

Une seconde remarque : il y a un joli exemple que les surréalistes ne renieront pas, et qui vient de l'ancienne Égypte : dans la mythologie égyptienne, il y a de très nombreux mythes de création et l'un d'eux dit que les hommes ont été créés par les larmes de Dieu. C'est une belle image, et elle est née uniquement parce que le mot larme et le mot humanité sont très voisins. Il y a là une espèce d'étincelle jaillie de ce rapprochement de mots et d'écriture.

Marie JAKOBOWICZ. — Vous avez parlé de moralisme, et de l'importance de cette liberté qui existe pour chacun et pour tous. N'y a-t-il pas une contradiction entre ce moralisme et cette importance accordée au désir et au plaisir ?

Philippe AUDOIN. — Je ne parle pas de morale surréaliste, il n'y a pas de morale surréaliste. Mais il y a dans le surréalisme une préoccupation morale qui s'exprime comme elle peut. Il n'y a pas un code. Le surréalisme, depuis ses origines — nous allons devoir aborder ses aspects politiques, ce qui n'était pas dans mon propos ni dans mon sujet, mais enfin je ne demande pas mieux — est stirnérien et revendique, à ce titre, Sade parmi ses ancêtres non soupçonnés et non suspects. Et il est d'autre part, tout de même, hanté, obsédé par le problème des autres. Ferdinand Alquié a dit autrefois là-dessus beaucoup de choses vraies. Si l'on peut contester que le surréalisme soit un humanisme, il est tout à fait fondé de dire que le surréalisme a l'homme pour objet et pour sujet, et un homme qu'il entend bien délivrer. Que cette délivrance s'esquisse dans des mouvements furibonds au sein de chacun, c'est la condition à mon avis pour que quelque chose soit possible sur un autre plan. Nous avons été amenés récemment à prendre position sur le problème de Sade. A l'occasion d'un texte paru dans *Le Nouvel Observateur*, un lecteur plein de bonnes intentions a envoyé une lettre qu'on peut résumer en substance de la façon suivante : « Je ne comprends pas pourquoi des intellectuels de gauche se réclament de Sade alors que Sade est un meurtrier, un homme qui ne rêve que carnage, que sang, et que son œuvre préfigure l'horreur des camps nazis. » Cette thèse assez répandue dans les milieux de la gauche ne pouvait absolument pas être acceptée par les surréalistes et nous avons obtenu droit de réponse, nous nous sommes expliqués comme nous avons pu. Qu'est-ce qu'on pouvait répondre ? Eh bien ! ceci : ce que l'on saisit chez Sade, chez Nietzsche, chez Stirner, chez les individualistes furibonds, c'est un mouvement du fond du cœur, de l'esprit, un mouvement intérieur de rage totale, d'arrachement à toute servitude, à toute limite ; ce mouvement puise sa force à une source qui est humaine. Les psychanalystes parleraient du « ça », ou de l'Eros primitif ; je laisse à chacun le soin de nommer cela comme il l'entend. Mais cette source de rage, cette source de meurtre, de crime, qu'on le veuille ou non, est également le fondement de la pensée de gauche. Il n'y a pas, à mon avis bien entendu, de pensée de gauche valable, porteuse de quelque espoir de libération vraie, qui puisse tourner le dos à cette source empoisonnée, à cette férocité de chacun dans l'effort qu'il fait pour se libérer. Toute pensée de gauche, tout humanisme de gauche qui se veut humanisme de la séparation du bien et du mal, qui repousse le mal, qui ne l'intègre pas, est une mystification, et conduit à une organisation technocratique comme une autre. Voilà, si vous voulez, comment on peut résumer la position surréaliste sur ce point ; cela n'est pas une solution. Je n'ai pas de clef à vous donner pour toutes les armoires. Tout ce que je peux faire, c'est esquisser des mouvements qui ont un sens ou qui n'en ont pas pour vous. Encore une fois, pas de recette, malheureusement.

Ferdinand ALQUIÉ. — Oui. Il y a là quelque chose que l'on sent sans parvenir à le tirer conceptuellement au clair. On peut le regretter, et,

pour ma part, je le regrette. Mais la réaction des surréalistes devant tous les événements de ces quarante dernières années a toujours été si parfaite qu'on ne peut ici douter de leur exigence profonde. Ils n'ont rien de commun avec le nazisme. Je dirai en ce sens que le surréalisme est souvent ambigu sans être jamais équivoque.

Maurice de GANDILLAC. — J'aurais beaucoup de remarques à faire. Je voudrais d'abord remercier Philippe Audoin de son exposé qui m'a beaucoup intéressé et que j'ai même trouvé d'un ton et d'une valeur très universitaire. Je vous dirai d'un mot une des raisons pour lesquelles il m'a touché : le « cadavre exquis », je l'ai pratiqué extrêmement jeune, alors que je n'avais aucun rapport avec le groupe surréaliste ; ce qui prouve que certains jeux surréalistes ont eu une diffusion extrêmement rapide dans certains milieux.

D'autre part c'est un hasard objectif, peut-être, que vous ayez fait cet exposé dans une maison qui est l'héritière de Pontigny, où les jeux ont eu une importance considérable, en particulier celui des « analogies ». Certains des jeux dont vous avez parlé entreraient tout à fait dans le cadre de ceux qui ont été pratiqués ici-même, et qui l'auraient été cette fois-ci si on avait eu plus de temps. Car, au Centre culturel de Cerisy, les promenades et les jeux doivent occuper normalement une place considérable. Ceci n'est pas une critique adressée à l'organisation de mon ami Alquié, mais simplement la constatation de l'intérêt considérable qui s'est manifesté pour cette décade, et qui a été augmenté lorsqu'on a su que les représentants éminents et autorisés du groupe accepteraient d'y participer, d'y apporter l'essentiel de ce qu'ils nous ont apporté, leur présence d'abord, leur parole ensuite, ce qui a fait que tout le monde a voulu venir. Il n'est guère resté de temps pour le divertissement ou l'« invertissement ». Mais ce n'est là qu'une parenthèse.

Sur le dernier problème qui vient d'être posé, votre réponse nous a laissés un peu dans l'incertitude. C'est probablement qu'il tient à une difficulté du surréalisme en lui-même et peut-être à une difficulté de l'être en lui-même, l'être étant précisément inséparable du néant, le bien du mal, l'identité de l'altérité. Nous connaissons depuis fort longtemps, au moins depuis le *Parménide* de Platon, et peut-être avant, depuis Héraclite, ce problème du monisme et du dualisme, ce problème de l'intégration du mal dans le bien. Si on les sépare totalement, comme les manichéens, il n'y a plus d'histoire, mais une simple aventure de la lumière et des ténèbres qui s'entre-pénètrent un peu. On espère que, le jour où elles se sépareront, on reviendra à la paix, mais cette paix sera le néant, l'absence de mouvement, l'absence de vie. Il faut donc bien vivre avec le mal. Dans quelle mesure peut-on l'absorber, peut-on l'intégrer, c'est évidemment un problème qui se pose. Et le naïf correspondant de l'hebdomadaire auquel vous avez fait allusion exprimait quand même une inquiétude qui a un sens, en ce qui

concerne l'ambiguïté de personnages comme Sade. Sans doute faut-il que nous soyons stirnériens, d'une certaine façon, et il faut en même temps que nous reconnaissions les autres. Tout le monde sait combien le problème a été vulgarisé, sous une forme facile et pourtant très frappante, par Sartre. Peut-on regarder autrui sans l'aliéner ? Y a-t-il une possibilité de communication ou de communion ? Le surréalisme a vécu la communion. Il l'a vécue d'abord dans le groupe, puis, au-delà même du groupe, dans la communication des œuvres surréalistes au public. Il y a donc une place pour l'altérité. Au reste, dès le moment où on reconnaît l'amour dans les termes où l'a reconnu Breton, on dépasse l'alternative où Sartre voudrait nous enfermer, dans *l'Être et le Néant*. Dès le moment où l'on reconnaît l'amour, je ne dis pas avec l'idéalisation de l'homme, de l'autre, de la personne au sens magique, mais pourtant avec quelque chose qui tient déjà à cette magie et qui n'est pas sans rapport historique avec elle, il y a un dépassement de fait de son individualité. Mais comment concilier cela avec la reconnaissance des valeurs, ou des anti-valeurs de Sade ? En tout cas le problème se pose au niveau du Sade historique, du Sade auteur des livres que nous connaissons, et aussi au niveau du sens que les psychiatres ou les psychologues ont fini par donner au mot sadisme. Je ne pense pas que le « sadisme » au sens pathologique du terme soit par lui-même un idéal surréaliste. Mais c'est pourtant un pôle de la pensée surréaliste ; il y a là une difficulté que je ne fais que rappeler.

L'autre difficulté, nous l'avions rencontrée dès le premier jour. Elle m'est apparue encore plus manifeste au cours de votre exposé. Il est évident que le lecteur ou l'auditeur qui ne serait pas prévenu du tout, qui ne saurait pas ce qu'est le surréalisme ou le connaîtrait mal, après avoir entendu certaines déclarations de ces derniers jours, et la dernière partie de votre exposé, se dirait : Mais de quoi s'agit-il ? S'agit-il de substituer simplement aux religions de la « racaille tonsurée » une tradition gnostique et ésotérique, c'est-à-dire revenir à une autre religion, et peut-être à ce qui, d'après Guénon, est la religion fondamentale dont toutes les autres ne seraient que les expressions exotériques, destinées au grand public ? S'agit-il de trouver au-delà des religions traditionnelles (avec des minuscules) la Religion Traditionnelle (avec des majuscules) ? Ce serait, je pense, un contresens total. Et c'est pourquoi vos explications ont été les bienvenues. Il reste cependant, comme vous en avez eu vous-même l'impression, que vous avez une certaine peine à exprimer ce que peut être l'objet propre de votre recherche. Pour prendre un exemple typique et traditionnel, qu'est-ce que chercher la pierre philosophale ? Vous avez dit : c'est d'abord travailler sur la matière, et en même temps autre chose. Et il y a en effet deux interprétations du grand art, au point que certains pensent qu'après tout les alchimistes n'ont jamais manié les fourneaux et que tout, chez eux, est symbolique. C'est indéfendable, mais il reste qu'il y a un sens symbolique extrêmement fort. Mais alors, à quoi conduit ce symbole ? S'il ne s'agit pas de faire de l'or, s'il ne s'agit pas de magie,

s'il s'agit d'arriver à une certaine pureté, la pierre philosophale étant la
sagesse, qu'est-ce cette sagesse ? Le problème que nous retrouvons est
celui de notre premier jour, c'est celui de la transcendance, sous une forme
ou sous une autre. Vous avez dit oui au langage religieux, oui à l'extase,
oui même au salut, qui, d'une certaine façon, est intégrable, mais « pas de
transcendance. » Et vous avez dit : « Tout est humain ! » Assurément, tout
est humain, mais le christianisme est la religion qui a le plus humanisé le
divin, avec le thème central du « Dieu-Homme ». C'est pourquoi parler
d'« humain » ne suffit peut-être pas. Cela signifie-t-il « aspiration humaine »,
« croyance humaine », « création humaine », « production humaine » ?
Dans ce cas nous resterions sur un plan de pure immanence. Mais si nous
restons sur ce plan, l'emploi d'un langage, au moins très équivoque, qui
fait appel à l'extase, au salut, introduira un clivage à l'intérieur de cet
humain et à l'intérieur de cet immanent, et nous retrouverons les mêmes
problèmes, et, j'irai plus loin, les mêmes aliénations possibles. Car si vous
dites : « Il n'y a pas de Dieu... », vous seriez d'accord, comme le rappelait
Alquié, avec ce groupe de théologiens qui ajoutent seulement que le Dieu
tel qu'on se l'est toujours représenté n'existe pas. Jean Brun a également
fait allusion à de nombreux mystiques qui ont déjà dit : « Il n'y a pas de
Dieu. » En ce sens-là, supprimons Dieu. Il reste qu'il y a un domaine
merveilleux, auquel on atteint par diverses méthodes, et qui est rare et
difficile. La quête de ce domaine ne risque-t-elle pas de recréer la division
entre ce qu'on appelait traditionnellement le terrestre et le céleste ? Il y a
donc toujours une division, sur laquelle demeure une certaine ambiguïté.

Philippe Audoin. — Maurice de Gandillac m'a dit que mon exposé était
très universitaire, je dois dire que son intervention me donne l'impres-
sion de passer un examen. Sur les difficultés que vous signalez je ne me
déclare pas du tout en désaccord et bien évidemment ces difficultés
existent. Et je pense que le surréalisme n'aurait jamais été ce qu'il est,
s'il n'en avait pas eu conscience d'une façon extrêmement aiguë. Vous
avez évoqué deux problèmes fondamentaux : le problème de l'unique et
des autres, et celui de l'être humain et de ce vers quoi il croit se diriger,
et qui le dépasse ou ne le dépasse pas, lui est extérieur ou lui est inté-
rieur. Sur le deuxième point il est bien évident que le surréalisme
affirmera sans preuve que ce vers quoi il marche lui est intérieur et là-
dessus il se situe tout de même dans la ligne de Freud.

Je vais peut-être commencer par répondre à la deuxième question,
ou du moins à me livrer à quelques réflexions sur votre deuxième
question en citant Herbert Marcuse, qui, au-delà de Freud, tente de
cerner ce problème difficile dans *Éros et Civilisation*. D'ailleurs, c'est
presque répondre aux deux questions, car mettre dans un titre en rappro-
chement, en opposition (il ne le dit pas, mais c'est implicite), Éros et
civilisation, c'est évoquer à la fois le problème de la transcendance, et
celui de l'unique et des autres. Il n'y a pas à ce problème de réponse
surréaliste spécifique. Le surréalisme n'est pas une philosophie, le sur-

réalisme n'est pas une doctrine, un dogme et, sauf de façon très frag-
mentaire, il n'a jamais tenté d'élaborer un ensemble cohérent de pensées
dans l'ordre intellectuel. Je pense que néanmoins la plupart de nos amis
seraient d'accord avec les thèmes de Marcuse ou du moins les tiendraient
pour une approche acceptable de cette double question. Marcuse, partant
des découvertes de Freud touchant les motivations profondes de l'indi-
vidu, parle de l'Éros, donc de ce qu'il y a peut-être de plus singulier et de
plus commun dans les hommes, et il parle également de ce que la civili-
sation, pour se constituer, a dû imposer à l'Éros de privation et de répres-
sion. C'est un problème qui n'est pas propre au surréalisme, un pro-
blème presque ontologique. Si on accepte le vocabulaire de la psychana-
lyse, on dira que l'homme ne peut être tel qu'en s'asservissant, en accep-
tant ce principe de réalité qui se change vite en principe de réalité sociale,
en répression et en surrépression. Et, cependant, quelque chose en lui
demeure intact qui le tire ailleurs vers la satisfaction illimitée du désir,
c'est-à-dire vers la mort. Par un paradoxe qui doit être tout de même
vivable puisque c'est ainsi que cela va depuis fort longtemps, cette force
de vie va vers la mort — je le disais il y a un instant — mais cette
condition de vie qu'est la répression va également vers une autre forme
de mort qui est la mort du désir et, à la limite, l'asservissement absolu.
Marcuse introduit dans ces considérations pessimistes une remarque qui,
à mon avis, est importante et sur laquelle, je pense, on peut prendre posi-
tion, autrement que philosophiquement. Car, le problème précédent, je
laisse aux philosophes le soin d'en discuter : n'étant pas philosophe de
formation, je serais bien en peine de le faire. Lorsque Marcuse introduit
la notion de surrépression, nous touchons à un domaine qui n'est plus
celui de l'être ou des conditions de son existence ou de sa conscience
d'être, mais qui est d'ordre moral, et d'ordre social. L'installation, au
nom du principe de réalité, d'une répression qui distingue finalement des
oppresseurs et des opprimés, cette surrépression, c'est d'abord à cet ennemi
qui, lui, a un visage que le surréalisme a entendu s'en prendre. Je crois
que le surréalisme a vécu le malaise ontologique, le malaise de l'être,
bien sûr, mais, à l'égard de la surrépression, il a pris position, et je
crois que c'est là qu'on peut arriver à le saisir dans sa morale, dans
son mouvement, dans son intention. Cette surrépression n'est pas utile
finalement à la perpétuation de l'espèce, la suppression de la surrépres-
sion, dit Marcuse, ne conduirait pas à la mort de l'espèce, à son anéan-
tissement et encore moins à celui des individus, et c'est à ce fonctionne-
ment de la collectivité surrépressive que, je crois, le surréalisme s'en
prend et s'en est pris dès l'origine. Je hasarde cela un peu en porte-à-faux
parce que je n'étais pas tellement enclin à aborder des sujets d'une
pareille dimension.

En ce qui concerne les problèmes plus profonds, vous avez signalé des
difficultés et des malaises ; je reconnais qu'ils existent, et dans la mesure
où l'intention surréaliste suppose une opération que j'ai qualifiée moi-

même de spirituelle sans trop de ménagement, je reconnais qu'il y a là
une ambiguïté, mais personnellement je ne la vis pas d'une façon dou-
loureuse. La contradiction me paraît d'un ordre finalement assez idéolo-
gique. Je crois qu'il y a un lointain intérieur dans l'homme qu'on peut
chercher à atteindre, dont on peut chercher à s'approcher par différents
moyens, et je ne pense pas que ce lointain intérieur soit une distance,
introduise un élément de néant ou de rupture dans le *continuum* du
sujet qui pense, qui sent et vit ; je crois que ce lointain, on peut s'en
approcher, je crois qu'on l'atteint par moments, on y est même et on le
sait, puisque alors le corps est impliqué (et pas seulement l'intelligence),
et cela n'est pas loin, n'est pas au-delà, c'est en soi, simplement, c'est
un chemin qui s'ouvre rarement, c'est un chemin dans lequel on se tient
peu, mais je crois que ce lointain intérieur est quelquefois très proche et
je pense que là, l'hypothèse d'une divinité est totalement inutile. Je crains
de m'égarer.

Ferdinand ALQUIÉ. — Non, je ne suis pas juge de la façon dont vous
conduisez votre réponse, mais ce que vous dites me paraît très intéressant,
et nullement hors de la question qui vous a été posée.

Philippe AUDOIN. — J'ai bien conscience de n'avoir pas réellement
répondu à Maurice de Gandillac.

Ferdinand ALQUIÉ. — Je ferai une brève remarque au passage. Philippe
Audoin a dit à un moment donné : « Le surréalisme n'est pas une
philosophie, n'est pas un dogme, n'est pas un ensemble de concepts. »
Tout d'abord, je ne voudrais pas qu'on puisse penser qu'une philosophie
est un dogme, et je crois que Philippe Audoin ne le pense pas. Il estime
peut-être que c'est un ensemble de concepts, et je sais que beaucoup de
gens le pensent. Je veux signaler que, pour ma part, je ne le crois pas.
Je crois qu'une philosophie est d'abord une certaine expérience ontolo-
gique, qui s'exprime ensuite par un ensemble de concepts. Et, justement,
si, dans l'étude des philosophies, on revenait plus souvent du système,
c'est-à-dire de l'ensemble des concepts, à l'expérience ontologique que
cet ensemble de concepts s'efforce de traduire, on apercevrait, entre cer-
taines philosophies d'une part et le surréalisme de l'autre, une parenté
que, le plus souvent, on néglige ou l'on nie. Chez les grands philosophes,
il y a aussi des ambiguïtés fondamentales.

Jean BRUN. — Vous avez parlé de « délivrer l'homme ». Et situant cette
délivrance sur le plan où vous l'avez située, celui de l'ordre social écono-
mique et aussi spirituel, je me demande si ce que vous avez dit n'est
pas en opposition avec des propos que d'autres surréalistes ont tenus en
disant que le surréalisme était un pessimisme fondamental. Si l'on parle
de délivrance possible, c'est au nom d'un optimisme, qui incline à croire
que le spectacle du monde tel qu'on le refuse n'est qu'un spectacle pro-

visoire dont le scandale doit cesser. Je me demande si d'autres exposés
— peut-être les orateurs ont-ils un peu dépassé leur pensée pour mieux
se faire comprendre — n'ont pas donné au contraire l'impression que le
surréalisme était un pessimisme radical.

Philippe AUDOIN. — C'est une question tout à fait centrale, à mon avis.
C'est une des difficultés du surréalisme également. Je crois que les sur-
réalistes ont toujours eu conscience qu'elle existait. C'est notre ami
Schuster qui a dit l'autre jour que le surréalisme était fondamentalement
pessimiste. C'est vrai. J'ajoute que je suis totalement d'accord avec cette
définition, ce qui ne m'a pas empêché ce soir de donner d'un certain
point de vue du surréalisme une vue moins sombre. Pessimiste, il l'est
d'abord parce qu'il se scandalise. Ferdinand Alquié l'a dit ailleurs, cette
réponse est la bonne. Le surréalisme est pessimiste parce que ce qu'il voit
le scandalise et qu'il refuse absolument de s'en accommoder. Le spectacle
du monde en effet lui paraît sans excuse et en cela il est assez pascalien.
Le surréalisme est également le mouvement qui, par exemple, refuse le
divertissement, j'en ai parlé tout à l'heure, et puisque nous parlons de
Pascal, restons-y : le divertissement, au sens où Pascal emploie ce mot,
est très exactement ce que les surréalistes rejettent avec indignation
comme étant une façon optimiste par exemple de s'accommoder du
monde tel qu'il est, courir après un lièvre... le jeu, la conversation des
femmes, le jeu pas les jeux. Le surréalisme est optimiste aussi, bien sûr,
j'en suis profondément persuadé. Je crois que le surréalisme représente
dans l'histoire des idées un coup risqué sur un pari aléatoire, mais un
coup risqué d'un ordre très optimiste parce qu'il veut tout. L'ambition
surréaliste finalement, si l'on va au fond des choses, est extrême, c'est
presque le « corps glorieux », toujours avec les pincettes du scepticisme
athée si vous le permettez, mais c'est cela ou presque. La vérité dans
une âme et dans un corps, postulée par Rimbaud, et le point de l'esprit
d'où les contradictions cessent d'être perçues comme telles, cela n'est
pas tellement loin ; et quand je parle de « corps glorieux », encore une
fois avec les guillemets qu'il faut, je ne crois pas m'écarter beaucoup de
cette double notion ; or cette double notion est au cœur de l'ambition et
de la recherche surréaliste. Encore une fois, le surréalisme n'a pas de
clef, il n'a pas de recette à donner pour parvenir en ce lieu intérieur,
je dis bien intérieur, mais il en a esquissé des approches plus ou moins
fructueuses. Il en a donné le sentiment, il a même donné le sentiment
de l'urgence de s'en approcher, et son pessimisme n'est peut-être, après
tout, que la manifestation la plus immédiate de ce sentiment d'urgence.
C'est du moins ainsi que je le vis et que je le perçois. Je dois dire d'ail-
leurs que depuis le début de cet exposé, mais plus particulièrement depuis
que nous discutons, je parle en mon nom. J'appartiens évidemment à ce
mouvement, mais enfin j'y appartiens avec ma façon de penser, mes habi-
tudes de pensée, j'engage ma responsabilité, j'engage peut-être celle de
mes amis, mais enfin c'est d'abord moi qui parle. Je tiens à le souligner.

Ferdinand Alquié. — Ce que vient de dire Philippe Audoin est important, et me délivre d'un remords. La façon dont j'ai conduit le débat après l'exposé de Jean Schuster a évité une longue discussion sur les mots en « isme ». L'exposé de Jean Schuster me semblait en effet apporter des éléments si précieux sur le plan du surréalisme vécu, que j'ai voulu éviter les querelles de vocabulaire. Mais la question du pessimisme et de l'optimisme surréaliste demeurait posée, et je suis très heureux que Philippe Audoin ait pu y répondre ce soir. Schuster serait-il tout à fait d'accord, il ne m'appartient pas d'en décider. Je crois pourtant qu'on peut dire à la fois, et sans contradiction logique, que le surréalisme est un optimisme et que c'est un pessimisme. Je rappelle d'ailleurs que la notion de bonheur a été indiquée comme un thème fondamental du surréalisme par Gérard Legrand, dès le premier jour.

Jean Wahl. — Jean Schuster a employé le mot de pessimisme tout au début de son exposé. C'était une sorte de mouvement, où il se disait pessimiste quant au sort de la liberté. Cela n'impliquait pas que le surréalisme fût pessimiste. Il est pessimiste quant à la liberté, aujourd'hui et demain. C'est du moins ce que j'ai compris.

Ferdinand Alquié. — Aujourd'hui assurément, demain je ne sais pas. C'est cela le problème.

Philippe Audoin. — En ce qui concerne les libertés et ce qu'elles impliquent de liberté au singulier, il n'y a pas tellement lieu d'être optimiste en ce moment, en Europe occidentale, où les catastrophes les plus redoutables seront peut-être évitées, mais où, comme j'ai eu l'occasion de le dire, il y a peu de jours, dans ce colloque même, on nous prépare une civilisation de la mise en condition dont nous avons à peine idée, car nous ne le sentons pas, nous le sentons à peine. C'est à croire qu'un jour on n'aura même plus besoin des vieilles machines coercitives, genre police, armée ou tribunaux, ce ne sera plus la peine, la télévision suffira ; or, c'est notamment à cette chose qui nous menace, qui s'affermit de jour en jour que les surréalistes essaient de s'en prendre dans la mesure de leurs moyens. C'est une des insertions possibles de l'esprit surréaliste dans ce monde, qui est de contestation absolue ; et malheureusement les choses sont telles et vont à un tel train qu'il n'y a pas lieu d'être optimiste sur les chances prochaines d'une liberté qui pût être partagée par beaucoup. Cela, c'est un point de vue, mais c'est un point de vue d'ordre historique et non philosophique.

Je suis également très heureux que Ferdinand Alquié ait parlé du bonheur, car il faudrait également parler de l'amour. Bien entendu, on y reviendra demain, en ce qui concerne un éventuel optimisme surréaliste — encore que les mots en « isme », Ferdinand Alquié a raison, soient bien encombrants — il est bien certain que la notion de bonheur, et d'amour qui en est la condition presque obligée, est centrale, focale

même. La conception que le surréalisme s'est toujours faite de l'amour est une conception d'un ordre très élevé. Maurice de Gandillac a eu parfaitement raison de suggérer tout à l'heure que cette conception se rapproche de la philosophie courtoise. Il est certain que dans l'histoire de l'amour, le surréalisme revendique essentiellement le 12ᵉ siècle occitan et le 19ᵉ siècle romantique, ce qui ne va pas non plus sans contradiction à terme, nous le savons très bien. Le 12ᵉ siècle occitan, Denis de Rougemont en a montré le ferment de mort, puisque cet amour d'une conception très élevée est également rongé par l'obsession de l'amour malheureux ; ceci est un problème, une difficulté . C'est une difficulté que le surréalisme précisément voit et tente de dépasser, puisqu'il se réclame aussi du bonheur. Encore une fois il n'y a pas de recette pour cela, mais enfin les deux choses sont impliquées dans sa revendication. D'autre part, en ce qui concerne le romantisme auquel j'ai fait allusion, il est bien évident que s'en réclamer et se réclamer également de la philosophie des lumières implique une situation de conflit, de tension qu'il s'agit précisément de dépasser ; nous allons retrouver le problème de Sade et des idéologies rassurantes et optimistes, le problème de la démocratie totalitaire d'esprit jacobin de laquelle le surréalisme ne s'est jamais coupé, nous allons retrouver le problème de l'individu adonné à ce qui le sollicite et qui par conséquent tourne le dos aux conceptions de Robespierre. Rien finalement ne paraît plus opposé : la conception qu'un Robespierre ou un Saint-Just se font de l'avenir des hommes, et la conception romantique qui va naître quelques années plus tard ; et pourtant, il ne saurait être question, semble-t-il, à moins d'une véritable mutilation spirituelle, de se couper de l'une ou de l'autre, le surréalisme ne serait pas lui-même s'il ne pouvait pas se réclamer à la fois de Saint-Just le chaste et de Sade le lascif.

Georges SEBBAG. — Je voudrais dire que j'ai suivi avec une attention tout amicale l'exposé de Philippe Audoin, et j'ai pensé que nous avons entendu ce soir l'expression d'une expérience personnelle, à partir des jeux, qui pouvait toucher effectivement à tous les problèmes du surréalisme. Comme cela s'est produit à propos d'un exposé sur les jeux, je crois qu'il est quand même significatif qu'ensuite, dans la discussion, on ait joué d'une certaine façon sur le langage. Les rapprochements qu'on a tenté de faire, certaines questions posées, tentaient de confondre, par le jeu de l'analogie, des doctrines ou des courants d'idées qui me semblent opposés. Ainsi Maurice de Gandillac a voulu, en gauchissant l'interprétation d'Audoin qui allait dans un certain sens ésotérique, souligner une certaine positivité qui existe dans le surréalisme, quant à l'amour, le merveilleux, et même l'expérience de l'extase. Mais je crois qu'à propos de ces expériences, il n'est pas possible, effectivement, d'employer le langage de la philosophie et de la pensée traditionnelle, parce que ce langage est celui même qui est condamné dans l'expérience vécue. Je veux dire que l'immanence même de cette expérience ne nous permet pas un lan-

gage à deux pôles. Je crois qu'effectivement les anciens problèmes, les problèmes de la philosophie tournent toujours dans le même cercle, ils continuent toujours leur même interrogation. Mais je voudrais donner une indication qui permettrait un peu de rompre cette façon de voir. Cette indication, je la trouve justement dans la pensée de Sade et dans celle de Nietzsche. Je crois que l'annonce de la mort de Dieu n'est pas vaine lorsqu'elle est faite par Nietzsche, qu'au niveau de la pensée de Nietzsche cette mort de Dieu nous invite à un nouveau langage. Je crois que c'est poser au surréalisme une fausse question, de faux problèmes, de se demander si, effectivement, il est possible chez lui de parler de transcendance, d'optimisme et de pessimisme, notions tirées de la métaphysique classique. C'est dans ce sens que je crois qu'il faut résoudre la question de notre pessimisme radical. Nous disons que nous vivons avec un pessimisme radical parce que, tout simplement, c'est bien là notre sentiment réel et actuel. Le pessimisme est donné. Mais la question est d'ordre historique. Peut-être aurions-nous pu répondre autrement, mais il est de fait que nous répondons ainsi. Au reste, s'il s'agissait de poser des problèmes théoriques plus vastes, effectivement, les auteurs dont je viens de parler, Sade et Nietzsche, ne les refuseraient pas. Mais ils les abordent à leur manière, et je crois qu'au fond il faut accepter, pour le surréalisme, de poser ces problèmes à ce niveau-là, sans revenir à l'époque de la métaphysique classique. Et c'est pourquoi, effectivement, on peut craindre l'emploi des termes que tu as maniés avec des pincettes dangereuses, les termes de « corps glorieux » et « d'ordre spirituel ».

Philippe AUDOIN. — J'ai voulu simplement, lorsqu'on me posait des questions sur un certain plan qui est celui que tu as défini, et je suis content que tu l'aies fait, répondre en renvoyant — mais c'est encore un mot du même vocabulaire — à la chair, à la vie, au vécu, très exactement. J'ai employé ces mots en disant que je les revendiquais et que je voulais les arracher (encore une fois c'est moi qui parle) à l'usage qui en est fait depuis des siècles et encore de nos jours. C'est au niveau du vécu que j'ai tenté plus ou moins adroitement de placer mes réponses.

Sylvestre CLANCIER. — Ce n'est pas une question, mais une remarque : j'ai été frappé du terme admirable qu'a employé Philippe Audoin pour définir tout à l'heure le mouvement surréaliste. Il a dit : « Le surréalisme est un coup risqué. » Je crois qu'il faut insister sur ces mots, car enfin, si Philippe Audoin nous a montré d'une façon très juste et précise comment les surréalistes se sont donnés passionnément au jeu, il faudrait faire un parallèle entre ce qui est le cœur même du surréalisme et l'essence du jeu. Je crois que c'est dans le phénomène du jeu que l'individu peut s'engager le plus entièrement et le plus totalement ; il peut livrer son être entier dans le jeu. S'il perd, il ne perd pas dans la réalité, il n'est pas atteint dans son moi superficiel, dans son moi social (pour employer des termes bergsoniens). Et, ainsi, je crois que si les surréalistes se sont tellement intéressés au jeu, c'est parce qu'à travers le jeu, qui

constitue une sorte de monde pararéel qui a ses propres règles, différentes de celles du monde extérieur et bien souvent opposées aux règles logiques, l'individu trouve un terrain propice à la libération de ses puissances intérieures.

Philippe AUDOIN. — Je ne suis pas en désaccord avec vous. Je voudrais simplement remarquer que la notion d'absence de risque dans le jeu n'est pas tout à fait adaptée à ce qu'a été l'expérience surréaliste depuis l'origine. J'ai dit, au début de mon exposé, que le modèle construit par Huizinga pour rendre compte du jeu et auquel je me suis référé d'une manière continue était d'une certaine manière applicable à l'ensemble de l'activité surréaliste. De ce point de vue le risque a été, dans certains cas, extrêmement sérieux.

Anne CLANCIER. — A plusieurs reprises les conférenciers surréalistes ont affirmé la primauté du principe de plaisir par rapport au principe de réalité. Il serait intéressant de leur faire préciser leur position exacte par rapport à la pensée de Freud. Ce dernier n'a pas semblé intéressé par le mouvement surréaliste, malgré les contacts que ceux-ci ont cherché à avoir avec lui. Je pense que Freud, bien qu'ayant découvert l'irrationnel, était très effrayé et voulait toujours donner la primauté à un rationalisme, je dirais presque cartésien. C'est pour cela qu'il a rejeté le surréalisme, pour des raisons affectives. On peut penser que ce que Freud et les surréalistes ont en commun, c'est une recherche de la vérité déplaisante, une démystification des valeurs conventionnelles, sociales ou religieuses en particulier. Toutefois, il m'a semblé que certains, certains seulement, surréalistes revendiquaient une liberté absolue, chacun devant aller au bout de ses désirs.

Philippe AUDOIN. — Vous me posez beaucoup de questions à la fois et j'aurai beaucoup de mal à répondre à toutes. Permettez que je vous réponde d'abord sur ce que vous avez dit des rapports de Freud et du surréalisme. Il est bien évident que le surréalisme n'aurait jamais été ce qu'il a été, ce qu'il est, sans la découverte de la pensée de Freud. C'est tout à fait fondamental et la notion de l'inconscient et de la primauté du règne absolu de principe de plaisir au niveau inconscient a été pour les surréalistes le grand espoir d'approche de ce qui est refusé généralement aux hommes dans l'expérience quotidienne de leur vie. En ce qui concerne l'attitude de Freud envers le surréalisme, Freud était déjà fort âgé et nous connaissons une lettre de Freud à Breton, car ils ont tout de même correspondu, où il lui dit à peu près : « J'ai encore beaucoup de mal à me faire une idée de ce qu'est le surréalisme, moi qui suis si éloigné de l'art. » Freud était un homme qui avait un goût détestable ; il était sans doute tributaire de ces concepts moraux qu'il a eu l'admirable courage de nier et de dépasser, mais je crois vraiment qu'à cette époque on ne pouvait pas lui en demander plus. Néanmoins il a été assez fasciné par Dali, en Angleterre.

Anne CLANCIER. — Il m'a semblé que certains surréalistes revendiquaient d'aller jusqu'au bout de leurs désirs, c'est sans doute ce qui a permis à certain auteur de dire que des crimes, en particulier des crimes collectifs comme ceux des camps de concentration, découlaient de certains mouvements tels que le surréalisme. Il a d'ailleurs écrit la même chose à propos du romantisme allemand. Or, dans les deux cas : romantisme et surréalisme, que constatons-nous ? Aucun délinquant, aucun criminel membre de ces mouvements. Par contre, nous voyons des psychoses, des suicides, pourquoi ? Je crois qu'un facteur qu'il faut mettre au premier plan c'est le goût du risque. Je crois que c'est un risque intérieur. On n'affronte pas les forces ténébreuses de l'homme : le ça, les pulsions, sans danger. Je ne donnerai pour preuve qu'un des ancêtres que les surréalistes revendiquent : Sade. Il a réussi à se faire enfermer pendant des années sous trois régimes successifs, ce qui nous fait dire à nous psychanalystes qu'il est beaucoup plus masochiste que sadique, tellement il avait peur de ce qu'il sentait en lui.

On a parlé de l'hypermoralisme des surréalistes. Je crois que c'était pour eux une barrière nécessaire. Je sais par un de mes amis surréalistes que tout homosexuel aurait été exclu du mouvement, et il pensait même que le suicide de Crevel était lié en partie à cela, sans pouvoir toutefois l'affirmer. On pourrait esquisser une comparaison entre les expériences surréalistes et une cure psychanalytique. Dans les deux cas, si j'ai bien compris, il s'agit de tout dire, de tout verbaliser, comme nous disons, mais le passage à l'acte est proscrit et celui qui s'y livrerait serait considéré comme inapte à faire une psychanalyse ou, sans doute, exclu du mouvement s'il s'agissait d'un surréaliste. Découvrir la bête aux yeux de prodige, comme dit Breton, changer la vie par l'infini du verbe, c'est sans doute, si j'ai bien compris, le but du surréalisme, but que je crois plus optimiste et plus ambitieux encore que celui des psychanalystes car, pour finir, si l'on se réfère à la dernière théorie de Freud, sur Éros, Thanatos et les instincts de mort, c'est une théorie extrêmement pessimiste, plus encore, je crois, que la position des surréalistes.

Philippe AUDOIN. — C'est une des raisons pour lesquelles j'ai tout à l'heure cité Marcuse, qui, lui, a essayé d'aller au-delà de cette conclusion désespérée de Freud dans la dernière partie de son œuvre. J'ai dit que peut-être la civilisation et l'humanisme lui-même sont d'origine névrotique — c'est la conclusion désenchantée de Freud à la fin de sa vie. Vous le savez beaucoup mieux que moi.

Ferdinand ALQUIÉ. — Dans ce qu'a dit Anne Clancier, il y a une chose avec laquelle je ne suis pas d'accord. Anne Clancier a dit que la morale surréaliste était une barrière. Cela me paraît faux. Il me semble au contraire que c'est la seule morale qui ne soit pas une barrière, ou qui ne veuille pas être une barrière. Etes-vous de mon avis ?

Philippe AUDOIN. — Si c'était une barrière, il faudrait admettre qu'elle fût

préconstituée, or ce n'est absolument pas le cas. La morale surréaliste n'est pas quelque chose de fabriqué ou qu'on est en train de fabriquer, c'est quelque chose qui résulte d'un certain nombre de choix qui sont des choix passionnés, des choix passionnels. J'ai essayé tout à heure de dire que les critères — si l'on peut parler de critères parce que tout cela n'est pas, surtout à l'origine, totalement voulu, totalement clair — sont de l'ordre de l'asservissant ou au contraire de ce qui semble ne pas l'être. La morale surréaliste, c'est finalement uniquement une série de réactions à des choses qui sont ou de l'ordre des prisons ou de l'ordre, comme dit Lautréamont, d'une apparence de soupirail qui blêmit au coin de la voûte ; là je retombe dans le pessimisme, mais il y a tout de même cette apparence de soupirail.

Ferdinand ALQUIÉ. — Je souligne ce point, qui me paraît essentiel, et que j'avais, avec moins de netteté, noté moi-même. La morale surréaliste n'a jamais été conceptuellement formulée. On ne peut que la dégager, après coup, des réactions des surréalistes vis-à-vis des événements qui les ont heurtés, et en général scandalisés.

Anne CLANCIER. — Si j'ai employé le mot de « barrière », ce n'était peut-être pas dans le sens où vous l'avez entendu, c'était pour ne pas employer un mot technique : je pensais à mécanisme de défense, au sens psychanalytique.

Philippe AUDOIN. — Les surréalistes sont comme tous les autres hommes justiciables de psychanalyse à l'occasion (je crois d'ailleurs que nous l'avons dit : jamais le surréalisme n'avait revendiqué le naufrage, la chute dans le noir et l'aliénation mentale). L'intérêt qu'ils ont porté aux aliénés, à la psychiatrie et à la psychanalyse, cela n'est pas exactement la fascination que pourrait exercer la folie sur des gens qui voudraient s'y laisser glisser, mais bien au contraire... J'ai même dit, sous une forme peut-être un peu systématique, que le surréalisme exigeait finalement plus d'intelligibilité, plus de clarté et presque plus de raison contre ce que le rationalisme a d'obscurantiste dans l'usage qu'on en fait ; ce n'est pas du tout vers un naufrage que tend la pensée collective de ceux qui se sont succédé dans le mouvement.

Anne CLANCIER. — Je suis tout à fait de votre avis, ce que je veux dire c'est qu'ils prennent un risque.

Philippe AUDOIN. — Il y a un côté lumineux, il y a un côté solaire du surréalisme et je crois l'avoir indiqué au début : le surréalisme est également quelque chose de gai. Ce n'est pas du tout la joie de vivre comme on l'a dit pour Dada, assez sottement, et c'est là que le pessimisme s'insère. Mais il y a également ce sentiment des possibilités extrêmes de la vie qui, dans le surréalisme, ne s'est jamais démenti. Les surréalistes étaient sauvagement assoiffés de vivre.

1. Il suffit, pour le disposer ainsi, d'aller à la ligne après chaque rubrique.

(ALFRED SAUVY)

Sociologie du surréalisme

Ferdinand ALQUIÉ. — Je n'ai pas besoin de vous présenter Alfred Sauvy : vous le connaissez tous. Il est inutile aussi, je pense, de vous rappeler ses nombreux ouvrages et articles. Je signale seulement son dernier livre : *Mythologie de notre temps*, ouvrage qui le désigne tout spécialement pour parler du sujet qu'il aborde ce matin. Je lui donne tout de suite la parole.

Alfred SAUVY. — Dans quelle étrange aventure me suis-je engagé, moi qui ne suis pas sociologue et dont la compétence en matière de surréalisme n'a guère d'autre titre que l'ancienneté ; je devrais même dire : ce titre ambigu. Tout sujet se traduit aujourd'hui en termes sociologiques. Il y a la sociologie du coiffeur, la sociologie du pari mutuel urbain, voire la sociologie du monde des sociologues.

Je dirai d'abord qu'il ne s'agit pas de savoir, comme on me l'a suggéré et comme j'aurais été incapable de le faire, comment le surréalisme pourrait stimuler ou inspirer la science sociologique. Mon intention est de classer le mouvement surréaliste dans le cadre de la société entière, de voir leurs relations réciproques et d'en tirer quelques observations, en me plaçant résolument à l'extérieur du mouvement bien entendu, et même, dans toute la mesure du possible, à l'extérieur de la société ; comme un spectateur sur les gradins du stade si vous voulez, ou comme un historien lointain complètement dépassé.

Bien difficile, ce détachement, vous pourrez le constater. Les quelques observations très personnelles que je propose sont de bien des façons sujettes à discussion, je l'espère et le redoute à la fois. N'ayant pas eu le plaisir de participer à tous vos précédents débats et d'assister aux remarquables présentations de cette décade, je

vais peut-être redire des choses déjà entendues, enfoncer des portes largement ouvertes ou d'autres que, peut-être, vous avez jugé bon de laisser verrouillées. Le risque est donc pour moi de présenter ou le réchauffé, ou le condamné. Pour échapper à ce double risque, je me permettrai des diversions, des ouvertures, ici ou là, inspirées *autant que possible* par le sujet ; excusez-moi d'avance, j'aurais fait un très mauvais prisonnier.

Depuis des milliers d'années qu'il y a des artistes qui s'expriment, la façon de le faire a bien souvent changé. Le plus souvent il s'est agi de mouvements insensibles, de désaffections vis-à-vis des formes qui avaient fait leur temps ou encore d'une importation de modes nouveaux, voire de techniques nouvelles. Ces évolutions sont placées quelquefois sous l'influence d'un homme, mais, dans bien des cas, sont assez libres, disons même, sans intention péjorative, anarchiques.

Le mouvement surréaliste a pris, au contraire, un certain caractère volontaire, j'allais presque dire organisé. Au manifeste de 1924, nous ne voyons guère de précédent. Il n'y a pas eu de manifeste du baroque, de l'impressionnisme, etc. On peut certes évoquer, cent ans plus tôt, la querelle d'*Hernani*, la préface de *Cromwell,* mais cette querelle entre anciens et modernes se place *à l'intérieur* de la société, alors que le mouvement surréaliste est au contraire parti en guerre contre elle, dans son ensemble, son esprit, ses lois, ses institutions et, bien entendu, son art. Famille, religion, armée, fortune, rien de l'appareil bourgeois ne trouve grâce devant cette force révolutionnaire.

Cette aventure est fille de la guerre, de l'atroce guerre 1914-1918. Il y avait certes des préliminaires : depuis un demi-siècle déjà, l'art s'était séparé de la société, de la classe dirigeante. Peut-être peut-on placer le départ de cette scission à l'*Olympia* de Manet, en 1863, peu importe. Pour la première fois sans doute, les artistes, ou du moins les peintres, se sont évadés. Que cette évasion résulte ou non de la découverte de la photographie, elle n'en est pas moins un événement considérable. L'opposition s'est alors affirmée classiquement entre le bourgeois et l'artiste.

Y a-t-il eu antérieurement, à une époque quelconque, des hommes qui aient, comme les impressionnistes ou d'autres, cherché leur voie seuls dans une totale incompréhension et dont les œuvres ne nous soient pas parvenues ? Il ne semble pas. En tout cas cet isolement obscur ne paraît pas être le fait d'une école. Certes, le juge-

ment se déplace dans le temps et les valeurs vont et viennent. Nous estimons plus que nos pères Piero della Francesca ou Patinier ou G. de la Tour et bien entendu tous les primitifs, alors que Millet, Meissonier, peut-être injustement, peu importe, voient diminuer leur estime. Mais ces interventions n'ont rien de comparable au bouleversement qui a marqué le 20° siècle.

Ne croyez pas que je m'égare : je vais revenir à mes moutons enragés que sont les surréalistes.

On trouve toujours des antécédents à tout, et les noms de Gustave Moreau, de Lautréamont, de Baudelaire et d'autres ont été souvent cités. La Bibliothèque nationale n'a même pas hésité à baptiser du terme accrocheur et complaisant : *Les Ancêtres du surréalisme,* une exposition qui rassemblait plutôt l'équivoque ou l'anormal à travers les âges. N'allons pas si loin : *Le Nu descendant l'escalier* de Marcel Duchamp, souvent cité comme ancêtre, date de 1912 et nous paraît plutôt un enfant du jeune cinéma que le père des *machines à rêver,* comme ont été appelées les toiles de Masson. Peu importe ici, c'est en 1915 que Duchamp, chassé en quelque sorte d'Europe par la guerre, rencontre Picabia, sorti comme lui de la grande fournaise. En 1916 éclate à Zurich ce qu'on a appelé la *bombe dada,* que l'ironie du sort permet presque d'appeler la sœur jumelle de *La Madelon.* Et c'est en 1917, après Verdun, en pleine crise, au moment où les États-Unis relaient la Russie, que se jouent *Les Mamelles de Tirésias,* à une centaine de kilomètres des souterrains, qu'on appelle encore tranchées.

La guerre est là. C'est la guerre maudite qui assure l'enfantement de ce que les hommes, occupés ailleurs, ne considèrent pas encore comme un monstre. Comme partout, la guerre a pour effet de précipiter les évolutions attardées par une énorme masse d'inertie sociale. L'aviation, l'automobile, la chirurgie, bien d'autres choses, ont gagné vingt ans ou davantage par la folie des hommes qui leur permet de ne plus compter. Avant la guerre, il y avait certes aussi eu des communistes, mais c'est grâce à elle qu'il y a eu un État communiste, ou du moins un État s'inspirant de cette doctrine et visant dans cette direction.

Après la guerre se propagent deux grandes découvertes, nullement nouvelles mais retardées jusque-là dans leur diffusion, par cette lenteur de la masse à se mettre en mouvement : la théorie d'Einstein sur la relativité, la psychanalyse de Freud qui s'apparente d'ailleurs tant au surréalisme, sont toutes deux nées avant la guerre, mais elles avaient eu bien du mal, avant cette guerre, à

faire leur chemin, tant elles brisaient les cadres normaux de la pensée. Quand on a vécu pendant quatre ans dans l'absurde et l'horreur, quand on a mis en pièces un grand nombre de règles et de dogmes, le terrain est préparé aux innovations. Le grand problème, la grande difficulté n'est jamais de créer, mais de démolir. On est célèbre parce qu'on détruit.

Entre le surréalisme et la psychanalyse, il n'y a pas une simple analogie, un sort commun, mais une étroite parenté. Breton, médecin, rend visite à Freud, et c'est en 1921 que le psychiatre Rorschach invente son fameux test, se proposant d'interpréter de simples fortuités. La guerre, elle encore, est passée par là.

Cet enfant de la guerre, tout d'abord dada puis surréalisme, se révolte tout naturellement contre l'ordre social qui a abouti à cette hécatombe dont les motifs nous échappent de plus en plus à chaque génération. Il y avait certes eu bien des guerres dans le passé, mais beaucoup moins meurtrières que cette nouvelle, dite Grande Guerre (non sans orgueil !) et qui a résulté des progrès de l'armement et de ceux de l'organisation sociale elle-même. La guerre dissipatrice suppose une économie productrice ; or, le libéralisme bourgeois, l'amour de la liquidité, l'automatisme des marchés ont engendré, au 19e siècle, un progrès sans précédent dans la production de richesses.

Vous ne m'en voudrez pas, je pense, si je rends hommage et justice à l'incapacité des souverains, à leur gaspillage si dénoncé par les historiens. Ce qui était dissipé en folies pour les favorites ou les palais, c'était autant qui manquait pour armer et pour durer, donc pour tuer. Les rois de Prusse, cités comme modèles d'économie et de bonne gestion, ont rompu cette saine dissipation et préparé l'ère des grands carnages. Mieux valait sans doute la Pompadour ou le Parc aux cerfs que la nation armée. Du jour où, à l'aube du 20e siècle, il est devenu possible de prélever régulièrement, dans un ordre assez assuré, quatre pour cent du revenu national pour le budget militaire, le pire était à craindre.

Le comble de l'infortune était que l'accumulation de richesses et la possibilité de produire trois ou quatre fois plus que les besoins vitaux rendaient désormais possible une consommation guerrière de longue durée, la masse matérielle n'ayant pas trouvé, en contrepartie, une masse égale de sagesse et de refus d'amour-propre. C'est le mythe de la guerre courte qui a rendu possible la guerre ; avec une vue correcte des choses, les antagonistes auraient reculé d'horreur et aussi de peur — non peut-être de mourir, mais de vivre aussi péniblement.

Les hommes qui se sont rassemblés sous le nom de Dada, puis sous la bannière surréaliste, ont échappé à la vague de nationalisme qui a tout englouti. Enrôlés ou non, ils étaient avant tout des déserteurs, dans le meilleur sens du mot. Or la guerre n'était que le prolongement, si souvent évoqué, du capitalisme ; qu'on se rappelle la fameuse image de Jaurès : *sur la nuée et l'orage.* L'animosité se reportait donc fatalement sur l'ordre bourgeois. Peut-on même parler d'animosité, quand il s'agissait de reniement total ? Dans cette condamnation, les surréalistes n'étaient certes pas les premiers ; et Marx lui-même a eu plus d'un vigoureux prédécesseur. La classe bourgeoise peut être, de bien des points de vue, traitée de criminelle, mais pour l'historien qui n'entend pas porter de jugement de valeur, il n'y a jamais de crime, mais des fautes. Je dois m'expliquer un peu sur cette optique amorale : la conquête de l'Angleterre par les Normands, célébrée cette année, n'est pas un crime *du moment qu'elle a réussi ;* si elle avait échoué, elle aurait été une faute.

Nous plaçant donc dans cette austère amoralité, nous pourrions dire que la grande faute de la bourgeoisie, c'est d'avoir toujours contesté sa propre existence, si, par un curieux paradoxe, elle n'y avait trouvé la raison de survivre, comme nous allons le voir. Si le régime féodal et la classe noble ont duré plusieurs siècles, c'est que cette classe noble avait bien pris le soin de s'isoler par le costume, par le nom, par les privilèges, la ségrégation matrimoniale et *bien entendu, la naissance ;* c'était, plus encore qu'une classe, un ordre. La classe bourgeoise, elle, s'est placée, naïvement je crois, sous le signe de l'égalité. Sa supériorité sans contestation ne pouvait durer que le temps de la non-conscience.

En France, en particulier, la bourgeoisie refuse jusqu'à son nom, considéré à peu près comme une injure, alors que le mot « noble » est resté, dans la langue commune, pour marquer la supériorité. Se gardant de s'appeler conservateur ou bourgeois ou homme de droite, le candidat au suffrage populaire défenseur de l'ordre établi excelle dans le choix de termes équivoques où reviennent les mots liberté, social, populaire, national, et même le mot magique de « gauche ». Pour défendre ostensiblement la bourgeoisie, classe honteuse, il a fallu chercher Clément Vautel, que les jeunes n'ont pas connu, auteur de *Je suis un affreux bourgeois,* ce même homme qui se gaussait bruyamment du *Cimetière marin* et qui, lorsqu'on parlait du peintre Rousseau, refusait de voir personne d'autre que Théodore.

Si la défense classique de la bourgeoisie consiste à contester sa

propre existence, elle n'a jamais trompé, bien entendu, ses adversaires résolus. Le gouvernement suédois, composé de socialistes nommés par les ouvriers, appuyés sur les syndicats, est qualifié par les marxistes de gouvernement bourgeois. Malgré ses multiples fautes, malgré ses exactions, malgré deux guerres épouvantables et en dépit de la perte de colonies et de marchés que certains tenaient naïvement pour vitaux, après de nombreuses défaites électorales, la bourgeoisie, ou du moins le régime qui porte son nom, subsiste et peut même sembler plus forte qu'auparavant. Une des raisons de sa survie, nous allons la trouver précisément dans l'aventure surréaliste.

C'est une internationale, ce sont des extrémistes de divers pays, qui se groupent à la fin de la guerre et après. Notons bien le rôle prépondérant qu'y jouent Français et Allemands, par une profonde réaction. Cette guerre à la société, comment se manifeste-t-elle ? Au début, par un grand désarroi, une démoralisation totale, par une aversion trouble, même si l'on n'ajoute pas une foi excessive à la nouvelle selon laquelle on parlait une certain soir de « descendre armés dans la rue et de tirer au hasard sur la foule ». Elle se manifeste aussi par un certain goût du scandale, du défi, tel l'urinoir-objet de Duchamp. J'ai cité le mot de démoralisation. Hier ont été échangées des vues sur le moralisme des surréalistes. Sans vouloir entamer sur ce point une controverse dont je serais du reste incapable, je me permets simplement de rappeler le mot de Stendhal : « Toute peinture n'est que de la morale construite. »

Mais faut-il voir dans cette manifestation jaillissante un mouvement concerté, en particulier sur le plan politique ? Il ne semble pas que le mouvement ait jamais pris une forme proprement politique, sauf en Allemagne ; il se garde en tout cas, comme d'autres écoles, de mettre l'accent sur cet aspect. Le grand ennemi, c'est la conservation sociale dans toute son étendue, et voici comment s'exprime Breton dans le *Manifeste* :

« Comment veut-on que nous manifestions quelque tendresse, que même nous usions de tolérance à l'égard d'un appareil de conservation sociale, quel qu'il soit ? Ce serait le seul délire vraiment inacceptable de notre part. Tout est à faire, tous les moyens doivent être bons à employer pour ruiner les idées de famille, de patrie, de religion. »

Sur ce point, dit-il d'ailleurs, les surréalistes n'ont aucune concession à faire. Je reprends la citation :

« Ils [les surréalistes] entendent jouir pleinement de la désolation si bien jouée qui accueille dans le public bourgeois, toujours ignoblement prêt à leur pardonner quelques erreurs de jeunesse, le besoin qui ne les quitte pas de rigoler comme des sauvages devant le drapeau français, de vomir leur dégoût à la face de chaque prêtre et de braquer sur l'engeance des premiers devoirs l'arme à longue portée du cynisme sexuel. »

Je reviendrai plus loin sur ces anathèmes qui sentent quelque peu leur vieux temps. Mais comment ruiner d'un coup toutes ces vieilles valeurs et par quoi les remplacer ? Par rien, c'est bientôt dit, mais les multiples servitudes naturelles, sociales ou politiques ont de solides fondations et c'est le drame de l'anarchie, dans son sens le plus général, que le refus de se plier à quelque action commune constructive, nécessairement plus chargée de soumission à ses débuts que l'ordre social le plus malfaisant. Le dilemme est d'autant plus précis qu'à ce même moment le socialisme entre pour la première fois en contact avec les réalités, avec le pouvoir, dans la jeune Union soviétique. Dans les débuts, tant que les soviétiques sont proprement révolutionnaires, plus que constructeurs, la scission n'est pas impérieuse, le choix n'est pas obligatoire. Baader, qui s'appelle le surdada, est politiquement révolutionnaire : il lance des tracts signés du Comité central dada de la révolution mondiale. Hitler qui, à ses tout débuts, à sa démobilisation, a été chargé par la police militaire allemande de surveiller les multiples groupes révolutionnaires qui pullulent outre-Rhin, a d'ailleurs peur de Dada et il lui assure l'honneur d'une malédiction dans *Mein Kampf*. Baargeld avait été un des fondateurs du parti communiste en Rhénanie et dirigeait en 1919 un journal d'extrême-gauche, *Der Ventilator*.

Lorsque le capitalisme menace, ou qu'il est agressif, l'entente entre les révolutionnaires est plus facile ; c'est ce qui arrive au moment où la France achève la conquête coloniale du Maroc, écrasant Abd el-Krim. Vers cette même époque, Hindenburg parvient au pouvoir suprême en Allemagne. Mais, dès que la bourgeoisie est moins agressive, paraissent les dissensions entre ses adversaires et nous voyons le drame bien connu : la scission entre Aragon, Breton et quelque autres.

A l'époque du *Second Manifeste*, les relations de Breton avec le parti manquent de chaleur si l'on en juge d'après cette curieuse apostrophe : « Je n'ai pu, en ce qui me concerne, passer comme je le voulais, libre et inaperçu, le seuil de cette maison du parti français où tant d'individus non recommandables, policiers et autres,

ont pourtant licence de s'ébattre comme dans un moulin. » Curieux
« moulin », en vérité, que Breton n'ose pas appeler le « moulin
rouge », un jeu de mots étrangement bourgeois, mais il y parle d'in-
terrogatoire auquel il a été soumis et où il se défend d'être anti-
communiste.

« Au cours de trois interrogatoires de plusieurs heures, j'ai dû
défendre le surréalisme de l'accusation puérile d'être, dans son
essence, un mouvement politique d'orientation nettement anti-
communiste et contre-révolutionnaire... Si vous êtes marxiste, brail-
lait vers cette époque Michel Marty à l'adresse de l'un de nous,
vous n'avez pas besoin d'être surréaliste. »

Est-ce bien certain ? N'y a-t-il pas le cas de Maïakovski, et plus
encore celui de Kotcha Popovitch qui vient d'être nommé auprès
de Tito comme dauphin, et qui sera peut-être son successeur, après
avoir été un profond surréaliste ? Le vieux dicton : « Quiconque
n'est pas avec moi est contre moi », le communiste ne peut que le
reprendre à son compte, de sorte qu'il est toujours tenté de considé-
rer comme traîtres ceux qu'il a un moment considérés comme ses
amis. Citons enfin la prise de position de la brochure *Le Surréalisme
au service de la révolution,* 1930 : « Camarades, si Impérialisme
déclare guerre aux Soviets, notre position sera conforme aux direc-
tives (troisième internationale des membres) du parti communiste
français. »

Et cependant, tous ces hommes sont bien éloignés du peuple dont
ils veulent changer le sort ; et du moins sont-ils bien peu compris
de lui. Tout en affirmant, dans le *Second Manifeste,* que les prévi-
sions de Marx, en ce qui concerne presque tous les événements exté-
rieurs, de sa mort à nos jours, se sont montrées justes (le dirait-il
encore aujourd'hui avec la même conviction ?) André Breton con-
teste l'existence d'un art prolétarien et d'une culture prolétarienne,
même en régime prolétarien. Il croit certes à la venue d'une ère
d'abondance où l'égoïsme aura disparu et où la culture pourra
atteindre des sommets inattendus, mais, ce faisant, il communie
sinon avec la plupart des utopistes du 18°, du moins avec la plupart
des écoles vraiment socialistes.

Une génération plus tard, dans quel état retrouvons-nous la société
bourgeoise, attaquée aussi sur le plan politique par le communisme,
sur le plan des valeurs par le surréalisme, entendu au sens le plus
large du mot sans tenir compte de ses discordes intérieures ?
Ici je suis amené à prendre un autre ton, et puisqu'il n'y a per-

sonne pour défendre la bourgeoisie, puisqu'elle réunit donc tous les attributs du diable, je vais commencer par m'en faire l'avocat en défendant une thèse certes simpliste, mais qui peut servir de point de départ et naturellement de matière à débat. Voici donc la plaidoirie ou le réquisitoire, comme vous voudrez, toujours dans l'optique de l'extériorité évoquée plus haut avec l'œil de l'entomologiste.

C'est grâce à son manque même de consistance que la bourgeoisie l'a, jusqu'à présent, emporté sur ses ennemis. Ce qui a fait la force de la noblesse pendant plusieurs siècles, l'isolement parfait, a causé sa ruine, lorsque les choses, je dis bien les choses, ont changé. La noblesse n'a pas été renversée par le peuple, ni même par la bourgeoisie, comme on l'enseigne classiquement, mais par son incapacité à évoluer au même rythme que la technique.

En 1789, la misère française était beaucoup moins grande que celle d'autres pays. Le peuple français était en outre moins mal en point matériellement qu'à d'autres époques : en particulier, à la fin du 17ᵉ siècle, cent ans plus tôt, la misère était atroce. Et cependant la publication révolutionnaire d'une brochure, *Les Soupirs de la France esclave qui aspire à sa liberté*, n'a eu aucun écho. Et un siècle plus tôt encore, à la fin du 16ᵉ siècle, nous trouvons dans l'admirable *Miroir des Français*, de Nicolas Barnaud, une série de revendications, type 19ᵉ siècle, voire 20ᵉ, et un curieux regret ; racontant une émeute survenue vers 1589, il s'écrie : « Avec un peu de chance et d'audace, nous pouvions prendre la Bastille. »

Non, ce ne sont pas les misérables qui se révoltent, c'est la pression des faits qui agit de façon explosive. Au cours du 18ᵉ siècle se sont répandus à la fois l'instruction créatrice de classe moyenne et de nombreux objets nouveaux devenus autant de besoins, et donnant lieu à la grande querelle du luxe. Enfin, et par-dessus tout, la baisse de mortalité : la quasi-suppression des guerres (tout au moins en France), des duels, l'inoculation de la petite vérole (nous allons la retrouver en étrange compagnie), un peu d'hygiène aussi ont fait que la famille moyenne de six enfants à la naissance, dont il en restait deux ou trois, est souvent devenue chez les nobles et les riches une famille de trois ou quatre survivants.

Ce changement profond, explosif, ne se sent pas, ne se voit pas, mais il crée une pression d'autant plus forte que les goûts se sont développés avec la culture elle-même. Pour empêcher l'explosion, l'antidote est clair : il faudrait, sur l'autre plateau de la balance, une augmentation de la production de richesses d'environ 30 à 35 %, comme en Angleterre. L'égoïsme, les injustices seraient cer-

tes restés les mêmes, mais la pression bourgeoise eût été moins forte. La révolution a été faite par des avocats sans cause. S'ils avaient eu des causes, c'est-à-dire des occupations et des revenus, ils auraient fait ce que font bien des gens occupés, ils auraient fait leurs affaires.

Toujours dans l'optique sereine et amorale, la noblesse a commis, ne disons pas deux crimes, mais deux fautes. La première a été la révocation de l'édit de Nantes, qui a privé le pays de son avant-garde industrielle ; d'autre part, par respect de la vieille loi de dérogeance, la noblesse a refusé de créer des richesses, signant ainsi son arrêt de mort. Ce fut une grande querelle, peu connue, et bien décrite tout récemment par Mme Jacqueline Hecht, que, vers 1760, la querelle de la noblesse militaire ou commerçante. Sans doute l'abbé Coyer, champion du changement, venait-il trop tard, mais il voyait juste, en préconisant la noblesse commerçante (c'est-à-dire, dans notre langage, la noblesse économiquement productive, y compris les manufactures), ce qui lui valut de violentes attaques des traditionalistes.

Or, non seulement le noble n'avait pas le droit de travailler, de produire sans déchoir, mais il pouvait, au contraire, trafiquer, donc s'enrichir sans créer, il pouvait même vendre des nègres sans déroger. Certes les sociétés par actions ont permis, vers 1780, grâce à un certain anonymat, d'entrer dans l'industrie : les mains restaient blanches à défaut de la conscience. Mais ce n'était pas du travail. Nombreux sont les nobles indigents, disons besogneux, qui trafiquent du seul bien qui leur reste, leur influence, sans parler même de l'aventure de Law. Quelques exemples : le cardinal de Rohan sera accusé d'avoir trafiqué sur les biens des Quinze-Vingts ; le duc de La Force avait, sous un prête-nom, un vaste commerce d'épicerie ; le cardinal de Richelieu possédait lui-même trente offices de vendeurs de cuir aux Halles de Paris ; sa nièce, la duchesse d'Aiguillon, avait le monopole des coches ; Mme de Cavoye, celui des chaises à porteurs, etc.

Nous voici bien loin des surréalistes, mais patience, nous y venons. Donc la noblesse, étrange victime de cette baisse de la mortalité, que l'on commence à peine à mesurer aujourd'hui, tombe parce qu'elle n'est plus en accord avec le progrès technique ; le reste, c'est de l'histoire événementielle. Au contraire, la bourgeoisie fait corps avec le progrès technique et s'efforce, du moins dans les milieux agissants, d'être toujours en avant. Si une révolution était survenue vers 1900 ou 1930, les responsables n'auraient pas été les indus-

triels, même les plus exploiteurs d'ouvriers, car ils créaient des richesses, mais les adversaires de l'industrie, partisans du retour à la terre et de ses vertus. Dès lors la bourgeoisie est l'éternelle accusée, sans défenseur attitré, l'éternelle malade, et aussi l'éternelle survivante. En 1845, Engels affirme avec force que le capitalisme n'a plus que quelques années devant lui, que son effondrement est imminent. Quelques années après arrive effectivement la révolution de 1848 (dont les causes ont été aussi mal établies que celles de 1789), mais qui n'a pas de résultat. C'est ensuite la guerre entre les deux grands pays, France et Allemagne, en 1870, puis une plus énorme encore, plus meurtrière, véritable suicide du régime, pourrait-on penser. Et cependant tout tient, excepté précisément le pays qui n'était pas encore parvenu au stade de la démocratie bourgeoise, la Russie. Après la seconde guerre mondiale, par tant d'autres côtés plus atroce, le régime n'en survit pas moins. La perte de pouvoir de la bourgeoisie s'est limitée à des pays non démocratiques comme Cuba ou la Chine, ou bien occupés par les armées soviétiques en 1945 comme la Tchécoslovaquie ou d'autres.

Il y a une trentaine d'années, en pleine crise économique, dans l'effondrement des marchés et le cancer du chômage, le capitalisme semblait agonisant et cela dans son temple même, les États-Unis. C'était l'époque où des hommes sérieux affirmaient : « Nous avons traversé une période de progrès pendant deux ou trois siècles ; celle-ci étant aujourd'hui achevée, il n'y a plus rien à inventer, la technique a fait son temps, nous arrivons à une phase de maturation. »

Il y a une étrange légende autour de Roosevelt et du *New Deal*. Non seulement il n'a pas rétabli l'économie de son pays, dans la même mesure que l'Angleterre ou d'autres pays, mais il s'est produit aux États-Unis, en 1938, une rechute grave, plus rapide encore qu'en 1929, rechute que nous n'avons guère connue en Europe, absorbés que nous étions par d'autres événements.

La guerre et ses méthodes financières ont tiré les États-Unis d'affaire : « sauvés par le gong », pourrait-on dire. Dans la suite, les résultats ont démenti les pronostics sombres et crevé tous les plafonds d'expansion, assignés aussi bien par les amis que par les ennemis.

Cherchons une explication ou une image à cette méthode de défense. J'ai tout à l'heure évoqué l'inoculation de la petite vérole, mère de la vaccination. Cette thérapeutique a donné lieu au 18e siècle à une grande querelle pleine de signification. C'est en somme tout le prin-

cipe de la démocratie qui était en jeu : laisser l'ennemi entrer chez soi, au lieu de le tuer, semblait plein de déraison, voire même quelque peu diabolique. Mais il s'agissait de le laisser entrer à petites doses de façon à l'assimiler et à réagir contre lui. Par ce moyen, la démocratie peut, elle aussi, se prolonger dans la continuité. Ce procédé ne s'apparente-t-il pas à la politique de Rome devant les barbares ? Si le résultat n'a pas été brillant, c'est qu'il y a des limites dans les facultés d'assimilation de l'ennemi. Je cite ici un épisode plein de saveur.

Il y a dix ans, une réunion internationale à l'Unesco avait à son ordre du jour « L'Assimilation des étrangers » et, de façon générale, l'attitude du gouvernement d'accueil à leur égard. Ce fut un assaut général de libéralisme : « Loin d'interdire, comme l'ont fait les Allemands ou d'autres, les journaux en langue étrangère, nous laissons toute liberté à chacun d'avoir ses écoles », tel était le mot d'ordre général. Le délégué canadien a même ajouté que tout apport nouveau des étrangers était considéré comme un enrichissement et que le gouvernement de son pays ouvrait grande la porte aux autres cultures, une danse, un plat, une musique étant les bienvenus. A ma demande sournoise pour savoir s'il considérait aussi la culture marxiste comme un enrichissement, il répondit avec indignation : « Vous n'y pensez pas ! C'est l'ennemi destructeur, nous ne l'acceptons pas. » Je lui fis observer que je ne formulais aucun reproche contre son attitude, mais que la théorie de la vaccination et du libéralisme avait peut-être ses limites.

C'est là le grand risque de la démocratie, comme de tout régime d'ailleurs : elle peut s'ouvrir, mais il y a toujours une limite, chacun est beau joueur surtout quand il gagne. Ces limites peuvent varier avec le temps, d'ailleurs ; il eût été condamné pour un crime de lèse-majesté celui qui, au Moyen Age, aurait déclaré que Guillaume le Conquérant avait usurpé de façon criminelle et perfide la couronne d'Angleterre. Et aujourd'hui, la dynastie est assez solide pour que les idées les plus réalistes sur ce point puissent être proférées sans danger. De même en Union soviétique viendra le moment, peut-être n'est-il pas loin, où l'on pourra parler en termes relativement objectifs de Trotsky, lorsque aucun danger ne sera à redouter de ce côté. Si donc le vaccin n'est pas dépourvu d'efficacité, la méthode n'en est pas moins subtile et délicate.

Devant la tragique guerre du Viet-nam nous constatons que les pays européens sont en général vaccinés, mais que, ne l'étant pas, les États-Unis réagissent de façon virulente.

Revenons de plus près aux surréalistes : violemment attaquée au lendemain de la guerre 1918, la société bourgeoise s'est sentie moins menacée que choquée, frappée. Dada a fait la fortune (une petite fortune) des chansonniers, champions de l'esprit petit bourgeois et du sain équilibre. Mais dans la suite un double mouvement s'est produit. Non seulement la société a accepté le mouvement, mais elle a intégré les nouvelles valeurs dans un système. En outre, les artistes se sont souvent pris au jeu marchand.

Non seulement cette société boulimique, omnivore, a accepté les nouvelles formes, non seulement elle les a intégrées dans son système de valeurs, mais, comble d'ironie, elle les a assimilées au point d'en faire un marché. Voilà le grand mot lâché : celui de cette chose si facilement ignoble ou fécondante. Non seulement l'économie marchande n'a pas été détruite, mais elle s'est enrichie — et cela de façon matérielle — grâce à son adversaire. Certes l'école surréaliste n'est pas la seule école d'art à avoir ainsi servi et ce n'est certes pas la première fois. Il suffit de se rendre à Assise et de voir, autour de l'église, toutes les boutiques proposer leurs marchandises, en se mettant sous le nom du *Poverello*. Il ne se doutait pas, ce champion de la pauvreté, qu'elle serait un jour une source de richesses pour certains.

Autre précédent : peu d'hommes ont attaqué plus fortement la société britannique que Bernard Shaw, peu d'hommes ont dénoncé ses méfaits avec plus de vitriol. Or, ce farouche Irlandais est aujourd'hui classé dans les valeurs culturelles ; il a été absorbé, comme l'ont été par nous Baudelaire, Zola ou Jarry ; nous allons voir le *Tartuffe* avec une candeur ou une hypocrisie déconcertantes. Il est vrai que ces auteurs ne sont pas passés dans le gosier sans quelques difficultés et qu'ainsi ils ont joué leur rôle ; mais je ne veux pas anticiper.

Toujours est-il qu'il s'est produit, depuis quarante ans, une transformation profonde dans l'attitude de la bourgeoisie vis-à-vis de l'art maudit, transformation qui commence seulement à être un peu étudiée. Double a été cette transformation : d'abord un reniement total — ce qui a été adoré est brûlé (ironie des mots) sous le nom de pompier, ce qui a été raillé ou méprisé est l'objet de la recherche. Chacun enfin est à l'affût de la nouvelle avant-garde ; il est devenu de mauvais ton de mépriser l'art ou du moins la peinture, nous sommes à l'ère de la pictomanie ; il est désormais impossible de se passer, dans la conversation, d'un certain bagage, il faut connaître

au moins quelques noms et pouvoir en parler, comme on a besoin d'avoir vu certains films pour ne pas être le seul muet dans une conversation, ou même comme il est de bon ton parfois d'avoir eu la maladie en vogue (le foie, l'allergie, etc.).

Même la petite bourgeoisie la moins éclairée, la cliente des chromos, est vaguement au courant, et à la vue d'un tableau abstrait ou qui semble anormal ou qui, comme on dit, n'est pas ressemblant, elle dira : « Ah oui ! c'est comme du Picasso », non sans un certain respect, car elle sait que cela se vend.

Dans cet ordre d'idées je signale à votre attention la parution prochaine d'une thèse remarquable, sous le patronage de Raymond Aron, due à Mlle Raymonde Moulin [1], de la Recherche scientifique. Elle décrit le marché de la peinture et sa faune, l'artiste, le marchand de tableaux, le collectionneur et ce qu'on pourrait appeler le public, sans oublier les directeurs de musées. Je lui emprunte quelques faits qu'elle a bien voulu me communiquer et qui m'obligent à revêtir un moment mon appareil d'économiste (l'économie politique c'est, ne l'oublions pas, la science du sordide).

Notre économie est basée sur le marché et sur la liquidité, douée d'une force quasi magique. La monnaie est un élément liquide, donc immoral, mais extrêmement commode. Les socialistes avancés du 19ᵉ siècle — ne remontons pas plus haut — voulaient supprimer la monnaie précisément à cause de son immoralité, du même coup ils soulevèrent le conflit éternel entre la morale et l'efficacité. Le régime soviétique s'est caractérisé jusqu'ici par la solidité, morale et peu efficace, tandis que le régime capitaliste s'en est tenu à la liquidité, féconde mais dangereuse. Ne nous étonnons pas de voir le premier aujourd'hui avancer à grand pas vers la liquidité, tandis que le second (c'est-à-dire nous) voudrait bien jeter un peu l'ancre et, fatigué d'être toujours poussé vers de nouveaux rivages, est avide de sécurité et de stabilité. La démocratie capitaliste est un compromis entre le nombre et l'argent, tandis que le régime soviétique est une régence pendant la minorité du peuple souverain.

Pourquoi la bourgeoisie, masse dirigeante, se convertit-elle vers l'avant-garde, vers les « vraies valeurs » ? Une meilleure connaissance des choses ! Une simple soumission ! Une accoutumance ! En tout cas, qui reste aujourd'hui insensible devant un Van Gogh que personne ne pouvait voir il y a deux générations ? Des amateurs éclairés, nous dit-on, ont entraîné le reste ; soit, mais cela mériterait d'être un peu creusé.

Cette réaction contre les bévues de la génération précédente

pousse fatalement à l'excès inverse ; toute génération lutte contre les maux qui ont accablé la précédente. L'homme moyen a tellement entendu parler aujourd'hui de legs refusés par le musée du Louvre, et dont la valeur se chiffre aujourd'hui en milliards, qu'il ne veut pas tomber dans le même travers. Du coup il accepte tout ou, du moins, ne veut rien refuser a priori, de peur de paraître béotien ou retardé ; dès lors tout est permis, en attendant une nouvelle réaction. Sommes-nous absolument certains de la réaction future ? J'ai commis l'imprudence tout à l'heure de parler de « vraies valeurs ». Un ami, épris de prospective à ses heures, me disait que nos enfants verraient la scène suivante : Une jeune femme rentre à la maison (une maison qui s'installe peu à peu) disant à son mari : « Chéri, regarde ce que j'ai trouvé : un véritable Saint-Sulpice, et encore je ne l'ai pas payé à son prix ; la naïveté de ce rose, on n'arrive plus à le reproduire aujourd'hui ! »

Dans cette immense liberté des esprits d'aujourd'hui, le marché se donne libre cours. Comment ? Ce qui fait la valeur d'un objet, quel qu'il soit, c'est sa rareté combinée avec la recherche, pour une raison ou pour une autre, bonne ou mauvaise, peu importe, fût-elle absolument déraisonnable.

La rareté ne suffit pas. Par exemple, le billet de banque, le papier, est recherché après avoir été longtemps refusé, et aujourd'hui il est admis. Un caillou peut être unique au monde par sa forme, on n'en trouvera aucun pareil, et néanmoins il n'a aucune valeur, parce qu'il n'est pas recherché. Par contre, le timbre-poste est apprécié par pure convention, parce que les premiers collectionneurs ont été suivis. La recherche ne se porte pas toujours sur le bien, sur le beau ou sur le correct et on connaît, en matière d'édition, les bizarreries et le fameux quatrain sur l'édition originale :

> « Oui c'est bien la bonne édition,
> Car je vois à la page treize
> Les deux fautes d'impression
> Qui ne sont pas sur la mauvaise. »

Il y a des ouvrages anciens d'un grand intérêt et d'une extrême rareté dont aucun marchand ne voudra, et des éditions à tirage relativement élevé, mais devenues rares et chères par l'effet de la recherche. La peinture offre un marché spécial, tout opposé à ceux de notre époque industrielle, puisque chaque tableau est unique. Un tri devient alors nécessaire dans la masse des œuvres qui se présentent. Dans une entrevue donnée à *L'Express* il y a deux ans,

Duchamp a expliqué pourquoi il avait renoncé à peindre. Comme on lui demandait s'il accepterait, comme Vasarely, d'être reproduit à des milliers d'exemplaires, il a répondu : « Non. Qu'on en fasse un tirage limité à huit exemplaires, ça oui... d'accord ! C'est la rareté qui donne le certificat artistique. »

Même en restant sur le plan marchand, on peut en discuter, car ce calcul de Duchamp, que j'appellerai malthusien, peut se trouver pris en défaut : il y a quelques années, rue La Boétie, un marchand avait mis à l'étalage onze reproductions d'un tableau de Signac avec l'original et il défiait l'amateur de reconnaître celui-ci parmi les douze tableaux. La vente des copies peut vulgariser les Signac et multiplier le nombre des amateurs, et comme le tableau original peut toujours être identifié par des experts, on peut penser que sa cote se trouvera surhaussée par ce phénomène d'induction.

Mais quel est le mobile du collectionneur ? Est-ce d'éprouver une émotion personnelle, de savourer un plaisir de haute qualité ? N'y a-t-il pas aussi une question d'amour-propre, une âpre satisfaction due à la rareté ? Les autres ne l'ont pas. C'est aussi le plaisir de la montrer à ces autres et d'attirer l'attention. Et puis, enfin, il y a le désir du gain. Voici parmi bien d'autres une citation tirée de *Market-Letter,* bulletin distribué par un marchand de New York, en 1961. Ce n'est pas un journal de bourse que je lis, c'est un journal sur l'art : « On s'attend à des hausses importantes, au cours de l'année prochaine, sur les œuvres du peintre surréaliste français André Masson, en particulier la période 1927-1948 ; son influence sur Jackson Pollock (qui a donné lieu à un véritable coup de bourse aux États-Unis) est reconnue chaque jour davantage par les connaisseurs. Masson est encore le moins cher des artistes importants du 20ᵉ siècle, mais cela ne durera pas longtemps ; les prix de Max Ernst vont aussi monter brusquement d'un moment à l'autre ; ils ont doublé l'année dernière et devraient doubler encore avant la rétrospective du musée d'Art moderne de New York. »

Qui peut s'affirmer capable de résister à une telle attraction ?

En réalité, ce goût est venu en partie du fait de l'inflation, du fait que celui qui a quelques ressources supplémentaires ne sait plus trop comment les utiliser. Il existe une demande flottante disponible, en particulier aux États-Unis ; ce sont ces énormes ressources que l'on essaye de capter par tous les moyens, publicité, porte-clefs, etc. En avant-garde, des amateurs éclairés ; il y en a partout, aux États-Unis notamment, et le reste suit. Même sur les livres anciens, aux États-Unis, il y a aussi un marché et une recherche,

et le marchand de confiture, ne sachant pas un mot de français, dit après dîner à ses amis : « Je vais vous montrer l'édition du *Roman de la Rose* que j'ai payé 6 000 dollars... »

Il y a en France, nous dit Mlle Moulin, 850 collectionneurs français, des collectionneurs véritables. Le langage employé rappelle tout à fait celui des valeurs mobilières : « le boom, le crack, la cote, la fermeté, la plus-value, la valeur sûre et même l'arbitrage ».

Bien entendu, l'amateur simple doit aussi acquérir le langage technique (voir Daninos) et même le renouveler de temps en temps. Une sélection impitoyable se fait de façon continue.

De toute la masse qui se présente et sécrète constamment la matière qui s'accumule, tout ne restera pas : un curieux calcul quantitatif de prévision à long terme est à faire qui, à ma connaissance, n'a pas été fait.

Ainsi la société se nourrit de son adversaire et l'assimile ou le rejette. Mais, de l'autre côté, comment réagit cet adversaire ? Il s'intègre lui aussi, peu à peu, dans le dispositif. Les hommes sont happés par le système. Pas tous, certes. Nous n'avons qu'à nous reporter à l'imposante liste des suicides : Crevel, Dominguez, et tant d'autres, au délire d'Artaud. Mais il y a des survivants.

Au début, ces hommes, si éloignés de tout ce qui est façon de compter, n'en sont pas moins obligés de vivre. Et que trouvent-ils devant eux pour vivre ? Ils trouvent l'appareil commercial. Aragon nous a délicieusement conté, s'adressant à Elsa :

« J'allais vendre aux marchands de New York ou d'ailleurs,
De Rome, de Berlin, de Milan, d'Ankara,
Ces joyaux faits de rien sous tes doigts orpailleurs,
Ces cailloux qui semblaient des fleurs,
Portant tes couleurs, Elsa valse et valsera. »

Les uns réussissent, les autres sombrent. On arrive parfois à l'ancienneté. Ernst est *parti,* comme on dit, dans le style, vers 1948 ou 1950. Mais tandis que les uns montent au ciel doré de la société, d'autres ne sont jamais partis, même à l'ancienneté. Les marchands sont là, ils sont partout, et quand la seconde guerre survient, quel est le refuge cherché par les surréalistes traqués ? New York évidemment, avec tout son appareil.

Ceux qui n'ont pas réussi touchent aujourd'hui, tous les trois mois, les 480 francs de retraite des vieux. Aucun pacte n'a certes été signé, mais là aussi on ne peut voir qu'une horrible victoire de la société bourgeoise, quel que soit le jugement porté par chacun.

André Breton s'est plaint des premiers lâchages : ses amis, dit-il, ont trop pactisé, du moins certains d'entre eux, avec les structures existantes, et n'a-t-il pas lui-même appelé le célèbre surréaliste catalan « Avida dollars » ?

La société bourgeoise a-t-elle fait un calcul rationnel ? A-t-elle voulu diviser pour régner ? Acheter les uns pour ruiner les autres ? Il est toujours commode de voir les événements commandés par la volonté rationnelle de quelques-uns. Mais quiconque a pu approcher un milieu en apparence cohérent et volontaire, a pu juger le désarroi, les querelles intestines et aussi l'ignorance et la non-conscience. Cependant, c'est le résultat qui compte, et souvent l'action finale d'un groupe semble participer d'un calcul stratégique serré « Tout se passe comme si. » En espèce il s'agit d'une réaction proprement biologique, qui échappe à la conscience de ses membres. La société a intégré les théories de Freud qui, au départ, semblaient détruire complètement la morale traditionnelle. Et aujourd'hui une famille va voir sans trouble une pièce où s'étalent les complexes les plus redoutables. Que dire des États-Unis, où il y a des psychanalystes pour les chiens et les chats !

Il faut donc reconnaître à la société bourgeoise une étonnante faculté d'assimilation. Et cependant elle n'a jamais gagné, car son adversaire repousse sans cesse ; il renaît dans les nouvelles générations, lesquelles s'adaptent elles aussi, mais d'une autre façon, de sorte que le combat n'est jamais terminé.

Quelle que soit sa capacité d'assimilation, le régime de classe, le régime bourgeois aurait déjà sombré s'il n'avait bénéficié des fautes constantes de ses adversaires. Le surréalisme a largement employé le mot « révolution », terme redoutable, plus dangereux pour celui qui l'emploie que pour ceux qu'il menace ; il fait partie, avec les anathèmes et les imprécations, de cet arsenal d'exorcismes qui donnent bonne conscience et permettent de ne pas aller plus avant. Ils assurent ce redoutable confort d'esprit, voire cette âpre satisfaction d'Alceste à l'idée de perdre son procès.

Cette aventure, c'est le conflit classique entre la réforme et la révolution : la réforme est la bête noire du révolutionnaire, puisqu'elle assure la survie de l'adversaire tout en l'affaiblissant lui-même ; l'imprécation, la violence, l'affectivité ne sont efficaces que si elles sont suffisamment fortes, violentes, pour faire effondrer le système ; dans le cas contraire cette attitude a souvent pour résultat l'attristant : « Ni réforme, ni révolution. » Dans notre cas, il y a eu réforme, changement, ce qui n'était nullement dans les plans des

promoteurs, car il n'y a parfois pas de drame plus affreux que la réussite.

Rassurons-nous de ce côté, il reste énormément à faire. Quels que soient les résultats, quelle que soit l'interprétation, quels que soient les blasphèmes qui ont pu m'échapper, je conclurai en exprimant aussi simplement que possible mon admiration pour cette poignée d'hommes qui, privés de tout, partis de rien, ont fait à l'humanité ce cadeau incomparable, cette illumination qui rapproche curieusement ici aujourd'hui artistes, philosophes, écrivains et même économistes.

En conclusion, la prière de la bourgeoisie devrait aujourd'hui s'énoncer ainsi : « Seigneur, ne manquez pas de me pourvoir d'ennemis. Vous-même ne prenez-vous pas constamment appui sur le diable ? Donnez-nous aujourd'hui notre souci quotidien. »

A Dada, au surréalisme, elle peut adresser un autre blasphème : « Merci de m'avoir libérée, de m'avoir permis de continuer de vivre. Et cependant, je le jure bien pour votre honneur, nous n'avions conclu aucun accord. »

Et ceci nous conduit à une conclusion peu différente de celle de Georges Hénein : « André Breton, vous qui appartenez aujourd'hui au pur relief de la matière, envoyez-nous, si vous avez encore quelque pouvoir, d'intraitables barbares qui ne respectent rien ! »

DISCUSSION

Ferdinand ALQUIÉ. — Je remercie très vivement Alfred Sauvy de la conférence qu'il vient de prononcer. Elle a, en son début, répondu à une question que j'avais posée dans le texte liminaire par lequel j'avais introduit cette décade et qui, de fait, n'a jamais été traitée : celle des rapports de la guerre de 1914-1918 avec le surréalisme. J'ai toujours pensé que ce problème était essentiel : les surréalistes et Breton y ont d'ailleurs fait clairement allusion eux-mêmes. J'ai toujours été étonné que ce problème n'ait pas semblé intéresser les critiques. Alfred Sauvy n'a pas pu — il va sans dire — le traiter à fond, mais il a très bien montré qu'il se posait.

Alfred Sauvy a ensuite abordé un certain nombre de questions. Je voudrais, pour engager la discussion, non pas les reprendre toutes, mais en distinguer trois, dont il me semble du reste que seule la troisième est vraiment l'objet de notre décade.

La première est la question : comment la bourgeoisie assimile-t-elle l'art sous forme de valeur marchande ? C'est le problème du collectionneur, du tableau qui se vend cher. Au passage, et entre parenthèses, je

signale qu'à mon avis tous les collectionneurs ne sont pas aussi impurs qu'Alfred Sauvy nous l'a dit. Je crois qu'on peut aimer l'œuvre authentique, c'est-à-dire le tableau vraiment peint par le peintre, pour des raisons autres que financières. On peut aimer l'édition originale d'un livre (je dis cela parce que c'est mon cas, tout le monde l'a compris) non pour des raisons marchandes ou pour des raisons de vanité (bien que je ne nie pas que ces raisons existent, et il est bien évident que lorsque je dis à un de mes amis : je vais vous montrer une originale de Descartes, j'en suis quelque peu fier), mais pour des raisons plus profondes, plus essentielles. J'éprouve une sorte d'amour, peut-être naïf, pour la chose que l'auteur a pu voir. Dans le cas du tableau, il va sans dire que l'auteur l'a vue. Dans le cas de l'édition originale, il s'agit au moins d'un livre semblable à ceux que l'auteur a vus, a maniés. La preuve que ce facteur sentimental est essentiel, du moins en ce qui me concerne, c'est que les originales parues après la mort de l'auteur, même si elles sont fort chères, ne m'intéressent pas. De même les très belles éditions illustrées, qui sont parfois plus chères que les originales, ne m'attirent en rien.

La deuxième question est : pourquoi la bourgeoisie accepte-t-elle les valeurs qui lui sont contraires ? Pourquoi la psychanalyse de Freud, le surréalisme même, ont-ils été acceptés par elle ? Sur cette question, je crois qu'une discussion s'impose, bien qu'elle ait été abordée les jours précédents. Les œuvres surréalistes ne provoquent plus le même scandale qu'autrefois. Mais il est vrai que, dans ce domaine, rien ne fait plus scandale, la bourgeoisie acceptant n'importe quoi. Pourquoi ? A mon avis, c'est d'abord parce qu'elle est devenue de plus en plus sotte : je veux dire qu'elle transpose toute œuvre sur une sorte de plan esthétique où, en effet, on peut déréaliser, au plus mauvais sens du mot, tout ce qui nous est présenté ; on évite ainsi le véritable conflit. Mais c'est aussi parce que tout art est devenu, ou se dit, anti-bourgeois. Tant que la bourgeoisie a pu opposer un art bourgeois à l'art anti-bourgeois, elle a pu réagir contre l'art anti-bourgeois. Mais nous sommes à une époque où toutes les œuvres d'art se disent anti-bourgeoises, et où l'expression « intellectuel de gauche » est devenu un pléonasme. Il n'y a plus que des intellectuels de gauche. Qui donc, alors, réagirait contre eux ? Mais, par là même, être de gauche ne signifie plus rien.

Il y a encore une troisième question, qui touche plus précisément l'objet de notre décade. Vous avez — j'ai cru y voir une critique contre le surréalisme — comparé les surréalistes à Alceste qui souhaite perdre son procès. Ceci mérite débat. Alceste, en effet, veut avant tout être furieux, il veut enrager. Or, si la société lui donne raison, il ne pourra plus enrager. Dès lors, il aime mieux perdre son procès et continuer à enrager, que de le gagner. Vous avez dit que les surréalistes étaient dans ce cas. En ce qui me concerne, je ne le pense pas. Je ne pense pas qu'ils veuillent perdre leur procès. Sans doute font-ils à l'ordre social et au monde même un tel procès qu'en effet on peut se demander s'ils peuvent

le gagner, mais cela est une autre question. Ce n'est pas la même chose, il me semble, de dire que l'exigence surréaliste est si complète et si totale qu'elle fait à l'ordre social et au monde un tel procès qu'il ne peut pas être gagné, et de dire que les surréalistes souhaitent perdre leur procès. Dire que les surréalistes souhaitent perdre leur procès, c'est penser que chez eux la fureur est une fin en soi, qu'elle est vraiment leur raison d'être. Je ne crois pas qu'il en soit ainsi. La fureur surréaliste peut, en effet, difficilement s'éteindre, mais, sur un plan purement idéal, elle s'éteindrait tout de même si le monde donnait enfin à l'homme le moyen de vivre selon les exigences les plus profondes.

Excusez-moi d'avoir paru, à la fin de cette intervention, juger moi-même au nom des surréalistes, qui sont là et vont répondre mieux que moi. Voilà, de toute façon, les points sur lesquels j'aimerais que la discussion s'engageât.

Alfred SAUVY. — Je suis très sensible à vos observations. Je ne suis pas contre. Je voudrais d'abord faire une petite mise au point sur le collectionneur : je ne le considère pas non plus comme impur, d'abord parce que je le suis moi-même, tout au moins en matière de livres ; je ne regarde pas la cote des livres, j'aime caresser leur peau et les ouvrir, il y a là un pur plaisir. Mais quand j'apprends par hasard que tel et tel livre que j'ai acheté très bon marché a augmenté, j'en éprouve tout de même, indépendamment de toute question d'argent (puique j'ai légué ma collection à l'Institut démographique), une certaine satisfaction de gloriole.

Sur l'art anti-bourgeois et l'intellectuel de gauche, je crois que la situation est assez propre à la France. Le terme d'« intellectuel de gauche », aux États-Unis, n'a pas la même force ; sans doute l'« intellectuel » sera « pour les Noirs » plus que le commerçant, mais il n'y a pas là-bas cette situation que l'on rencontre en France, où nul n'ose se dire de droite.

Sur la question d'Alceste qui souhaite perdre son procès, je m'excuse, je me suis mal expliqué, mais je n'ai pas pensé spécialement aux surréalistes à ce moment-là. J'ai pensé aux adversaires généraux de la bourgeoisie. J'ai vu très souvent des amis qui se répandent en imprécations et qui, ensuite, sont satisfaits quand ils voient une chose aller mal : « Je l'avais bien dit, c'était forcé », déclarent-ils, et ils en éprouvent une certaine satisfaction. Alceste, lui aussi, a la satisfaction de se dire qu'il a atteint un équilibre dans la rage, dans la fureur, et, malheureusement, j'ai constaté très souvent que beaucoup ne sont plus révolutionnaires parce qu'ils se contentent de leur animosité. Cela leur tient lieu d'équilibre d'esprit. A ce moment-là, le bourgeois peut dire : « Qu'est-ce que cela peut me faire, ils sont tous mécontents, il y a un siècle qu'ils sont mécontents comme cela, j'en ai vu bien d'autres et cela continuera. »

Paul BÉNICHOU. — Je voudrais faire quelques observations sur la

deuxième question posée par Alquié, c'est-à-dire sur les relations entre la bourgeoisie et ce qui, dans l'activité des intellectuels ou des artistes, est dirigé contre elle. D'abord, je crois qu'il faut prendre la chose à l'origine. La bourgeoisie est une classe historique qui, d'emblée, a été en très mauvaise relation avec ce qu'on peut appeler l'esprit. C'est un fait unique ; nous ne voyons pas que l'aristocratie romaine ait eu maille à partir avec les poètes romains ; les relations étaient réglées par le mécénat, comme elles l'ont été aussi sous l'aristocratie militaire ou nobiliaire. Il est évident que le noble n'était pas « homme d'esprit », qu'il méprisait l'homme d'esprit, qu'il se piquait d'avoir peu de lettres ou en tout cas de n'être pas du métier ; il avait un sentiment de supériorité très grand, mais il n'était pas en conflit avec la classe des intellectuels, qui était une classe intégrée dans la société et protégée par lui, au besoin. Ainsi, le noble se piquait à la fois de mépriser les intellectuels, d'ignorer leur métier et de les protéger. Par contre, dès que la bourgeoisie paraît et dès que se développe, dans la société bourgeoise, une littérature ou un art contemporain d'elle, le conflit éclate. En France, il faut laisser passer un peu de temps : la révolution est de 1789 et le romantisme et l'époque des cénacles sont d'une génération après. Mais enfin, on voit apparaître dès lors le conflit que nous avons encore connu dans notre jeunesse : « Qu'est-ce que cela veut dire ? dit-on des écrivains et des artistes. Ce sont des fous, ce sont des ennemis de la société, ce sont des destructeurs, etc. » Par conséquent, il y a conflit entre le bourgeois et l'art, et sur ce point je serais peut-être un peu en désaccord avec Alfred Sauvy, ce conflit est bien antérieur à Manet. Ce conflit est visible dès 1827 ou 1828, et le mot « artiste », opposé au mot « bourgeois », date des années trente. Le groupe des jeunes de cette époque-là incarne d'une façon absolument saisissante un conflit exactement aussi virulent que celui de 1924. C'est donc un fait à observer dans l'acte même de naissance de la bourgeoisie, que cette espèce d'opposition entre les puissances spirituelles et elle. A quoi cela tient-il ? A la crasse originelle du marchand et du boutiquier, toujours considérés depuis des siècles comme des êtres inférieurs et bas, et qui se sont trouvés, par le jeu de l'histoire, et par leurs mérites, et par leurs vertus, arriver au pouvoir, mais qui n'ont jamais dépouillé cette crasse puisque, comme vous l'avez vous-même bien remarqué, le mot « bourgeois » en France est un mot péjoratif. Il y a une sorte de malédiction première sur cette classe sociale. Et pourtant elle a une vitalité, une force et, on peut dire même, en étant objectif, une grandeur à sa manière que les autres n'ont pas eues ; cela tient, je crois, à ce que la société bourgeoise est la première société libérale, c'est la première dans laquelle on peut être contre la société. C'est un fait qu'il faut reconnaître. On traite la bourgeoisie comme on croit devoir la traiter, ou comme elle le mérite, mais enfin il n'y a pas d'autre exemple de société qui ait admis l'existence d'un art et de valeurs spirituelles contraires à elle. On peut ensuite se demander pourquoi elle les aborde

ou les accepte. Mais il faut d'abord poser la question de savoir pourquoi elle les laisse exister, ce que n'ont jamais fait ni les aristocrates, ni les gens qui détiennent le pouvoir dans les États totalitaires que nous connaissons et, principalement, ni la Russie soviétique, ni la Chine. Là, on ne tolère pas l'existence d'un art ou d'une pensée qui soient la négation du système social en vigueur. Il est de fait que la bourgeoisie, même dans les périodes dictatoriales, accepte la critique d'une manière beaucoup plus large que ne le font les autres classes, probablement parce que c'est une classe d'argent et qui s'intéresse plus à l'argent qu'au pouvoir, ce dont on lui fait grand grief, mais ce qui, à mon avis, a aussi une certaine grandeur. Car ceci permet à la critique d'exister, ce qui est une grande chose. Or, il est vrai que la bourgeoisie n'assimile rien, je suis d'accord avec Alquié, mais si nous nous plaçons à notre point de vue à nous, c'est-à-dire au point de vue des gens qui pensent et créent contre elle, eh bien ! nous devons considérer que c'est la meilleure société qui ait jamais existé pour nous. Nous pouvons la critiquer, nous pouvons essayer d'en élargir les cadres. Mais il faudrait bien réfléchir avant de lui substituer une autre société qui, elle, ne nous permettrait plus d'exister.

Ferdinand ALQUIÉ. — Je remercie beaucoup Bénichou de cette intervention, dont le moins qu'on puisse dire est qu'elle est à la fois intelligente et courageuse. Bénichou vient de dire des choses qui se discutent, ce n'est point douteux, mais, sur le plan des faits, il a souligné une évidence qu'on passe souvent sous silence, et qui pose un grave problème.

Alfred SAUVY. — Je crois que toute classe dirigeante a peur de l'esprit, a peur de la culture, puisque la culture remue quelque chose et crée, par conséquent, un état susceptible de compromettre l'ordre existant. On dit quelquefois : tel souverain a favorisé les arts ou les sciences. Mais c'est qu'il avait l'impression que cela allait dans une direction qui ne risquait pas de le contredire.

Sur la scission de la bourgeoisie et de l'art, j'ai tout de même l'impression que vers 1840-1860 il y avait encore un certain consensus : l'école de Corot, Millet, par exemple, a trouvé dans la bourgeoisie beaucoup de compréhension : il n'y a qu'à voir la popularité de *L'Angelus*. C'est vraiment à partir de Manet qu'il y a une scission véritable. Le bourgeois accepte — je crois que c'est le principe de l'inoculation — les choses parce qu'il a l'impression qu'il pourra ainsi combattre l'ennemi mieux que s'il le refusait tout d'un coup. Ce que dit Paul Bénichou m'a été dit il y a quelque temps par un Américain, très opposé à son gouvernement, très opposé à la guerre du Viêt-nam. Il m'a dit : « Je n'aime pas le système où nous sommes, mais je peux faire ce que je veux, je vais, avec des amis, où je veux. » Et il y a dans cet énorme pays que sont les États-Unis un grand nombre de petites populations, de petits groupes qui vivent leur vie propre en disant : « C'est entendu, nous pourrions avoir un régime

plus juste, mais en attendant il nous nourrit convenablement et nous pouvons mener notre vie. » Je crois qu'effectivement, il faut tout de même le reconnaître, même si nous sommes obligés d'avaler tous les jours les propos de M. Jean Nocher, on peut constater que nous pouvons être ici et parler en toute liberté sans que M. Pompidou s'en émeuve et même peut-être même sans qu'il en soit informé.

Jean FOLLAIN. — C'est au sujet toujours de cette deuxième question. Je suis à peu près d'accord avec ce qui a été dit, mais tout de même je crois qu'il y a encore un phénomène à signaler : une certaine catégorie de la classe bourgeoise (il s'agit de la grande bourgeoisie, bien entendu) n'a pas très bonne conscience d'appartenir à cette classe, et considère que c'est assez injustement qu'on la trouve étroite d'esprit, fermée aux nouveautés. Ce faisant, elle est parfois sincère, et alors, n'étant pas tellement sur la défensive (je suppose même que cette grande bourgeoisie envisage fort bien qu'un jour elle disparaîtra et ne tient pas éperdument à survivre), lorsqu'elle entend dire qu'elle est étroite d'esprit et qu'elle ne s'ouvre pas aux nouveautés, elle veut prouver le contraire, et quand un mouvement se produit, elle veut s'y montrer accueillante. Il y a du reste plusieurs cas possibles dans cet accueil : ou bien la bourgeoisie est accueillante et remplie de bonne foi, parce qu'elle comprend la valeur et la richesse du nouveau mouvement qui s'offre à la société ; ou bien elle n'en comprend pas la valeur, mais elle est de bonne volonté, elle voudrait en comprendre la valeur et espère même, en s'ouvrant à ce mouvement, en intégrant ce mouvement, ressentir et connaître cette valeur. Un troisième cas peut se produire : la bourgeoisie est contraire à ce mouvement, mais, parce qu'elle est gênée par ce que l'on dit d'elle, elle veut laisser croire qu'elle comprend la valeur qu'elle entend intégrer.

Marie JAKOBOWICZ. — Il me semble paradoxal que la bourgeoisie accepte un mouvement révolutionnaire. En fin de compte, cela s'explique parce qu'il y a séparation, dans le mouvement surréaliste, entre le plan de l'art et le plan de l'action. Dans la mesure où le surréalisme ne cherche plus à transformer la société et se sépare de tout mouvement politique, il ne devient plus dangereux sur le plan de la société. C'est comme cela que j'explique que la bourgeoisie accepte des valeurs qui ne sont plus dangereuses pour elle. Elle peut subsister totalement, malgré la révolte surréaliste.

Jean FOLLAIN. — Je voulais ajouter quelque chose, qui n'a pas exactement trait aux bourgeois. On a avancé que cette situation n'avait pas existé dans la noblesse. Or je crois que si. Au 18ᵉ siècle, la noblesse a beaucoup frayé avec les philosophes, qui étaient tout de même des révolutionnaires d'un certain point de vue, pas toujours d'ailleurs, pas Voltaire peut-être, mais enfin qui désiraient un changement de la société. La noblesse s'est divisée, comme maintenant peut-être la bourgeoisie. Il

y a eu des nobles qui on tenu à recevoir chez eux des philosophes, et il y
a eu une partie de la noblesse qui s'est refusée à les recevoir.

Marie JAKOBOWICZ. — Au 18ᵉ siècle, il y avait vraiment une critique
sociale, politique. On ne peut pas comparer cela avec le surréalisme.

Jean FOLLAIN. — Je remarquais qu'on avait dit tout à l'heure qu'il n'y
avait aucune relation véritable, aucune assimilation entre la noblesse et
la bourgeoisie. Or il y a quand même des ressemblances.

Ferdinand ALQUIÉ. — Si j'ai bien compris la question que vient de poser
Marie Jakobowicz, ce n'est pas à vous, Monsieur, qu'elle s'adressait, c'est
aux surréalistes. Au fond Marie Jakobowicz a dit : si la bourgeoisie assi-
mile le surréalisme (pour ma part, c'est une proposition avec laquelle je ne
suis pas du tout d'accord), c'est qu'il n'est pas dangereux (ce avec quoi
je ne suis pas d'accord non plus). C'est bien ce que vous avez dit ? Au
fond, vous estimez que les surréalistes sont de purs esthètes, bien qu'ils
prétendent le contraire, et que les esthètes n'ont jamais gêné personne.
C'est, il me semble, à Philippe Audoin de répondre.

Philippe AUDOIN. — C'est un redoutable honneur. Je crois, Madame, que
vous avez eu tout à fait raison de poser la question, de souligner que le
surréalisme a toujours entendu se manifester sur un double plan. La dis-
tinction est, bien entendu, artificielle, mais elle est commode, et elle n'est
pas sans fondement : il y a un plan artistique, qui touche le langage,
l'expression picturale et bien d'autres domaines encore, et il y a le plan,
disons, des idées, dans lequel du reste les idées révolutionnaires sont
un aspect, mais ne sont pas tout, il ne faut pas l'oublier. Il est certain qu'à
une époque de son histoire le surréalisme a tenté d'intervenir dans les
luttes sociales et politiques, d'une façon autre qu'idéologique. Mais
jamais les surréalistes n'ont songé à prendre la tête d'une émeute ou d'un
mouvement subversif pouvant renverser les cadres de la société bour-
geoise qu'ils contestaient. Pour cela, ils ont tenté de s'en remettre aux
formations politiques existantes, en soulignant que la conception politique
et le militantisme n'étaient pas en réalité leur fait ni leur intention. Vous
savez que cela s'est assez mal passé, les seules forces disponibles étant
alors celles du parti communiste. Vous savez aussi que, par la suite, les
surréalistes ont tenté de joindre d'autres formations d'inspiration trot-
skyste, ont eu des rapports avec des mouvements anarchistes. A un
moment, ils ont mis quelque espoir dans un mouvement qui, pour ceux
qui l'ont vécu, était assez impressionnant, bien qu'on puisse en sourire à
distance : le mouvement des Citoyens du monde. Cette volonté d'insertion
dans les luttes sociales de leur temps n'a jamais disparu totalement. Je
crois même — et là je vais rejoindre un point qu'a évoqué Alfred Sauvy
tout à l'heure — que le mot révolution est un mot dangereux pour celui
qui l'emploie, et que c'est souvent l'occasion de se donner facilement
bonne conscience au-devant de réalités qu'on se garde bien finalement
de tenter de modifier. C'est vrai, mais je ne crois pas que, dans le sur-

réalisme, on se donne tellement bonne conscience avec le mot ni avec l'idée de révolution. Je crois précisément que c'est un problème vécu douloureusement par les surréalistes, qui ne prétendent pas le résoudre. La volonté révolutionnaire qui se fonde pour eux, et dans leur intention, non seulement sur une volonté d'émancipation économique et sociale, mais sur une revendication qui touche à l'illimité du désir dans ce qu'il a souvent de plus inaccessible, même à celui qui l'éprouve, cette volonté révolutionnaire n'est pas du tout une partie de plaisir, et le fait qu'autour de nous les instances, les agences avouables manquent, est une cause non pas de conflit, mais de scandale, pour reprendre un terme déjà évoqué au sein du mouvement surréaliste tel qu'il vit encore actuellement.

En ce qui concerne la question d'Alceste, qui va nous ramener au pessimisme dont on a parlé hier, on pourrait peut-être ajouter une remarque. Je ne crois pas du tout que l'attitude d'Alceste soit le fait des surréalistes et, au lieu d'en discourir sur le plan des principes, j'en donnerai un exemple précis. Il y a quelques années, dans les pays soviétiques ou soviétisés dont les surréalistes désespèrent (je le rappelle en passant), un certain mouvement, sur le plan artistique, plan pour lequel le surréalisme a des oreilles particulièrement ouvertes, s'est produit. Un poète, médiocre d'ailleurs, d'après ce que je peux voir, Evtouchenko, un poète plus intéressant, Voznessenski, ont éveillé des espoirs parmi les surréalistes ou leurs proches, et il est extrêmement curieux et émouvant de voir combien ce qui venait de l'Est continuait, dès lors qu'il s'agissait d'un espoir de libéralisation, d'une « apparence de soupirail » (comme je le disais hier), à réveiller de nostalgie et d'espoir. Il est bien évident que le procès Brodsky a jeté un peu d'eau sur ce feu qui ne demande qu'à se rallumer. Vous reprochez aux surréalistes de ne pas être dangereux pour la société. Je crois que, sur le plan des idées, ce n'est quand même pas de tout repos. Sur le plan de l'insertion sociale possible de ces idées, c'est une autre affaire ; encore une fois les surréalistes ne forment pas un club révolutionnaire spécialisé.

Jean BRUN. — Je crois que la décade à laquelle nous assistons nous offre cette image d'assimilation ou d'interassimilation, en ce sens que c'est peut-être unique dans l'histoire du surréalisme — les surréalistes ont été consultés, nous ont parlé, et que tout cela s'est déroulé sur le plan de la conversation, de l'échange d'idées. Personne, parmi le public qui ne partageait pas les idées qui étaient énoncées, n'a eu de réaction extrêmement violente, à tel point, je dois dire, que lorsque Jean Schuster a parlé de « racaille tonsurée », je me plaisais à imaginer un ou deux prêtres de choc dans la salle, qui auraient applaudi, approuvé et dit : « Mais oui, oui, vous avez bien raison, je partage tout à fait ce point de vue, on ne le répétera jamais assez, malgré la disparition de la tonsure. » D'un autre côté, on assiste aussi à une autre assimilation : celle des surréalistes qui parlent de pessimisme. J'ai rencontré ici des pessimistes qui font plaisir à voir, ou qui parlent de travailler dans cette institution vénérable

mais bourgeoise qu'est le C.N.R.S. Car au fond on tape contre la
bourgeoisie, personne ne veut être bourgeois, mais tout le monde s'em-
bourgeoise, même l'ouvrier dans les pays développés, il achète une
voiture d'occasion, cherche à avoir la télévision, etc. Je me demande si
cette possibilité qu'a la bourgeoisie de se transformer en une gigantesque
éponge qui assimile tout, y compris ce qui est dirigé contre elle, ne vient
pas de deux choses, et je voudrais poser la question à Alfred Sauvy. Pre-
mièrement, il y a le développement de l'art décoratif et, par l'art déco-
ratif, une introduction, avec abaissement, c'est certain, des nouvelles
formes d'esthétique qui nous sont proposées. Je crois qu'aujourd'hui les
tapisseries, les faïences nous offrent des spectacles étonnants, on peut
fabriquer des sous-Picasso, les formes d'art extrêmement arrondies se
trouvent dans l'ameublement, mêmes les tables ne sont plus carrées ou
rectangulaires, mais ont des formes plus ou moins haricoïdes, si je puis
dire. Je crois donc qu'il y a une éducation de l'œil par ce qu'apporte
l'artiste. J'ai été très surpris, il y a quelques mois, de voir, dans un
magasin de souvenirs à l'usage des touristes étrangers, une reproduction
commerciale à x exemplaires d'une idée de Duchamp qui avait scellé une
ampoule de verre en mettant dessous « Air de Paris ». J'ai vu en vente
quai Saint-Michel des ampoules de verre où il y a ceci : « Emportez un
souvenir de Paris ; quand vous serez déprimé, rentré dans votre pays,
vous casserez l'ampoule et vous respirerez l'air de Paris. » Je crois qu'il
y a là une destruction, par le biais de l'art décoratif, de ce qui apportait
quelque chose d'exceptionnel. Mais il y a aussi une autre raison pour
laquelle on assimile tout : nous vivons sous les moyens d'abrutissement
que sont les moyens audio-visuels, nous vivons dans une civilisation de
l'image, de la publicité, de la télévision, du cinéma, et ces images nous
désensibilisent. Quand nous voyons dans Goya les maquisards espagnols
fusillés par les troupes de Napoléon, nous voyons des hommes qui vont
mourir, qui hurlent leur idéal face aux brutes qui les fusillent. Mais
quand nous voyons dans Paris-Match la même scène, entre la réclame
de la gaine Scandale et celle de l'antimite qui tue les mites sans les faire
souffrir, nous regardons cela d'une façon tout à fait désensibilisée ;
l'image est devenue une fin. On me racontait que, lors de la révolution au
Congo, on allait fusiller quelqu'un. Un journaliste de la télévision
italienne arrive en disant : « Ecoutez, c'est ennuyeux, vous voyez, c'est
la fin de la journée, pour ma caméra, c'est trop sombre. Voulez-vous, je
vous en prie, avoir l'amabilité de ne fusiller Monsieur que demain
matin où la lumière sera plus claire ? Je pourrai ainsi filmer dans de
bonnes conditions. » On lui a accordé cela, et le lendemain, dans de
bonnes conditions cinématographiques, l'exécution s'est déroulée.

Nous vivons aujourd'hui dans le monde du discontinu, c'est pourquoi
nous sommes dans une société de consommation où nous assimilons
n'importe quoi, la société de consommation est devenue omnivore. Nous
vivons dans le discontinu total. Nous sommes à la radio, nous entendons

une causerie sur l'art surréaliste, puis nous allons entendre une chanson-nette, nous passons à la recette sur la confiture de nouilles, et tout cela, dans ce monde discontinu, je ne veux pas dire que nous l'assimilons, mais nous le digérons, nous nous en nourrissons. Voilà pourquoi la bour-geoisie, comme une éponge, absorbe n'importe quoi et ôte à ce qu'il peut y avoir de percutant dans des idées leur pouvoir révolutionnaire.

Ferdinand ALQUIÉ. — Nous remercions beaucoup Jean Brun de cette intéressante intervention. Alfred Sauvy, voulez-vous répondre ?

Alfred SAUVY. — J'aime mieux laisser d'abord la parole à tous les con-tradicteurs. Je répondrai ensuite de façon globale.

Sylvestre CLANCIER. — Ce qui m'a frappé tout à l'heure dans l'inter-vention de Paul Bénichou, c'est l'insistance sur l'aspect marchand et mercantile de la classe bourgeoise. C'est l'essence même de la classe bourgeoise, pour elle tout est en termes de valeur marchande ; aussi il n'y a pas de problème : l'art peut être, lui aussi, mis en termes de marchan-dise. Je pense que les surréalistes, justement, ont toujours su se défendre sur ce point, bien qu'ils aient livré leur peinture au marché bourgeois. Ils ont toujours su se défendre, après coup, contre cette emprise des marchands, et là je repense à la volonté de Magritte de toujours lutter contre la hausse, et contre les marchands qui spéculaient sur ses tableaux. Magritte peint d'une façon totalement désintéressée. Lorsque sa toile est finie, il ne s'occupe pas de savoir ce qu'elle deviendra, il quitte la pièce, va ailleurs, en fait une autre. Je pense aussi au fait plus précis suivant : on lui avait demandé de faire une exposition à Paris ; alors que tout le monde s'attendait à voir du Magritte, il se décida à peindre, en une semaine ou à peu près, à une vitesse extraordinaire, toute une série de toiles anti-Magritte, pour ne pas se laisser figer par le public dans un certain style. Je crois que cette exposition eut un effet de choc sur la société. Donc cela, c'est un moyen pour lutter contre l'assimilation de la bourgeoisie. Il y en a un autre. C'est la discrétion, tout simplement : certains artistes restent à l'écart, refusant de livrer leurs toiles au marché. Je pense à la discrétion d'un Reverdy à la fin de sa vie, et à bien d'autres.

Ferdinand ALQUIÉ. — Il me semble que Sylvestre Clancier a très heureuse-ment complété les éléments qui, dans la conférence de Souris que nous avons entendue hier, permettaient déjà de fournir une réponse à la question posée.

Jochen NOTH. — Je ne suis pas d'accord avec Paul Bénichou sur le fait que ce soit un avantage pour l'art qu'il ait la possibilité de se déployer aussi librement en Occident. Car cette liberté se convertit contre lui-même, en tant qu'elle est devenue moyen de production, moyen d'adaptation à la consommation. Je voudrais rapporter une conversation qu'on a eue en Allemagne, entre amis, lors des dernières persécutions (c'est beaucoup

dire), relégations de philosophes et d'artistes dans les pays de l'Est. On disait : « Cela prouve quand même que là-bas, dans cette société qui est, bien sûr, très stalinienne, mais où il y a quand même le commencement d'une révolution sociale, les idées, l'œuvre artistique ont une valeur qu'elles ont perdue depuis longtemps dans la société occidentale, qui est une société de marchandise. »

Une remarque, maintenant, plus générale, qui se rapporte à la conférence d'Alfred Sauvy. Je pense que le malentendu qui s'était produit à propos d'Alceste peut s'éclairer par rapport à une question que vous n'avez presque pas traitée, celle du groupe surréaliste. Un parti politique, dont l'action est dirigée vers l'extérieur, installe en son sein une discipline qui devient très facilement, presque fatalement, une domination des dirigeants sur les sujets. Dans la révolte surréaliste, le processus est inverse : le groupe n'est pas un outil, mais il crée une sorte d'espace de communication qui peut devenir une espèce de marché intérieur, un moyen qui remplace en grande partie les anciennes communications qu'avait l'artiste avec la société. Donc le refus surréaliste consiste en grande partie en ceci : il est refus de la société elle-même, mais par un organe social qu'est le groupe.

Philippe AUDOIN. — J'approuve ce que vient de dire en dernier lieu Jochen Noth, c'est une vue très juste et très fine sur la raison d'être du groupe. Je me permettrai une remarque au sujet des compromissions que les artistes peuvent s'exposer à avoir avec le monde mercantile où il faut bien qu'ils vivent, car on ne peut pas leur demander de se tuer tous. Cela a été précisément une des choses les plus mal comprises touchant le surréalisme, qu'il ait été si peu indulgent vis-à-vis de ceux de ses membres qui se compromettaient, disons, outre mesure. On a reproché aux surréalistes d'avoir exclu, puisque c'est le mot consacré, Max Ernst, au moment où, déjà peintre coté sur le plan international, il a accepté un prix qui a été jugé inacceptable : ils l'ont fait pour marquer leur souci de se compromettre le moins possible avec ce monde mercantile.

Une dernière remarque, d'un tout autre ordre. Jean Brun a parlé du monde discontinu dans lequel nous vivons. Il est exact que la société de consommation accentue la discontinuité. Il me semble que, de ce point de vue, le surréalisme représente un effort désespéré, une quête passionnée du continu, d'un continu qui peut être celui du sujet à l'intérieur de lui-même — ce qui rejoint un peu ce que j'essayais de dire hier — et aussi d'un continu ou d'une volonté de continu entre le sujet et l'objet, entre le sujet et le monde extérieur. Si l'on envisage la création des objets surréalistes sous cet angle, on s'aperçoit que ce qui est en vue, d'une façon plus ou moins consciente, c'est de provoquer dans l'esprit une espèce de réaction, qui fait que l'objet est vu dans sa nudité, et que, le sujet se dévoilant dans le même mouvement et pendant une fraction de seconde, le divorce entre le regardeur et le regardé est aboli. On a donc

le sentiment que le divorce n'est pas irrémédiable. C'est une des ambitions surréalistes, et non des moindres.

Alfred SAUVY. — Je vais essayer de répondre à tout cela. Je serai peut-être un peu désordonné, parce que je n'ai pas bien suivi l'ordre des questions.

Sur l'éducation de l'œil par tout ce que nous voyons, il y a incontestablement, dans le sens général du mot éducation, une formation par rapport à ce qui était autrefois, et le moins qu'on puisse dire c'est qu'il y a encore beaucoup à faire. Cette formation laisse encore bien des lacunes, mais incontestablement elle a dû jouer un rôle et elle continue à le faire.

Je remercie bien Philippe Audoin des indications qu'il a données sur le groupe surréaliste et en particulier sur la question d'Alceste. Je n'ai pas visé spécialement l'attitude des surréalistes, mais une attitude générale d'opposant qui arrive souvent au résultat inverse de ce qu'on voudrait.

Je suis très frappé par ce qui a été dit sur cette désensibilisation, sur ce caractère omnivore de la société qui accepte maintenant quantité de choses. Pour un homme de mon âge qui a vécu dans une famille provinciale, elle-même en retard de quarante ou cinquante ans sur son temps, vous pensez que je peux trouver un changement extraordinaire en pensant au cadre extrêmement étroit dans lequel vivait une famille provinciale au début du siècle et tout ce que voit maintenant un enfant dès l'âge de huit ans. Il y a de ce point de vue là un changement extrêmement profond ; nous sommes je ne dirai pas blasés, ce n'est pas le mot, mais nous sommes beaucoup moins sensibles à des quantités de choses.

J'arrive à la question essentielle qui est celle de la conscience bourgeoise. Nous raisonnons fatalement comme s'il y avait une bourgeoisie décidant de son sort, fixant sa tactique. C'est, je ne dirai pas un travers, mais une attitude constante de croire unis ses adversaires, ou de supposer, à un groupe extérieur dont on n'a pas la conscience de faire partie, une unité beaucoup plus grande qu'il n'a. Beaucoup de gens ont l'impression que tout est machiné, que tout est arrangé. Or, quand on se trouve à l'intérieur, on a une impression très différente.

Il ne faut pas oublier que nous sommes maintenant dans un régime relativement différent de ceux que nous avons connus pendant la IIIe ou la IVe République. C'était alors plutôt un certain désordre qu'un ordre et qu'une conscience parfaite. J'ai même entendu — comme nous sommes presque tous dans l'opposition, il y a peu de gens qui défendent quelque chose, tout au moins sur le plan économique et social — un ministre au pouvoir disant (c'était un peu après la Libération) : « Qu'est-ce qu'on attend pour... ? », alors que c'était une chose qui dépendait de son ministère. C'est tout à fait symptomatique de l'époque : nous avons l'impression qu'il y a un état de choses contre lequel nous nous insurgeons.

Je ne connais pas le directeur de Saint-Gobain, ni celui de Péchiney, mais il est très possible, si on leur demandait ce qu'ils pensent du surréalisme ou d'adversaires de cette sorte, qu'ils n'en aient aucune idée. Ils vous diront : « Je suis contre le communisme parce que le communisme veut me prendre mes usines ou diminuer mes profits, intervenir dans mes affaires. » Mais il se peut très bien qu'ils n'aient aucune idée du surréalisme. Or ce sont tout de même ces gens qui ont un certain pouvoir, qui peuvent posséder des journaux, etc. Il n'y a donc pas tellement une volonté de la bourgeoisie. Quand on pense aux gouvernements que nous avions, avec des morceaux, un peu à droite ou à gauche, des alternances ! Nous avons peut-être maintenant une idée un peu différente, parce qu'il y a une apparence de cohésion, de volonté d'ordre, il y a une Chambre qui « monte aux ordres », comme on dit. Ce n'est peut-être pas éternel, cela ne sera peut-être pas comme ça l'an prochain, mais pour le moment c'est comme cela, et cela nous renforce dans l'idée d'une cohésion bourgeoise, qui n'est en réalité peut-être pas aussi nette.

Il faut ajouter — c'est peut-être une coïncidence — mais enfin ce gouvernement relativement autoritaire qui pourrait, lui, avoir une action contre la culture artistique, en tout cas contre celle qu'il juge dangereuse (j'ai parlé tout à l'heure de Jean Nocher), a nommé aux Affaires culturelles un homme que l'on peut discuter sur bien des points, mais dont le moins qu'on puisse dire est qu'il n'est pas ignorant, et qu'il n'est pas insensible en matière de culture artistique. Il est possible que si ce gouvernement durait, s'il avait toujours une majorité comme il l'a maintenant, il est possible qu'il en vienne à vouloir épurer les idées, à vouloir moraliser, etc. Il aurait beaucoup à faire parce qu'il n'y a pas seulement la peinture, il y a le cinéma, il y a les disques, il y a la chanson, il y a toutes sortes de choses qui ne vont pas nécessairement dans le sens de l'ordre social.

Henri GINET. — Il s'en occupe, du cinéma !

Alfred SAUVY. — Peut-être pourrait-il s'en occuper encore plus qu'il ne le fait. Il y a certaines gens qui le voudraient. Mais partout nous rencontrons une espèce de compromis boiteux. Alors omnivores, effectivement, nous le sommes devenus, nous sommes une société qui n'a aucun idéal. Je ne vois pas sous quelle bannière peut se ranger le capitalisme, on ne peut pas dire que ce soit celle de Rockefeller ou de Marcel Boussac, cela ne va pas. Alors que le surréalisme a son prophète, s'il est permis de dire, ou ses prophètes, alors que le communisme peut parler au nom de Marx, de Lénine, etc., le capitalisme est un régime inconsistant, mais c'est peut-être son inconsistance qui, précisément, fait sa force. C'est ce qui me semble se dégager de ce que nous avons dit.

1. Ouvrage paru en 1967 aux éditions de Minuit.

DISCUSSION GÉNÉRALE

Ferdinand ALQUIÉ. — Voici donc terminée cette décade consacrée au surréalisme. Ce n'est pas sans scrupule que j'en avais accepté la direction. Il convient maintenant de nous demander ce que cette décade nous a appris et, d'une façon plus générale, si elle a été une réussite ou un échec. Naturellement, ce n'est pas à moi qu'il appartient de répondre à cette question. C'est à vous tous et, plus tard, à ceux qui liront le volume qui communiquera nos exposés et nos débats à un public plus large. Je ne puis donc que formuler un vœu, celui que, après nos efforts, chacun se fasse du surréalisme une idée plus juste.

Et, à ce sujet, j'ai bien des remerciements à adresser. Tout d'abord à Mme Heurgon, l'inspiratrice de la décade, et notre hôtesse ; à Mme de Gandillac, à M. de Gandillac qui ont joué un si grand rôle dans tout ceci ; au groupe surréaliste que je remercie encore de tout cœur d'avoir accepté de participer à nos travaux et d'y avoir apporté une contribution si précieuse en nous exposant sur plusieurs problèmes ses positions fondamentales, en répondant aux questions qui lui ont été posées, et en nous apportant des œuvres, des reproductions de tableaux, des films que nous n'aurions jamais vus sans son concours. Je remercie tous les conférenciers qui ont bien voulu nous faire bénéficier de leur savoir et de leur talent, et tous ceux qui ont pris part aux débats, et nous ont aidés, dans cette mesure, à apporter plus de lumière sur les questions que nous avions posées.

Cette décade, vous le savez, doit se terminer par une discussion générale. Je vais ouvrir cette discussion. Mais, comme il faut tendre à quelque synthèse, je dois imposer quelques règles. Vous m'excuserez d'être ce soir plus autoritaire que je ne l'ai été jusqu'ici. Nous n'examinerons que les questions qui m'ont été d'avance posées. Encore sera-t-il nécessaire, sur chacune de ces questions, de limiter le temps de l'examen. Pendant la décade, je n'ai mesuré le temps de parole à personne ; ce soir, il ne peut en être ainsi. Je pense qu'on ne m'accusera pas de manquer de libéralisme, mais je ne puis faire autrement.

J'ai donc reçu de vous un très grand nombre de questions. De ces questions j'ai dû éliminer celles qui me paraissaient hors du sujet, et d'abord celles qui me concernaient moi-même. On m'a demandé à plusieurs reprises : « Comment pouvez-vous être à la fois un ami de Descartes et un ami des surréalistes ? » Je n'ai pas à répondre à cette question. Je veux seulement préciser encore que je ne me suis jamais dit surréaliste au sens exact que nous avons défini ici. Je ne dis pas cela pour marquer une distance, mais pour rappeler un fait. D'autre part, je comprends Descartes d'une façon qui n'est pas celle dont on le comprend souvent. Enfin, je tiens à préciser que mon admiration pour

Descartes et mon admiration pour le surréalisme n'ont pas été l'objet d'une synthèse tardive, n'ont pas été le fruit, comme certains pourraient le croire, d'un effort de rapprochement entre deux pôles de ma pensée, mais se rencontrent, l'une et l'autre, dès le début de ma réflexion et dans mes tout premiers écrits. Mais j'ai déjà trop parlé de moi.

Une seconde question, qui n'est pas tellement éloignée de la première, mais qui, cette fois, concerne notre débat, porte sur l'accord possible de ce qu'on appelle en général la culture universitaire et de l'esprit surréaliste. Cette question est importante, puisqu'elle a agité les membres du groupe surréaliste eux-mêmes dans l'hésitation, qui a été longtemps la leur, à venir ici. Je ne les en remercie que plus profondément d'être finalement venus. Mais elle a également agité d'autres membres de cette décade, et je donne la parole à l'un d'eux, Robert Stuart Short, qui m'a demandé de vous lire un texte signé de lui-même et de trois de ses camarades.

Robert Stuart SHORT. — Je voudrais tout de suite dire que, bien que je m'engage dans ce texte, je ne suis chargé que d'en être le lecteur. Le texte est en effet signé par quatre personnes : René Lourau, Jochen Noth, Mario Perniola et moi-même. Nous présentons ici quelques observations sur la décade en général.

Nous sommes venus à Cerisy non par pure curiosité, mais poussés par un intérêt très vif pour le surréalisme : 1° en tant que mouvement historique et groupe vivant, 2° en tant que projet révolutionnaire qui cristallise une bonne part de nos aspirations, et pas seulement nos aspirations esthétiques.

C'est dire que, loin de mettre en cause l'idée et la réalisation de cette décade, nous avons été totalement engagés dans son déroulement, dans ce qui a été dit en public et en privé, dans les perspectives que les conférences et les discussions ont pu ouvrir, non seulement sur le plan de la culture, mais aussi et d'abord sur le plan de notre vie dans nos sociétés respectives. Voilà pourquoi nous aimerions faire part de nos réactions : dire publiquement ce que nous ressentons en commun ne consiste en aucune manière à juger de l'extérieur les surréalistes, mais peut entrer dans les objectifs de cette décade. Outre cela, nous y voyons l'avantage de prolonger, au-delà de ces dix jours, le dialogue entre des personnes qui ne se connaissaient pas, et que le projet surréaliste, ainsi que des recherches parallèles sur le projet surréaliste, ont réunies.

Nous avons été frappés par le phénomène suivant : entre le projet surréaliste, tel que nous avons cru le saisir, et la manière dont ce projet a été illustré, perçu et vécu à Cerisy, existe une distance que l'on peut raisonnablement qualifier de normale, mais qui demande à être signalée, analysée, sous peine d'escamoter le problème posé par le surréalisme en 1966.

Le surréalisme s'est posé et se pose encore comme une critique radicale des institutions qui garantissent le désordre social. Parmi ces insti-

tutions, la culture, avec ses modes de communication universitaires et commerciaux, avec sa prétention à la neutralité, son souci d'objectivité, peut et doit être contestée, voire transformée positivement, sans exclure, tout au contraire, la lucidité.

Parce qu'il se situe ou est situé — bon gré mal gré — dans le circuit culturel, le surréalisme prouve, par son histoire, qu'il ne peut qu'entrer en conflit avec l'ordre culturel, sans pour autant se contenter de cet unique champ d'action.

Or, à Cerisy, tout s'est passé comme si, entre la culture (plus spécialement la culture philosophique, parce que les philosophes semblent plus sensibles que d'autres à la signification du surréalisme), entre la culture, donc, et le surréalisme, une sorte de complémentarité s'était établie.

Cette fausse complémentarité a été possible parce que l'on s'est entendu sur une vision anti-historique, intemporelle, voire transcendante du surréalisme. Beaucoup de participants à la décade se sont sentis frustrés par le manque de références aux événements historiques et aux textes.

Bien que l'on sache, de façon aveuglante, que le projet surréaliste ne se confond pas avec les finalités et les méthodes de la culture officielle — laquelle est chargée de préserver la vision du monde que souhaite la société, — en fait, ici, on a accepté une intégration du surréalisme en tant que secteur marginal et original du vaste domaine culturel. Le principe même du surréalisme ne risque-t-il pas d'être menacé autant par cette tentative d'intégration que par d'autres tentatives énergiquement dénoncées ?

Qu'on nous comprenne : il ne saurait être question de dénier à des philosophes et en général à ceux qui sont engagés dans le circuit de la culture officielle le droit de s'intéresser au surréalisme : nous sommes de ceux-là. Par ailleurs, il serait abusif de contester aux surréalistes le droit de fréquenter les philosophes et d'entretenir avec la culture officielle un dialogue. Le problème — qui est notre problème, et non une critique adressée aux « autres », ou un vague point théorique à débattre en toute sérénité — est de comprendre comment le surréalisme peut, dans le dialogue, tolérer la vision du monde et de la culture qui est propagée et que nous vivons ici.

Dans des déclarations qui ont reçu l'assentiment des surréalistes, on a proposé une vision de la société dans laquelle on trouve, d'une part, des préposés à la révolte, d'autre part, des préposés à l'interprétation de cette révolte.

L'antagonisme de ces deux rôles provoque dans l'interprétation de la révolte un appel à la transcendance. La révolte, n'étant plus ressentie comme vécue, a alors besoin, pour établir sa cohérence, de catégories abstraites.

La distance dont nous parlions plus haut est celle qui existe entre une théorie dégagée du vécu et une pratique engagée. Une véritable

théorie de l'engagement devrait se définir par rapport aux buts de cet engagement même.

Nous n'ignorons pas pour autant l'idée d'une libération purement poétique. Nous comprenons que la révolte individuelle est bien obligée de s'accommoder des conditions socio-culturelles du moment. Mais le projet révolutionnaire du surréalisme, s'il veut se situer en dehors de l'histoire, risque d'être lui-même exclu de l'histoire.

S'il veut sortir du cadre de la révolte individuelle et chercher patiemment une perspective historique, le surréalisme doit mordre sur le système des institutions en contestant, partout où cela est possible, la règle du jeu. Par exemple, en élaborant des rapports de plus en plus précis entre la théorie esthétique et la théorie politique, qui nous ont paru beaucoup trop séparées ici.

S'intéresser à d'autres recherches, à d'autres moyens, confronter sans cesse, dans l'esprit d'une critique radicale (comprenant l'autocritique), la théorie et la pratique, ne pas masquer les contradictions mais les vivre dans la pratique afin de les résoudre : autant de points qui peuvent entrer dans le projet surréaliste.

C'est cette direction qu'indiquait, en 1935, le prospectus annonçant la parution de *Contre-attaque,* à propos de la question de l'autorité, du pouvoir, du système social : « Toutes les ressources de la psychologie collective la plus moderne doivent être employées à la recherche d'une solution *heureuse,* écartant les facilités utopiques. »

Parce que nous tenons, nous aussi, à l'exercice de la liberté dans la vie quotidienne, nous prenons celle de vous suggérer ces quelques remarques.

Ferdinand ALQUIÉ. — Je remercie beaucoup Robert Stuart Short. Ce texte est extrêmement complexe ; il est bien évident, et je m'en excuse auprès des auteurs, qu'il ne pourra pas être l'objet d'une discussion complète. Sinon, la séance tout entière lui serait consacrée et il y a d'autres questions à débattre. Je vais donc d'abord, non pas y répondre moi-même, car ce n'est point mon rôle, mais donner quelques indications qui, peut-être, pourront clarifier certains points, puis demander à un des membres du groupe surréaliste s'il veut bien répondre.

En ce qui me concerne, je souligne tout d'abord que ce texte est l'œuvre d'universitaires. C'est important ; ce ne sont pas des extra-universitaires qui condamnent une certaine collusion du surréalisme et de l'université, ce sont des universitaires surréalistes qui, si je peux dire... Pardon ? Vous n'êtes pas universitaires ?

Robert Stuart SHORT. — Oui, mais pas surréalistes.

Ferdinand ALQUIÉ. — Bon. Mais vous êtes des universitaires qui demandent le sens de leur vie au surréalisme, si vous acceptez cette formule, et qui s'interrogent, de ce fait, sur leur dualité intérieure. Car

enfin, ce n'est pas en tant que purs universitaires que vous intervenez. Aucun des universitaires présents n'a trouvé de difficulté à rencontrer les surréalistes. Aucun, non plus, n'a fait autre chose que se mettre à leur écoute. Nul n'a tenté de critiquer les surréalistes, ou de les influencer, ou de diminuer leur liberté de parole. Mais vous estimez que cette objectivité et les conditions mêmes du dialogue sont contraires au surréalisme. C'est donc bien au nom du surréalisme que vous intervenez.

Vous estimez qu'il y a incompatibilité radicale entre l'esprit surréaliste et celui de l'Université. Or, qu'appelle-t-on universitaire ? J'ai déjà dit que j'étais universitaire et que je ne rougissais en rien de l'être, mais je crois qu'il faut, puisque ce terme a été employé ici à plusieurs reprises, préciser encore son sens. Si, être universitaire, c'est refuser de sortir d'une certaine culture et de ses valeurs, il me semble que le débat actuel n'a été en rien universitaire, puisque nous avons admis l'expression de tous les systèmes de valeurs possibles. Il ne s'est pas agi de culture officielle, mais de culture tout court, et je ne crois pas que l'on puisse nier que le surréalisme, en ce sens, appartienne à la culture. Ajouterai-je même que j'ai souvent admiré la culture des surréalistes, leur connaissance des mouvements de pensée qui ont précédé le leur ? Si, être universitaire, c'est être partisan d'une certaine hiérarchie, distinguant les étudiants et les professeurs, cet aspect de l'Université a été également banni de cette décade. Vous avez pu remarquer que j'ai pris pour règle de ne jamais annoncer un conférencier avec un titre quelconque. Je n'ai jamais dit : « Vous allez entendre M. le professeur Un tel. » Donc, ce deuxième aspect de l'esprit universitaire a été rejeté. Qu'est-il donc resté de l'esprit universitaire ? Eh bien ! je dois le dire, un effort pour chercher librement et objectivement la vérité. Sur ce point, je ne vois pas ce qui pourrait opposer les universitaires et les surréalistes. Je suis un lecteur attentif des revues surréalistes, et nombreuses sont, dans ces revues, les mises au point chronologiques, les préoccupations de vérité historique, ou d'établissement des textes. Et, ici même, nous avons souvent admiré la précision des exposés faits par les membres du groupe surréaliste. Il n'est pas de vérité universitaire ou non universitaire. Il n'est qu'une seule vérité.

Il y a, il est vrai, un second problème. Peut-on vivre, à la fois, le surréalisme, et le penser avec objectivité ? Là, je reconnais que la question est grave. Si, pourtant, j'ai accepté d'être le directeur de cette décade, c'est que j'ai cru pouvoir le faire sans m'opposer à l'esprit des surréalistes eux-mêmes. Lisez les *Entretiens* d'André Breton. C'est un livre « sur le surréalisme » dont il retrace avec vérité l'histoire. Et la preuve, c'est que Noël Arnaud, dans un exposé qui a été par vous qualifié de lansonien, s'est plusieurs fois appuyé sur les affirmations d'André Breton lui-même. Au sujet, par exemple, des rapports entre le surréalisme et Dada, Breton dit des choses qui sont tout simplement vraies ; je ne sais pas si elles sont universitaires ou pas, mais elles sont exactes. Il me semble

donc qu'il y a là un faux problème. Si les surréalistes parlent parfois
comme des universitaires, c'est sans doute qu'il n'y a pas plusieurs façons
d'exposer certaines vérités.

Cela dit, il demeure que nul n'a jamais songé à réduire l'activité
surréaliste à la confection d'exposés théoriques, et que la participation
des surréalistes à cette décade ne constitue pas, comme telle, un acte
spécifiquement surréaliste. Mais qui pourrait prétendre que tous les actes
surréalistes doivent être surréalistes ? Cela me rappelle quelques étranges
questions qui ont été posées. Il m'a été demandé, par exemple : « Pour-
quoi les surréalistes, s'ils tendent à avoir un corps glorieux (le mot a été
dit), consentent-ils à manger et à boire ? » Considérons cette question
comme une question sérieuse. Il est bien évident que les surréalistes sont
des hommes, ils n'ont jamais prétendu être autre chose. Il est bien évi-
dent que les surréalistes voulant dépasser, si je puis dire, les limites et
les contraintes qui s'imposent à la condition humaine, n'ont pas la pré-
tention d'échapper, pour l'instant du moins, à cette condition. Cela
posé, il y a des refus surréalistes, et je ne minimise en rien ces refus.
André Souris nous a dit hier, d'une manière très émouvante, comment
il avait renoncé à sa carrière. Mais si l'on peut renoncer à sa carrière,
on ne peut pas renoncer à tout sans mourir. Dès lors il me semble que
le problème posé revient finalement à celui-ci : comment un surréaliste
peut-il consentir à vivre dans un cadre donné ? L'un des membres du
groupe voudrait-il maintenant répondre à la question que Robert Stuart
Short et ses amis ont posée, et d'une autre façon que moi-même ?

Philippe AUDOIN. — Je ne pense pas pouvoir répondre d'une façon
exhaustive à nos jeunes amis. J'ai vu que Robert Stuart Short faisait
des signes de dénégation quand vous avez ramené sa question à celle-ci :
comment les surréalistes peuvent-ils vivre dans un cadre donné ? En effet,
ce n'est pas tout à fait la question posée, je crois que celle-ci est seule-
ment : comment les surréalistes peuvent-ils accepter de participer à un
débat de cet ordre ? Je vous avoue que, personnellement, je comprends
parfaitement la question ; ce qui a été lu tout à l'heure ne me gêne pas,
ne me choque pas. C'est même un problème que les surréalistes se posent,
et je crois que, s'ils ne se le posaient pas, ils ne seraient pas surréalistes.
Néanmoins, je voudrais revenir sur la délicate question que posait
Ferdinand Alquié : comment un surréaliste peut-il vivre dans un cadre
donné ? Evidemment, il est facile de montrer que les surréalistes vivent
dans des cadres donnés, dont ils s'accommodent fort bien, y compris
celui-ci. J'ai fait référence à plusieurs reprises, au cours de cette décade,
à des notions qui étaient de l'ordre de la vie. Je sais bien que c'est un
terme vague. On nous a tendu, on m'a tendu à moi-même, des pièges
d'ordre philosophique, j'ai reconnu ainsi de vieux débats, bien loin de
mon souvenir, et je crois que, d'un point de vue surréaliste, à ce genre
de débats il n'y a pas de réponse à donner. Sur les questions d'ordre
ontologique, sur la question de savoir si telle attitude implique une

distanciation, ou une irruption de néant entre le pour-soi et l'en-soi, ça non, le surréalisme s'en fout totalement. J'ai joué autant que je l'ai pu le jeu de ces questions, puisque c'était un jeu que nous jouions en acceptant de venir ici, mais honnêtement, je dois dire que ce n'est pas pour nous le problème. Le problème est de vivre, de vivre davantage, de vivre beaucoup plus, et de ne pas vivre seul ; ou plutôt de vivre seul d'abord, à plusieurs ensuite, et à tous peut-être, mais ça c'est vraiment la limite de l'espoir. J'ai parlé d'une expérience intérieure, c'est encore un terme que j'emprunte à Georges Bataille, homme qui n'a jamais été dans le surréalisme mais qui a toujours été près de lui, avec des écarts, des défaillances, des brouilles, mais enfin près de lui, et dont la pensée me paraît toujours éclairante lorsqu'il s'agit du surréalisme, parce qu'il est un de ceux qui ont vraiment profondément vécu certaines questions que le surréalisme a fait siennes dès l'origine. C'est au niveau de ce vécu, au niveau de cette exigence que, à mon avis, le surréalisme s'affirme dans sa spécificité. Davantage de conscience, je l'ai dit, davantage de raison, je l'ai dit aussi, davantage d'intelligibilité. Et, bien entendu, tout ceci ne vaut rien si le corps, dans la totalité des sensations qu'il est capable d'éprouver, les pires éventuellement, n'était pas impliqué dans le processus.

Le projet surréaliste, à mon avis, c'est d'abord celui-ci. Ceci dit, que le surréalisme, à partir de ces considérations, s'exprime dans un cadre universitaire, ou dans un cadre bacchique, cela n'a strictement aucune importance.

Ferdinand ALQUIÉ. — Je remercie beaucoup Philippe Audoin. Il y a encore, dans le texte de Robert Stuart Short, une autre question, celle de l'histoire. En effet, certaines phrases du texte semblent reprocher aux surréalistes d'exprimer une sorte d'exigence éternelle et antihistorique. Mais cela rejoint le problème, déjà abordé, du surréalisme et de la révolution [1].

Mme Garcin m'a demandé de poser une question.

Laure GARCIN. — Je voudrais demander aux surréalistes la date à laquelle ils rattachaient l'adhésion de Arp au surréalisme, parce que Arp a été à la fois surréaliste et abstrait.

José PIERRE. — L'œuvre de Arp était déjà connue des futurs surréalistes au moment où les futurs surréalistes et la fin de Dada coexistaient pacifiquement. En tout cas Arp a fait partie du premier groupe d'artistes exposés en 1925, à la première exposition surréaliste. Mais c'est à partir de 1926, et pour des raisons matérielles, car c'est la date à laquelle il s'est installé à Meudon (auparavant, il était en Suisse), c'est à partir de 1926 qu'il a participé directement au mouvement surréaliste. Cette participation a été particulièrement active jusqu'en 1931 ; elle s'est relâchée après, parce que Arp continuait à avoir des activités artistiques

multiples, mais il n'y a jamais eu rupture. Chaque fois qu'il y a eu une exposition surréaliste, à quelque endroit du monde que ce soit, Arp a toujours été représenté. Et, indépendamment de son activité artistique, il a toujours été considéré comme un des plus grands poètes surréalistes.

Laure GARCIN. — Sur le plan plastique, j'avoue que, dans le groupe des abstraits, on lui reprochait justement, disons le mot, de flirter avec les deux mouvements. D'ailleurs, lui-même avait horreur des étiquettes. Je me souviens d'un certain jour où il y avait dans les rues des bagarres politiques ; Arp est arrivé, le visage balafré, les habits lacérés, en nous disant : « Je viens de faire un acte surréaliste. » Et il nous a expliqué : « Voilà, j'ai été coincé par la foule, deux groupes se battaient, et je n'ai pas pu résister, en les entendant crier : ' A bas le Front populaire ', ' Vive le Front populaire ', à crier : ' Vive Violette Nozières ! ' Alors les deux groupes se sont réconciliés pour me battre. » Herbin a dit : « Eh bien ! maintenant vous pouvez enrichir vos titres et mettre sur la liste : Arp surréaliste, abstrait et noziériste. » Il a répondu : « J'accepte. »

Ferdinand ALQUIÉ. — J'arrive maintenant aux questions des musiciens. Voulez-vous, Michel Guiomar, intervenir à ce sujet ?

Michel GUIOMAR. — Je crois qu'on peut être frappé par le fait que le mouvement surréaliste n'a pas porté d'attention au fait musical ; d'abord historiquement, et dans le fait même de la connaissance de la musique. On ne peut guère citer, je crois, que quelques relations d'amitié entre Poulenc et Éluard. Poulenc a mis en musique des poèmes d'Éluard, il a également mis *Les Mamelles de Tirésias* d'Apollinaire en opéra-comique. Je crois également qu'Auric et Darius Milhaud ont collaboré au premier numéro de *Littérature,* avant la formation du groupe. Réciproquement, les musiciens semblent s'être désintéressés du mouvement surréaliste. Ceci me semble une sorte de paradoxe : est-ce que cette méfiance, ou plutôt, ce désintérêt, vient de ce que le côté sonore de la poésie suffit aux surréalistes, et de ce que la musique, comme telle, a pu leur apparaître comme une rivale ou comme un art mineur par rapport à la poésie, parce qu'elle était dépourvue de la magie du verbe qu'eux-mêmes détenaient ?

La musique pourtant n'est-elle pas en elle-même surréelle, au sens le plus ordinaire du mot, c'est-à-dire dans ses éléments constitutifs mêmes ? Et n'est-elle pas également la voix d'une connaissance du surréel, au moins autant que la poésie ou la peinture ? J'ouvre ici une parenthèse, j'avais oublié de parler de ce fait, qu'on n'ignore pas, que Breton, dans *Silence d'or* en particulier, a écrit sur la musique. Mais, eu égard aux textes qu'il a écrits sur les autres arts, c'est tout de même assez peu. Je remarque aussi historiquement que si le surréalisme s'est manifesté par une révolte contre le langage, la musique s'était également, à la même

époque, et même avant, engagée dans cette voie, avec Debussy, avec Stravinsky et le scandale du *Sacre du Printemps* en 1913, scandale qui, à mon sens, a été aussi violent que les scandales surréalistes ou dadaïstes. Puisque je parle de dadaïsme, il semble que l'attitude même d'Érik Satie, ainsi dans le ballet de *Parade,* aurait pu intéresser, plus tard, les surréalistes. Il y a eu également, vers la même époque, l'idée de groupe chez les musiciens. Cela a commencé par exemple, après 1918, avec le groupe qui est lui-même à l'origine du groupe des Six, constitué, chose curieuse d'ailleurs, à partir de Darius Milhaud et d'Auric, qui avaient déjà des relations avec de futurs surréalistes. Ce groupe a été ensuite, vous le savez, agrippé par quelqu'un qu'on a déjà nommé ici ; inutile de redire son nom. Il est assez curieux que les surréalistes n'aient pas alors songé à attirer à eux ce groupe. Il y a eu également l'école d'Arcueil avec Satie, qui aurait pu tenter les surréalistes, et, hors de nos frontières, il y a eu toute l'aventure dodécaphonique de Schönberg et des Viennois, dont la tendance véritablement révolutionnaire quant au langage aurait pu les intéresser.

Ne peut-on dire enfin qu'il y a possibilité d'une écriture musicale surréaliste, en dehors même ou au-dessus des caractères surréels premiers de la musique, en ce sens que certains compositeurs semblent privilégier le fantasme sonore, véritable dictée intérieure, sur ce que je pourrais appeler le discursif musical ? Dans une telle esthétique, nous retrouvons le processus du surréalisme littéraire ou l'image musicale spécifique. Je pense ici à des hommes comme Berlioz, Schumann, Debussy.

Marina SCRIABINE. — Puis-je ajouter une phrase ? car je crois que quelque chose d'essentiel manque : on peut être étonné que les surréalistes aient négligé, dans la musique, le côté proprement dionysiaque, le côté rythmique, celui qui précisément peut favoriser les états extatiques.

Claude COURTOT. — Vous avez cité le texte de *Silence d'or* de Breton ; c'est un des rares textes où Breton s'adresse aux musiciens. Je rappelle que dans ce texte il dit notamment qu'il a toujours cru que l'image était plus auditive que visuelle. Ce texte semble donc être une perche tendue aux musiciens, et j'aimerais savoir comment on a répondu, du côté des musiciens, à l'appel de Breton.

Michel GUIOMAR. — Était-ce vraiment une perche tendue par le surréalisme ?

Claude COURTOT. — C'est une question très complexe ; l'unanimité est loin d'être faite parmi nous et cela vient, je crois, du fait, il faut bien le dire, Breton l'a reconnu lui-même au début de ce texte, d'une insensibilité de Breton, de même que de Péret, à l'égard de la musique. Mais tout de même il y a un effort des surréalistes dans ce texte de Breton, même s'il est unique. Je voudrais savoir s'il y a eu, du côté des musiciens, le même effort.

Ferdinand ALQUIÉ. — Je crois que, sur ce sujet, André Souris devrait nous dire un mot.

André SOURIS. — Je pense qu'il est, en effet, de mon devoir de répondre à ces nombreuses questions qui, je le dirai tout de suite, me paraissent être prises de l'extérieur. Je m'excuse, Michel Guiomar, je serai, en tout ce que je vais dire, à l'opposé de votre point de vue. D'abord il y a une première chose, c'est la surdité musicale de Breton qui est caractéristique, et qu'il m'a avouée d'une façon très touchante, en 1928, quand mes amis, Magritte, Nougé et les autres, m'ont obligé à faire jouer devant lui *Clarisse Juranville*. L'exécution durait dix minutes, et mes amis, qui connaissaient déjà la chose, étaient très intéressés, alors que Breton s'est déclaré absolument imperméable. Il m'a déclaré : « Je ne sais pas reconnaître la différence entre deux sons. Pour moi, les rapports entre les sons, qui constituent la musique, m'échappent totalement. » C'est un cas bien connu, celui de Victor Hugo, de Léopold II, et qui s'appelle l'amusique, comme on dit l'aphasie. Breton est atteint d'amusique. A mes yeux, cela ne le diminue en rien, car je pense, après une longue expérience et des études sociologiques que j'ai faites, que c'est le cas de la plupart des hommes. La musique est accessible à très peu de gens, dans le sens d'une véritable compréhension.

Comme j'étais musicien au moment où j'ai adhéré aux idées, aux lignes de force du surréalisme, il est fatal que je me sois posé la question, vitale pour moi, de concilier ma musique, c'est-à-dire le langage qui était pour moi le plus naturel, avec l'idée même du surréalisme. Ce n'est que très tard que j'ai pu trouver la raison ontologique, pour employer un mot qui convient je crois à cette décade, de la difficulté. C'est que la musique est vraiment un art aveugle, et qui est le lieu même, le domaine de l'imaginaire à l'état pur. Toute allusion faite, à partir de la musique, à quelque chose qui n'est pas musique, est une allusion extra-musicale : si la musique a un sens, c'est au-delà de sa forme. On pourrait dire, à partir de là, que la musique est le domaine idéal de l'imaginaire, et c'est une chose qui peut se prouver puisqu'elle est en dehors du temps, en dehors de la vie, en dehors de la vision ; c'est un art typiquement aveugle. Or, comme justement le propre du surréalisme est de partir du réel, de le considérer comme toujours présent, et de tenter de découvrir dans ce réel une dimension qui lui est immanente, et que l'on a appelée surréelle, il faudrait qu'en musique il y ait deux choses, quelque chose qui soit réel, et quelque chose qui soit irréel musicalement. C'est pourquoi la seule solution que j'ai jamais trouvée, c'est de partir de formes musicales qui auraient déjà un sens pour tout le monde, c'est-à-dire des lieux communs musicaux. C'est tout ce qu'il y a de réel en musique ; on ne peut rien trouver de réel dans une création pure comme celle des musiciens sériels par exemple, ou même dans une fugue de Bach ; il faut partir d'une chose reconnue comme réelle, et lui faire subir, par une opération très particulière, une transformation qui méta-

morphose cette réalité. C'est pourquoi l'emploi des lieux communs, ou des formes toutes faites, m'a paru la seule possibilité d'écrire une musique qui se situe dans un domaine particulier du surréalisme, je dis bien particulier, disons celui de Magritte, là où les objets sont reconnus comme tels et sont métamorphosés par une sorte de magie, qui joue par-delà les objets. Or il y a un autre musicien, auprès duquel je ne suis qu'une poussière, qui, sans être surréaliste, mais en ayant vécu tout de même dans les milieux dada et autour des surréalistes, a fait cela. C'est le plus grand musicien du 20° siècle, Igor Stravinsky. Il s'est servi d'objets tout faits qu'il a puisés n'importe où, aussi bien dans les bastringues que dans le chant grégorien ou la musique classique. A mes yeux, il n'y a que lui qui puisse être étudié dans les perspectives du surréalisme, car la musique sérielle, les nouveaux essais de sonorité qui ont lieu de nos jours sont la conséquence d'un mouvement qui, au contraire, donnait à la musique une expression extérieure à elle-même, je veux parler de l'expressionnisme allemand. La musique sérielle, et toute la musique contemporaine, est en deçà de Stravinsky sur le plan de l'évolution de l'esprit telle que les surréalistes la manifestaient.

Ferdinand ALQUIÉ. — Je suis très reconnaissant à André Souris de cette magnifique mise au point. Elle m'éclaire particulièrement, car j'admire beaucoup Stravinsky.

Maryvonne KENDERGI. — Faisant allusion au fait qu'il faut partir du réel, que dites-vous de la musique concrète ?

André SOURIS. — Elle est pré-réelle.

Ferdinand ALQUIÉ. — Je passe maintenant à un autre groupe de questions. Il m'est absolument impossible de donner la parole à tous ceux qui m'ont posé des questions, je suis forcé de les grouper et de les résumer. Ceux qui les ont posées m'excuseront, je l'espère, si je trahis un peu leur pensée. Je vais quand même lire une ou deux de ces questions : « Puisque Freud est son prophète, le surréalisme lui doit de chercher, comme il l'a fait, à sublimer les forces dont aujourd'hui, grâce à lui, on se rend mieux compte. L'homme a toujours su, plus ou moins bien, maîtriser les forces qu'il a déchaînées, etc. » Ce texte veut signifier que Freud n'est pas, comme les surréalistes le prétendent, celui qui libère, mais au contraire celui qui permet une morale dominant les instincts. Un autre texte déclare : « André Breton écrivait en 1953 : ' Ses premières investigations [celles du surréalisme] l'avaient introduit dans une contrée où le désir était roi. Les limites et les barrières qui cernaient le conscient étaient totalement abolies sous la poussée de pulsions inconscientes auxquelles le surréalisme donnait une totale liberté d'expression. ' Mais la question est de savoir si le surréalisme entend reconnaître cette totale liberté d'expression des désirs les plus violents. Le surréalisme entend-il limiter au domaine de l'esprit le caractère intensément subversif de la

notion de plaisir, qui s'affirme à travers la libre formulation de tous les désirs, ou bien entend-il accepter ce caractère subversif du plaisir dans le domaine de l'acte, et en faire l'apologie ? En résumé, le surréalisme va-t-il jusqu'à accepter les conséquences découlant des écrits du marquis de Sade, ou bien n'en retient-il que l'esprit ? » Cette question est revenue si souvent, et sous tant de formes, que je me borne à ces deux formulations.

Avant de donner la parole aux surréalistes, je voudrais pourtant lire encore quelques questions voisines. L'une d'entre elles est précédée par un éloge des surréalistes, elle est de Jean Brun qui déclare : « A une époque où toutes les compromissions, toutes les communions dans la confusion sont monnaie courante, il est réconfortant de trouver chez les surréalistes une attitude intransigeante. Mais toute révolte n'implique-t-elle pas deux choses : a) Ce contre quoi on se révolte ; b) Ce au nom de quoi on se révolte ? »

Je rattache également à cela les questions concernant la morale sociale. Mais je ne puis retenir une question concernant la drogue, car jamais les surréalistes m'ont conseillé de se droguer. « Pour se mettre dans un état réceptif au surréel, on se drogue, écrit pourtant l'un de vous. Les conséquences sont connues. Les surréalistes ne méconnaissent-ils pas leur grande responsabilité envers la jeunesse qui doit être dans un état psychique et physique parfait, si elle veut être capable de construire pour notre monde un avenir plus sain et plus pur ? » Ici, le reproche est hors de propos. Mais, pour revenir au souci qui inspire ces questions, on pourrait dire ceci : le surréalisme se dit moral, une morale demande une fin, au nom de quoi se constitue donc cette morale ? Au nom du seul désir ? Le surréalisme se dit, par exemple, pour Sade. Mais accepte-t-il alors les conséquences de l'acte sadique ?

Philippe AUDOIN. — On peut répondre assez brièvement. On a souvent cité cette phrase de Breton : « L'acte surréaliste le plus simple consiste à descendre, revolver au poing, dans la rue et à tirer tant qu'on peut sur la foule. » Bien entendu on se garde de citer la phrase qui suit, et qui est : « Tout homme qui n'a pas eu un jour l'envie d'en finir avec le système de crétinisation (ou quelque chose comme cela) a sa place toute marquée dans cette foule, ventre à hauteur du canon. » Je crois que c'est sur ces deux phrases qu'il faut réfléchir. Je ne pense pas que les surréalistes, qui ont usé de violence dans les limites où tout homme se reconnaît le droit d'en user, recommandent le carnage. Ce ne sont pas des terroristes. Le surréalisme inclut la violence dans son projet parce que la violence doit être comprise dans tout projet de libération de l'homme, dans la conscience qu'il a de lui et de ses rapports avec les autres. Sinon on est dans le truquage et dans une forme d'humanisme inacceptable. Et l'inclusion de cette violence n'implique en rien que le surréalisme recommande aux gens de se droguer, de s'abrutir, ou d'attaquer les passants dans la rue. L'accent, je le mettrai néanmoins,

pour conclure, sur le fait que ces possibilités, ces virtualités de violence doivent être intégrées à tout projet libertaire.

Ferdinand ALQUIÉ. — Je remercie Philippe Audoin. Maintenant nous allons passer à l'examen d'un autre problème, le problème de l'amour. Diverses questions m'ont été posées sur le surréalisme et l'amour, inspirées par le regret, qui est aussi le mien, que la conférence sur l'amour n'ait pas eu lieu. Je rappelle que c'est à la suite de circonstances tout à fait indépendantes de ma volonté, et de celle du groupe surréaliste, que cette conférence n'a pu être donnée. Pour la remplacer, les surréalistes avaient d'abord envisagé, à ma demande, de préparer l'exposé de quelques positions fondamentales sur la question ; ils n'ont pas cru, à la dernière minute, devoir le faire, toujours par ce scrupule qui est le leur, et qui n'est pas la chose que j'admire le moins chez eux. L'importance du problème leur a paru interdire toute improvisation. Cela dit, Jean Schuster, qui est absent ce soir, ce dont je suis navré, m'a remis sur l'amour un texte que je vais demander à l'un des membres du groupe de lire s'il le veut bien. Je précise que ce texte n'a pas été écrit pour cette décade, et que ce n'est pas sans hésitation que Jean Schuster me l'a remis. Je le trouve, quant à moi, excellent, mais Jean Schuster semble plus inquiet : ce texte a été écrit pour l'O.R.T.F. et il le juge un peu vulgarisé. Cependant il va nous permettre de discuter un certain nombre de points ; en voici une phrase qui me paraît essentielle et dense : « L'amour de l'homme et de la femme par opposition à l'amour mystique ; l'amour électif par opposition au libertinage ; l'amour charnel par opposition à la mièvrerie sentimentale. » Je crois que ces trois oppositions sont fondamentales, et qu'elles répondent à beaucoup de questions qui ont été posées. Car celles-ci reviennent à ceci : les surréalistes parlent du désir. Veulent-ils l'orgie ? ou l'amour charnel avec n'importe qui, n'importe comment ? Au contraire, vous le voyez, ils demandent l'amour électif, et Breton, dans une de nos dernières conversations, me parlait du caractère, selon lui, lamentable des romans prétendus libres qui paraissent maintenant, et me rappelait combien la notion d'amour électif était pour lui fondamentale. De ce que l'amour charnel est opposé à la mièvrerie sentimentale, de ce que l'amour de l'homme et de la femme est opposé à l'amour mystique, il ne faut donc pas conclure qu'il s'agisse du libertinage, car l'autre terme essentiel est le terme « électif ». Je pense ne pas avoir trahi la pensée de Schuster par ce petit commentaire préalable. Maintenant, écoutons la lecture de son texte :

Claude Courtot lit alors le texte de Jean Schuster :

« ... L'exaltation de la femme, dans le surréalisme, est une constante majeure. Il convient d'y voir, à mon sens, sur le plan théorique, la volonté de restituer au *principe de plaisir* un rôle organisateur qui est dévolu, dans la société actuelle, au seul principe de réalité. L'amour, l'amour de

34

l'homme et de la femme par opposition à l'amour mystique, l'amour électif par opposition au libertinage, l'amour charnel par opposition à la mièvrerie sentimentale, cet amour tel qu'il est donné à tous de le vivre, cette brèche de lumière dans le mur de la misère sociale, c'est naturellement la femme qui en commande le rythme. Que le sort de l'homme puisse à ce point dépendre d'un être que la routine mentale nous présente comme étant de toute passivité, c'est ce que le surréalisme a voulu d'abord reconnaître, puis divulguer. Une objectivation de ce fait, qui reste, pour l'instant, du domaine de ce qu'on pourrait appeler la conscience poétique, serait, à nos yeux, un *précipitant* de forte efficacité dans le changement des rapports humains que nous ne cessons pas de vouloir ...

« ... Le surréalisme peut être compris comme une tentative de conciliation dialectique entre l'attitude sadienne à son niveau le plus ambigu — le triomphe noir de Juliette — et la passion des romantiques allemands. Il ne s'agit de rien de moins que de se rendre favorable un être paré des plus radieux et des plus redoutables prestiges et dont l'investigation psychologique — fût-elle aussi aiguë que chez Stendhal — est fort loin d'avoir dissipé l'énigme ; un être dont Baudelaire a dit qu'il projetait sur nos rêves la plus grande ombre et la plus grande lumière. C'est vers cet être de chair — ne ferait-il qu'effleurer le sol de ses hauts talons, il est bel et bien sur la terre, accordé comme nul autre au mouvement naturel des choses — que le surréalisme entend détourner l'énergie adorante des hommes égarée au ciel. Lorsque Novalis écrivait : « J'ai pour Sophie de la religion, non pas de l'amour. L'amour peut, par la volonté absolue, se muer en religion », on nous permettra de penser que le christianisme, notre ennemi de toujours, ne pouvait trouver son compte...

« ... L'évocation de la femme par les surréalistes prend toujours un caractère sacré. La femme est la grande invitée dans l'état de disponibilité lyrique où nous nous plaisons. On ne saurait lui mesurer les hommages, on ne saurait, non plus, se départir d'exigence d'équité autre que formelle à son égard. Lorsque Fourier dit superbement que le bonheur des hommes se proportionne à la liberté dont jouissent les femmes, persuadons-nous qu'il y a là une revendication sous-jacente nullement satisfaite, à ce jour, par l'octroi d'une carte d'électrice ou le droit de porter, comme les hommes, certaines *babioles*. C'est à la libération intégrale de la femme qu'il faut aboutir, en commençant par la suppression des contraintes sexuelles et conceptionnelles. C'est à cause de ces contraintes que l'intégration de plus en plus massive de la femme dans le système salarial passe, aux yeux de sociologues réputés progressistes, pour libérante. Je dis que ces messieurs ont la vue décidément ultracourte. Nous avons, quant à nous, une idée un peu moins sommaire de la liberté, et nous ne croyons pas que la femme s'accomplisse en tant que telle en se soumettant, pour échapper, en principe, à la tutelle économique du mari ou de l'amant, à cette infamie qu'est, pour tous, le travail salarié.

. .

« De Sade à Apollinaire, de Fourier à Breton, de Novalis à Péret, un monde nouveau s'est construit dans l'esprit humain. Un monde où l'amour, la poésie, la liberté sont à la fois arcanes et lois. La femme est le centre sensible de ce monde. Plus manifestes sont ses liens avec l'amour, mais tout aussi décisifs les pouvoirs que nous lui connaissons sur la poésie et la liberté. »

Ferdinand ALQUIÉ. — Je remercie Claude Courtot de cette lecture. Qui veut poser des questions ?

Maurice de GANDILLAC. — Dans ce beau texte, Schuster oppose à l'amour mystique celui de l'homme et de la femme. Il élimine par conséquent, sans le préciser, un troisième terme qui a une grande importance dans l'histoire de la civilisation : c'est l'homosexualité. Or, il y a eu de tout temps, et particulièrement dans notre société actuelle, un grand nombre d'écrivains et d'artistes qui doivent trouver que c'est là une lacune. Car le fait homosexuel joue un rôle essentiel dans la littérature, la poésie, la vie, la société contemporaine. J'aimerais alors savoir quelle est la réponse surréaliste à cette question.

José PIERRE. — Je ne pense pas pouvoir répondre entièrement à cette question, mais il me semble que l'on peut, comme dans toutes les questions vagues, essayer de l'aborder par des points précis. Par exemple, pour des hommes qui ont joué un rôle essentiel comme précurseurs du surréalisme, je pense aussi bien à Sade qu'à Rimbaud, et peut-être à Lautréamont et à Jarry, il est certain que l'homosexualité a été une composante essentielle non seulement de leur vie, mais de la prise de position à laquelle le surréalisme attache une si grande importance. J'en proposerai une explication qui paraîtra peut-être dérisoire : ces personnages ont adopté essentiellement une position de révolte pure, la plus pure et la plus absolue qui soit, différente, mais dans chacun de ces cas portée à son maximum. Leur désir de s'opposer à la société s'est heurté, sur le plan de la vie quotidienne, à une certaine représentation de la famille, au fait que les gens se marient, font des enfants, etc. Le moyen de refuser le plus strictement cette solution de conformisme a été pour eux l'homosexualité, non seulement vécue, mais affichée, célébrée, surtout dans le cas de Sade et de Rimbaud. D'autre part, l'importance extraordinaire, pour le surréalisme, du romantisme allemand, et en particulier de la notion de la femme à qui ce romantisme fait la plus grande place, a été déterminante. La femme est une sorte de clé, l'amour avec la femme est non seulement la clé du désir, mais la clé du contact profond avec la nature, avec la vérité. Dès lors, comparée à cet amour avec la femme, que peut donner l'homosexualité ? C'est une chose vers laquelle on peut être porté par des raisons épidermiques, parce qu'il s'est trouvé qu'un accident de parcours vous a amené à préférer les

garçons aux filles. Bon. Pourquoi pas ? On n'est pas maître de son existence ! Mais si on compare l'un et l'autre amour, on verra que l'un débouche sur un plaisir pur et simple, l'autre sur la connaissance.

Maurice de GANDILLAC. — Je crois que vous avez diminué singulièrement la portée du fait homosexuel, du fait uranien pour employer une expression fort ancienne, et qui renvoie à un texte de Novalis, qui n'était aucunement homosexuel, texte qui débouche sur le mot *Himmel,* sur le mot ciel, dans un sens qui n'est pas le sens transcendant. Le phénomène uranien avec ses arrière-plans platoniciens n'est pas un simple fait de révolte. Rimbaud pouvait se révolter de cent autres façons. S'il a connu Verlaine, ce n'était pas pour se révolter contre la société, c'est parce qu'il éprouvait avec Verlaine quelque chose dont nous n'avons pas le droit de dire que c'est un pur plaisir qui ne débouche pas sur une connaissance, pas plus que nous n'avons le droit de dire que le plaisir avec la femme débouche nécessairement sur la connaissance. Tout est dans le style et dans la qualité du rapport. Réhabiliter la femme est très bien, mais on ne peut dénier systématiquement à l'homme la possibilité d'une amitié qui peut prendre des formes pédérastiques quelquefois très nobles. C'est là diminuer la dimension de l'homme au profit de la femme en en faisant exclusivement l'inspiratrice affective, et surréelle. N'y a-t-il pas là quelque résurgence d'une théorie gnostique de l'« éternel féminin » ?

Philippe AUDOIN. — Dans le monde platonicien, Monsieur, l'amour homosexuel n'est-il pas recommandé justement dans la mesure où il permet d'échapper à l'amour ?

Maurice de GANDILLAC. — Bien au contraire, c'est le seul amour possible pour Platon. La relation charnelle avec la femme n'a guère qu'un sens procréateur. Le seul amour, Éros, c'est celui de l'homme pour l'homme, même s'il est sublimé, au-delà de la chair, mais il est avant tout *paideia,* éducation mutuelle dans la beauté.

Philippe AUDOIN. — Certains des membres du groupe surréaliste, comme Crevel, n'étaient pas exempts de tentation homosexuelle. Et je ne crois pas qu'il faille faire de cela un problème central. Certainement, la préférence des surréalistes va à la femme. Mais la femme surréaliste est un peu la Dame à la Licorne, si vous voulez.

Ferdinand ALQUIÉ. — Je voudrais faire deux remarques. Il me semble qu'il y a entre l'amour homosexuel et l'amour hétérosexuel une différence fondamentale ; je ne décide pas lequel est supérieur à l'autre, je crois seulement qu'il y a entre eux une différence fondamentale de sentiments en ce sens que le premier est l'amour de son propre semblable, le second l'amour de l'autre comme autre. Je ne sais si ce n'est pas là que l'on pourrait trouver une solution au problème. Je me demande s'il n'y a pas quelque chose de profondément commun entre l'amour du

merveilleux chez les surréalistes et l'amour de la femme, ces deux amours sont amour de ce qui est autre que moi. L'amour de l'autre homme, c'est l'amour de mon semblable, d'un être qui ne peut me révéler qu'un autre moi-même vu dans un miroir. L'amour de la femme comme femme (quand l'aimant est un homme, bien sûr) est l'amour de l'autre, l'amour de ce que je ne suis pas, et qui contient, de ce fait, comme un mystère inaccessible. Mais je suggère simplement cette idée. La seconde remarque que je présenterai est que je ne voudrais pas que le groupe surréaliste ait l'impression, comme Philippe Audoin le disait hier, de passer ici un examen. Il y a entre un examen et ce qui se passe ici une différence radicale. Dans un examen, c'est l'interrogateur qui sait et c'est l'interrogé qui, souvent, ne sait pas. Ici, c'est exactement le contraire ; c'est l'interrogateur qui ne sait pas, et c'est l'interrogé qui est supposé savoir. Je l'ai dit : les universitaires que nous sommes sont à l'écoute du surréalisme.

Pierre PRIGIONI. — Je crois que Breton va spontanément vers l'amour hétérosexuel parce qu'il correspond, me semble-t-il, à la définition de l'image poétique réalisée dans la vie ; ce sont proprement les deux pôles les plus extrêmes qui entrent en contact. Ce ne pourrait pas être exactement le cas avec l'homosexualité. Et cette question de l'image poétique distingue, me semble-t-il, le surréalisme du dadaïsme. Cela est encore assez vague, confus, vers les années vingt-quatre, mais se distingue très nettement à partir de 1927 quand Breton découvre la valeur de la réciprocité. On sait que l'amour sera nécessairement réciproque, c'est-à-dire qu'il correspondra à l'image poétique.

Ferdinand ALQUIÉ. — C'est fort intéressant.

Anne CLANCIER. — Je voudrais dire un mot à propos de cette question de l'homosexualité. Je ne veux faire aucun reproche aux surréalistes, c'est une question que j'ai souvent discutée avec Philippe Soupault, qui m'a toujours dit : « Nous sommes hostiles à l'homosexualité, nous ne l'avons jamais admise. » C'est une position. Mais je crois qu'il est très important de voir que, dans les deux cas, le sentiment est le même. Il n'y a à peu près pas d'êtres qui peuvent accepter, même sur le plan intellectuel, de concevoir les deux formes d'amour. Il y a un conflit et l'on répudie toujours l'une des deux formes. Il s'est trouvé, peut-être par hasard, que les surréalistes, en majorité, n'étaient pas homosexuels, donc qu'il leur était impossible de concevoir l'autre forme d'amour qui pourtant est exactement la même chose. Je crois que cela est très français, bien qu'il y ait des homosexuels français, mais je pense qu'il est dans la ligne de la France de répudier cette forme d'amour : les amitiés qui sont nées du romantisme allemand sont souvent considérées comme gênantes par les Français. Les amitiés passionnées n'existent pas chez nous. Je crois que, depuis Montaigne et la Boétie, on n'a jamais vu d'exemple d'amitié entre deux hommes non homosexuels.

Un point intéressant dont a parlé Ferdinand Alquié, c'est de penser qu'on recherche sa propre image dans l'homosexualité. Cela existe en effet : il y a certaines formes d'homosexualité qui sont des formes de narcissisme. On recherche son semblable parce que l'on a peur du contact avec l'autre ; quand l'autre est soi-même, on est rassuré. Mais il y a d'autres formes d'homosexualité où l'autre est vraiment l'autre, et, si vous voulez, cela peut être une angoisse, mais le sentiment n'en est pas moins l'amour.

Une question que je voulais poser : Jean Schuster parle de la nécessité de restituer au principe du plaisir un rôle qui, dans la société actuelle, est dévolu au principe de réalité. Il dit cela à propos de l'exaltation de la femme dans le surréalisme. J'ai l'impression qu'il y a un contresens ou une incomplétude de sens chez les surréalistes en ce qui concerne cette théorie de Freud.

Philippe AUDOIN. — Pensez-vous que l'organisation sociale telle que nous la connaissons actuellement soit fondée sur un principe autre que le principe dit de réalité ?

Anne CLANCIER. — Vous faites bien de parler de la société. J'ai l'impression que vous l'entendez dans le seul sens de ce qu'elle est aujourd'hui, avec sa forme contre laquelle quelquefois nous nous révoltons ; c'est à cette réalité-là que vous vous opposez et que vous opposez le principe de plaisir. A ce moment-là je comprends ce que vous voulez dire. Mais dans le sens freudien, le principe de la réalité n'est pas lié seulement à la société, il est lié à toute l'évolution de l'homme.

Philippe AUDOIN. — On pourrait distinguer deux niveaux dans la constitution du principe de réalité. Il y a le principe de réalité qui fait qu'on évite de se cogner une seconde fois contre ce qui vous a fait mal ; c'est un principe de survie. En fait, le principe de réalité annexe à ce moment le rôle dévolu normalement à l'Éros. Vous savez mieux que moi que Freud, en admettant ces deux principes, n'en faisait pas deux entités existant en elles-mêmes, mais presque deux concepts. Mais ne serait-il pas préférable, comme je l'ai esquissé un peu hier, de situer l'intervention du surréalisme au niveau de la constitution du sur-moi, qui agit sous une pression pouvant être assimilée à un principe de réalité qui puise sa force non pas dans la réalité bien pleine, mais dans la réalité sociale ? Les surréalistes ne s'en prennent pas au principe de réalité d'ordre primaire, mais bien entendu à la constitution du principe de réalité d'ordre secondaire qui est social, répressif et même sur-répressif dans à peu près toute société d'exploitation, et nous ne vivons, à ma connaissance, que dans des sociétés d'exploitation. C'est une remarque que je voulais faire en passant, elle ne répond pas à votre question.

Anne CLANCIER. — Si, elle y répond en grande partie. Vous prenez le

principe à l'origine, au moment de la constitution du sur-moi, au moment de l'Œdipe. A ce moment-là, s'opposer au principe serait dire : au fond, il faut réaliser l'Œdipe. Ce qui serait finalement presque contraire au principe du plaisir, puisqu'on arriverait à la culpabilité. Plus tard, quand la personnalité est formée, il faut secouer le sur-moi trop féroce, comme nous le faisons dans nos cures ; nous aidons le patient à assouplir son sur-moi pour ne pas être trop esclave.

Philippe AUDOIN. — Les surréalistes n'ont jamais entendu, par une cure quelconque, rendre les individus aptes, ou plus aptes, à remplir leur partie dans l'orchestre social. Ce n'est pas cela du tout. La contestation du principe de réalité sociale est d'un autre ordre. Elle ne permet pas, elle n'a pas pour objet de permettre aux gens de digérer leur névrose ; là vraiment les fins diffèrent totalement. Je crois qu'il faut le souligner.

Anne CLANCIER. — Je précise que les psychanalystes n'entendent pas la cure comme l'entendent certains psychanalystes américains, à savoir, aider l'homme à s'adapter à la société. Il arrive quelquefois qu'après la cure on ne s'adapte plus du tout à la société où l'on est, mais on s'accepte soi-même.

Philippe AUDOIN. — Je m'en doutais bien un peu.

Marie JACOBOWICZ. — L'attitude des surréalistes par rapport à l'homosexualité me paraît très révélatrice, parce qu'il s'avère qu'une libération totale est impossible, et que la liberté surréaliste suppose pratiquement certaines limites.

Philippe AUDOIN. — Vous savez, le surréalisme n'a rien contre l'homosexualité féminine, et j'ai dit tout à l'heure que le refus de l'homosexualité des surréalistes n'était pas une condition centrale, fondamentale, elle est simplement d'ordre historique, d'ordre événementiel.

Ferdinand ALQUIÉ. — En tout cas je crois que ce n'est pas, comme vous le pensez, Madame, une règle morale, au sens où vous l'entendez, ni l'imposition d'une limite. Si c'était cela, que dirait-on de l'acte sadique qui a été mis tout à l'heure en cause ?

Sylvestre CLANCIER. — Je voudrais revenir à l'intervention de José Pierre. Lorsque José Pierre nous a parlé de Rimbaud, de Sade, de Jarry, il semblait nous dire que ces hommes étaient devenus homosexuels parce qu'ils étaient révoltés contre la société, et parce que la société contre laquelle ils se révoltaient était profondément hostile à cette homosexualité. Je pense que l'on pourrait renverser cela. C'était peut-être parce que ces hommes avaient en eux-mêmes un penchant à l'homosexualité qu'ils se sont révoltés contre la société.

José PIERRE. — Un mot qui n'est pas une réponse ; on va trouver que je

régresse vers le dadaïsme, mais Picabia disait : « J'aime les pédérastes parce qu'ils ne font pas de soldats. »

Ferdinand ALQUIÉ. — Oui, c'est un peu dada, en effet. Je vais, hélas ! être obligé d'interrompre bientôt cette discussion sur l'amour, mais je suis ennuyé qu'elle ait uniquement porté sur l'homosexualité. Ayant fait lire ce très beau texte de Schuster, m'adressant à un public qui, tout de même, a lu Breton, a lu L'Amour fou, j'aimerais que quelqu'un pose aux surréalistes une autre question sur l'amour.

René LOURAU. — Dans sa conversation avec Anne Clancier, Philippe Audoin nous a dit que le surréalisme cherchait à contester le sur-moi social plutôt que le principe de réalité en général. Je voulais vous demander si cela n'impliquait pas une action sur l'institution de la famille telle qu'elle est, et sur les institutions éducatives telles qu'elles existent ?

Philippe AUDOIN. — En ce qui concerne la famille, la patrie et la religion, le surréalisme s'est exprimé il y a fort longtemps, et sans ambages. Que le surréalisme considère que la famille est un lieu où l'on fait des fous et des criminels, cela ne paraît absolument pas douteux, ce qui n'empêche pas les surréalistes d'avoir des enfants, bien entendu. Quant à savoir comment ils agiront avec eux, c'est leur problème. Que voulez-vous que je vous réponde de plus ?

Georges SEBBAG. — A propos de l'amour, je crois que le fait qu'il n'y a pas eu de surréalistes femmes a peut-être déterminé cette position (je lance cela à titre d'hypothèse) de l'idéal féminin. Dans ce sens, il est certain que ce sont les conditions historiques et les déterminations du groupe lui-même qui ont engendré cette perspective.

Philippe AUDOIN. — On pourrait ajouter ceci, qui retrouverait curieusement le problème de la musique : au fond il semble bien que la musique n'ait pas eu besoin du surréalisme pour se délivrer, elle était déjà délivrée avant que le surréalisme se penche sur le problème des asservissements des moyens d'expression. Le surréalisme a donc porté son effort sur le langage et sur les moyens d'expression plastique. On pourrait dire de même que la femme, dans la mesure où elle n'est pas délivrée non plus dans l'ordre social, lui est apparue comme quelque chose à délivrer. Le salut du langage dans la recherche d'un non-discontinu, le salut de la femme, et de l'homme par la femme bien entendu, sont au fond trois aspects de sa préoccupation, et nous retrouvons le problème du discontinu que posait Jean Brun ce matin, le surréalisme étant bien quelque chose qui s'oppose au discontinu, la femme, dans sa situation sociale présente, étant en état de discontinuité. Et bien entendu, quand on sauve quelque chose de son altérité, on se sauve soi-même.

Ferdinand ALQUIÉ. — J'avais confié l'exposé sur l'amour à Mlle Marguerite Bonnet, c'est-à-dire à une femme, et il m'aurait intéressé de voir

comment une femme parle de l'amour surréaliste. Mais elle n'a pu venir, et j'ai déjà dit combien je le regrette [2].

On m'a posé aussi de nombreuses questions sur un sujet qui n'a pas été traité, ou plutôt qui a été peu traité : l'ésotérisme, et sur des sujets voisins : la pensée traditionnelle, l'occultisme, etc. Et, à ce sujet, on revient sur les rapports du surréalisme et de la religion. Je ne voudrais pas reposer à nouveau, à ce sujet, le problème philosophique de la transcendance, dont il a déjà été beaucoup parlé. Mais on revient sur le rapport du surréalisme et de la religion. Est-ce qu'il la nie, est-ce qu'il la dépasse ou est-ce qu'il la récupère ? A cette question, du reste, Philippe Audoin a déjà partiellement répondu hier. Il y a aussi la question de la magie. Est-ce que les surréalistes croient ou non à la magie ? On interroge aussi sur les rapports de la croyance au hasard objectif et de la croyance magique. On demande comment on peut les différencier. On demande encore : « Existe-t-il une différence essentielle entre les moyens de libération recherchés par les surréalistes et ceux des religions sans Dieu, comme le bouddhisme ? » Cet ensemble de questions, je le résumerai de la façon suivante : le surréel, les surréalistes nous disent très clairement ce qu'il n'est pas, et le surréalisme se présente ainsi comme une philosophie du non. A chaque fois qu'on qualifie le surréel, c'est par un non violent qu'il répond. Le surréalisme refuse donc de se laisser confondre avec toute doctrine qualifiant le surréel, donc avec toute religion. Mais l'esprit surréaliste n'est-il pas dans son fond un esprit religieux ? Pardonnez-moi de poser le problème sous cette forme globale.

Philippe AUDOIN. — L'esprit surréaliste n'est pas du tout religieux. J'ai peu de chose à dire, mais je rappellerai que, ce matin, j'ai eu grande joie à entendre Ferdinand Alquié et Alfred Sauvy se confier réciproquement, en rationalistes qu'ils sont ou qu'ils prétendent être, qu'ils caressaient amoureusement les éditions originales. Prendre un rationaliste en flagrant délit de comportement magique, c'est toujours une grande satisfaction pour l'esprit. Vous me pardonnerez cette remarque. Cette attitude qu'on peut avoir à l'égard d'un livre qui a vécu avec l'auteur et et qui est peut-être passé par ses mains, le surréalisme n'est pas du tout pour la récuser. J'ai vu des collectionneurs d'objets sauvages refuser d'acheter des objets d'une authenticité parfaite, faits anciennement, à une époque où les techniques primitives n'étaient pas encore gâtées par l'action des missionnaires ou d'autres peut-être pires, et se dire : oui, l'objet est très beau, il est parfait, mais voyez-vous, par un hasard extraordinaire, il n'a pas servi. Que se passe-t-il à ce niveau-là ? Il est bien évident que l'esprit naïf pense que l'objet s'est chargé lui-même des pratiques auxquelles il a servi. En réalité, je pense que c'est l'esprit du possesseur, de l'observateur, ou de celui qui le manie, qui l'investit, mais, pour pratiquer cet investissement, son imagination et son désir ont recours aux cérémonies étrangères qui ont patiné et sacré cet objet. Ce faisant, je ne pense pas qu'il soit victime d'une illusion : il instaure, avec

l'objet, des rapports d'un type particulier qui ne sont pas des rapports malheureux. Or, il faut se souvenir que les rapports des hommes avec les objets sont généralement des rapports malheureux et que l'ambition du surréalisme a été de rendre ces rapports moins malheureux. J'ai parlé ce matin, je crois, de l'annulation du sentiment de la distance entre le sujet et l'objet. Nous ne sommes pas tellement loin du problème de la transcendance dans cette question, pourtant très concrète. La transcendance, pourquoi ne pas accepter le terme, après tout ? Moi, je suis pour récupérer tous ces termes-là, et les retourner contre ceux qui les ont conçus. Nous parlions d'alchimie également. Je pensais à un vieux traité qui s'appelle *Verbum demissum* (la parole perdue). Je crois qu'il n'y a pas de parole perdue, il n'y a que des paroles volées, et ce qui dans l'homme est, de nos jours bien sûr, mais de tout temps et presque dans toutes les cultures, mobilisé à des fins religieuses, pour consolider les relations tribales ou sociales qui tournent toujours à l'asservissement, ce qui dans l'homme est tourné vers ces fins appartient à l'homme et doit lui être restitué de quelque façon ; je ne sais pas comment, si je le savais je l'aurais fait depuis longtemps, mais je crois que c'est le projet surréaliste. La transcendance, si transcendance il y a, est une transcendance intérieure, et ce qui est investi dans des entités plus ou moins imposées par la tradition, la culture, la société, doit être récupéré et rendu au sujet.

Ferdinand ALQUIÉ. — Je passe à un autre chapitre. On a posé un certain nombre de questions relatives à l'art. L'une est relative au rapport de l'art et de la science ; je ne crois pas que ce problème soit proprement surréaliste. Une autre demande si le véritable critère de l'œuvre d'art est l'émotion, l'enthousiasme, le bonheur que nous donne l'œuvre.

Je trouve aussi cette question que je vous lis : « Dans quelle mesure un véritable symbolisme, conscient et élaboré, prenant une place importante au sein d'une œuvre surréaliste, limite-t-il le caractère surréaliste de cette œuvre ? » On a déjà posé ici la question du symbole dans le surréalisme, certains ont déclaré que l'œuvre surréaliste ne pouvait pas être symbolique. Et celui qui a posé la question ajoute : « Une telle question pourrait s'appuyer, lors de la discussion générale, sur une réflexion concernant l'œuvre de Buñuel, *L'Ange exterminateur*. » Certains en effet, après notre discussion sur *L'Ange exterminateur*, se sont demandé si les observations de Maurice de Gandillac et d'Henri Gouhier ne faisaient pas de *L'Ange exterminateur* une œuvre symbolique, c'est-à-dire non surréaliste. C'est un problème qui est posé.

D'autres questions concernent, de façon générale, la signification de l'œuvre surréaliste, et je crains que certaines aient été posées par des gens qui n'ont pas entendu l'excellente conférence que Gérard Legrand a faite le premier jour sur « Surréalisme, langage et communication. »

Si, dit-on, le regard est une création pure, alors l'œuvre ne signifie rien, elle ne se réfère à aucune signification. Ce n'est pas le cas de

l'œuvre surréaliste, qui est quand même signifiante : sur *L'Ange extermi-nateur,* on nous a lu un texte de Kyrou qui la donne bien pour telle. D'autre part, l'œuvre d'art n'est pas pour les surréalistes un pur jeu. Et ce n'est pas non plus une œuvre académique, voulant reproduire le réel selon les règles d'un certain naturalisme. Quelle est donc cette signification de l'œuvre, qui ne se réduit pas à une signification purement représentative ? En ceci, je résume et explique plusieurs questions. Ainsi, *L'Ange extermi-nateur* a une première signification, à un premier degré, celle que l'on pourrait découvrir en racontant l'histoire telle qu'on la voit d'abord. On peut dire en effet : il se passe ceci et cela, il y a des gens qui ne peuvent sortir, un chef d'orchestre qui fait un signe maçonnique, etc. Mais il y a évidemment d'autres degrés de signification. Que signifie l'œuvre surréaliste ? Voilà la question posée.

Georges SEBBAG. — Une précision à propos de *L'Ange exterminateur.* Je crains que l'appel aux symboles n'ait laissé penser à beaucoup de gens, ici présents, que ce symbolisme donnait la clé du film lui-même. Ce que je ne crois absolument pas. Beaucoup d'exégètes cinématographiques veulent réduire ainsi les œuvres surréalistes. Ces exégètes, lorsqu'ils sont, par exemple, mus par une idéologie religieuse, tentent, par le jeu du sym-bolisme parce que ce jeu se prête admirablement à leur interprétation, de détourner le sens de la force même du film. Je crois au contraire que l'œuvre surréaliste possède une force propre, un souffle qui la traverse, et c'est ce que peut ou doit percevoir le spectateur. Si l'on s'en tient à une lecture, d'ailleurs discontinue et peut-être laborieuse, du film au niveau des symboles, on ne s'y retrouve pas.

Ferdinand ALQUIÉ. — Sur ce point, mon cher Sebbag, je ne suis pas de votre avis. Il me semble que le scandale, l'anti-religion, l'athéisme que Kyrou note dans ce film, seraient strictement imperceptibles à celui qui, précisément, ne connaîtrait pas ces symboles. *L'Age d'or,* sans doute, pouvait, de façon directe, heurter violemment tout esprit religieux. En effet, le côté blasphématoire, sacrilège, est là hautement affirmé. Dès le début, on voit des évêques qui se transforment en squelettes, par la suite on voit le saint sacrement, dans une automobile, près d'une jambe de femme, etc. Vous me direz que, même là, pour saisir l'anti-religion, encore faut-il savoir ce que c'est qu'un évêque. Mais enfin, c'est assez généralement connu. On peut donc admettre que le choc est immédiat. Mais pour *L'Ange exterminateur,* il en est autrement. Supposez quelqu'un qui n'aurait aucune idée des textes bibliques auxquels Maurice de Gan-dillac et Henri Gouhier faisaient allusion. Comment voulez-vous donc qu'il s'aperçoive que ce film est anti-religieux ? Les scènes lui paraîtraient parfaitement neutres au point de vue religieux. Des gens sont dans une maison, ils ne peuvent pas sortir. On égorge un agneau, ce qui n'est pas anti-religieux par définition. Des gens frappent contre le mur, font jaillir de l'eau d'un tuyau (si on ne pense pas à Moïse, on ne pense pas au

religieux). On voit ensuite une cérémonie dans une église ; cette céré-
monie se déroule de façon correcte, les trois prêtres disent leur messe de
façon régulière, les gens, dans la nef, se tiennent très bien. Il ne me
semble donc pas que ce soient nécessairement des exégètes soucieux de
ramener ce film à la religion qui soulignent ces symboles. Il me semble
au contraire que si l'on ne souligne pas d'abord cet aspect du film, on
ne peut plus rien y comprendre, même son aspect anti-religieux.

Georges SEBBAG. — Je faisais référence à des critiques cinématogra-
phiques précis, qui ont essayé de dire que Buñuel était chrétien.

Ferdinand ALQUIÉ. — Ce n'est pas le cas de ceux qui ont parlé samedi.

Georges SEBBAG. — Oui, d'accord, mais je reprends alors. Je crois que les
symboles en question sont la source de l'ambiguïté. On peut très bien dire
qu'ils vont dans un sens religieux, comme ils peuvent aller dans un sens
anti-religieux. Ce n'est pas parce qu'on les perçoit comme symboles qu'au-
tomatiquement ils paraissent anti-religieux. C'est pourquoi je crois que,
ce qui manifeste l'aspect anti-religieux, ce ne sont pas tellement ces sym-
boles.

Ferdinand ALQUIÉ. — Qu'est-ce, selon vous ?

Georges SEBBAG. — C'est l'aspect général du film. Ces gens, qui se
désignent eux-mêmes comme chrétiens ou comme vivant dans un monde
chrétien, vivent leur fin. Ils vont dans une église, et s'y sentent enfermés
à nouveau. On insiste, depuis le début, sur un monument, sur une église,
sur le fait qu'on entre dans une église et qu'on n'arrive pas à en sortir.
C'est dans cet aspect tout à fait primaire que peut se placer le sens
anti-religieux. Les attaques anti-religieuses, par définition, ne peuvent
pas être compliquées. Sinon, on jouerait le jeu d'un certain détournement
de l'esprit par la religion. Et je crois que les symboles existent, je ne le
mets pas en doute. Mais je me demande si leur interprétation ne peut se
faire dans un sens ou dans l'autre. L'anti-religion est donc ailleurs.

Henri GINET. — Je voudrais ajouter quelques précisions. Il ne faut pas
oublier que le générique se déroule devant la façade d'une cathédrale et
qu'il est accompagné d'une musique grégorienne. Je pense que cela ne
vous a pas échappé. Il faut aussi rappeler la séquence où la dame rêve
au Pape, selon un thème qui a été repris par Mariën dans son film
Imitation du cinéma. Maintenant, je pense que la position de Buñuel
lui-même est suffisamment connue pour qu'il ne soit plus besoin de
refaire appel à un anti-cléricalisme évident, primaire, comme cela se
passait au début de son œuvre. Quant à l'Exode et aux textes bibliques,
je dirai peut-être, comme Audoin, qu'il s'agit pour Buñuel, qui a eu une
profonde formation religieuse d'origine, d'une simple récupération.

Ferdinand ALQUIÉ. — Je vous remercie beaucoup. Avant de donner la

parole à Henri Gouhier, ce que je vais faire avec beaucoup de joie, je voudrais cependant faire remarquer que le débat s'égare un peu. Il ne s'agit pas de savoir si Buñuel est religieux ou non. Je ne doute pas qu'il soit anti-religieux. Mais des cinq ou six questions dont je me suis fait le porte-parole, aucune n'insinuait qu'il était religieux. J'ai donc repris l'exemple de *L'Ange exterminateur,* non pour vous inviter à vous demander si Buñuel était religieux ou non, mais à vous interroger pour savoir ce que l'œuvre surréaliste signifie, et comment elle signifie. C'est une autre question. Je ne demande pas ce que l'œuvre signifie dans ce cas précis, mais comment elle signifie. *L'Ange exterminateur* ne signifie pas comme signifie une simple photographie, qui signifie que, tel jour de la décade, tels ou tels de nous ont voulu fixer un souvenir. Il a une autre signification, qui est surréaliste. C'est la question posée.

Henri GOUHIER. — Simplement un mot. Ce que Gandillac a dit et ce que j'ai rappelé sur l'*Apocalypse* me paraît important pour la compréhension du film dans la mesure où ces signes, ces rappels doivent nous introduire dans un espace, dans un univers sacré. Le film va se dérouler à l'intérieur d'un univers sacré, et c'est à l'intérieur d'un univers sacré que la critique religieuse de Buñuel va jouer. C'est pourquoi je ne parlerais pas là d'anti-cléricalisme ; je ne parlerais peut-être même pas d'anti-religion. Est-ce que le mot sacrilège serait excessif ? Mais c'est du côté du mot sacrilège que je chercherais à voir la signification profonde du film. C'est tout à fait différent, par exemple, de la partie anti-cléricale de la communication de Jean Schuster. Jean Schuster ne s'est pas placé dans un univers sacré, il reste à l'extérieur. Je crois que Buñuel, lui, nous conduit à l'intérieur : c'est pourquoi ces rappels me paraissent essentiels pour la compréhension de son film.

Jochen NOTH. — Pourquoi cet espace serait-il sacré ? Je n'ai pas bien compris. Il ne suffit pas pour cela de se référer aux sources bibliques.

Henri GOUHIER. — Je ne pense pas qu'il s'agisse de l'espace. Il s'agit des personnages. Vous abandonnez toujours l'historicité. Ce sont des êtres historiques qui sont là, ils sont dans un espace, mais ils sont là avec leurs traditions, avec la culture à l'intérieur de laquelle ils ont respiré, et il me semble que c'est cela la perspective de Buñuel, l'évocation du sacré, quitte d'ailleurs à miner ce sacré de l'intérieur, ou peut-être à le renverser, à opérer à l'intérieur de ce sacré une espèce d'inversion et de renversement.

Ferdinand ALQUIÉ. — Je suis tout à fait de l'avis d'Henri Gouhier à ce sujet. C'est un renversement du sacré. Mais, pour renverser le sacré, il faut d'abord se placer dans le sacré. Sinon, ce que l'on renversera ne sera pas le sacré.

Henri GINET. — Je suis heureux de constater que Ferdinand Alquié nous affirme que tout le monde ici considère Buñuel comme un auteur anti-

religieux, mais ce n'est pas tellement évident. Avant *L'Ange extermina-
teur*, il y avait *Viridiana*, avant *Viridiana* c'était *Nazarin*. *Nazarin* a été
accueilli par le monde entier comme un film religieux, à tel point que
l'Espagne de Franco a produit officiellement *Viridiana* comme la repré-
sentant au festival de Cannes. Et c'est seulement après avoir reçu le grand
prix de Cannes qu'on s'est indigné, et que le directeur du cinéma espa-
gnol a été révoqué pour avoir laissé passer un film comme ça. Je crois
donc que l'anti-religion de Buñuel n'est pas tellement évidente pour tout
le monde.

Philippe AUDOIN. — On pourrait dire quelque chose sur symbole et
surréalisme.

Ferdinand ALQUIÉ. — C'est justement ce que je demande. Je répète que
la conversation (si intéressante qu'elle vienne d'être, et je remercie ceux
qui viennent d'y participer) n'a pas répondu à la vraie question qui
était posée sur symbole et surréalisme.

Philippe AUDOIN. — On est tenté d'affirmer que l'œuvre surréaliste n'est
pas symbolique. Qu'est-ce que ça veut dire au juste ? En fait, c'est une
opposition simpliste, venant de ce que, lorsqu'on pense symbolisme, on
pense plus ou moins confusément allégorie. Le surréalisme, assurément,
ne peut être allégorique. L'allégorie, c'est Puvis de Chavannes, tel qu'il
s'étale dans le grand amphithéâtre de la Sorbonne et ailleurs. Mais nous
avons appris depuis un certain nombre d'années que presque toutes les
représentations mentales ou figurées étaient symboliques. Et lorsque le
surréalisme, dans certaines de ses activités plastiques, se place dans un
climat onirique, il utilise nécessairement un certain symbolisme, qui est
celui du rêve. D'autre part, le surréalisme s'est intéressé à des objets
culturels appartenant à des civilisations anciennes ou primitives qui sont
des objets parfaitement symboliques. En sorte que je crois que cette
antinomie, finalement, n'en est pas une. L'œuvre surréaliste, qu'elle soit
écrite ou peinte, est symbolique, comme toute œuvre d'ailleurs, tant par
ce qu'elle dit que par ce qu'elle ne dit pas, et j'ai l'impression qu'on peut
renvoyer ce problème comme un faux problème, si on veut bien admettre
que le symbolisme n'est pas l'allégorie. José Pierre, qui connaît la
peinture surréaliste beaucoup mieux que moi, est-il de mon avis ?

José PIERRE. — Je me suis moi-même, à longueur d'exposé, l'autre jour,
servi de l'adjectif symboliste pour évoquer une forme d'automatisme, celle
qui, comme le rêve, utilise des choses toutes faites, des éléments tout
faits. Par conséquent, je ne vois pas en quoi je pourrais contredire les
propos de Philippe Audoin.

Michel GUIOMAR. — Dans l'avis au lecteur d'*Au Château d'Argol*,
Julien Gracq demande qu'on ne lise pas ce roman sur le plan des sym-
boles. Or, il est à peu près certain qu'on ne peut pas comprendre le
roman si l'on ne le prend pas aussi sur le plan des symboles. Ce que

récuse Gracq, c'est le symbole comme « poteau indicateur ». Je crois qu'il faut rappeler ici ce que Jung disait du symbole : le symbole cesse d'être un symbole quand il est parfaitement compris. En fait, il y a trois lectures successives qu'on devrait presque s'imposer, la lecture de l'aventure — celle d'*Au Château d'Argol* ou du *Rivage des Syrtes* — la lecture symbolique ensuite, et enfin, oubliant tout cela, la lecture proprement surréaliste.

Ferdinand ALQUIÉ. — Je voudrais passer à un autre problème. Il y a un certain nombre de questions sur le scandale. J'ai dit que les surréalistes sont moins porteurs de scandale qu'ils ne sont eux-mêmes scandalisés. En disant cela, je pense ne pas avoir trahi l'esprit du groupe. Les surréalistes sont scandalisés par l'état social, ils sont scandalisés par le monde. Je ne crois pas qu'il faille considérer les surréalistes comme des gens qui veulent porter le scandale dans un monde qui lui-même ne serait pas scandaleux. Il faut partir du fait que le monde est pour eux scandaleux. Acceptez-vous cette formule, monsieur Audoin ? Bon. Si les surréalistes acceptent cette formule, je crois la question résolue.

Et j'en arrive maintenant à un problème où nous allons voir, aux questions posées aux surréalistes, se joindre une question posée par les surréalistes. On m'a posé plusieurs questions qui reviennent à ceci : d'une part, le surréalisme se définit par un désir de bonheur, nous l'avons tous accepté, Gérard Legrand l'a dit, et, d'autre part, il y a incontestablement dans le surréalisme une tentation qu'on pourrait appeler la tentation du noir, et dont on peut trouver une forme dans cette espèce de considération, qui est la leur, pour le crime, et qui a conduit certains à rapprocher surréalisme, sadisme et nazisme. D'autre part, vous vous souvenez qu'Elisabeth Lenk a posé l'autre jour, au sein de cette décade, une question, à laquelle elle a du reste proposé elle-même une réponse, sur l'état du surréalisme en Allemagne, qui a rapport à ce fait. Enfin, Schuster m'a dit que les surréalistes, d'interrogés qu'ils ont été jusqu'à maintenant, voudraient aussi devenir interrogeants, et poser à certains membres du colloque une question. Voici donc une question d'Elisabeth Lenk. La réponse à cette question me semble de la compétence de Maurice de Gandillac et de Jean Wahl. Je leur donnerai ensuite la parole. Mais je lis d'abord le texte d'Elisabeth Lenk qui, vous allez le voir, oppose entendement et raison, *Verstand* et *Vernunft*.

Ferdinand Alquié lit alors le texte d'Elisabeth Lenk :

« On peut se demander, et on m'a effectivement demandé au cours de conversations privées, si la deuxième *Aufklärung* qui est dans l'Allemagne actuelle une réaction contre un irrationalisme on ne peut plus barbare, n'est pas une réaction nécessaire et même salutaire. Salutaire pour le monde qui a subi le nazisme et salutaire aussi pour les Allemands eux-mêmes qui auraient enfin trouvé, dans une raison rigide, une instance capable d'empêcher la fureur aveugle de remonter à la surface. Je pense

qu'il n'en est rien. La deuxième *Aufklärung* dont il faudrait, beaucoup plus que je ne puis le faire ici, préciser le caractère, ne fait que reproduire les contradictions profondes de la culture allemande, qu'il faut prendre en considération si on veut expliquer le phénomène nazi. Les jeunes poètes allemands contemporains, qui se réclament d'une poésie soit structurelle, soit engagée, à la façon d'un Bertolt Brecht, participent de cette conscience déchirée et honteuse dont l'analogie avec la conscience protestante, plus précisément luthérienne, est frappante. De même que Luther disait qu'il ne fallait pas avoir trop d'égards envers ce vieil Adam intraitable et qu'il fallait au besoin le noyer (*ertränken*) tous les jours, ainsi le poète allemand d'aujourd'hui donne le spectacle de quelqu'un qui ne cesse de réprimer, de noyer cet autre Adam qui est romantique en lui, et qu'il soupçonne d'être complice du nazisme. Cette instance tyrannique et pédante qui repousse, qui réprime, qui noie, n'est-ce pas précisément le *Verstand* qui a été dénoncé comme ennemi mortel de toute création et de tout esprit véritable, par ceux qui protestaient contre la première *Aufklärung* allemande ? Ce n'est pas le *Verstand* qui est capable de porter remède à ce déchirement profond, qui consiste en ce que l'homme est cruellement opposé à lui-même. Le pouvoir du *Verstand* désincarné peut, au contraire, provoquer à nouveau la terrible revanche des forces dont il veut interdire à tout jamais l'accès à la conscience. Les mêmes forces qui, enfermées, condamnées à l'obscurité, sont, une fois déchaînées, des plus nuisibles, ces mêmes forces peuvent atteindre une nouvelle qualité pour peu qu'on leur donne enfin accès à la lumière. C'est en cela que consiste, pour moi, le message surréaliste aussi bien que celui du romantisme allemand.

« Et c'est pour cette raison que je considère que le surréalisme pourrait être un élément libérateur et même catalyseur dans l'Allemagne actuelle. Le surréalisme nous permettrait de redécouvrir ce qui, du romantisme allemand, est le plus profondément refoulé. Entendons-nous : il ne s'agit pas de ce romantisme du déclin trop souvent évoqué en Allemagne, dont les représentants résignés étaient prêts à se réfugier dans le catholicisme, et de donner la main aux pouvoirs répressifs et réactionnaires. Il s'agit de ce romantisme du début qui n'est autre que l'élan vers une reconquête de tout ce que l'homme déchiré a perdu. Ce serait là une véritable *Aufarbeitung der Vergangenheit* (assumer son passé ?) dont on ne cesse de parler. Il en surgira peut-être une *Vernunft* nouvelle qui serait capable de recevoir, voire d'exprimer, toute la richesse de ce qui n'est pas elle. »

Maurice de GANDILLAC. — Je n'ai pas du tout l'intention de traiter, dans son ensemble, la question des rapports entre le surréalisme et l'Allemagne, et notamment de savoir pourquoi il y a actuellement si peu de surréalistes en Allemagne. Je crois que cette question est d'autant plus intéressante qu'Alfred Sauvy, ce matin, nous a dit, parlant globalement des mouvements dada et surréaliste, qu'ils s'étaient développés au lendemain de la première guerre mondiale, précisément dans les deux pays

qui avaient été le plus directement éprouvés par la guerre, et que ce n'était pas en somme un hasard si le dadaïsme a commencé à se développer l'année même de Verdun ou l'année qui a suivi. Je ne reviens pas sur ce problème historique, encore qu'il puisse être intéressant de chercher les caractères propres au surréalisme germanique. La question qui a été posée d'une façon plus précise est de savoir pourquoi, dans l'Allemagne post-hitlérienne, le surréalisme occupe si peu de place.

Elisabeth Lenk a surtout posé le problème dans l'Allemagne fédérale ; il est en effet plus difficile de l'étudier dans la R.D.A. où l'on voit bien pour quelles raisons idéologiques le surréalisme ne peut guère avoir d'audience. Pour l'Allemagne de l'Ouest, Elisabeth Lenk nous a fourni des éléments de réponse dans une première communication. Dans sa communication orale, elle avait insisté sur la platitude de la philosophie des lumières dans l'Allemagne du 18ᵉ siècle. C'est le mot même qu'employait Hegel. Je crains qu'il soit un peu injuste. Quel que soit le caractère d'explosion, d'abord du *Sturm und Drang* et ensuite du romantisme allemand, je pense que l'on commettrait une erreur de perspective en réduisant la période précédente à ses aspects prosaïquement rationalistes. En fait, chez les Allemands comme chez les Français et les Anglais, le 18ᵉ siècle a été traversé tout entier, de façon plus ou moins souterraine, par des mouvements qui justement se sont prolongés dans le romantisme. Ces mouvements, liés quelquefois aux loges d'Illuminés et qui plongent leurs racines dans des traditions plus anciennes, comportent des appels à l'inconscient et à cette transfiguration ou récupération de puissances de valeurs magiques. Le 18ᵉ siècle a vécu dans l'admiration d'un homme comme Newton qui, à côté de ses travaux scientifiques, s'intéressait à l'ésotérisme. Sur Henri More et son temps, sur les bœhmistes anglais, il a paru une thèse très documentée de Serge Hutin. Et nous savons que, pour comprendre tout à fait Kant, il ne faut pas oublier qu'il fut l'adversaire de Swedenborg et de ses rêveries visionnaires. Cet aspect du 18ᵉ siècle a culminé dans Saint-Martin et il a été animé dans une très large mesure par des mouvements théosophiques, notamment par un vaste secteur de la maçonnerie en Bavière et dans toute l'Allemagne.

Il est donc un peu simpliste de parler de l'*Aufklärung* comme de l'ennemi pur et simple du rêve, de la passion, de l'amour fou, du surréel. Je n'en veux pour preuve que l'opinion même d'un des plus célèbres historiens allemands de la philosophie, Ernst Cassirer, qui se rattache à l'école néokantienne de Marburg. Dans son livre sur l'*Aufklärung*, que Pierre Quillet vient de traduire enfin en français, Cassirer cite une définition que je me permets de vous lire sans vous dire tout de suite quel en est l'auteur. « L'*Aufklärung*, dit cet auteur, représente l'homme sortant de la condition de minorité où il a été retenu par sa propre faute. » Cette faute n'est pas le péché originel, mais « l'incapacité de se servir de son entendement ». Nous reviendrons dans un instant, parce que c'est un point fondamental dans le texte d'Elisabeth Lenk, sur ce mot entendement qui

traduit l'allemand *Verstand*. Mais je continue la citation : « ... l'incapacité de se servir de son entendement, sinon sous la direction d'une autre personne ; on dira qu'on est en condition de minorité par sa propre faute lorsque la cause n'est pas le défaut de l'entendement mais qu'il ne manque que la décision et le courage de s'en servir sans être dirigé par qui que ce soit. Aie le courage de te servir de ton propre entendement, telle est la devise de l'*Aufklärung*. » Vous avez reconnu ce texte. Il est de Kant dans un opuscule tout entier consacré à définir les lumières. Vous voyez que l'accent est mis sur l'audace, sur l'appel à la libération de l'homme par rapport à tout système social, religieux, politique, etc., qui laisse l'homme en état de minorité. Le *Verstand* est l'une des forces qui aident à cette libération. Dans la suite du texte, Kant parle de Lessing, dont l'un des thèmes centraux est l'appel à la force éducatrice de l'humanité elle-même se libérant de ses contraintes. L'*Aufklärung* est un mouvement révolutionnaire et il se poursuit d'une certaine façon, malgré des éléments « réactionnaires », dans le romantisme lui-même. Lorsque Novalis rassemble, en 1798 et 1799, les éléments d'une encyclopédie (dont je publierai cet hiver la traduction en français)[3], il réagit assurément contre certains aspects étroits du rationalisme des encyclopédistes français — un peu dans le même sens que l'avait fait déjà Rousseau, — mais on aperçoit dans ces fragments la volonté constante de se rattacher à Kant et à Fichte et de compléter leur révolution. Or, voici ce qu'écrit Novalis dans le fragment 1147 de l'édition Wasmuth : « Étrange [le mot même est significatif] que l'intérieur de l'homme n'ait été jusqu'ici considéré que si pauvrement et étudié, traité avec si peu d'esprit. La prétendue psychologie appartient elle aussi aux fantômes [aux « larves », dit le texte allemand] qui ont usurpé dans le sanctuaire la place qui revenait à de véritables images divines. » Le mot « divin » reparaît souvent chez Novalis, mais le dernier fragment que je lirai vous montrera que chez lui il peut très bien être entendu dans le sens que lui donneraient sans doute les surréalistes s'ils étendaient jusqu'à ce mot le processus de récupération dont on parlait hier soir. Novalis continue : « Comme on a peu utilisé jusqu'ici la physique pour étudier le fond de l'âme [*Gemüth*] et le fond de l'âme pour comprendre le monde extérieur ! Entendement, imagination, raison, voilà les misérables matériaux de l'univers en nous. » Vous voyez que l'entendement et la raison sont mis ici au même niveau que l'imagination. Ce sont les trois matériaux de l'univers en nous. « De leur extraordinaire mélange, structuration, passage de l'un à l'autre, pas un mot [pas un mot dans la psychologie de son temps], personne n'a encore eu l'idée de chercher des forces nouvelles, innommées, [et là un terme très difficile à traduire] d'épier les relations de société entre ces forces nouvelles, innommées ; qui sait quelles admirables liaisons, quelles admirables générations s'offrent encore à nous au-dedans de nous-mêmes ! »

Un autre texte, le fragment 1779, touche à la théologie ; il est nettement dans la ligne qui conduira à Feuerbach et suggère une continuité

entre deux rationalismes à travers le romantisme. « Doctrine de l'avenir de l'humanité (théologie), tout ce qui est attribué à Dieu comme prédicat contient la doctrine de l'avenir humain. [Cela, c'est la récupération totale de la religion, mais par son humanisation.] Toute machine qui vit maintenant d'un grand mouvement perpétuel doit elle-même devenir mouvement perpétuel, tout homme qui vit maintenant de Dieu et par Dieu doit lui-même devenir Dieu. » Le fragment 1798 est un des plus célèbres, il complète et éclaire cette doctrine ; et par son dernier mot, il renvoie à d'autres textes de Novalis, auxquels on a fait allusion tout à l'heure à propos de Sophie : « Toutes nos inclinations semblent se réduire à de la religion appliquée. Il semble que le cœur soit en quelque sorte l'organe religieux. Peut-être le produit supérieur de ce cœur n'est autre que le ciel. [Dans quel sens Novalis entend-il le ciel, beaucoup d'autres fragments l'éclaireraient ; ce ciel est entièrement intérieur, il est au fond de nous-mêmes.] La religion naît lorsque le cœur, s'étant retiré de tous les objets singuliers effectifs, se sent lui-même, se transforme en objet idéal ; toutes les inclinations singulières s'unissent alors en une seule dont l'admirable objet est un être supérieur, une divinité. [...] Ce dieu naturel nous mange, nous engendre, parle avec nous, nous élève, nous berce, nous le mangeons, nous l'engendrons, nous le mettons au monde. Bref, il est la matière infinie de notre activité et de notre passion ; transformons la bien-aimée en un tel dieu, telle est alors la religion appliquée. » Et les deux derniers fragments de cet ensemble sur l'Encyclopédie s'appellent l'un *Théosophie*, l'autre *Encyclopédie* : « Théosophie : Dieu est l'amour ; l'amour est le réel suprême, le fondement originel ». — « Encyclopédie : la théorie de l'amour est la science suprême : la science de l'amour ou l'amour de la science. *Philielogie* (ou aussi *philologie*) ».

Ferdinand ALQUIÉ. — Je remercie Maurice de Gandillac de ces si précieuses indications. J'aurais aimé que Jean Wahl intervienne aussi.

Jean WAHL. — Évidemment, Breton se réfère à Novalis. Je n'ai quasi rien à dire. J'ai relu les manifestes, et les noms de Novalis, de Hölderlin, de Hegel s'y trouvent. Pour Hegel, il y a quelque chose de bizarre parce que Breton parle de l'écroulement du système hégélien, d'une part, et, d'autre part, il pense que la dialectique hégélienne est vraie. On peut considérer qu'il y a des communautés de vue entre le surréalisme et le romantisme allemand. Il y a une phrase dont je n'ai pas retrouvé la référence : « Invisiblement visible dans un tel mystère. » Cela a l'air d'être de Novalis, c'est entre guillemets, je crois, mais Breton n'indique pas l'auteur. Mais c'est bien l'idée de Novalis, de ce mystère en pleine lumière, comme ont dit d'autres. C'est la fin que se propose le surréalisme en ses œuvres. Elles seules ont l'intuition poétique, pourvoient du signe qui remet sur le chemin de la gnose en tant que connaissance de la réalité supra-sensible, invisiblement visible dans un éternel mystère ; ici la transcendance est en question. Breton nous invite à imaginer quelque

chose qui est comme le supra-sensible et se réfère à la gnose, et aussi, je crois, à Novalis. Pour l'homme, on a dit que le surréalisme n'est pas un humanisme. Il y a en effet cette négation chez Breton, mais il y a en même temps l'idée de l'humain qu'il affirme très fortement ; il affirme que l'homme doit être au service de l'homme : en ce sens il est humaniste.

Ferdinand ALQUIÉ. — Nous avons déjà discuté sur le mot humanisme.

Bernhild BOIE. — Juste une petite remarque. Ce qui est important quand même, c'est le romantisme de la première période, et les surréalistes, quand ils parlent de romantisme, citent Novalis, Jean-Paul. Pour Hoffmann, ils trouvent que c'est du merveilleux pittoresque, et ça ne les intéresse pas du tout. C'est très important, car il y a tout un côté du romantisme allemand qui n'intéresse pas les surréalistes, ainsi l'idée de l'ironie. Le surréalisme est donc resté étranger à l'ensemble du mouvement.

Jochen NOTH. — Pour la question de la *Vernunft,* pour moi, il n'y a pas opposition. Comment faut-il traduire ? Raison, bien sûr, la raison française au sens d'une nouvelle *Aufklärung.* Lumière, oui, illumination. Mais il me paraît qu'un des buts de Breton est quand même de concilier l'inconscient et le conscient dans une sorte d'organisation raisonnable, non pas rationaliste mais raisonnable du monde, ce qui correspond à peu près à une idée hégélienne, à une idée très classique dans la pensée allemande, une conciliation à travers l'aliénation humaine. Je crois qu'on doit prendre le terme de *Vernunft,* qui est justement quelque chose de synthétique, dans ce sens.

Maurice de GANDILLAC. — La traduction de *Vernunft* par raison est en partie arbitraire ; elle renverse complètement la tradition plus ancienne, celle de la scolastique qui met l'*intellectus* au-dessus de la *ratio* comme la *noèsis* platonicienne est au-dessus de la *dianoia* (raison discursive). C'est plutôt à la *noèsis,* à une saisie intuitive de l'intelligible, que correspond la *Vernunft* allemande, et cela depuis le début du 14e siècle, chez maître Eckhart, qui traduit *intellectus* par *Vernunft.*

José PIERRE. — Il ne m'appartient pas d'intervenir dans cette discussion philosophique : je suis loin d'être compétent. Je voudrais simplement faire quelques remarques d'ordre historique. Maurice de Gandillac a contesté l'opposition simpliste entre l'*Aufklärung* allemande et le romantisme allemand. Or, si l'on prend quelque chose de plus connu parmi nous, à savoir le cas des romantiques français, l'opposition indéniable qui existe entre le romantisme et ce qui l'a précédé n'empêche pas une communauté, une continuité. Stendhal est indiscutablement un héritier du 18e siècle et, malgré tout, il a été des plus ardents à donner son coup de pioche au moment où il fallait le donner, au moment du romantisme français, bien que le romantisme français ait été un pâle reflet, à mon sens, du romantisme allemand. C'est au fond la même chose qui a dû se passer en Allemagne.

Cela n'enlève rien, à mon sens, à la portée révolutionnaire du premier romantisme allemand, dont j'estime que le surréalisme doit se réclamer absolument, et beaucoup plus que vous ne semblez le penser, Mademoiselle. Car justement il y a ici cette volonté d'ouvrir plus large la porte, de porter un intérêt qui n'avait jamais été porté, auparavant, de cette manière aux forces subconscientes, et d'essayer de les accorder avec les forces rationnelles, pour tenter d'aboutir à un homme entier qui ne soit privé ni de sa part de lumière, ni de sa part d'ombre, et qui puisse enfin vivre pleinement. Je crois par conséquent que, indépendamment de ces querelles historiques, le premier romantisme allemand, nous pouvons, nous surréalistes, l'assumer pleinement, même si nous sommes inquiets, et c'est la raison pour laquelle nous avons posé cette question, même si nous sommes inquiets de certaines de ses implications mystiques excessives ou de certaines de ses implications politiques réactionnaires.

Maurice de GANDILLAC. — Même chez Novalis...

José PIERRE. — Oui, bien sûr, l'Europe, la chrétienté...

Maurice de GANDILLAC. — Je ne parle pas tellement du catholicisme, parce que c'est un catholicisme tout à fait particulier, mais je pense aussi à ce qu'il a dit du roi et de la reine de Prusse.

Jean WAHL. — Je voudrais dire un mot. Naturellement le romantisme allemand est plus profond dans ses grands représentants que le romantisme français, je l'admets. D'autre part, un des plus grands des romantiques allemands, Novalis, a écrit un ouvrage qui s'appelle *Europa*, qui manifestement est en faveur de la réaction, il ne faut pas l'oublier non plus, puisqu'il faut être ouvert à tous les côtés de la réalité.

Ferdinand ALQUIÉ. — Georges Sebbag voudrait, avant que ne se termine le débat, faire une déclaration.

Georges SEBBAG. — En 1966, nous vivons dans une civilisation nihiliste passive — le propre de ce nihilisme est de s'insinuer, de se diffuser partout. En 1924, un nihilisme actif régnait, mais l'affirmation surréaliste tentait de s'y opposer, en projetant la vision et la construction d'une société où le rêve et la réalité, le désir et les pulsions jouent librement, harmonieusement. De 1924 à 1966, ou plutôt de 1930 à 1966, une sorte d'attente — pour reprendre dans un autre sens le mot de Ferdinand Alquié — s'est instaurée ; dans l'histoire du surréalisme, cette longue attente correspond à la déception provoquée par une société aggravant son nihilisme. En 1966, l'attente surréaliste est due à cette accablante oppression du corps et de l'esprit, aussi bien dans le travail que dans la culture. Que faire, dans une société où les modèles culturels semblent n'avoir pas d'inspirateurs, de créateurs individuels, mais répondent à un schème abstrait et anonyme ? La mainmise de la société sur l'individu, qui semble certes exister depuis longtemps, prend en 1966 une allure définitive : ce qui se passe nous échappe, et nous nous installons dans nos croyances et notre

adhésion sociale, naturellement. Que peut le surréalisme ? L'idée du surréalisme, c'est pourquoi j'appartiens au groupe, est peut-être nécessaire pour briser ce cercle infernal de la société. Précisons que l'action n'est possible actuellement que dans l'éphémère, la vie immédiate, et sans la prétention de dépasser ce faible rayonnement. Précisons qu'actuellement, loin de poser pour l'éternité une théorie toute faite, nous mesurons la relativité de notre action, nous vivons dans l'immanent, dans l'expérience quotidienne.

Donc, face à cette fabrication de vie qui nous est proposée, l'idée surréaliste d'une certaine créativité, d'une affirmation quasi nietzschéenne contre les forces réactives, prend son sens dans le groupe actuel ; en effet, la possibilité de l'activité commune est un signe de force et de vie. On avancera qu'après le renversement de la métaphysique par Marx et Nietzsche, la crise actuelle — l'atmosphère de vide et d'indifférence — peut se comprendre : l'explication reste incomplète, dans cette perspective. Revenons au groupe : son existence, sa cohésion, la complicité entre ses membres, sont des points essentiels ; mais ce que l'idée surréaliste réclame avant tout, ce sont des individus, des créateurs.

Ce n'est pas la tâche immédiate du surréalisme de donner la théorie de ce monde, certaines contradictions l'en empêchent ; il utilise le langage de la pensée traditionnelle, ce qui fait que l'on peut aussi bien le rapprocher de Descartes que de Hegel ; je préférerais, pour ma part, le placer dans la lignée de Sade et Nietzsche, ce qui est la meilleure façon de nous situer devant les problèmes et devant la vie, si dangereuse et inquiétante que soit l'existence contemporaine.

Ferdinand ALQUIÉ. — Mesdames et Messieurs, je crois qu'il faut conclure, ou du moins clore ce débat. Avez-vous maintenant du surréalisme une idée claire ? Je crois que, si cette idée était claire, elle serait fausse. Mais je pense que le surréalisme vous est apparu dans toute sa complexité, dans toute sa richesse, et avec toutes ses tensions. En lui le désir de totalité est évident, et l'on ne peut séparer ce qui est art, ce qui est vie, ce qui est morale ; tout cela ne fait qu'un. A cela se joint la lucidité. Nous avons souvent aperçu cette lucidité à propos des positions politiques de Breton, à propos de son refus de sombrer dans la folie. Totalité, lucidité, cela crée une certaine tension. Je me souviens d'une question qui a été posée ici, sur l'attitude de Breton dans *Nadja*. Il prend toujours une distance, celle de la conscience lucide. Et je ne parle pas de tous les problèmes posés par le sadisme ; ils nous ramèneraient à la même tension interne. Or, je ne crois pas qu'il faille dissimuler cette tension, et les difficultés que les surréalistes vivent, plus intensément encore que quiconque. Sans doute le philosophe que je suis aurait-il parfois désiré, chez les surréalistes, un effort plus grand d'élucidation conceptuelle. Mais cet effort est remplacé par un sens de la vérité et de la lumière, qui fait que, à mes yeux, dans toutes leurs options fondamentales, les surréalistes se sont trouvés du côté de l'homme et de sa liberté. Et je crois que ce qu'il faut

souligner, c'est que, d'aucune façon, les surréalistes n'ont été les amis de ce qui est équivoque et confus. Nous avons vu, au contraire, combien ils ont pris sur les problèmes qui leur étaient posés par le monde et l'histoire des positions scrupuleuses et nettes. Mais il ne faut pas confondre les idées confuses et les idées obscures. Si le surréalisme n'est pas confus, s'il rejette avec netteté tout ce qu'il refuse, selon le mot de Péret : « Je ne mange pas de ce pain-là », il demeure obscur. Il n'est pas confus, mais il est obscur, et il semble bien que, grâce à lui, on puisse mieux prendre conscience que, précisément, l'apparition de l'homme n'a pas simplement été l'apparition d'une pure lumière dans le monde. Cette lumière comporte sa nuit, et l'homme manifeste, au sein même de cette clarté que l'on nomme conscience, toutes les forces de la nuit.

1. On trouvera une réponse à cette question dans la lettre de Jehan Mayoux (*cf.* l'appendice).
2. On trouvera, à la fin de ce volume, un texte de Mlle Bonnet sur le surréalisme et l'amour.
3. NOVALIS, *Encyclopédie,* Ed. de Minuit, Paris 1966.

Appendice

Les discussions engagées durant la décade n'ont pas pris fin avec elle. Elles se sont poursuivies par correspondance. Mais je ne saurais ici faire état que de ce qui concerne les questions explicitement posées à Cerisy. Je publie donc, en cet appendice :

1° Des extraits d'une lettre de Jehan Mayoux, membre du groupe surréaliste, à René Lourau. Je n'ai retenu de cette lettre que ce qui répond aux problèmes soulevés par le texte signé par René Lourau, Jochen Noth, Mario Perniola et Robert Stuart Short, et lu par Robert Stuart Short lors de la discussion générale (*voir plus haut*) ;

2° Des extraits d'une lettre que m'a adressée Pierre Prigioni, lettre relative à la question, débattue à Cerisy, de la transcendance ;

3° Un texte de Marguerite Bonnet sur le surréalisme et l'amour. On sait que Marguerite Bonnet devait traiter ce sujet lors des entretiens, et qu'à notre vif regret elle n'a pu venir à Cerisy. Elle a bien voulu nous donner quelques pages résumant ce qu'elle aurait dit.

F. A.

I. — EXTRAITS D'UNE LETTRE DE JEHAN MAYOUX A RENÉ LOURAU.

Saint-Cirq la Popie, 6 août 1966.

André Breton m'a communiqué la déclaration signée par vous et trois autres participants de la décade de Cerisy, votre lettre du 19 juillet et le numéro 2 de la revue *Recherches* qu'elle accompagne.

Sans répondre à la totalité de ces textes (votre article me reste pour bonne part inintelligible), je relèverai quelques passages que je juge importants :

Votre critique condamne [...] notre attitude à l'égard de deux grands mythes de notre temps : l'Histoire (je rétablis la majuscule que vous avez omise), la Révolution.

L'HISTOIRE

Vous nous menacez de la damnation majeure : « ... le projet révolutionnaire du Surréalisme, s'il veut se situer en dehors de l'histoire, risque d'être lui-même exclu de l'histoire » !

Proposition burlesque. Quelle puissance a pouvoir d'exclure qui ou quoi que ce soit de l'histoire ? Simon de Montfort et les Cathares, les Versaillais et les communards, Staline et Trotsky, font également partie de l'histoire. Les uns, cependant, ont prétendu ou cru en exclure les autres. Rien à faire. Tout au plus peut-on parler de vainqueurs et de vaincus, de ceux qui, pour un temps, ont ou n'ont pas infléchi le cours des événements, de ceux qui ont de l'importance et des autres. Mais que d'incertitudes, de surprises, de jugements à réviser : on extermine des hommes, les idées qu'ils défendaient ont-elles disparu pour autant ? Tel qui n'a eu aucune influence sur ses contemporains en exerce une longtemps après sa mort, etc. Dans ma jeunesse, je disais : « Viendra un temps où l'Empire britannique sera totalement oublié, mais où l'on s'intéressera toujours à Emily Brontë. » Demandez donc à Robert Stuart Short s'il est tellement certain que *Les Hauts de Hurlevent* n'aient pas, dans *l'histoire* de l'humanité, plus d'importance que feu l'Empire britannique.

Vous parlez, dans votre lettre, de nos « a priori anti-historiques ». Amusante formule. On peut être anti-catholique, anti-rationaliste, anti-communiste, etc. Comment peut-on être *anti-historique* ? Cette expression n'est pensable que pour ceux qui ont fait de l'Histoire une idéologie, une religion comparable à toute autre, cataloguant les bons et les méchants, les élus et les exclus.

C'est la fameuse philosophie de l'histoire de Hegel, dont la dernière et la plus redoutable version fut le stalinisme. L'histoire est une, elle progresse, et ses étapes successives sont celles du triomphe de la raison (ou de la liberté, ou du communisme). Dans cette perspective — qui (faut-il vous le dire ?) n'est pas celle du surréalisme — les divers slogans : « aller dans le sens de l'histoire », « vivre avec son temps », « hurler avec les loups », sont parfaitement interchangeables.

Ce n'est pas une, mais des dizaines de fois, au cours des trente dernières années, que j'ai été sommé de renoncer à mes erreurs,

sous peine de ne pas contribuer à la marche de l'Histoire, de ne servir à *rien*. Ceux qui alors, tout en louant mes qualités personnelles, déploraient ma situation lamentable dans les ténèbres extérieures, étaient, eux, dans le courant de l'Histoire ; ils participaient, activement ou passivement, à ce qu'on nomme aujourd'hui tantôt « culte de la personnalité », tantôt « crimes de Staline » ; par sottise ou crapulerie ils soutenaient que la patrie stalinienne était celle de la liberté et que les camps de concentration sibériens n'existaient que dans l'imagination des petits bourgeois de mon espèce. J'ai toujours répondu que s'il fallait choisir entre ma prétendue inutilité et la participation à ce qu'on me présentait comme la marche inéluctable de l'histoire (« il faut en passer par là », disaient-ils), je choisissais délibérément l'inutilité.

Ces hâtives notations personnelles sont pour vous dire que les surréalistes ne participent point au culte de la divinité nommée Histoire, qu'ils éprouvent la plus grande méfiance à l'égard des prêtres ou devins qui prétendent en expliquer les décrets ou en prédire le cours.

Sur ce point, à votre jugement je préfère celui d'Alquié, non parce qu'il est laudatif, mais comme témoignant d'une exacte compréhension de l'attitude surréaliste : « Le courage des surréalistes, leur impartialité, leur *consentement à la solitude* apparaissent ainsi, une fois encore, comme rares, et exemplaires. Révolutionnaires, les surréalistes refusent d'oublier un instant les fins de la révolution. » (*Philosophie du surréalisme*, p. 90, mots soulignés par moi.)

N'allez pas me répondre que cette conception de l'histoire conduit à l'indifférence, à l'acceptation de ce qui est. Je suis comme un autre capable d'imaginer un déroulement historique qui conduise à la révolution, à plus de liberté, à une société meilleure ; mais il s'agit là pour moi d'un *projet* humain, susceptible de se réaliser, plus ou moins tard, plus ou moins parfaitement, non d'une machinerie extérieure à laquelle je devrais me soumettre préalablement. Capable aussi, seul ou avec d'autres, d'agir en fonction de ce projet.

Puisque vous souhaitez que la décade de Cerisy soit suivie d'un dialogue entre gens qui ne se connaissaient pas, permettez-moi quelques questions :

— En quoi consistent exactement nos « a priori anti-historiques ? » Par quoi devrions-nous les remplacer ?

— Comment, selon vous, le surréalisme devrait-il se situer et agir dans ce que vous nommez l'histoire ?

RÉVOLTE ET RÉVOLUTION

« Nous comprenons que la révolte individuelle est bien obligée de s'accommoder des conditions socio-culturelles du moment. »

« S'il veut sortir du cadre de la révolte individuelle et chercher patiemment une perspective historique, le Surréalisme doit... » affirme votre manifeste...

Le surréalisme doit sortir ? Pour aller où ? Rejoindre les cohortes révolutionnaires ? Vous ne précisez pas, mais le contexte m'invite à cette interprétation. Le certain est que vous voici, après tant d'autres, devant le célèbre pont aux ânes : Révolte et Révolution.

La position surréaliste vous serait-elle inconnue ? ou incompréhensible ? ou étrangère ?

Pour ma part, je pense que la révolte consiste, non à s'accommoder, mais à *ne pas* s'accommoder de telles ou telles conditions « socio-culturelles ». Je la tiens pour l'un des pouvoirs essentiels de l'homme actuel (ignorant ce que pourra devenir l'homme après d'éventuelles mutations) ; je ne l'oppose d'aucune manière à la révolution ; optant pour les métaphores mécaniciennes, je dirais qu'elle m'apparaît comme le seul moteur possible de la révolution. Au surplus, l'adjectif *individuel* n'a pas pour moi nécessairement un sens péjoratif ; j'éprouve même méfiance et aversion face aux mouvements, aux enthousiasmes qui sont purement collectifs (la frénésie des foules hitlériennes en est un bon exemple).

Quant à l'action du surréalisme sur la culture et la société, je veux bien en parler. Vous nous invitez à l'auto-critique, j'accepte encore. Me voici sur la place du Carol, devant la maison d'André Breton ; librement, sans contrainte ni menace, de mon plein gré, je déclare à haute voix : « Oui, c'est vrai, les surréalistes n'ont pas fait la révolution ! »

Ce devoir accompli, laissez-moi vous demander : qui a fait mieux ? Qui, dans les quatre pays que représentent les signataires du manifeste de Cerisy, a suscité une révolution ou transformé la société en profondeur ? Que ceux-là parlent et viennent nous donner la leçon.

II. — EXTRAITS D'UNE LETTRE DE PIERRE PRIGIONI A FERDINAND ALQUIÉ

Heidelberg, 24 avril 1967.

[...] Vous vous souviendrez peut-être que le problème de la transcendance, introduit dans une discussion par la belle phrase de *Nadja* :

« Qui vive ? Est-ce vous, Nadja ? Est-il vrai que l'*au-delà*, tout l'au-delà soit dans cette vie ? » m'avait gêné. Je n'avais pas osé, à ce moment-là, émettre des objections que je craignais trop peu philosophiques, trop imprécises ou littéraires pour trouver grâce — ou ne pas impatienter les quatre ou cinq professeurs de philosophie présents. Nous en sommes donc restés à la formule : *transcendance athée*, et cette précision avait au moins l'avantage de tenir à l'écart les prospecteurs de conversion religieuse.

Depuis, toutefois, je n'ai cessé de reprendre en pensée cet entretien avec vous, comme cela nous arrivait après la discussion officielle, et j'espérais même vous faire comprendre un jour ma pensée à ce sujet.

Mais voici qu'aujourd'hui (24 avril 1967) une phrase vient me confirmer dans mon refus de m'en tenir à votre définition. Je lis, d'André Breton résumant la situation en 1941, cette déclaration : « CE QUI PREND FIN : c'est l'illusion de l'indépendance, je dirai même de la transcendance de l'œuvre d'art [1]. » C'est ce que j'aurais pu dire alors, ramenant le débat du plan philosophique à celui de la poésie. Que l'idée de transcendance s'écarte de l'esprit surréaliste en ce qu'elle brise la tension constante productrice d'électricité mentale, c'est bien ce que l'image poétique permet de saisir d'une façon assez concrète. Si l'on pense à ses deux termes (par exemple : le « parapluie » et la « machine à coudre » de Lautréamont), on peut dire qu'ils ne perdent rien de leur réalité dans le moment même qu'ils s'éclairent l'un l'autre d'une lumière neuve, dans le moment de leur *transparence* (que la peinture traduit de la façon la plus simple par le « collage »), et que l'image n'est pas le résultat d'une démarche à « sens unique » de la pensée (du réel à l'irréel). De même, on ne saurait dire que ce que Breton nomme le « signe ascendant » — et qui pose le problème de la morale surréaliste — signifie un passage du concret à l'abstrait ; on sait qu'il s'agit de plus de liberté, de plus de lumière, de plus de vie.

1. « Interview de Charles-Henri Ford » (*View*, New York, août 1941), reproduite dans *Entretiens*, Gallimard, 1962, p. 230.
Sans vouloir ici reprendre ma discussion avec Pierre Prigioni, je me permets de faire remarquer que, replacée dans son contexte, cette phrase n'a aucun rapport avec la question de la transcendance ; elle signifie simplement que l'œuvre d'art n'est pas indépendante de son époque, et qu'elle ne saurait se situer, comme Breton le précise huit lignes plus loin, « au-dessus de la mêlée ». Mais cela n'enlève rien à la valeur des arguments que Pierre Prigioni présente par la suite. (*Note de F.A.*)

Pour en revenir à la phrase de Nadja, je crois que, secondé d'ailleurs par Maurice de Gandillac, vous accordiez plus d'importance à l'*au-delà* qu'à *vie* (*cette* vie — c'est moi qui souligne), et que, de ce fait, si la pensée grecque ou celle de Descartes y trouvent leur compte, le surréalisme lui, tel du moins que je le trouve nécessaire, y perd de sa volonté d'action sur la vie et le monde. Si je ne me méprends pas sur le sens que vous accordez au mot transcendance, je dirai qu'il en va de lui comme, en art, de la sublimation des sentiments personnels et de l'humain que le surréalisme dépasse en faveur de la « vie immédiate ». Et quand, justement, Breton salue en Benjamin Péret celui qui, seul, a « pleinement réalisé sur le *verbe* l'opération correspondante à la *sublimation* alchimique, qui consiste à provoquer l'*ascension du subtil* par sa *séparation* d'avec l'épais », il précise que l'épais est « la croûte de signification exclusive » des mots, c'est-à-dire ce qui les prive de leur liberté, de ces mouvements spontanés que l'attraction passionnelle en fait naître. Là encore, les mots n'ouvrent pas la porte d'un au-delà, ils témoignent de la réhabilitation du jeu et du désir — et par cela protestent contre les conditions sociales faites à l'homme d'aujourd'hui.

Enfin, à briser au profit de la transcendance le double mouvement propre au surréalisme, il me semble qu'on déforme aussi sa « politique » si souvent méconnue, car en elle, aussi, la tension se maintient, créatrice de liberté — entre le pôle de l'« actuel » et celui de l'« éternel » qui est bien, Breton pèse ses mots : « L'esprit aux prises avec la condition humaine ».

III. — LE SURRÉALISME ET L'AMOUR
(Texte de MARGUERITE BONNET)

Au moment d'écrire sur Eugène Delacroix dans le *Salon de 1846*, Baudelaire déclarait : « Mon cœur est plein d'une joie sereine, et je choisis à dessein mes plumes les plus neuves, tant je veux être clair et limpide, et tant je me sens aise d'aborder mon sujet le plus cher et le plus sympathique. » Sujet cher et sympathique entre tous que le surréalisme et l'amour, mais la joie d'en traiter est loin d'être sereine et cède à l'inquiétude de le réduire. Rien ne saurait ici rassurer la présomption. En préambule, toutefois, ces mots de Jean Schuster : « Ce qui reste à dire est plus important que ce qui est dit [1]. »

Le surréalisme ne parle pas de l'amour du dehors de l'amour. On n'y trouvera pas une observation, une psychologie du sentiment ; ses

variétés et ses variations ne le retiennent pas ; ce n'est pas lui qui se
plairait à en dénombrer les irisations et les nuances. Quand André
Breton affronte ses « instants noirs », comme dans le récit de la pro-
menade au Fort-Bloqué [2], il s'intéresse moins à l'état affectif des
amants, le sentiment de la séparation, qu'à ses circonstances et ses
causes, le halo délétère du lieu. Dans le surréalisme, celui qui aime
ne se regarde pas aimant, il s'éprouve aimant. L'amour, reconnu
comme un besoin irrésistible de l'être, pour qui c'est toujours le
temps où « le cœur m'en dit » s'écrit « le cœur mendie [3] », ne saurait
revêtir que la forme de la passion, envahissante et totale, et son intru-
sion dans une vie prend toujours l'aspect du coup de force. S'il est
l'amour véritable, il oblige au rejet des déterminations antérieure-
ment admises, il a pour légitime emblème le tournesol ; tout vire et
chavire : « Tourne, sol [4]... » « Dans l'amour sublime, la nature de
l'objet aimé est soudain reconnue par le sujet en réponse directe à
un désir qui attendait seulement l'apparition de son objet pour deve-
nir impérieux [5].» La phrase de Péret fait écho, à près de trente ans
de distance, à celle que Breton écrivait en 1929 dans le texte de
sa belle enquête sur l'amour, qui touche à ses préoccupations les plus
profondes d'alors et qui marque, d'autre part, dans la découverte
ininterrompue de ses propres valeurs par le surréalisme, un moment
capital : « Il s'agit, au cours de cette poursuite de la vérité qui est
à la base de toute activité valable, du brusque abandon d'un système
de recherches plus ou moins patientes à la faveur et au profit d'une
évidence que nos travaux n'ont pas fait naître et qui, sous tels
traits, mystérieusement, tel jour, s'est incarnée [6]. » Comme le dira,
dans sa réponse à l'enquête, la femme alors aimée par Breton :
« Rien n'est comparable au fait d'aimer, l'idée d'amour est faible
et ses représentations entraînent à des erreurs. » Désireux de souli-
gner le lien étroit qui unit l'enquête à sa propre vie, André Breton
s'est contenté de contresigner ces lignes. Qui n'en voit l'importance ?
C'est une expérience immédiate et une intuition surgie du vécu qui
guident son idée de l'amour, non un *a priori* de la pensée. Qu'on
prenne seulement garde à ce que nous dit l'œuvre. Les premiers poè-
mes ne donnent pas à l'amour une place centrale ; les figures fémi-
nines qui passent dans *Mont-de-piété* rappellent trop les princesses
du symbolisme finissant pour retenir longtemps l'attention, et sans
doute est-ce surtout dans le ton que s'annonce l'accomplissement
futur, dans une gravité que combat, sans la vaincre tout à fait, une
Façon [7] de badinage raffiné. C'est avec *Clair de terre* et *Poisson
soluble* [8] que l'amour devient la respiration même de la poésie de

Breton et qu'un monde féminisé, tout parcouru d'émotion amoureuse, se substitue au monde quotidien. Julien Gracq [9] et Ferdinand Alquié [10] l'ont trop excellement montré pour qu'il soit nécessaire d'y revenir dans le détail. Mais l'importance de ces textes, pour une large part fruits de l'écriture automatique, ne saurait être trop soulignée. Dans la nouvelle table des valeurs dressée par le premier *Manifeste*, l'amour ne figure pas encore de façon explicite ; c'est seulement quelques années plus tard, avec la grande enquête de 1929, que Breton reconnaîtra en lui la loi absolue de son être et de son destin, la forme même de l'espoir et du salut. Mais cette loi et ce salut s'inscrivaient déjà en filigrane dans les poèmes de *Clair de terre* et les proses de *Poisson soluble,* comme si — Breton l'a toujours pensé — notre esprit livré à lui-même en savait plus sur nous que nous-même, comme si la vie réelle s'épanchait dans le songe avant que le songe façonne à son tour la vie réelle. En ce sens, par toutes les forces qu'il met en mouvement, mouvement dont les ondes se propagent aussi au dehors, et non par ses produits — qui peuvent être décevants ou médiocres — l'automatisme est bien, selon les heureuses formules d'Alain Jouffroy : « écriture de vie », et le surréalisme : « préface à la pensée future [11] ». *Clair de terre* et *Poisson soluble* annoncent *directement* les affirmations de 1929 et l'événement qui les explique. « L'idée d'amour tend à créer un être », a écrit Breton dans le *Second Manifeste* ; la constatation repose sur son expérience, comme en témoigne *Nadja,* à plus d'un titre œuvre-clé. C'est de la lumière du dernier chapitre, auquel la critique, à l'exception de René Daumal [12], n'a pas prêté une attention suffisante, que le livre reçoit son plein sens. Le merveilleux qui auréole Nadja tient à sa personne, aux relations inattendues, aux coïncidences étranges qui s'établissent autour d'elle ; il tient aussi à ce que la révélation qu'elle prépare s'incarne après sa disparition dans une autre femme, passionnément aimée celle-là par Breton ; à ce que, entre le moment où fut tracé le premier mot du livre et celui où fut écrit le dernier, l'espoir dont elle est la messagère s'est accompli. Le récit se clôt à juste titre sur l'évocation du message. Celui qu'apportait Nadja, elle qui a choisi ce nom « parce que c'est en russe le commencement du mot espérance, et parce que ce n'en est que le commencement [13] », est arrivé jusqu'à Breton avec la femme qui entre dans sa vie par la porte battante, au moment où Nadja s'éloigne, celle dont la perte détermine les rêves nocturnes et le rêve éveillé des *Vases communicants,* et qui passe encore, un moment intriguée par le masque-heaume, dans un coin du marché aux puces,

avant la renaissance de l'amour fou. Désormais, Breton reconnaît
dans l'amour « un principe de subversion totale [14] » et accepte de
s'y abandonner entièrement : « S'il faut faire au feu la part du feu,
et seulement la part, je m'y refuse absolument [15]. » Sa longue ré-
flexion sur l'amour part de ces pages ; en font foi ces lignes, écrites
le 15 avril 1930, à propos du tourment qui commence avec *Nadja* :

« Celle qui en a été l'actrice aussi bouleversée que bouleversante
n'a pas tout à fait assassiné en moi l'homme à qui Nadja, par un
prodige de grâce et de désintéressement, en disparaissant l'avait
peut-être confiée. Cet homme, en avril 1930, *recommencerait* terri-
blement si c'était à refaire. Il n'a que l'expérience de ses rêves. Il
ne peut concevoir de déception dans l'amour, mais il conçoit et il
n'a jamais cessé de concevoir la vie — dans sa continuité — comme
le lieu de toutes les déceptions. C'est déjà bien assez curieux, bien
assez intéressant qu'il en soit ainsi... »

Des *Vases communicants* à *L'Amour fou* et *Arcane 17*, la médi-
tation s'affermit et s'élargit, sans que jamais Breton revienne en
arrière et quitte le terrain gagné, même lorsqu'il peut paraître perdu.
Formulant sa conception de l'amour unique, il sait bien à quelles
difficultés elle se heurte ; il accorde même parfois aux possibles con-
tradicteurs l'avoir défendue « plus loin peut-être qu'elle n'était défen-
dable, avec l'énergie du désespoir [16] ». Et pourtant, il persiste à
s'inscrire en faux contre les apparentes leçons de la vie. Il semble
même que l'expérience, toute contraire qu'elle a été, le détermine
à soutenir avec plus de fermeté encore son point de vue. Qu'on
mesure, à la différence de ton entre *Les Vases communicants* et
Arcane 17, le progrès accompli dans la certitude, malgré l'échec
cruel de l'amour fou :

« Je parle naturellement de l'amour qui prend *tout le pouvoir*,
qui s'accorde toute la durée de la vie, qui ne consent bien sûr à
reconnaître son objet que dans un seul être. A cet égard l'expérience,
fût-elle adverse, ne m'a rien appris. De ma part cette instance
est toujours aussi forte et j'ai conscience que je n'y renoncerais
qu'en sacrifiant tout ce qui me fait vivre. Un mythe des plus puis-
sants continue ici à me lier, sur lequel nul apparent déni dans le
cadre de mon aventure antérieure ne saurait prévaloir [17]. »

Il y a plus encore : Breton va jusqu'à affirmer que le problème de
l'amour est, en même temps qu'au cœur vivant de la pensée surréa-
liste, au centre véritable de son histoire. Le deuxième *Ajour à Ar-
cane 17* déclare :

« Chose frappante, j'ai pu vérifier *a posteriori* que la plupart des

querelles survenues dans le surréalisme et qui ont pris prétexte de divergences politiques ont été surdéterminées, non, comme on l'a insinué, par des questions de personnes, mais par un désaccord irréductible sur ce point [18]. »

Désaccord auquel Benjamin Péret fait aussi allusion lorsque, s'en prenant à un article de Georges Sadoul sur Paul Éluard, il reconnaît à son auteur ce seul mérite :

« Au moins a-t-il la pudeur de ne pas parler de l'amour chez Éluard. Il sait trop bien, comme tous ses amis d'alors, quel libertinage il entendait par là [19]. »

Pour qui s'en tient à la lecture des œuvres, aussi longtemps que la part d'ombre, qui joue sur elles avec la lumière, ne s'est pas déplacée, l'exaltation de l'amour qui est le fait de tous, sauf de Crevel et d'Artaud, futurs naufragés, la célébration de la femme, qu'on rencontre chez Aragon, Éluard, Desnos, comme chez Péret et Breton, paraissent, dans un premier temps, recouvrir des vues communes. Mais à écouter plus longuement ces textes, on s'interroge. Il y a, dans les variations d'Aragon sur l'amour, des *Aventures de Télémaque* au *Cahier noir* ou au *Paysan de Paris*, quelque chose de cérébral, qui explique qu'on soit plus ébloui que touché. Le sens de la provocation qui entre explicitement dans son goût de l'amour se retourne contre lui. Tel « Poème à crier dans les ruines » de *La Grande gaieté*, dans lequel le surréalisme ne saurait se reconnaître, saccage l'amour même :

> « Crachons veux-tu bien
> Sur ce que nous avons aimé ensemble
> Crachons sur l'amour
> Sur nos lits défaits
> Sur notre silence et sur les mots balbutiés
> Sur les étoiles fussent-elles
> Tes yeux
> Sur le soleil fût-il
> Tes dents
> Sur l'éternité fût-elle
> Ta bouche
> Et sur notre amour
> Fût-il
> TON amour
> Crachons veux-tu bien. »

Dans la plus grande souffrance d'amour, Breton ne maudit jamais

l'amour ni la femme qu'il a perdue : « Ce que j'ai aimé, que je l'aie gardé ou non, je l'aimerai *toujours* [20]. »

On ne saurait même ébaucher ici la carte de ces lignes de partage ; il s'agit tout au plus d'attirer sur elles une attention que les ressemblances ont plus généralement requise. Le narcissisme exaspéré de Desnos ne projette-t-il pas dans sa représentation de l'amour son goût de la perte, « corps et biens » ? Comment accorder avec l'illumination et la recréation du monde, à l'infini, par la présence de la femme aimée, un des grands motifs de la poésie surréaliste, la célèbre formule d'Éluard : « Il faut désensibiliser l'univers », que pour ma part je ne suis jamais parvenue à saisir et qui me paraît démentie par nombre de ses propres chants ?

Mais ce sont d'autres problèmes. Quoi qu'il en soit, l'idée de l'amour qui a prévalu dans le surréalisme appartient en propre à Breton. En définissant à son tour ce qu'il appelle l'amour sublime, Péret montre bien que le surréalisme en a fait son aspiration essentielle, sans méconnaître les difficultés de sa réalisation. L'amour achoppe sur tant de pierres... Dressant les cloisons presques étanches du milieu, du travail, des modes de pensée, des habitudes, « l'arbitraire social... restreint généralement à l'extrême les ressources du choix [21] ». Même si le choix s'opère au-delà de ces limitations, les contraintes de l'existence s'exercent sur le couple, sous toutes leurs formes, des plus matérielles aux plus subtiles. D'autres forces, plus difficilement décelables, travaillent à l'œuvre de division, et l'ignorance où nous sommes de nos exigences les plus profondes accroît les risques d'erreur ; nous cherchons « à tâtons » l'être qui nous est nécessaire : « L'homme, écrit Péret, doit se borner à le reconnaître, à le confronter à l'image qu'il porte en lui sans en rien savoir, recouverte d'un lourd voile de nuit qui se déchirera soudain à la faveur de la rencontre. Mais cette image se tient si profondément en lui, dans un réduit si secret et si obscur, que son être raisonnable n'y a aucun accès [22]. » La force même du désir amoureux favorise la formation des mirages : « Dans la jungle de la solitude, un beau geste d'éventail peut faire croire à un paradis [23]. »

Mais pour le surréalisme la réalité de la vie ne saurait prévaloir contre sa vérité, une fois que cette vérité a été reconnue. Parvenir à leur fusion, c'est atteindre le surréel, immanent à la vie. Le mythe de l'amour unique, de l'amour sublime — c'est tout un — porte comme tout mythe une vérité plus vraie, plus féconde, que celle du fait brut, la vérité du désir capable de susciter son objet. Il est, selon les termes de Fourier, « illusion réelle ». C'est ici que s'ouvre pour

le surréalisme le domaine de la morale. On sait combien Breton s'en est toujours préoccupé. Est moral pour le surréalisme ce qui trace dans une vie la trajectoire du « signe ascendant », ce qui est pouvoir de dépassement. Ainsi en va-t-il d'une telle idée de l'amour, qui élève et les amants et l'amour même, où la notion de *mérite* et de *démérite* intervient avec toute sa force. Si « l'imaginaire est ce qui tend à devenir réel [24] », en amour, le réel appelé par le désir surgira pour ceux qui n'ont pas désespéré de l'amour, qui n'ont pas perdu, Breton revient avec insistance sur cette idée, ce qu'il appelle « l'état de grâce ». La mystérieuse loi des compensations qui, pensait-il, préside à nos destinées, abaissera le plateau que chargent la séparation et le malheur et fera remonter celui qui porte la suffisance parfaite du « seul bloc de lumière [25] ».

Sans nul doute, il y a dans cette conviction une sorte de pari. Mais le surréalisme n'a jamais été du côté de la prudence avare. Dans un monde où l'amour sert aux marchands, à l'asservissement par les choses, où un érotisme appauvri se fige en support de la publicité, l'idée surréaliste de l'amour peut bien paraître anachronique ; car, relevant d'une morale de l'excès et non du calcul, elle suppose avant tout dans les êtres générosité au plus haut sens du terme et surabondance de vie. Parce que l'amour est pour le surréalisme don total, il est aussi risque total. Périlleux est son chemin, sur lequel reste suspendue « la branche unique du foudroiement [26] ». Le surréalisme n'accepte pourtant ni la survivance du signe à la chose signifiée ni la paix dormeuse de l'accoutumance. Il se propose de vitaliser le lien amoureux par un enrichissement permanent qui intéresse à la fois la chair et l'esprit. Mieux que personne, Breton a mesuré le danger ; sa grandeur est de l'avoir couru sans hésiter, s'exposant plus gravement par son œuvre même. Mais il a rendu au plus essentiel des rapports humains la gravité qu'il avait perdue depuis le romantisme, dans une tension dramatique d'une vérité et d'une force, « à perte de vue » — comme il aimait à le dire — exaltante. Sa magnifique imprudence a fini par lui ouvrir la porte du château dont il a fait l'un des plus beaux symboles de l'amour, château qui reste inaccessible à la plupart des mortels, celui dont la pierre magique a le pouvoir de « changer la vie » et qui monte, comme les fleurs, du ravin vers les astres : « A flanc d'abîme, construit en pierre philosophale, s'ouvre le château étoilé [27]. »

1. « A l'ordre de la nuit, au désordre du jour. » *L'Archibras* n° 1, avril 1967.

2. *L'Amour fou.* Gallimard, 1937, chap. VI.

3. A. BRETON, « Toutes les écolières ensemble ». *Le Revolver à cheveux blancs,* Ed. des Cahiers libres, 1932.

4. *L'Amour fou, op. cit.,* chap. IV.

5. Benjamin PÉRET, « Le noyau de la comète », préface à l'*Anthologie de l'amour sublime.* Albin Michel, 1956.

6. *La Révolution surréaliste,* n° 12, décembre, 1929.

7. Premier poème du recueil *Mont-de-piété.* Paris, Au Sans Pareil, 1919.

8. *Clair de terre.* Paris, collection « Littérature », 1923. *Poisson soluble,* publié avec le *Manifeste du surréalisme.* Paris, Ed. du Sagittaire, 1924.

9. *Spectre du « Poisson soluble »,* dans *André Breton.* Neuchâtel, Ed. de la Baconnière, 1949.

10. *Philosophie du surréalisme.* Paris, Flammarion, 1955, chap. I.

11. Préface à *Clair de terre.* Paris, Gallimard, coll. « Poésie », 1966.

12. *Les Cahiers du Sud,* novembre 1928, p. 317-321.

13. *Nadja,* nouvelle édit. Paris, Gallimard, 1963, p. 62.

14. *Ibid.,* p. 143.

15. *Ibid.,* p. 147.

16. *Les Vases communicants.* Paris, Gallimard, 1955, p. 41.

17. *Arcane 17 enté d'ajours.* Paris, Sagittaire, 1947, pp. 38-39.

18. *Ibid.,* p. 204.

19. « Défense de mentir », dans *Medium,* nouvelle série, n° 1, novembre 1953.

20. *L'Amour fou, op. cit.,* p. 171.

21. A. BRETON, « Du surréalisme en ses œuvres vives », dans *Manifestes du surréalisme.* Paris, Pauvert, 1962, p. 360.

22. *Le Noyau de la comète, op. cit.,* p. 26.

23. *Arcane 17, op. cit.,* p. 40.

24. A. BRETON, « Il y aura une fois », repris dans *Clair de terre, op. cit.,* p. 100.

25. *Arcane 17, op. cit.,* p. 39.

26. *L'Amour fou, op. cit.,* p. 141.

27. *Ibid.,* p. 142.

TABLE DES MATIÈRES

1. En littérature : Pierre Sylvestre.

Achevé d'imprimer le 30 septembre 1968
sur les Presses de l'Imprimerie de Montsouris, 22 - Châtelaudren
Dépôt légal : troisième trimestre 1968. N° d'éditeur 55